James Wilson Morrice 1865-1924

James Wilson Morrice 1865-1924

James Wilson Morrice 1865-1924

Nicole Cloutier

Conservatrice de l'art canadien ancien
Curator of Early Canadian Art

Musée des beaux-arts de Montréal
The Montreal Museum of Fine Arts

Une exposition itinérante subventionnée par les Musées natio-
naux du Canada et préparée en collaboration avec le Service de
diffusion du Musée des beaux-arts de Montréal.

A circulating exhibition funded by the National Museums of
Canada and organized in collaboration with the Extension Ser-
vices of The Montreal Museum of Fine Arts.

Musée des beaux-arts de Montréal
6 décembre 1985 au 2 février 1986

Musée du Québec
27 février au 20 avril 1986

Beaverbrook Art Gallery,
Fredericton
15 mai au 29 juin 1986

The Art Gallery of Ontario
25 juillet au 14 septembre 1986

Vancouver Art Gallery
9 octobre au 23 novembre 1986

The Montreal Museum of Fine Arts
December 6th, 1985 to February 2nd, 1986

Musée du Québec
February 27th to April 20th, 1986

Beaverbrook Art Gallery,
Fredericton
May 15th to June 29th, 1986

The Art Gallery of Ontario
July 25th to September 14th, 1986

Vancouver Art Gallery
October 9th to November 23rd, 1986

Traduction, révision et coordination
Translation, revision and coordination
Service général des communications du
Musée des beaux-arts de Montréal
General Communications Department of
The Montreal Museum of Fine Arts

Révision des textes
Revision and text editing
Services de révision de textes
Guy Connolly

Traitement de textes
Word processing
Dac-Art

Graphisme/Design
Raymond Bellemare Designers inc.

Photocomposition
Logidec inc.

Séparation des couleurs/Photo-engraving
Opti-Couleur inc.

Impression/Printing
Presses Élite inc.

Couverture/Cover
Venise, vue sur la lagune
(détail, cat. n° 48)
Venice, Looking out over the Lagoon
(detail, cat. 48)

Dépôt légal — 4e trimestre 1985
Bibliothèque nationale du Québec
Bibliothèque nationale du Canada/
National Library of Canada
ISBN 2-89192-065-1

Distribué par la Boutique du Musée
Musée des beaux-arts de Montréal
3400, avenue du Musée
Montréal, Québec
Canada H3G 1K3
Téléphone: (514) 285-1600

Distributed by: Museum Boutique
The Montreal Museum of Fine Arts
3400 du Musée Avenue
Montreal, Quebec
Canada H3G 1K3
Telephone: (514) 285-1600

Imprimé au Canada/Printed in Canada

Table des matières

Table of Contents

Préface

James Wilson Morrice, artiste canadien, a été pour un temps plus connu en Europe, où il vécut de longues années, que dans son propre pays. Cette situation, qui n'a rien d'unique dans l'histoire des artistes, a heureusement été redressée depuis et Morrice est toujours cité, ici comme ailleurs, parmi les plus grands paysagistes du début du siècle.

Le Musée des beaux-arts de Montréal entretient depuis longtemps des liens pour ainsi dire privilégiés — et dont il est fier — avec Morrice. Le peintre grandit en effet dans le quartier même où le Musée se trouve maintenant. Il exposa fréquemment à l'Art Association of Montreal, dont le siège devint le premier Musée des beaux-arts de Montréal. Une partie importante de son oeuvre — lequel comprend plus de 800 tableaux, aquarelles, pochades et carnets de croquis — se retrouve dans notre collection permanente grâce notamment à la générosité de la famille de l'artiste. Nous y avons d'ailleurs déjà puisé pour organiser, il y a 20 ans, notre dernière rétrospective Morrice.

Il était donc pour ainsi dire naturel que nous saisissions l'occasion de notre 125e anniversaire pour rendre encore une fois visite à ce vieil ami et à son oeuvre éclatant.

Mme Nicole Cloutier, conservatrice de l'art canadien ancien et responsable de l'exposition, jette d'ailleurs un éclairage neuf sur l'art de Morrice. Son catalogue tient compte des recherches les plus récentes et constitue ainsi l'ouvrage le plus complet à ce jour. Nous aimerions lui exprimer nos plus vifs remerciements.

Nous tenons également à remercier le ministère des Affaires culturelles du Québec, la Communauté urbaine de Montréal et les Musées nationaux du Canada. Ce dernier organisme a apporté un appui soutenu à la réalisation de l'exposition et à sa présentation à Québec, Fredericton, Toronto et Vancouver après Montréal. L'exposition est aussi commanditée par Petro-Canada, envers qui nous sommes très reconnaissants.

Le Service de diffusion du Musée, responsable du circuit canadien, a accompli ici un travail remarquable dont il faut le remercier particulièrement.

Il convient également de souligner la généreuse contribution des prêteurs — institutions muséologiques et collectionneurs privés. Grâce à eux, les Canadiens retrouveront encore une fois ce grand artiste dont l'art puise aux quatre coins du monde.

Le Directeur,
Alexandre V.-J. Gaudieri

Preface

The Canadian artist James Wilson Morrice was for quite some time better known in Europe, where he spent most of his adult life, than in his own country. This situation, which is hardly unique in the history of art, has since happily been rectified and Morrice is now invariably spoken of, here as well as elsewhere, as being one of the greatest landscape artists working at the beginning of the 20th century.

The Montreal Museum of Fine Arts has for many years been proud of its special ties with Morrice. The artist in fact grew up in the very streets surrounding our present Museum and exhibited his works frequently at the Art Association of Montreal, which eventually became The Montreal Museum of Fine Arts. Due principally to the generosity of the artist's family, a large part of his life's production—which includes more than 800 paintings, watercolours, oil studies and sketch books—is in our permanent collection. Twenty years ago, we drew on this great wealth and mounted a retrospective exhibition of Morrice's paintings.

It seemed to us appropriate that we should choose the occasion of our 125th anniversary to exhibit once again the exciting and beautiful works of our old friend.

This exhibition, organized by Dr. Nicole Cloutier, Curator of Early Canadian Art, throws a good deal of new light onto Morrice's art. Dr. Cloutier's catalogue takes into account the very latest research and thus represents the most comprehensive work on Morrice to date. We would like to take this opportunity of offering her our heartfelt thanks.

We wish also to thank the ministère des Affaires culturelles du Québec, the Montreal Urban Community and the National Museums of Canada. This last organization has lent its continued support to the exhibition and its presentation, after the opening in Montreal, in Quebec City, Fredericton, Toronto and Vancouver. The exhibition is also being sponsored by Petro-Canada, for which are most grateful.

The members of Museum's Extension Services team, who are responsible for the exhibition's circulation throughout Canada, have done a fine job which we are pleased to acknowledge here.

It is also important to emphasize the generous contribution made by those who loaned their works to the exhibition—institutions and private collectors alike. Through them, people across Canada will again be able to experience the works of this great artist, whose genius found its inspiration all over the world.

Alexander V.J. Gaudieri,
Director

Avis au lecteur

Le présent ouvrage comporte principalement deux volets: le premier est un recueil de textes traitant de la vie et de l'oeuvre de James Wilson Morrice; le second constitue le catalogue de l'exposition (109 oeuvres).

L'orthographe et la ponctuation de tous les manuscrits cités, des inscriptions sur les oeuvres et de leurs titres dans les différents catalogues d'exposition du vivant de l'artiste ont été, dans la mesure du possible, respectées. Les citations ont été données dans leur langue d'origine et leur traduction, le cas échéant, insérée dans les notes.

Les dimensions des oeuvres sont fournies en centimètres et, conformément à la tradition, la hauteur précède la largeur. Toutes les inscriptions figurent au verso des oeuvres sauf indication contraire.

Les numéros d'illustrations (par ex.: ill. 10) renvoient aux photographies accompagnant la première partie de l'ouvrage tandis que les numéros de catalogue (par ex.: cat. nº 10) renvoient aux reproductions de la deuxième partie, le catalogue proprement dit.

La bibliographie générale (environ 700 entrées) figure à la fin de l'ouvrage (p. 243). Les références bibliographiques peuvent être libellées de trois façons différentes. Les auteurs et les titres qui reviennent très souvent ont été abrégés au moyen de sigles (par ex.: AGO, 1974; voir la liste à la page 15). Pour les autres, nous avons parfois fait l'économie de quelques renseignements (par ex.: Jean-René Ostiguy, *Un siècle de peinture canadienne, 1870-1970*, 1971, p. 34). L'on trouvera la référence complète dans la bibliographie générale à moins qu'un renseignement ne reste introuvable. La troisième catégorie consiste en références qui sont toujours données en entier: dans ce cas, elles ne font l'objet d'aucune entrée dans la bibliographie générale (ce sont pour la plupart des ouvrages qui concernent moins directement la vie ou l'oeuvre de Morrice).

Les renseignements pour l'établissement desquels nous ne pouvons nous appuyer sur aucune source mais qui nous paraissent tout à fait plausibles figurent entre crochets.

Signalons enfin que la bibliographie générale comprend principalement deux parties: les sources manuscrites et les sources imprimées. Les premières se subdivisent, dans l'ordre, en dépôts d'archives et en mémoires de maîtrise; les secondes, en livres, en catalogues, en articles de périodiques et en articles de journaux.

L'ouvrage se termine par deux index. Le premier comporte tous les titres cités des oeuvres de Morrice sauf ceux de la partie intitulée Expositions (1888-1923); le second, tous les autres noms propres (noms de personnes, de lieux, d'organismes, etc.).

Nous vous souhaitons une agréable consultation.

N.C.

Note to Readers

This work is divided into two main sections. The first consists of a selection of essays on the life and work of James Wilson Morrice; the second is formed by the catalogue of the exhibition itself (109 works).

The spelling and punctuation of all quoted manuscripts, of inscriptions appearing on the works and of their titles as they are written in various exhibition catalogues produced during the artist's lifetime have been, as far as possible, retained. Quotations have been given in their original language and their translations inserted, wherever necessary, in the notes.

The dimensions of the works have been given in centimetres and in the orthodox manner, the height preceding the width. All inscriptions are on the back of the works, unless otherwise indicated.

Illustration numbers (e.g., ill. 10) refer to photographs that figure in the first section of the work. Catalogue numbers (e.g., cat. 10) refer to reproductions appearing in the second part, that is, in the catalogue itself.

The general bibliography (which has over 700 entries) is located at the end of the work (p. 243). The bibliographical references have been dealt with in three different ways: authors and titles that occur frequently have been abbreviated in the text, using initials (e.g., AGO, 1974; see list on page 16). Certain other references appear in the text with only partial information (e.g., Dennis Reid, *A Concise History of Canadian Painting*, 1973, p. 109). In both these cases, the full reference can be found in the bibliography. The third category consists of references that appear in full in the text, but are not included in the bibliography. These last consist, for the most part, of works that do not deal directly with Morrice's life.

Information which cannot be confirmed by any documentary source, but which seems to us nevertheless highly plausible, has been placed between square brackets.

The general bibliography has been divided into two sections, made up of unpublished and published sources. Works in the first section are sub-divided into archival documents and Master's theses; in the second part, works are sub-divided into books, catalogues, periodical articles and newspaper articles

The volume is completed by two indexes. The first contains the titles of all Morrice's works referred to except those that appear in the section entitled Exhibitions (1888-1923); the second contains all other proper names (individuals, places, organizations, etc.).

We would like to point out to our readers that, for reasons of brevity, information contained in the sections entitled Exhibitions (1888-1923) and Bibliography has been supplied predominantly in French. Also, two organizations with bilingual names which occur frequently—The Montreal Museum of Fine Arts (MMFA) and the National Gallery of Canada (NGC)—appear in the bibliography under their French titles—Musée des beaux-arts de Montréal (MBAM) and Galerie nationale du Canada (GNC). We appreciate your understanding.

N.C.

Remerciements

Parmi les personnes, nombreuses, à qui j'ai eu recours pour la préparation de l'exposition et du catalogue, j'exprime ma plus vive reconnaissance en particulier à M^me Lucie Dorais, à M. Charles C. Hill, conservateur au Musée des beaux-arts du Canada, à M. G. Blair Laing et à M. Guy Connolly, qui a révisé les textes. L'assistance la plus précieuse m'est venue de M^me José Ménard qui, pendant près d'un an et demi, a travaillé à la recherche préparatoire à cette exposition.

Je tiens à remercier les conservateurs et archivistes des différents musées canadiens, américains et européens qui m'ont donné accès aux oeuvres et aux dossiers de leurs collections. Mes remerciements s'adressent notamment à Ronald Alley, conservateur à la Tate Gallery de Londres, Daniel Amadei, Jean Bélisle, Christine Boyanoski, conservatrice adjointe à l'Art Gallery of Ontario, Kate Davis, archiviste à l'Edmonton Art Gallery, D.B.G. Fair, archiviste de la London Regional Art Gallery, Kendig Greffet, conservateur du Musée Léon-Dierx, Paul A. Hachey, conservateur adjoint de la Beaverbrook Art Gallery, Margaret Haupt, archiviste à l'Art Gallery of Hamilton, E.R. Hunter, Janet J. Le Clair, Évelyne Possémé, assistante au Musée des arts décoratifs de Paris, Elizabeth Renne, conservatrice au musée de l'Ermitage à Leningrad, Anne Roquebert, bibliothécaire au musée d'Orsay, Paris, Betty Stother, archiviste à la Norman McKenzie Art Gallery, Brian Stratton, archiviste à la collection McMichael d'art canadien, David Summers, archiviste à l'Art Gallery of Hamilton, Ian Tom, conservateur à la collection McMichael d'art canadien, Stephanie Van Neff, archiviste à la Winnipeg Art Gallery, et Hiile Viirlaid, archiviste à la Vancouver Art Gallery.

Je voudrais aussi exprimer mes remerciements à Lucie Dorais, Irene Szylinger et John O'Brian, qui ont accepté de signer quelques textes.

J'aimerais rappeler que cette exposition est subventionnée par les Musées nationaux du Canada et que les frais d'assurance sont défrayés par le gouvernement du Canada en vertu du Programme d'assurance des expositions itinérantes.

L'exposition et le catalogue ont pu être réalisés grâce à l'étroite collaboration des employés du Musée des beaux-arts de Montréal, notamment de Rodrigue Bédard, restaurateur en chef, de Michel Forest, chef du Service de diffusion, de Francine Lavoie, responsable du Service des publications, de Micheline Moisan, conservatrice du Cabinet des dessins et estampes, ainsi que de Sylvie Champoux, Jasmine Landry et Michèle Staines. La grande qualité des textes est due au minutieux travail de traduction et révision de Jan-Éric Deadman, Holly Dressel, Micheline Sainte-Marie et Judith Terry.

Cette manifestation n'aurait pu avoir lieu sans l'apport des oeuvres de plusieurs collectionneurs qui ont généreusement accepté de participer à l'exposition.

Nicole Cloutier

Acknowledgements

Among the many people who helped me in the preparation of the exhibition and the catalogue, I particularly wish to express my most sincere gratitude to Mrs. Lucie Dorais, to Mr. Charles C. Hill, Curator of Canadian Art at the National Gallery, to Mr. G. Blair Laing and to Dr. Guy Connolly, who revised the texts. The most valuable help of all was provided by Mrs. José Ménard, who worked for a year and a half on the preparatory research for the exhibition.

I also wish to thank the curators and registrars of various Canadian, American and European museums, who gave me access to works and records in their collections. I must especially thank Ronald Alley, Keeper of Paintings at the Tate Gallery in London, Daniel Amadei, Jean Bélisle, Christine Boyanoski, Assistant Curator of Canadian Art at The Art Gallery of Ontario, Kate Davis, Registrar at the Edmonton Art Gallery, D.B.G. Fair, Registrar at the London Regional Art Gallery, Kendig Greffet, Curator of the Musée Léon-Dierx, Paul A. Hachey, Assistant Curator of the Beaverbrook Art Gallery, Margaret Haupt, Registrar at the Art Gallery of Hamilton, G.R. Hunter, Janet J. Le Clair, Evelyne Possémé, Assistant at the Musée des arts décoratifs in Paris, Elizabeth Renne, Curator at the Hermitage Museum in Leningrad, Anne Roquebert, Librarian at the Musée d'Orsay, Paris, Betty Stother, Registrar at the Norman McKenzie Art Gallery, Brian Stratton, Registrar of The McMichael Canadian Collection, David Summers, Registrar at the Art Gallery of Hamilton, Ian Tom, Curator of The McMichael Canadian Collection, Stephanie Van Neff, Registrar at the Winnipeg Art Gallery, and Hiile Viirlaid, Registrar at the Vancouver Art Gallery.

In addition, I would like to express my gratitude to Lucie Dorais, Irene Szylinger and John O'Brian, for the essays by them that appear in the catalogue.

The exhibition has received the generous financial support of the National Museums of Canada. The insurance costs were also met by the Government of Canada, under its Insurance Programme for Travelling Exhibitions.

This exhibition and its catalogue were made possible through the close and constant collaboration of the staff of The Montreal Museum of Fine Arts, especially Rodrigue Bédard, Chief Conservator, Michel Forest, Head of Extension Services, Francine Lavoie, in charge of Publications, Micheline Moisan, Curator of Prints and Drawings, and Silvie Champoux, Jasmine Landry and Michèle Staines. The high quality of the texts owes much to the meticulous translation and revision work undertaken by Jan Eric Deadman, Holly Dressel, Micheline Sainte-Marie and Judith Terry.

Moreover, without the kind cooperation of several private collectors, who generously consented to participate in the exhibition, this event could never have taken place.

Nicole Cloutier

Liste des prêteurs

Lenders to the Exhibition

Collections particulières
Art Gallery of Hamilton
The Art Gallery of Ontario
Beaverbrook Art Gallery
Collection McMichael d'art canadien
Hôpital général de Montréal
London Regional Art Gallery
Madame Adele Bloom
Monsieur Maurice Corbeil
Monsieur et madame Jules Loeb
The Mount Royal Club
Musée d'Orsay, Paris
Musée des beaux-arts du Canada
Musée du Québec
Power Corporation du Canada
Tate Gallery, Londres
Union centrale des arts décoratifs, Paris
Vancouver Art Gallery

Private collections
Art Gallery of Hamilton
The Art Gallery of Ontario
Beaverbrook Art Gallery
London Regional Art Gallery
The McMichael Canadian Collection
Mrs. Adele Bloom
Mr. Maurice Corbeil
Mr. and Mrs. Jules Loeb
The Montreal General Hospital
The Mount Royal Club
Musée d'Orsay, Paris
Musée du Québec
National Gallery of Canada
Power Corporation of Canada
Tate Gallery, London
Union centrale des arts décoratifs, Paris
Vancouver Art Gallery

Liste des abréviations

List of Abbreviations

Catalogues

AAM
Art Association of Montreal, Montreal
Annual Spring Exhibition

AGO
Art Gallery of Ontario, Toronto
(This acronym also refers to the Art
Gallery of Toronto)

Bath, 1968
Reid, Dennis, *James Wilson Morrice:*
1865-1924, Bath, England

Bordeaux, 1968
Reid, Dennis, *James Wilson Morrice:*
1865-1924, Bordeaux, France

Boston, 1912
Museum of Fine Arts, Boston

Bruxelles
La Libre Esthétique, Brussels
Annual Exhibition

Buffalo
The Buffalo Fine Arts Academy, Buffalo,
N.Y.

CAC
Canadian Art Club, Toronto
Annual Exhibition

Chicago
The Art Institute of Chicago, Chicago

Collection, 1983
The Montreal Museum of Fine Arts, *A*
Montreal Collection: Gift from Eleanore
and David Morrice, Montreal

Goupil
The Goupil Gallery Salon, London
The International Society of Sculptors,
Painters and Gravers, London
Annual Exhibition

Mellors, 1934
Mellors Fine Arts Galleries, *James Wilson*
Morrice: Exhibition of Paintings, Toronto

MMFA
The Montreal Museum of Fine Arts,
Montreal

NGC
National Gallery of Canada, Ottawa

OSA
Ontario Society of Artists, Toronto
Annual Exhibition

Paris, 1927
Commission des Beaux-Arts du Canada,
Exposition d'art canadien, Paris

Philadelphia
The Pennsylvania Academy of the Fine
Arts, Philadelphia
Annual Exhibition

Pittsburgh
Carnegie Institute, Pittsburgh
Annual Exhibition

RCA
Royal Canadian Academy of Arts
Annual Exhibition

SA
Société du Salon d'automne, Paris
Annual Exhibition

Scott & Sons, 1932
William Scott & Sons Gallery, *James*
Wilson Morrice: Exhibition of Paintings,
Montreal

Simonson, 1926
Galeries Simonson, *Catalogue des tableaux*
et études par James Wilson Morrice, Paris

SN
La Société nouvelle, Paris
Annual Exhibition

SNBA
Société nationale des Beaux-Arts, Paris
Annual Exhibition

St. Louis
The City Art Museum, St. Louis

VAG, 1977
Vancouver Art Gallery, *James Wilson*
Morrice 1865-1924, Vancouver

Venice
La Biennale di Venezia, Venice

Other sources

ACDMMFA
Archives of the Curatorial Department of
The Montreal Museum of Fine Arts

ACDNGC
Archives of the Curatorial Department of
the National Gallery of Canada

ALMMFA
Archives of the Library of the Montreal
Museum of Fine Arts

Buchanan, 1936
Buchanan, Donald W., *James Wilson*
Morrice: A Biography

Buchanan, 1947
Buchanan, Donald W., *James Wilson*
Morrice

Dorais, 1977
Dorais, Lucie, "Deux moments dans la vie
et l'oeuvre de James Wilson Morrice",
Bulletin

Dorais, 1980
Dorais, Lucie, "James Wilson Morrice,
peintre canadien (1865-1924). Les années
de formation"

Dorais, 1985
Dorais, Lucie, *J.W. Morrice*

Laing, 1984
Laing, G. Blair, *Morrice: A Great*
Canadian Artist Rediscovered

Lyman, 1945
Lyman, John, *Morrice*

North York, NYPLCDA
North York Public Library, Canadiana
Collection, Newton MacTavish Collection

Pepper, 1966
Pepper, Kathleen Daly, *James Wilson*
Morrice

Smith McCrea, 1980
Smith McCrea, Rosalie, "James Wilson
Morrice and the Canadian press
1888-1916: His role in Canadian art"

St. George Burgoyne, 1938
St. George Burgoyne, "Art of late J.W.
Morrice, R.C.A. In wide range at Art
Gallery", *The Gazette*

Szylinger, 1983
Szylinger, Irene, "The watercolours by
James Wilson Morrice"

Yale, BRBL
Yale University, Beinecke Rare Book and
Manuscript Library, ZA. Robert Henri
Correspondence

In the catalogue entries

L.l.
Lower left

L.r.
Lower right

U.l.
Upper left

U.r.
Upper right

Le peintre gentleman

par Nicole Cloutier

The Gentleman Painter

by Nicole Cloutier

C'était, comme homme, un vrai gentleman, bon camarade de beaucoup d'esprit, d'humour. Il avait, tout le monde le sait, la fâcheuse passion du whisky ... Il était Canadien de race écossaise, de famille riche, lui-même très riche, mais il ne le montrait pas. Il était toujours par monts et par vaux, un peu comme un oiseau migrateur mais sans point d'atterrissage bien fixe[1]...

Henri Matisse

James Wilson Morrice naquit à Montréal le 10 août 1865. Son père, David Morrice (1829-1914), d'origine écossaise, immigra au Canada en 1855; il s'établit d'abord à Toronto, y épousa Annie Stevenson Anderson puis, en 1863, s'installa à Montréal avec sa jeune famille, qui continua de s'agrandir: William James (1862-1943), David junior (1863-1916), James Wilson, Robert B. (1867-1942), George Sheriff (1871-1899), Arthur Anderson (1873-1931), Edward Macdougall (1875-1898) et Annie Mather (1879-1974)[2].

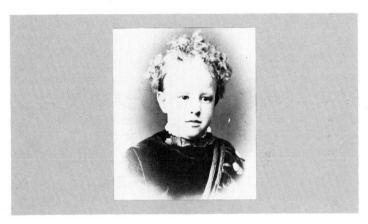

Ill. 1
James Inglis
James Wilson Morrice à l'âge de cinq ans
Épreuve sur papier aux sels d'argent
monté sur carton
1870
Musée des beaux-arts de Montréal
974.Dr.13e

Ill. 1
James Inglis
James Wilson Morrice at Age Five
Silver salts print mounted on board
1870
The Montreal Museum of Fine Arts
974.Dr.13e

David Morrice fit prospérer son commerce et devint très tôt un membre de la bourgeoisie bien nantie de Montréal. Il se fit d'ailleurs construire en 1871 par l'architecte John James Browne une résidence cossue au 10 de la rue Redpath dans le Golden Square Mile, le quartier des nouveaux riches de Montréal[3]. James Wilson grandit dans le milieu presbytérien du Montréal victorien[4].

La fortune bien établie de David Morrice lui permet de s'intéresser aux activités artistiques montréalaises et même de se constituer une modeste collection de tableaux[5]. Dès 1879[6], il devient membre de l'Art Association of Montreal — plus tard convertie en Musée des beaux-arts de Montréal —, suivant en cela les traditions de l'establishment.

Nous connaissons peu l'enfance de James Wilson. Selon Buchanan, il aurait fréquenté une école privée dirigée par H.J. Lyall, rue Sherbrooke. Annie, sa soeur, se souvenait très bien que dès son enfance il dessinait et sculptait[7]. De 1878 à 1882, le jeune adolescent fit son cours secondaire à la Montreal Proprietary School, qui devint en 1879 la McTavish School[8], où il aurait pris ses premiers cours de dessin[9].

James Wilson Morrice was born in Montreal on August 10th, 1865. His father, David Morrice (1829-1914), was a Scot who immigrated to Canada in 1855. He lived first in Toronto, where he married Annie Stevenson Anderson. Then, in 1863, he moved to Montreal with his young family which continued to grow: it eventually consisted of William James (1862-1943), David Junior (1863-1916), James Wilson, Robert B. (1867-1942), George Sheriff (1874-1899), Arthur Anderson (1873-1931), Edward MacDougall (1875-1898) and Annie Mather (1879-1974).[2]

David Morrice prospered in business and very soon became a member of Montreal's well-to-do bourgeoisie. In 1891 he commissioned architect John James Browne to construct an opulent residence at 10 Redpath Street in the Golden Square Mile, the neighbourhood inhabited by the city's *nouveaux riches*.[3] James Wilson grew up in a Presbyterian milieu in Victorian Montreal.[4]

Once David Morrice's fortune was established, he was able to indulge his interest in Montreal's art world, and even to start a modest collection of paintings.[5] In 1879[6] he became a member of the Art Association of Montreal—later the Montreal Museum of Fine Arts—a gesture in keeping with his position.

We know little of James Wilson's childhood. According to Buchanan, he went to a private school on Sherbrooke Street, directed by H.J. Lyall. Annie, his sister, clearly remembered that even as a child he drew and sculpted.[7] From 1878 to 1882, the adolescent James attended the Montreal Proprietary School, which in 1879 became the McTavish School;[8] it was there he took his first drawing lessons.[9]

The earliest known watercolours by Morrice date from 1879. They are two little landscapes painted on the same sheet,[10] almost certainly representing the New England coast where the Morrice family, together with the owner of these first works, vacationed. From the age of fourteen on, then, James Wilson was painting watercolours and the works from this period already show a certain skill and a strong sense of composition.

One watercolour, dating from 1882 and entitled *Cushing's Island* (MMFA, 1974.6), in which his talent as a colourist is already discernible, supports the notion that Morrice stayed on this island during the summer of 1882. At the time, this island, situated in the bay near Portland, Maine, on the American coast, boasted only a single hotel.[11]

After his vacation in Maine, Morrice moved to Toronto, where he studied law from the fall of 1882 to June of 1886. His classmates noticed very early that he was more attracted to the arts than to the legal profession; one of them wrote in the University College paper:

Morrice, James Wilson, comes from Montreal, and regards the fair Queen City and upper Canadian art with that high and haughty disdain peculiar to the inhabitants of the lower province. He is himself quite an artist. He graduates in the Polymathic pass.[12]

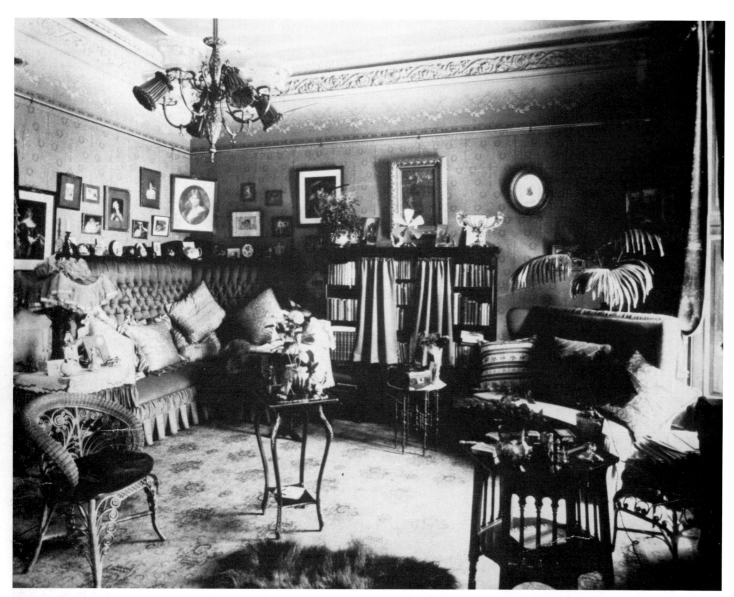

Ill. 2
Notman
Bibliothèque de la résidence de David
Morrice (10, rue Redpath, Montréal)
1899
Musée McCord
Archives photographiques Notman
128,256-II

Ill. 2
Notman
The library, in the home of David Morrice
(10 Redpath Street, Montreal)
1899
McCord Museum
Notman Photographic Archives
128,256-II

Les plus anciennes aquarelles connues de Morrice datent de 1879. Il s'agit de deux petits paysages peints sur une même feuille[10], représentant vraisemblablement les côtes de la Nouvelle-Angleterre, où la famille Morrice, en compagnie de celle à qui appartenaient ces deux premières oeuvres, passait ses vacances. Donc, dès l'âge de 14 ans, James Wilson peignait à l'aquarelle et ses travaux dénotaient déjà une habileté et un sens de la composition certains.

Une aquarelle, datée de 1882 et intitulée *Île de Cushing* (MBAM, 1974.6), dans laquelle on décèle déjà le talent du coloriste, nous laisse croire que Morrice y séjourna au cours de l'été 1882. Il n'y avait à l'époque sur cette île, située dans la baie près de Portland sur la côte américaine, qu'un seul hôtel[11].

Après ses vacances dans le Maine, Morrice s'installe à Toronto, où il étudie le droit de l'automne 1882 à juin 1886. Déjà, ses confrères de classe remarquent qu'il est plus attiré par les arts que par la science des lois; l'un d'entre eux écrit dans le journal de l'University College:

> Morrice, James Wilson, comes from Montreal, and regards the fair Queen City and upper Canadian art with that high and haughty disdain peculiar to the inhabitants of the lower province. He is himself quite an artist. He graduates in the Polymathic pass[12].

Morrice s'inscrit à l'école de la Law Society of Upper Canada à l'automne 1886 et est reçu au barreau ontarien à l'automne 1889[13]. C'est probablement sa famille qui avait choisi pour lui la profession libérale par excellence de l'establishment. Il confie à Edmund Morris son intention de ne jamais pratiquer le droit: «What prevents me going back to the Ontario Bar is the love I have of paint — the privilege of floating over things[14].»

Entre-temps, il avait exposé deux oeuvres en 1888 à l'exposition commune de la Royal Canadian Academy of Arts et de l'Ontario Society of Artists, participation déjà remarquée par un critique[15]. Au printemps 1889, de Toronto, Morrice fait parvenir deux oeuvres au Salon du printemps de l'Art Association de Montréal. Puis, en mai, il présente deux autres tableaux à l'exposition de l'Ontario Society of Artists de Toronto. La critique est excellente: «A new name is that of J.W. Morrice, whose style is unique, including sentiment and poetic treatment which will cause us to look for his work in the future[16].» Au Salon du printemps, le critique du *Star* s'émerveille: «*Landscape*, by Mr. J.W. Morrice, is very clever; the distance is excellent. A pleasing soft grey tone pervades the whole pictures[17].» Aussi le jeune artiste vendra-t-il ce tableau pour la somme de 45 $[18] à S.F. Morey, un collectionneur de Sherbrooke qui possédait plusieurs oeuvres du XIX^e siècle, notamment un paysage de Corot[19].

Déjà en 1889, et ce jusqu'à sa mort, Morrice faisait affaire avec la galerie William Scott & Sons puisque les deux oeuvres qu'il expose au carré Phillips proviennent de chez ces importants marchands d'art de Montréal.

Nous ignorons la date exacte du départ de Morrice pour la France; mais l'aquarelle *Saint-Malo* (cat. n° 5), datée de 1890, confirme sa présence sur le vieux continent à cette époque. Ce sont vraisemblablement les bonnes critiques des expositions de 1888 et 1889 qui incitèrent le jeune homme de 25 ans à abandonner le droit pour se consacrer à l'étude de la peinture. Il semble bien qu'il se soit d'abord installé à Londres si l'on en croit William H. Ingram qui écrit dans un article publié en 1907: «For some years after he could be found studying art in England[20].» C'est d'ailleurs de son atelier de Londres, situé au 87 Gloucester Road à

Morrice enrolled in the school of the Law Society of Upper Canada in the fall of 1886 and was received at the Ontario Bar in the fall of 1889.[13] It was probably his family who chose for him this typically establishment profession. He confided to Edmund Morris that he never intended to practice law: "What prevents me going back to the Ontario Bar is the love I have of paint—the privilege of floating over things."[14]

In 1888, while still at law school, he exhibited two works at the group exhibition of the Royal Canadian Academy of Arts and the Ontario Society of Artists, and by this participation attracted the attention of a critic.[15] In the spring of 1889, Morrice sent two works from Toronto to the Spring Exhibition of the Art Association of Montreal. Then, in May, he presented two more paintings at the exhibition of the Ontario Society of Artists in Toronto. The critical response was excellent: "A new name is that of J.W. Morrice, whose style is unique, including sentiment and poetic treatment which will cause us to look for his work in the future."[16] At the Spring Exhibition, the critic from *The Star* enthused: "*Landscape*, by Mr. J.W. Morrice, is very clever; the distance is excellent. A pleasing soft grey tone pervades the whole picture."[17] In fact, the young artist sold this painting for $45[18] to S.F. Morey, a Sherbrooke collector who owned several notable 19th-century works, including a landscape by Corot.[19]

It appears that already, in 1889, Morrice was doing business with the William Scott & Sons Gallery—a firm with whom he was associated until his death. The two works exhibited in Phillips Square came from this important Montreal dealer.

We do not know exactly when Morrice left for France, but the watercolour *Saint-Malo* (cat. 5), dated 1890, confirms his presence in Europe from at least that time. It was probably the encouraging critical response to the 1888 and 1889 exhibitions which inspired this young man of twenty-five to abandon the law in order to devote himself entirely to the study of painting. It seems certain that he first settled in London; William H. Ingram, in an article published in 1907, wrote: "For some years after he could be found studying art in England."[20] In any case, it was from his studio in London at 87 Gloucester Road, in the Regent's Park area, that he sent a painting to the Art Association's 1891 Spring Exhibition.[21] As Lucie Dorais emphasizes, Morrice was probably entirely self-taught at this point and not enrolled at any art school.[22] In a questionnaire he filled out for the National Gallery of Canada in 1920, he certainly does not mention studying in any London school.[23] In fact, the English capital did not at the time possess the cultural attractions of Paris. In April of 1892[24] we find Morrice newly settled in the Montparnasse district of the French capital, at 9, rue Campagne-Première. The landscape *Île Saint-Louis and Bridge, Paris* (cat. 7) dates from this period. In the National Gallery questionnaire, Morrice noted that he had studied at the Académie Julian.[25] It seems likely that the young English Canadian, who spoke very little French at this point, was attracted by this art school's English publicity.[26] It is also possible that Morrice gravitated towards the Académie Julian because several Americans were already studying there—including the artist Charles Fromuth:

> After an inspection of the various ateliers all crowded with students from all nations and without a preference for any of the professors, I chose the largest because one had the choice of two models posing at the same time. It was also nearest to the stairway of exit. Another stimulent of choice was I found a group of students from the Philadelphia Academy.[27]

Regent's Park, qu'il fera parvenir son tableau au Salon du printemps de l'Art Association en 1891[21]. Comme le souligne Lucie Dorais, Morrice a probablement travaillé en autodidacte sans s'inscrire à une école d'art[22]; dans un questionnaire qu'il remplit pour la Galerie nationale du Canada en 1920, il ne mentionne pas avoir étudié dans une école londonienne[23]. Du reste, la capitale anglaise n'avait pas à l'époque l'attrait culturel de Paris. Quoi qu'il en soit, au mois d'avril 1892[24], nous retrouvons le nouveau venu installé dans le quartier Montparnasse au 9 de la rue Campagne-Première; le paysage *Île Saint-Louis et pont, Paris* (cat. n° 7) date de cette période. Dans le questionnaire de la Galerie nationale, Morrice indique qu'il a étudié à l'académie Julian[25]. Nous croyons que le jeune Canadien-Anglais, connaissant très peu la langue française, a pu être attiré par la publicité en anglais que faisait cette académie[26]. Il est aussi probable que Morrice se soit retrouvé à l'académie Julian parce que plusieurs Américains y suivaient des cours, tout comme l'artiste Charles Fromuth:

After an inspection of the various ateliers all crowded with students from all nations and without a preference for any of the professors, I chose the largest because one had the choice of two models posing at the same time. It was also nearest to the stairway of exit, an other stimulent of choice was I found a group of students from the Philadelphia Academy[27].

Au début des années 1890, apprend-on encore par Fromuth, les élèves de l'académie se rassemblaient le lundi matin devant une douzaine de modèles nus, féminins ou masculins. Lorsque le modèle était choisi, les élèves se plaçaient autour de lui en demi-cercle et commençaient à dessiner. Dans chaque atelier, également le lundi, on affichait au tableau un sujet de composition tiré de la bible ou de la mythologie:

It was not obligatory fortunately for me, for I knew not the French language to comprehend the text theme nor familiarity with the bible or mythology text of the proposed sketch composition[28].

Tout porte à croire que c'est ce même atelier bondé d'étudiants étrangers, où de nombreux artistes canadiens se retrouvèrent[29], que Morrice fréquenta vers 1892, mais très brièvement.

Toujours sur le questionnaire de la Galerie nationale, Morrice indique qu'il étudia avec Henri Harpignies (1819-1916), dont l'atelier de Saint-Germain-des-Prés avait été ouvert en 1884; en plus du dessin et de la peinture, le vieil artiste imposait aussi des esquisses en plein air à ses élèves[30]. Aucune étude approfondie n'ayant été publiée sur Harpignies et Morrice n'ayant laissé aucune note sur son séjour dans cet atelier, il nous est difficile de déterminer la nature exacte des cours que le stagiaire y suivit. Armand Dayot écrit dans sa préface en 1926:

Morrice eut pour maître et d'ailleurs pour maître unique «le père Harpignies». Il serait bien difficile de discerner dans l'oeuvre du peintre canadien, même dans ses premiers tableaux peints en France, quelques effets directs de l'enseignement de l'honorable et robuste paysagiste français dont l'art n'eut d'ailleurs aucune action sur le tempérament, si riche en dons essentiels, de son jeune élève[31].

Les premières aquarelles de Morrice, celles des années 1880, laissent deviner une solide technique: la composition, les

We also learn from Fromuth that, towards the beginning of the 1890s, it was usual for Academy students to gather on Monday mornings around a dozen or so posed nude models, both male and female. Once they had chosen their model, the students would arrange themselves in a semi-circle and begin drawing. Also on Mondays, a compositional subject taken from the Bible or from classical mythology was posted in each studio:

It was not obligatory fortunately for me, for I knew not the French language to comprehend the text theme nor familiarity with the Bible or mythology text of the proposed sketch composition[28].

There is strong evidence that this same studio, packed with foreign students—among them several Canadian artists[29]—was frequented by Morrice around 1892, albeit briefly.

Morrice also indicated on the National Gallery questionnaire that he had studied with Henri Harpignies (1819-1916), whose studio in Saint-Germain-des-Prés opened in 1884. Besides drawing and painting, the old artist insisted that his students make open-air sketches.[30] Since no detailed study on Harpignies has been published and Morrice did not leave any notes or letters on his experiences in this studio, it is difficult to determine exactly what kind of courses he took there. In 1926, Armand Dayot wrote in his preface:

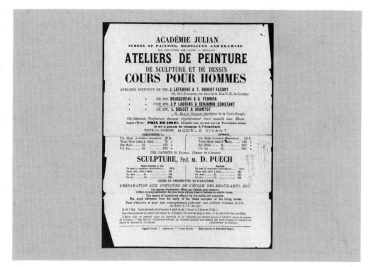

Ill. 3
Dépliant publicitaire de l'académie Julian
Bibl. de l'Art Gallery of Ontario
Fonds Ed. Morris, Letterbook, vol. 2, p. 169

Ill. 3
Publicity leaflet of the Académie Julian
Library of The Art Gallery of Ontario
Ed. Morris Collection, Letterbook, vol. 2, p. 169

Morrice eut pour maître et d'ailleurs pour maître unique "le père Harpignies". Il serait bien difficile de discerner dans l'oeuvre du peintre canadien, même dans ses premiers tableaux peints en France, quelques effets directs de l'enseignement de l'honorable et robuste paysagiste français dont l'art n'eut d'ailleurs aucune action sur le tempérament, si riche en dons essentiels, de son jeune élève.[31]

Morrice's first watercolours, those dating from the 1880s, already show a sound technique: the composition, tonal studies and choice of colours make the works comparable to those of all

études tonales et le choix des couleurs en font l'émule de tous les bons aquarellistes de cette période. Au début des années 1890, il découvre l'huile; le type de ses compositions triangulaires et le choix des couleurs changent; il apprend aussi à manier les aplats. En 1892-1894, le style de Morrice se laisse principalement définir par l'utilisation de touches rectangulaires juxtaposées les unes aux autres; sa palette s'éclaircit et ses compositions se font plus intimistes.

En 1893, Morrice expose deux tableaux au Salon du printemps de l'Art Association de Montréal et à la World's Columbian Exposition de Chicago, dont *L'entrée de Dieppe* (cat. nº 8) qu'il avait peint l'année précédente. Même si nous connaissons peu ses activités de 1893 à 1895, les carnets nᵒˢ 13 (MBAM, Dr.973.36) et 4 (MBAM, Dr.973.27) nous ont quand même appris qu'il séjourna sur les côtes normandes, notamment à Dieppe, à Dinard, à Saint-Malo et à Mers-les-Bains. Nous pouvons suivre sa piste au cours de l'année 1894 en Italie par le biais du carnet nº 12 (MBAM, Dr.973.35), qui contient des dessins pour des paysages de Rome, Venise et Capri. Le fait que l'artiste ait laissé plusieurs tableaux à thèmes italiens (cat. nᵒˢ 11 et 12) nous porte à croire à un séjour assez prolongé au pays du soleil.

Nous pensons que Morrice a pu rencontrer l'artiste américain Maurice Prendergast (1859-1924) vers cette période; le carnet nº 13 (MBAM, Dr.973.36, p. 59), datant de 1893 à 1895, contient l'adresse de Prendergast à Boston, qui la lui aurait laissée avant de quitter Paris en 1895. Selon Eleanor Green, biographe de Prendergast, celui-ci aurait revu à plusieurs reprises son ami canadien entre 1891 et 1895[32].

D'autres adresses figurent dans ce même carnet, notamment celle de Robert Henri (1865-1931) et celle du décorateur Edward Colonna (1862-1948) à Paris. Celui-ci avait travaillé à la décoration de plusieurs immeubles au Canada et aussi à la résidence de William Van Horne. De plus, Morrice indique l'adresse de la nouvelle galerie parisienne Arts nouveaux, ouverte par Colonna en décembre 1895[33].

Fait plutôt curieux, Morrice n'expose aucune oeuvre entre 1893 et 1896 même si l'existence de plusieurs tableaux et dessins de cette période est attestée. En plus des tableaux produits à la suite de son voyage en Italie, il a peint plusieurs scènes nocturnes des rues de Paris comme *L'omnibus à chevaux* (cat. nº 14) et *Un soir de pluie sur le boulevard Saint-Germain* (coll. particulière, Toronto).

Morrice fit un voyage à Dordrecht en Hollande avant le mois de novembre 1895[34]. Robert Henri, accompagné de William Glackens[35] (1870-1938), en fit un, pour sa part, à bicyclette en Hollande, et en Belgique à l'été 1895[36]. Le voyage de Morrice en Hollande a donc, vraisemblablement, été effectué avec ses deux amis. C'est à cette date qu'il exécuta les esquisses pour *Dordrecht* (cat. nº 15).

En février 1896, Morrice s'installe à Brolles dans la forêt de Fontainebleau, où il travaille avec le peintre canadien Curtis Williamson[37] (1867-1944); le paysagiste Edward Redfield, ami de Robert Henri, y habite déjà[38]. Le manque de documentation ne nous permet pas d'établir la durée de son séjour dans ce village.

De retour à Paris, Morrice déménage de son atelier de la rue Campagne-Première au 34 de la rue Notre-Dame-des-Champs avant avril 1896[39] et se retrouve presque voisin du peintre William Bouguereau[40]. Comme nous l'avons déjà signalé, Morrice n'a exposé aucune oeuvre depuis la manifestation de Chicago en 1893; il présente pour la première fois dans la capitale française, en avril 1896 dans le cadre du Salon de la Société nationale des Beaux-Arts, un tableau intitulé *Nocturne*[41].

the good watercolourists of the period. Towards the beginning of the 1890s, he discovered oils; his triangular compositions and choice of colours changed and he began to learn how to handle flat areas. From 1892 to 1894, Morrice's style was marked principally by a use of rectangular brush-strokes, placed side by side. His palette also lightened considerably and his compositions became more intimate.

In 1893, Morrice exhibited two paintings at the Art Association of Montreal's Spring Exhibition and at the Chicago World's Columbian Exposition, one of which was *Entrance to Dieppe* (cat. 8), painted the previous year. Although we know little about his activities between 1893 and 1895, Sketch Books nos. 13 (MMFA, Dr.973.36) and 4 (MMFA, Dr.973.27) do show that he visited the Normandy coast, notably Dieppe, Dinard, Saint-Malo and Mers-les-Bains. We are able to follow his movements in Italy during 1894, thanks to Sketch Book no. 12 (MMFA, Dr.973.35), which contains drawings for landscapes of Rome, Venice and Capri. The fact that the artist made several paintings of Italian subjects (cat. 11 and 12) leads us to believe that his stay in this southern country was a fairly long one.

It seems quite certain that Morrice met the American artist Maurice Prendergast (1859-1924) at around this time: Sketch Book no. 13 (MMFA, Dr.973.36, p. 59), dating from 1893-1895, contains Prendergast's Boston address, which he must have given Morrice before he left Paris in 1895. According to Eleanor Green, the American painter's biographer, Prendergast met his Canadian friend on several occasions between 1891 and 1895.[32]

Other addresses in the same sketch book include those of Robert Henri (1865-1931) and decorator Edward Colonna (1862-1948), in Paris. This last had worked on the decoration of several buildings in Canada, including the William Van Horne residence. Morrice also noted the address of the new Parisian gallery, Arts nouveaux, opened by Colonna in December of 1895.[33]

It is rather odd that Morrice did not exhibit any works between 1893 and 1896, despite the fact that several paintings and drawings from the period do exist. Besides the paintings produced after his trip to Italy, he executed several night scenes of Parisian streets, such as *The Omnibus* (cat. 14) and *Wet Day on the Boulevard* (private collection, Toronto).

We know that Morrice visited Dordrecht, in Holland, sometime before the month of November, 1895.[34] Robert Henri, accompanied by William Glackens[35] (1870-1938), made a bicycle tour of Holland and Belgium in the summer of 1895;[36] Morrice's trip to Holland was thus almost certainly made in the company of his two friends. It was at this time that he made the preliminary sketches for *Dordrecht* (cat. 15).

In February of 1896, Morrice moved to Brolles in the forest of Fontainebleau, where he worked with the Canadian painter Curtis Williamson[37] (1867-1944) and where the landscapist Edward Redfield, a friend of Robert Henri, was already living.[38] A lack of documentation makes it impossible, however, to establish the length of Morrice's stay in this village.

Some time before April of 1896,[39] after his return to Paris, Morrice moved his studio from rue Campagne-Première to 34, rue Notre-Dame-des-Champs, thus becoming a close neighbour of the painter William Bouguereau.[40] As we have already mentioned, Morrice did not exhibit any works after the 1893 Chicago exhibition, until 1896. In April of that year, he showed for the first time in Paris, at the Salon of the Société nationale des Beaux-Arts; the painting was entitled *Nocturne*.[41]

At the beginning of June, 1896, Morrice left his new studio to spend part of the summer in Saint-Malo. Once there, he com-

Au début de juin 1896, Morrice quitte son nouvel atelier pour passer une partie de l'été à Saint-Malo. Aussitôt, il déplore le fait que les touristes ne sont pas encore au rendez-vous, lui qui apprécie beaucoup leur affluence sur les plages. C'est d'ailleurs à cette époque qu'il commence à insérer de plus en plus de personnages dans ses compositions.

De Saint-Malo, Morrice se rend à Cancale, plus précisément à l'Hôtel de l'Europe, directement sur le port[42], où il se met à peindre les passants, dont il écrit qu'ils sont des sujets plus dociles que ceux de Concarneau[43]. De ce séjour d'un mois — jusqu'au début de juillet—, il nous reste *Cancale* (cat. nº 20) et des dessins du carnet nº 2 (MBAM, Dr.973.25). Il s'installe alors à Saint-Malo dans un deux-pièces et demande à son ami Robert Henri, qui déclinera son invitation, de l'y rejoindre[44]. Il est possible que Morrice se soit arrêté quelques fois à Cancale au début du mois d'août[45]. Il retourne néanmoins à son atelier parisien, où sa jeune soeur Annie lui rend visite[46].

Il semble que les relations entre Robert Henri et Morrice se poursuivent tout au long de cette année puisqu'ils peignent mutuellement leurs portraits (cat. nº 19); celui de Morrice par Henri sera exposé à Philadelphie en 1897. Ce dernier a été détruit par l'auteur et ne nous est connu que par un croquis rapide de son «record book»[47]. C'est aussi en cette année 1896 que Morrice commence à utiliser de petits panneaux de bois (cat. nºs 17 et 18) pour peindre à l'huile ses pochades. Auparavant, toutes les études à l'huile étaient peintes sur des toiles marouflées sur carton.

Morrice s'est lié d'amitié avec des amis de Robert Henri, entre autres Alexander Jamieson (1873-1937), William J. Glackens et un certain Wilson, à qui il prête son atelier de la rue Notre-Dame-des-Champs pendant son absence de Paris vers la fin de 1896[48].

Cette même année, au contact des tableaux de Whistler et, peut-être, à la suite de l'exposition de Manet à la galerie Durand-Ruel et de ses relations avec Robert Henri, Morrice réutilise les tons sombres de gris et de brun. Tout comme Whistler, il tente de créer une atmosphère. Celle, brumeuse, obtenue à partir de larges bandes de couleurs grises ou verdâtres imprègne la plus grande partie de ses oeuvres. Il avait essayé, en 1892 dans *L'entrée de Dieppe*, de rendre une atmosphère de fin de jour avec pavés humides, mais ce n'est qu'en 1895, avec *L'omnibus à chevaux* (cat. nº 14), que ces tentatives connaissent la réussite. C'est vraisemblablement sous l'influence de Robert Henri, en 1896, qu'il commence à peindre des scènes typiquement urbaines, par exemple des scènes de café. Les personnages, bien qu'ils soient à peine esquissés, deviennent de plus en plus présents dans son oeuvre.

En novembre 1896, Morrice s'embarque pour le Canada. Il met pied à terre le 28 novembre[49] et passe vraisemblablement Noël avec sa famille à Montréal. Le 12 janvier 1897, il est à Sainte-Anne-de-Beaupré, à une cinquantaine de kilomètres à l'est de Québec sur la rive nord du Saint-Laurent[50], et y rencontre Maurice Cullen[51]. Lors de son retour au Canada, Morrice se met à transposer en gris, brun et vert les atmosphères brumeuses des paysages du Québec. Mais la lumière éclatante de l'hiver et son contact avec Cullen éclaircissent sa palette: son *Sainte-Anne-de-Beaupré* (cat. nº 23) reflète ce nouveau style. De ce séjour, Morrice nous a laissé plusieurs dessins dans le carnet nº 7420 du Musée des beaux-arts du Canada ainsi que quelques tableaux dont, en plus de *Sainte-Anne-de-Beaupré* (cat. nº 23), *L'érablière* (cat. nº 22) et *La Citadelle au clair de lune* (cat. nº 25). On apprend, en se fondant sur quelques points de repère dans sa correspondance avec Edmund Morris, qu'il serait resté dans la région de Québec jusqu'en mars. Par la suite, passant par Toronto, il rend visite

plained about the lack of tourists—there was nothing he liked better than crowded beaches. It was, in fact, during this period that he began to increase the use of figures in his compositions.

From Saint-Malo, Morrice went to Cancale, where he stayed at the Hôtel de l'Europe, located on the harbour;[42] he frequently painted the local people, writing that they were more docile subjects that the natives of Concarneau.[43] *Cancale* (cat. 20) was executed during this trip, as were the drawings in Sketch Book no. 2 (MMFA, Dr.973.25). He stayed for a month, until the beginning of July, 1896. He then moved to a two-room lodging in Saint-Malo and asked his friend, Robert Henri, to join him; Henri declined the invitation.[44] It seems likely that Morrice visited Cancale several times towards the beginning of August.[45] He nonetheless eventually returned to his Paris studio, where his young sister Annie visited him.[46]

Robert Henri and Morrice's friendship continued throughout the year and they even painted each other's portraits (cat. 19); Henri exhibited his portrait of Morrice in Philadelphia in 1897. He later destroyed it, and it is only known to us through a quick sketch in his "record book".[47] It was also in 1896 that Morrice began using the small wood panels (cat. 17 and 18) to execute his oil *pochades* or sketches. All his oil sketches prior to this period were painted on canvas glued to cardboard[4].

Morrice became friendly with several of Robert Henri's circle, including Alexander Jamieson (1873-1937), William J. Glackens and a certain "Wilson", to whom he loaned his Notre-Dame-des-Champs studio during his absence from Paris at the end of 1896.[48]

In 1896, through contact with Whistler's paintings, and perhaps as a result of the Manet exhibition at the Galerie Durand-Ruel and his friendship with Robert Henri, Morrice again began to use dark tones of grey and brown. Like Whistler, he was trying to create an atmosphere; this misty effect he achieved through the use of broad bands of grey or greenish tones, and it pervades most of his works. In 1892, in *Entrance to Dieppe*, he had tried to capture an atmosphere of wet pavements towards evening, but it was only in 1895, with *The Omnibus* (cat. 14), that this attempt was really successful. It was probably under Robert Henri's influence that, in about 1896, Morrice began to paint typically urban subjects, such as café scenes. Figures, although with very little detail, became more and more common in his work.

In November of 1896, Morrice left for Canada. He arrived on November 28th[49] and apparently spent Christmas with his family in Montreal. On January 12th, 1897, he was at Sainte-Anne-de-Beaupré, which is roughly fifty kilometers east of Quebec City on the north shore of the St. Lawrence.[50] There, he met Maurice Cullen.[51] On his return to Canada, Morrice had begun to interpret the hazy atmosphere of Quebec landscapes in grey, brown and green. But the brilliant winter light and his contact with Cullen lightened his palette considerably. The work *Sainte-Anne-de-Beaupré* (cat. 23) reflects this new tendency. Morrice left a number of drawings—in the National Gallery of Canada's Sketch Book no. 7420—and several paintings other than the one just mentioned, as documents of this trip; the canvases include *Sugar Bush* (cat. 22) and *Quebec Citadel by Moonlight* (cat. 25). We know, from several references in his correspondence with Edmund Morris, that Morrice stayed in the Quebec City area until March. He then went to New York—passing through Toronto on his way—to visit his friend William Glackens, who at that time was working for *The New York Herald*.[52]

While he was in Canada, Morrice, like Henri,[53] sent a painting to the Royal Glasgow Institute exhibition, "Works of

dans la métropole américaine à son ami Glackens, qui travaille à ce moment-là au *New York Herald*[52].

Pendant qu'il est au Canada, Morrice, à l'instar d'Henri[53], présente une oeuvre à l'exposition *Works of Modern Artists* du Royal Glasgow Institute: *Autumn, Paris*, vraisemblablement par l'intermédiaire de son ami Alexander Jamieson, natif de cette ville. À la même époque, il tente en vain de faire vendre ses tableaux à Montréal par la galerie Scott & Sons: "He [Scott] doesn't bother himself about Canadian work. All the men in Montreal complain of it[54]." Néanmoins, l'artiste expose dès avril un paysage de Sainte-Anne-de-Beaupré au Salon du printemps de l'Art Association (cat. n° 23) et assiste au vernissage[55].

Morrice quitta probablement le Québec au début du printemps[56] pour New York, puis Paris et enfin l'Italie. C'est au cours de l'été ou de l'automne 1897 qu'il faut situer le voyage en Italie[57]: le carnet n° 14 (MBAM, Dr.973.37) contient plusieurs notes ou adresses italiennes. Certaines scènes nocturnes de Venise datent de ce périple, notamment *Le soir sur la lagune, Venise* (cat. n° 26) et *Overlooking a Lagoon in Venice*[58]; l'influence de Whistler y est très marquée. Le manque de documents ne nous permet ni de connaître la durée de ce voyage ni de savoir s'il le fit seul.

En mai 1898, Morrice présente une oeuvre intitulée *Venise* au Salon de la Société nationale des Beaux-Arts et Robert Henri confie à sa famille: "We were to the Salon yesterday; two of my old clique Morrice and Jamieson are very strongly represented. Their work stands among the very best[59]." C'est vers cette époque que notre oiseau migrateur déménage au 41 de la rue Saint-Georges à Montmartre[60]. En août 1898[61], il est finalement installé dans un studio au sixième étage de l'immeuble[62]. À la fin du mois, il quitte Paris pour Saint-Malo, où il passe le mois de septembre[63]; c'est probablement de ce voyage que date *La communiante* (cat. n° 29), exposé au Salon de la Société nationale des Beaux-Arts de 1899.

Les relations de Morrice avec Alexander Jamieson et Robert Henri semblent constantes tout au long de l'automne 1898. Ils se montrent et critiquent mutuellement leurs tableaux[64]. De plus, Robert Henri joue fréquemment aux cartes avec Morrice[65]. À cette époque, le groupe s'adonne aux portraits, ce que Morrice avait somme toute peu fait par le passé: Jamieson peint Morrice[66]; Henri, son épouse Linda[67] à plusieurs reprises ainsi que Morrice[68]. Nous ignorons ce que sont devenus ces deux portraits de l'artiste montréalais.

Robert Henri, admirant les dernières oeuvres de son ami, écrit: "I was to see Morrice too. He has been painting some portrait studys, and very excellent, they are. His work is landscape but he has done some fine work this time in the portraits[69]." *Jeune femme au manteau noir* (cat. n° 28), *Dame en brun* (collection particulière, Toronto) et *Louise* (ill. 23) datent probablement de cette période productive.

De cette période aussi provient *Fête foraine, Montmartre* (ill. 4), tableau qui reflète le plus l'influence de Robert Henri sur Morrice. D'ailleurs, il semble évident que les deux artistes ont travaillé en étroite collaboration sur ce tableau:

He [Morrice] has lately been at work on a fete picture. Night, crowded street, trees and as a centre of interest a brilliantly illuminated booth where the performers of the show within are displaying themselves to the interested public without. It is a fine thing. We stayed long and arranged that[70].

Cette oeuvre, par la technique et par la palette, se laisse fa-

Modern Artists". The work—*Autumn, Paris*—was probably sent via his friend Alexander Jamieson, a native of Glasgow. During this period, he was trying vainly to sell his paintings through the William Scott & Sons Gallery in Montreal: "He [Scott] doesn't bother himself about Canadian work. All the men in Montreal complain of it."[54] Nevertheless, in April Morrice exhibited a Sainte-Anne-de-Beaupré landscape at the Spring Exhibition of the Art Association of Montreal (cat. 23) and attended the opening of that event.[55]

Morrice probably left Quebec City in the early spring[56] for New York, and eventually Paris. His trip to Italy took place in the summer or autumn of 1897;[57] Sketch Book no. 14 (MMFA, Dr.973.37) contains several Italian addresses and references. Some night scenes of Venice in which Whistler's influence is very marked—notably *Evening, the Lagoon, Venice* (cat. 26) and *Overlooking a Lagoon in Venice*[58]—date from this trip. Owing to scanty records, we do not know either if he made the trip alone, nor how long it lasted.

In May of 1898, Morrice presented a work entitled *Venice* at the Salon of the Société nationale des Beaux-Arts. Robert Henri wrote to his family: "We were to the Salon yesterday; two of my old clique Morrice and Jamieson are very strongly represented. Their work stands among the very best."[59] It was at about this time that our traveller moved to 41, rue Saint-Georges, in Montmartre.[60] By August of 1898[61] he was installed in a studio on the sixth floor of the building.[62] At the end of the month, he left Paris for Saint-Malo, where he spent September.[63] It was probably during this trip that he painted *La communiante* (cat. 29), which was exhibited at the Salon of the Société nationale des Beaux-Arts of 1899.

Morrice continued to see a good deal of Alexander Jamieson and Robert Henri throughout the autumn of 1898. They viewed and criticized each other's paintings,[64] and Morrice often played cards with Robert Henri.[65] At this time, all three artists were interested in painting portraits, something Morrice had not done very much in the past. Both Jamieson[66] and Henri[67] painted Morrice, and Henri made several portraits of his wife Linda.[68] We do not know what became of the two portraits of the Montreal artist.

Robert Henri wrote, in tribute to his friend's recent works: "I was to see Morrice too. He has been painting some portrait studys, and very excellent, they are. His work is landscape but he has done some fine work this time in the portraits."[69] *Young Woman in Black Coat* (cat. 28), *Lady in Brown* (private collection, Toronto) and *Louise* (ill. 23) all almost certainly date from this highly productive period.

Fête foraine, Montmartre (ill. 4), the painting which shows most clearly Robert Henri's influence on Morrice, also dates from this period. In fact, there is evidence that the two artists worked together on the painting:

He [Morrice] has lately been at work on a fete picture. Night, crowded street, trees and as a centre of interest, a brilliantly illuminated booth where the performers of the show within are displaying themselves to the interested public without. It is a fine thing. We stayed long and arranged that.[70]

This work can easily be compared, both technically and colouristically, to works by Henri such as *Samson Street, Philadelphia* (The Pennsylvania State University) or *Night, Fourteenth of July* (ill. 5); this last painting dates from around 1898.[71]

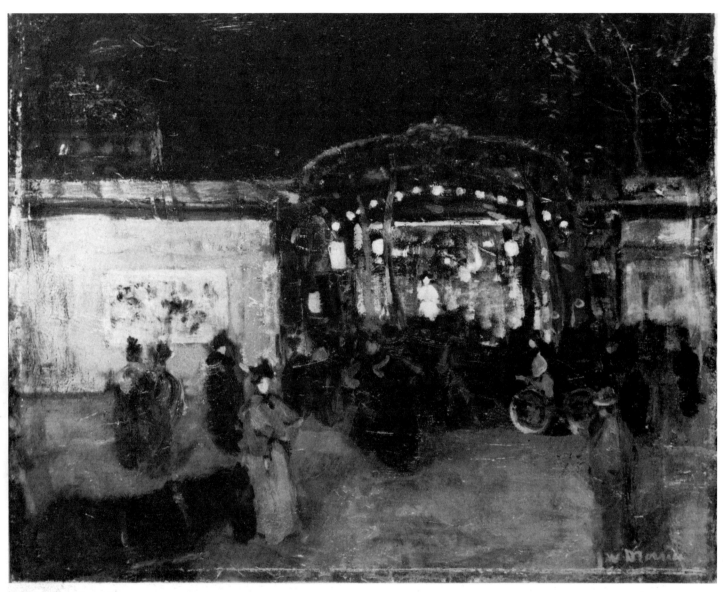

Ill. 4
J.W. Morrice
Fête foraine, Montmartre
Huile sur toile
Vers 1898
46 x 56 cm
Musée de l'Ermitage, Leningrad, 8968

Ill. 4
J.W. Morrice
Fête foraine, Montmartre
Oil on canvas
C. 1898
46 x 56 cm
The Hermitage, Leningrad, 8968

cilement comparer à d'autres de Robert Henri telles que *Samson Street, Philadelphia* (The Pennsylvania State University) ou *Night, Fourteenth of July* (ill. 5), qui est daté de vers 1898[71].

En novembre 1898, Robert Henri et sa femme rendent visite à un ami, le paysagiste Redfield, à Brolles, petit village de la forêt de Fontainebleau près de Bois-le-Roi, source d'inspiration[72]. Morrice accourt et les deux compagnons sortent leurs pinceaux. Robert Henri, qui voue une grande admiration à son ami canadien, confie à sa famille:

> I don't know whether I have even told you that Morrice is an exceptionally strong painter. He does landscape and Paris life streets, cafés etc. remarkably well. Had two of the very best in the Salon this last time[73].

Au printemps 1899, Morrice présente quatre tableaux au Salon de la Société nationale des Beaux-Arts, dont *La communiante* (cat. n° 29). Selon Robert Henri, «Morrice's landscapes are excellently placed and ... they will have much success[74]». Du reste, le critique de *La revue des deux Frances* remarque la participation de Morrice et publie la photographie de l'un de ses tableaux:

> J'ai eu le plaisir de voir les toiles envoyées par le peintre canadien M. Morrice. Entre toutes, ma préférence se porte vers le bord d'un cours d'eau sur la rive ombragée duquel se reposent des promeneurs; il y a là une justesse de tons surprenante. Ce n'est pas à dire que les autres tableaux manquent de qualités; loin de là. Une scène de la vie de chaque jour dans la rue, où la robe d'une communiante jette sa note blanche, est très bien saisie sur le vif. Très vus aussi l'effet de neige et la plage. C'est du bon impressionnisme, fait sans recherche mais consciencieux et qui veut bien dire ce qu'il veut[75].

À la fin de mars, avec Robert et Linda Henri, Morrice visite Charenton[76], un petit village en bordure de la Seine où s'est installé leur ami le peintre Redfield. Henri décrit le site à John Sloan (1871-1951):

> Beautiful place within half an hour of the Louvre by boat and on the edge of the country in the other direction. Reddy [Redfield] did good things down in Brolles in spite of the season being the green period for forest and the place not being just the right kind of subjects for the painter of creeks and snow. But now since he is at Charenton he has done work that is far ahead of all he has ever done before. River scenes looking towards Paris — He has found the thing he likes to paint and plenty of it[77].

Inspiré lui aussi par Charenton, Morrice peint en 1899 *Jour de lessive à Charenton* (cat. n° 31), qu'il apportera avec lui au Canada en décembre et qu'il présentera à l'exposition de la Royal Canadian Academy de 1900.

Du début du mois d'août jusqu'au milieu de septembre[78], Morrice, comme l'année précédente, séjourne à Saint-Malo[79]; il travaille passionnément[80].

Entre-temps, Morrice et Henri élaborèrent le projet d'envoyer chacun de six à huit tableaux à la galerie berlinoise Edouard Shulte, l'un des principaux lieux d'exposition de l'époque en Allemagne[81]; mais nous ne savons toutefois pas ce qui en a résulté. Morrice quitte, au début d'octobre, son atelier de Montparnasse

In November of 1898, Robert Henri and his wife visited a friend—landscapist Edward Redfield—at Brolles, a small and artistically inspiring village in the Fontainebleau forest near Bois-le-Roi.[72] Morrice hurried to join them and the two friends were soon at work with their brushes. Robert Henri, who always showed great admiration for his Canadian friend, confided to his family:

> I don't know whether I have even told you that Morrice is an exceptionally strong painter. He does landscape and Paris life streets, cafés etc. remarkably well. Had two of the very best in the Salon this last time.[73]

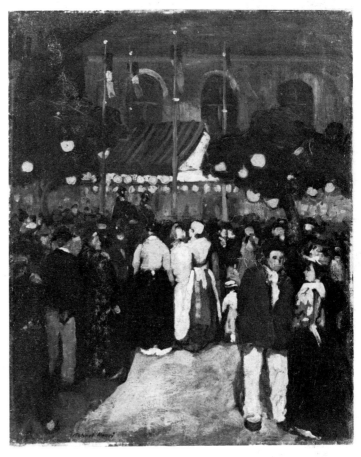

Ill. 5
Robert Henri
Night, Fourteenth of July
Huile sur toile
Vers 1898
Sheldon Memorial Art Gallery
University of Nebraska

Ill. 5
Robert Henri
Night, Fourteenth of July
Oil on canvas
C. 1898
Sheldon Memorial Art Gallery
University of Nebraska

In the spring of 1899, Morrice presented four paintings at the Salon of the Société nationale des Beaux-Arts, which included *La communiante* (cat. 29). According to Robert Henri, "Morrice's landscapes are excellently placed and ... they will have much success."[74] The critic for *La revue des deux Frances* remarked on Morrice's participation and published a photograph of one of his paintings:

> J'ai eu le plaisir de voir les toiles envoyées par le peintre canadien M. Morrice. Entre toutes, ma préférence se porte

pour celui du 45, quai des Grands-Augustins[82] — il l'occupera pendant plus de 15 ans —, que Muriel Ciolkowska décrit ainsi:

> Morrice had no studio but painted in one of the front rooms of his bachelor apartment. This room was bare of everything except dust, a wicker chair, a dilapidated sofa, a pile of books in a stock on the floor, his pipes, his pictures, and rows and rows of the little boxes in which he methodically sorted those thousands of precious out-door notes of his[83].

Ill. 6
Notman
J.W. Morrice
24 janvier 1900
Musée McCord
Archives photographiques Notman
132,335-II

Ill. 6
Notman
J.W. Morrice
January 24th, 1900
McCord Museum
Notman Photographic Archives
132,335-II

Au cours de décembre, Morrice arrive à Montréal pour passer Noël avec sa famille[84]. Puis, en janvier, il se rend à Québec. L'hiver est particulièrement dur: «It is even too cold to make a sketch out of doors - so he [Morrice] is doing nothing[85].» Le 24 janvier 1900, Morrice est de retour à Montréal où il en profite pour se faire photographier (ill. 6) par Notman[86], le plus important photographe du tournant du siècle. Nous ne connaissons aucun tableau exécuté durant ce voyage au Canada. Il était de retour à Paris à la fin du mois de mars[87].

En juillet, Robert Henri s'apprête à quitter la France pour

vers le bord d'un cours d'eau sur la rive ombragée duquel se reposent des promeneurs; il y a là une justesse de tons surprenante. Ce n'est pas à dire que les autres tableaux manquent de qualités; loin de là. Une scène de la vie de chaque jour dans la rue, où la robe d'une communiante jette sa note blanche, est très bien saisie sur le vif. Très vus aussi l'effet de neige et la plage. C'est du bon impressionnisme, fait sans recherche mais consciencieux et qui veut bien dire ce qu'il veut.[75]

At the end of March, Morrice and the Henri couple visited Charenton,[76] a little village on the Seine where their friend Redfield was staying. Henri described the spot to John Sloan (1871-1951):

> Beautiful place within half an hour of the Louvre by boat and on the edge of the country in the other direction. Reddy [Redfield] did good things down in Brolles in spite of the season being the green period for forest and the place not being just the right kind of subjects for the painter of creeks and snow. But now since he is at Charenton he has done work that is far ahead of all he has ever done before. River scenes looking towards Paris—he has found the thing he likes to paint and plenty of it.[77]

Morrice was also inspired by Charenton and, in 1899, painted *Charenton Washing Day* (cat. 31); he took the work with him to Canada in December and presented it at the exhibition of the Royal Canadian Academy in 1900.

From the beginning of August until the middle of September[78] Morrice stayed, as he had the preceding year, in Saint-Malo,[79] where he worked with much energy and enthusiasm.[80]

Meanwhile, Morrice and Henri had decided to each send six to eight paintings to the Edward Shulte Gallery in Berlin, one of the most important German galleries at the time.[81] We do not know the outcome of this project, however. At the beginning of October, Morrice left his studio in Montparnasse and settled at 45, quai des Grands-Augustins;[82] he was to remain here for more than fifteen years. Muriel Ciolkowska described it thus:

> Morrice had no studio but painted in one of the front rooms of his bachelor apartment. This room was bare of everything except dust, a wicker chair, a dilapidated sofa, a pile of books in a stock on the floor, his pipes, his pictures, and rows and rows of the little boxes in which he methodically sorted those thousands of precious out-door notes of his.[83]

Sometime during December, Morrice arrived in Montreal to spend Christmas with his family;[84] in January he travelled to Quebec City. It was a particularly hard winter: "It is even too cold to make a sketch out of doors—so he [Morrice] is doing nothing."[85] By January 24th, 1900, Morrice was back in Montreal and taking advantage of his return to have his photograph (ill. 6) taken by William Notman,[86] the most important Canadian photographer of the period. There are no paintings known to have been executed during this visit to Canada. Towards the end of March, Morrice was back in Paris.[87]

In July, Robert Henri was preparing to leave France to return to live in the United States. Morrice loaned him his apartment while he went to Hamburg to meet his father and mother.[88]

retourner vivre aux États-Unis. Morrice lui prête son appartement pendant un voyage à Hambourg, où il rejoint son père et sa mère[88].

Morrice et Robert Henri ont plusieurs amis en commun. Nous avons déjà souligné l'amitié qui les liait au paysagiste Edward W. Redfield. De plus, ils entretenaient des relations avec Alexander Jamieson, paysagiste et portraitiste écossais résidant à Londres, avec le portraitiste irlandais John Lavery (1856-1941), avec le peintre-décorateur américain Everett Shinn (1876-1953) et aussi avec le paysagiste américain James Preston[89].

L'année 1901 fut celle de l'exposition Pan-American à Buffalo, où l'artiste de 36 ans se mérita une médaille d'argent (pour *Sous les remparts, Saint-Malo* cat. n⁰ 30) de même que Wyly Grier (1862-1957), John Hammond (1843-1939) et Laura Muntz (1860-1930). D'autres artistes canadiens se sont vu décerner des médailles d'or: William Brymner (1855-1925), Robert Harris (1849-1919), Homer Watson (1855-1936), W. Blair Bruce (1859-1906) et Edmond Dyonnet (1859-1954)[90].

Lucie Dorais croit que Morrice s'est rendu à Venise au cours de l'été 1901[91]. Même si nous n'avons retrouvé aucune information sur ce séjour, celui-ci est fort plausible puisque, dès février 1902, il expose des tableaux vénitiens à La Libre Esthétique de Bruxelles. Une lettre de J.W. Morrice à Joseph Pennell (1857-1926), artiste américain vivant à Londres, nous laisse croire que celui-ci l'accompagna en Italie[92]. De ce voyage date, entre autres, un tableau aujourd'hui disparu, *Venise, le soir* (ill. 7), que nous ne connaissons désormais que par une photographie publiée dans le catalogue de la Société nationale des Beaux-Arts de 1902. Tout en créant des tableaux dont la composition se complexifie, Morrice s'attarde de plus en plus à l'étude de la lumière: lumière éclatante comme dans *Paramé, la plage* (cat. n⁰ 44) ou lumière tamisée d'une ville la nuit comme dans *Venise, la nuit* (GNC, 3140).

Au début de l'année 1902, Morrice fait la connaissance du peintre américain Charles Fromuth (1850-1937) comme celui-ci nous le rapporte dans son journal:

Dined with Gaston Latouche at St. Cloud, presented myself [Charles Fromuth] to James W. Morrice, the Canadian painter who wished to make my acquaintance. An intimate art congeniality resulted between us. Every evening we took our absinthe together in Dome art café and then dined together. We both became comrades at once by elective affinity in art for art's sake. He was rich, I was poor but our object in art was the same[93].

Le 13 juin 1902, ils se revoient à Venise et continuent, mêlés à un groupe d'artistes, d'étirer les heures dans les cafés de la place Saint-Marc. D'après son journal, Fromuth peint alors plusieurs paysages avec canaux et palais vénitiens en compagnie de Morrice[94]. Les Canadiens Maurice Cullen et William Brymner font partie du groupe. Vers la fin du mois de juillet, Morrice visite en leur compagnie la ville de Florence et, avec Brymner seulement, poursuit sa route jusqu'à Sienne avant de rentrer en France[95].

La critique des tableaux que Morrice expose au printemps 1902 à la Société nationale des Beaux-Arts est excellente. Henry Marcel écrit dans la *Gazette des Beaux-Arts* qu'«en Canadien nomade qu'il est, il vogue de Venise à la Bretagne, épris des fines grisailles du crépuscule sur les eaux, des colorations rares que leur imprime parfois le reflet d'un nuage[96]».

Au cours de l'année 1903, Morrice expose ses oeuvres à Philadelphie, Pittsburgh, Cincinnati, Chicago, Buffalo, St. Louis

Morrice and Robert Henri had several friends in common. We have already mentioned their close links with the landscapist Edward W. Redfield. Their circle also included Alexander Jamieson, a Scottish landscapist and portraitist living in London, the Irish portraitist John Lavery (1856-1941), the American decorator/painter Everett Shinn (1876-1953) and the American landscapist James Preston.[89]

1901 was the year of the Pan-American Exposition in Buffalo. Morrice, now thirty-six, was awarded a silver medal (for *Beneath the Ramparts, Saint-Malo*, cat. 30), as were Wyly Grier (1862-1957), John Hammond (1843-1939) and Laura Muntz (1860-1930). Other Canadian artists were awarded gold medals at the same event; among them were William Brymner (1855-1925), Robert Harris (1849-1919), Homer Watson (1855-1936), W. Blair Bruce (1859-1906) and Edmond Dyonnet (1859-1954).[90]

Lucie Dorais believes that Morrice returned to Venice during the summer of 1901.[91] Even though we have not been able to uncover any definite information, such a visit seems highly plausible since, in February of 1902, Morrice was exhibiting Venetian paintings at La Libre Esthétique in Brussels. A letter from J.W. Morrice to Joseph Pennell (1857-1926), an American artist living in London, indicates that they had been to Italy together.[92] A painting entitled *Venise, le soir* (ill. 7), which has disappeared, dates from this trip; we know it only from a photograph published in the Société nationale des Beaux-Arts catalogue of 1902. While the composition of his works was of increasing complexity, Morrice still remained fascinated by light: brilliant light as in *The Beach at Paramé* (cat. 44), but also the sifted, muted light of a city at night as in *Venice, Night* (GNC, 3140).

At the beginning of 1902, Morrice met the American painter Charles Fromuth (1850-1937), who described the event in his journal:

Dined with Gaston Latouche at St. Cloud, presented myself [Charles Fromuth] to James W. Morrice, the Canadian painter who wished to make my acquaintance. An intimate art congeniality resulted between us. Every evening we took our absinthe together in Dome art café and then dined together. We both became comrades at once by elective affinity in art for art's sake. He was rich, I was poor but our object in art was the same.[93]

On June 13th, 1902, the two met each other again in Venice; during this period they frequently spent hours in the cafés of the Piazza San Marco, along with a group of other artists. According to his journal, Fromuth painted several landscapes with canals and Venetian palaces in Morrice's company.[94] The Canadian artists Maurice Cullen and William Brymner were also part of the group and, towards the end of July, Morrice visited Florence with them. He later went to Sienna, with Brymner only, before returning to France.[95]

The critical reception of Morrice's paintings at the exhibition of the Société nationale des Beaux-Arts in the spring of 1902 was excellent. In the *Gazette des Beaux-Arts*, Henry Marcel wrote: "En Canadien nomade qu'il est, il vogue de Venise à la Bretagne, épris des fines grisailles du crépuscule sur les eaux, des colorations rares que leur imprime parfois le reflet d'un nuage."[96]

During 1903, Morrice exhibited his works in Philadelphia, Pittsburgh, Cincinnati, Chicago, Buffalo, St. Louis and Munich. His fame seems to have been steadily growing; critics like Maurice Hamel[97] and Henry Cochin[98] no longer allowed his partici-

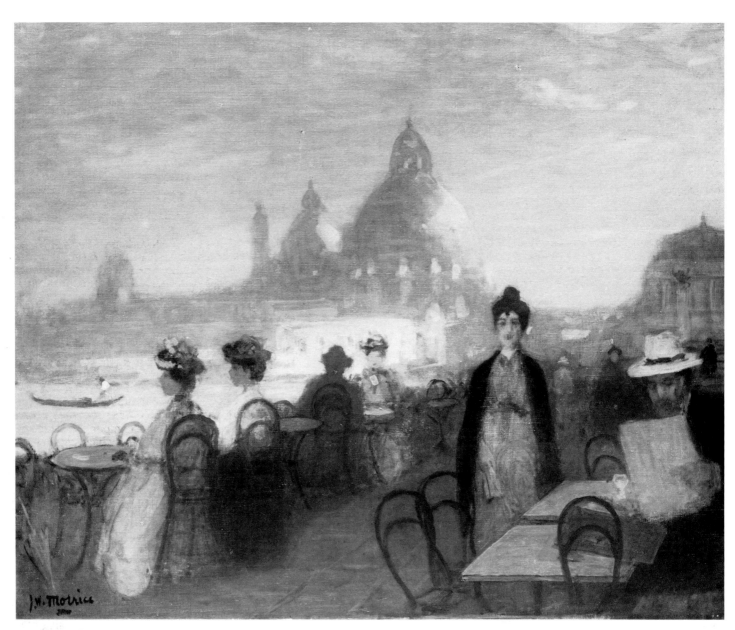

Ill. 7
J.W. Morrice
Venise, le soir
Huile sur toile
Oeuvre non localisée
Musée des beaux-arts du Canada
Négatif sur verre

Ill. 7
J.W. Morrice
Venise, le soir
Oil on canvas
Location unknown
National Gallery of Canada
Negative on glass

et Munich. Sa renommée semble de plus en plus se consolider et des critiques comme Maurice Hamel[97] et Henry Cochin[98] ne peuvent passer sous silence sa participation au salon de la Société nationale des Beaux-Arts.

C'est cet acharnement à recréer une certaine luminosité, une certaine atmosphère qui détermine l'oeuvre de Morrice entre 1903 et 1910. Pour y parvenir, il met en place de petites bandes horizontales et des zigzags de couleurs différentes — ainsi rendra-t-il l'effet de la lumière sur l'eau — et il juxtapose, dans une technique que l'on peut qualifier de pointilliste, des rectangles de longueur variable.

Morrice est à New York le 16 juin 1903, où il revoit Robert Henri[99]. Il est probable que c'est en passant par la métropole américaine qu'il se soit rendu à Montréal. Plus tard durant l'année, il se retrouve à Madrid[100]. Il n'arrête pas de bouger; ses carnets de dessins sont d'ailleurs remplis de notes concernant les horaires de trains. En juillet 1904, il est à Avignon[101]. C'est probablement au cours de ce séjour qu'il réalise les esquisses pour l'huile sur toile *Avignon, le jardin*[102]. Par la suite, il se rend à Martigues puis à Venise[103]. Le carnet n° 18 (MBAM, Dr.973.41) a vraisemblablement servi au cours de ce voyage: plusieurs inscriptions en font foi et certains dessins ont été faits à Martigues et à Avignon[104]. L'on croit qu'il a visité dans la même foulée Marseille, où il fit l'esquisse (MBAM, Dr.973.41, p. 15) pour *Combat de taureaux, Marseille* (cat. n° 50).

Le nom de Morrice est maintenant bien connu: il n'est donc pas étonnant que l'État français ait acheté *Quai des Grands-Augustins* (cat. n° 52) ni que le collectionneur russe Ivan Morozov se soit porté acquéreur de *Fête foraine, Montmartre* (ill. 4) lors du Salon de la Société nationale de 1904. Par la suite, le Pennsylvania Museum of Art achète, avec des fonds légués par Anna P. Wilstach, *Paramé, la plage* (cat. n° 44). En 1905, *Venise, la nuit* (GNC, 3140) et *Campo San Giovanni Nuovo* (collection particulière, Toronto) sont reproduits dans un important article de Gustave Soulier sur les peintres de Venise, qui souligne l'importance de Morrice comme coloriste et peintre de la lumière:

Citons spécialement MM. Vail, Morrice, Maillaud, Lévy-Dhurmer comme ayant le plus profondément réussi à rendre sur leurs toiles le mystère de cette étreignante féerie, avec sa juste enveloppe d'ombre, ses reflets, ses irradiations étranges[105].

Au cours de l'année 1905, Morrice expose à Londres, Manchester, Burnley, Liverpool, Paris, Venise et Pittsburgh. En même temps que la critique le louange[106], Maurice Hamel écrit pour sa part: «Le Canadien Morrice me paraît si francisé que je le range parmi les nôtres. Pour la franchise et la fermeté du ton, la richesse de l'harmonie, la *Corrida*, le *Cirque* sont des pures merveilles[107].» La France acquiert, au Salon de la Société nationale des Beaux-Arts, *Au bord de la mer*[108].

Un peu avant Noël, en 1905, Morrice arrive à Montréal pour ne repartir qu'à la fin de février 1906. Le carnet de croquis n° 16 (cat. n° 43) utilisé au cours de ce voyage renferme quelques dessins préparatoires à des tableaux de sujets québécois (cat. n° 43). C'est de ce séjour que date la pochade *Étude pour Effet de neige, le traîneau* (cat. n° 56) à partir de laquelle Morrice exécute le tableau *Effet de neige, le traîneau* (ill. 8), acquis par le Musée des beaux-arts de Lyon en 1906.

Le 22 février, Morrice rencontre précipitamment John Sloan (1871-1951), Robert Henri et George Luks (1867-1933) à New York et s'embarque pour Liverpool le surlendemain[109].

pation in the Salon of the Société nationale des Beaux-Arts to go unmentioned.

It was the relentless quest to capture a certain luminosity, a certain atmosphere, which shaped Morrice's work between 1903 and 1910. To achieve his end he would execute small horizontal bands and zigzags of different colours—rendering thus the effect of light on water—and against these bands, using an almost pointillist technique, he would juxtapose rectangular brushstrokes of varying length.

On June 16th, 1903, Morrice was in New York—probably on his way to Montreal—where he again saw Robert Henri.[99] Later in the year he visited Madrid.[100] He was constantly on the move; his sketch books are full of notes about train schedules. In July of 1904, he was in Avignon[101] and it was probably during this visit that he produced the sketches for the oil on canvas entitled *Avignon, the Garden*.[102] Later he went to Martigues, and then Venice.[103] Some of the notes in Sketch Book no. 18 (MMFA, Dr.973.41) indicate that it may have been used during this trip; furthermore, several of the drawings were executed in Martigues and in Avignon.[104] It seems likely that he also passed through Marseilles in the same bout of travelling and made the sketch (MMFA, Dr.973.41, p. 15) for *Bull Fight, Marseilles* (cat. 50).

Morrice was, by this time, well known; it was thus no surprise when the French government bought *Quai des Grands-Augustins* (cat. 52) and the Russian collector Ivan Morozov acquired *Fête foraine, Montmartre* (ill. 4) at the 1904 Salon of the Société nationale des Beaux-Arts. Shortly after this, the Pennsylvania Museum of Art purchased *The Beach at Paramé* (cat. 44) with funds bequeathed by Anne P. Wilstach. In 1905, *Venice, Night* (GNC, 3140) and *Campo San Giovanni Nuovo* (private collection, Toronto) were reproduced in an important article by Gustave Soulier on the painters of Venice, which emphasizes Morrice's importance as a colourist and painter of light effects:

Citons spécialement MM. Vail, Morrice, Maillaud, Lévy-Dhurmer comme ayant le plus profondément réussi à rendre sur leurs toiles le mystère de cette étreignante féerie, avec sa juste enveloppe d'ombre, ses reflets, ses irradiations étranges.[105]

During the course of 1905 Morrice exhibited in London, Manchester, Burnley, Liverpool, Paris, Venice and Pittsburgh. Various critics responded most favourably;[106] Maurice Hamel wrote: "Le Canadien Morrice me paraît si francisé que je le range parmi les nôtres. Pour la franchise et la fermeté du ton, la richesse de l'harmonie, la *Corrida*, le *Cirque* sont des pures merveilles."[107] At the 1905 Salon of the Société nationale des Beaux-Arts, the French government acquired a second painting, *Au bord de la mer*.[108]

Shortly before Christmas 1905, Morrice arrived in Montreal; he did not leave until the end of February, 1906. Sketch Book no. 16 (cat. 43), which he used during this trip, includes several preparatory drawings for paintings of Quebec subjects. The *pochade* entitled *Study for Effet de neige, le traîneau* (cat. 56) was also executed during this period; from this work Morrice painted *Effet de neige, le traîneau* (ill. 8), which was purchased by the Musée des beaux-arts de Lyon in 1906.

On February 22nd, Morrice met briefly with John Sloan (1871-1951), Robert Henri and George Luks (1867-1933) in New York, and then left for Liverpool on the 24th.[109] John Sloan wrote in his journal: "He [Morrice] says he will send me a panel when he gets to the other side. I hope he won't forget it for I re-

John Sloan écrit alors dans son journal: «He [Morrice] says he will send me a panel when he gets to the other side. I hope he won't forget it for I regard him as one of the greatest landscape painters of the time[110].»

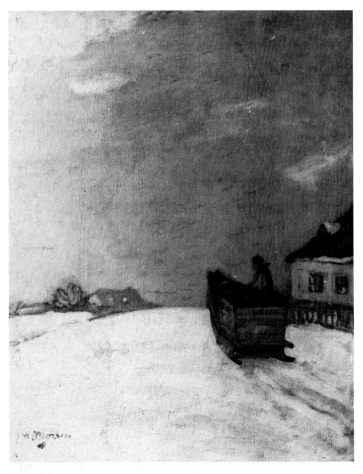

Ill. 8
J.W. Morrice
Effet de neige, le traîneau
Huile sur toile
1906
60 x 50,5 cm
Musée des beaux-arts de Lyon, B-772

Ill. 8
J.W. Morrice
Effet de neige, le traîneau
Oil on canvas
1906
60 x 50.5 cm
Musée des beaux-arts de Lyon, B-772

Morrice s'arrête à Dieppe au début de la belle saison[111] puis se rend, fin juillet, à l'atelier de Charles Fromuth à Concarneau en compagnie des peintres américains Logan et Abrahams et du naturaliste Ernest Thompson (1860-1946)[112]. Habitant principalement au Pouldu durant l'été, il revient le 19 septembre à l'atelier de Concarneau[113]; c'est de ce séjour que datent certains paysages de plage du Pouldu (cat. n° 58 et coll. du Mount Royal Club, Montréal). C'est probablement aussi au cours de ce séjour qu'il peint *Le bac* (ill. 9) qui sera présenté à la Société nationale des Beaux-Arts de 1907 et alors acquis par le collectionneur russe Ivan Morozov[114]. Le peintre vend quatre des six tableaux présentés à ce salon[115].

Encore une fois, en juillet 1907, Morrice revient à Saint-Malo en compagnie de Maurice Prendergast, qui écrit à son frère Charles: «I met Morrice that night. I see Morrice about every other night here and he seems always drunk[116].» Nous connais-

gard him as one of the greatest landscape painters of the time."[110]

Morrice stopped in Dieppe at the beginning of the summer[111] and then, at the end of July, went to Charles Fromuth's studio in Concarneau accompanied by the American painters Logan and Abrahams, and the naturalist Ernest Thompson (1860-1946).[112] He actually spent most of the summer at Le Pouldu, returning on September 19th to the Concarneau studio.[113] Several landscapes depicting the beach at Le Pouldu (cat. 58 and Mount Royal Club Collection, Montreal) date from this trip. It was also probably during this period that he painted *Le bac* (ill. 9), which would be presented at the 1907 Salon of the Société nationale des Beaux-Arts and subsequently purchased by the Russian collector Ivan Morozov.[114] Morrice sold four of the six paintings he exhibited at this salon.[115]

In July of 1907, Morrice returned to Saint-Malo in the company of Maurice Prendergast, who wrote to his brother Charles: "I met Morrice that night. I see Morrice about every other night here and he seems always drunk."[116] We know of few works from this period. It is possible, in fact, that Morrice did not produce much during 1907, even though he exhibited in London, Paris, Pittsburgh and Montreal. His alcoholism had undoubtedly undermined his health, since he had been ordered to stop drinking absinthe.[117]

In the spring of the following year, Morrice worked on *Ice Bridge over the St. Charles River* (cat. 61) and presented it at the 1908 Salon of the Société nationale des Beaux-Arts;[118] the critics were full of praise.[119] In December, he returned to Canada, stopping on the way in New York where he saw his friend Robert Henri.[120] He probably spent the early part of the year with his family in Montreal and then, in February, went to Quebec City, where he stayed for several days at Montmorency Falls—long enough to execute several oil sketches.[121] He went back to Montreal and then on to Toronto to see his friend Edmund Morris.[122]

During this period, Morrice had fourteen paintings shipped from Paris,[123] which he attempted to sell in Montreal and Toronto through the William Scott & Sons Gallery.[124] The Canadian government acquired *Quai des Grands-Augustins* (ill. 10) and four other paintings were sold.[125] Eleven of the fourteen works were exhibited at the Canadian Art Club in Toronto and at the Art Association of Montreal. Morrice was beginning to have a little more faith in Canadian art-lovers and sent paintings to be viewed by the collectors William Van Horne and Richard Bladworth Angus. He wrote to his friend Edmund Morris: "I have had some success with my pictures here—four sold and one to the Government—which shows that they are beginning to appreciate good things."[126] He also, incidentally, won the Jessie Dow Prize at the Spring Show of the Art Association of Montreal for his painting, *Regatta, Saint-Malo*.[127]

Morrice returned to Paris in March.[128] He sent six paintings to the Société nationale des Beaux-Arts, including *Entrance to a Quebec Village*,[129] which was almost certainly executed during his recent stay in North America. The young John Lyman described his impressions of the Salon in a letter to his father:

For myself, I enjoy J.W. Morrice's exhibit more than anything else in the two Salons. One is a picture of a Canadian village in winter in a tone of remarkable perfection in a pearly-pink note, perhaps the most pleasurable thing of his I have seen; another looking across from Quebec to Levis in winter, in wonderful blues. There are also several smaller pochades. Morrice's art is so perfect, so pure, so unadulterated by verisimilitude, the episodical, "smart-

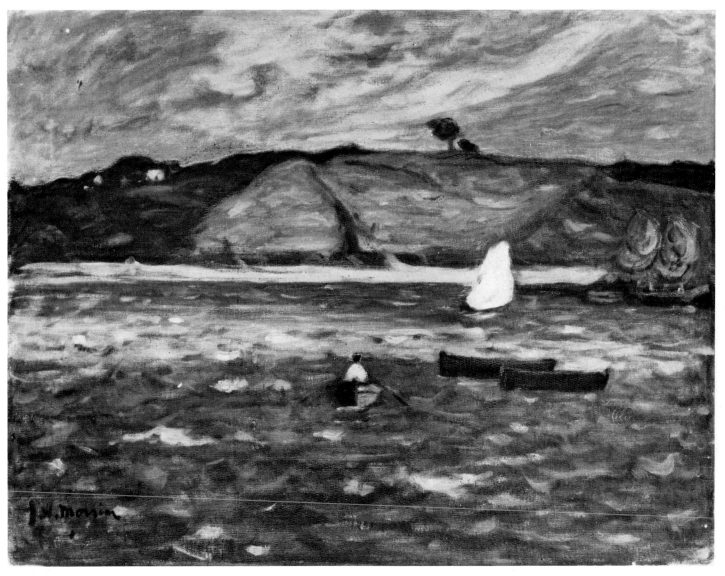

Ill. 9
J.W. Morrice
Le bac
Huile sur toile
Vers 1906-1907
59 x 80 cm
Musée de l'Ermitage, Leningrad, 9053

Ill. 9
J.W. Morrice
Le bac
Oil on canvas
C. 1906-1907
59 x 80 cm
The Hermitage, Leningrad, 9053

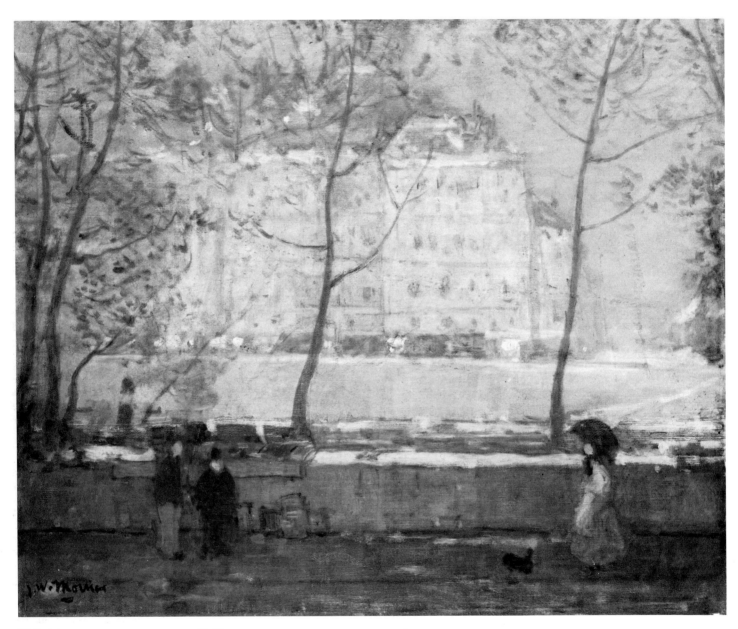

Ill. 10
J.W. Morrice
Quai des Grands-Augustins, Paris
Huile sur toile
48,9 x 59,7 cm
Musée des beaux-arts du Canada, 73

Ill. 10
J.W. Morrice
Quai des Grands-Augustins, Paris
Oil on canvas
48.9 x 59.7 cm
National Gallery of Canada, 73

sons peu d'oeuvres de cette période. Il est possible, de toute façon, que Morrice ait peu produit au cours de l'année 1907, même s'il a exposé à Londres, Paris, Pittsburgh et Montréal. Son alcoolisme a certainement miné sa santé puisqu'il devra cesser de boire de l'absinthe[117].

Morrice travaille, au printemps de l'année suivante, au *Pont de glace sur la rivière Saint-Charles* (cat. n° 61) et le présente au Salon de la Société nationale[118]: la critique est élogieuse[119]. En décembre, il revient au Canada en marquant un arrêt à New York, où il rencontre son ami Robert Henri[120]. Il passe probablement le début de la nouvelle année avec sa famille à Montréal puis se rend, en février, à Québec et séjourne quelques jours aux chutes Montmorency, le temps de réaliser quelques pochades[121]. Il repasse par Montréal pour se rendre ensuite à Toronto rencontrer son ami Edmund Morris[122].

Morrice a fait, entre-temps, venir de Paris quatorze tableaux[123] et tente de les vendre par l'intermédiaire de la galerie Scott & Sons à Montréal et à Toronto[124]. Le gouvernement du Canada se porte acquéreur du *Quai des Grands-Augustins* (ill. 10) et quatre autres tableaux sont vendus[125]. Onze des quatorze tableaux sont exposés au Canadian Art Club de Toronto et à l'Art Association de Montréal. Morrice fonde maintenant un peu plus d'espoir sur les amateurs d'art canadiens; il fait voir ses tableaux aux collectionneurs William Van Horne et Richard Bladworth Angus, et écrit à son ami Morris: «I have had some success with my pictures here — four sold and one to the Government — which shows that they are beginning to appreciate good things[126].» Incidemment, il reçoit le prix Jessie-Dow pour son tableau *Régates, Saint-Malo*[127] lors du Salon du printemps de l'Art Association.

Morrice est à nouveau de retour à Paris en mars[128]. Il envoie à la Société nationale des Beaux-Arts six tableaux, dont *Village canadien*[129], probablement exécuté lors de son séjour outre-Atlantique. Le jeune John Lyman livre à son père ses impressions sur le salon:

For myself, I enjoy J.W. Morrice's exhibit more than anything else in the two Salons. One is a picture of a Canadian village in winter in a tone of remarkable perfection in a pearly-pink note, perhaps the most pleasurable thing of his I have seen; another looking across from Quebec to Levis in winter, in wonderful blues. There are also several smaller pochades. Morrice's art is so perfect, so pure, so unadulterated by verisimilitude, the episodical, «smartness», etc., and refrains so completely from appealing to the literary or the «fleshly» senses! His work seems to me to be as pure «painting poetry» as Monet's[130].

Au cours de l'été 1909, le minutieux coloriste travaille avec acharnement aux tableaux qu'il présentera au Salon d'automne et confie à MacTavish: «I am working like a slave now for the Automne Salon which opens next month. It is the most intéressant exhibition of the year. Somewhat revolutionary at times but has the most original work[131].» En retour, le critique d'art du journal parisien *L'Éclair* est élogieux pour le Canadien de 44 ans: «Parmi les 259 étrangers, on distinguera pour des raisons diverses M. Morrice, dont les paysages sont parmi les meilleurs et qui est un peintre remarquablement doué[132].» L'article le plus important est sans doute celui que le critique français Louis Vauxcelles publie en décembre dans le *Canadian Magazine*. Il voit en Morrice le peintre le plus talentueux d'Amérique et ira jusqu'à écrire: «J.W.

ness", etc., and refrains so completely from appealing to the literary or the "fleshly" senses! His work seems to me to be as pure "painting poetry" as Monet's.[130]

During the summer of 1909, the dedicated colourist worked feverishly on the paintings he planned to present at the Salon d'automne, confiding to MacTavish: "I am working like a slave now for the Automne Salon which opens next month. It is the most interesting exhibition of the year. Somewhat revolutionary at times but has the most original work."[131] He was well-rewarded; the art critic of the Parisian journal *L'Éclair* lauded the work of the forty-four-year-old Canadian: "Parmi les 259 étrangers, on distinguera pour des raisons diverses M. Morrice, dont les paysages sont parmi les meilleurs et qui est un peintre remarquablement doué."[132] The most important article was undoubtedly the one written by the French critic Louis Vauxcelles and published in the December issue of *The Canadian Magazine*. He felt Morrice to be the most talented of the American painters and went so far as to say: "J.W. Morrice is neither a portraitist nor landscapist—simply a painter, and one of the best of to-day."[133]

At the end of the summer, Morrice spent a few days in Dieppe[134] and then, at the beginning of November, left Paris for Brittany.[135] There he settled in Concarneau[136] in a studio facing the sea.[137] The American Alexander Harrison (1853-1930) and his wife were also in Concarneau at this period.[138] Morrice returned to the capital on several occasions; he was there, for example, in January of 1910[139] when the Seine overflowed its banks and access to his studio became a serious problem.[140] Morrice was obliged to live in a hotel and travel every morning by boat to his studio on the Quai des Grands-Augustins in order to finish the paintings he was presenting at the Salon of the Société nationale des Beaux-Arts.[141] He eventually showed four works at this exhibition, among which were two landscapes of Finistère — *Concarneau, Rain* (see cat. 65) and *The Market Place, Concarneau* (cat. 70). Morrice then returned to his studio in Concarneau and stayed there until the spring,[142] apart from a few days in Paris in April.[143]

Morrice arried in Montreal on June 14th, 1910 to attend his parents' golden wedding anniversary celebrations.[144] He did not visit Toronto on this occasion, but it is quite certain that he went to Quebec City, where he painted *The Terrace, Quebec* (cat. 74). We know little about the rest of this trip, but is seems likely that he remained in Canada all summer,[145] only returning to Paris in the fall.

After a stay in France, Morrice went to London[146] to see the exhibition *Manet and the Post-Impressionists*[147] at the Grafton Gallery; the event was organized by the English critic Roger Fry and marked the coining of the term "post-impressionist". Morrice was delighted by the works of Paul Gauguin, Vincent Van Gogh and Paul Cézanne, and wrote: "There was some excitement in London last month over the Exhibition called the Post Impressionists. Everybody laughed and jeered but with a few exceptions it consisted of good things. Art that will last."[148] Besides the salons, which he attended faithfully, Morrice seems to have followed one-man exhibitions by other artists with much interest. Concerning Bonnard's works, for example, which were shown at the Galerie Bernheim Jeune in Paris, he wrote: "The Salon this year was not interesting but there have been a number of very good shows of modern work by men who are practically unknown, particularly Bonnard who is the best man here now—since Gauguin died."[149] He must also have seen, the preceding year, the exhibition of works by Henri Matisse held at the same

Morrice is neither a portraitist nor landscapist — simply a painter, and one of the best of to-day[133].»

À la fin de l'été, Morrice passe quelques jours à Dieppe[134] puis, début novembre, quitte Paris pour la Bretagne[135]; il s'installera à Concarneau[136] dans un atelier face à la mer[137]. L'Américain Alexander Harrison (1853-1930) et sa femme s'y trouvent en même temps que lui[138]. Morrice reviendra dans la capitale à quelques reprises, notamment à la suite des crues de la Seine, en janvier 1910[139], qui rendaient son atelier difficile d'accès[140]. Morrice, devant résider à l'hôtel, se rend chaque matin à son atelier du quai des Grands-Augustins en bateau pour mettre la dernière main aux tableaux qu'il présentera à la Société nationale des Beaux-Arts[141]. Le public pourra en admirer quatre, notamment deux paysages du Finistère: *Pluie à Concarneau* (voir cat. n° 65) et *La place du marché, Concarneau* (cat. n° 70). Morrice retourne alors à son atelier concarnois et y restera jusqu'au printemps[142], si ce n'est quelques jours passés à Paris en avril[143].

Morrice vient fêter les noces d'or de ses parents le 14 juin 1910[144] à Montréal. Il n'est pas allé à Toronto cette fois mais il est probable qu'il se soit rendu dans la Vieille Capitale, où il a peint *La Terrasse, Québec* (cat. n° 74). Nous ignorons tout de ce voyage; il s'avère cependant possible qu'il soit resté au Canada tout l'été[145] avant de retourner à Paris en automne.

Depuis la France, il se rend à Londres[146] voir l'exposition organisée par le critique anglais Roger Fry à la galerie Grafton: *Manet and the Post-Impressionists*[147], événement à l'occasion duquel le terme «post-impressionniste» fut créé. Après avoir été séduit par les oeuvres de Paul Gauguin, Vincent Van Gogh et Paul Cézanne, Morrice écrit: «There was some excitement in London last month over the Exhibition called the Post Impressionists. Everybody laughed and jeered but with a few exceptions it consisted of good things. Art that will last[148].» En plus des salons, qu'il court régulièrement, Morrice semble s'intéresser aux expositions solos d'autres artistes. Il écrit, par exemple, au sujet des oeuvres de Bonnard à la galerie Bernheim Jeune à Paris: «The Salon this year was not interesting but there have been a number of very good shows of modern work by men who are practically unknown, particularly Bonnard who is the best man here now — since Gauguin died[149].» Il aurait aussi vu, l'année précédente, l'exposition Henri Matisse tenue à la même galerie[150] de même que les tableaux de peintres cubistes au Salon d'automne, qu'il se dit incapable de comprendre[151].

Morrice passe la majeure partie de son temps à Paris («I am living the same monotonous virtuous existence[152]»), mis à part une incursion du côté de Boulogne-sur-Mer, dans le Pas-de-Calais, à la fin du printemps 1911[153]. Il expose beaucoup cette année-là: Londres, Paris, Toronto, Montréal, Pittsburgh et Buffalo, et semble à bout de souffle. Comme il l'écrit lui-même, il y a trop d'expositions auxquelles il fait parvenir des oeuvres[154]. Comme les années précédentes, Morrice passe Noël en famille et s'accorde quelques jours à Québec. Il a rapporté de Paris neuf nouveaux tableaux, qu'il présente chez Scott & Sons au début de janvier[155]; aussi en expose-t-il à Toronto et à Montréal. Encore une fois, il se mérite le prix Jessie-Dow au Salon du printemps de l'Art Association pour son tableau *Palazzo Dario, Venise*[156].

Morrice quitte précipitamment Montréal pour Tanger à la fin de janvier 1912[157]; des amis montréalais l'auraient incité à entreprendre ce premier voyage en Afrique du Nord[158]. Enthousiasmé par les paysages, les villes et les Africains du Nord, il produit beaucoup et, dès le Salon d'automne suivant, montre quatre tableaux à sujets marocains, dont *Tanger, boutique* (cat. n° 79). La luminosité et les sujets, inédits, ravissent l'oeil du nouveau

gallery,[150] as well as paintings by the cubists at the Salon d'automne, which he declared to be beyond his comprehension.[151]

Morrice spent most of his time in Paris ("I am living the same monotonous virtuous existence"[152]), although he did make a trip to the coast at Boulogne-sur-Mer in the Pas-de-Calais, in the late spring of 1911.[153] He exhibited a great deal during this year—in London, Paris, Toronto, Montreal, Pittsburgh and Buffalo—and seems to have been somewhat harassed. As he himself wrote, he was sending his works to far too many exhibitions.[154] As in preceding years, Morrice spent Christmas with his family, and went to Quebec City for several days as well. He brought nine paintings with him from Paris, which he showed at the Scott & Sons Gallery at the beginning of January.[155] He also exhibited works in Toronto and Montreal, and again won the Jessie Dow Prize at the Art Association's Spring Show, this time for his painting *Palazzo Dario, Venice*.[156]

Ill. 11
James Wilson Morrice
dans son atelier à Paris
Épreuve sur papier aux sels d'argent
Vers 1910
Musée des beaux-arts de Montréal
974.Dv.13c

Ill. 11
James Wilson Morrice in his Paris Studio
Silver salts print
C. 1910
The Montreal Museum of Fine Arts
974.Dv.13c

Morrice left Montreal quite suddenly for Tangiers at the end of January, 1912,[157] following the advice of Montreal friends who had urged him to make this first trip to North Africa.[158] He was very taken with the landscape, the towns and the people, and produced a great deal. At the next Salon d'automne he exhibited four paintings of Moroccan subjects, including *Tangiers, a Shop* (cat. 79). The unusual brightness and fresh subjects delighted the eye of the newcomer, who, abandoning his usual pastel tones, began to employ bright, pure colours.[159] It was also under the impact of this new environment that Morrice began to play with the textures of his canvases, using the unpainted areas and creating lines by pressing the wrong end of the brush right through the layers of paint. The strong contrast between red and green in these works is a radical departure from the chromatic subtlety of his 1905 period.

Morrice returned to Tangiers in December of 1912, but unfortunately encountered weather as dull and rainy as in Paris.[160] While there, he saw Charles Camoin and Henri Matisse,

venu qui, délaissant les tons pastel, recherche maintenant la lumière et les couleurs vives[159]. C'est également à la suite de ce choc qu'il commence à jouer avec les textures de sa toile, utilisant la surface non peinte et des raies qu'il creuse à l'aide du bout de ses pinceaux à travers la couche picturale. Les contrastes forts entre le rouge et le vert de ses nouvelles oeuvres tournent le dos à la subtilité des couleurs de la période de 1905.

Morrice retourne à Tanger en décembre 1912, mais y retrouve malheureusement le temps pluvieux de Paris[160]. Tout comme l'année précédente, il y revoit Charles Camoin et Henri Matisse, qui s'imagine que le Canadien n'apprécie pas sa peinture[161]. Ils peignent les mêmes sujets. *Tanger, la fenêtre*[162], achevé ce printemps-là, se rapproche étrangement de *Vu de la fenêtre, Tanger* (Musée Pushkin, Moscou), de Matisse, terminé en avril 1913[163]. Les portraits de Morrice comme *Arabe assis* (cat. n° 86) et *Portrait de Maude* (cat. n° 87) font écho à ceux des femmes marocaines de Matisse. Sans doute les deux artistes, puisant à la même source, ont-ils échangé leur conception de l'art, leurs points de vue et leurs techniques. Le mauvais temps rend Morrice dépressif, ce qui le pousse à boire, rapporte Charles Camoin à Matisse:

> Depuis ton départ, le temps s'est subitement mis à la pluie et Morrice s'est subitement remis au whisky. Ça commence par quelques verres de rhum dès le petit déjeuner du matin! Ainsi tu peux te douter du bafouillage que j'entends à midi et le soir donc! Il doit partir vendredi, et malgré mon isolement je crois que je ne le regretterai pas. C'est pourtant un bon type, mais ce polype dans le front, ou plutôt ce whisky, le rend très fatigant surtout en tête à tête[164].

Il quitte le Maroc et s'arrête à Gibraltar[165], où il achève les esquisses pour son tableau *Gibraltar* (cat. n° 89), sur lequel il travaillera en avril. Il traverse l'Espagne et bifurque par Tolède voir les oeuvres du Greco, pour qui il a une grande admiration[166], avant de regagner Paris[167].

En juin 1913, le critique Charles Louis Borgmeyer publie dans une revue américaine un article intitulé «The master impressionists», dans lequel il consacre trois des sept illustrations et une bonne partie du texte à J.W. Morrice; il le considère comme un successeur des impressionnistes:

> Not that he decomposes his tones, or uses the «comma» of Claude Monet, or the superposed touches of Cézanne. He is too personal for that. He is one of the few who know where to stop and still hold the essentials. With the greatest simplicity possible he gives with astonishing truth the volume, the density and the mass of the objects[168].

La critique canadienne est aussi excellente[169]. À 48 ans, Morrice a enfin gagné une notoriété autant au Canada qu'en France. Sa participation active à plusieurs grandes expositions internationales lui a valu cette renommée après plus de quinze années d'activités artistiques intenses.

Avec le début de l'année 1914, Morrice descend dans le midi de la France, à Cagnes-sur-Mer, près de Nice, où il achète une villa pour son amie Léa Cadoret, puis il se dirige aussitôt vers Tunis[170]. De ce voyage datent l'*Étude pour L'après-midi à Tunis* (voir cat. n° 90) ainsi que certains dessins du carnet n° 10 (MBAM, Dr.973.33).

Morrice est à Paris lorsque, le 11 août 1914, la Première

as he had the year before; Matisse seems to have been under the impression that Morrice did not like his work,[161] although they frequently painted the same subjects: *View from the Window, North Africa*,[162] executed during this spring of 1912, is strangely like Matisse's *Vu de la fenêtre, Tanger* (Pushkin Museum, Moscow) finished in April, 1913.[163] Morrice's portraits, like *Seated Arab* (cat. 86) and *Portrait of Maude* (cat. 87), also echo Matisse's portraits of Moroccan women. Drawing their inspiration, as they did, from the same sources, the two artists must certainly have exchanged ideas about art and its techniques. The bad weather depressed Morrice and he increased his drinking, as Charles Camoin reported to Matisse:

> Depuis ton départ, le temps s'est subitement mis à la pluie et Morrice s'est subitement remis au whisky. Ça commence par quelques verres de rhum dès le petit déjeuner du matin! Ainsi tu peux te douter du bafouillage que j'entends à midi et le soir donc! Il doit partir vendredi, et malgré mon isolement je crois que je ne le regretterai pas. C'est pourtant un bon type, mais ce polype dans le front, ou plutôt ce whisky, le rend très fatigant surtout en tête à tête.[164]

Morrice left Morocco and stopped in Gibraltar,[165] where he executed the sketches for his painting *Gibraltar* (cat. 89), which he worked on in April. He crossed Spain, stopping at Toledo to see works by El Greco, whom he admired very much;[166] he then returned to Paris.[167]

In June of 1913, the critic Charles Louis Borgmeyer published an article entitled "The master impressionists" in an American magazine, in which he devoted three of the seven illustrations and a good part of the text to James Wilson Morrice, whom he considered to be a successor of the impressionists:

> Not that he decomposes his tones, or uses the "comma" of Claude Monet, or the superposed touches of Cézanne. He is too personal for that. He is one of the few who know where to stop and still hold the essentials. With the greatest simplicity possible he gives with astonishing truth the volume, the density and the mass of the objects.[168]

The Canadian critical reception that year was also excellent.[169] At forty-eight, Morrice had finally achieved a certain fame, in Canada as well as in France. After fifteen years of intense artistic activity and active participation in many important international exhibitions, it was well-earned recognition.

At the beginning of 1914, Morrice went to the South of France, to Cagnes-sur-Mer near Nice, where he bought a villa for Léa Cadoret; he then continued on to Tunis.[170] *Study for Afternoon, Tunis* (see cat. 90) and several drawings from Sketch Book no. 10 (MMFA, Dr.973.33) date from this trip.

On August 11th, 1914, when the First World War was declared in France, Morrice was in Paris. The following month he went to London, where he saw his friend Joseph Pennell.[171] He returned to Paris in the fall and then left, following the death of his parents, to spend Christmas with the rest of his family.[172] He left Montreal in February of 1915[173] and went to the West Indies, travelling via Washington, D.C.[174] Besides visiting Cuba, he made a short stay in Jamaica.[175]

We may wonder why Morrice preferred the Caribbean to North Africa, where he had spent the preceding winters. Although he did not often mention it, it was almost certainly the

Guerre mondiale est déclarée en France. Le mois suivant, il fait un séjour à Londres, où il rencontre son ami Joseph Pennell[171]. Il retourne à Paris au cours de l'automne avant de repartir, à la suite du décès de ses parents, passer Noël avec sa famille[172]. Il quitte Montréal en février 1915[173] et se dirige vers les Antilles en passant par Washington[174]. En plus de Cuba, il fait un séjour rapide à la Jamaïque[175].

Pourquoi Morrice a-t-il préféré les Antilles à l'Afrique du Nord, où il avait passé les derniers hivers? La guerre, même s'il en parle peu, l'a probablement incité à s'éloigner en Amérique. De plus, il est possible que William Van Horne, qui construisit le chemin de fer de Cuba[176], lui ait parlé avec enthousiasme de cette île reconnue comme centre touristique par les Américains dès le début du siècle.

Cuba inspire profondément Morrice et le carnet n° 10 (cat. n° 92) est rempli d'études qui laissent entrevoir un nouvel élan artistique. La végétation et l'architecture cubaines forcent l'artiste à se démarquer de ce qu'il avait produit en Afrique du Nord. La lumière de ses tableaux est plus crue, le contraste fort entre le rouge et le vert imprègne maintenant son oeuvre. De retour à Paris en mai[177], il repart presque aussitôt pour Bayonne, où il utilise l'atelier du critique Charles Borgmeyer, et visite Toulouse et Carcassonne[178]. Il semble que Morrice ne quittera plus le territoire français jusqu'à la fin du conflit. L'on présume qu'il va dans le sud de la France, notamment à Cagnes, où s'est installée Léa Cadoret.

Les expositions et les salons français ont cessé durant la guerre et Morrice ne présente alors ses oeuvres qu'à Toronto et à Montréal. En 1917, le gouvernement canadien crée le Canadian War Memorial du Canadian War Records Office. Ce fonds permet à des artistes contemporains canadiens et étrangers de représenter les activités des militaires canadiens[179]. En octobre 1917, lord Beaverbrook tente de retracer J.W. Morrice pour lui commander un tableau[180], qu'il accepte de faire en décembre[181] (il s'agit probablement de la seule commande de sa carrière); le sujet et les dimensions de l'oeuvre ne sont arrêtés qu'en février 1918[182]. *Les troupes canadiennes dans la neige* (Musée de la guerre, Ottawa) ainsi que les études (cat. n° 98) ont été exécutés au cours de l'année 1918.

Nous ne connaissons que très peu les autres activités du peintre durant cette période. Deux de ses tableaux appartenant à la Galerie nationale du Canada furent exposés à St. Louis dans le cadre d'une exposition d'artistes canadiens; Morrice lui-même n'y a pas expédié d'oeuvre. Il semble se désintéresser complètement des expositions internationales; ce n'est qu'au Salon d'automne de 1919 qu'il fera parvenir deux tableaux peints à partir des études brossées à Cuba en 1915.

Depuis le décès de ses parents à l'automne de 1914, Morrice ne semble pas être revenu au Canada. On l'y revoit cependant au cours de l'hiver 1921 et, comme d'habitude, il se rend à Québec, cette ville qu'il semble chérir entre toutes[183]. Par la suite, il débarque à Trinidad, dans le sud des Petites Antilles. Dans cette île du soleil, il peint beaucoup, surtout à l'aquarelle. Ce séjour semble lui avoir redonné le goût du travail puisqu'il expose trois tableaux produits à Trinidad au Salon d'automne de 1921.

À son retour en France, Morrice va probablement à plusieurs reprises à Cagnes-sur-Mer voir Léa Cadoret. Le jeune John Lyman s'y est aussi installé en 1922 et fréquente régulièrement Morrice[184]. Lui qui avait dans sa collection quelques oeuvres de cette période, notamment *Antilles*[185], écrit en 1945: «La Jamaïque, la Trinité lui inspirèrent ses dernières toiles — les plus impondérables, les plus complètes, les plus subtiles, les plus sim-

war that caused him to remain in America. It is also possible that William Van Horne, who was building a railroad in Cuba,[176] had spoken to him enthusiastically of this island, which had been a popular tourist retreat for Americans since the beginning of the century.

Cuba deeply affected Morrice, and Sketch Book no. 10 (cat. 92) is full of studies which give us glimpses into the development of a new artistic impulse. The Cuban vegetation and architecture forced the artist to drop his North African style. The light in these paintings is cruder and a fierce red and green contrast began to pervade his work. Returning to Paris in May,[177] he left again almost immediately for Bayonne, where he used the critic Charles Borgmeyer's studio; from there he visited Toulouse and Carcassonne.[178] Apparently Morrice did not leave France again until the end of the war. We presume that he stayed in the Midi, principally in Cagnes, where his friend Léa Cadoret was living.

French exhibitions and salons were discontinued during the war, and Morrice showed his works only in Toronto and Montreal. In 1917, the Canadian government created the Canadian War Memorial of the Canadian War Records Office. This fund enabled contemporary Canadian and foreign artists to record Canadian military activities during the war.[179] In October of 1917, Lord Beaverbrook tried to reach J.W. Morrice to commission a painting;[180] Morrice agreed to execute the work—almost certainly the only commission of his entire career—in December.[181] The subject and dimensions of the painting were not agreed upon until February, 1918.[182] *Canadians in the Snow* (Canadian War Museum, Ottawa) and various studies on the same theme (see cat. 98) were executed during the course of 1918.

We know little about Morrice's other activities during this period. Two of his paintings belonging to the National Gallery of Canada were exhibited in St. Louis as part of an exhibition of Canadian artists, but Morrice did not send any works himself. He seems to have completely lost interest in international exhibitions; only the Salon d'automne of 1919 received any works from him—two paintings from studies made in Cuba in 1915.

Morrice does not seem to have returned to Canada for some time after the death of his parents, in the fall of 1914. We do know, however, that he visited the country seven years later, in the winter of 1921, and that he stopped as usual in Quebec City, a place very close to his heart.[183] Afterwards, he went to Trinidad, in the southern West Indies. He painted a great deal on this sun-drenched island, using primarily watercolours. On this trip he seems to have regained a taste for work, and he exhibited three paintings produced in Trinidad at the Salon d'automne of 1921.

On his return to France, Morrice probably went to Cagnes-sur-Mer several times to see Léa Cadoret. The young John Lyman also moved there in 1922 and saw Morrice regularly.[184] He had several works from this period in his collection—including *Antilles*[185]—and in 1945 stated: "La Jamaïque, la Trinité lui inspirèrent ses dernières toiles—les plus impondérables, les plus complètes, les plus subtiles, les plus simples de toute son oeuvre."[186]

In January and February of 1922, Morrice moved between Monte-Carlo, Nice and Corsica. The following month he set off for Algeria and, in April, returned to Paris.[187] He carried his sketch books with him everywhere and, as always, captured on the spot many of the landscapes he encountered.

Although his health was seriously affected by his alcoholism,[188] Morrice continued to travel. He went to Cagnes-sur-Mer to spend Christmas with his friends Léa Cadoret,[189] John Lyman and William Brymner. Immediately afterwards he caught a boat

ples de toute son oeuvre[186].»

En janvier et février 1922, Morrice sillonne Monte-Carlo, Nice puis la Corse. Le mois suivant, il débarque à Alger et, en avril, revient à Paris[187]. Emportant toujours ses carnets d'esquisses avec lui, il saisit sur le motif, comme toujours, les paysages qu'il rencontre.

Ill. 12
Eugène Pirou, Paris
J.W. Morrice en uniforme
Platinotypie
Vers 1918
Office national du film du Canada

Ill. 12
Eugène Pirou, Paris
J.W. Morrice in uniform
Platinotype
C. 1918
National Film Board of Canada

Miné par l'alcool[188], Morrice n'en continue pas moins de voyager. Il se rend à Cagnes-sur-Mer passer Noël avec ses amis Léa Cadoret[189], John Lyman et William Brymner. Immédiatement après, il prend le bateau pour Tunis; la maladie le ronge et c'est là qu'il meurt le 23 janvier 1924[190].

C'est à l'âge de 58 ans que ce grand voyageur et grand artiste canadien s'éteint, seul, loin de son pays natal et loin de la France, son pays d'adoption, toujours en quête de lumière et de couleurs claires.

Morrice ne nous a laissé aucun document, aucun écrit sur l'évolution de son oeuvre, mais ce dernier est là et nous permet de mieux comprendre cet homme énigmatique. L'instabilité de Morrice — sa tendance à voyager, à aller peindre sous différentes lumières — nous le fait voir comme un homme anxieux, toujours prêt à partir, toujours en train de chercher. L'oeuvre de Morrice est une constante recherche: recherche technique, recherche stylistique et recherche de valeur tonale.

to Tunis and, ravaged by illness, died there on January 23rd, 1924.[190]

This inveterate traveller and great artist was only fifty-eight when he died, alone, far from the country of his birth and far from France, his adopted home, still searching for light and colour.

Morrice left no documents, no written statements about the development of his art; but the work itself remains and through it we can come to better understand this enigmatic man. His restlessness—his constant travelling, his need to paint under different skies and in a different light—speaks loud of the chronic anxiety that kept him always on the move, always searching. The lifework of James Wilson Morrice was a never-ending quest—for technique, for style, and, above all, for colour.

Notes

[1]Simonson, 1926, pp. 6-7.

[2]Archives nationales du Québec, Index des baptêmes non catholiques, 1836-1875. Palais de justice de Montréal, Index des sépultures non catholiques, 1926-1956.

[3]Montreal Board of Trade Publication, *Montreal, the Imperial City of Canada, the Metropolis of the Dominion,* 1909, p. 71, photo. Archives photographiques Notman, Musée McCord, n°s 128,252 à 128,256, photos de la maison de David et Annie Morrice, 1899.

[4]Laing, 1984, p. 34.

[5]Deux oeuvres léguées par David Morrice avant son décès font partie des collections du MBAM: James MacDonald Barnsley, *Marée haute à Dieppe* (MBAM, 1911.4) et F.L.V. Roybet, *Tête d'homme* (MBAM, 1908.158).

[6]AAM, *Report of the Council to the Association,* pour l'année se terminant le 30 déc. 1879.

[7]Buchanan, 1936, p. 3.

[8]Dorais, 1980, p. 28. La bibl. du MBAM possède un livre que Morrice reçut en prix en 1878.

[9]Buchanan, 1936, p. 3.

[10]*Paysages* (2), aquarelle sur papier, signé, b.d.: «J.W. Morrice», 12,7 x 7,5 cm, coll. particulière. Inscriptions: au recto, b.g.: «Yours truly/J.W. Morrice/Montreal»; au verso, à l'encre: «Yours conscientously/Ross Hargraft Cobourg/Feb. 5 1879».

[11]William Cullen Bryant, *Picturesque America,* New York, Appleton, 1874, pp. 411-413.

[12]«Morrice, James Wilson, vient de Montréal et regarde la respectable Ville Reine et l'art du Haut-Canada avec l'air arrogant et le mépris des habitants du Bas-Canada. Quant à lui, c'est un véritable artiste. Il passe son diplôme de bachelier ès arts.» «The class of '86», *Varsity,* 9 juin 1886, p. 274.

[13]ACMBAM, Note de service de la Law Society of Upper Canada, 29 juin 1984.

[14]«Ce qui m'empêche de retourner au barreau de l'Ontario est ma passion pour la peinture, le privilège de planer au-dessus des choses.» Bibl. de l'AGO, Fonds Ed. Morris, Letterbook, vol. 1, Lettre de J.W. Morrice à Ed. Morris: 11 avril 1913.

[15]Van, «Art & artists», *Toronto Saturday Night,* 19 mai 1888, p. 7.

[16]«Un nouveau nom, celui de J.W. Morrice, dont le style, exceptionnel, joue avec le sentiment et la poésie. À surveiller.» «The Parent Art Society of Ontario», *The Week,* 31 mai 1889, p. 408.

[17]«*Landscape,* de M. J.W. Morrice, est très intelligemment peint; la distance est excellente. Des tons de gris doux et agréables se retrouvent dans tout le tableau.» «Water colors. The Annual Spring Exhibition», *The Star,* 20 avril 1889.

[18]ABMBAM, AAM, *Exhibition Album,* n° 2, p. 16.

[19]ABMBAM, Album de coupures de journaux 4, p. 26, «The Collector», 1893 (article de journal non identifié). «The Loan Exhibition», *The Star,* 18 nov. 1895.

[20]William H. Ingram, «Canadian artists abroad», *The Canadian Magazine,* 28, nov. 1906 - avril 1907, p. 220.

[21]AAM, 1891, p. 23.

[22]Dorais, 1980, p. 34.

[23]GNC, Bibliothèque, Dossier J.W. Morrice, «Information form for the purpose of making a record of Canadian artists and their works», 1920.

[24]AAM, 1892, p. 26.

[25]GNC, Bibliothèque, Dossier J.W. Morrice, «Information form for the purpose of making a record of Canadian artists and their works», 1920.

[26]Bibl. de l'AGO, Fonds Ed. Morris, Letterbook, vol. 2, p. 169. Publicité anglaise et française pour les cours de l'académie Julian. Une note manuscrite date ce feuillet publicitaire de 1890.

[27]«À la suite d'un inventaire de différents ateliers bourrés d'étudiants de toutes nationalités et n'ayant aucune préférence pour un professeur en particulier, j'optai pour le plus grand parce que l'on pouvait choisir entre deux modèles posant en même temps; il était aussi plus près de l'escalier; un autre facteur déterminant a été aussi le fait que j'y trouvai un groupe d'étudiants de la Philadelphia Academy.» Library of Congress, Manuscript Division, MNC 2796, Journal de Ch.H. Fromuth, vol. 1, p. 41.

[28]«Heureusement pour moi, ce n'était pas obligatoire: je ne connaissais pas assez le français pour comprendre le texte d'un thème qui n'était pas apparenté à la bible ou celui, tiré de la mythologie, de l'esquisse proposée.» Ibid., p. 45.

[29]Gilbert Parker, «Canadian art students in Paris», *The Week,* 19.5, janv. 1892, pp. 70-71.

[30]Léonce Bénédicte, «Harpignies (1819-1916)», *Gazette des Beaux-Arts,* 13, 1917, pp. 228-230.

[31]Simonson, 1926, p. 4.

[32]Eleanor Green, *Maurice Prendergast: Art of Impulse and Color,* College Park, Maryland, University of Maryland, 1976, p. 34. L'influence mutuelle de Prendergast et de Morrice est analysée dans Peter A. Wick, *Maurice Prendergast Water-color Sketchbook,* Boston, Museum of Fine Arts, 1960, p. 2.

[33]Martin Eidelberg, *E. Colonna,* Dayton Art Institute et Musée des arts décoratifs de Montréal, 1983, p. 30.

[34]Archives de la Queen's University, Fonds Ed. Morris, coll. 2140, boîte 1, Journal, 15-19 nov. 1895.

[35]Morrice a inscrit le nom et l'adresse de cet artiste dans le carnet n° 8. MBAM, Dr.973.31, p. 66, verso.

[36]Delaware Art Museum, *Robert Henri: Painter,* 1984, p. 167.

[37]Lynn C. Doyle, «Art notes», *Toronto Saturday Night,* 29 fév. 1896, p. 9.

[38]Yale, BRBL, Lettre de R. Henri à J. Sloan: 5 nov. 1899.

[39]Nous ignorons la date exacte. SNBA, 1896.

[40]MBAM, *William Bouguereau,* Montréal, MBAM, 1984, p. 79.

[41]Pour toutes les mentions d'expositions, l'on se référera à Expositions (1888-1923), p. 46.

[42]Yale, BRBL, Lettre de J.W. Morrice à R. Henri: Cancale, 6 juin [1896].

[43]Yale, BRBL, Lettre de J.W. Morrice à R. Henri: mardi [début juil. 1896].

[44]Yale, BRBL, Lettre de J.W. Morrice à R. Henri: 10 juil. [1896].

[45]Yale, BRBL, Lettre de J.W. Morrice à R. Henri: Saint-Malo, dimanche [juil. 1896].

[46]Yale, BRBL, Lettre de J.W. Morrice à R. Henri: 10 juil. [1896].

[47]Archives de Janet Le Clair, Henri Record Book, p. 18.

[48]Bibl. de l'AGO, Correspondance de J.W. Morrice, Lettre de J.W. Morrice à Ed. Morris: Beaupré, dimanche [fév. 1897].

[49]GNC, Carnet n° 7420, p. 68: «Arrived Sat./Nov. 28».

[50]Bibl. de l'AGO, Correspondance de J.W. Morrice, Lettre de J.W. Morrice à Ed. Morris: 12 janv. [1897].

[51]Bibl. de l'AGO, Correspondance de J.W. Morrice, Lettre de J.W. Morrice à Ed. Morris: Beaupré, dimanche [fév. 1897].

[52]Bibl. de l'AGO, Correspondance de J.W. Morrice, Lettre de J.W. Morrice à Ed. Morris: 12 janv. [1897].

[53]Yale, BRBL, Lettre d'A. Jamieson à R. Henri: mercredi, 19 [?] 1897.

[54]«Il [Scott] ne se tracasse pas au sujet de la production canadienne. Tout le monde à Montréal s'en plaint.» Bibl. de l'AGO, Correspondance de J.W. Morrice, Lettre de J.W. Morrice à Ed. Morris: 12 janv. [1897].

[55]Dorais, 1980, p. 259.

[56]Morrice était toujours au Québec le 29 avril 1897 puisque William Brymner lui donne une aquarelle sur laquelle il inscrit: «To my friend James Morrice/W. Brymner/Montreal, 29 April 1897». MBAM, 1972.19; voir Collection, 1983, n° 58.

[57]Dorais, 1980, p. 145.

[58]Reproduit dans Laing, 1984, p. 35.

[59]«Nous sommes allés au Salon hier, où deux amis de ma vieille clique, Morrice et Jamieson, sont très bien représentés. Leurs oeuvres sont parmi les toutes meilleures.» Yale, BRBL, Lettre de R. Henri à sa famille: 20 juin 1898. Voir au sujet de cette exposition Georges Lelarge, «Exposition des Beaux-Arts: Société des artistes français», *La revue des deux Frances,* 9, juin 1898, p. 201.

[60]Dorais, 1980, p. 259.

[61]Yale, BRBL, Lettre de R. Henri à sa famille: 18 août 1898. «There was Morrice come over from the Montmartre quarter...» «Il y avait Morrice qui arrivait de Montmartre...»

[62]Yale, BRBL, Lettre de R. Henri à sa famille: 16 déc. 1898.

[63]Yale, BRBL, Lettre de R. Henri à sa famille: 31 oct. 1898. Archives of American Art, Microfilm 885, Journal de R. Henri, p. 124: 26 août 1898.

[64]Yale, BRBL, Lettres de R. Henri à sa famille: 18 août 1898, 31 oct. 1898.

[65]Yale, BRBL, Lettre de R. Henri à sa famille: 28 nov. 1898.

[66]Yale, BRBL, Lettre de R. Henri à sa famille: 31 oct. 1898.

[67]Yale, BRBL, Lettre de R. Henri à sa famille: 18 août 1898.

[68]Yale, BRBL, Lettres de R. Henri à sa famille: Noël 1898, 26 déc. 1898, 4 janv. 1899. «The portrait is a real success — the best portrait I ever painted of a man we are all sure, and as a likeness it is what they call "speaking". We were all highly pleased ... The portrait is standing long overcoat, open showing brownish clothes underneath, hands gloved and in one of them soft hat and cane.» «Le portrait est une belle réussite — le meilleur portrait que j'aie jamais peint d'un homme, nous en sommes tous certains, et, en fait de ressemblance, c'est, comme ils disent, "parlant". Nous sommes tous très satisfaits ... Le personnage est debout, vêtu d'un long manteau entrouvert sur des vêtements qui tirent sur le brun, ganté et tenant à la main un chapeau mou et une canne.»

[69]«Je suis allé voir Morrice aussi. Il a peint quelques études de portraits, qui sont vraiment excellentes. Sa spécialité est le paysage mais il a cette fois fait des choses très bien en portrait.» Yale, BRBL, Lettre de R. Henri à sa famille: 6 déc. 1898.

[70]«Il [Morrice] a récemment travaillé à la *Fête*: avec une rue remplie de monde la nuit, des arbres et, comme point focal, une baraque foraine illuminée avec éclat où les acteurs, à l'intérieur, s'exhibent devant un public attentif. C'est une belle pièce. Nous avons mis beaucoup de temps à tout mettre en place.» Yale, BRBL, Lettre de R. Henri à sa famille: 16 déc. 1898.

[71]Ces deux oeuvres sont reproduites dans Delaware Art Museum, *Robert Henri: Painter,* 1984, n°s 13 et 14.

[72]Yale, BRBL, Lettre de R. Henri à sa famille: nov. 1898.

[73]«Je ne sais pas si je vous ai au moins dit que Morrice est un peintre exceptionnellement fort. Il réussit des paysages et des scènes de la vie parisienne, de rues, de cafés, etc. remarquablement bien. Au Salon la dernière fois, deux des meilleures oeuvres étaient les siennes.» Yale, BRBL, Lettre de R. Henri à sa famille: 16 déc. 1898.

[74]«Les paysages de Morrice sont très bien placés et ... auront beaucoup de succès.» Yale, BRBL, Lettre de R. Henri à sa famille: 1er mai 1899.

[75]«Le salon de 1899», *La revue des deux Frances*, juin 1899, p. 503.

[76]Yale, BRBL, Lettre de R. Henri à sa famille: 28 mars 1899.

[77]«Magnifique endroit à moins d'une demi-heure du Louvre en bateau et à la limite de la campagne dans l'autre direction. Reddy [Redfield] a réalisé de bonnes choses à Brolles en dépit du fait que nous soyons dans la période verte en ce qui concerne la forêt et que l'endroit ne soit pas la source idéale d'inspiration pour un peintre de ruisseaux et de neige. Mais maintenant, depuis qu'il est à Charenton, il a réalisé des choses qui sont bien supérieures à tout ce qu'il a jamais fait auparavant. Scène de cours d'eau dans la direction de Paris — il a trouvé les sujets qu'il aime à peindre, et en abondance.» Yale, BRBL, Lettre de R. Henri à J. Sloan: 5 nov. 1899.

[78]Yale, BRBL, Lettre de R. Henri à sa famille: 18 sept. 1899.

[79]Yale, BRBL, Lettre de R. Henri à sa famille: 1er août 1899. Morrice était accompagné d'un jeune homme nommé Weatheral, ami d'Alexander Jamieson.

[80]Yale, BRBL, Lettre de R. Henri à sa famille: 26 sept. 1899.

[81]Loc. cit.

[82]Yale, BRBL, Lettre de R. Henri à sa famille: 2 oct. 1899.

[83]«Morrice n'avait pas d'atelier mais peignait dans l'une des pièces donnant sur la rue de sa garçonnière. Cet endroit était absolument nu mis à part la poussière, une chaise en osier, un sofa délabré, une pile de livres par terre, ses pipes, ses tableaux et des rangées à n'en plus finir de ces petites boîtes dans lesquelles il classait méticuleusement ces milliers de précieuses notes qu'il avait prises en plein air.» Muriel Ciolkowska, «Memories of Morrice», *The Canadian Forum*, VI.62, nov. 1925, p. 52.

[84]Yale, BRBL, Lettre de R. Henri à sa famille: 28 nov. 1899.

[85]«Il fait même trop froid pour faire un croquis à l'extérieur — alors il [Morrice] ne fait rien.» Yale, BRBL, Lettre de R. Henri à sa famille: 24 janv. 1900.

[86]Archives photographiques Notman, Musée McCord, photos 132,335 à 132,337. 24 janv. 1900.

[87]Robert Henri écrit: «I have been painting a new portrait of Morrice down in his studio but it is not finished and I don't know how it will turn out.» «J'ai peint un nouveau portrait de Morrice en bas dans son atelier, mais il n'est pas terminé et je ne sais pas ce qu'il va en advenir.» Yale, BRBL, Lettre de R. Henri à sa famille: 30 mars 1900.

[88]Yale, BRBL, Lettre de R. Henri à sa famille: 25 juil. 1900.

[89]Alexander Jamieson résidait à l'atelier de Morrice lors de ses séjours à Paris. Yale, BRBL, Lettre de R. Henri: 11 oct. 1900. Voir au sujet des Américains Bernard B. Perlman, *The Immortal Eight*, Cincinnati, North Light Publishers, 1979.

[90]«Awards at Pan-Am», *The Gazette*, 7 août 1901.

[91]Dorais, 1977, p. 27.

[92]Library of Congress, Manuscript Division, S79-35857, Fonds J. Pennell, boîte 248, Lettre de W. Morrice à J. Pennell: 1er juin [1902?]. Bien que cette lettre ne soit pas datée, Morrice fait parvenir une reproduction d'un tableau *Venise, le soir*, découpée du catalogue de l'exposition de la Société nationale des Beaux-Arts de 1902 à la p. 51. Nous datons par conséquent la lettre de 1902. Morrice parle du voyage de l'été précédent, donc de l'été 1901.

[93]«Ai dîné avec Gaston Latouche à Saint-Cloud, me [Ch.H. Fromuth] suis présenté à James W. Morrice, le peintre canadien qui souhaitait faire ma connaissance. Il en émergea une connivence artistique intime. Chaque soir, nous prenions ensemble notre absinthe au Dôme, le rendez-vous des artistes, puis nous dînions ensemble. Nous sommes devenus immédiatement de bons amis à cause de nos affinités électives concernant l'art pour l'art. Il était riche, j'étais pauvre, mais nos vues artistiques étaient les mêmes.» Library of Congress, Manuscript Division, MNC 2796, Journal de Ch.H. Fromuth, vol. I, p. 76.

[94]Ibid., p. 91.

[95]Bibl. de l'AGO, Fonds Ed. Morris, Letterbook, vol. 1, Lettre de W. Brymner à Ed. Morris: 28 août 1902.

[96]Henry Marcel, «Les Salons de 1902», *Gazette des Beaux-Arts*, 27, juin 1902, p. 472. Voir à ce sujet Maurice Hamel, *Salons de 1902*, 1902, p. 65.

[97]Maurice Hamel et Arsène Alexandre, *Les Salons de 1903*, 1903, p. 19.

[98]Henry Cochin, «Quelques réflexions sur les Salons», *Gazette des Beaux-Arts*, 30, 1er juil. 1903, p. 51.

[99]Archives of American Art, Microfilm 885, Journal de R. Henri, p. 167: 16 juin 1907.

[100]Library of Congress, Manuscript Division, S79-35857, Fonds J. Pennell, boîte 248, Lettre de J.W. Morrice à J. Pennell: 29 [?] [1903].

[101]Ibid.: 9 juil. 1904.

[102]*Avignon, le jardin*, huile sur toile, signé, b.g.: «J.W. Morrice», 49,5 x 60,4 cm, coll. particulière, New York.

[103]Loc. cit.

[104]Le carnet no 18 contient aux pages 5 et 7 des croquis qui peuvent être rapprochés d'*Avignon, le jardin*. Plusieurs inscriptions (pp. 3 et 95) sont des adresses d'hôtels à Martigues, à Marseille et en Italie.

[105]Gustave Soulier, «Les peintres de Venise», *L'art décoratif*, 7, janv.-juin 1905, p. 32, ill. pp. 28, 62.

[106]Eugène Morand, «Les Salons de 1905», *Gazette des Beaux-Arts*, 47.576, juin 1905, p. 481.

[107]Maurice Hamel, *Salons de 1905*, 1905, pp. 19-20.

[108]Maurice Hamel, *The Salons of 1905*, Paris et New York, Goupil, 1905, p. 33. *Au bord de la mer* n'a pas encore été localisé.

[109]John Sloan, *New York Scene: From the Diaries, Notes and Correspondence, 1906-1913*, 1965, p. 15.

[110]«Il [Morrice] dit qu'il me fera parvenir une pochade quand il sera arrivé de l'autre côté. J'espère qu'il ne l'oubliera pas parce que je le considère comme l'un des plus grands paysagistes du moment.» *Ibid.*, p. 15.

[111]Yale, BRBL, Lettre de J.W. Morrice à R. Henri: 23 juin [1906].

[112]Library of Congress, Manuscript Division, MNC 2796, Journal de Ch.H. Fromuth, vol. 1, p. 235: 21 juil. 1906.

[113]Ibid., p. 249.

[114]Musée de l'Ermitage, Leningrad, Dossier de la conservation. Cette information nous a été aimablement fournie par la conservatrice Elizabeth Renne.

[115]Bibl. de l'AGO, Fonds Ed. Morris, Letterbook, vol. 1, Lettre de J.W. Morrice à Ed. Morris: 1er juil. 1907.

[116]«J'ai rencontré Morrice ce soir-là. Je le revois ici à peu près tous les soirs, il a toujours l'air heureux.» Archives d'Eugénie Prendergast, Westport, Lettre de M. Prendergast à Ch. Prendergast: Saint-Malo, 31 juil. 1907.

[117]North York, NYPLCDA, Lettre de J.W. Morrice à N. MacTavish: 24 mars [1909]. «Bitches all around me and men drinking absinthe which madden me because I am not allowed to drink it any more.» «Des garces tout autour de moi et des hommes buvant de l'absinthe, ce qui m'exaspère très vite puisqu'il ne m'est plus permis d'en boire.» Bibl. nat. du Québec, Montréal, MFF, 149/1/30, Lettre de J. Lyman à son père: 17 juin [1909]. «Morrice apparently resorts to scotch. A cup of tea is good, but its results are ephemeral.» «Morrice a de toute évidence recours au scotch. C'est bon, une tasse de thé, mais ses effets sont éphémères.»

[118]Bibl. de l'AGO, Correspondance de J.W. Morrice, Lettre de J.W. Morrice à Ed. Morris: 5 avril 1908.

[119]Gustave Babin, «Les Salons de 1908: à la Société nationale des Beaux-Arts», *L'Écho de Paris*, 14 avril 1908, pp. 1-2.

[120]Archives of American Art, Microfilm 885, Journal de R. Henri, Journal du 1er janv. au 31 déc. 1908, p. 358: 23 déc. 1908.

[121]Bibl. de l'AGO, Correspondance de J.W. Morrice, Lettre de J.W. Morrice à Ed. Morris: [fév. 1909].

[122]Loc. cit.

[123]Loc. cit.

[124]Loc. cit.

[125]Loc. cit.

[126]«J'ai eu quelque succès avec mes tableaux ici. Quatre de vendus et un au Gouvernement, ce qui montre qu'ils commencent à apprécier les bonnes choses.» Loc. cit.

[127]*Régates, Saint-Malo*, huile sur toile, 61,5 x 81 cm, coll. particulière, Montréal. Reproduit dans *The Star*, 5 avril 1909.

[128]North York, NYPLCDA, Lettre de J.W. Morrice à N. MacTavish: 24 mars [1909].

[129]*Village canadien*, huile sur toile, 59,6 x 80 cm, coll. particulière, Peterborough, Ont. Reproduit dans Buchanan, 1947, page de garde.

[130]«Pour ma part, je préfère la contribution de J.W. Morrice à toute autre chose aux deux salons. L'un des tableaux représente un village canadien en hiver d'un ton d'une remarquable perfection, dans une touche rose nacré, peut-être la chose la plus agréable que j'aie vue de lui; un autre représente une vue depuis Québec vers Lévis en hiver dans des bleus merveilleux. Il y a aussi plusieurs pochades plus petites. L'art de Morrice est si parfait, si pur, si inaltéré par la vraisemblance, l'épisodique, l'"élégance", etc., et s'abstient de manière si absolue de plaire à notre esprit ou à nos "tripes". Son oeuvre me semble être de la "poésie picturale" aussi pure que celle de Monet.» Bibl. nat. du Québec, Montréal, MFF 149/1/30, Lettre de J. Lyman à son père: 26 mai 1909.

[131]«En ce moment, je travaille comme un esclave en vue du Salon d'automne, qui s'ouvre le mois prochain. C'est l'exposition la plus intéressante de l'année. Un peu révolutionnaire par moments, mais qui présente la production la plus originale.» North York, NYPLCDA, Lettre de J.W. Morrice à N. MacTavish: 24 août [1909].

[132]«Le Salon d'automne», *L'Éclair*, 30 sept. 1909, p. 2.

[133]«J.W. Morrice n'est ni un portraitiste ni un paysagiste — simplement un peintre et l'un des meilleurs actuellement.» Louis Vauxcelles, «The art of J.W. Morrice», *The Canadian Magazine*, 34, déc. 1909, p. 176. Voir au sujet des critiques de Morrice Smith McCrea, 1980, et Ghislain Clermont, «Morrice et la critique», *Revue de l'Université de Moncton*, 15.2-3, avril-déc. 1982, pp. 35-48.

[134]Bibl. de l'AGO, Correspondance de J.W. Morrice, Lettre de J.W. Morrice à Ed. Morris: 14 sept. [1909].

[135]North York, NYPLCDA, Lettre de J.W. Morrice à N. MacTavish: 7 nov. [1909].

136Bibl. de l'AGO, Correspondance de J.W. Morrice, Lettre de J.W. Morrice à Ed. Morris: 6 nov. [1909].

137North York, NYPLCDA, Lettre de J.W. Morrice à N. MacTavish: 3 déc. 1909. Bibl. de l'AGO, Correspondance de J.W. Morrice, Lettre de J.W. Morrice à Ed. Morris: 7 déc. 1909.

138Loc. cit.

139Bibl. de l'AGO, Correspondance de J.W. Morrice, Lettre de J.W. Morrice à Ed. Morris: 14 fév. [1910]. North York, NYPLCDA, Lettre de J.W. Morrice à N. MacTavish: fév. [1910].

140Library of Congress, Manuscript Division, MNC 2796, Journal de Ch.H. Fromuth, vol. 1, p. 418: 28 janv. 1910. «Called upon my artist friend James W. Morrice. Quai des Augustins impossible to approach. The region is under water a metre high.« «Suis passé voir mon ami James W. Morrice, un artiste. Il est impossible de s'approcher du quai des Augustins. Il y a un mètre d'eau dans le secteur.»

141Bibl. de l'AGO, Correspondance de J.W. Morrice, Lettre de J.W. Morrice à Ed. Morris: 30 janv. [1910].

142Ibid., Lettre de J.W. Morrice à Ed. Morris: 20 mars 1910. Bibl. nat. du Québec, Montréal, MFF 149/2/1, Lettre de J. Lyman à son père: 14 avril 1910.

143Ibid., Lettre de J. Lyman à son père: 20 mai 1910.

144MBAM, Dr.973.38, carnet no 15, p. 67.

145North York, NYPLCDA, Lettre de J.W. Morrice à N. MacTavish: 3 nov. 1910. «Canadian Academy Exhibition soon», The Star, 3 nov. 1910.

146Bibl. de l'AGO, Correspondance de J.W. Morrice, Lettre de J.W. Morrice à Ed. Morris: 9 janv. [1911].

147Le vernissage de cette exposition a eu lieu le 8 nov. 1910. Voir à ce sujet National Gallery of Art, Post-Impressionism, Cross Currents in European and American Painting 1880-1906, Washington, National Gallery of Art, 1980, p. 11.

148«Il y avait une vive émotion le mois dernier à Londres autour de l'exposition sur les post-impressionnistes. Tout le monde a ri et s'est moqué mais, mis à part quelques exceptions, c'étaient de bonnes choses. De l'art qui va rester.» Bibl. de l'AGO, Correspondance de J.W. Morrice, Lettre de J.W. Morrice à Ed. Morris: 9 janv. [1911].

149«Cette année, le Salon n'était pas intéressant, mais il y a eu quelques très bonnes expositions d'art moderne par des gens qui sont pour ainsi dire inconnus, plus particulièrement Bonnard, qui est le meilleur ici à l'heure actuelle — depuis la mort de Gauguin.» Bibl. de l'AGO, Fonds Ed. Morris, Letterbook, vol. 1, Lettre de J.W. Morrice à Ed. Morris: 20 juin 1911.

150Galerie Bernheim Jeune, Henri Matisse, Paris, 14-22 fév. 1910.

151Bibl. de l'AGO, Fonds Ed. Morris, Letterbook, vol. 1, Lettre de J.W. Morrice à Ed. Morris: 8 nov. 1911.

152«Je mène toujours la même monotone et vertueuse existence.» Bibl. de l'AGO, Correspondance de J.W. Morrice, Lettre de J.W. Morrice à Ed. Morris: 27 janv. [1911].

153Ibid., Lettre de J.W. Morrice à Ed. Morris: 20 juin [1911].

154Bibl. de l'AGO, Fonds Ed. Morris, Letterbook, vol. 1, Lettre de J.W. Morrice à Ed. Morris: 8 nov. 1911.

155Ibid., Lettre de J.W. Morrice à Ed. Morris: 1er janv. 1912.

156Palazzo Dario, Venise, huile sur toile, 72,3 x 59,6 cm, coll. particulière, Montréal.

157Bibl. de l'AGO, Fonds Ed. Morris, Letterbook, vol. 1, Lettre de J.W. Morrice à Ed. Morris: jeudi [18 ou 25 janv. 1912].

158Loc. cit. «Am leaving on Monday with some friends for Tangier and will not be able to come up to Toronto.» «Pars pour Tanger lundi avec quelques amis et ne serai pas en mesure de monter à Toronto.«

159Bibl. de l'AGO, Fonds Ed. Morris, Letterbook, vol. 1, Lettre de J.W. Morrice à Ed. Morris: 1er nov. [1912].

160Ibid., Lettre de J.W. Morrice à Ed. Morris: 1er janv. 1913.

161Danièle Giraudy, «Correspondance Henri Matisse-Charles Camoin», Revue de l'Art, 12, 1971, p. 15. Lettre de Ch. Camoin à H. Matisse: printemps 1913. «Morrice entre deux whiskies, dans un de ses moments de lucidité, m'a un peu parlé peinture, me disant que, contrairement à ce que tu crois, il aime beaucoup ce que tu fais.»

162Tanger, la fenêtre, huile sur toile, 62,2 x 45,7 cm, coll. particulière. Reproduit dans MBAM, 1965, no 95.

163Henri Matisse, Painting and Sculpture in Soviet Museum, Leningrad, Aurora Art Publishers, p. 171, no 44.

164Danièle Giraudy, Op. cit., p. 15. Lettre de Ch. Camoin à H. Matisse: printemps 1913.

165Coll. G. Blair Laing, photo d'une carte postale de J.W. Morrice à Ch. Camoin: Gibraltar, 4 mars 1913.

166Loc. cit.

167Bibl. de l'AGO, Fonds Ed. Morris, Letterbook, vol. 1, Lettre de J.W. Morrice à Ed. Morris: 1er avril [1913].

168«Ce n'est pas qu'il décompose ses tons ou qu'il utilise la "virgule" de Claude Monet ou les touches superposées de Cézanne. Il est trop personnel pour cela. Il fait partie des quelques rares artistes qui savent où s'arrêter tout en conservant l'essentiel. Avec la plus grande simplicité possible, il rend avec une vérité étonnante le volume, la densité et la masse des objets.» Charles Louis Borgmeyer, «The master impressionists», The Fine Arts Journal, 28.6, juin 1913, p. 347.

169«The Arts and Letters Club of Toronto», The Year Book of Canadian Art 1913, 1913, pp. 213, 244.

170Archives de l'Art Gallery of Hamilton, Dossier J.W. Morrice, Lettre d'A.Y. Collins à M. Cullen: 12 mars 1914. Notes dans le carnet no 6, MBAM, Dr.973.29.

171Library of Congress, Manuscript Division, S79-35857, Fonds J. Pennell, boîte 248, Lettre de J.W. Morrice à J. Pennell: [Londres], 26 sept. [1914]; Carte postale de J.W. Morrice à J. Pennell: [Londres], dimanche [sept. 1914].

172Ibid., Lettre de J.W. Morrice à J. Pennell: Paris, 19 nov. [1914].

173North York, NYPLCDA, Lettre de J.W. Morrice à N. MacTavish: [Montréal], 4 fév. 1915.

174Ibid., Lettre de J.W. Morrice à N. MacTavish: [Washington], 23 fév. 1915.

175Ibid., Lettre de J.W. Morrice à N. MacTavish: [Paris], 26 mai [1915].

176C. Lintern Sibley, «Van Horne and his Cuban railway«, The Canadian Magazine, XLI.5, sept. 1913, pp. 444-450.

177North York, NYPLCDA, Lettre de J.W. Morrice à N. MacTavish: 26 mai [1915].

178North York, NYPLCDA, Lettre de J.W. Morrice à N. MacTavish: 13 sept. [1915].

179Archives publiques du Canada, Papiers Borden, MG26, H1(C), vol. 202, 113090.

180ACMBAC, Correspondance sur les tableaux de guerre (copies de manuscrits), Lettre de lord Beaverbrook à sir Edmund Walker: 9 oct. 1917; Lettre de sir Edmund Walker à M. Brown, directeur de la GNC: 4 nov. 1917.

181Ibid., Lettre de lord Beaverbrook à sir Edmund Walker: déc. 1917.

182Ibid., Lettre de lord Beaverbrook à sir Edmund Walker: juil. 1918.

183ABMBAM, 974 Dv 2, Lettre de J.W. Morrice à Mme Mac Dougall: janv. 1921.

184Bibl. nat. du Québec, Montréal, MFF 149/2/3, Lettre de J. Lyman père à J. Lyman fils: 16 mars 1922.

185Antilles, huile sur toile, coll. particulière, Montréal. Reproduit dans Lyman, 1945, ill. no 19.

186Lyman, 1945, p. 34.

187MBAM, Dr.973.44, carnet no 21, p. 53, au verso.

188Lyman, 1945, p. 34.

189ACMBAM, Dossier J.W. Morrice, Photocopie du testament olographe de J.W. Morrice: 6 déc. 1921. Par ce testament, Morrice lègue à son amie de longue date, Léa Cadoret, la somme de 50 000 $.

190Lyman, 1945, pp. 10, 34.

Notes

1 "He was, as a man, a true gentleman, a good companion with great wit and humour. He had, as everyone knew, that unfortunate passion for whiskey ... He was Canadian of Scottish descent, from a rich family; he himself was very rich but didn't show it. He was always travelling, rather like a migrating bird, but with no fixed landing point..." Simonson, 1926, pp. 6-7.

2 Archives nationales du Québec, Index of non-Catholic baptisms, 1836-1875. Court House of Montreal, Index of non-Catholic burials, 1926-1956.

3 Montreal Board of Trade Publication, Montreal, the Imperial City of Canada, the Metropolis of the Dominion, 1909, p. 71, photo. Notman Photographic Archives, McCord Museum, nos. 128,252 to 128,256, photographs of the David and Annie Morrice house, 1899.

4 Laing, 1984, p. 34.

5 Two works bequeathed by David Morrice before his death are part of the collection of the MMFA: James MacDonald Barnsley, High Tide at Dieppe (MMFA, 1911.4) and F.L.V. Roybet, Head of a Man (MMFA, 1908.158).

6 AAM, Report of the Council to the Association, for the year ending Dec. 30, 1879.

7 Buchanan, 1936, p. 3.

8 Dorais, 1980, p. 28. The library of the MMFA contains a book Morrice received as a prize in 1878.

9 Buchanan, 1936, p. 3.

10 Paysages (2), watercolour on paper, signed, l.r.: "J.W. Morrice", 12.7 x 7.5 cm, private collection. Inscriptions: on the front, l.l.: "Yours truly/J.W. Morrice/ Montreal"; verso, in ink: "Yours consciously/Ross Hargraft Cobourg/Feb 5 1879".

11 William Cullen Bryant, Picturesque America, New York, Appleton, 1874, pp. 411-413.

12 "The class of '86", Varsity, June 9, 1886, p. 274.

13 ACDMMFA, Note of the Law Society of Upper Canada, June 29, 1984.

14 Library of the AGO, Ed. Morris Collection, Letterbook, vol. 1, Letter from J.W. Morrice to Ed. Morris: Apr. 11, 1913.

15 Van, "Art & artists", Toronto Saturday Night, May 19, 1888, p. 7.

16 "The Parent Art Society of Ontario", The Week, May 31, 1889, p. 408.

17 "Water colors. The Annual Spring Exhibition", The Star, Apr. 20, 1889.

18 ALMMFA, AAM, Exhibition Album, no. 2, p. 16.

19 ALMMFA, Scrapbook 4, p. 26, "The Collector", 1893, unidentified newspaper article, "The Loan Exhibition", The Star, Nov. 18, 1895.

20 William H. Ingram, "Canadian artists abroad", The Canadian Magazine, 28, Nov. 1906-Apr. 1907, p. 220.

21 AAM, 1889, p. 23.

22 Dorais, 1980, p. 34.

23 NGC, Library, J.W. Morrice file, "Information form for the purpose of making a record of Canadian artists and their works", 1920.

24 AAM, 1892, p. 26.

25 NGC, Library, J.W. Morrice file, "Information form for the purpose of making a record of Canadian artists and their works", 1920.

26 Library of the AGO, Ed. Morris Collection, Letterbook, vol. 2, p. 169. French and English publicity for courses at the Académie Julian. A manuscript note dates this publicity flyer to 1890.

27 Library of Congress, Manuscript Division, MNC 2796, Journal of Ch.H. Fromuth, vol. 1, p. 41.

28 Ibid., p. 45.

29 Gilbert Parker, "Canadian art students in Paris", The Week, 19.5, Jan. 1892, pp. 70-71.

30 Léonce Bénédicte, "Harpignies (1819-1916)", Gazette des Beaux-Arts, 13, 1917, pp. 228-230.

31 "Morrice had for his master and moreover for his only master, 'old father Harpignies'. It would be very difficult to discern in the work of this Canadian painter, even in his first French paintings, any direct influence of the teachings of this honourable and robust French landscapist, whose art does not seem to have made any impression on the temperament, so rich in basic talent, of his young pupil." Simonson, 1926, p. 4.

32 Eleanor Green, Maurice Prendergast: Art of Impulse and Color, College Park, Maryland, University of Maryland, 1976, p. 34. The mutual influence between Prendergast and Morrice is discussed in Peter A. Wick, Maurice Prendergast Water-color Sketchbook, Boston, Museum of Fine Arts, 1960, p. 2.

33 Martin Eidelberg, E. Colonna, Dayton Art Institute and Musée des arts décoratifs de Montréal, 1983, p. 30.

34 Queen's University Archives, Ed. Morris Collection, coll. 2140, Box 1, Journal, Nov. 15-19, 1895.

35 Morrice wrote the name and address of this artist in Sketch Book no. 8. MMFA, Dr.973.31, p. 66, verso.

36 Delaware Art Museum, Robert Henri: Painter, 1984, p. 167.

37 Lynn C. Doyle, "Art notes", Toronto Saturday Night, Feb. 29, 1896, p. 9.

38 Yale, BRBL, Letter from R. Henri to J. Sloan: Nov. 5, 1899.

39 Exact date unknown. SNBA, 1896.

40 MMFA, William Bouguereau, Montreal, MMFA, 1984, p. 79.

41 For all references to exhibitions, please see section entitled Exhibitions (1888-1923), p. 46.

42 Yale, BRBL, Letter from J.W. Morrice to R. Henri: Cancale, June 6, [1896].

43 Yale, BRBL, Letter from J.W. Morrice to R. Henri: Tuesday [beginning of July, 1896].

44 Yale, BRBL, Letter from J.W. Morrice to R. Henri: July 10, [1896].

45 Yale, BRBL, Letter from J.W. Morrice to R. Henri: Saint-Malo, Sunday [July, 1896].

46 Yale, BRBL, Letter from J.W. Morrice to R. Henri: July 10, [1896].

47 Janet Le Clair Archives, Henri Record Book, p. 18.

48 Library of the AGO, Correspondence of J.W. Morrice, Letter from J.W. Morrice to Ed. Morris: Beaupré, Sunday [Feb. 1897].

49 ACDNGC, Sketch Book no. 7420, p. 68: "Arrived Sat./Nov. 28".

50 Library of the AGO, Correspondence of J.W. Morrice, Letter from J.W. Morrice to Ed. Morris: Jan. 12, [1897].

51 Library of the AGO, Correspondence of J.W. Morrice, Letter from J.W. Morrice to Ed. Morris: Beaupré, Sunday [Feb. 1897].

52 Library of the AGO, Correspondence of J.W. Morrice, Letter from J.W. Morrice to Ed. Morris: Jan. 12, [1897].

53 Yale, BRBL, Letter from A. Jamieson to R. Henri: Wednesday, 19 [?] 1897.

54 Library of the AGO, Correspondence of J.W. Morrice, Letter from J.W. Morrice to Ed. Morris: Jan. 12, [1897].

55 Dorais, 1980, p. 259.

56 Morrice was still in Quebec on April 29th, 1897, because William Brymner gave him a watercolour on which he wrote: "To my friend James Morrice/W. Brymner/ Montreal, 29 April 1897". MMFA, 1972.19; see Collection, 1983, no. 58.

57 Dorais, 1980, p. 145.

58 Reproduced in Laing, 1984, p. 35.

59 Yale, BRBL, Letter from R. Henri to his family: June 20, 1898. Concerning this exhibition: Georges Lelarge, "Exposition des Beaux-Arts: Société des artistes français", La revue des deux Frances, 9, June 1898, p. 201.

60 Dorais, 1980, p. 259.

61 Yale, BRBL, Letter from R. Henri to his family: Aug. 18, 1898. "There was Morrice come over from the Montmartre quarter..."

62 Yale, BRBL, Letter from R. Henri to his family: Dec. 16, 1898.

63 Yale, BRBL, Letter from R. Henri to his family: Oct. 31, 1898. Archives of American Art, Microfilm 885, Journal of R. Henri, p. 124: Aug. 26, 1898.

64 Yale, BRBL, Letters from R. Henri to his family: Aug. 18, 1898, Oct. 31, 1898.

65 Yale, BRBL, Letter from R. Henri to his family: Nov. 28, 1898.

66 Yale, BRBL, Letter from R. Henri to his family: Oct. 31, 1898.

67 Yale, BRBL, Letters from R. Henri to his family: Christmas 1898, Dec. 26, 1898, Jan. 4, 1899. "The portrait is a real success—the best portrait I ever painted of a man we are all sure, and as a likeness it is what they call 'speaking'. We were all highly pleased ... The portrait is standing, long overcoat, open showing brownish clothes underneath, hands gloved and in one of them soft hat and cane."

68 Yale, BRBL, Letter from R. Henri to his family: Aug. 18, 1898.

69 Yale, BRBL, Letter from R. Henri to his family: Dec. 6, 1898.

70 Yale, BRBL, Letter from R. Henri to his family: Dec. 16, 1898.

71 These two works are reproduced in Delaware Art Museum, Robert Henri: Painter, 1984, nos. 13 and 14.

72 Yale, BRBL, Letter from R. Henri to his family: Nov. 1898.

73 Yale, BRBL, Letter from R. Henri to his family: Dec. 16, 1898.

74 Yale, BRBL, Letter from R. Henri to his family: May 1, 1899.

75 "I had the pleasure of seeing the canvases sent by the Canadian painter Mr. Morrice. Among them all, I preferred a water scene, a shady riverbank where walkers were resting; the use of tones was surprisingly realistic. Which is not to say that the other paintings were not fine: far from that. A scene of daily street life, enlivened by the white frock of a girl in First Communion dress, was very accurately captured. Very fine as well the effects of snow and beach. This is good impressionism, done without great effort but conscientiously, which says what it wants to say." "Le salon de 1899", La revue des deux Frances, June 1899, p. 503.

76 Yale, BRBL, Letter from R. Henri to his family: Sept. 18, 1899.

77 Yale, BRBL, Letter from R. Henri to J. Sloan: Nov. 5, 1899.

78 Yale, BRBL, Letter from R. Henri to his family: Sept. 18, 1899.

79 Yale, BRBL, Letter from R. Henri to his family: Aug. 1, 1899. Morrice was accompanied by a young man named Weatheral, a friend of Alexander Jamieson.

80 Yale, BRBL, Letter from R. Henri to his family: Sept. 26, 1899.

81 Loc. cit.

82 Yale, BRBL, Letter from R. Henri to his family: Oct. 2, 1899.

[83]Muriel Ciolkowska, "Memories of Morrice", *The Canadian Forum*, VI.62, Nov. 1925, p. 52.

[84]Yale, BRBL, Letter from R. Henri to his family: Nov. 28, 1899.

[85]Yale, BRBL, Letter from R. Henri to his family: Jan. 24, 1899.

[86]Notman Photographic Archives, McCord Museum, photographs nos. 132,335 to 132,337. Jan. 24, 1900.

[87]Robert Henri wrote: "I have been painting a new portrait of Morrice down in his studio but it is not finished and I don't know how it will turn out." Yale, BRBL, Letter from R. Henri to his family: Mar. 30, 1900.

[88]Yale, BRBL, Letter from R. Henri to his family: July 25, 1900.

[89]Alexander Jamieson stayed in Morrice's studio whenever he visited Paris. Yale, BRBL, Letter from R. Henri to his family: Oct. 11, 1900. On the subject of the Americans, see Bernard B. Perlman, *The Immortal Eight*, Cincinnati, North Light Publishers, 1979.

[90]"Awards at Pan-Am", *The Gazette*, Aug. 7, 1901.

[91]Dorais, 1977, p. 27.

[92]Library of Congress, Manuscript Division, S79-35857, J. Pennell Collection, box 248, Letter from J.W. Morrice to J. Pennell: June 1, [1902?]. Although this letter was not dated, Morrice had enclosed a reproduction of his painting *Venise, le soir*, cut out of page 51 of the Société nationale des Beaux-Arts exhibition catalogue for 1902. We therefore date the letter to 1902. Morrice talks about the preceding summer's trip, that is, the summer of 1901.

[93]Library of Congress, Manuscript Division, MNC 2796, Journal of Ch.H. Fromuth, vol. 1, p. 76.

[94]Ibid., p. 91.

[95]Library of the AGO, Ed. Morris Collection, Letterbook, vol. 1, Letter from W. Brymner to Ed. Morris: Aug. 28, 1902.

[96]"Canadian nomad that he is, he wanders from Venice to Brittany, enamoured by the fine *grisailles* of dusk on water, the rare colourations that are sometimes reflected by a cloud." Henry Marcel, "Les Salons de 1902", *Gazette des Beaux-Arts*, 27, June 1902, p. 472. See also Maurice Hamel, *Salons de 1902*, 1902, p. 65.

[97]Maurice Hamel and Arsène Alexandre, *Les Salons de 1903*, 1903, p. 19.

[98]Henry Cochin, "Quelques réflexions sur les Salons", *Gazette des Beaux-Arts*, 30, July 1, 1903, p. 51.

[99]Archives of American Art, Microfilm 885, Journal of R. Henri, p. 167: June 16, 1907.

[100]Library of Congress, Manuscript Division, S79-35857, J. Pennell Collection, box 248, Letter from J.W. Morrice to J. Pennell: 29 [?] [1903].

[101]Ibid.: July 9, 1904.

[102]*Avignon, The Garden*, oil on canvas, signed, l.l.: "J.W. Morrice", 49.5 x 60.4 cm, private collection, New York.

[103]Loc. cit.

[104]Sketch Book no. 18 contains sketches, on pages 5 and 7, which may be compared to *Avignon, le jardin*. The notes (pp. 3 and 95) include addresses of hotels in Martigues, Marseilles and in Italy.

[105]"We especially mention Messieurs Vail, Morrice, Maillaud, Lévy-Dhurmer, as having been the most successful at capturing on their canvases the mystery of this enchanted embrace, with its perfect enveloppes of shadows, its reflections, its strange radiations." Gustave Soulier, "Les peintres de Venise", *L'art décoratif*, 7, Jan.-June 1905, p. 32, ill. pp. 28, 62.

[106]Eugène Morand, "Les Salons de 1905", *Gazette des Beaux-Arts*, 47.576, June 1905, p. 481.

[107]"The Canadian Morrice seems to me to be so Frenchified that I place him among our own. For the clearness and firmness of tone, the richness of harmony, the *Corrida*, the *Cirque* are pure marvels." Maurice Hamel, *Salons de 1905*, 1905, pp. 19-20.

[108]Maurice Hamel, *The Salons of 1905*, Paris and New York, Goupil, 1905, p. 42. The location of *Au bord de la mer* remains unknown.

[109]John Sloan, *New York Scene: From the Diaries, Notes and Correspondence, 1906-1913*, 1965, p. 15.

[110]*Ibid*, p. 15.

[111]Yale, BRBL, Letter from J.W. Morrice to R. Henri: June 23, [1906].

[112]Library of Congress, Manuscript Division, MNC 2796, Journal of Ch.H. Fromuth, vol. 1, p. 235: July 21, 1906.

[113]Ibid., p. 249.

[114]Hermitage Museum, Leningrad, conservation file. This information was kindly furnished by Curator Elizabeth Renne.

[115]Library of the AGO, Ed. Morris Collection, Letterbook, vol. 1, Letter from J.W. Morrice to Ed. Morris: July 1, 1907.

[116]Eugénie Prendergast Archives, Westport, Letter from M. Prendergast to Ch. Prendergast: Saint-Malo, July 31, 1907.

[117]North York, NYPLCDA, Letter from J.W. Morrice to N. MacTavish: Mar. 24, [1909]. "Bitches all around me and men drinking absinthe which maddens me because I am not allowed to drink it any more." Bibl. nat. du Québec, Montreal, MFF, 149/1/30, Letter from J. Lyman to his father: June 17, [1909]. "Morrice apparently resorts to scotch. A cup of tea is good, but its results are ephemeral."

[118]Library of the AGO, Correspondence of J.W. Morrice, Letter from J.W. Morrice to Ed. Morris: Apr. 5, 1908.

[119]Gustave Babin, "Les Salons de 1908: à la Société nationale des Beaux-Arts", *L'Écho de Paris*, Apr. 14, 1908, pp. 1-2.

[120]Archives of American Art, Microfilm 885, Journal of R. Henri, Journal of Jan. 1 to Dec. 31, 1908, p. 358: Dec. 23, 1908.

[121]Library of the AGO, Correspondence of J.W. Morrice, Letter from J.W. Morrice to Ed. Morris: [Feb. 1909].

[122]Loc. cit.

[123]Loc. cit.

[124]Loc. cit.

[125]Loc. cit.

[126]Loc. cit.

[127]*Regatta, Saint-Malo*, oil on canvas, 61.5 x 81 cm, private collection, Montreal. Reproduced in *The Star*, Apr. 5, 1909.

[128]North York, NYPLCDA, Letter from J.W. Morrice to N. MacTavish: Mar. 24, [1909].

[129]*Entrance to a Quebec Village*, oil on canvas, 59.6 x 80 cm, private collection, Peterborough, Ont. Reproduced in Buchanan, 1947, title page [?].

[130]Bibl. nat. du Québec, Montreal, MFF 149/1/30, Letter from J. Lyman to his father: May 26, 1909.

[131]North York, NYPLCDA, Letter from J.W. Morrice to N. MacTavish: Aug. 24, [1909].

[132]"Among the 259 foreigners, we point out, for various reasons, Mr. Morrice, whose landscapes are among the best and who is a remarkably gifted painter." "Le Salon d'automne", *L'Éclair*, Sept. 30, 1909, p. 2.

[133]Louis Vauxcelles, "The art of J.W. Morrice", *The Canadian Magazine*, 34, Dec. 1909, p. 176. For Morrice criticism, see Smith McCrea, 1980, and Ghislain Clermont, "Morrice et la critique", *Revue de l'Université de Moncton*, 15.2-3, Apr.-Dec. 1982, pp. 35-48.

[134]Library of the AGO, Correspondence of J.W. Morrice, Letter from J.W. Morrice to Ed. Morris: Sept. 14, [1909].

[135]North York, NYPLCDA, Letter from J.W. Morrice to N. MacTavish: Nov. 7, [1909].

[136]Library of the AGO, Correspondence of J.W. Morrice, Letter from J.W. Morrice to Ed. Morris: Nov. 6, [1909].

[137]North York, NYPLCDA, Letter from J.W. Morrice to N. MacTavish: Dec. 3, [1909]. Library of the AGO, Correspondence of J.W. Morrice, Letter from J.W. Morrice to Ed. Morris: Dec. 7, [1909].

[138]Loc. cit.

[139]Library of the AGO, Correspondence of J.W. Morrice, Letter from J.W. Morrice to Ed. Morris: Feb. 14, [1910]. North York, NYPLCDA, Letter from J.W. Morrice to N. MacTavish: Feb. [1910].

[140]Library of Congress, Manuscript Division, MNC 2796, Journal of Ch.H. Fromuth, vol. 1, p. 418: Jan. 28, 1910. "Called upon my artist friend James W. Morrice. Quai des Augustins impossible to approach. The region is under water a metre high."

[141]Library of the AGO, Correspondence of J.W. Morrice, Letter from J.W. Morrice to Ed. Morris: Jan. 30, [1910].

[142]Ibid., Letter from J.W. Morrice to Ed. Morris: Mar. 20, 1910. Bibl. nat. du Québec, Montreal, MFF 149/2/1, Letter from J. Lyman to his father: Apr. 14, 1910.

[143]Ibid., Letter from J. Lyman to his father: May 20, 1910.

[144]MMFA, Dr.973.38, Sketch Book no. 15, p. 67.

[145]North York, NYPLCDA, Letter from J.W. Morrice to N. MacTavish: Nov. 3, 1910. "Canadian Academy Exhibition soon", *The Star*, Nov. 3, 1910.

[146]Library of the AGO, Correspondence of J.W. Morrice, Letter from J.W. Morrice to Ed. Morris: Jan. 9, [1911].

[147]The opening of this exhibition was held Nov. 8, 1910. See the National Gallery of Art, *Post-Impressionism, Cross Currents in European and American Painting 1880-1906*, Washington, National Gallery of Art, 1980, p. 11.

[148]Library of the AGO, Correspondence of J.W. Morrice, Letter from J.W. Morrice to Ed. Morris: Jan. 9, [1911].

[149]Library of the AGO, Correspondence of J.W. Morrice, Letter from J.W. Morrice to Ed. Morris: June 20, 1911.

[150]Galerie Bernheim Jeune, *Henri Matisse*, Paris, Feb. 14-22, 1910.

[151]Library of the AGO, Ed. Morris Collection, Letterbook, vol. 1, Letter from J.W. Morrice to Ed. Morris: Nov. 8, 1911.

[152]Library of the AGO, Correspondence of J.W. Morrice, Letter from J.W. Morrice to Ed. Morris: Jan. 27, [1911].

[153]Ibid., Letter from J.W. Morrice to Ed. Morris: June 20, [1911].

[154]Library of the AGO, Ed. Morris Collection, Letterbook, vol. 1, Letter from J.W. Morrice to Ed. Morris: Nov. 8, 1911.

[155]Ibid., Letter from J.W. Morrice to Ed. Morris: Jan. 1, 1912.

[156]*Palazzo Dario, Venice*, oil on canvas, 72.3 x 59.6 cm, private collection, Montreal.

[157]Library of the AGO, Ed. Morris Collection, Letterbook, vol. 1, Letter from J.W. Morrice to Ed. Morris: Thursday [Jan. 18 or 25, 1912].

[158]Loc. cit. "Am leaving on Monday with some friends for Tangier and will not be able to come up to Toronto."

159Library of the AGO, Ed. Morris Collection, Letterbook, vol. 1, Letter from J.W. Morrice to Ed. Morris: Nov. 1, [1912].

160Ibid., Letter from J.W. Morrice to Ed. Morris: Jan. 1, 1913.

161Danièle Giraudy, "Correspondance Henri Matisse-Charles Camoin", *Revue de l'Art*, 12, 1971, p. 15. Letter from Ch. Camoin to H. Matisse: Spring 1913. "Between two whiskies, in one of his lucid moments, Morrice talked to me a bit about painting, telling me that, contrary to what you think, he very much likes what you do."

162*View from the Window, North Africa*, oil on canvas, 62.2 x 45.7 cm, private collection. Reproduced in MMFA, 1965, no. 95.

163*Henri Matisse, Painting and Sculpture in Soviet Museums*, Leningrad, Aurora Art Publishers, p. 171, no. 44.

164"Since you left, the weather has suddenly turned rainy and Morrice has suddenly returned to whisky. It starts with several glasses of rum at breakfast in the morning! You can imagine, then, the gibberish I'm hearing at lunch, to say nothing of dinner! He has to leave Friday, and despite my isolation, I don't think I'll miss him. He's a good guy really, but this problem he's got—or rather the whisky—makes him very tiresome company, especially one-to-one." Danièle Giraudy, *Op. cit.*, p. 15. Letter from Ch. Camoin to H. Matisse: Spring 1913.

165G. Blair Laing Collection, photograph of a postcard from J.W. Morrice to Ch. Camoin: Gibraltar, Mar. 4, 1913.

166Loc. cit.

167Library of the AGO, Ed. Morris Collection, Letterbook, vol. 1, Letter from J.W. Morrice to Ed. Morris: Apr. 1, [1913].

168Charles Louis Borgmeyer, "The master impressionists", *The Fine Arts Journal*, 28.6, June 1913, p. 347.

169"The Arts and Letters Club of Toronto", *The Year Book of Canadian Art 1913*, 1913, pp. 213, 244.

170Archives of the Art Gallery of Hamilton, J.W. Morrice File, Letter from A.Y. Collins to M. Cullen : Mar. 12, 1914. Notes in Sketch Book no. 6, MMFA, Dr.973.29.

171Library of Congress, Manuscript Division, S79-35857, J. Pennell Collection, box 248, Letter from J.W. Morrice to J. Pennell: [London], Sept. 26, [1914]; Postcard from J.W. Morrice to J. Pennell: [London], Sunday [Sept. 1914].

172Ibid., Letter from J.W. Morrice to J. Pennell: Paris, Nov. 19, [1914].

173North York, NYPLCDA, Letter from J.W. Morrice to N. MacTavish: [Montreal], Feb. 4, 1915.

174Ibid., Letter from J.W. Morrice to N. MacTavish: [Washington], Feb. 23, 1915.

175Ibid., Letter from J.W. Morrice to N. MacTavish: [Paris], May 26, [1915].

176C. Lintern Sibley, "Van Horne and his Cuban railway", *The Canadian Magazine*, XLI.5, Sept. 1913, pp. 444-450.

177North York, NYPLCDA, Letter from J.W. Morrice to N. MacTavish: May 26, [1915].

178North York, NYPLCDA, Letter from J.W. Morrice to N. MacTavish: Sept. 13, [1915].

179Public Archives of Canada, Borden Papers, MG26, H1(C), vol. 202, 113090.

180ACDNGC, Correspondence concerning war paintings (manuscript copies), Letter from Lord Beaverbrook to Sir Edmund Walker: Oct. 9, 1917; Letter from Sir Edmund Walker to M. Brown, Director of the NGC: Nov. 4, 1917.

181Ibid., Letter from Lord Beaverbrook to Sir Edmund Walker: Dec. 1917.

182Ibid., Letter from Lord Beaverbrook to Sir Edmund Walker: July 1918.

183ALMMFA, 974 Dv 2, Letter from J.W. Morrice to Mrs. Mac Dougall: Jan. 1921.

184Bibl. nat. du Québec, Montreal, MFF 149/2/3, Letter from J. Lyman Senior to J. Lyman Junior: Mar. 16, 1922.

185"Jamaica and Trinidad inspired his last canvases—the most imponderable, the most complete, the most subtle, the most simple of all his work." Lyman, 1945, p. 34.

186*Antilles*, oil on canvas, private collection, Montreal. Reproduced in Lyman, 1945, ill. 19.

187MMFA, Dr.973.44, Sketch Book no. 21, p. 53, verso.

188Lyman, 1945, p. 34.

189ACDMMFA, J.W. Morrice File, Photocopy of the last will and testament of J.W. Morrice: Dec. 6, 1921. In this will, Morrice bequeathed his longtime friend, Léa Cadoret, the sum of $50,000.

190Lyman, 1945, pp. 10, 34.

Chronologie

1855
David Morrice émigre d'Écosse au Canada. Il habite Toronto.

1860
14 juin. Mariage de David Morrice et Annie Stevenson Anderson.

1863
Les Morrice déménagent à Montréal.

1865
10 août. Naissance de James Wilson Morrice.
3 septembre. Baptême à l'église presbytérienne de la rue Crescent.

1871
Les Morrice emménagent au numéro 10 de la rue Redpath.

1878
Juin. Fin du cours primaire.

1878-1882
Cours secondaire à la Montreal Proprietary School.

1882
Été. Vacances à l'île de Cushing.
Automne. Début des études à l'University College de Toronto.

1886
Juin. Diplôme de Bachelor of Arts, section Polymathic, University College, Toronto.
Été. Vacances dans les Adirondacks.
Automne. Études de droit à Osgoode Hall, Toronto.

1887-1889
Cléricature chez MacLoren, MacDonald, Merrett & Shepley, avocats de Toronto.

1889
Reçu au barreau ontarien.

1890
Printemps. Départ pour l'Europe. Séjour en Angleterre.
Été. Villégiature à Saint-Malo.

1891
Réside au 87 Gloucester Road, Regent's Park, Londres.
Automne. S'installe à Paris. Fréquente l'académie Julian.

1892
Avril. Réside au 9, rue Campagne-Première, Paris.
Juin. S'inscrit auprès du Commissariat général du Gouvernement du Canada, à Paris.
Prend des leçons auprès d'Harpignies.
Aurait rencontré Prendergast.

1892-1894
S'arrête à Dieppe, Mers-les-Bains, Dinard, Cancale, Saint-Malo.

1893-1895
Séjours en Normandie, à Fontainebleau.

1894
Voyage au Canada. Passe par Venise, Rome, Capri.

1895
Rencontre Robert Henri et William Glackens.
Peint à Bois-le-Roi. Séjours à Dieppe, en Belgique, en Hollande. Arrêt à Dordrecht.

1896
Février. Séjour à Brolles avec Curtis Williamson.
Avril. Réside au 34 de la rue Notre-Dame-des-Champs.
Juin-juillet. Villégiature à Saint-Malo et Cancale.
Août. Accueille sa soeur à Paris.
Novembre. Voyage au Canada.

1897
Janvier-février. Descend à Sainte-Anne-de-Beaupré et à Québec avec Maurice Cullen.
29 avril. Reçoit une aquarelle de Brymner.
Printemps. Quitte le Québec.
Été ou automne. Passages à Venise, Rome, Florence.

1898
Juillet. Réside au 41, rue Saint-Georges, Paris (Montmartre).
Août. Séjour à Saint-Malo.
Novembre. Arrêt à Brolles.

1899
Mars. Passe par Charenton.
7 août-17 septembre. Séjour à Saint-Malo.
Octobre. S'installe au 45, quai des Grands-Augustins.
Décembre. Voyage au Canada.

1900
Février. Retour du Canada.
Juillet. Morrice prête son atelier à Robert Henri.
25 juillet. Départ pour Hambourg en Allemagne.

1901
Août. Reçoit la médaille d'argent de l'exposition de la Pan-American.
Voyage en Italie, plus particulièrement à Venise avec Maurice Cullen et Edmund Morris.

1902
13 juin. Arrivée à Venise. Séjour à Florence avec Maurice Cullen et William Brymner. Séjour à Sienne avec William Brymner.

1903
Juin. New York.
Madrid.

1904
Juillet. S'arrête à Avignon.
Voyage à Martigues et Venise.
Achat de *Quai des Grands-Augustins* par la France.
Achat de *Paramé, la plage* par le Pennsylvania Museum of Art.
Achat de *Fête foraine, Montmartre* par Morozov.

1905
Achat d'*Au bord de la mer* par la France.
Automne. Séjour au Canada.
E.B. Greenshields acquiert *Jardin public, Venise*.

1906
22 février. En transit à New York.
24 février. Départ pour l'Europe.
Été. Va-et-vient à Dieppe, Le Pouldu et Concarneau.
Achat d'*Effet de neige, le traîneau* par le Musée de Lyon.

1907
Morozov achète *Le bac*.
Juillet. Séjour à Saint-Malo.

1908
Décembre. Voyage au Canada via New York.
D.R. Wilkie acquiert *Sur la falaise, Normandie*.

1909
Février. Demeure à Montréal et à Québec. Visite les chutes Montmorency.
Mars. Paris.
Avril-mai. Passages à Concarneau, Rosporden, Lorient, Vannes, Redon et Nantes.
Septembre. Séjour à Dieppe.
Mai-novembre. Paris.
Novembre-décembre. S'installe à Concarneau pour quelques mois.
La Galerie nationale du Canada achète *Quai des Grands-Augustins*.

1910
Janvier. Retour à Paris.
Printemps. Séjour à Concarneau.
Été. Voyage au Canada.
Novembre. Paris.
Décembre. S'attarde à Londres.

1911
Séjour à Boulogne au printemps.
Noël au Canada.

1912
Fin janvier. Quitte Montréal pour Tanger.
F. Wedmore achète *La plage, Saint-Malo*.
F.C. Mathews achète *Snow, Canada*.
La Galerie nationale du Canada achète *Le cirque, Montmartre*.
Reçoit le prix Jessie-Dow.
Été. Visite de l'atelier de Sickert à Dieppe.
Décembre. Deuxième séjour à Tanger.
Va de Marseille et Cassis à Barcelone, Valence, Carthagène, Malaga et Gibraltar puis séjourne en Afrique du Nord.

1913
Mars. Gibraltar.

1914
Mars. Cagnes-sur-Mer, Tunis.
Achète une villa pour Léa Cadoret à Cagnes-sur-Mer.
14 juillet. R.H. Philipson achète *Snow, Quebec*.
Septembre. Travaille à Londres.
Noël. Visite à Montréal.

1915
Février. Voyage à Cuba et à la Jamaïque. Arrêts à Washington et New York.
Mai. Retour à Paris.
Été. Descend à Bayonne, Toulouse, Carcassonne.

1917
Reçoit une commande pour un tableau de guerre.

1918
Réside quai de la Tournelle, Paris.

1920
Juin. *Marée basse*, de la collection A. Beurdeley, est vendu aux enchères.

1921
Janvier. Passage à Québec.
Printemps. Séjour à Trinidad.

1922
Va de Monte-Carlo à Alger, puis à Tanger, en passant par la Corse.

1923
Séjour à Cagnes-sur-Mer.
28 décembre. Arrive à Tunis.

1924
23 janvier. Décès à Tunis.

N.C.

Chronology

1855
David Morrice emigrates to Canada from Scotland. He settles in Toronto.

1860
June 14th. David Morrice marries Annie Stevenson Anderson.

1863
The Morrices move to Montreal.

1865
August 10th. Birth of James Wilson Morrice.
September 3rd. James baptized at the Crescent Street Presbyterian Church.

1871
The Morrices move to Number 10 Redpath Street.

1878
June. Morrice finishes primary school.

1878-1882
Secondary school at the Montreal Proprietary School.

1882
Summer. Vacation at Cushing's Island.
Fall. Begins courses at the University College of Toronto.

1886
June. Receives Bachelor of Arts degree, Polymathic section, from University College, Toronto.
Summer. Vacation in the Adirondacks.
Fall. Studies law at Osgoode Hall, Toronto.

1887-1889
Clerical work at MacLoren, MacDonald, Merrett & Shepley, Toronto lawyers.

1889
Called to the Ontario Bar.

1890
Spring. Leaves for Europe. Visits England.
Summer. Holiday at Saint-Malo.

1891
Living at 87 Gloucester Road, Regent's Park, London.
Fall. Moves to Paris. Attends the Académie Julian.

1892
April. Living at 9, rue Campagne-Première, Paris.
June. Registers with the Agent General for Canada, in Paris.
Takes lessons from Harpignies. Probably meets Prendergast.

1892-1894
Visits Dieppe, Mers-les-Bains, Dinard, Cancale and Saint-Malo.

1893-1895
Visits Normandy and Fontainebleau.

1894
Trip to Canada. Goes via Venice, Rome and Capri.

1895
Meets Robert Henri and William Glackens.
Paints at Bois-le-Roi. Visits Dieppe, Belgium and Holland.
Stops at Dordrecht.

1896
February. Visits Brolles with Curtis Williamson.
April. Living at 34, rue Notre-Dame-des-Champs.
June-July. Stays in Saint-Malo and Cancale.
August. Receives a visit from his sister in Paris.
November. Trip to Canada.

1897
January-February. Goes to Sainte-Anne-de-Beaupré and Quebec City with Maurice Cullen.
April 29th. Receives a watercolour from Brymner.
Spring. Leaves Quebec.
Summer or fall. Travels to Venice, Rome and Florence.

1898
July. Living at 41, rue Saint-Georges, Paris (Montmartre).
August. Visits Saint-Malo.
November. Goes to Brolles.

1899
March. Passes through Charenton.
August 7th-September 17th. Visits Saint-Malo.
October. Moves to 45, quai des Grands-Augustins.
December. Trip to Canada.

1900
February. Returns from Canada.
July. Morrice lends his studio to Robert Henri.
July 25th. Leaves for Hamburg, Germany.

1901
August. Awarded the silver medal of the Pan-American Exposition.
Goes to Italy, visits Venice with Maurice Cullen and Edmund Morris.

1902
June 13th. Arrives in Venice. Visits Florence with Maurice Cullen and William Brymner. Visits Sienna with William Brymner.

1903
June. New York.
Madrid.

1904
July. Stops in Avignon.
Trips to Martigues and Venice.
The French government buys *Quai des Grands-Augustins*.
The Pennsylvania Museum of Art buys *The Beach at Paramé*.
Morozov buys *Fête foraine, Montmartre*.

1905
The French government buys *Au bord de la mer*.
Fall. Visit to Canada.
E.B. Greenshields acquires *The Public Gardens, Venice*.

1906
February 22nd. Passes through New York.
February 24th. Leaves for Europe.
Summer. Travels between Dieppe, Le Pouldu and Concarneau.
The Musée de Lyon buys *Effet de neige, le traîneau*.

1907
Morozov buys *Le bac*.
July. Stays in Saint-Malo.

1908
December. Trip to Canada via New York.
D.R. Wilkie acquires *On the Cliff, Normandy*.

1909
February. Stays in Montreal and Quebec City. Sees the Montmorency Falls.
March. Paris.
April-May. Trips to Concarneau, Rosporden, Lorient, Vannes, Redon and Nantes.
September. Stays in Dieppe.
May-November. Paris.
November-December. Moves to Concarneau for several months.
The National Gallery of Canada acquires *Quai des Grands-Augustins*.

1910
January. Returns to Paris.
Spring. Stays in Concarneau.
Summer. Trip to Canada.
November. Paris.
December. Stays in London.

1911
Visits Boulogne in the spring.
Christmas in Canada.

1912
End of January. Leaves Montreal for Tangiers.
F. Wedmore buys *The Beach, Saint-Malo*.
F.C. Mathews buys *Snow, Canada*.
The National Gallery of Canada buys *The Circus, Montmartre*.
Wins the Jessie Dow Prize.
Summer. Visits Sickert's studio in Dieppe.
December. Second visit to Tangiers.
Goes from Marseilles and Cassis to Barcelona, Valencia, Carthagena, Malaga and Gibraltar, then stays in North Africa.

1913
March. Gibraltar.

1914
March. Cagnes-sur-Mer and Tunis.
Buys a villa for Léa Cadoret in Cagnes-sur-Mer.
July 14th. R.H. Philipson buys *Snow, Quebec*.
September. Works in London.
Christmas visit to Montreal.

1915
February. Trip to Cuba and Jamaica.
Stops in Washington and New York.
May. Returns to Paris.
Summer. Goes to Bayonne, Toulouse and Carcassonne.

1917
Receives a contract for a war painting.

1918
Living at Quai de la Tournelle, Paris.

1920
June. *Marée basse*, from A. Beurdeley's collection, is sold at auction.

1921
January. Passes through Quebec.
Spring. Visits Trinidad.

1922
Goes from Monte-Carlo to Algiers, then to Tangiers via Corsica.

1923
Stays in Cagnes-sur-Mer.
December 28th. Arrives in Tunis.

1924
January 23rd. Dies in Tunis.

N.C.

Expositions (1888-1923)*
Exhibitions (1888-1923)**

1888
Toronto, Granite Rink, Royal Canadian Academy of Arts et Ontario Society of Artists. *Combined Exhibition.*
Nº 226: Evening; nº 306: On the Atlantic Coast.

1889
Montréal, Art Association of Montreal. *Annual Spring Exhibition.* 12 avril-4 mai.
Nº 155: Old Farm Houses; nº 156: Landscape.

Toronto, Canadian Institute, Ontario Society of Artists. *Seventeenth Annual Exhibition.*
Nº 123: Sketch; nº 150: Light Thickens.

1891
Montréal, Art Association of Montreal. *Annual Spring Exhibition.* 20 avril-9 mai.
Nº 88: Afternoon.

1892
Montréal, Art Association of Montreal. *Annual Spring Exhibition.* 18 avril-14 mai.
Nº 104: Evening, Barbizon.

1893
Montréal, Art Association of Montreal, Royal Canadian Academy of Arts. *Exhibition 1893.*
Nº 106: Entrance to Dieppe; nº 107: Early morning effect on the Conway, Wales.

Chicago, Canadian Department of Fine Arts. *World's Columbian Exposition.*
Nº 81: Entrance to Dieppe; nº 82: Early Morning Effect on the Conway, Wales.

1896
Paris, Champ-de-Mars, Société nationale des Beaux-Arts. *Salon de 1896.* 25 avril.
Nº 939: Nocturne.

1897
Glasgow, The Royal Glasgow Institute of the Fine Arts. *Thirty-Sixth Exhibition of Works of Modern Artists.*
Nº 17: Autumn - Paris.

Montréal, Art Association of Montreal. *17th Annual Spring Exhibition.* 1er avril.
Nº 93: Winter, Ste. Anne de Beaupré; nº 94: Evening, Paris.

1898
Montréal, Art Association of Montreal. *18th Annual Spring Exhibition.* 4 avril. (Hors catalogue) Grand Père.

Paris, Champ-de-Mars, Société nationale des Beaux-Arts. *Salon de 1898.* 1er mai.
Nº 913: Venise; nº 914: Effet d'automne.

1899
Paris, Champ-de-Mars, Société nationale des Beaux-Arts. *Salon de 1899.*
Nº 1079: La communiante; nº 1080: La plage; nº 1081: Effet de neige; nº 1082: Paysage.

1900
Philadelphie, The Pennsylvania Academy of the Fine Arts. *Sixty-Ninth Annual Exhibition.* 15 janv.-24 fév.
Nº 23: La Communiante.

New York, Galleries of the American Fine Arts Society, *22nd Annual Exhibition of Society of American Artists.* 24 mars-28 avril.
Nº 289: La communiante.

Ottawa, National Gallery, Royal Canadian Academy of Arts. *Twenty-First Annual Exhibition.* 15 fév.
Nº 74: At Charenter, France, Washing Day.

Bruxelles, La Libre Esthétique. *Septième Exposition.* 1er-30 mars.
Nº 246: Marine; nº 247: L'Omnibus.

Montréal, Art Association of Montreal. *19th Annual Spring Exhibition.* 16 mars-7 avril.
Nº 75: Peasants Washing Clothes, France.

1901
Philadelphie, The Pennsylvania Academy of the Fine Arts. *Seventieth Annual Exhibition.* 14 janv.-23 fév.
Nº 6: Winter in Canada; nº 7: The Beach; St. Malo.

Toronto, Gallery of the Ontario Society of Artists, Royal Canadian Academy of Arts. *Twenty-Second Annual Exhibition.* 12 avril.
Nº 87: The Beach of St. Malo.

Paris, Champ-de-Mars, Société nationale des Beaux-Arts. *Salon de 1901.*
Nº 678: Sur la Plage; nº 679: Saint-Malo; nº 680: Charenton; nº 681: L'hiver au Canada.

Buffalo, Pan-American Exposition, Royal Canadian Academy of Arts. *Catalogue of Works by Canadian Artists.*
Nº 50: The Beach of St. Malo.

Londres, 191 Piccadilly. *The Third Exhibition of the International Society of Sculptors, Painters and Gravers.* 7 oct.-10 déc.
Nº 8: Le Jardin du Luxembourg; nº 9: Déjeuner de Famille; nº 115: Le Pont-Royal (ill.); nº 118: La Plage, St-Malo (ill.).

1902
Philadelphie, The Pennsylvania Academy of the Fine Arts. *Seventy-First Annual Exhibition.* 20 janv.-1er mars.
Nº 489: St. Malo.

Bruxelles, La Libre Esthétique. *Neuvième Exposition.* 27 fév.-31 mars.
Nº 152: Venise; le soir; nº 153: Venise; fête; nº 154: Venise: le Grand Canal.

Paris, Champ-de-Mars, Société nationale des Beaux-Arts. *Salon de 1902.*
Nº 866: A Venise: le soir; nº 867: A Venise: la nuit; nº 868: La plage à Saint-Malo; nº 869: Le port à Saint-Servan.

Glasgow, The Royal Glasgow Institute of the Fine Arts. *Forty-First Exhibition of Works of Modern Artists.*
Nº 4: Le Pont Royal.

1903
Philadelphie, The Pennsylvania Academy of the Fine Arts, *Seventy-Second Annual Exhibition.* 19 janv.-28 fév.
Nº 52: Paramé la plage; nº 541: A Venise: La nuit.

Montréal, Art Association of Montreal. *Twenty-First Spring Exhibition.* 12 mars-4 avril.
Nº 86: Marine.

Venise. *Quinta Esposizione Internazionale d'Arte della Città di Venezia 1903.* 22 avril-31 oct.
Nº 37: L'autunno a Parigi; nº 38: La spiaggia di S. Malò.

Paris, Champ-de-Mars, Société nationale des Beaux-Arts. *Salon de 1903.*
Nº 969: La place Châteaubriand (Saint-Malo) (ill.); nº 970: Les Tuileries (Paris); nº 971: Régates (Saint-Malo); nº 972: Au jardin public (Venise); nº 973: Effet de neige (Canada); nº 974: Sur la falaise.

Montréal, Art Association of Montreal. *Works of Canadian Artists.* 15 juin-15 sept. St-Malo, La Plage; Venise, la nuit; Venise, Grand Canal.

Munich, Kgl. Kunstausstellungsgebäude am Königsplatz. *Internationalen Kunst-Ausstellung. «Secession».* 13 juil.
Nº 169: Venedig, Nacht.

Philadelphie, The Pennsylvania Academy of the Fine Arts. *American Exhibition of the International Society of Sculptors, Painters, and Gravers of London.* (Philadelphie, The Pennsylvania Academy of the Fine Arts; Pittsburgh, The Carnegie Institute, 5 nov. 1903-jan. 1904; Cincinnati, the Cincinnati Museum Association; Chicago, The Art Institute of Chicago; Buffalo, The Buffalo Fine Arts Academy, 9-21 fév. 1904; Boston, The Boston Art Club, 4-23 avril 1904; St. Louis, The St. Louis School and Museum of Fine Arts.)
Nº 72: The Public Garden, Venice; nº 73: On the Cliff.

1904
Londres, New Gallery. *The Fourth Exhibition of the International Society of Sculptors, Painters & Gravers.* Janv.-mars.
Nº 132: Regatta, San Malo; nº 134: Autumn, Paris; nº 210: The Beach, St. Malo.

Paris, Champ-de-Mars, Société nationale des Beaux-Arts. *Salon de 1904.*
Nº 922: Charenton (le soir); nº 923: Le quai des Grands-Augustins; nº 924: Marine; nº 925: La plage (Paramé); nº 926: En pleine mer; nº 927: Fête foraine (Montmartre).

1905
Londres, New Gallery. *The Fifth Exhibition of the International Society of Sculptors, Painters & Gravers.* Janv.-fév.
Nº 193: La Place Chateaubriand, St. Malo.

Bruxelles, La Libre Esthétique. *Douzième Exposition.* 21 fév.-23 mars.
Nº 72: Effet de neige; Canada; nº 73: Le Quai des Grands-Augustins; nº 74: La Plage de Saint-Malo.

Manchester, G.-B., City of Manchester Art Gallery. *The International Society of Sculptors, Painters and Gravers' Exhibition.* 31 mars-6 mai.
Nº 171: La Place Chateaubriand, St. Malo.

Burnley, G.-B., Art Gallery and Museum. *Summer Exhibition International Collection of Sculptors, Painters, and Gravers.* 23 mai.
Nº 78: La Place Chateaubriand, St. Malo.

Bradford, G.-B., Corporation Art Gallery, *Exhibition of the International Society of Sculptors, Painters, and Gravers.*
Nº 16: La Place Chateaubriand, St. Malo.

Paris, Champ-de-Mars, Société nationale des Beaux-Arts. *Salon de 1905.*
Nº 927: Course de taureaux à Marseille; nº 928: Le quai des Grands-Augustins (neige); nº 929: L'Église S. Pietro di Castello (Venise); nº 930: Au bord de la mer (Saint-Malo); nº 931: Le cirque; nº 932: La place Valhubert (Paris).

Paris, Grand Palais, Société du Salon d'automne. *Peinture, dessin, sculpture, gravure, architecture et art décoratif.*
Nº 1140: Venise, étude; nº 1141: Venise, étude; nº 1142: Venise, étude; nº 1143: Les Tuileries, étude.

Venise. *Sesta Esposizione Internazionale d'Arte della Città di Venezia 1905.*
Nº 29: Regate a S. Malò; nº 30: Sulla spiaggia (ill.).

Pittsburgh, Carnegie Institute. *Tenth Annual Exhibition.* 2 nov.- 1905-1er janv. 1906.
Nº 183: Snow; Canada; nº 184: The Quai des Grands Augustins, Paris.

Liverpool, G.-B., Walker Art Gallery. *Autumn Exhibition.*
Nº 1127: L'Église S. Pietro di Castello, Venise.

1906
Londres, New Gallery. *The Sixth Exhibition of the International Society of Sculptors, Painters & Gravers.* Janv.-fév.
Nº 136: La plage, St. Malo; nº 139: Marine.

Montréal, Art Association of Montreal. *Twenty-Third Spring Exhibition.* 23 mars-14 avril.
Nº 125: The Public Gardens, Venice.

Paris, Champ-de-Mars, Société nationale des Beaux-Arts. *Salon de 1906.*
Nº 913: Effet de neige (Montréal); nº 914: Effet de neige (Québec) (ill.); nº 915: Effet de neige (boutique); nº 916: Effet de neige (traîneau).

Halifax, Royal Canadian Academy of Arts. *Dominion Exhibition.*
Nº 123: The Public Gardens, Venice.

Londres, Goupil Gallery. *The Goupil Gallery Salon.* Déc. 1906-janv. 1907.
Nº 64: Sur la Falaise.

1907
Londres, New Gallery. *The Seventh Exhibition of the International Society of Sculptors, Painters & Gravers.* Janv.-mars.
Nº 125: Venice; nº 199: Winter (Quebec); nº 202: Circus, Montmartre.

Montréal, Art Association of Montreal, Royal Canadian Academy of Arts. *Twenty-Eighth Annual Exhibition.* 1er-27 avril.
Nº 149: La Place Chateaubriand, St. Malo.

Pittsburgh, Carnegie Institute. *Eleventh Annual Exhibition.* 11 avril-13 juin.
Nº 337: Winter; Quebec.

Paris, Champ-de-Mars, Société nationale des Beaux-Arts. *Salon de 1907.*
Nº 898: Course de chevaux (Saint-Malo) (ill.); nº 899: Le Pouldu (matin); nº 900: Le Bac; nº 901: Effet de neige (Montréal); nº 902: Effet de neige (Québec); nº 903: Automne.

Paris, Grand Palais, Société du Salon d'automne. *Ouvrages de peinture, sculpture, dessin, gravure, architecture et art décoratif.* 1er-22 oct.
Nº 1307: Étude; nº 1308: Étude; nº 1309: Effet de neige (Canada); nº 1310: Le Pont.

Liverpool, G.-B., Walker Art Gallery. *Autumn Exhibition.*
Nº 325: Venice.

1908
Londres, New Gallery. *The Eighth Exhibition of the International Society of Sculptors, Painters & Gravers.* Janv.-fév.
Nº 149: Winter, Montreal; nº 190: Evening - The Lido, Venice; nº 192: A Pardon, Brittany.

Toronto, Municipal Building, Canadian Art Club. *First Annual Exhibition.* 4-17 fév.
Nº 38: Peasants Washing Clothes: France; nº 39: Morning: Off the Coast of S. Augustine.

Paris, Galeries Georges Petit. *Exposition de peintres et de sculpteurs.*
Nº 75: A Venise, le soir; nº 76: Paysage; nº 77: Étude; nº 78: Étude; nº 79: Une Vénitienne; nº 80: Concarneau. Aquarelle.

Bruxelles, La Libre Esthétique. *Quinzième Salon, Salon jubilaire.* 1er mars-5 avril.
Nº 145: La Plage à Mers.

Pittsburgh, Carnegie Institute. *Twelfth Annual Exhibition.* 30 avril-30 juin.
Nº 225: Circus; Montmartre.

Paris, Champ-de-Mars, Société nationale des Beaux-Arts. *Salon de 1908.*
Nº 861: Paysage (Le Poulou); nº 862: Paysage (au Pays de Galles); nº 863: Hiver à Québec; nº 864: Étude.

Paris, Grand Palais, Société du Salon d'automne. *Ouvrages de peinture, sculpture, dessin, gravure, architecture et art décoratif.* 1er oct.-8 nov.
Nº 1482: Anvers, La Cathédrale; nº 1483: Marine; nº 1484: Sur la plage de Dieppe; nº 1485: À Venise; nº 1486: Le quai des Grands-Augustins; nº 1487: Étude.

Londres, Goupil Gallery. *The Goupil Gallery Salon.* Oct.-déc.
Nº 48: Study, Venice; nº 56: Regatta, St. Malo.

1909
Londres, New Gallery. *The Ninth Exhibition of the International Society of Sculptors, Painters & Gravers.* Janv.-fév.
Nº 138: Landscape; nº 141: Dieppe.

Toronto, Municipal Building, Canadian Art Club. *Second Annual Exhibition.* 1er-20 mars.
Nº 31: The Public Gardens, Venice (ill.); nº 32: Quai des Grandes Augustins, Paris (ill.); nº 33: Regatta, St. Malo; nº 34: Port of Venice; nº 35: Venice; nº 36: Venetian Fete; nº 37: Nocturne, Venice; nº 38: Arcus; Montmartre, Paris; nº 39: St. Malo; nº 40: Beach, St. Malo; nº 41: Citadel, Quebec.

Montréal, Art Association of Montreal. *Twenty-Fifth Spring Exhibition.* 2-24 avril.
Nº 256: St. Malo; nº 257: Port of Venice; nº 258: Morning, Brittany; nº 259: Venetian Fete; nº 260: Nocturn, Venice; nº 261: Arcus, Montmartre; nº 262: Quai des Grands Augustins, Paris; nº 263: The Citadel, Quebec; nº 264: St. Malo; nº 265: Winter, Montreal; nº 266: Snow, Ste. Anne de Beaupre.

Paris, Champ-de-Mars, Société nationale des Beaux-Arts. *Salon de 1909.*
Nº 878: Village canadien (ill.); nº 879: Québec; nº 880: Le Poulou; nº 881: Le quai des Grands-Augustins; nº 882: Étude; nº 883: Étude.

Toronto, Ontario Society of Artists. *Canadian National Exhibition.* 30 août-13 sept.
Nº 161: The Regatta; nº 162: The Circus (ill.).

Paris, Grand Palais, Société du Salon d'automne. *Ouvrages de peinture, sculpture, dessin, gravure, architecture et art décoratif.* 1er oct.-8 nov.
Nº 1260: Esquisse; nº 1261: Saint-Cloud; nº 1262: Le Hâvre; nº 1263: À Avignon; nº 1264: Neige (Québec); nº 1265: Les Boulevards; nº 1266: Jardin; nº 1267: Dordrecht (Hollande); nº 1268: Venise.

1910
Toronto, Art Museum of Toronto, Canadian Art Club. *Third Annual Exhibition.* 7-27 janv.
Nº 41: Canadian Village; nº 42: St. Anne de Beaupre, Winter; nº 43: A Pardon, Brittany; nº 44: Notre Dame, Paris; nº 45: The Salute, Venice; nº 46: Venice, The Grand Canal.

Montréal, Art Association of Montreal, Canadian Art Club. *Pictures and Sculpture by Members of the Canadian Art Club.* 14 fév.-12 mars.
Nº 38: Canadian Village; nº 39: Ste. Anne de Beaupré; nº 40: A Pardon, Brittany; nº 41: Notre-Dame, Paris; nº 42: La Salute, Venice; nº 43: Venice, The Grand Canal.

[?] Paris, Galeries Georges Petit. *Exposition de la Société nouvelle.*
Concarneau.

Londres, Grafton Galleries. *Tenth Annual Exhibition of the International Society of Sculptors, Painters & Gravers,* 1er avril-15 mai.
Nº 129: Le Matin, Bretagne; nº 131: Le Quais des Grands Augustins; nº 138: Chrysanthemums.

Montréal, Art Association of Montreal. *Twenty-Sixth Spring Exhibition.* 4-23 avril.
Nº 252: The Fort, St. Malo; nº 253: The Bathing Place, St. Malo; nº 254: Near the Fort, St. Malo; nº 255: The Yacht Race.

Brighton, G.-B. *Exhibition of the Works of Modern French Artists.* 10 juin-31 août.
Nº 76: Le matin, Bretagne; nº 82: Le quai des Grands-Augustins; nº 83: Chrysanthemums.

Paris, Champ-de-Mars, Société nationale des Beaux-Arts. *Salon de 1910.*
Nº 927: A Venise; nº 928: Concarneau (ill.); nº 929: Concarneau (pluie); nº 930: Avignon (le jardin).

Pittsburgh, Carnegie Institute. *Fourteenth Annual Exhibition.* 2 mai-30 juin.
Nº 208: Quebec: Winter.

Montréal, Art Association of Montreal, Royal Canadian Academy of Arts. *Thirty-Second Annual Exhibition.* 24 nov.
Nº 141: Havre; nº 142: Chrysanthemums.

1911
Londres, Grafton Galleries. *The Eleventh Exhibition of the International Society of Sculptors, Painters & Gravers.* 8 avril-27 mai.
Nº 34: Concarneau; nº 69: La toilette; nº 339: Concarneau (Watercolour).

Toronto, Art Museum of Toronto, Canadian Art Club. *Fourth Annual Exhibition.* 3-25 mars.
Nº 33: Dutch Pier (ill.); nº 34: Chrysanthemums; nº 35: The Grand Canal, Venice; nº 36: The Salute, Venice.

Montréal, Art Association of Montreal. *Twenty-Seventh Spring Exhibition.* 9 mars-1er avril.
Nº 217: Venice; nº 218: A Dieppe; nº 219: Snow, Quebec; nº 220: On the Beach; nº 221: One day at St. Eustache.

Paris, Galeries Georges Petit. *Exposition de peintres et de sculpteurs.*
Nº 85: Le Verger. Le Poulou; nº 86: Saint-Cloud. Au «Pavillon bleu»; nº 87: Cirque; nº 88: Le Port. Concarneau; nº 89: La terrasse à Onibec; nº 90: Paysage; nº 91: Têtes; nº 92: Études.

Pittsburgh, Carnegie Institute. *Fifteenth Annual Exhibition.* 27 avril-30 juin.
Nº 178: The Palazzo Doria, Venice.

Paris, Champ-de-Mars, Société nationale des Beaux-Arts. *Salon de 1911.*
Nº 973: La plage. Saint-Malo (ill.); nº 974: La promenade. Dieppe; nº 975: A Québec. Neige; nº 976: Etude; nº 977: Etude.

Toronto, Gallery of Fine Arts, *Canadian National Exhibition.*
Nº 162: Dieppe.

Paris, Grand Palais, Société du Salon d'automne. *Ouvrages de peinture, sculpture, dessin, gravure, architecture et art décoratif.* 1er oct.-8 nov.
Nº 1118: Concarneau (Cirque); nº 1119: Kiosque; nº 1120: Le quai des Grands-Augustins (matin); nº 1121: Étude.
Paris, Galeries Georges Petit. *Troisième exposition de la Société des peintres et graveurs de Paris.* 28 oct.-12 nov.
Nº 93: Étude; nº 94: Étude.

Buffalo, The Buffalo Fine Arts Academy, Albright Art Gallery. *Exhibition of Works by the Members of the «Société des Peintres et Sculpteurs» (Formerly The Société Nouvelle de Paris).* 16 nov.-26 déc.
Nº 107: The Place Château Brigand (ill.); nº 108: St. Giorgio, Venice; nº 109: Clarenton; nº 110: The Ramparts, St. Malo; nº 111: On the Grand Canal, Venice; nº 112: On the Beach; nº 113: The Circus; nº 114: Snow Scene, Canada; nº 115: Canadian Village.

1912
Boston, Museum of Fine Arts. *Exhibition of Works by the Members of the «Société de Peintres et de Sculpteurs de Paris» (Formerly The Société Nouvelle).*
Nº 112: The Place Château Brigand; nº 113: San Giorgio, Venice; nº 114: Clarenton; nº 115: The Ramparts, St. Malo; nº 116: On the Grand Canal, Venice; nº 117: On the Beach; nº 118: The Circus; nº 119: Snow Scene, Canada; nº 120: Canadian Village.

St. Louis, The City Art Museum. *An Exhibition of Paintings and Drawings and Sculpture by the Members of the «Société des Peintres et des Sculpteurs» (Formerly The Société Nouvelle).* 4 fév.
Nº 109: The Place Château Brigand; nº 110: St. Giorgio, Venice; nº 111: Clarenton; nº 112: The Ramparts, St. Malo; nº 113: On the Grand Canal, Venice; nº 114: On the Beach; nº 115: The Circus; nº 116: Snow Scene, Canada; nº 117: Canadian Village.

Toronto, Art Museum of Toronto, Canadian Art Club. *Fifth Annual Exhibition.* 8-27 fév.
Nº 46: Dieppe - The Beach - Gray Effect; nº 47: Promenade - Dieppe; nº 48: Dordrecht; nº 49: Symphony in Pink; nº 50: The Blue Umbrella; nº 51: Old Holton House - Sherbrooke Street, Montreal.

Montréal, Art Association of Montreal. *Twenty-Ninth Spring Exhibition.* 14 mars-6 avril.
Nº 276: Palazzo Doria; nº 277: La Nuit a Venise; nº 278: Four Sketches.

Pittsburgh, Carnegie Institute. *Sixteenth Annual Exhibition.* 25 avril-30 juin.
Nº 224: The Place Chateaubriand; nº 225: On the Grand Canal, Venice; nº 226: Children on the Seashore.

Paris, Grand Palais, Société du Salon d'automne. *Ouvrages de peinture, sculpture, dessin, gravure, architecture et art décoratif.* 1er oct.-8 nov.
Nº 1237: Tanger; nº 1238: Tanger; la plage; nº 1239: Tanger; paysage; nº 1240: Tanger; boutique; nº 1241: Le Poulou; la Plage; nº 1242: Blanche.

Ottawa, Victoria Memorial Museum, Royal Canadian Academy of Arts. *Thirty-Fourth Annual Exhibition.* 28 nov.
Nº 165: Palazzo Doria, Venice; nº 166: Venice, Night; nº 167: Dieppe; nº 168: Mountain Hill, Quebec.

Londres, Goupil Gallery. *The Goupil Gallery Salon.*
Nº 61: The Terrace, Capri; nº 66: La Plage, St. Malo; nº 68: Snow, Canada; nº 72: Neige, Fenêtre; nº 180: Le Quai des Grands-Augustins; nº 190: Le plage, Mers.

Paris, Galerie Brunner. *Quatrième exposition de la Société des peintres et graveurs de Paris.* 2-24 déc.
Nº 113: Étude; nº 114: Étude.

1913
Montréal, Art Association of Montreal. *Thirtieth Spring Exhibition.* 26 mars-19 avril.
Nº 189: The Woodpile, Ste. Anne de Beaupré; nº 190: The Old Holton House; nº 191: The Beach near Pouldhu.

Rome. *Prima Esposizione Internazionale d'Arte della Secessione.* Mars-juin.
Terrasse Dufferin.

Londres, Grosvenor Galleries. *The Spring Exhibition of the International Society of Sculptors, Painters & Gravers.* 23 mai-11 juin.
Nº 107: Tanger; nº 109: La Plage; nº 113: Tanger le soir.

Paris, Galeries Georges Petit. *Exposition de la Société nouvelle.*
Nº 91: Paysage; nº 92: Paysage; nº 93: La plage; nº 94: Le Quai des Grands-Augustins.

Toronto, Art Museum of Toronto, Canadian Art Club. *Sixth Annual Exhibition.* 9-31 mai.
Nº 58: Beach, Pouldu (ill.); nº 59: Venice, Night; nº 60: Palazzo Dario, Venice; nº 61: Mountain Hill, Quebec; nº 62: Neige, Feneitre; nº 63: Terrace Capri; nº 64: Le Quai des Grands Augustins.

Montréal, Art Association of Montreal. *Summer Exhibition: Paintings, Water Colours and Pastels by Canadian Artists.* 9 juin-27 sept.
No 13: The Old Holton House.

Paris, Grand Palais, Société du Salon d'automne. *Ouvrages de peinture, sculpture, dessin, gravure, architecture et art décoratif.* 15 nov. 1913-5 janv. 1914.
No 1535: Gibraltar; no 1536: Tanger, les Environs; no 1537: Tanger, la Ville; no 1538: Tanger, la Fenêtre; no 1539: Tanger, Jardin; no 1540: Tanger, Danseuse.

Londres, Goupil Gallery. *The Goupil Gallery Salon.* Oct.-déc.
No 166: Dutch Girl.

1914
Montréal, Art Association of Montreal. *The Thirtieth Loan Exhibition.* 23 fév.-14 mars.
No 113: River Scene.

Montréal, Arts Club. *Paintings by J.W. Morrice R.C.A..* 12 mars.
No 1: Yacht Race; no 2: Symphony in Red; no 3: Chrysanthemums; no 4: Venice - Night; no 5: Dieppe; no 6: Grey Sea; no 7: Dordrecht; no 8: By the Grand Canal; no 9: Circus; no 10: Salute, Venice; no 11: The Fair; no 12: The Road; no 13: The Bridge - Charenton; no 14: Venice; no 15: The Parasol; no 16: A Winter Scene - Canada; no 17: Giardino Publico - Venice; no 18: Venice; no 19: Fort, St. Malo; no 20: Bathing; no 21: Canadian Snow Scene; no 22: A Riviera Café; no 23: Portrait Sketch; no 24: Seated Figure - A Study; no 25: The Learmont House; no 26: Coast Scene - France.

Montréal, Art Association of Montreal. *Thirty-First Spring Exhibition.* 27 mars-18 avril.
No 291: Une Parisienne; no 292: The Surf, Dieppe; no 293: The Old Town, Concarneau; no 294: On the Beach, Paramé.

Paris, Galeries Georges Petit. *Exposition de la Société nouvelle.* No 56: Danseuse hindoue; no 57: L'Hiver à Québec; no 58: Nocturne. La Seine; no 59: La Maison rouge. Venise; no 60: Le Palais da Mosto. Venise; no 61: La Place de Rennes, pluie.

Pittsburgh, Carnegie Institute. *Eighteenth Annual Exhibition.* 30 avril-30 juin.
No 217: The Environs of Tangier.

Londres, Grosvenor Galleries. *The Spring Exhibition of the International Society of Sculptors, Painters & Gravers.*
No 4: Fête à St. Cloud; no 106: Gibraltar.

Toronto, Art Museum of Toronto, Canadian Art Club. *Seventh Annual Exhibition.* 1er-30 mai.
No 39: Une Parisienne (ill.); no 40: The Surf, Dieppe (ill.); no 41: On the Beach, Paramé.

Londres, Goupil Gallery. *Summer Exhibition of Oil Paintings and Watercolours.* Juin-juil.
No 17: Snow, Quebec; no 38: The Red House, Venice; no 40: Palazzo Ca Da Mosto.

Londres, Goupil Gallery. *Autumn Exhibition of Oil Paintings, Watercolours.*
No 154: La communiante; no 162: The Zattere, Venice.

Toronto, Royal Canadian Academy of Arts. *Pictures and Sculpture Given by Canadian Artists in Aid of the Patriotic Fund.* (Toronto, 30 déc. 1914; Winnipeg; Halifax; St. John; Québec; Montréal, Art Association of Montreal, 15-31 mars 1915; Ottawa; London; Hamilton.)
No 35: Dieppe (ill.).

1915
Montréal, Galerie William Scott & Sons. *New pictures by J.W. Morrice.* Fév.-mars.

Toronto, Art Museum of Toronto, Canadian Art Club. *Eighth Annual Exhibition.* 7-30 oct.
No 81: Westminster, London; no 82: Doge's Palace, Venice; no 83: Night - Dordrecht; no 84: Market Place, St. Malo; no 85: On the Beach - Paramé; no 86: Head of Boy.

1916
Montréal, Art Association of Montreal. *Thirty-Third Spring Exhibition.* 24 mars-15 avril.
No 204: Nude: Reading; no 205: Doges Palace, Venice; no 206: Ruined Chateau, Capri.

1918
St. Louis, The City Art Museum. *Exhibition of Paintings by Canadian Artists.*
No 25: Dieppe. The Beach, Gray Effect; no 26: The Circus, Montmartre, Paris.

1919
Chicago, The Art Institute of Chicago. *Painting by Canadian Painters.* 4 avril-1er mai.
No 25: Dieppe, The Beach, Gray Effect; no 26: The Circus, Montmartre, Paris.

Leicester, G.-B., Art Gallery. *Exhibition of Modern Paintings, Drawings and Etchings.* Automne.
No 120: House in Santiago.

Paris, Grand Palais, Société du Salon d'automne. *Ouvrages de peinture, sculpture, dessin, gravure, architecture et art décoratif.* 1er nov.-10 déc.
No 1382: À La Havane, Cuba; no 1383: Village, Jamaïque.

1920
Pittsburgh, Carnegie Institute. *Nineteenth Annual International Exhibition of Paintings.* 29 avril-30 juin.
No 242: The Beach, Poldu.

Chicago, The Art Institute of Chicago. *A Group of Foreign Paintings from the Carnegie Institute International Exhibition.* 27 juil.-15 sept.
No 82: The Beach, Poldu.

Buffalo, Albright Art Gallery. *A Collection of Foreign Paintings from the Carnegie Institute International Exhibition, Supplemented by Other Foreign Works, and a Group of Recent Paintings.* 10-31 oct.
No 86: The Beach, Poldu.

Londres, Goupil Gallery. *The Goupil Gallery Salon.*
No 160: Tangier; no 164: La Tunisienne; no 237: Circus, Santiago, Cuba.

Derby, G.-B., Art Gallery. *Exhibition of Advanced Art Arranged in Connection with the CAS and Private Owners.* Avril-juin.
No 151: House in Santiago.

1921
Pittsburgh, Carnegie Institute. *Twentieth Annual International Exhibition of Paintings.* 28 avril-30 juin.
No 244: On the Beach.

Paris, Grand Palais, Société du Salon d'automne. *Ouvrages de peinture, sculpture, dessin, gravure, architecture et art décoratif.* 1er nov.-20 déc.
No 1734: Paysage: Trinadad; no 1735: Paysage: Trinadad; no 1736: Bungalow: Trinadad; no 1737: Cirque: Cuba; no 1738: Maison: Cuba; no 1739: Blanche.

Londres, Goupil Gallery. *The Goupil Gallery Salon.*
No 68: Dimanche à Charenton; no 193: Paysage, Trinidad.

1922
Pittsburgh, Carnegie Institute. *Twenty-First Annual International Exhibition of Paintings.* 27 avril-15 juin.
No 241: Winter - Sainte Anne de Beaupré.

Londres, Goupil Gallery. *The Goupil Gallery Salon.* Nov.-déc.
No 206: Clamart.

New Westminster, C.-B., Fine Art Gallery. *Provincial Exhibition.*
No 2: Le quai des Grands Augustins.

1923
Pittsburgh, Carnegie Institute. *Twenty-Second Annual International Exhibition of Paintings.* 26 avril-17 juin.
No 142: Sunday at Charenton, near Paris.

Londres, Grosvenor House, Contemporary Art Society. *Exhibition of Paintings and Drawings.* Juin-juil.
No 91: House in Santiago.

Paris, Grand Palais, Société du Salon d'automne. *Ouvrages de peinture, sculpture, dessin, gravure, architecture et art décoratif. 16e exposition.* 1er nov.-16 déc.
No 1458: Paysage (Algérie); no 1459: Paysage (La Jamaïque).

Londres, Goupil Gallery. *The Goupil Gallery Salon.* Oct.-déc. No 129: Algiers, The Port; no 185: Havana.

Buffalo, Albright Art Gallery. *Exhibition of a Group of Paintings from the Foreign Section of Carnegie International Exhibition.* 27 oct.-23 nov.
No 6: Sunday at Charenton, near Paris.

N.C.

Morrice, peintre canadien et international

par Nicole Cloutier

James Wilson Morrice est tout probablement le peintre canadien du début du XXe siècle qui, au cours de sa carrière, s'est le plus manifesté sur la scène internationale[1]: il exposa dans 36 centres ou musées différents entre 1888 et 1923; de son vivant, ses oeuvres furent présentées dans plus de 140 expositions (cf. Expositions (1888-1923), page 46.) Pourquoi Morrice expose-t-il tant? Qu'est-ce qui le pousse à présenter sans arrêt de nouvelles oeuvres?

Il est certain qu'une participation régulière aux salons de la Société nationale des Beaux-Arts ou au Salon d'automne était presque une obligation pour un artiste résidant à Paris. Mais pourquoi Morrice a-t-il persisté à envoyer des oeuvres à Montréal et à Toronto? Pourquoi participe-t-il à certaines expositions américaines, britanniques ou européennes à l'extérieur de Paris? Morrice est quelqu'un pour qui les frontières n'existent pas. Toute sa vie, il parcourt le monde, et ses oeuvres en font autant. En homme ambitieux, il veut réussir coûte que coûte et le succès ne consiste pas pour lui en une reconnaissance locale mais bien de niveau international.

Le Paris de la fin du XIXe siècle est une ville en pleine effervescence où se côtoient tous les mouvements artistiques importants non seulement dans le domaine des beaux-arts mais aussi dans ceux du théâtre et de la musique. Pour des peintres étrangers, la reconnaissance des critiques parisiens était certainement de première importance: la seule manière dont ils pouvaient aspirer à se faire connaître était qu'on les remarque dans le cadre d'un salon.

Cependant, en 1900, la Ville Lumière cesse d'être l'unique centre artistique du monde: l'hégémonie du Paris du XIXe siècle commence à être mise en doute. Certaines manifestations internationales d'avant-garde sont présentées ailleurs: par exemple, l'exposition annuelle de Bruxelles (La Libre Esthétique), où Morrice expose à quatre reprises entre 1900 et 1908, ou la «Secession» de Munich, où il est présent en 1903. La Libre Esthétique présentait des oeuvres post-impressionnistes d'avant-garde: Morrice a donc vu ses tableaux confrontés à ceux des Vallotton, Roussel, Ensor, Signac, Van De Velde.

C'est sûrement la fortune personnelle de Morrice qui lui a permis de participer à tant d'expositions, canadiennes ou internationales. Nous savons que des artistes aussi importants que Clarence Gagnon ou Alfred Laliberté[2], pour ne citer que deux noms, se sont vu obligés, faute d'argent pour le transport, de refuser de faire parvenir des oeuvres à des expositions. Morrice n'a jamais souffert de cette entrave financière.

La seule raison qui l'empêche parfois d'expédier des oeuvres est le manque de temps[3]. Par exemple, en 1913, il ne fait parvenir aucun tableau à la Société nationale des Beaux-Arts; il choisit d'exposer à l'International Society de Londres et à la Société nouvelle. Il écrit à son ami Edmund Morris: «This is enough and I am not going to exhibit again this year[4]».

Morrice participait-il aux grandes manifestations pour vendre des tableaux? Nous le croyons, mais ce n'était certainement pas dans le but d'augmenter ses revenus financiers. Soucieux de maintenir une certaine cote, il tenait à ce que ses oeuvres se vendent, mais pas à n'importe quel prix. Sa première oeuvre est vendue 45 $ en 1889[5]; trois ans plus tard, il demande 150 $ pour une huile sur toile[6]. En 1902, quatre huiles sur toile sont mises en vente pour 1 000 FF chacune[7]. En 1908, il propose un tableau pour 500 $: «I hope my picture will be sold. I don't think $500. is too much as it is one of my best things[8]». L'année suivante, ses tableaux sont offerts à 500 et 800 $[9]. Ses prix restent les mêmes en 1913[10] et jusqu'à son décès. Il réussit néanmoins à vendre ses oeu-

Morrice, a Canadian Artist for the World

by Nicole Cloutier

James Wilson Morrice, of all early 20th-century Canadian artists, is probably the one to have received the most international exposure during his career.[1] He exhibited in thirty-six different museums, galleries or art centres between 1888 and 1923 and, during his lifetime, works by him were presented in more than 140 exhibitions (cf. Exhibitions (1888-1923), page 46). Why did Morrice exhibit so much? What compelled him to constantly make public his latest work?

It is true that regular participation in the salons of the Société nationale des Beaux-Arts or the Salon d'automne was virtually obligatory for any artist living in Paris; but why did Morrice persist in sending works to Montreal and Toronto? Why did he participate in American, British or European exhibitions outside Paris? In fact, for Morrice, borders did not exist. All his life he travelled throughout the world, and his works did likewise. He was an ambitious man who desired success at any price; and for him, success meant not local, but international, recognition.

The Paris of the late 19th century was a city in which all the important artistic movements of the era—not only in fine arts, but also in music and theatre—were in full bloom. For foreign painters, the recognition of the Parisian art critics was of crucial importance: the only way they could hope for success was to be noticed within the context of a Parisian salon.

However, by 1900 the City of Light was no longer the only artistic centre in the world: Paris' 19th-century domination was being challenged. Several important international avant-garde exhibitions were held elsewhere; for example, the annual Brussels exhibition, La Libre Esthétique, at which Morrice exhibited four times between 1900 and 1908, and the "Secession" in Munich, which he attended in 1903. La Libre Esthétique presented post-impressionist, avant-garde works; Morrice thus saw his paintings alongside works by Vallotton, Roussel, Ensor, Signac and Van De Velde.

It was undoubtedly Morrice's personal fortune that allowed him to participate in so many Canadian and international exhibitions. We know that artists as important as Clarence Gagnon and Alfred Laliberté,[2] to mention only two, were frequently obliged to refuse invitations to participate in exhibitions, owing to lack funds for transport. Morrice never experienced such financial obstacles.

The only thing, in fact, that seems to have prevented him from sending works, is lack of time.[3] For example, in 1913 he did not send a painting to the Société nationale des Beaux-Arts, but chose instead to exhibit at London's International Society and the Société nouvelle. He wrote to his friend Edmund Morris: "This is enough and I am not going to exhibit again this year."[4]

Did Morrice participate in these major exhibitions in order to sell paintings? Probably so, but certainly not with a view to augmenting his income. He was most careful to maintain certain standards, and although he was interested in selling his works, he was not prepared to let them go at just any price. He made his first sale in 1889 and it brought him $45;[5] three years later, he was asking $150 for an oil on canvas.[6] In 1902, four oils were put up for sale at 1,000 FF each.[7] In 1908, he offered a painting for $500: "I hope my picture will be sold. I don't think $500 is too much, as it is one of my best things."[8] The following year, his paintings were going for $500 and $800.[9] His prices remained the same in 1913 and until his death.[10] In spite of these quite elevated rates, he managed to sell works to both European and Canadian collectors.

It seems that Morrice, at the beginning of his career, considered European and American exhibitions to be of equal importance. For example, in 1899 he exhibited a recent work, *La com-*

Ill. 13
Exposition de la Royal Canadian Academy
à Ottawa en 1900
(On peut apercevoir au centre droit de la
photographie *Jour de lessive à Charenton*
de J.W. Morrice)
Archives publiques du Canada, PA 28156

Ill. 13
Exhibition of the Royal Canadian
Academy in Ottawa, 1900
(A little to the right of centre may be seen
Charenton Washing Day by J.W. Morrice)
Public Archives of Canada, PA 28156

Ill. 14
Exposition de la Royal Canadian Academy
à Ottawa en 1900
(On peut apercevoir au centre gauche de la
photographie *Jour de lessive à Charenton*
de J.W. Morrice)
Archives publiques du Canada, PA 28159

Ill. 14
Exhibition of the Royal Canadian
Academy in Ottawa, 1900
(A little to the left of centre may be seen
Charenton Washing Day by J.W. Morrice)
Public Archives of Canada, PA 28159

Ill. 15
Exposition de la *Dominion Exhibition*
organisée par la Royal Canadian Academy
à Halifax en 1906
(On peut voir à gauche de la photographie
Jardin public, Venise de J.W. Morrice)
Archives publiques du Canada, PA 119412

Ill. 15
The *Dominion Exhibition*, organized by the
Royal Canadian Academy in Halifax, 1906
(On the left may be seen *The Public
Gardens, Venice* by J.W. Morrice)
Public Archives of Canada, PA 119412

Expositions (1888-1923)*
Exhibitions (1888-1923)**

Canada — columns: RCA[1]; Montréal, AAM; Montréal, Arts Club; Montréal, William Scott & sons; Toronto, OSA; Toronto, CAC; Toronto, Canadian National Exhibition; New Westminster, Fine Art Gallery

États-Unis / United States — columns: Philadelphie, The Pennsylvania Academy of the Fine Arts[2]; Pittsburgh, Carnegie Institute; Chicago, World's Columbian; Chicago, Art Institute; New York, Galleries of the American Fine Arts Society; Buffalo, Pan-American; Buffalo, Albright Art Gallery; Boston, Museum of Fine Arts; St. Louis, City Art Museum

Grande-Bretagne / Great Britain — columns: Londres, IS; Londres, Goupil Gallery; Londres, Contemporary Art Society; Glasgow, Royal Institute of the Fine Arts; Bradford, Corporation Art Gallery; Brighton; Burnley, Art Gallery and Museum; Derby, Art Gallery; Leicester, Art Gallery; Liverpool, Walker Art Gallery; Manchester, Art Gallery

France — columns: Paris, SNBA; Paris, SA; Paris, Galeries Georges Petit; Paris, Galerie Brunner

Italie / Italy — columns: Venise, Biennale; Rome, Secessione

Allemagne / Germany — column: Munich, Secession

Belgique / Belgium — column: Bruxelles, La Libre Esthétique

Year	RCA[1]	Mtl AAM	Mtl Arts Club	Mtl W. Scott	Tor OSA	Tor CAC	Tor Can. Nat.	New West.	Philadelphia[2]	Pittsburgh	Chicago Columbian	Chicago Art Inst.	NY Am. Fine Arts	Buffalo Pan-Am	Buffalo Albright	Boston MFA	St. Louis	Londres IS	Londres Goupil	Londres Contemp.	Glasgow	Bradford	Brighton	Burnley	Derby	Leicester	Liverpool	Manchester	Paris SNBA	Paris SA	Paris G. Petit	Paris Brunner	Venise	Rome	Munich	Bruxelles
1888	○				○																															
1889		○			○																															
1890																																				
1891		○																																		
1892		○																																		
1893		○									○																									
1894																																				
1895																																				
1896																													○							
1897		○																			○															
1898		○																											○							
1899																													○							
1900	○	○							○				○																○							○
1901	○								○					○				○											○							
1902									○												○								○							○
1903	●	●							●																				○				○		○	
1904																		○											○							
1905										○								○				○	○		○		○	○	○	○			○			○
1906	○	○																○	○										○							
1907		○							○									○									○		○	○						
1908					○				○									○	○										○	○	○					○
1909		○				○	○											○											○	○						
1910	○	●			○				○									○						○					○		○					
1911		○			○	○			○						○			○											○	○	●					
1912	○	○			○				○						○	○		○													○		○			
1913		●			○													○	○												○	○			○	
1914	○	●	○		○				○									○	●													○				
1915			○		○																															
1916		○																																		
1917																																				
1918																	○																			
1919												○															○		○							
1920										○		○	○					○								○										
1921										○								○											○							
1922								○		○								○																		
1923										○				○				○	○										○							

[1] Les expositions de la Royal Canadian Academy of Arts ont été tenues dans différentes villes.
[2] Expositions itinérantes: voir le circuit dans Expositions (1888-1923), p. 46.

[1] The Royal Canadian Academy exhibitions were held in various cities.
[2] Travelling exhibitions: see Exhibitions (1888-1923), p. 46, for itinerary.

○ Une seule exposition./ One exhibition only.
● Deux expositions. / Two exhibitions.

Ill. 16
Exposition à Boston en 1912
Exhibition of Works by the Members of the «Société de Peintres et de Sculpteurs de Paris» (formerly The Société Nouvelle)
(On peut voir à l'extrême gauche de la photographie *Jour de lessive à Charenton* de J.W. Morrice)
Museum of Fine Arts, Boston

Ill. 16
Exhibition in Boston, 1912
Exhibition of Works by the Members of the "Société de Peintres et de Sculpteurs de Paris" (formerly The Société Nouvelle)
(On the extreme left may be seen *Charenton Washing Day* by J.W. Morrice)
Museum of Fine Arts, Boston

vres à des collectionneurs canadiens et européens.

L'on croirait que Morrice, au début de sa carrière, met sur un pied d'égalité les expositions américaines et européennes. Par exemple, en 1899, il expose à Paris une oeuvre récente, *La communiante* (cat. n° 29), qu'il présente par la suite à Philadelphie et à New York. *Venise, la nuit* (GNC, 3140), tout d'abord présenté à la Société nationale des Beaux-Arts de 1902, sera exposé à Philadelphie au début de l'année 1903 et à l'Art Association de Montréal au cours de l'été.

Nous comprenons facilement pourquoi Morrice montre ses oeuvres récentes entre 1899 et 1903 à Montréal, sa ville natale, et à Paris, sa ville d'adoption. Mais pourquoi à la Pennsylvania Academy of the Fine Arts de Philadelphie? Ses nombreux amis de Philadelphie, dont le principal est certainement Robert Henri, l'ont tout probablement incité à exposer dans cette ville.

D'ailleurs, entre 1901 et 1903, Morrice se révèle moins à Montréal qu'à Philadelphie. Prenons à titre d'exemple *Jardin public, Venise* (cat. n° 45), peint en 1902, qui, avant d'être exposé à Montréal, sera d'abord présenté à Paris, Philadelphie, Pittsburgh, St. Louis, Cincinnati et Boston. Il en va de même pour *La place Chateaubriand, Saint-Malo* (cat. n° 33), datant de vers 1899-1900, qui avait été vu pour la première fois à Paris en 1903 et que le peintre n'expose qu'en 1907 à Montréal.

De 1909 à 1916, Morrice envoie régulièrement des oeuvres à chacune des expositions du printemps de l'Art Association de Montréal, mais des oeuvres anciennes qui datent d'une dizaine d'années. Par exemple, *Cordes de bois à Sainte-Anne-de-Beaupré* (collection particulière, Vancouver), exposé en 1913, date de vers 1897 et ne correspond plus à ce que Morrice peignait à l'époque; la même année, il expose, à Londres à l'International Society et à Paris au Salon d'automne, ses paysages récents d'Afrique du Nord.

De plus, la participation de Morrice aux expositions annuelles de la Royal Canadian Academy est très épisodique entre 1888 et 1914: sept fois seulement sur une période de vingt-six ans. En 1900, il y présente la même oeuvre qu'à l'exposition de l'Art Association et, en 1912, il y expose quatre oeuvres, dont deux ont déjà été présentées au Salon du printemps. Et leur exécution remonte à une douzaine d'années! C'est dire le peu d'importance que Morrice accorde à ces manifestations.

Même son père se plaint de ce qu'il ne fait pas parvenir au Canada le meilleur de sa production:

> I am sending him [J.W. Morrice] a copy of your letter, so that he may also see from outside sources that it would be distinctly in his interest to send out more of his important work to Canada, than he has been in the habit of doing. Of course he cannot altogether be blamed for this, as up to a comparatively recent date his work was not recognized to the extent it is today. This did not arise from the quality, but his style of painting is peculiar, distinctly his own, and in a community like Montreal and Toronto, both of whom are young, in so far as Art is concerned, had not been accustomed to regard work simply on its merits. They looked, and still do today, for something more pleasing to the general eye[11].

David Morrice rend assez bien compte de la société canadienne de l'époque qui, à peine sortie de l'ère victorienne, n'était peut-être pas en mesure d'apprécier les tableaux peints en 1911[12]. Bien que le Canadian Art Club, fondé en 1907 à Toronto, puisse être considéré par certains artistes comme avant-gardiste[13], la

muniante (cat. 29), in Paris, which he then sent to Philadelphia and New York. *Venice, Night* (NGC, 3140), first presented at the Société nationale des Beaux-Arts in 1902, was exhibited in Philadelphia at the beginning of 1903 and at the Art Association of Montreal during the summer.

It is easy to understand why, between 1899 and 1903, Morrice exhibited his recent works in Montreal, his birthplace, and Paris, his adopted home. But why did he show at the Pennsylvania Academy of the Fine Arts in Philadelphia? He was probably urged to do so by his many friends in that city, among whom the most important was undoubtedly Robert Henri.

In fact, between 1901 and 1903, Morrice exhibited less in Montreal than in Philadelphia. For example, *The Public Gardens, Venice* (cat. 45), painted in 1902, was presented in Paris, Philadelphia, Pittsburgh, St. Louis, Cincinnati and Boston before being shown in Montreal. The same thing happened to *La place Chateaubriand, Saint-Malo* (cat. 33), dating from around 1899 to 1900, which was first seen in Paris in 1903 and was not exhibited in Montreal until 1907.

From 1909 to 1916, Morrice regularly sent paintings to each Spring Exhibition held by the Art Association of Montreal, but they were invariably works that were at least ten years old. For example, *The Wood-pile, Sainte-Anne-de-Beaupré* (private collection, Vancouver), exhibited in 1913, dated from around 1897 and did not reflect what Morrice was painting at the time. The same year, he exhibited his recent landscapes of North Africa at the International Society in London and the Salon d'automne in Paris.

Moreover, Morrice's participation in the annual exhibitions of the Royal Canadian Academy was very sporadic between 1888 and 1914, occurring only seven times over a period of twenty-six years. In 1900, he presented the same painting that he had already sent to the Art Association's exhibition, and in 1912 he exhibited four works, two of which had already been presented at the Spring Exhibition. They were both more than ten years old! All this illustrates how little importance Morrice attached to Canadian exhibitions.

Even his father complained that his son never sent his best works to Canada:

> I am sending him [J.W. Morrice] a copy of your letter, so that he may also see from outside sources that it would be distinctly in his interest to send out more of his important work to Canada, than he has been in the habit of doing. Of course he cannot altogether be blamed for this, as up to a comparatively recent date his work was not recognized to the extent it is today. This did not arise from the quality, but his style of painting is peculiar, distinctly his own, and in a community like Montreal and Toronto, both of whom are young, in so far as Art is concerned, had not been accustomed to regard work simply on its merits. They looked, and still do today, for something more pleasing to the general eye.[11]

David Morrice was quite aware that Canadian society of the period, barely emerging from the Victorian era, was perhaps not yet ready to appreciate the works painted in 1911.[12] Even though the Canadian Art Club, founded in 1907 in Toronto, may have been considered by some artists as an attempt to change public taste, Morrice's regular participation in the Club's annual exhibitions, between 1908 and 1914, was in all respects like his participation in Montreal exhibitions: he sent only old paintings. Just

Ill. 17
Exposition à Boston en 1912
Exhibition of Works by the Members of the «Société de Peintres et de Sculpteurs de Paris» (formerly The Société Nouvelle)
(On peut voir au centre de la photographie *Jour de lessive à Charenton* de J.W. Morrice)
Museum of Fine Arts, Boston

Ill. 17
Exhibition in Boston, 1912
Exhibition of Works by the Members of the "Société de Peintres et de Sculpteurs de Paris" (formerly The Société Nouvelle)
(In the centre may be seen *Charenton Washing Day* by J.W. Morrice)
Museum of Fine Arts, Boston

Ill. 18
Exposition à Boston en 1912
Exhibition of Works by the Members of the «Société de Peintres et de Sculpteurs de Paris» (formerly The Société Nouvelle)
(On peut voir à gauche de la photographie une partie de *La plage, Saint-Malo* de J.W. Morrice)
Museum of Fine Arts, Boston

Ill. 18
Exhibition in Boston, 1912
Exhibition of Works by the Members of the "Société de Peintres et de Sculpteurs de Paris" (formerly The Société Nouvelle)
(On the left may be seen part of *The Beach, Saint-Malo* by J.W. Morrice)
Museum of Fine Arts, Boston

Ill. 19
Exposition à Boston en 1912
Exhibition of Works by the Members of the
«Société de Peintres et de Sculpteurs de Pa-
ris» (formerly The Société Nouvelle)
(On peut voir au centre de la photographie
La place Chateaubriand de J.W. Morrice)
Museum of Fine Arts, Boston

Ill. 19
Exhibition in Boston, 1912
Exhibition of Works by the Members of the
"Société de Peintres et de Sculpteurs de
Paris" (formerly The Société Nouvelle)
(In the centre may be seen *La place*
Chateaubriand by J.W. Morrice)
Museum of Fine Arts, Boston

participation habituelle de Morrice aux expositions annuelles du Club, entre 1908 et 1914, ressemble en tous points à celle de Montréal. En effet, il n'y montre que d'anciennes oeuvres. Pour ne citer qu'un cas, mentionnons *Sur la falaise, Normandie* (cat. n° 39), peint vers 1902 mais exposé en 1908 seulement au Canadian Art Club, qui avait déjà été vu en 1903 à Paris, Philadelphie et Pittsburgh et en 1904 à Cincinnati et à Londres. L'artiste ne se donne d'ailleurs même pas la peine d'envoyer quelque chose de son atelier parisien: il demande à son marchand, la galerie William Scott & Sons de Montréal, de faire parvenir des oeuvres à Toronto, au sujet desquelles il écrit même à son ami Morris en 1911: «I am becoming doubtful about the advisability of sending pictures to Toronto[14]. L'auteur donne ensuite les deux raisons qui le motivent: d'abord le manque d'acheteurs, puis le peu d'intérêt manifesté par le public face à son oeuvre. Il ajoute sarcastiquement: «I have not the slightest desire to improve the taste of the Canadian public[15].»

Morrice se bute à un mur d'incompréhension de la part du public même en lui faisant voir des oeuvres qu'il a exécutées il y a plus de dix ans! Quelle aurait été la réaction de ce même public devant sa production récente? Morrice considère — et probablement avec raison — le milieu des arts au Canada comme étant dépourvu d'attraits pour un artiste de son envergure. La Galerie nationale acquiert en 1909 *Quai des Grands-Augustins* et en 1912 *Le cirque, Montmartre* (cat. n° 51); ce sont à l'époque des oeuvres qui datent de plusieurs années. Morrice peut-il le leur reprocher puisqu'il ne montre pas aux Canadiens sa toute dernière production? Même s'il doute de l'utilité d'expédier des oeuvres au Canada, Morrice le fera quand même jusqu'en 1916.

Sa participation aux expositions de l'International Society de Londres se poursuit de 1901 à 1914, avec seulement une interruption en 1912. Son ami Joseph Pennell l'a certainement incité à prendre part régulièrement et activement à ces rassemblements. De plus, certaines années, comme en 1905, l'exposition sera itinérante: elle sera présentée à Manchester, Bradford et Burnley, ce qui permettra à Morrice de mieux rayonner en Angleterre.

La Société nationale des Beaux-Arts, fondée en 1890 par Puvis de Chavannes et Meissonier, tenait ses expositions au Champ-de-Mars à Paris. Il n'y avait aucun jury et l'on n'y décernait aucun prix. Par son opposition à la Société des artistes français, beaucoup plus académique, la Société nationale des Beaux-Arts était considérée comme le juste milieu. Morrice y expose épisodiquement à partir de 1896 et annuellement de 1901 à 1911. Élu sociétaire en 1901[16], il y présente ses oeuvres récentes. Il mettait souvent la dernière main à ses tableaux la veille de l'ouverture de l'exposition[17]; Robert Henri explique bien dans une de ses lettres l'effervescence qui régnait dans son atelier, comme dans ceux de plusieurs artistes: «... The rush of the finishing up for the salon. And there was a rush. I painted another portrait on the last day but one and on the very last day while expecting at any moment the color men[18].»

Morrice y accroche par exemple, en 1906, quatre tableaux représentant des scènes d'hiver canadiennes, qu'il avait peintes au retour de son voyage au Canada à la fin de 1905 et au début de 1906; *Effet de neige, le traîneau* (ill. 8; voir cat. n° 56) sera d'ailleurs vendu au cours de l'exposition. Le collectionneur russe Morozov acquiert aussi deux oeuvres lors des expositions de 1904 et de 1907: *Fête foraine, Montmartre* et *Le bac* (ill. 4 et 9).

La Société du Salon d'automne tient sa première exposition au Grand Palais des Champs-Élysées à Paris le 31 octobre 1903. À partir de 1905 et jusqu'en 1913, Morrice y fait régulièrement des envois. Pour lui, comme pour plusieurs artistes contem-

one example is *On the Cliff, Normandy* (cat. 39), executed around 1902 but exhibited only in 1908 at the Canadian Art Club;[13] it had already been seen, in 1903, in Paris, Philadelphia and Pittsburgh, and in 1904 in Cincinnati and London. The artist did not even go to the trouble of sending something from his Paris studio, but asked his dealer, the William Scott & Sons Gallery in Montreal, to send works to Toronto. In 1911, he wrote to Edmund Morris: "I am becoming doubtful about the advisability of sending pictures to Toronto."[14] He then gave two reasons for his hesitancy: the shortage of buyers and the lack of interest expressed by the public in his works. He added, sarcastically: "I have not the slightest desire to improve the taste of the Canadian public."[15]

In fact, Morrice was already beating his head against a wall of public incomprehension in attempting to show even ten-year-old works. What would have been the reaction to his more recent production? Morrice felt, probably with good reason, that the Canadian art milieu had nothing to offer an artist of his calibre. In 1909 the National Gallery acquired *Quai des Grands-Augustins* and in 1912 *The Circus, Montmartre* (cat. 51). Even then, these works were some years old. Yet could Morrice blame them, since he never sent his latest paintings to Canada? Even though he doubted the wisdom of exhibiting in his native country, Morrice continued to do so until 1916.

His participation in the exhibitions of the International Society of London continued from 1901 to 1914, with only one interruption in 1912. His friend Joseph Pennell certainly urged him to take part regularly in these events. In some years the exhibition travelled; in 1905, for example, it was presented in Manchester, Bradford and Burnley, thus giving Morrice more exposure in England.

The Société nationale des Beaux-Arts, founded in 1890 by Puvis de Chavannes and Meissonier, held its exhibitions at the Champ-de-Mars in Paris. There was no jury and no prizes were awarded. Because of its opposition to the much more academic Société des artistes français, the Société nationale des Beaux-Arts was perceived as a middle-of-the-road organization. Morrice showed there occasionally beginning in 1896, and annually from 1901 to 1911. Elected to membership in 1901,[16] he presented his recent works there. He often put the finishing touches to his paintings the night before an exhibition opening.[17] Robert Henri gives a vivid description of the excitement reigning in his studio, as in those of many other artists, on such a night: "... The rush of the finishing up for the salon. And there was a rush. I painted another portrait on the last day but one and on the very last day while expecting at any moment the color men."[18]

In 1906 Morrice exhibited four works of Canadian winter scenes at the Société nationale des Beaux-Arts, painted at the end of 1905 and the beginning of 1906, on his return from a trip to Canada. *Effet de neige, le traîneau* (ill. 8, see cat. 56), was sold during this exhibition. The Russian collector Morozov acquired two works during the 1904 and 1907 exhibitions—*Fête foraine, Montmartre* and *Le bac* (ill. 4 and 9).

The Société du Salon d'automne held its first exhibition at the Grand Palais near the Champs-Élysées in Paris, on October 31st, 1903. From 1905 until 1913, Morrice regularly sent entries. For him, as for many of his colleagues, the Salon d'automne was Paris' most important artistic event. In 1909 he wrote: "I am working like a slave now for the Automne Salon which opens next month. It is the most interesting exhibition of the year. Somewhat revolutionary at times but has the most original work."[19]

The Montreal artist thus exhibited his most recent works at this event. In fact, it was at the Salon d'automne of 1912 that he

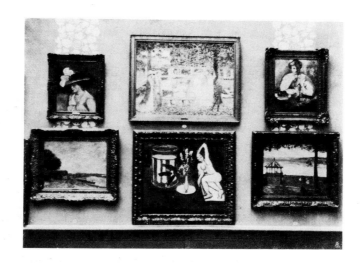

Ill. 20
Exposition à Rome en 1913
Prima Esposizione Internazionale
d'Arte della Secessione
(On peut voir à droite de la photographie
La Terrasse, Québec de J.W. Morrice)
Harvard College Library
(*Vita d'Arte*, juil.-août 1913, p. 46)

Ill. 20
Exhibition in Rome, 1913
Prima Esposizione Internazionale d'Arte
della Secessione
(On the right may be seen *The Terrace,
Quebec* by J.W. Morrice)
Harvard College Library
(*Vita d'Arte*, July-Aug. 1913, p. 46)

porains, le Salon d'automne est le plus important événement artistique de Paris. Il écrit en 1909: «I am working like a slave now for the Automne Salon which opens next month. It is the most interesting exhibition of the year. Somewhat revolutionary at times but has the most original work[19].»

Le peintre montréalais y expose donc ses oeuvres les plus récentes. De fait, c'est au Salon d'automne de 1912 qu'il révèle ses premiers paysages d'Afrique du Nord comme *Tanger, boutique* (cat. no 79). On lui a faussement attribué le titre de vice-président du Salon d'automne de 1909[20]; il n'a été que vice-président du jury de la section peinture du Salon de 1908[21]. C'est aussi cette Société qui organisera la première rétrospective de l'oeuvre de Morrice après sa mort en 1924.

Ce n'est que vers l'âge de 50 ans que Morrice eut droit à des expositions solos, la première mise sur pied par l'Arts Club en mars de 1914 et l'autre par la galerie William Scott & Sons en février et mars de 1915[22]. Il écrit à Edmund Morris: «In fact I don't believe in a One Man Show particularly it is apt to be tiresome[23].» Le peintre préférait vraisemblablement la confrontation entre artistes que suscitaient des rassemblements annuels au défi d'une exposition solo.

Ce peintre canadien et international, qui expose ses oeuvres dans sept pays différents, s'est fait remarquer principalement avant la Première Guerre mondiale. Prenant appui sur toutes les expositions annuelles d'envergure — Paris, Londres, Bruxelles, Rome, Philadelphie, Montréal, Toronto —, il aspire à une reconnaissance internationale. Son univers semble sans frontières: il voyage de Montréal à Paris, aux Antilles et en Afrique du Nord avec une aisance peu commune pour l'époque. Morrice a peu écrit; sa correspondance éparse avec quelques amis ne nous permet que d'émettre des hypothèses fragiles sur les motifs profonds qui l'incitent à parcourir le monde pour peindre et présenter ses oeuvres à des publics internationaux.

Rappelons-nous que Morrice était un homme de la fin du XIXe et du début du XXe siècle: cette période de transformations culturelles profondes, qui nous a fait basculer dans notre ère et qui, notamment dans le domaine artistique, amène le mouvement d'avant-garde, l'abstraction et le cubisme, est une période de renversement total des concepts victoriens. Le principe de l'internationalisme dans les expositions d'art contemporain s'établit petit à petit. James Wilson Morrice, en homme de son époque, s'inscrit parfaitement dans cette nouvelle conception des grandes expositions sans chauvinisme.

revealed his first landscapes of North Africa, like *Tangiers, A Shop* (cat. 79). Some scholars have mistakenly listed him as the vice-president of the Salon d'automne of 1909;[20] he was actually only vice-president of the jury for the painting section of the 1908 Salon.[21] The Société also held the first retrospective of Morrice's work, after his death in 1924.

It was not until the age of fifty that Morrice was granted a one-man show, organized by the Arts Club in March of 1914; this was followed by another at the William Scott & Sons Gallery in February and March of 1915.[22] He wrote to Edmund Morris: "In fact I don't believe in a One Man Show particularly it is apt to be tiresome."[23] The artist seems to have preferred the confrontation between artists provided by annual group exhibitions, to the challenge of a solo event.

This Canadian and international artist, who exhibited works in seven different countries, was at his most well-known before the First World War. Through the medium of large-scale annual exhibitions—in Paris, London, Brussels, Rome, Philadelphia, Montreal and Toronto—he aspired to international fame. His universe was apparently boundless: he travelled between Montreal, Paris, the West Indies and North Africa with a freedom that was most uncommon for the period. Morrice did not write much. His erratic correspondence with a handful of friends enables us to put forward only very tentative hypotheses concerning the deep-seated motives that impelled him to paint the world over and to present his works to the international public.

It is important to remember that Morrice was a true turn-of-the-century figure: this era of profound cultural transformation—whose effects continue to be felt today—gave birth, in the artistic domain, to the avant-garde movement, abstraction and cubism. Victorian ideas were completely overthrown and a principle of internationalism in the field of art exhibitions and criticism was gradually established. James Wilson Morrice, a man of his times, was perfectly suited to the new breed of major exhibitions devoid of nationalistic bias or boundaries.

Notes

[1]Cf. Sylvain Allaire, «Les exposants canadiens aux salons de Paris, 1870-1914», Mémoire de maîtrise, Université de Montréal, 1985. Selon la liste des exposants, Morrice a présenté 101 tableaux dans les salons parisiens entre 1886 et 1914; il est suivi de D.S. MacLaughlan avec 52 tableaux exposés pendant la même période. Selon David Westow (*Canadians in Paris, 1867-1914*, AGO, 3 mars-15 avril 1979, p. 9), 27 Canadiens exposèrent au Salon de la Société nationale des Beaux-Arts 245 oeuvres jusqu'en 1914.

[2]Bibl. de l'AGO, Fonds Ed. Morris, Letterbook, vol. 1, p. 151, Lettre d'A. Laliberté à Ed. Morris: 8 avril 1913.

[3]Bibl. de l'AGO, Correspondance de J.W. Morrice, Lettre de J.W. Morrice à Ed. Morris: 15 déc. 1907.

[4]«C'est assez et je ne vais pas exposer à nouveau cette année.» Bibl. de l'AGO, Fonds Ed. Morris, Letterbook, vol. 1, p. 113, Lettre de J.W. Morrice à Ed. Morris: 1er avril [1913].

[5]ABMBAM, *Exhibition Album*, no 2, Salon du printemps de 1889, p. 16.

[6]AAM, 1892, p. 13.

[7]MBAM, Dr.973.24, *carnet no 1*, p. 67, verso.

[8]«J'espère que mon tableau sera vendu. Je ne pense pas que 500 $ soit trop élevé vu qu'il s'agit d'une de mes meilleures productions.» Bibl. de l'AGO, Correspondance de J.W. Morrice, Lettre de J.W. Morrice à Ed. Morris: 21 fév. 1908.

[9]AAM, 1909, nos 256-266.

[10]ABMBAM, *Exhibition Album*, no 6, Salon du printemps de 1913, pp. 251-252.

[11]«Je lui [J.W. Morrice] envoie une copie de votre lettre pour qu'il puisse aussi se rendre compte, à partir d'autres sources, qu'il serait clairement dans son intérêt d'expédier davantage de sa production importante au Canada qu'il n'a l'habitude de le faire. Bien sûr, on ne peut pas jeter tout le blâme sur lui étant donné que, jusqu'à une date relativement récente, son travail n'était pas reconnu dans la même mesure qu'il l'est aujourd'hui. Ceci n'était pas dû à la qualité mais au style particulier de sa peinture, qui lui est vraiment propre; et les publics montréalais et torontois, tous les deux nouveaux, du moins dans le domaine de l'art, n'ont pas été habitués à considérer une oeuvre en toute objectivité. Ils recherchent encore quelque chose qui soit généralement plus plaisant pour l'oeil.» Bibl. de l'AGO, Fonds Ed. Morris, Letterbook, vol. 1, Lettre de D. Morrice à Ed. Morris: 22 mars 1911.

[12]G. Campbell McInnes, «Art and Philistia. Some sidelights on aesthetic taste in Montreal and Toronto, 1880-1910», *The University of Toronto Quarterly*, 6, 1936-1937, pp. 516-524.

[13]*Ibid*, p. 521.

[14]«Je commence à douter de l'opportunité d'envoyer des tableaux à Toronto.» Bibl. de l'AGO, Correspondance de J.W. Morrice, Lettre de J.W. Morrice à Ed. Morris: 12 fév. [1911].

[15]«Je n'ai pas le moindre désir de développer le goût du public canadien.» Loc. cit.

[16]Archives of American Art, Journal de R. Henri, Microfilm 885, Journal commençant le 15 déc. 1896, p. 134.

[17]Bibl. de l'AGO, Correspondance de J.W. Morrice, Lettre de J.W. Morrice à Ed. Morris: 5 avril 1908.

[18]«... La course finale avant le salon. Et à toute hâte, le dernier jour, je peignais un autre portrait, puis encore un autre au dernier moment en attendant d'un instant à l'autre le "marchand de couleurs".» Yale, BRBL, Lettre de R. Henri à sa famille: 28 mars 1899.

[19]«En ce moment, je travaille comme un esclave en vue du Salon d'automne, qui s'ouvre le mois prochain. C'est l'exposition la plus intéressante de l'année. Un peu révolutionnaire par moments, mais qui présente la production la plus originale.» North York, NYPLCDA, Lettre de J.W. Morrice à N. MacTavish: 24 août [1909].

[20]Louis Vauxelles, «The art of J.W. Morrice», *The Canadian Magazine*, 34, déc. 1909, p. 169, note de l'éditeur.

[21]Bibl. de l'AGO, Correspondance de J.W. Morrice, Lettre de J.W. Morrice à Ed. Morris: 30 janv. [1910] et Société du Salon d'automne, *Catalogue des ouvrages de peinture, sculpture, dessin, gravure, architecture et art décoratif*, 1908.

[22]Le catalogue de cette exposition n'a pu être localisé.

[23]«À vrai dire, je ne crois pas aux expositions solos, notamment parce qu'elles ont tendance à être ennuyeuses.» Bibl. de l'AGO, Correspondance de J.W. Morrice, Lettre de J.W. Morrice à Ed. Morris: 23 oct. [?].

Notes

[1]Cf. Sylvain Allaire, "Les exposants canadiens aux salons de Paris, 1870-1914", Master's degree thesis, Université de Montréal, 1985. According to the list of exhibitors, Morrice presented 101 paintings in Parisian salons between 1886 and 1914; he was followed by D.S. MacLaughlan with 52 paintings exhibited over the same period. According to David Westow (*Canadians in Paris, 1867-1914*, AGO, Mar. 3-Apr. 15, 1979, p. 9), up to 1914, 27 Canadians exhibited 245 works in the Salon of the Société nationale des Beaux-Arts.

[2]Library of the AGO, Ed. Morris Collection, Letterbook, vol. 1, p. 151, Letter from A. Laliberté to Ed. Morris: Apr. 8, 1913.

[3]Library of the AGO, Correspondence of J.W. Morrice, Letter from J.W. Morrice to Ed. Morris: Dec. 15, 1907.

[4]Library of the AGO, Ed. Morris Collection, Letterbook, vol. 1, p. 113, Letter from J.W. Morrice to Ed. Morris: Apr. 1, 1913.

[5]ALMMFA, *Exhibition Album*, no. 2, 1889 Spring Exhibition, p. 16.

[6]AAM, 1892, p. 13.

[7]MMFA, Dr.973.24, *Sketch Book no. 1*, p. 67, verso.

[8]Library of the AGO, Correspondence of J.W. Morrice, Letter from J.W. Morrice to Ed. Morris: Feb. 21, 1908.

[9]AAM, 1909, nos. 256-266.

[10]ALMMFA, *Exhibition Album*, no. 6, 1913 Spring Exhibition, pp. 251-252.

[11]Library of the AGO, Ed. Morris Collection, Letterbook, vol. 1, Letter from D. Morrice to Ed. Morris: Mar. 22, 1911.

[12]Campbell McInnes, "Art and Philistia. Some sidelights on aesthetic taste in Montreal and Toronto, 1880-1910", *The University of Toronto Quarterly*, 6, 1936-1937, pp. 516-524.

[13]*Ibid*, p. 521.

[14]Library of the AGO, Correspondence of J.W. Morrice, Letter from J.W. Morrice to Ed. Morris: Feb. 12, 1911.

[15]Loc. cit.

[16]Archives of American Art, R. Henri Diaries, Microfilm 885, Journal beginning Dec. 15, 1896, p. 134.

[17]Library of the AGO, Correspondence of J.W. Morrice, Letter from J.W. Morrice to Ed. Morris: Apr. 5, 1908.

[18]Yale, BRBL, Letter from R. Henri to his family: Mar. 28, 1899.

[19]North York, NYPLCDA, Letter from J.W. Morrice to N. MacTavish: Aug. 24, [1909].

[20]Louis Vauxelles, "The art of J.W. Morrice", *The Canadian Magazine*, 34, Dec. 1909, p. 169, editor's note.

[21]Library of the AGO, Correspondence of J.W. Morrice, Letter from J.W. Morrice to Ed. Morris: Jan. 30, [1910] and Société du Salon d'automne, *Catalogue des ouvrages de peinture, sculpture, dessin, gravure, architecture et art décoratif*, 1908.

[22]The catalogue of this exhibition could not be located.

[23]Library of the AGO, Correspondence of J.W. Morrice, Letter from J.W. Morrice to Ed. Morris: Oct. 23, [?].

Morrice
et la figure humaine

par Lucie Dorais

Morrice doit sa renommée à ses paysages, mais il eut toute sa vie l'ambition d'être également reconnu comme peintre de portraits[1]. Si le catalogue de son oeuvre comporte peu de représentations de personnes connues, on en trouve par contre plusieurs d'enfants ou de modèles professionnels; ces «portraits», au sens large du mot, comptent pour environ dix pour cent de sa production totale.

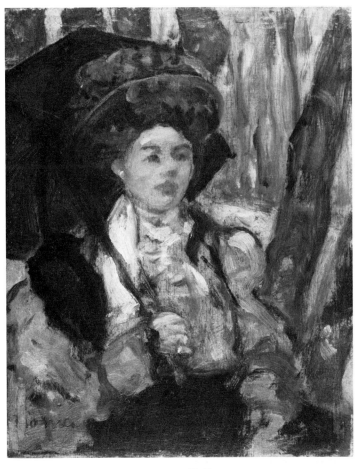

Ill. 21
J.W. Morrice
Portrait de Léa Cadoret
Huile sur bois
Vers 1905
15,4 x 12,8 cm
Musée des beaux-arts de Montréal
1981.49

Ill. 21
J.W. Morrice
Portrait of Léa Cadoret
Oil on wood
C. 1905
15.4 x 12.8 cm
The Montreal Museum of Fine Arts
1981.49

L'intérêt de Morrice pour la figure humaine ne se manifesta que progressivement, et seulement après l'installation du peintre en Europe. Curieusement, l'étudiant en droit de Toronto qui peignait pendant ses loisirs ne nous a laissé aucun portrait de sa famille ou de ses amis, à moins qu'ils n'aient été perdus. De même, il ne reste rien des travaux qu'il aurait réalisés à l'académie Julian, où les élèves travaillaient d'après le modèle vivant.

Le *Portrait de la soeur de l'artiste*[2] est le premier portrait peint conservé; selon Annie Morrice-Law, la petite huile aurait été peinte dans le fumoir de la résidence familiale à Montréal: on voit le personnage de profil et cousant. C'est un portrait intime, chaleureux, spontané et, si on le compare à un autre peint vingt

Morrice
and the Human Figure

by Lucie Dorais

Morrice owes his fame to his landscapes, but all his life it was his ambition to be also recognized as a portrait painter.[1] Although the catalogue of his works contains few representations of famous people, there are many depicting children or professional models. These "portraits"—in the broadest sense of the word—amount to approximately ten per cent of his total production.

Morrice's interest in the human figure evolved gradually, and then only after his move to Europe. Curiously, the Toronto law student who painted in his free time made no portraits of his family or his friends, unless such paintings have since been lost. Nor are there any traces of the work he produced at the Académie Julian, where the students worked from live models.

The *Portrait of Artist's Sister*[2] is the earliest portrait by Morrice to have come down to us. According to Annie Morrice-Law, this small oil was painted in the smoking-room of the family residence in Montreal: we see the subject in profile, sewing. It is intimate, warm, spontaneous and, if we compare it to another painted twenty years later by Robert Harris,[3] a fair likeness.

The Montreal Museum of Fine Arts owns an unsigned portrait of a man with a long, black beard, sitting among rocks near the seashore. There also exists another signed version in a private collection.[4] Because of the site and the fact that the signature dates from before 1897, we believe these portraits to have been painted at Cancale during the summer of 1896. The identity of the sitter remains unknown in spite of a note on the back of the signed version.[5]

It was also in 1896 that Morrice painted his friend Robert Henri (cat. 19), although the work is more of a study than a true portrait; we will return to it later. Henri's features are unrecognizable and it is easier to form an idea of his appearance from a sketch of him that appears in one of Morrice's sketch books.[6]

The portrait of another bearded man is said to represent the French artist Henri Matisse (ill. 36) and to date from a trip the two friends made to Tangiers in 1912 or 1913. It is difficult to credit this attribution since Matisse had a much longer face, a less well-kept beard, and wore glasses; furthermore, the technique of this oil sketch, or *pochade*,[7] painted in only a few minutes, leads us to date it to several years before the trip.

The charming *Portrait of Léa Cadoret* (ill. 21)—Morrice's mistress—dates, judging by the style of her hat, from around 1905. She is resting in a wood, shaded by a blue parasol.[8] In its freshness and spontaneity, this portrait is very similar to that of Annie Morrice painted more than a decade before. It is the only portrait by Morrice officially titled with Léa's name,[9] although she may also have posed for *Girl on Sofa* and later for *The Blue Umbrella*.[10]

It was during a visit to Judd farm, which belonged to William Brymner (1855-1925), that Morrice painted Brymner's portrait early in the summer of 1910.[11] This work is also an oil *pochade* on wood, executed using a technique that Morrice favoured at the time (pencil drawing on a white ground, with the colours barely suggested). We see Brymner, peacefully smoking his pipe beside a serene little lake; the portrait was very rapidly executed, but the model is nonetheless easily recognizable.

The *Portrait of John Ogilvy* (ill. 22), even though it is more posed that the others we have discussed, seems to be unfinished.[12] The model's features, drawn in pencil like Brymner's, are indistinct[13] and do not capture the warm personality of "Uncle John", as he appears in a watercolour by Kilpin.[14]

All these portraits were rapidly executed and share the same small format; they have, as a result, a spontaneity which is

ans plus tard par Robert Harris[3], assez ressemblant.

Le Musée des beaux-arts de Montréal possède le portrait, non signé, d'un homme à longue barbe noire assis au milieu de rochers au bord de la mer; il en existe une deuxième version, signée celle-là, dans une collection particulière[4]. À cause du site, et parce que la signature date d'avant 1897, nous croyons que ces portraits ont été peints à Cancale au cours de l'été 1896; nous ignorons cependant l'identité du personnage en dépit d'une note au verso de la version signée[5].

C'est aussi en 1896 que Morrice peint son ami Robert Henri (cat. n° 19), mais il s'agit plus d'une étude que d'un portrait véritable, et nous y reviendrons plus loin. Les traits d'Henri sont méconnaissables et il vaut mieux, pour s'en faire une idée, se référer au croquis de lui qu'a fait Morrice dans un de ses carnets[6].

Le portrait d'un autre barbu (ill. 36) représenterait le peintre français Henri Matisse (1869-1954) et daterait d'un séjour des deux amis à Tanger en 1912 ou 1913. Il est difficile de donner crédit à cette attribution puisque Matisse avait la tête beaucoup plus allongée, une barbe plus sauvage et portait des lunettes; la technique d'exécution de cette petite pochade[7], peinte en quelques minutes, la date également de quelques années plus tôt.

Le joli *Portrait de Léa Cadoret* (ill. 21), la maîtresse de Morrice, date de 1905 environ d'après le style de son chapeau: elle se repose dans un bois, à l'ombre d'un parasol bleu[8]. Par sa fraîcheur et sa spontanéité, ce portrait se rapproche beaucoup de celui d'Annie Morrice peint une dizaine d'années plus tôt. C'est le seul portrait de Morrice qui porte officiellement le nom de Léa[9], mais elle a peut-être aussi posé pour *Jeune fille sur un divan* et plus tard pour *La femme au parapluie bleu*[10].

C'est au cours d'une visite à la ferme Judd de William Brymner (1855-1925), au début de l'été 1910, que Morrice peint son portrait[11]. Il s'agit encore une fois d'une pochade sur bois, exécutée selon une technique que Morrice affectionne à cette époque (dessin au crayon sur un apprêt blanc, les couleurs étant à peine suggérées). Brymner fume tranquillement sa pipe devant un petit lac serein; ce portrait a été brossé très rapidement, mais on y reconnaît facilement le modèle.

Le *Portrait de John Ogilvy* (ill. 22), même s'il est plus «posé» que les précédents, semble resté à l'état d'ébauche[12]: les traits du modèle, dessinés au crayon comme ceux de Brymner, sont confus[13] et ne rendent pas l'avenante personnalité de l'«oncle John», connue par une aquarelle de Kilpin[14].

Tous ces portraits ont en commun leur rapidité d'exécution et leur petit format, d'où une spontanéité très différente de ce que l'on attendrait d'un véritable portrait[15]. En termes photographiques, on parlerait d'instantanés, sympathiques mais peu révélateurs de la personnalité des sujets, impressions d'un moment plutôt que compositions préméditées (comme le sont les études de modèles professionnels).

Les premiers carnets de Morrice contiennent quelques dessins de têtes de personnages, mais c'est surtout entre 1895 et 1898 qu'on y trouve (par exemple dans les carnets n°s 3, 11 et 14, MBAM, Dr.973.26, Dr.973.34, Dr.973.37) un grand nombre d'études de modèles féminins. On y découvre également une vingtaine de noms et d'adresses de jeunes femmes, parfois suivis d'une mention plus explicite («model», «Red hair», «blonde?»); les adresses de ces demoiselles, jumelées à celles de l'artiste à Paris, nous ont d'ailleurs permis de dater les carnets avec une relative précision[16].

À Cancale (été 1896), Morrice anime ses paysages de petites figures (voir *Cancale*, cat. n° 20) et il peint le portrait d'une fillette sur fond de rochers et de parcs à huîtres[17]. Tout comme la

quite unlike what we usually expect from a true portrait.[15] In photographic terms, we might speak of snapshots; the works have charm, but do not reveal much about the sitters' personalities— they are quick impressions, rather than planned compositions like the studies of professional models.

The early Morrice sketch books contain several drawings of heads, but it is principally between 1895 and 1898 (in, for example, Sketch Books nos. 3, 11 and 14, MMFA, Dr.973.26, Dr.973.34, Dr.973.37) that we find a large number of studies of female models. Approximately twenty names and addresses of young women are also to be found, sometimes followed by further information ("model", "Red hair", "blonde?"); the addresses of these young ladies, coupled with the artist's various residences in Paris, have actually enabled us to date the sketch books with relative precision.[16]

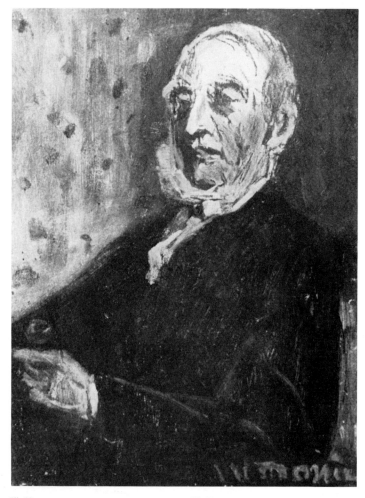

Ill. 22
J.W. Morrice
Portrait de John Ogilvy
Huile et graphite
Vers 1908-1912
Oeuvre non localisée
Archives publiques du Canada, C 122390

Ill. 22
J.W. Morrice
Portrait of John Ogilvy
Oil and graphite
C. 1908-1912
Location unknown
Public Archives of Canada, C 122390

In Cancale (during the summer of 1896), Morrice enlivened his landscapes with small figures (see *Cancale*, cat. 20); he also painted the portrait of a little girl against a background of

Fillette aux sabots (cat. n° 21), il l'a représentée de profil, sans aucune tentative pour rendre la particularité de ses traits ou de son caractère.

La *Jeune femme assise dans un fauteuil d'osier*[18] est elle aussi de profil; ce n'est pourtant pas par manque de talent pour peindre les visages, comme le prouve le très beau et très intime portrait d'une *Femme au lit (Jane)* (cat. n° 16), qui représente peut-être la même jeune femme. Morrice a placé sa tête tout à fait dans le haut de la toile et le drap qui la recouvre partiellement occupe plus de la moitié de la surface du tableau; le visage, très doux, conserve cependant toute son importance comme point focal du tableau. Cette composition évoque la *Jeune fille en blanc* de Whistler (National Gallery, Washington), dont la tête est le seul élément «coloré» dans les deux tiers supérieurs du tableau, équilibrée dans le bas par les ramages du tapis[19]. Très musicien, Morrice ne pouvait qu'être attiré par les toiles du peintre américain, pour qui l'oeuvre d'art était avant tout un «arrangement», au même titre qu'une oeuvre musicale.

Le *Portrait de Robert Henri* (cat. n° 19) est composé et harmonisé comme le célèbre *Portrait de la mère de l'artiste* (Musée du Louvre, Paris), mais à l'inverse[20]. Si toute la composition de Whistler pivote autour de la tête de son modèle, le visage d'Henri, au contraire, a été escamoté par Morrice: sans doute pour mieux se conformer au principe d'une harmonie en gris et noir, il a teinté de gris le ton chair du visage. Le principe est sauf, mais on ne peut parler véritablement de portrait...

Probablement peinte quelques mois plus tard[21], la *Jeune femme au manteau noir* (cat. n° 28) est soumise à la même stricte harmonie que le tableau précédent et, comme lui, doit beaucoup à la *Mère* de Whistler: vêtement noir, tête tournée vers la gauche, fond gris. Morrice a ici cadré son modèle de plus près et il l'a isolé sur un fond neutre; il a également mieux compris la nécessité d'un point focal, soit le jabot de dentelle blanche. C'est la seule note claire, puisque son visage et sa main sont teintés de gris pour ne pas déséquilibrer l'harmonie. L'artiste a cependant utilisé moins de nuances de gris que pour le portrait d'Henri et il les a étalées en une pâte épaisse et uniforme.

Morrice, tout comme Robert Henri à la même époque, s'intéresse aussi à Manet: *Nu couché*[22] est directement inspiré par la célèbre *Olympia* du peintre français (Musée du Jeu de paume, Paris). Si la pose du modèle évoque, en plus direct, celle de *Femme au lit (Jane)* (cat. n° 16), la technique en est toute différente: le corps n'est pas modelé, mais rendu presque en aplat et souligné par un épais contour.

Morrice peint quelques très beaux portraits au cours de l'automne 1898, comme l'écrit Robert Henri à sa famille[23]. L'Américain a peut-être vu le portrait en pied de la *Dame en brun*[24], dont le costume date de cette époque, et *Louise* (ill. 23), portrait en buste du même modèle. Dans ces deux études, le très beau visage de Louise, une rousse, est modelé et bien éclairé, mais son corps n'a pas plus de volume que celui du *Nu couché*. Ses vêtements sombres se détachent difficilement du fond; leurs détails sont dessinés d'un ton à peine différent plutôt que modelés, donnant l'impression que la tête flotte dans un plan différent du reste du corps[25]. En essayant, comme Whistler, de concilier l'art pour l'art avec le rendu de l'apparence physique et, comme Manet, de rendre en deux dimensions un corps qui en occupe normalement trois, Morrice n'a pas tout à fait réussi à donner vie et présence à son modèle; la *Dame en brun*, en particulier, ressemble beaucoup aux gravures de mode publiées à cette époque, parapluie inclus[26]. La dichotomie portrait/problème esthétique est mieux résolue dans *L'Italienne* (cat. n° 12), puisque les rayures de la robe ont vi-

rocks and oyster beds.[17] As in *Girl Wearing Clogs* (cat. 21), he represents her in profile and makes no attempt to render the individuality of her features or her character.

The *Woman in Wicker Chair*[18] is also in profile; this is not due to any lack of talent for painting faces, however, as the intimate and very beautiful *Femme au lit (Jane)* (cat. 16)—which possibly represents the same young woman—proves. Morrice has placed Jane's head at the very top of the canvas, and the sheet that partially covers her takes up more than half the surface of the painting. The gentle, sweet face nonetheless retains its importance as the focal point of the work. This composition is reminiscent of Whistler's *Symphony in White No. 1: The White Girl* (National Gallery, Washington, D.C.), in which the head is the only "coloured" element in the upper two-thirds of the painting and is balanced below by the pattern of the carpet.[19] A devoted music-lover, Morrice could not help but be attracted by the works of this American artist, for whom a work of art was above all an "arrangement", just like a piece of music.

The *Portrait of Robert Henri* (cat. 19) is composed and harmonized like the famous portrait of *The Artist's Mother* (Louvre, Paris), but in reverse.[20] If the composition of Whistler's work revolves around the head of his model, Henri's face has, on the contrary, been underplayed by Morrice. No doubt in order to better conform to the principle of a harmony in grey and black, the fleshtone of the face is tinted grey. The principle has certainly been adhered to, but the work cannot really be called a portrait.

The *Young Woman in Black Coat*, (cat. 28) probably executed a few months later,[21] is subject to the same strict harmony as the preceding painting and, like it, owes much to Whistler's Mother: black clothes, head turned to the left, grey background. Here, however, Morrice is closer to his model, and has isolated her on a neutral ground. He also shows a better understanding of the need for a focal point, in this case the ruffle of white lace. It is the only light note, since the face and hand have been tinted grey in order to retain the chromatic balance. The artist has, however, used fewer tones of grey than in the Henri portrait, and has laid them on in a thick, uniform impasto.

Morrice was also interested in Manet at this period, as was Robert Henri: *Nude Reclining*[22] is directly inspired by the French artist's famous work *Olympia* (Musée du Jeu de paume, Paris). Although the model's pose is very similar to the one in *Femme au lit (Jane)* (cat. 16), the technique is quite different. The body is not modelled, but is made to appear almost flat and is emphasized by a thick outline.

Robert Henri wrote to his family that Morrice had painted several very beautiful portraits during the autumn of 1898.[23] The American artist had perhaps seen the full-length portrait, *Lady in Brown*[24]—in which the model's outfit dates from this period—and *Louise* (ill. 23), a half-length portrait of the same model. In both these studies of the red-headed Louise, her beautiful face is modelled and well-lit, but her body has no more volume than that of *Nude Reclining*. Her dark clothes tend to blend into the background; their details, rather than being modelled, are simply drawn in a slightly darker tone, giving the impression that the head is floating in a different plane than the body.[25] In attempting, like Whistler, to reconcile "art for art's sake" with a representation of physical reality, and, like Manet, to convey a three-dimensional body in only two dimensions, Morrice has not been entirely successful in giving life and presence to his model. The *Lady in Brown*, particularly, is very like the fashion plates of the period, umbrella and all.[26] The portrait/aesthetic problem dichotomy is better resolved in *L'Italienne* (cat. 12), in which the

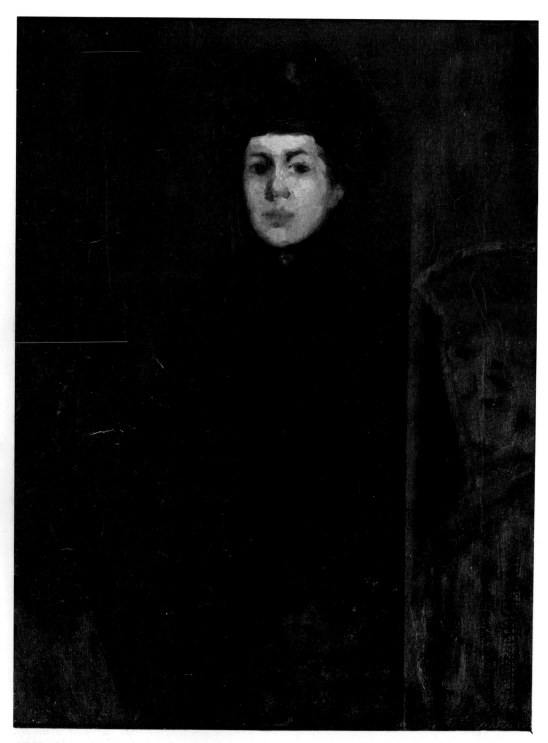

Ill. 23
J.W. Morrice
Louise
Huile sur toile
Vers 1898
46 x 36 cm
Montréal, coll. particulière

Ill. 23
J.W. Morrice
Louise
Oil on canvas
C. 1898
46 x 36 cm
Montreal, private collection

suellement autant d'importance que le visage.

Vers 1900, et pour une période de plusieurs années, Morrice semble se désintéresser de l'étude de la figure humaine pour elle-même. Ses paysages, en revanche, sont de plus en plus animés par le va-et-vient de ses semblables et de nombreuses pochades de cette période représentent des personnages attablés dans un café. Ce changement de registre est peut-être dû à une prise de conscience de l'impasse à laquelle son souci de l'art pour l'art l'avait conduit; sa découverte de l'impressionnisme et du fauvisme a également pu contribuer à renouveler son intérêt pour le paysage et le plein air.

Les carnets de cette époque reflètent le même phénomène: les seuls croquis de personnages isolés sont ceux de jeunes Vénitiennes déambulant le long des canaux, et ils datent de 1901 ou 1902 (voir le carnet nº 1). Morrice s'en inspirera lorsqu'il voudra rehausser de rose vif une vue de Venise rendue dans une douce harmonie rose et crème; le rôle de la *Jeune Vénitienne* (cat. nº 42) est en effet purement décoratif, comme le suggère la couleur du châle[27].

Morrice n'avait exposé aucun portrait ou étude de modèle avant 1908; cette année-là, il envoie *Une Vénitienne* à la Société nouvelle (Paris). Puis, en 1911, une de ses études scandalise les critiques londoniens[28]! Nous n'avons malheureusement pu identifier cette toile dont le titre, *La toilette*, suggère un nu[29]. Ce n'est pas un hasard si ce titre fait penser à Bonnard puisque Morrice, à cette époque, s'y intéresse beaucoup[30]. *Nu de dos devant la cheminée*[31] (ill. 24) évoque irrésistiblement le peintre français, particulièrement sa *Glace du cabinet de toilette* que Morrice, en tant que membre du jury, avait admise au Salon d'automne de 1908[32].

Cette influence est déjà perceptible dans la *Femme au peignoir rouge* (cat. nº 71) mais, contrairement aux chastes nus de Bonnard, la pose du modèle n'est pas très naturelle, comme si le timide Morrice faisait passer sa sensualité par celle de la jeune femme. Un peu plus tard, il osera exprimer la sienne dans un *Nu à l'éventail*[33]: pas dans le corps du modèle, toutefois, qu'il a peint avec une certaine réserve (sa position de dos exclut tout geste équivoque de sa part), mais plutôt dans la chaude harmonie jaune et rouge des tissus qui l'entourent et dans la fougue avec laquelle il les a peints.

Parallèlement à ses nus, Morrice recommence à s'intéresser aux études de modèles habillés, mais il fait poser une autre jeune femme; il expose un tableau intitulé *Blanche*, qui est peut-être *La dame au chapeau gris* (cat. nº 83), au Salon d'automne de 1912[34]. Le modèle est placé au premier plan; le peintre semble avoir eu un peu de difficulté avec sa composition puisqu'il l'a retravaillée vers 1915[35]. Il avait peint entre-temps un autre portrait de Blanche, *Olympia* (cat. nº 84), qu'il montre cette fois en pied, vêtue d'un costume de carnaval[36]. Si les deux toiles sont peintes dans la même gamme (rouge et bleu-vert), l'octave est cependant très différent. Le personnage, dans les deux cas, n'est pas isolé sur un fond abstrait comme l'étaient la *Jeune femme au manteau noir* (cat. nº 28) et la *Dame en brun*, mais fait partie intégrante d'une composition étudiée: le visage de Blanche, modelé avec naturel, est la prolongation normale de son corps. On notera ici, comme dans la *Femme au peignoir rouge* (cat. nº 71), l'intérêt de l'artiste pour les textures, moins sensuelles que celles de Bonnard mais plus tactiles que celles de Matisse, qui soumet personnage et décor à une stylisation décorative.

Morrice fait de nouveau appel à Blanche vers 1915 (voir cat. nº 72). Il l'installe sur son divan rouge et l'entoure de coussins rouge et vert; sa jupe olive et son chapeau vert à fleurs rouges complètent l'harmonie. Morrice pensait peut-être à *La desserte*,

stripes of the dress have as much visual importance as the face.

At about the turn of the century, and for some years afterwards, Morrice seems to have lost interest in the study of the human figure for its own sake. His landscapes, on the other hand, are increasingly animated by human activity, and many of the oil sketches of this period show people sitting in cafés. This change of focus was perhaps due to a feeling that his concern with art for art's sake was leading him up a blind alley. His discovery of impressionism and fauvism may also have played a role in reawakening his interest in landscapes and outdoor scenes.

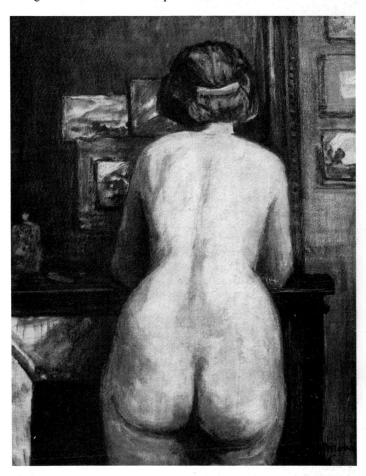

Ill. 24
J.W. Morrice
Nu de dos devant la cheminée
Huile sur toile
Vers 1912-1914
57 x 46 cm (dimensions originales)
Musée des beaux-arts du Canada
Négatif sur verre

Ill. 24
J.W. Morrice
Nude Standing
Oil on canvas
C. 1912-1914
57 x 46 cm (original dimensions)
National Gallery of Canada
Negative on glass

The sketch books of this period reflect the same trend: the only drawings of isolated figures are those of young Venetians strolling alongside the canals, dating from 1901 or 1902 (see Sketch Book no. 1). Morrice used them to highlight, in a brighter pink, a view of Venice executed in a soft blend of rose and cream. That the role of the foreground figure in *Venetian Girl* (cat. 42) is, in fact, purely decorative, is made clear by the colour of her shawl.[27]

Morrice did not exhibit any portraits or studies of models

harmonie rouge de Matisse (bleue en 1908, repeinte en rouge l'année suivante[37]) lorsqu'il décida de refaire son tableau dans une harmonie entièrement différente; contrairement à Matisse, il n'a pas repeint sa première toile mais en a fait une nouvelle dans un camaïeu bleu-vert, après avoir jeté sur son divan une housse turquoise[38]. Blanche y paraît plus à l'aise, tout comme Morrice d'ailleurs, puisque la toile semble avoir été peinte très rapidement.

prior to 1908; then, that year, he sent *Une Vénitienne* to the Société nouvelle (Paris). In 1911, one of his studies shocked London critics,[28] but we have unfortunately not been unable to identify this canvas, whose title—*La toilette*—suggests a nude.[29] It is not chance that the title reminds us of Bonnard; Morrice was, at this period, very interested in his work.[30] *Nude Standing*[31] (ill. 24) strongly evokes the French painter, in particular his *Glace du cabinet de toilette* which Morrice, as a jury member, had admitted to the Salon d'automne in 1908.[32]

This influence is already perceptible in *Nude with a Feather* (cat. 71) but, in contrast to Bonnard's chaste subjects, the model's pose is rather unnatural; it seems almost as if the shy Morrice were trying to express his own sensuality through the young woman. Later, in *Nude with Fan*,[33] he dared to express it more frankly, not so much in the model's body, which he painted with a certain reserve (her pose, with her back towards the viewer, eliminates the possibility of any equivocal gesture on her part), as in the warmth of the yellow and red fabrics which surround her and in the passion with which they are painted.

Morrice's interest in studies of clothed models, as well as nudes, also began to revive, but using a different young model. He exhibited a painting entitled *Blanche*—possibly the one known to us as *Woman in Grey Hat* (cat. 83)—at the Salon d'automne of 1912.[34] In this work, the model occupies the foreground; the artist appears to have had some trouble with the composition, because he reworked the painting in about 1915.[35] In the meantime, he painted another portrait of Blanche—*Olympia* (cat. 84)—in which she appears full-length, dressed in a carnival costume.[36] Although the two canvases have the same colour scheme (red and blue-green), the intensity of tone is very different. The figure, in both cases, is not isolated on an abstract background like the *Young Woman in Black Coat* (cat. 28) and the *Woman in Brown*, but is an integral part of a studied composition. Blanche's face, modelled realistically, is a natural extension of her body. We should notice, here and in *Nude with a Feather* (cat. 71), the artist's interest in textures; Morrice's textures are less sensual than Bonnard's, but more tactile than those of Matisse, who imposed a decorative stylization on both figure and surroundings.

Morrice used Blanche again in about 1915 (see cat. 72). Placing her on his red couch, he surrounded her with red and green cushions; her olive-green skirt and green hat with red flowers completed the harmony. Morrice was perhaps inspired by Matisse's *La desserte, harmonie rouge*—blue in 1908, repainted in red the following year[37]—when he decided to redo his painting in a completely new colour scheme. Unlike Matisse, he did not repaint the original canvas, but made a new one in a blue-green palette, after having thrown a turquoise cover over his couch.[38] Blanche seems more relaxed, and so does the artist, as the painting appears to have been executed very rapidly.

The portrait of *Louise* (ill. 25) is based on a study from Sketch Book no. 20, used during 1915-1916. The preparatory drawing places as much emphasis on the colourful background as on the figure, which hardly stands out at all.[39] The painting is very different: to emphasize the model's rather formal pose, Morrice radically simplified the surroundings and covered Louise's shoulders with a black shawl; these features evoke both *Young Woman in Black Coat* (cat. 28) and the two portraits of another Louise. There is, however, nothing else in common between the pre-1900 works, which reduced the human figure to a formal problem, and this one, a work of maturity, painted with a remarkable if passionless ease.

The same confidence is apparent in *Portrait of Maude*

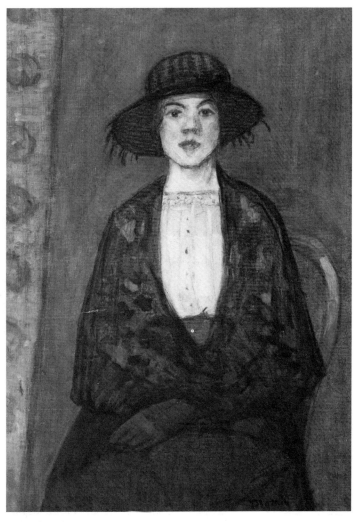

Ill. 25
J.W. Morrice
Louise
Huile sur toile
Vers 1915-1916
65 x 46,2 cm
Musée des beaux-arts du Canada, 5905

Ill. 25
J.W. Morrice
Louise
Oil on canvas
C. 1915-1916
65 x 46.2 cm
National Gallery of Canada, 5905

Le portrait de *Louise* (ill. 25) se fonde sur un croquis du carnet n° 20, utilisé en 1915-1916. Le dessin préparatoire accorde autant d'importance au fond bariolé qu'au personnage, qui s'en détache difficilement[39]. La toile est très différente: pour souligner la pose un peu solennelle du modèle, Morrice a simplifié le décor à l'extrême et il a recouvert les épaules de Louise d'un châle noir, qui n'est pas sans évoquer la *Jeune femme au manteau noir* (cat. n° 28) et les deux portraits d'une autre Louise. Il n'y a cependant rien de commun entre ces toiles d'avant 1900, où la figure

humaine était réduite à un problème formel, et celle-ci, oeuvre de maturité peinte avec une aisance remarquable quoique sans chaleur.

On trouve la même aisance dans le *Portrait de Maude* (cat. n° 87), dans celui d'une *Fillette bretonne*[40] probablement peint à Concarneau en 1918 et dans celui d'une *Négresse algérienne*[41]. Comme les portraits des amis de Morrice, ils sont tous de petit format. Et, pour la première fois, l'artiste laisse un peu percer l'émotion du sujet (surtout la tristesse de la *Fillette bretonne*), émotion totalement absente de ses études de modèles professionnels.

Il faut enfin mentionner quelques portraits peints d'après des photographies. C'est le cas de l'*Indigène au turban*[42] et, croyons-nous, du *Garçon «tunisien»*[43], aux traits tout à fait asiatiques et dont le costume est indonésien. Morrice a-t-il eu recours à ce procédé comme exercice? Certains visages du début de sa carrière sont pourtant fort beaux — *Femme au lit (Jane)* (cat. n° 16), les deux portraits de Louise —, comme le sont également ceux de ses études de modèles peintes après 1910.

Rendre adéquatement l'aspect extérieur et, si possible, un peu de la personnalité du sujet avait été depuis toujours la principale fonction du portrait. Depuis l'avènement de la photographie, toutefois, le portrait peint a perdu sa fonction de représentation réaliste et la figure humaine a été reléguée au rang d'objet: les impressionnistes se sont demandé comment elle reflétait la lumière, les fauves ont réduit le visage à une juxtaposition de sensations colorées et les cubistes l'ont décomposé en facettes. Parallèlement, des peintres dits «mondains» ont pris leurs modèles comme prétexte pour étaler leur virtuosité technique (Boldini) ou leur souci de l'art pour l'art (Whistler). Le portrait, pour eux, était donc devenu un simple problème esthétique à résoudre. Seuls des peintres intimistes comme Bonnard et Vuillard considéraient encore l'être humain comme sujet, mais ils l'ont décrit par ses attitudes et son environnement plutôt que par ses caractéristiques physiques propres.

C'est dans cette optique qu'il faut replacer les portraits de Morrice. De figures-objets qu'étaient ses modèles avant 1900, il se rapproche des figures-sujets de Bonnard dans les portraits et les nus qu'il peint après 1910; il réduit cependant leur environnement à un seul élément — fauteuil, paravent ou manteau de cheminée —, plus révélateur d'ailleurs de la personnalité du peintre que de celle du modèle, puisque toutes ces toiles ont été peintes dans son atelier.

Tous les portraits de Morrice, qu'ils représentent ses amis ou des modèles professionnels, portent la marque de son tempérament réservé: les personnages sont presque toujours vus de loin, parfois de profil, et la plupart de ses nus sont dos au spectateur. L'artiste, très timide, souhaitait peut-être éviter ainsi toute interférence du sujet afin de mieux se concentrer sur ses préoccupations esthétiques, en particulier l'harmonie des tons. Ce n'est qu'à la toute fin de sa vie qu'il se laissera un peu toucher par la tristesse d'une fillette ou la résignation d'une Noire d'Algérie alors que, dès ses débuts, l'atmosphère suggérée par un paysage, qu'il soit urbain ou campagnard, l'émouvait toujours profondément.

(cat. 87), in *Brittany Girl*,[40] probably painted at Concarneau in 1918, and in *A Negress*.[41] Like the portraits of the artist's friends, they are all small format. For the first time, in these works, Morrice reveals a little of the subject's emotions (notably the Breton girl's sadness), something he never did in his studies of professional models.

We must, finally, mention a group of portraits painted from photographs. Among these are *Turbaned Native Figure*,[42] and, we believe, the *"Tunisian" Boy*,[43] with the Asiatic features and the Indonesian costume. Did Morrice use this method as a way of practicing? And yet some of the faces from early in his career are already very fine—*Femme au lit (Jane)* (cat. 16), the two portraits of Louise—as are those in his studies of models painted after 1910.

The primary function of the portrait had always been to adequately capture exterior appearance while also conveying, if possible, something of the inner life of the subject. With the advent of photography, however, the painted portrait lost its function of realistic representation and the human figure was relegated to the status of object: the impressionists experimented with how it reflected light, the fauves reduced the face to a juxtaposition of coloured sensations, and the cubists broke it down into facets. At the same time, "fashionable" painters used the model as a pretext for displaying their technical virtuosity (Boldini) or their interest in art for art's sake (Whistler). The portrait became, for them, simply an aesthetic problem, subject to resolution. Only intimist painters like Bonnard and Vuillard still considered the human being as a subject, and they described its poses and surroundings, rather than its individual physical characteristics.

It is within this context that we must place Morrice's portraits. From his figure-objects of before 1900, he gradually, in the portraits and nudes executed after 1910, drew closer to Bonnard's figure-subjects. He invariably limited their environment to only one other element—an armchair, a screen or a mantelpiece—an element, furthermore, more revealing of the artist's personality than the model's, since all these canvases were painted in his studio.

All Morrice's portraits, whether they represent friends or professional models, bear the stamp of his reserved disposition. The models are almost always seen from a distance, sometimes in profile, and most of the nudes have their back to the spectator. The artist, who was extremely shy, perhaps wished in this way to avoid any interference from the subject, so that he could concentrate on his aesthetic preoccupations, especially the harmony of colour tones. It was not until the very end of his life that he allowed himself be touched by the sadness of a little girl or the resignation of a black Algerian woman, whereas right from the beginning the atmosphere of any landscape, urban or rural, always moved him profoundly.

Notes

[1]Newton MacTavish, *Ars Longa*, Toronto, Ont. Pub. Co., 1938, pp. 59-60.

[2]*Portrait de la soeur de l'artiste*, huile sur carton pressé, signé, b.g.: «J.W. Morrice», vers 1894, 31 x 22 cm, coll. particulière, Hudson Heights, Qué. Repr. dans MBAM, 1965, nº 125.

[3]Robert Harris, *Mrs. Alan Law «née Morrice»*, huile sur toile, après 1913. Repr. dans GNC, *Où sont ces oeuvres de Robert Harris?*, Ottawa, GNC et Corporation des musées nationaux, 1973, nº 50.

[4]1) *Portrait d'un homme barbu*, huile sur papier monté sur panneau, non signé, vers 1896, 27,5 x 20,2 cm, MBAM, 956.1149,legs Dʳ et Mᵐᵉ C.W. Martin, 1948. 2) *Portrait d'un homme barbu*, huile sur bois, signé, b.g.: «J. Morrice», vers 1896, 25,3 x 17,8 cm, coll. particulière, Thornhill, Ont. La pose du modèle est légèrement différente.

[5]Inscription au verso (de la main d'un employé de la galerie Continentale, Montréal): «Portrait of Director of Int. Exposition in Venice / (1904-1908) / Attribution by Maurice Gagnon». La Biennale de Venise n'avait pas de directeur mais un président, assisté de comités de sélection (1903 et 1905) puis de commissaires pour chaque pays représenté (1907); La Biennale di Venezia, *Esposizione Internazionale d'Arte*, catalogues 1903, 1905, 1907. Le président, pendant toute cette période, fut le comte Filippo Grimani, mais nous n'avons pu établir de lien entre lui et Morrice.

[6]*Carnet nº 7*, p. 33, mine de plomb, vers 1895-1896, 16,7 x 10,8 cm, MBAM, Dr.973.30, don de David R. Morrice. Repr. dans Collection, 1983, nº 78.

[7]*Portrait de «Matisse»*, huile sur bois, non signé, vers 1905-1908, 12,1 x 15,2 cm, coll. particulière, Toronto. Repr. (coul.) dans Laing, 1984, pl. 34.

[8]Il existe un croquis de ce portrait (Laing, 1984, pl. 53) qui semble avoir été fait après la peinture plutôt que comme dessin préparatoire; puisque Léa avait conservé le portrait peint, Morrice a peut-être voulu en avoir une copie pour lui-même.

[9]Un autre portrait de Léa est attribué à Morrice par Laing, 1984, pl. 56; Buchanan (1936, p. 165: *Woman in Green*) l'avait lui aussi attribué à Morrice, sans identifier Léa. S'il est fort possible que Léa soit le modèle, je ne peux plus suivre ces auteurs pour l'attribution, contrairement à ce que j'affirmais dans mon mémoire de maîtrise (Dorais, 1980).

[10]1) *Jeune fille sur un divan*, huile sur toile, non signé, vers 1900-1902, 31,8 x 40,6 cm, coll. particulière, Montréal. Repr. (coul.) dans MBAM, 1965, nº 130 (s'il s'agit bien de Léa, la couleur de ses cheveux, qui étaient auburn, aurait été modifiée par l'artiste). 2) *La femme au parapluie bleu*, huile sur toile, signé, b.g.: «J.W. Morrice», vers 1907-1912, 55,2 x 46,4 cm, MBAM, 1981.89, legs F. Eleanore Morrice. Repr. (coul.) dans Collection, 1983, nº 18.

[11]*Portrait de William Brymner*, huile et graphite sur bois, signé, b.g.: «J.W. Morrice», 1910, 13,3 x 16,5 cm, MBAM, 943.809, don de Mᵐᵉ R.E. Mac Dougall, 1943. Repr. dans MBAM, 1965, nº 128. Ce portrait fut exposé en 1911 sous le titre *One Day at St. Eustache* (AAM, 1911, nº 221). Voir A.C., «The Spring Exhibition at the Montreal Art Gallery», *The Star*, 11 mars 1911.

[12]John Ogilvy (1825-1923), après une longue carrière dans le commerce montréalais, avait ouvert une galerie d'art dans le Vieux-Montréal en 1897. William R. Watson lui succède en 1908 mais Ogilvy, que tout le monde appelle familièrement «oncle John», continue de vendre des tableaux dans une chambre qu'il loue à l'hôtel Windsor. C'est là que Morrice peint son portrait; Newton MacTavish l'accompagne lors d'une séance de pose, au cours d'un des voyages que fit Morrice à Montréal à cette époque (hiver 1908-1909, été 1910, hiver 1911-1912). Sources: «John Ogilvy», *The Gazette*, 20 juil. 1920; William R. Watson, *Retrospective: Recollections of a Montreal Art Dealer*, 1974, pp. 5-6; Newton MacTavish, *op. cit.*, pp. 59-60. Le tableau a été reproduit dans *The Canadian Magazine*, XLV, sept. 1915, p. 413.

[13]Est-ce dû à la mauvaise qualité de la reproduction dans le *Canadian Magazine*, comme se plaint Morrice à MacTavish: «In the paper the head is not modelled at all and looks like a poor copy of the original.» («Dans le journal, la tête est très mal modelée et n'est qu'une piètre copie de l'original.»)? North York, NYPLCDA, Lettre de J.W. Morrice à N. MacTavish, 22 sept. [1915].

[14]L.M. Kilpin (1853-1919), *John Ogilvy*, aquarelle, Saint James' Club, Montréal. Repr. dans William R. Watson, *op. cit.*, entre les pages 32 et 33.

[15]Lorsqu'en 1903 les parents de Morrice voudront faire peindre leur portrait, ils feront appel à Robert Harris plutôt qu'à leur fils. Moncrieff Williamson, *Robert Harris (1849-1919)*, Ottawa, GNC, 1973, nᵒˢ 132 et 133.

[16]Dorais, 1980, pp. 99, 103-104.

[17]*La Bretonne*, huile sur toile, non signé, vers 1896, 45,7 x 34 cm, Musée des beaux-arts du Canada, 3186, achat 1925.

[18]*Jeune femme assise dans un fauteuil d'osier*, huile sur toile, signé, b.g.: «J.W. Morrice», vers 1895, 81,9 x 46 cm, Beaverbrook Art Gallery, 59.149, don de lord Beaverbrook. Repr. (coul.) dans Laing, 1984, pl. 86.

[19]Est-ce cet effet (qui a pour but de ramener le bas de la composition à la surface de la toile) que recherchait Morrice en peignant en grosses lettres le nom du modèle et ses propres initiales?

[20]Voir Dorais, 1980, pp. 225-227 pour l'analyse des rapports entre la toile de Morrice et celle de Whistler.

[21]Ce n'est qu'en septembre 1897 que *La Mode illustrée, Journal de la famille* (Paris) montre pour la première fois des manches plus étroites que les volumineuses manches ballon portées en 1895-1896.

[22]*Nu couché*, huile sur toile, signé, b.g.: «J.W. Morrice», vers 1896-1898, 49,6 x 39,4 cm, coll. particulière, Ottawa. Repr. dans Lyman, 1945, pl. 3.

[23]«[Morrice] has been painting some portrait studys, and very excellent, they are. His work is landscape but he has done some fine work this time in the portraits.» («[Morrice] a peint quelques études de portraits, qui sont vraiment excellentes. Sa spécialité est le paysage mais il a cette fois fait des choses très bien en portrait.») Yale, BRBL, Lettre de R. Henri à sa famille: 6 déc. 1898. Je remercie Nicole Cloutier de m'avoir signalé cette précieuse lettre.

[24]*Dame en brun*, huile sur toile, non signé, vers 1898, 86,4 x 50,8 cm, coll. particulière, Toronto. Repr. (coul.) dans Laing, 1984, pl. 5. Les manches de sa veste, plus étroites que celles de la *Jeune femme au manteau noir*, datent son costume-tailleur de l'automne 1898 environ (*La Mode illustrée* du 28 août 1898 annonce d'ailleurs le patron d'une veste en tous points semblable à celle qu'elle porte).

[25]Robert Henri peint lui aussi, au cours de l'automne ou de l'hiver 1898, une femme vêtue de couleurs sombres sur un fond encore plus sombre, mais il a mieux résolu le problème en dénudant en partie sa gorge. Delaware Art Museum, *Robert Henri: Painter*, 1984, nº 15, *Woman in Manteau*.

[26]*La Mode illustrée* (Paris) et *Illustrirte Frauen-Zeitung* (Leipzig), 1898.

[27]Si les Vénitiennes de cette époque se couvraient volontiers d'un châle pour sortir, celui-ci était le plus souvent noir et uni. Rosita Levi-Pisetsky, *Storia del Costume in Italia*, Milan, Instituto Editoriale italiano, vol. 5, 1969, p. 503.

[28]«I have three things at the International—one a figure is considered indecent by the art critics. They must have dirty minds.» («J'ai trois pièces à l'International — l'une d'entre elles, un portrait, est considérée comme indécente par les critiques d'art.») Bibl. de l'AGO, Fonds Ed. Morris, Lettre de J.W. Morrice à Ed. Morris: 2 avril [1911]. Mentionnons que, lorsqu'en 1916 Morrice exposera *Nude: Reading* à Montréal (AAM, 1916, nº 204), les critiques ne seront pas du tout choqués, même s'ils ne s'entendent pas sur la qualité de l'oeuvre: S. Morgan-Powell, «Spring pictures poorer than for some time past», *The Star*, 24 mars 1916; «Younger artists well represented», *The Gazette*, 24 mars 1916. Plutôt que l'*Étude de nu* du Musée d'art contemporain, non terminée, nous croyons que cette toile est celle que Buchanan a intitulée *Woman Reading in Bed* (1936, p. 179); une photo d'installation de la rétrospective de 1937 à la Galerie nationale du Canada montre cette dernière toile, et il semble bien s'agir d'un nu, peint avant 1900.

[29]IS, 1911, nº 69.

[30]John O'Brian suggère le rôle de catalyseur de Roderic O'Conor dans «Morrice. O'Conor, Gauguin, Bonnard et Vuillard», *Revue de l'Université de Moncton*, 15.2-3, avril-déc. 1982, p. 29. Morrice n'a pu voir l'exposition Bonnard chez Bernheim Jeune en février 1909 puisqu'il était alors au Canada; il peut-être vu celle de mars 1910 (il séjournait cet hiver-là à Concarneau, d'où il faisait de brefs séjours à Paris), et nous savons qu'il a vu celle de mai 1911: Bibl. de l'AGO, Fonds Ed. Morris, Lettre de J.W. Morrice à Ed. Morris: 20 juin [1911].

[31]Cette toile a été amputée de 14 cm (soit les fesses du modèle) entre 1937 et 1957, et la signature a été recollée plus haut... Repr. (coul.) de l'état actuel dans Sotheby & Co. (Canada), 8 avril 1970, lot nº 48.

[32]Jean Dauberville et Henry Dauberville, *Bonnard. Catalogue raisonné de l'oeuvre peint*, 1965, vol. 1, nº 488.

[33]*Nu à l'éventail*, huile sur toile, signé, b.d.: «J.W. Morrice», vers 1912-1914, 66 x 50,8 cm, coll. particulière, Toronto. Repr. (coul.) dans Laing, 1984, pl. 48.

[34]SA, 1912, nº 1242. Buchanan, 1936, p. 181, propose cette identification; malgré l'absence de document, nous croyons qu'il peut avoir raison: son chapeau est tout à fait à la mode pour 1911-1912 alors que le chapeau, les vêtements et la coiffure qu'elle porte dans une autre toile intitulée *Blanche* (cat. nº 72) ne peuvent dater d'avant 1915 au plus tôt. (Voir *La Mode illustrée, Harper's Bazar, Vogue*, 1912 à 1915.)

[35]Le dossier du conservateur au Musée des beaux-arts du Canada contient un échange de correspondance à propos des repeints observés lors de l'achat de la toile en 1948; William Watson, le vendeur, pense qu'ils sont l'oeuvre de Morrice; H.O. McCurry, directeur de la Galerie nationale, juge qu'ils n'avantagent pas l'oeuvre et les fait enlever, comme on peut le constater en comparant une photographie prise vers 1936 (Buchanan, 1936, avant p. 89) avec la toile; dans son état actuel, le tableau est identique à une photo reproduite dans le catalogue 1914 du Canadian Art Club. Or nous croyons, comme Watson, que les repeints (deux motifs sur le mur du fond, la signature) étaient bien de la main de Morrice. Nous avons trouvé, inséré dans le carnet nº 10 (1914-1915), un feuillet comportant au recto la date «Vendredi July 30» [1915] et, au verso, un croquis très rapide de la tête et du fauteuil d'osier de *La dame au chapeau gris*, prouvant peut-être que Morrice songeait à modifier même la pose du modèle, ce qu'il n'a finalement pas fait. Quant à la bande de 1,25 cm rajoutée sur la gauche de la toile, elle l'a été avant 1914.

36Contrairement à ce que croyait Buchanan (1936, p. 182), son costume n'est pas javanais mais thaïlandais (voir *Costumes of All Nations... Designed by the First Munich Artists*, Londres, H. Grevel & Co., 1910, pl. 1131, actrices de Java et du Siam). L'Orient était très à la mode à Paris à cette époque, surtout avec la présence des Ballets russes de Diaghilev (Nijinski, en 1910, interprète une danse siamoise, *Les Orientales*, et J.-É. Blanche expose son portrait dans ce costume à la Société nationale de 1911). Morrice lui-même semble avoir ignoré la nationalité du costume puisqu'il intitule sa toile *Danseuse hindoue* dans le catalogue de la Société nouvelle de 1914 (n° 56); nous l'avons identifiée avec *Olympia* grâce a un rapide croquis de son accrochage dans le carnet n° 6.

37Alfred H. Barr, Jr., *Matisse: His Art and His Public*, New York, Museum of Modern Art, 1951, p. 124. Morrice et Matisse faisaient tous deux partie du jury du Salon d'automne de 1908, où la toile, encore bleue, était exposée; le peintre français avait peut-être raconté à son ami comment elle était devenue rouge.

38*Blanche en bleu et vert*, huile sur toile, signé, b.d.: «Morrice», vers 1915, 61 x 50,8 cm, coll. particulière. Repr. (coul.) dans Laing, 1984, pl. 29.

39Ce type de composition se rapproche de celui du jeune *Arabe assis* (cat. n° 86), qui a lui aussi posé devant un mur recouvert de papier peint; le motif du papier est le même que celui d'une *Fillette tunisienne*, huile sur bois, non signé, 36 x 27 cm, coll. particulière St. Andrews, N.-B. Si le titre du portrait de la fillette est exact (son costume est tunisien: voir John Forster Fraser, *The Land of the Veiled Woman*, Londres, Cassell & Co., 1911, après p. 76), ces deux portraits auraient été peints à Tunis, que Morrice visite au printemps 1914.

40*Fillette bretonne*, huile sur bois, signé, b.g.: «Morrice», vers 1918, 33 x 24,1 cm, coll. particulière, Toronto. Repr. (coul.) dans Laing, 1984, pl. 31. Morrice se serait retiré à Concarneau pour travailler à sa murale de guerre, *Canadiens dans la neige* (Buchanan, 1936, p. 128, n. 1).

41*Négresse algérienne*, huile sur bois, non signé, vers 1922, 35 x 26,7 cm, coll. particulière, Montréal. Repr. (coul.) dans Lucie Dorais, *J.W. Morrice*, 1985, pl. 60.

42*Indigène au turban*, crayon noir et huile sur bois, non signé, après 1911, 33,1 x 23,3 cm, MBAM, 1974.12, don de F. Eleanore et David R. Morrice. Repr. dans Collection, 1983, n° 23. Morrice a copié la photo d'un jeune Tunisien (par Lehnert & Landrock, Tunis) dans l'édition de 1911 du livre de John Forster Fraser (*op. cit.*, après p. 198).

43*Garçon «tunisien»*, huile sur bois, non signé, 33 x 23,4 cm, coll. particulière, St. Andrews, N.-B.

Notes

1Newton MacTavish, *Ars Longa*, Toronto, Ont. Pub. Co., 1938, pp. 59-60.

2*Portrait of Artist's Sister*, oil on pressed cardboard, signed, l.l.: "J.W. Morrice", around 1894, 31 x 22 cm, private coll., Hudson Heights, Que. Reproduced in MMFA, 1965, no. 125.

3Robert Harris, *Mrs. Alan Law "née Morrice"*, oil on canvas, after 1913. Reproduced in NGC, *Where Are the Works of Robert Harris?*, Ottawa, NGC and the National Museums Corporation, 1973, no. 50.

41) *Portrait of a Bearded Man*, oil on paper mounted on panel, unsigned, c. 1896, 27.5 x 20.2 cm, MMFA, 956.1149, Dr. and Mrs. C.W. Martin bequest, 1948. 2) *Portrait of a Bearded Man*, oil on wood, signed, l.l.: "J.W. Morrice", c. 1896, 25.3 x 17.8 cm, private coll., Thornhill, Ont. The model's pose is slightly different.

5Inscription on the back (written by an employee of the Continental Gallery, Montreal): "Portrait of Director of Int. Exposition in Venice / (1904-1908) / Attribution by Maurice Gagnon". The Venice Biennale did not have a director but a chairman, assisted by selection committees (1903 and 1905), and subsequently commissioners from each country represented (1907); La Biennale di Venezia, *Esposizione Internazionale d'Arte*, catalogues 1903, 1905, 1907. The chairman, during all this time, was Count Filippo Grimani, but we have been unable to establish a connection between him and Morrice.

6*Sketch Book no. 7*, p. 33, lead pencil, c. 1895-1896, 16.7 x 10.8 cm, MMFA, Dr.973.30, gift of David R. Morrice. Reproduced in Collection, 1983, no. 78.

7*Portrait of "Matisse"*, oil on wood, unsigned, c. 1905-1908, 12.1 x 15.2 cm, private coll., Toronto. Reproduced (colour) in Laing, 1984, pl. 34.

8There is a sketch of this portrait (Laing, 1984, pl. 53) which seems to have been made from the painting rather than as a preparatory drawing; since Léa kept the painting, perhaps Morrice wanted a copy for himself.

9Laing attributes another portrait of Léa to Morrice, 1984, pl. 56; Buchanan (1936, p. 165: *Woman in Green*) also attributed it to Morrice, without identifying Léa. It is very possible that Léa was the model, but I can no longer agree with the authors as to the attribution, contrary to my previous statement in my Master's thesis (Dorais, 1980).

101) *Girl on Sofa*, oil on canvas, unsigned, c. 1900-1902, 31.8 x 40.6 cm, private coll., Montreal. Reproduced (colour) in MMFA, 1965, no. 130 (if it really is Léa, the colour of her hair, which was auburn, was modified by the artist). 2) *The Blue Umbrella*, oil on canvas, signed, l.l.: "J.W. Morrice", c. 1907-1912, 55.2 x 46.4 cm, MMFA, 1981.89, F. Eleanore Morrice bequest. Reproduced (colour) in Collection, 1983, no. 18.

11*Portrait of William Brymner*, oil and graphite on wood, signed, l.l.: "J.W. Morrice", 1910, 13.3 x 16.5 cm, MMFA, 943.809, gift of Mrs. R.E. Mac Dougall, 1943. Reproduced in MMFA, 1965, no. 128. This portrait was exhibited in 1911 under the title *One Day at St. Eustache* (AAM, 1911, no. 221). See A.C., "The Spring Exhibition at the Montreal Art Gallery", *The Star*, Mar. 11, 1911.

12John Ogilvy (1825-1923), after a long career in Montreal dry goods commerce, opened an art gallery in Old Montreal in 1897. William R. Watson succeeded him in 1908, but Ogilvy, who everyone affectionately referred to as "Uncle John", continued to sell paintings from a room he rented at the Windsor Hotel. It was here that Morrice painted his portrait; Newton MacTavish accompanied him for a sitting during one of Morrice's trips to Montreal during this period (winter 1908-1909, summer 1910, winter 1911-1912). Sources: "John Ogilvy", *The Gazette*, July 20, 1920; William R. Watson, *Retrospective: Recollections of a Montreal Art Dealer*, 1974, pp. 5-6; Newton MacTavish, *op. cit.*, pp. 59-60. The painting was reproduced in *The Canadian Magazine*, XLV, Sept. 1915, p. 413.

13Is this because of the poor quality of the reproduction in *The Canadian Magazine*, as Morrice complained to MacTavish? "In the paper the head is not modelled at all and looks like a poor copy of the original." North York, NYPLCDA, Letter from J.W. Morrice to N. MacTavish: Sept. 22, [1915].

14L.M. Kilpin (1853-1919), John Ogilvy, watercolour, Saint James' Club, Montreal. Reproduced in William R. Watson, *op. cit.*, between pages 32 and 33.

15When Morrice's parents had their portraits painted in 1903, they went to Robert Harris rather than to their son. Moncrieff Williamson, *Robert Harris (1849-1919)*, Ottawa, NGC, 1983, nos. 132 and 133.

16Dorais, 1980, pp. 99, 103-104.

17*La Bretonne*, oil on canvas, unsigned, c. 1896, 45.7 x 34 cm, NGC, 3186, purchase, 1925.

18*Woman in Wicker Chair*, oil on canvas, signed, l.l.: "J.W. Morrice", c. 1895, 81.9 x 46 cm, Beaverbrook Art Gallery, 59.149, gift of Lord Beaverbrook. Reproduced (colour) in Laing, 1984, pl. 86.

19Is this effect (which is intended to bring the lower part of the composition to the surface of the canvas) what Morrice was trying to achieve when he painted the model's name and his own initials in big letters?

20See Dorais, 1980, pp. 225-227, for an analysis of the similarities between Morrice's canvas and Whistler's.

21It was not until in September of 1897 that *La Mode illustrée, Journal de la famille* (Paris) first showed narrower sleeves than the voluminous "balloon" sleeves worn in 1895-1896.

22*Nude Reclining*, oil on canvas, signed, l.l.: "J.W. Morrice", c. 1896-1898, 49.6 x 39.4 cm, private coll., Ottawa. Reproduced in Lyman, 1945, pl. 3.

23"[Morrice] has been painting some portrait studys, and very excellent, they are. His work is landscape but he has done some fine work this time in the portraits." Yale, BRBL, Letter from R. Henri to his family: Dec. 6, 1898. I am grateful to Nicole Cloutier for having brought this important letter to my attention.

24*Lady in Brown*, oil on canvas, unsigned, c. 1898, 86.4 x 50.8 cm, private coll., Toronto. Reproduced (colour) in Laing, 1984, pl. 5. The sleeves of her jacket, narrower than those of the *Young Woman in Black Coat*, date her suit to around the autumn of 1898. (In fact, *La Mode illustrée* of Aug. 28, 1898 advertised a pattern for a jacket identical to this one.)

25Robert Henri also painted, during the autumn or winter of 1898, a woman dressed in dark colours on an even darker ground, but he resolved the problem more successfully, by leaving her neck partially uncovered. Delaware Art Museum, *Robert Henri: Painter*, 1984, no. 15, *Woman in Manteau*.

26*La Mode illustrée* (Paris) and *Illustrirte Frauen-Zeitung* (Leipzig), 1898

27If Venetian women of this period wore a shawl when going out, it was almost always solid black. Rosita Levi-Pisetsky, *Storia del Costume in Italia*, Milan, Instituto Editoriale italiano, vol. 5, 1969, p. 503.

28"I have three things at the International—one figure is considered indecent by the art critics. They must have dirty minds." Library of the AGO, Ed. Morris Collection, Letter from J.W. Morrice to Ed. Morris: Apr. 2, [1911]. It should be mentioned that when Morrice exhibited *Nude: Reading* in Montreal (AAM, 1916, no. 204) the critics were not at all shocked, even if they did not agree on the quality of the work: S. Morgan-Powell, "Spring pictures poorer than for some time past", *The Star*, Mar. 24, 1916; "Younger artists well represented", *The Gazette*, Mar. 24, 1916. We believe this canvas to be the one that Buchanan entitled *Woman Reading in Bed* (1936, p. 179), rather than the unfinished *Study of a Nude* belonging to the Musée d'art contemporain. A photograph of the installation of the 1937 retrospective at the National Gallery of Canada shows *Woman Reading in Bed*, and it does seem to be a nude, painted before 1900.

29IS, 1911, no. 69.

30In "Morrice. O'Conor, Gauguin, Bonnard et Vuillard", John O'Brian suggests that Roderic O'Conor played the role of catalyst (*Revue de l'Université de Moncton*, 15.2-3, Apr.-Dec. 1982, p. 29). Morrice couldn't have seen the Bonnard Exhibition at Bernheim Jeune's in February, 1909, because he was in Canada; he may have seen the one in March, 1910 (that winter he stayed in Concarneau, from which he made brief trips to Paris), and we know that he saw the one in May, 1911: Library of the AGO, Ed. Morris Collection, Letter from J.W. Morrice to Ed. Morris: June 20, [1911].

31Fourteen centimetres were cut off this canvas (the model's buttocks) sometime between 1937 and 1957, and the signature was reglued higher up... Reproduced (colour) in its present state in Sotheby & Co. (Canada), Apr. 8, 1970, lot no. 48.

32Jean Dauberville and Henry Dauberville, *Bonnard. Catalogue raisonné de l'oeuvre peint*, 1965, part 1, no. 488.

33*Nude with Fan*, oil on canvas, signed, l.r.: "J.W. Morrice", c. 1912-1914, 66 x 50.8 cm, private coll., Toronto. Reproduced (colour) in Laing, 1984, pl. 48.

34SA, 1912, no. 1242. Buchanan, 1936, p. 181, proposes this identification; despite the absence of any documents, we think that he may be right. The hat is very much in the fashion of 1911-1912, while the hat, clothes and hair style she is wearing in another canvas entitled *Blanche* (cat. 72) cannot date from before 1915 at the earliest. (See *La Mode illustrée*, *Harper's Bazar*, *Vogue*, 1912 to 1915.)

35The records in the possession of the Curator of Canadian Art at the National Gallery of Canada contain correspondence concerning repainting noticed when the canvas was purchased in 1948; William Watson, the dealer, felt the retouching had been done by Morrice himself; H.O. McCurry, Director of the National Gallery at the time, thought it spoiled the work and had it removed, as we can observe if we compare a photograph taken around 1936 (Buchanan, 1936, before p. 89) with the existing canvas. In its present state, the painting is identical to a photograph reproduced in the 1914 catalogue of the Canadian Art Club. We believe, with Watson, that the retouching (two motifs on the background wall, the signature) was indeed done by Morrice himself. We have found, inserted in Sketch Book no. 10 (1914-1915), a sheet with a date on one side ("Vendredi, July 30" [1915]), and, on the other, a very quick sketch of the head and wicker armchair of *Woman in Grey Hat*, which suggest that Morrice was thinking of modifying the model's pose as well, although he did not do so. The band 1.25 cm wide on the left of the canvas, was added before 1914.

36Contrary to Buchanan's opinion (1936, p. 182), this costume is not Javanese but Siamese (see *Costumes of All Nations... Designed by the First Munich Artists*, London, H. Grevel & Co., 1910, pl. 1131, actresses of Java and Siam). Things Oriental were very much in fashion in Paris at the time, especially when Diaghilev and the Ballets russes were in town (Nijinski, in 1910, interpreted a Siamese dance, Les Orientales, and J.-É. Blanche exhibited a portrait of the dancer in this costume at the Société nationale in 1911.) Morrice himself seems not to have known the exact provenance of this costume because he titled his painting *Danseuse hindoue* in the catalogue of the Société nouvelle of 1914 (no. 56); we have identified this with *Olympia* thanks to a quick sketch of the installation of the work that appears in Sketch Book no. 6.

37Alfred H. Barr, Jr., *Matisse: His Art and his Public*, New York, Museum of Modern Art, 1951, p. 124. Morrice and Matisse were both on the jury of the Salon d'automne for 1908, at which the canvas, still blue, was exhibited. Matisse perhaps told his friend the story of how it became red.

38*Blanche in Blue and Green*, oil on canvas, signed, l.r.: "Morrice", c. 1915, 61 x 50.8 cm, private coll. Reproduced (colour) in Laing, 1984, pl. 29.

39This composition is similar to that used in the young *Seated Arab* (cat. 86), who is also posed in front of a wall covered with wallpaper; the same pattern appears on the wallpaper in *Little Tunisian Girl*, oil on canvas, unsigned, 36 x 27 cm, private coll., St. Andrews, N.B. If the title of the portrait of the little girl is correct (the costume is indeed Tunisian: see John Forster Fraser, *The Land of the Veiled Woman*, London, Cassell & Co., 1911, after p. 76), these two portraits were painted in Tunis, which Morrice visited in the spring of 1914.

40*Brittany Girl*, oil on wood, signed, l.l.: "Morrice", c. 1918, 33 x 24.1 cm, private coll., Toronto. Reproduced (colour) in Laing, 1984, pl. 31. Morrice is thought to have retired to Concarneau to work on his war mural, *Canadians in the Snow* (Buchanan, 1936, p. 128, no. 1).

41*A Negress*, oil on wood, unsigned, c. 1922, 35 x 26.7 cm, private coll., Montreal. Reproduced (colour) in Lucie Dorais, *J.W. Morrice*, 1985, pl. 60.

42*Turbaned Native Figure*, black pencil and oil on wood, unsigned, after 1911, 33.1 x 23.3 cm, MMFA, 1974.12, gift of F. Eleanore and David R. Morrice. Reproduced in Collection, 1983, no. 23. Morrice copied the photograph of a young Tunisian (by Lehnert & Landrock, Tunis) in the 1911 edition of John Forster Fraser's book (*op. cit.*, after p. 198).

43*"Tunisian" Boy*, oil on wood, unsigned, 33 x 23.4 cm, private coll., St. Andrews, N.B.

James Wilson Morrice, paysagiste

par Nicole Cloutier

James Wilson Morrice, Landscape Artist

by Nicole Cloutier

La plupart des peintres ont besoin du contact direct des objets pour sentir qu'ils existent et ils ne peuvent les reproduire que sous leurs conditions strictement physiques. Ils cherchent une lumière extérieure pour voir clair en eux-mêmes. Tandis que l'artiste ou le poète possèdent une lumière intérieure qui transforme les objets pour en faire un monde nouveau, sensible, organisé, un monde vivant qui est en lui-même le signe infaillible de la divinité, du reflet de la divinité[1].

Henri Matisse

Bien qu'il peigne aussi des portraits, des scènes d'intérieur et des natures mortes, James Wilson Morrice est avant tout un paysagiste: on lui est redevable de plusieurs centaines de paysages[2] saisis en Amérique, en Europe et en Afrique. Toujours à l'affût d'une composition nouvelle, il parcourt le monde son carnet de croquis[3] à la main, sa boîte de pochades[4] et de couleurs dans ses bagages. Morrice, rappelons-le, peint sur le motif des études (ill. 26) pour ensuite reprendre en atelier ses compositions sur des toiles de plus grand format (voir cat. n° 22).

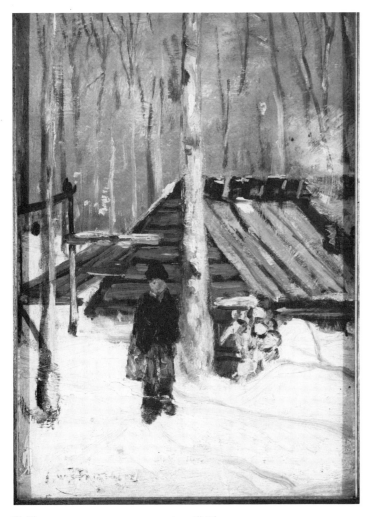

Ill. 26
J.W. Morrice
Étude pour L'érablière
Huile sur bois
Vers 1897
25,4 x 17,9 cm
Toronto, coll. particulière

Ill. 26
J.W. Morrice
Study for Sugar Bush
Oil on wood
C. 1897
25.4 x 17.9 cm
Toronto, private collection

Although he also painted portraits, interiors and still-lifes, James Wilson Morrice was first and foremost a landscapist; we are indebted to him for several hundred landscapes,[2] executed in America, Europe and Africa. Always in quest of new compositions, he travelled the world with his sketch books,[3] his *pochade* box and his paints[4] invariably a part of his luggage. Morrice, it should be remembered, always painted his studies from life (ill. 26) and later reproduced these studies on larger canvases in his studio (see cat. 22).

Morrice's early country scenes, up until around 1892, include remarkably few figures. Only after he moved to Paris, when he became deeply interested in the urban landscape, did the representation of the human figure begin to play an important role in his work (cat. 13, 14, 17, 18).

Whether in Paris, Algiers, Venice, Havana or Montreal, Morrice the landscapist always employed roughly the same kind of composition. He also had two favourite seasons: summer and winter, the special light of winter holding a particular fascination for him. And so, he travelled, not only in search of new variations on old themes, but also—and above all—in search of new light. Before a trip in 1912, he wrote to Edmund Morris: "I am going to Tangiers next month for the winter. Bright colour is what I want. It rains here all the time."[5]

Morrice used and transformed surrounding light as a means of communicating atmosphere. He contrasted the brutal clarity of the landscapes of North Africa with the misty atmosphere of the Brittany coast, and the brilliant light surrounding the *Church of San Pietro di Castello, Venice* (cat. 54) with the semi-obscurity of *Effet de nuit sur la Seine, Paris* (cat. 27) and *Fête foraine, Montmartre* (ill. 4). These two last works are both night scenes in which he attempted to capture the effects of artificial light. Early in his career he was attracted by the pallid light of rainy days, and by the filtered light of evening or nighttime (cat. 25). In Venice, he was enchanted by the sunset and by the play of oblique light on the buildings;[6] *Venice at the Golden Hour* (ill. 27) is an example.

Among the many themes he treated, those featuring water of one kind or another recur most frequently. His interest in the subject was boundless, as witness the hundreds of images of the sea he produced. Whether in beach scenes—like *View of Paramé from the Beach* (private collection)— or in seascapes which portray only ocean and sky, with perhaps a few boats on the horizon—like *Sailing Boat* (location unknown) and *Concarneau* (private collection, Montreal)—the omnipresence of water is striking. We should also mention the importance of rivers, illustrated in paintings like *Le bac* (ill. 9). The study of the reflection of light on water was a subject of interest on many occasions. For example, his numerous beach scenes of Saint-Malo very often feature, in the foreground, pools of water in which light is reflected. These scenes are often dotted with brightly-coloured figures and bathing tents which stand out against the beige sand, while behind them the sea stretches to infinity.

Architecture was another important element in Morrice's

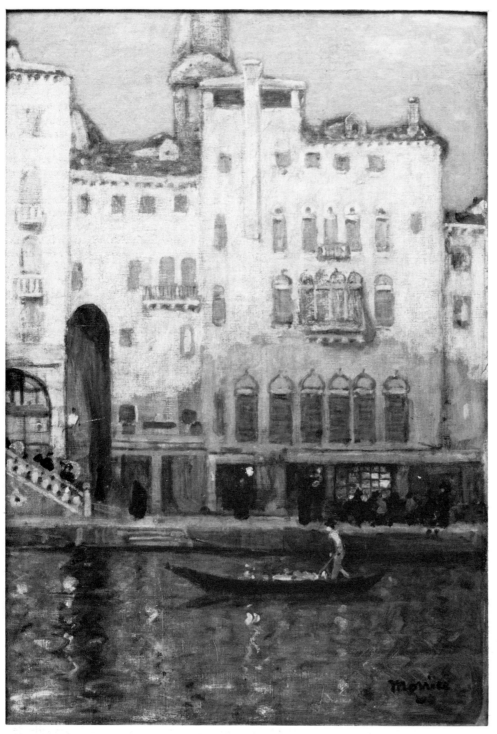

Ill. 27
J.W. Morrice
Venise au crépuscule
Huile sur toile
Vers 1901-1902
65,4 x 46,3 cm
Musée des beaux-arts de Montréal
949.1005

Ill. 27
J.W. Morrice
Venice at the Golden Hour
Oil on canvas
C. 1901-1902
65.4 x 46.3 cm
The Montreal Museum of Fine Arts
949.1005

Les paysages champêtres des débuts de Morrice jusque vers 1892 comportent curieusement peu de personnages. C'est à Paris, au moment où il se plonge dans les paysages urbains, que la représentation de l'homme apparaît vraiment pour la première fois (cat. nos 13, 14, 17, 18).

Que ce soit à Paris, Alger, Venise, La Havane ou Montréal, le paysagiste privilégie à peu près toujours le même type de composition. Par ailleurs, il a une préférence marquée pour deux saisons: l'été et l'hiver, dont la lumière particulière semble le fasciner. C'est ainsi qu'il voyage non seulement à la recherche de nouvelles variantes mais aussi et surtout à la recherche d'une lumière inédite; il écrit à Edmund Morris avant son départ en 1912: «I am going to Tangier next month for the winter. Bright colour is what I want. It rains here all the time[5].»

Morrice utilise en la transformant la lumière environnante pour nous communiquer une ambiance. À la clarté brutale des paysages d'Afrique du Nord, il oppose l'atmosphère brumeuse des côtes bretonnes; à la lumière éclatante de *L'église San Pietro di Castello, Venise* (cat. no 54) s'oppose celle de la demi-obscurité d'*Effet de nuit sur la Seine, Paris* (cat. no 27) ou de *Fête foraine, Montmartre* (ill. 4), scènes nocturnes dans lesquelles il cherche à saisir l'effet de la lumière artificielle la nuit. Il est attiré, au début de sa carrière, par la lumière blafarde des journées pluvieuses et par celle, tamisée, des soirées ou de la nuit (cat. no 25). À Venise, il est émerveillé par le coucher du soleil et par les jeux de la lumière rasante sur les immeubles[6]; voir notamment *Venise au crépuscule* (ill. 27).

Parmi les nombreux thèmes qu'il a traités, ceux qui sont reliés à l'eau ont peut-être eu la préférence; même repris inlassablement dans des centaines de compositions représentant la mer, ils le fascinent. Que ce soit dans des scènes de plages comme *Paramé, la plage* (coll. particulière) ou dans des marines où n'apparaissent que la mer et le ciel avec parfois quelques bateaux à l'horizon comme *Bateau de pêche* (oeuvre non localisée) ou *Concarneau* (coll. particulière, Montréal), l'omniprésence de l'eau s'affirme. On ne saurait passer sous silence l'importance des cours d'eau dans des tableaux comme *Le bac* (ill. 9). L'étude des reflets de la lumière sur l'eau l'a passionné à plus d'un titre. Par exemple, ces nombreuses scènes de plages de Saint-Malo offrent très souvent au premier plan des mares d'eau sur lesquelles la lumière se reflète; les vues de plages sont souvent parsemées de personnages et de tentes hauts en couleur, se détachant sur le sable beige, tandis qu'à l'arrière-plan s'étend à l'infini l'océan.

Autre composante importante des oeuvres de Morrice: l'architecture. Dans certaines compositions — c'est le cas par exemple de *Maison à Santiago* (cat. no 96) et de *Campo San Giovanni* (coll. particulière) —, les éléments architecturaux vont même occuper toute la hauteur et la largeur du tableau; des constructions plus ou moins massives servent aussi d'arrière-plan dans *Arabes en conversation* (cat. no 107) ou dans *L'église San Pietro di Castello, Venise* (cat. no 54). Les agglomérations de maisons, traversées par un chemin sinueux, servent de base à la construction de *Sainte-Anne-de-Beaupré* (cat. no 23) ou *Entrée d'un village québécois* (coll. particulière). Des immeubles sont souvent coupés en deux pour fermer la composition comme dans *Bretagne, le matin* (cat. no 53) et *Maison de ferme québécoise* (cat. no 101). Les bâtiments sont presque toujours placés parallèlement au plan de la toile, rompant ainsi avec les théories de la perspective; il n'y a donc presque jamais de point de fuite. Morrice utilise les murs comme une masse sur laquelle joue la lumière (voir cat. no 30). Le recours à des taches rouges, souvent au centre, permet de diriger l'attention vers un point d'entrée pour la lecture de l'oeuvre. Par

paintings. In some works—such as *House in Santiago* (cat. 96) and *Campo San Giovanni* (private collection)—architectural elements occupy the entire height and breadth of the painting. Quite bulky constructions also serve as backgrounds in *Arabs Talking* (cat. 107) and in *Church of San Pietro di Castello, Venice* (cat. 54). Conglomerations of houses, among which winds a twisting road, serve as the compositional foundations of both *Sainte-Anne-de-Beaupré* (cat. 23) and *Entrance to a Quebec Village* (private collection). Morrice often bisected buildings to close off a composition, as in *Morning, Brittany* (cat. 53) and *Quebec Farmhouse* (cat. 101). The buildings are almost always placed parallel to the surface plane—thus breaking with conventional theories of perspective—and there is, as a consequence, almost never a vanishing point in these works. The artist frequently used walls as masses on which to reflect the play of light (see cat. 30) and small areas of red often appear in the centre of a painting, attracting the spectator's attention to an "entry-point" at which reading of the work can begin. Morrice also sometimes employed rich vegetation in a similar manner to architecture, allowing it to dominate the entire composition; examples are *In a Garden, West Indies* (ill. 28) or *A Man Seated* (cat. 94). Elsewhere, trees make vertical lines which provide the rhythm, as in *Charenton Washing Day* (cat. 31) and *Study for Sunday at Charenton, near Paris* (cat. 97).

Morrice also painted scenes of daily life and people's activities, but always integrated them into rural, sea (*Cancale*, cat. 20) or even urban (*La communiante*, cat. 29) landscapes. Generally, human activity is not portrayed in detail; Morrice was not an anthropologist, and did not wish to record, but rather to create an impression.

If we rely on the evidence of the sketch books, it seems clear that the central idea of each work came to Morrice as he executed the original outdoor sketch. Changes that appeared in the finished work were, for the most part, minor, and did not usually alter the overall composition. The colour and light which were rapidly noted in the oil sketches were always faithfully transposed onto the final canvas. Morrice did not transform nature, he only communicated what he saw to the spectator. He was not much of a theorist but rather concentrated his energies on the observation of nature and of light, conveying his impressions of the latter through the medium of colour. Like the post-impressionists, he juxtaposed colours so as to achieve combinations which the eye would perceive as a single colour.

Morrice's contemporaries believed him to be the best landscapist of the age. John Sloan wrote: "I regard him as one of the greatest landscape artists of the time."[7] The quality of his landscapes was also recognized by artists from Quebec; the Montreal sculptor Alfred Laliberté wrote:

Lors de mon premier voyage à Paris, dans la deuxième année, l'ami Suzor-Côté m'avait guidé un dimanche après-midi vers les salles de peintures au Salon du printemps. Je me souviens, nous nous étions arrêtés devant une marine de Morrice et Suzor-Côté m'expliquait les qualités de grisaille aux tons distingués de cette peinture. J'en ai conservé un bon souvenir. Bien sûr, les tons de grisaille des peintures, Morrice n'était pas le seul à les avoir trouvés; d'autres peintres français tels que Puvis de Chavannes les avaient trouvés bien avant notre Canadien Morrice. Seulement, celui-ci a été assez habile pour se servir d'un tas de choses trouvées et arranger ça de façon à se faire peut-être une personnalité.[8]

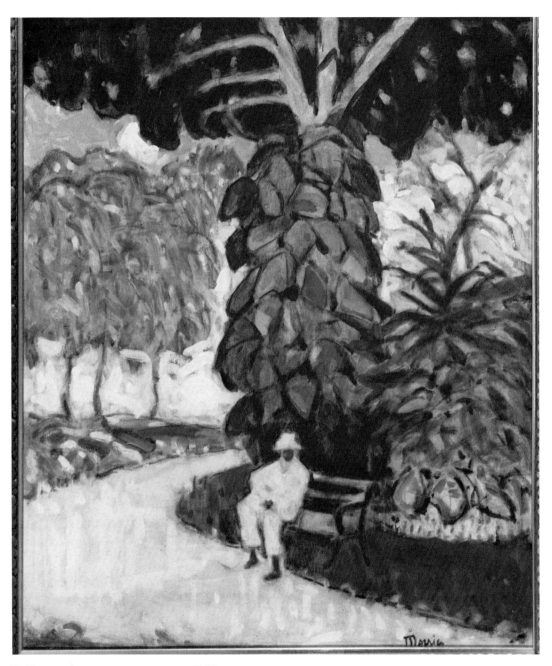

Ill. 28
J.W. Morrice
Paysage cubain
Huile sur toile
Vers 1915
66 x 55 cm
Toronto, coll. particulière

Ill. 28
J.W. Morrice
In a Garden, West Indies
Oil on canvas
C. 1915
66 x 55 cm
Toronto, private collection

fois notre artiste se sert de la végétation luxuriante, qui envahit alors toute la composition de la même manière que l'architecture — voir *Paysage cubain* (ill. 28) ou *Un homme assis* (cat. nº 94). Ici, les arbres se font lignes verticales qui donnent le rythme: ce sont par exemple *Jour de lessive à Charenton* (cat. nº 31) et *Étude pour Dimanche à Charenton* (cat. nº 97).

Morrice a aussi peint la vie quotidienne et les gestes des

In spite of his rather naïve vocabulary, Laliberté gives us a very astute description of the pictorial reality of Morrice's work: that is, his assimilation of the influence of several early 20th-century landscape artists and the gradual emergence of his own personal style. It is possible to perceive the different influences on Morrice's production—first, the Barbizon School, then impressionism, followed by artists like Whistler and Robert Henri, and

hommes, mais en les intégrant toujours dans un paysage champêtre, maritime (*Cancale*, cat. n° 20) ou même urbain (*La communiante*, cat. n° 29). Généralement, l'activité humaine n'est pas dépeinte avec précision: Morrice n'est pas anthropologue, il ne cherche pas à créer un document mais bien plutôt une impression.

Si nous nous fions aux renseignements que fournissent ses carnets d'esquisses, il semble que Morrice s'empare de l'idée première de son oeuvre alors qu'il est devant le paysage; les modifications qu'il fait subir à son croquis sur le tableau final s'avèrent souvent mineures et ne changent en rien le plan d'ensemble de la composition. La couleur et la lumière qu'il prend en note rapidement sur ses pochades se voient ensuite transposées sur la toile. Morrice ne transforme pas la nature, il ne fait que communiquer au spectateur ce qu'il voit. Peu théoricien, il concentre son énergie sur l'observation de la nature et de la lumière, et retransmet celle-ci par l'intermédiaire de la couleur. Comme les post-impressionnistes, il juxtapose les couleurs les unes aux autres pour susciter cette combinaison que l'oeil perçoit comme une couleur uniforme.

Les contemporains de Morrice l'ont tenu pour le meilleur paysagiste de son temps. C'est ainsi que John Sloan écrit: «... I regard him as one of the greatest landscape painters of the time[7].» La qualité de ses paysages était aussi reconnue par les artistes québécois; le sculpteur montréalais Alfred Laliberté n'écrit-il pas:

> Lors de mon premier voyage à Paris, dans la deuxième année, l'ami Suzor-Côté m'avait guidé un dimanche aprèsmidi vers les salles de peintures au Salon du printemps. Je me souviens, nous nous étions arrêtés devant une marine de Morrice et Suzor-Côté m'expliquait les qualités de grisaille aux tons distingués de cette peinture. J'en ai conservé un bon souvenir. Bien sûr, les tons de grisaille des peintures, Morrice n'était pas le seul à les avoir trouvés; d'autres peintres français tels que Puvis de Chavannes les avaient trouvés bien avant notre Canadien Morrice. Seulement, celui-ci a été assez habile pour se servir d'un tas de choses trouvées et arranger ça de façon à se faire peut-être une personnalité[8].

Par son vocabulaire un peu naïf, Laliberté exprime avec acuité la réalité picturale de l'oeuvre de Morrice: l'influence de plusieurs paysagistes du début du XX^e siècle qu'il a su assimiler pour se créer un style personnel. L'évolution de la production de Morrice va de l'influence des peintres de Barbizon à celle de l'impressionnisme et, de là, à celle de peintres comme Whistler et Robert Henri, pour ensuite se diriger vers celle de Bonnard et de Matisse. Mais ce passage d'un style à un autre se fait d'une oeuvre à l'autre, tout en douceur. C'est ainsi que Morrice, un artiste en perpétuelle recherche, se laisse ranger parmi les peintres postimpressionnistes au seuil de notre siècle. Il passe de tonalités sourdes avec empâtements à des couleurs plus fraîches et translucides; de la même façon, sa touche, dans les dernières années, devient plus fluide et légère, et sa composition plus dégagée.

Contrairement à bien d'autres, Morrice n'a pas écrit sur l'art si ce n'est les quelques anecdotes que l'on retrouve dans sa correspondance. Il ne jouissait ni de la facilité d'expression ni de l'esprit nécessaire pour soutenir des discussions approfondies sur l'art[9]. Son ami le peintre John Lyman a tenté de résumer son oeuvre en ces termes: «Ce n'est pas un théoricien de la forme, un observateur analytique: c'est un poète sensible. De l'harmonie de sentiment se dégage — on ne sait comment — l'harmonie formelle[10].»

finally Bonnard and Matisse. But this stylistic evolution was quite gradual, and manifested itself gently, in one work after another. Thus, Morrice, an artist whose life was an unceasing quest, can be classed among the post-impressionists of the beginning of this century. He moved from muted tones in heavy impasto, early in his career, to the freshest and most translucent of colours; similarly, his touch became, in his final years, increasingly light and more fluid, and his compositions ever more free.

Unlike many other artists, Morrice never wrote about art, apart from a few anecdotes that appear in his letters. He possessed neither the ease of expression nor the type of mind necessary to the holding of profound discussions about the nature of art.[9] His friend, the painter John Lyman, tried to sum up his work in these words: "Ce n'est pas un théoricien de la forme, un observateur analytique: c'est un poète sensible. De l'harmonie de sentiment se dégage—on ne sait comment—l'harmonie formelle."[10]

Notes

[1]Henri Matisse, «Le tour du monde d'Henri Matisse» (1930), *Écrits et propos sur l'art*, réd. Dominique Fourcade, Paris, Hermann, 1972, p. 105.

[2]Le catalogue raisonné de l'oeuvre de Morrice reste à faire. Les recherches que nous avons entreprises pour cette exposition nous ont permis de retracer près de 800 oeuvres, dont environ 80 % sont des paysages.

[3]Le Musée des beaux-arts de Montréal conserve 24 de ses carnets, offerts par sa famille en 1974. Le Musée des beaux-arts du Canada en possède deux tandis qu'au moins deux autres font encore partie de collections particulières.

[4]Le Musée des beaux-arts de Montréal conserve une boîte pour pochades (974 Dv 6) et la palette de l'artiste (974 Dv 1).

[5]«Le mois prochain, je m'en vais à Tanger pour l'hiver. De la couleur éclatante, c'est ce que je veux. Ici, il pleut tout le temps.» Bibl. de l'AGO, Fonds Ed. Morris, Letterbook, vol. 1, Lettre de J.W. Morrice à Ed. Morris: 1er nov. [1912].

[6]Library of Congress, Manuscript Division, MNC 2796, Journal de Ch.H. Fromuth, vol. 1, p. 91.

[7]«... Je le considère comme l'un des plus grands paysagistes du moment.» John Sloan, *New York Scene: From the Diaries, Notes and Correspondence, 1906-1913*, 1965, p. 15.

[8]Archives d'Odette Legendre, Montréal, Alfred Laliberté, «Les artistes de mon temps» (manuscrit inédit).

[9]Lyman, 1945, p. 32.

[10]Lyman, 1945, p. 28.

Notes

[1]"Most painters need direct contact with objects in order to feel their existence, and can only reproduce them through their physical characteristics. They need exterior light to see clearly within themselves. The artist or the poet, on the other hand, possesses an inner light which transforms objects and creates a new world—sensitive, organized, a living world which in itself is the sure sign of the divinity, a reflection of the divinity." Henri Matisse, "Le tour du monde d'Henri Matisse" (1930), *Écrits et propos sur l'art*, ed. Dominique Fourcade, Paris, Hermann, 1972, p. 105.

[2]The *catalogue raisonné* on Morrice's work has not yet been written. The research we have undertaken for this exhibition has enabled us to trace almost 800 works, of which around 80 % are landscapes.

[3]The Montreal Museum of Fine Arts has 24 of these sketch books, donated by the family in 1974. The National Gallery has two, and at least two others remain in private collections.

[4]The Montreal Museum of Fine Arts has one of these oil sketch boxes (974 Dv 6) and the artist's palette (974 Dv 1).

[5]Library of the AGO, Ed. Morris Collection, Letterbook, vol. 1, Letter from J.W. Morrice to Ed. Morris: Nov. 1, 1912.

[6]Library of Congress, Manuscript Division, MNC 2796, Journal of Ch.H. Fromuth, vol. 1, p. 91.

[7]John Sloan, *New York Scene: From the Diaries, Notes and Correspondence, 1906-1913*, 1965, p. 15.

[8]"On my first visit to Paris, the second year I was there, my friend Suzor-Côté took me one Sunday afternoon to the galleries of paintings of the Salon du printemps. I remember that we stopped before a Morrice landscape, and Suzor-Côté explained to me all about the qualities of the refined tones of *grisaille* used in this painting. I have a very pleasant memory of it. Of course, Morrice wasn't the first to discover how to use different *grisaille* tones in paintings; other French artists, such as Puvis de Chavannes, had discovered them well before our Canadian friend Morrice. But he was sufficiently skilled to use a whole lot of things from different sources and to arrange it all in such a way as to create in a way a personality." Odette Legendre Archives, Montreal, Alfred Laliberté, "Les artistes de mon temps" (unpublished manuscript).

[9]Lyman, 1945, p. 32.

[10]"He isn't a theorist of form, or an analytical observer: he is a sensitive poet. From the harmony of feeling comes—we know not how—formal harmony." John Lyman, 1945, p. 28.

Les aquarelles de James Wilson Morrice

par Irene Szylinger

Bien que l'on s'accorde à reconnaître l'apport considérable de James Wilson Morrice à l'art canadien, ses aquarelles sont demeurées dans une obscurité quasi totale. Aucune grande exposition n'y a été exclusivement consacrée et les rares critiques s'y rapportant n'ont pas été percutantes. Et pourtant, les travaux de Morrice en ce domaine occupent une place importante dans son oeuvre.

Les aquarelles figurent dans de nombreuses collections canadiennes, tant privées que publiques, et l'on a pu en identifier plus de soixante-dix. Tout au début de sa carrière, au Canada, Morrice travaille presque uniquement à l'aquarelle et à la mine de plomb. De sa période intermédiaire — de vers 1895 à 1910, que Morrice passe en majeure partie en Europe —, il ne nous est parvenu que sept grandes aquarelles et huit petites, ces dernières exécutées dans les carnets. L'artiste produisit la plupart de ses aquarelles après 1910, les scènes nord-africaines et antillaises en étant les sujets prédominants.

Sa maîtrise de l'aquarelle s'affirmant et se raffinant, celle-ci devient un facteur très net de modernisation pour sa peinture. Et on y décèle une mesure d'aisance — surtout dans les aquarelles tardives — qu'on ne retrouve pas vraiment dans les toiles. Morrice n'a rien écrit sur ses aquarelles et l'on peut supposer qu'il ne considérait achevées que celles qui avaient un certain format et qu'il avait signées. Morrice aborda l'aquarelle à une époque où il n'avait pas encore décidé de faire carrière en art. La première aquarelle connue date de 1882, l'année où il quitte son Montréal natal pour aller faire des études à Toronto[1]. Nous sont parvenues treize aquarelles, produites entre 1882 et 1889, soit avant son départ pour l'Europe.

Pendant son séjour à Toronto, il arrivait que Morrice aille peindre dans la campagne environnante; mais il ne se consacrait vraiment à sa peinture que pendant les vacances qu'il prenait avec sa famille, généralement sur la côte du Maine[2]. La plupart des aquarelles de cette période sont des marines, donnant des vues du Maine, du Massachusetts, des environs du lac Champlain, des Adirondacks et du New Hampshire. Ces premières aquarelles sont l'amorce d'un style d'autodidacte. À ce moment, la connaissance qu'avait Morrice du monde de l'art et des artistes lui venait d'abord de son père, dont l'intérêt fervent pour les arts et la participation à leurs manifestations montréalaises sont bien connus[3]. Les collectionneurs d'alors préféraient l'art européen, et les artistes qui avaient parfait leur formation en Europe étaient de beaucoup mieux placés pour réussir. L'un de ces artistes, qui a probablement influencé Morrice pendant les années quatre-vingt, était William Brymner (1855-1925); ce dernier avait dû s'inscrire à l'académie Julian de Paris au moins trois fois[4]! Cependant, seuls quelques-uns des paysages nord-américains de Morrice semblent porter la trace d'une influence européenne. Les aquarelles de cette époque témoignent d'une technique certaine, d'un oeil aiguisé et d'un grand souci du détail. C'est le dessin plutôt que le sens de la couleur qui s'y remarque, et l'on y observe l'exécution mal assurée et quelque peu laborieuse caractéristique de ses débuts. Ces oeuvres, signées et datées, sont autonomes et n'étaient pas conçues en vue d'oeuvres plus élaborées.

Des treize aquarelles exécutées en Amérique du Nord, six représentent des vues du littoral du Maine. *Côte du Maine* (1882, MBAM, 1974.4) et *L'île de Cushing* (1882, MBAM, 1974.6), toutes deux signées et datées, de même qu'une page d'un album d'autographes (coll. particulière)[5] attestent que la famille Morrice séjourna dans le Maine, du moins pendant l'été 1882. Des similitudes de techniques et de points de vue font penser que certains sites des îles de Cushing et Whitehead ont servi de modèles à

A Brief Analysis of the Watercolours

by Irene Szylinger

Much as James Wilson Morrice is recognized for his contribution to Canadian art, his watercolours remain virtually unknown. There have been no major exhibitions dealing exclusively with his watercolours and critical acknowledgement has been incidental and rare. Nonetheless, Morrice's works in this medium play an important role in his *oeuvre*.

The watercolours are found in private and public Canadian collections, and over seventy have been identified. In his earliest phase of artistic activity, in Canada, Morrice worked almost exclusively in watercolour and graphite. From the middle period—about 1895 to 1910—when Morrice spent most of his time in Europe, there are about seven large watercolours and eight small ones in the sketch books. He produced the bulk of his watercolours after 1910, with North African and Caribbean scenes occurring most frequently as subjects.

As his command of watercolour progressed and became more sophisticated, it had a definite modernizing influence on his oil painting. There is however a degree of freedom, particularly obvious in the later watercolours, that is never fully realized in the canvas works. Morrice left no statement about his watercolours and we can assume that only signed watercolours of a certain size were considered finished works by him. He began painting in watercolour at a time in his life when he had made no clear commitment to pursuing a career as an artist. The earliest known watercolour dates from 1882, the year in which he left his native Montreal to attend University in Toronto.[1] Thirteen known watercolours were produced in the period between 1882 and 1889, prior to his departure for Europe.

While in Toronto Morrice painted the countryside around the city, though his painting activity increased when he was holidaying with his family, usually on the coast of Maine.[2] Most of the watercolours from this period depict marine views from Maine and Massachusetts, the environs of Lake Champlain, the Adirondacks and New Hampshire. These early watercolours formed the basis of his self-taught style. Morrice's first contact with the world of art and artists came through his father, whose avid interest and active participation in the art events of Montreal are well known.[3] Collectors preferred European art and artists whose education had been polished in Europe were more likely to meet with success. William Brymner (1855-1925), an artist who probably influenced Morrice during the eighties, enrolled in the Parisian Académie Julian no less than three times![4] However, only a few of Morrice's North American landscapes were influenced by European art. Watercolours from this period bear witness to Morrice's technical ability, keen eye and attention to detail. His draughtsmanship, rather that his sense of colour, is dominant, and we are conscious of his hesitant and laboured gesture. These early signed and dated works are complete in themselves and are not preparatory sketches for larger oil paintings.

Of the thirteen watercolours done in North America, six represent views of the Maine coastline. *Maine Coast* (1882, MMFA, 1974.4) and *Cushing's Island* (1882, MMFA, 1974.6), both signed and dated, along with a page from an autograph book (private collection),[5] all confirm that the Morrice family vacationed in Maine at least in the summer of 1882. Similarities of technique and the view chosen suggest parts of Cushing's or Whitehead Islands.[6] The strongest evidence for their common location lies in the titles that Morrice wrote out in longhand on three of the undated works: *Whitehead, Cushing's Island* (cat. 1), *Whitehead, Cushing's Island* (MMFA, 1974.2) and *On Cushing's Island* (MMFA, 1974.8). *Maine Coast* (MMFA, 1974.4) and *Cushing's Island* (MMFA, 1974.6) both show Morrice's delicate

ces marines. À preuve qu'il s'agit bien de ces endroits, les titres que Morrice avait inscrits sur trois des oeuvres non datées: *Whitehead, île de Cushing* (cat. nº 1), *Whitehead, île de Cushing* (MBAM, 1974.2) et *Sur l'île de Cushing* (MBAM, 1974.8). *Côte du Maine* (MBAM, 1974.4) et *L'île de Cushing* (MBAM, 1974.6) révèlent chacune la touche délicate de Morrice et son emploi des couleurs franches. Son sentiment des subtilités de tons s'exprime particulièrement dans le rendu des reflets d'eau; la transparence aquatique de *L'île de Cushing* (MBAM, 1974.6) est d'un réalisme tout à fait convaincant. Les verts et les bleus clairs de *Whitehead, île de Cushing* (MBAM, 1974.2) sont plus vifs que les couleurs atténuées d'une autre oeuvre de cette période portant le même titre: *Whitehead, île de Cushing* (cat. nº 1). Ici, la couche picturale est lisse et un certain monochrome domine l'oeuvre.

Deux aquarelles représentent les régions du lac Champlain et des Adirondacks: *Adirondacks* (cat. nº 2), signée et datée de 1886, et *Le mont Whiteface et le lac Mirror* (MBAM, 1974.5), signée mais non datée. Ces deux oeuvres dépeignent exactement le même emplacement, elles sont presque identiques dans leur composition et très semblables dans leur exécution[7]. Dans *Le mont Whiteface et le lac Mirror* (MBAM, 1974.5), toutefois, Morrice accentue la texture et la vitalité de sa couleur et abandonne la technique hachurée utilisée pour *Adirondacks* (cat. nº 2). Une petite toile, *Paysage* (Musée du Québec, G66.169P), signée et datée de 1888, présente une parenté frappante avec ces deux aquarelles. Cela fait supposer que la famille Morrice aurait passé des vacances dans l'État de New York en 1886 et en 1888. *Ferme près de la rivière* (coll. particulière) et sa version en gros plan, également une aquarelle, intitulée *Paysage avec une maison* (ill. 29), sont toutes deux signées et datées de 1888. *Ferme près de la rivière* (coll. particulière) est d'une composition très proche de celle tant d'*Adirondacks* (cat. nº 2) que du *Mont Whiteface et le lac Mirror* (MBAM, 1974.5). Mais les couleurs y sont un peu plus claires et traitées avec une modulation de touche plus audacieuse, produisant ainsi des variations de texture. Le ton de *Paysage avec une maison* (ill. 29) est romantique et démontre que Morrice s'était assimilé les procédés techniques et esthétiques exploités alors par des artistes de formation européenne tels que William Brymner. L'utilisation dramatique de la lumière, l'envol plutôt théâtral d'oiseaux dans le ciel, les contrastes accentués d'ombres et de lumières et le sombre de sa palette sont tous des procédés empruntés. Au début de sa carrière européenne, il continue de puiser aux mêmes sources, comme le montre bien *Cottage on the Brittany Coast* (vers 1894-1896, Tom Thomson Memorial Gallery, 967.044). Dans la même veine, on retrouve deux vues de la région de Don Valley, près de Toronto, où figure le même pré. La première, antérieurement désignée comme *Paysage pastoral*, s'intitule maintenant *À Don Flats, Toronto (Paysage pastoral)* (cat. nº 4) et est signée et datée de 1888; la seconde, *Don Flats* (MBAM, 1938.672), également signée, est datée de 1889. La limpidité de la couleur et l'ambiance terne de ces deux aquarelles les opposent aux marines antérieures, plus spontanées. La seconde de ces oeuvres a été exposée au Salon du printemps de 1889 de l'Art Association of Montreal[8]. Le traitement de ces deux dernières oeuvres, qui avaient été réalisées spécifiquement en vue de l'exposition, illustre la tendance qu'avait Morrice à appliquer l'aquarelle selon une technique plus appropriée à l'huile.

Off the Atlantic Coast (coll. particulière) et *Bocage à l'automne* (Musée du Québec, A5.695D), deux aquarelles non datées, ont été réalisées dans l'intervalle entre le dernier séjour de Morrice dans le Maine et son arrivée en France. Toutes deux sont tributaires d'une palette enrichie et d'une plus grande liberté d'exé-

brushwork and use of fresh, unmuddied colour. His sensitivity to tonal subtleties is especially evident in the description of reflections on the water; the transparency of the water in *Cushing's Island* (MMFA, 1974.6) is particularly convincingly rendered. The pale greens and blues of *Whitehead, Cushing's Island* (MMFA, 1974.2) are brighter and less diluted than the rather washed-out colours in another work of this period with the same title: *Whitehead, Cushing's Island* (cat. 1). Here, the colour application has been smoothed out and a monochromatic quality permeates the work.

Ill. 29
J.W. Morrice
Paysage avec une maison
Aquarelle
1888
32,7 x 39,1 cm
Musée des beaux-arts de Montréal
943.791

Ill. 29
J.W. Morrice
Landscape with a House
Watercolour
1888
32.7 x 39.1 cm
The Montreal Museum of Fine Arts
943.791

Two watercolours represent the Lake Champlain/Adirondacks region: *Adirondacks* (cat. 2), signed and dated 1886, and *Mount Whiteface & Mirror Lake* (MMFA, 1974.5), signed but undated. The works depict the exact same spot, and are nearly identical in composition and very similar in execution.[7] In *Mount Whiteface & Mirror Lake* (MMFA, 1974.5), however, Morrice increased the texture and vitality of his colour and abandoned the scratched hatchwork technique used in *Adirondacks* (cat. 2). A small canvas—*Paysage* (Musée du Québec, G66.169P)—signed and dated 1888, bears a striking resemblance to these two watercolours. This would suggest that the Morrice family vacationed in New York in 1886 and in 1888. *Farm by the River* (private collection) and its close-up version, also a watercolour, entitled *Landscape with a House* (ill. 29), are both signed and dated 1888. *Farm by the River* (private collection) is very similar in composition to both *Adirondacks* (cat. 2) and *Mount Whiteface & Mirror Lake* (MMFA, 1974.5). The colours, though, are somewhat paler and are treated with greater modulation of the brush in a variable texture. The mood in *Landscape with a House* (ill. 29) is romantic, and attests to Morrice's assimilation of the current technical and aesthetic devices used by European-trained artists such as Brymner. The dramatic use of light, the rather theatrical flight of

cution. La puissante structure horizontale de *La côte Atlantique* (cat. nᵒ 3) rappelle les marines antérieures du Maine. Il se pourrait que cette aquarelle ait été l'une des deux oeuvres exposées par Morrice à la Royal Canadian Academy en 1888 bien qu'elle eût porté à cette occasion le titre *On the Atlantic Coast*[9].

La première aquarelle de la période européenne clairement datée, signée et nommée par Morrice est *Saint-Malo* (cat. nᵒ 5). On retrouve, dans toute cette composition, le délié des marines du Maine. Les figures du bord de mer sont définies à petites touches de couleur, reproduisant exactement le traitement du détail déjà exploité dans *Off the Atlantic Coast* (coll. particulière). Par opposition, le *Pastoral* (coll. particulière), signé et daté, est une aquarelle laborieuse, à la précision quelque peu crispée. Elle est datée de 1891, mais fait songer à la série des Don Flats quant au sujet, à la composition et à l'exécution. Le contour des formes a disparu et le ton de l'ambiance suggère une influence possible du style européen des peintures de Brymner. On y perçoit aussi le souffle d'Henri Harpignies, dont le type de paysages plaisait à Morrice[10].

Cette veine de sentimentalité est absente des huit aquarelles de deux des premiers carnets, les nᵒˢ 23 et 24 (MBAM, Dr.979.9 et 10). Les dessins de ces carnets, datant de vers 1890-1892, comprennent de nombreuses études détaillées d'arbres, de chevaux, de vaches, de buissons et de bateaux ainsi qu'une des rares représentations d'intérieur (23f.14v). Reflétant le début des voyages de Morrice, ces aquarelles lui servaient de documents et l'on peut y suivre son évolution de dessinateur. Le carnet nᵒ 24 comprend quatre[11] aquarelles et certains des meilleurs croquis que l'on connaisse. Le dessin de *Paysage à l'arbre* (MBAM, carnet nᵒ 24f.5) est dégagé et prédomine sur la couleur. La composition de *Paysage à l'arbre et à la route* (MBAM, carnet nᵒ 24f.8) et de *Paysage avec route sinueuse* (MBAM, carnet nᵒ 24f.9) témoigne d'une organisation et d'un souci du détail croissants.

Dans ces oeuvres, le dynamisme provient surtout du mode d'application de la matière picturale qui est pourtant contenu par le dessin. Il faut attendre *Paysage* (MBAM, carnet nᵒ 24f.24, Dr.979.10) pour que l'aquarelle domine vraiment l'oeuvre. Dans cette scène de marais, Morrice donne libre cours à la couleur et sa palette s'intensifie, peut-être en conséquence de la souplesse que permet l'emploi du carnet.

Deux aquarelles peuvent être situées, chronologiquement et stylistiquement, entre 1895 et 1900, toutes deux décrivant des scènes de rue, thème fréquent de l'oeuvre de Morrice à compter de cette période. Morrice partageait avec son collègue américain Maurice Prendergast[12] (1859-1924) sa prédilection pour la représentation de parcs, pour les promenades, les bords de mer, les longues conversations intimes dans les cafés et les voitures à équipage. Selon Léa Cadoret, qui fut longtemps la compagne de Morrice, le sujet de *Rue à Paris* (cat. nᵒ 35) pourrait être la place Maubert, dans le Vᵉ arrondissement de la ville[14]. Il se dégage une certaine lourdeur de cette oeuvre: les formes en sont statiques et les figures du premier plan empreintes de gaucherie. La couche picturale est opaque et la couleur s'y délimite par le tracé. La structure et la texture découlent de la répétition de quelques couleurs et de leur empâtement, procédé qui pourrait avoir été le résultat de la fréquentation des intimistes Édouard Vuillard (1868-1940) et Pierre Bonnard (1867-1947)[15]. On discerne un élément de japonisme dans la figure en noir longeant la clôture vers la gauche. On dirait une silhouette inspirée de la lithographie de 1896 *Petite lavandière*, de Bonnard.

Les villégiatures que Morrice privilégia dans sa recherche

the birds, the sharp contrasts of light and dark and the sombre colouration are all borrowed techniques.

During Morrice's early days in Europe this inspiration lingered, as is evident in *Cottage on the Brittany Coast* (c. 1894-1896, Tom Thomson Memorial Gallery, 967.044). In the same vein, he painted two views of a Don Valley site near Toronto, which depict the same meadow. The first, formerly called *Pastoral Landscape*, is entitled *On the Don Flats, Toronto (Pastoral Landscape)* (cat. 4), and is signed and dated 1888; the second, *Don Flats* (MMFA, 1938.672), also signed, is dated 1889. The limpid colour and dull overall atmosphere of these two watercolours are indeed a change from the more spontaneous early landscapes. The later of these works was exhibited at the 1889 Spring Exhibition of the Art Association of Montreal.[8] The treatment in both works illustrates Morrice's tendency to apply watercolour using a technique more suitable for oil.

Two other watercolours, done sometime between Morrice's last visit to Maine and his arrival in France, neither of which is dated, are *Off the Atlantic Coast* (private collection) and *Bocage à l'automne* (Musée du Québec, A5.695D). Both show signs of Morrice's richer palette and a greater freedom of execution. *Fishing Fleet, Atlantic Coast* (cat. 3), with its strong horizontal structure, recalls the earlier Maine seascapes. This watercolour may have been one of two works exhibited by Morrice at the Royal Canadian Academy in 1888, although it was called, on this occasion, *On the Atlantic Coast*.[9]

The first watercolour of the new European period, which is clearly dated, signed and titled by Morrice, is *Saint-Malo* (cat. 5). The whole composition is executed using the loose brushwork of the Maine seascapes. Dabs of colour define the figures on shore with the same treatment of detail used by Morrice in *Off the Atlantic Coast* (private collection). In contrast to this, the signed and dated *Pastoral* (private collection) is a laboured, tightly-finished watercolour. Although dated 1891, it harkens back to the Don Flats pictures, in terms of subject matter, composition and execution. The outline of the forms has been eliminated and an overall atmospheric effect achieved suggesting the possible influence of Brymner's European painting style. We can also perceive the spirit of Henri Harpignies, whose brand of landscape painting appealed to Morrice.[10]

This type of sentimentality is lost in the eight watercolours found in two of the earliest sketch books—numbers 23 and 24 (MMFA, Dr.979.9 & 10). The drawings in these sketch books, dating from 1890 to 1892, contain many detailed studies of trees, horses, cows, shrubs and boats, and one rare interior (23f.14v). Representing the earliest portion of Morrice's travels, these watercolours served as reference information for him and incidentally record his development as a draughtsman. Sketch Book no. 24 contains four[11] watercolours and some of the finest sketches extant. The drawing in *Landscape with a Tree* (MMFA, Sketch Book no. 24f.5) is quite loose and dominates the colour. The compositions of *Landscape, Tree & Road* (MMFA, Sketch Book no. 24f.8) and *Landscape with a Winding Road* (MMFA, Sketch Book no. 24f.9) show increasing complexity, both of detail and organization. The application of the watercolour in these works provides the energic pulse of the composition, but it is nonetheless still contained by the drawing. It is not until *Landscape* (MMFA, Sketch Book no. 24f.24) that watercolour actually dominates the page. In this marsh scene Morrice allows the colours to run more freely and begins to intensify his palette, perhaps partially as a result of the freedom inherent in the use of a sketch book.

de sujets étaient Saint-Malo, Dieppe, Cancale, Concarneau et leurs environs[16]. *Promenade avec personnages* (MBAM, 1943.807) représente probablement Saint-Malo, vu la présence de deux collines qui flanquent la large promenade. Par son exécution, *Promenade* peut se rapprocher de l'oeuvre de 1890 *Saint-Malo* (cat. n° 5). Morrice n'avait eu recours au tracé préliminaire ni dans l'une ni dans l'autre, et la couleur y est transparente et fluide. La légère distorsion du corps de la femme est un trait qui est caractéristique des estampes japonaises. Une touche à peine marquée la dote d'un geste évocateur de mouvement, d'une façon subtile mais explicite. Une huile très semblable, *Scène de rue, Paris* (MBAM, 1925.342.a) reproduit le même agencement: promenade en perspective, avec la femme au chapeau dans l'angle inférieur gauche. Le choix du sujet de *Promenade* est représentatif des intérêts du moment de l'artiste, mais son exécution est plus dynamique que celle de *Rue à Paris* (cat. n° 35). Le personnage n'est plus le centre de la composition et l'ensemble est d'un rendu beaucoup moins scrupuleux.

Au cours de la première décennie du XX^e siècle, Morrice se détourne de l'aquarelle. Cela s'explique probablement par le fait que l'artiste avait commencé à peindre à l'huile sur de petits panneaux de bois, les pochades, tôt après son arrivée en Europe. Ces panneaux semblent avoir remplacé le croquis à l'aquarelle et le médium qui a ses préférences est alors l'huile. Après 1910, Morrice est principalement influencé par ses relations avec Henri Matisse[17] (1869-1954) et le cercle des fauves, de même que par ses séjours prolongés sous les cieux cléments de la Méditerranée et des Caraïbes. Bien qu'il n'ait pas recherché l'inspiration d'une source unique en particulier, l'admiration de Morrice pour Matisse est indéniable[18]. La manière fauve des débuts, telle qu'on la voit dans *Fenêtre ouverte, Collioure* de Matisse (1905, coll. particulière), que Morrice intègre progressivement à ses oeuvres, se distingue par un emploi expressif de la couleur, une définition linéaire de la forme et une touche turbulente. On retrouve ces traits dans une oeuvre postérieure de Morrice, *Tanger, la fenêtre* (vers 1912-1913, coll. particulière). À cette étape de son évolution artistique et à un moment d'étroit contact avec Matisse, l'exploration des éléments formels de la peinture, à laquelle se livre Morrice, culmine en des compositions résolument modernistes.

L'artiste revient avec force à l'aquarelle dans *Moonlight Landscape* de 1911-1912 (coll. particulière), exécutée alors qu'il se trouvait à Tanger avec Matisse. La vue depuis sa chambre, à l'hôtel Villa de France, où ils logeaient tous deux, a fait l'objet d'un premier dessin dans le carnet n° 6 (MBAM, Dr.973.29), puis d'une aquarelle et, enfin, d'une huile, *Tanger, la fenêtre* (vers 1912-1913, coll. particulière)[19]. *Moonlight Landscape* (coll. particulière) montre bien la prudence avec laquelle Morrice s'assimilait de nouvelles idées. Le ton de *Moonlight Landscape* évoque les paisibles scènes vénitiennes qu'il avait peintes au tournant du siècle. À Venise et à Tanger, les toiles de Whistler (1834-1903) servaient nettement de modèles à Morrice dans son traitement des ambiances[20]. À la différence de l'huile de la même vue, *Moonlight Landscape* se confine à une seule teinte, ce qui contribue au lisse de la surface, qui est aussi plus dégagée. Cette uniformité chromatique et le vaporeux de la surface prêtent à l'aquarelle un aplatissement proche de celui des constructions spatiales de Matisse dans ses deux vues du même endroit. Un autre élément qui vient souligner la frontalité de l'oeuvre est l'absence d'encadrement de la fenêtre. *La fenêtre ouverte, Tanger* (1913) de Matisse ne possède qu'un rebord, sans autres éléments structuraux. La progression spatiale perd de son importance dans l'aquarelle de Morrice,

There are two watercolours that can be placed chronologically and stylistically between 1895 and 1900, and both depict one of the street scenes so prevalent in Morrice's *oeuvre* from this period on. It was with his American colleague, Maurice Prendergast[12] (1859-1924) that he shared a love of painting parks, promenades, the seashore, intimate café conversations and horse-drawn carriages.[13] According to Morrice's lifelong companion Léa Cadoret, *Paris Street* (cat. 35) may be the Place Maubert in the 5^e arrondissement of Paris.[14] The spirit of this work is somewhat heavy. The forms are static and the figures in the foreground are awkward. The paint is opaque and the colour is contained by the outline of the forms. The pattern and texture created by the repetition of certain colours, and their impasto quality, may have resulted from contact with the intimists, Édouard Vuillard (1868-1940) and Pierre Bonnard (1867-1947).[15] There is an element of Japonism in the black-clad figure walking beside the fence towards the left. It is almost a silhouette and is reminiscent of Bonnard's 1896 lithograph *Little Laundress.*

The vacation spots which Morrice frequented most often in search of subjects were St. Malo, Dieppe, Cancale, Concarneau and their vicinities.[16] *Promenade with Figures* (MMFA, 1943.807) is probably St. Malo, due to the rise of the two hills flanking either side of the wide promenade. In its execution, this watercolour is somewhat akin to the 1890 work *Saint-Malo* (cat. 5). Morrice did not use underdrawing in either work, and the colour in both is quite transparent and fluid. The slight twist of the woman's body is a mannerism commonly found in Japanese prints. A light stroke of Morrice's hand endows her with a gesture which suggests movement in a subtle, yet clear manner. A very similar oil, *Scène de rue, Paris* (MMFA, 1925.342/A) presents the same device of a receding promenade with a hatted woman at the lower left. While Morrice's choice of subject in *Promenade* is quite typical of his current interests, its execution is more dynamic than *Paris Street* (cat. 35). The figure is no longer central to the painting and the entire arrangement is much less painstakingly rendered.

In the first decade of the 20th century, Morrice's production of watercolours seems to have lapsed. One likely cause is that soon after his arrival in Europe he started to paint in oils on small wooden panels—his *pochades*. These panels probably replaced watercolour sketching for Morrice, and his preferred medium was now oil. After 1910 Morrice was most notably influenced by his relationship with Henri Matisse[17] (1869-1954) and the fauves, together with his extensive sojourns in the warm climates of the Mediterranean and Caribbean. Though he did not seek inspiration from one particular source, Morrice's admiration for Matisse is clear.[18] The early fauve characteristics, as exemplified by Matisse's *Fenêtre ouverte, Collioure* (1905, private collection), which Morrice gradually infused into his work, include an expressive use of colour, a linear definition of form and an agitated brushstroke. They are clearly demonstrated in Morrice's later *View from the Window, North Africa* (c. 1912-1913, private collection). In this phase of artistic development and close contact with Matisse, Morrice's exploration of the formal elements of painting culminated in vigorously modernist compositions.

Morrice made an important return to watercolour in *Moonlight Landscape* (1911-1912, private collection), executed while he and Matisse were both in Tangiers. The view from the window of the Hôtel Villa de France, where both artists stayed, was first drawn in Sketch Book no. 6 (MMFA, Dr.973.29) and appeared again in the oil version, *View from the Window, North Africa* (c. 1912-1913, private collection).[19] *Moonlight Landscape*

ce qui n'est pas le cas dans la version à l'huile[21]. La calligraphie sensuelle des arbres du premier plan, la ligne sinueuse de la route, le fort contraste créé par les maisons blanches témoignent d'une nouvelle liberté dans le traitement des oeuvres. Il existe trois aquarelles de cette période de voyage (1912-1915) où la palette de l'artiste s'allège et où la touche de même que la structure de la composition font montre de plus d'aisance.

La première, *Porte d'un monastère, Cuba* (vers 1913-1915, GNC, 4303) est signée; la même vue est reprise dans une petite toile (coll. particulière). La seconde, *Tanger* (vers 1913-1915, coll. particulière), est une version plus petite et plus faible du même emplacement, et elle a pu servir d'étude préparatoire, car son format correspond aux dimensions des feuilles des carnets du peintre. Une huile plus grande, également intitulée *Tanger* (vers 1913-1915, coll. particulière), est en rapport avec les deux aquarelles. La version aquarelle de *Porte d'un monastère, Cuba* (vers 1913-1915, GNC, 4303) est plus audacieuse que l'huile. Les aplats de couleur sont bien démarqués par des tons plus sombres tandis que la diagonale de la route pourvoit au retrait classique. Le contour coloré des formes et la touche libre des arbres créent une structure, certaines parties de la composition n'étant pas peintes[22].

La troisième aquarelle de cette période, *Étude pour Scène à La Havane* (cat. n° 95) est un croquis préparatoire signé en vue de l'huile plus grande *Scène à La Havane* (vers 1915, AGO, 77/10). Dans les deux oeuvres, Morrice dépeint une scène de rue des tropiques vue depuis un intérieur architecturalement défini. Bien que le sens du retrait spatial soit réalisé par l'agencement des formes, placées l'une derrière l'autre, la grille de ces verticales et horizontales comprime considérablement l'espace. Dans l'aquarelle, cette répartition de l'espace, le dessin de la balustrade métallique et la robe mouchetée de la figure centrale convergent pour produire un effet décoratif encore accentué par la juxtaposition des plans de couleur vive. Dans la version à l'huile de l'oeuvre, Morrice souligne le détail descriptif de chaque forme en donnant plus d'importance au contour. La coloration y est atténuée par des nuances de moindre valeur et l'impression d'ensemble qui s'en dégage est plus sombre que celle qui est perçue dans l'étude. *Étude pour Scène à La Havane* (cat. n° 95) a aussi un certain rapport avec une autre huile datant de la même période, *Café el Pasaje, La Havane* (vers 1915, coll. particulière).

Morrice exécuta plusieurs paysages de 1913 à 1919. Contrairement à celles qui ont été peintes après la guerre, ces aquarelles n'ont pas d'abord été dessinées dans des carnets. Elles ne sont pas datées et seules deux d'entre elles sont signées. Elles n'ont qu'un rapport ténu avec les paysages à l'huile contemporains et chacune représente un endroit différent. Dans *Ville dans les collines* (GNC, 15.537), les touches rouges caractéristiques de Morrice définissent les toits de la petite ville, en partie dissimulée par les arbres. La vaste étendue du premier plan, concrétisant la distance, est rendue par de brèves touches tournoyantes et une couleur à la fois franche et transparente. Ces traits ainsi que la façon dont Morrice y a rendu les maisons apparentent cette aquarelle à sa grande toile *Paysage* (vers 1915, coll. particulière), tableau qu'on cite volontiers pour démontrer l'influence de Cézanne (1839-1906) sur Morrice. La large étendue monochrome, l'intervention délicate de la touche et le détail minime des maisons se fusionnent en une organisation harmonieuse, où aucune des formes ne ressort au détriment des autres et où toutes les zones de l'oeuvre agissent avec égale force.

Hilltown (AGO, 777), vue probablement européenne, se distingue par ses couleurs sombres et l'emploi de diagonales mar-

(private collection) demonstrates the caution with which Morrice incorporated ideas. The mood of the work is reminiscent of the calm Venetian scenes Morrice painted at the turn of the century. In Venice and in Tangiers, the work of Whistler (1834-1903) was a distinct source of inspiration for Morrice's treatment of atmosphere.[20] Unlike the oil of the same view, *Moonlight Landscape* is painted in a single hue which gives it a smoother, less laboured surface. This chromatic uniformity and the hazy surface lend the watercolour a flattened quality akin to that conveyed by the spatial resolutions in Matisse's two window views of this location. Another element which serves to increase the frontality of the painting is the absence of jambs defining the window. Matisse's *La fenêtre ouverte, Tanger* (1913) has only a sill and no other structural elements. Spatial progression loses its importance in Morrice's watercolour, though not in the oil version.[21] The sensuous calligraphy of the trees in the foreground, the sinuous line of the road, the stark contrast of the white buildings all attest to a new freedom in Morrice's handling. There are three watercolours that date from this period of travel (1912-1915) in which Morrice's palette lightened and in which the brushwork and the structure of the composition became more relaxed.

The first, *Monastery Gate, Cuba* (c. 1913-1915, NGC, 4303), is a signed work. There also exists a small oil of the same view in a private collection.) The second, *Tangiers* (c. 1913-1915, private collection), is a smaller and weaker version of the same site, and may have served as a preparatory sketch as its size corresponds to the dimensions of Morrice's sketch books. A larger oil, also entitled *Tangiers* (c. 1913-1915, private collection), is related to both watercolours. The watercolour version of *Monastery Gate, Cuba* (c. 1913-1915, NGC, 4303) is bolder than the oil. The areas of flat colour are well-defined by darker tones, while the diagonal line of the road provides a traditional recession. The coloured outline of the forms and the loose brushwork of the trees create a pattern with portions of the composition left unpainted.[22]

The third watercolour of this period, *Study for Scene in Havana* (cat. 95), is a signed preparatory sketch for the larger oil *Scene in Havana* (c. 1915, AGO, 77/10). In both works, Morrice painted a tropical street scene viewed from an interior that is defined by architectural elements. Although a sense of spatial recession is implied by the placing of the forms one behind the other, the grid of these verticals and horizontals compresses the space considerably. In the watercolour, this division of space, the design in the metal balustrade and the spotted robe of the central figure combine to produce a decorative effect which is accentuated by the juxtaposition of planes of bright colour. In the oil version of the painting, Morrice increased the descriptive detail and also defined each form more clearly, paying greater attention to outline. The colouration is more subdued owing to the lowered value of the hues, and the overall impression is darker and more yellow than that of the study, which is predominantly white. *Study for Scene in Havana* (cat. 95) is also related to another oil executed at this time, *Café el Pasaje, Havana* (c. 1915, private collection).

Morrice produced several landscapes during the years between 1913 and 1919. Unlike the ones he painted after the war, these watercolours were not first drawn in any sketch books. They are not dated and only two are signed. They are only remotely related to the contemporary oil landscapes and each watercolour represents a different location. In *Town in the Hills* (NGC, 15.537), Morrice's characteristic red strokes define the roofs of a small town partially hidden by trees. The wide foreground expanse used to denote distance is rendered in short, swirling brushstrokes and a full, yet transparent colour. These features, as well

quées, qui font transparaître les tendances modernistes de l'artiste. La couleur a un rôle encore plus important dans *Paysage mauresque* (ill. 30), où chaque segment de la composition correspond à un plan de couleur distinct. La qualité ondoyante de la colline et le contour qui démarque chaque zone de couleur font que le paysage se rapproche de la bordure du plan pictural, créant ainsi une certaine ambiguïté spatiale. On ne sait pas exactement de quelle ville il s'agit. Dans *Paysage* (vers 1919, GNC, 15.540), Morrice pousse encore davantage vers le motif pur.

Ill. 30
J.W. Morrice
Paysage mauresque
Aquarelle
23,9 x 31 cm
Musée des beaux-arts de Montréal
1938.671

Ill. 30
J.W. Morrice
Moorish Landscape
Watercolour
23.9 x 31 cm
The Montreal Museum of Fine Arts
1938.671

Cédant à l'insistance de lord Beaverbrook à la fin de 1917, Morrice consent à contrecoeur à servir dans l'armée, à titre d'artiste de guerre[23]. *Marche au lever du soleil* (cat. n° 99) est l'une des nombreuses études préparatoires exécutées pendant cette période[24]. Morrice effectua des croquis en rapport avec ce thème dans le carnet n° 22 (MBAM, Dr.973.45) comme aide-mémoire; il se servit aussi de photographies et d'illustrations de journaux à cette fin. La délicatesse de la touche et les couleurs pastel de l'aquarelle sont en violent contraste avec la laborieuse version à l'huile. Probablement à cause de son manque d'intérêt pour le travail d'artiste de guerre, la composition de deux grandes huiles, de beaucoup de dessins et de l'aquarelle exécutés dans ce cadre ne sont que des variantes des photographies que Morrice possédait.

Le traitement de l'aquarelle évolue en audace chez Morrice, et ses paysages en viennent à représenter des peintures entières, d'une belle vigueur. Dans *Town with a Lighthouse by the Sea* (AGO, 775), Morrice travaille d'un point de vue élevé, comparable à celui de *Moonlight Landscape* (coll. particulière), commenté ci-dessus. La structuration, toutefois, y est beaucoup plus sentie et la répartition du plan pictural en zones de couleurs fortes et opaques accompagnées d'un contour de teintes contrastantes témoigne de l'effet d'aplatissement qu'on retrouve de plus en plus dans l'oeuvre de l'artiste. Ici, il explore à fond les traits fauves ca-

as the manner in which Morrice renders the buildings, link the watercolour to his large oil *Landscape* (c. 1915, private collection), a canvas which has been used to illustrate Morrice's debt to Paul Cézanne (1839-1906). The large expanse of uniform colouration, the delicate intrusion of the brush and the minimal detailing of the houses result in a harmonious pattern in which no particular form emerges dominant and all parts of the painting have equal strength.

Hilltown (AGO, 777), probably a European view, is notable for its darker colours and Morrice's use of strong diagonal lines that attest to his awareness of modernist tendencies. Morrice exploited colour even more fully in *Moorish Landscape* (ill. 30). Here, each segment of the composition is formed by a distinct colour plane. Because of the billowing quality of the hill and the contoured lines of each colour area, the landscape moves closer to the edge of the picture plane, thereby creating a certain ambiguity of space. The spatial location of the town remains unclear. In *Landscape* (c. 1919, NGC, 15.540), Morrice moved further into the realm of sheer pattern.

Persuaded by Lord Beaverbrook, late in 1917, a reluctant Morrice served as a Canadian War Artist.[23] *Moving up at Sunrise* (cat. 99) is one of several preparatory works done in this capacity.[24] Morrice produced sketches related to this theme in Sketch Book no. 22 (MMFA, Dr.973.45) as memory-aids, also using photographs and newspaper pictures to the same end. The gentle brush and pastel colours in the watercolour contrast sharply with the laboured oil version. Probably because of his general reluctance to become a war artist, the compositions of the two large oils, numerous drawings and the watercolour that resulted from this commission are all variations on photographs in Morrice's possession.

Morrice's treatment of watercolour was growing distinctly bolder and his landscapes in this medium now came to represent complete, strong paintings. In *Town with a Lighthouse by the Sea* (AGO, 775) Morrice chose a high vantage point similar to that in *Moonlight Landscape* (private collection). The element of pattern, however, is far stronger in the later view and the division of the picture plane into areas of strong, opaque colours with an outline of contrasting shades, firmly establish the flattened effect now found increasingly in Morrice's work. Here he really explored the later fauve characteristics central to such works as Matisse's *La danse* (1909) and *La musique* (1910).[25] The even overall light in these paintings brought the role of colour to the forefront for Morrice who likely saw them at the 1910 Salon d'automne. In *Morocco, Buildings and Figures* (AGO, 773) and *Morocco, Buildings and Street Scene* (AGO, 774), Morrice's colour attains a purity which was typical of his later style. In both, the compositions are structured by strong, horizontal colour areas, a simplified point of view and a flat colour application.

There are numerous works from the last Caribbean trip, and one of the best and most important of these is the watercolour *A Bathing Cove, Trinidad* (c. 1921, private collection). This lush cove view is painted in a loose and unrestrained manner. Much of the picture plane remains unpainted and the colour application is light, transparent and flat almost throughout. There are two major canvases related to this watercolour: *A Bathing Cove, Trinidad* (NGC, 5890) and *Landscape, Trinidad* (NGC, 4302). The first is a larger vista of the watercolour and the second, smaller one is a close-up view of the inlet itself. Another canvas, *Landscape, Trinidad* (private collection), resembles the smaller oil at the National Gallery of Canada (4302) and is also a close-up view of the watercolour scene. Two pencil drawings, both with the title *Cove,*

ractéristiques d'oeuvres telles que *La danse* (1909) et *La musique* (1910) de Matisse[25]. La lumière uniforme de ces toiles fait ressortir le rôle de la couleur qui s'impose dès lors à Morrice, qui a pu les voir au Salon d'automne de 1910. Dans *Morocco, Buildings and Figures* (AGO, 773) et dans *Morocco, Buildings and Street Scene* (AGO, 774), la couleur de Morrice atteint une pureté qui devait caractériser son style par la suite. La composition de ces deux oeuvres s'organise en fortes zones horizontales de couleur; le point de vue est stylisé et la couleur appliquée en couches uniformes.

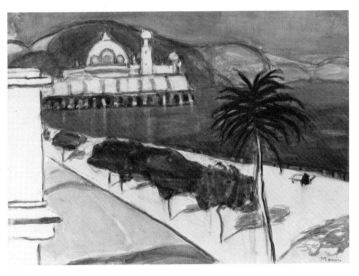

Ill. 31
J.W. Morrice
Casino by the Sea
Aquarelle
Art Gallery of Ontario, 776

Ill. 31
J.W. Morrice
Casino by the Sea
Watercolour
The Art Gallery of Ontario, 776

Le dernier voyage dans les Caraïbes fut l'occasion de créer de nombreuses oeuvres, dont l'une des meilleures est l'aquarelle *Une anse, Trinidad* (vers 1921, coll. particulière). Cette vue luxuriante démontre une manière tout à fait libre. Une grande partie du plan pictural est non peinte et l'application de la couleur est dans l'ensemble légère, transparente et aplatie. Deux toiles importantes sont en rapport avec cette oeuvre: *Une anse, Trinidad* (GNC, 5890) et *Paysage, Trinidad* (GNC, 4302). La première est une version agrandie de l'aquarelle tandis que la seconde, plus petite, est une vue en gros plan de l'anse proprement dite. Un autre tableau, *Paysage, Trinidad* (coll. particulière), est parent de la petite huile du Musée des beaux-arts du Canada (4302); c'est également une vue en gros plan de la scène de l'aquarelle. Deux dessins à la mine de plomb, tous deux intitulés *Anse*, dépeignent le même site (carnet nᵒ 21f.29, MBAM, Dr.973.4 et GNC, 6179).

Morrice donne de plus en plus cours à son instinct pour la structuration, ce qui le libère progressivement d'une fidélité excessive à la couleur du sujet et le mène à une simplification du détail descriptif. Sa prédilection pour le décoratif triomphe dans une aquarelle intitulée *Alger* (vers 1915-1919, Harthouse). La couleur ne lui sert plus uniquement pour le contour: il l'introduit également dans son dessin. L'importance accrue de la structuration et de la couleur contribue à l'aplati de cette toile. L'aquarelle *Trinidad* (coll. particulière) et sa version agrandie à l'huile *Paysage, Trinidad* (AGO, 2417) attestent l'évolution du dessin des surfaces chez Morrice. Le plan pictural se rapproche de la bor-

depict the same site (Sketch Book no. 21f.29, MMFA, Dr. 973.4 and NGC, 6179).

Morrice's growing instinct for pattern gradually freed him from a strict adherence to local colour and led to a reduction of descriptive detail. His predilection for the decorative emerges in a watercolour entitled *Algiers* (c. 1915-1919, Harthouse). He had begun not only to outline in colour, but also to draw with it. The increase in patterning developed along with the importance of colour as a structuring device and both elements contributed to the growing flatness of his painting. The watercolour *Trinidad* (private collection) and its larger oil version *Landscape, Trinidad* (AGO, 2417) attest to the evolution in Morrice's surface design. The picture plane is brought closer to the edge by the rise and fall of the land. The black figure punctuates the middle ground, apparently standing in a sea of waving grasses. There is a unity and a rhythm produced by the swaying of all parts of the composition that creates a definite pattern. Yet the forms remain representational. Equally sophisticated is *Trinidad, Village Street*[26] (private collection) with its intriguing central figure that appears at once static and moving. The watercolour rendition, particularly, suggests a vacillation between surface movement and recession. *Bungalow, Trinidad* (cat. 105) is a superb example of Morrice's late colour style. Reduced to geometric shapes, the rectangles and triangles outlined in contrasting colour serve his now purely decorative objectives.

It was probably towards the end of 1921 or early in 1922, while travelling via Nice and Corsica to Algiers and Tunis, that he painted *Casino by the Sea*[27] (ill. 31). The entire painting is awash with light, its reflections seen especially on the glimmering water. The brilliance of the colours, laid in contrast to one another, produces an intense energy not unlike that achieved by Matisse in his experimentation with complementary colours.[28] Using azure blue, deep green, pink and yellow, Morrice had resorted to a full fauve palette. He provided detail selectively throughout, deleting all that was unnecessary for the overall design. Despite increasing simplification, however, in this and other works, Morrice never really lost sight of the subject matter, nor did he ever succumb to the abstraction prevalent among his avant-garde contemporaries, including Matisse. The final works testify to his continuing preoccupation with this issue of depth and surface. As in the hilly townscapes of the teens, Morrice vacillates in these later watercolours—such as *Bastia*[29] (AGO, 778)—between creating volume and eliminating it.

Due to ill health, Morrice produced only few watercolours during his last year or so of activity. Of these, two depict an Algerian bay. In *Algiers* (NGC, 15.539), Morrice laid the colour planes next to one another gently, with economy of line and outline. The work is executed with minimal descriptive detail and the paint is thinly applied. In *Two Figures and a Port* (private collection) there is an even greater reduction of detail, with a few strokes or dots providing sufficient information to complete the picture. The entire watercolour is painted in blue and yellow, with touches of red in three spots.[30]

Morrice attained superb depth of colour in *The Mosque, Algiers* (ill. 32), one of his most accomplished Algerian watercolours. The composition is now reduced to the ultimate simplicity: three bands of horizontal colour, each of equal strength in the overall design, represent the earth, the mosque and the sky. In spite of some modulation of the brush, the colours are applied smoothly and are quite opaque. The decorative detail of the battlements along the top of the mosque wall is rendered with great economy. The strong resemblance between *The Mosque, Algiers*

dure de par l'ondulation du terrain. La figure noire ponctue le plan intermédiaire; elle semble placée dans une mer d'herbes ondoyantes. L'unité de rythme se réalise par le mouvement qui anime toutes les zones de la composition et qui forme ainsi une ligne de force; les formes restent pourtant figuratives. Un raffinement poussé s'observe aussi dans *Trinidad, Village Street*[26] (coll. particulière), dont l'intrigante figure centrale paraît à la fois statique et en mouvement. Le rendu de l'aquarelle, en particulier, traduit un certain vacillement entre le mouvement de la surface et le retrait. *Bungalow, Trinidad* (cat. n° 105) est un splendide spécimen de l'exploitation de la couleur dans les oeuvres tardives. Réduits à des formes géométriques, les rectangles et triangles tracés en couleurs contrastées manifestent des intentions devenues purement décoratives.

C'est probablement vers la fin de 1921 ou au début de 1922, au cours de son trajet vers Alger et Tunis en passant par Nice et la Corse, que Morrice a peint *Casino by the Sea*[27] (ill. 31). L'oeuvre tout entière est baignée de lumière, dont les reflets se remarquent particulièrement sur l'eau scintillante. La brillance des couleurs, placées en contraste, dégage une énergie intense, qui n'est pas sans rappeler les résultats qu'obtint Matisse dans son expérimentation avec les couleurs complémentaires[28]. De par son emploi du bleu azur, du vert profond, du rose et du jaune, Morrice reconstitue toute la palette fauve. Il choisit soigneusement le détail, négligeant tout ce qui n'est pas essentiel à la composition d'ensemble. Toutefois, malgré une stylisation croissante, tant ici que dans d'autres oeuvres, Morrice ne perd jamais de vue son sujet et ne succombe pas à la tentation de l'abstraction, si courante chez ses contemporains d'avant-garde, dont Matisse. Les dernières oeuvres témoignent de son souci constant des problèmes de profondeur et de surface. Comme dans les paysages de villes vallonnées de son adolescence, Morrice, dans ces aquarelles tardives, telle *Bastia*[29] (AGO, 778), hésite entre la création et l'élimination des volumes.

Sa santé se détériorant, Morrice ne produit que quelques aquarelles pendant sa dernière année d'activité; de ce nombre, deux représentent une baie algérienne. Dans *Alger* (GNC, 15.539), Morrice juxtapose les plans de couleur avec délicatesse et avec une rare économie de traits et de contours. Le détail descriptif réduit au minimum et la couche picturale ténue s'en tiennent à l'essentiel. Dans *Two Figures and a Port* (coll. particulière), la stylisation est encore plus poussée, quelques touches ou points suffisant à achever l'oeuvre. L'aquarelle est entièrement en bleu et jaune, avec des touches de rouge en trois endroits[30]. Morrice réussit une superbe profondeur de couleur dans *La mosquée, Alger* (ill. 32), qui est une de ses aquarelles algériennes les plus remarquables. La composition est maintenant réduite à une simplicité exemplaire: trois bandes horizontales de couleurs d'intensité égale représentent respectivement le sol, la mosquée et le ciel. Une certaine modulation de la touche n'altère pas le lisse de la surface, et les couleurs sont opaques. Le détail décoratif des créneaux qui surmontent la muraille de la mosquée est rendu avec grande économie. La forte ressemblance de *La mosquée, Alger* (ill. 32) avec une autre aquarelle, *Tunis* (Collection McMichael d'art canadien), donne à penser qu'elles datent toutes deux de 1922[31]. Si l'on en juge par l'exécution et le souci formel, *Tunis* (Collection McMichael d'art canadien) est d'une facture plus libre. La composition s'y répartit en larges zones horizontales au premier plan, pour le mur de la mosquée et pour le ciel assombri. La tour verticale de la mosquée, les créneaux et les arbres ondoyants du premier plan font contrepoids aux bandes horizontales. Le traitement de Morrice est dégagé et, à l'exception du bleu profond et

(ill. 32) and another watercolour, *Tunis* (The McMichael Canadian Collection), suggests that they were both done in about 1922.[31] In terms of execution and form, *Tunis* (The McMichael Canadian Collection) is the freer rendition. The composition is divided into broad horizontal areas of foreground, mosque wall and dark sky. The vertical mosque tower, the crenellation of the mosque wall and the swaying trees in the foreground counterbalance these horizontal bands. Morrice's handling is unrestrained and, with the exception of the opacity of the deep blue sky, the colour is completely transparent. The leafless trees and the austere palette suggest an eerie, autumnal Tunis painted in a sharp, white light.

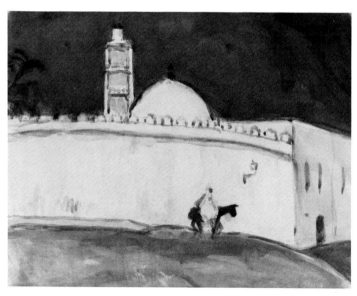

Ill. 32
J.W. Morrice
La mosquée, Alger
Aquarelle
Musée des beaux-arts du Canada, 15538

Ill. 32
J.W. Morrice
The Mosque, Algiers
Watercolour
National Gallery of Canada, 15538

With a far less deliberate brush, perhaps due to failing health, Morrice painted his final view, *Corte, Corsica* (cat. 108), probably while on his way to Tunis for the last time in 1923. The languid, sinuous lines of the work are dissolved by the colours they contain. The delicate colouration, the transparent wash quality of the colour and the complete elimination of detail make this picture a true culmination-point.

opaque du ciel, la couleur y est complètement transparente. Les arbres dénudés et l'austérité de la palette suggèrent un Tunis inquiétant, en automne, peint dans une lumière blanc cru.

D'une touche beaucoup moins sûre, due peut-être à son état de santé, Morrice peint sa dernière vue, *Corte, Corse* (cat. n° 108), probablement en route pour Tunis pour la dernière fois, à la fin de 1923. Les lignes sinueuses, alanguies se fondent dans les couleurs qu'elles délimitent. La finesse de coloration, la qualité du lavis transparent de la couleur et l'élimination complète du détail font de cette aquarelle un réel chef-d'oeuvre.

Notes

[1]Buchanan, 1936, p. 4.

[2]*Ibid.*, p. 3.

[3]Edgar Andrew Collard, «The Romance of Presbyterian Gothic», *The Gazette*, 28 août 1971 et Buchanan, 1936, p. 4. Morrice avait accès à la vaste collection de sir William Van Horne, un fervent mécène montréalais. Voir Robert Ayre, «Art Association of Montreal», *Canadian Art*, V.3, hiver 1948, pp. 115, 118; Buchanan, 1936, p. 7 et Allan Pringle, «William Cornelius Van Horne, Art Director Canadian Pacific Railway», *The Journal of Canadian Art History*, VIII.1, 1984, pp. 50-78.

[4]Ce n'est qu'à l'été de 1889, après que Brymner eût déjà été élu à la Royal Academy et à l'Ontario Society of Artists et qu'il ait enseigné à l'Art Association of Montreal que cette troisième fois survint. Voir Janet Braide, *William Brymner 1855-1925: A retrospective*, 1979, p. 36.

[5]Selon la propriétaire de l'album d'autographes, Morrice avait 17 ans quand il lui dédicaça ces oeuvres dans le Maine, où leurs familles prenaient des vacances (Conversation avec le propriétaire actuel, oct. 1981).

[6]La municipalité de Cushing est située sur la côte du Maine, au sud de Thomaston et à l'est de Friendship. L'île de Cushing ne figure pas sur les cartes que nous avons consultées à ce jour. L'île Whitehead est située au large de la côte du Maine.

[7]Il existe, au New Hampshire, un mont Whiteface et un lac Mirror proches l'un de l'autre. Cependant, la vue est probablement celle du mont Whiteface situé dans le nord de l'État de New York.

[8]Buchanan, 1936, pp. 6-7.

[9]Evelyn de Rostaing Mc Mann, *Royal Canadian Academy of Arts. Exhibitions and Members 1880-1979*, 1981, p. 291. Cette aquarelle a quelquefois été intitulée *Off the Atlantic Coast*, ou tout simplement *Atlantic Coast*.

[10]William R. Johnston, «Harpignies' Landscape», *The Bulletin of the Walters Art Gallery*, XIX.7, avril 1967, n. p.

[11]Les titres descriptifs qui suivent ont été attribués par moi-même au moment de mes recherches.

[12]Morrice fréquenta l'académie Julian en compagnie de Prendergast et peignit avec lui à Paris, Dinard et Concarneau de même qu'à Saint-Malo. Voir Cecily Langdale, *Charles Conder, Robert Henri, James Morrice, Maurice Prendergast: The Formative Years, Paris, 1890s*, 1975, n. p.

[13]Voir Hedley Howell Rys, *Maurice Prendergast 1859-1924*, Cambridge, Harvard UP, 1960, p. 25, où l'auteur affirme que les huiles et les pochades de Morrice font état d'un certain nombre de thèmes qu'il partage avec Prendergast aussi bien que de certains traits de style qu'ils ont en commun.

[14]MBAM, 1965, p. 63.

[15]Voir John O'Brian, «Morrice. O'Conor, Gauguin, Bonnard et Vuillard», *Revue de l'Université de Moncton*, 15.2-3, avril-déc. 1982, pp. 9-34 au sujet de leur groupe.

[16]L'artiste canadien J.M. Barnsley (1861-1929), dont l'influence sur Morrice fut marquante, avait rejoint Brymner en Europe et se rendit souvent à Dieppe et à Saint-Malo. Barry Lord, *J.M. Barnsley (1861-1929): Retrospective Exhibition*, Vancouver, VAG, 1964, n. p.

[17]Morrice avait certainement entendu parler de Matisse déjà en 1905 quand les deux artistes exposèrent au Salon d'automne. Morrice présenta trois études vénitiennes (n°s 1140, 1141, 1142) tandis que Matisse et ses amis devinrent célèbres sous le nom de «fauves». John Elderfield, *The Wild Beasts: Fauvism and its Affinities*, New York, The Museum of Modern Art, 1976, pp. 13, 16, 43.

[18]Buchanan, 1936, p. 144.

[19]Voir «Morrice and Matisse», communication donnée par l'auteur à l'Université de Toronto en 1979, au sujet des relations étroites entre les scènes de fenêtres. Voir aussi Bath, 1968, p. 35.

[20]Ce trait fut souligné pour la première fois dans un article de William Colgate, «Exhibitions of the month», *Bridle & Golfer*, VIII.1, mai 1934, pp. 26-27, 38 au sujet d'une exposition aux galeries Mellors (Toronto, 7-30 avril 1934), où 21 aquarelles de l'artiste furent présentées. *Moonlight Landscape* portait le numéro 39.

[21]Contrairement à celle-ci, une vue absolument identique, reproduite dans le livre de *Marquet*, Paris, Georges Cres, 1920, planche 31, exécutée au Maroc en 1913 par un autre fauve, Albert Marquet (1875-1947), est une transcription plutôt littérale et conventionnelle de la scène.

[22]Robert Goldwater, «The primitivism of the fauves, The Brucke, The primitivism of the Blaue Reiter», *Major European Art Movements, 1900-1945*, réd. Patricia Caplan et Susan Manso, New York, E.P. Dutton, 1977, p. 51, affirme que «...le manque de soin apporté à la finition du tableau...» est un trait propre aux fauves.

[23]Lettre de R.F. Wodehouse à W.R. Johnston: 7 juil. 1965.

[24]Le MBAM conserve cinq dessins à la mine de plomb. L'on connaît quatre huiles sur toile issues de ces esquisses.

[25]Les deux tableaux, maintenant à Moscou, sont examinés sous cet angle dans l'article de John Hallmark Neff, «Matisse and Decoration: The Shchukin Panels», *Art in America*, LXV.4, juil.-août 1975, p. 44.

Notes

26L'on connaît une autre aquarelle qui y est apparentée, *Landscape, Trinidad*, dans une collection particulière. L'oeuvre définitive, *Rue d'un village aux Antilles* (cat. nº 100), est d'une composition beaucoup moins dynamique.

27Le carnet nº 21 (MBAM, Dr.973.44) contient l'étude préparatoire pour cette aquarelle et pour les précédentes de Trinidad.

28Au sujet de l'utilisation par Matisse du rouge et du vert, voir Lawrence Gowing, *Matisse 1869-1954*, Londres, The Arts Council of Great Britain, 1968, pp. 11-12.

29En 1905, Marquet peignit le port de Menton (Musée de l'Ermitage, Leningrad), une composition analogue d'une facture très proche, reproduite dans Francis Jourdain, *Albert Marquet*, Paris, Cercle d'art, 1959, p. 59.

30L'on retrouve des études préparatoires pour les deux aquarelles mentionnées ci-dessus dans le carnet nº 21f.35 (MBAM, Dr.973.44) et dans le carnet nº 19f.11 (MBAM, Dr.973.42), qui contiennent aussi des esquisses pour les oeuvres définitives.

31Le carnet nº 19 (MBAM, Dr.973.42) comprend des études pour *Tunis* et pour *La mosquée, Alger*.

1Buchanan, 1936, p. 4.

2*Ibid.*, p. 3.

3Edgar Andrew Collard, "The Romance of Presbyterian Gothic", *The Gazette*, Aug. 28, 1971 and Buchanan, 1936, p. 4. Morrice had access to the extensive collection of Sir William Van Horne, an enthusiastic Montreal art patron. See Robert Ayre, "Art Association of Montreal", *Canadian Art*, V.3, Winter 1948, pp. 115, 118; Buchanan, 1936, p. 7; and Allan Pringle, "William Cornelius Van Horne, Art Director Canadian Pacific Railway", *The Journal of Canadian Art History*, VIII.1, 1984, pp. 50-78.

4The third time, in the summer of 1889, occurred *after* Brymner had already been elected to the Royal Academy and the Ontario Society of Artists, and had been a teacher at the Art Association of Montreal. See Janet Braide, *William Brymner 1855-1925: A retrospective*, 1979, p. 36.

5According to the owner of the autograph book Morrice was seventeen when he wrote his dedication to her in Maine where their families were vacationing (Conversation with current owner, Oct. 1981).

6The town of Cushing lies on the coast of Maine, south of Thomaston and east of Friendship. Cushing's Island does not appear on the maps consulted to date. Whitehead Island lies off the coast of Maine.

7A Mount Whiteface and Mirror Lake exist in proximity to one another in New Hampshire. However, the "Whiteface Mountain" located in upper New York State is more likely the location of this view.

8Buchanan, 1936, pp. 6-7.

9Evelyn de Rostaing Mc Mann, *Royal Canadian Academy of Arts. Exhibitions and Members 1880-1979*, 1981, p. 291. This watercolour has sometimes been called *Off the Atlantic Coast*, or simply *Atlantic Coast*.

10William R. Johnston, "Harpignies' Landscape", *The Bulletin of the Walters Art Gallery*, XIX.7, Apr. 1967, n. pag.

11The author assigned descriptive titles at the time of research.

12With Prendergast Morrice attended the Académie Julian and painted in Paris, Dinard and Concarneau as well as St. Malo. See Cecily Langdale, *Charles Conder, Robert Henri, James Morrice, Maurice Prendergast: The Formative Years, Paris, 1890s*, 1975, n. pag.

13See Hedley Howell Rys, *Maurice Prendergast 1859-1924*, Cambridge, Harvard UP, 1960, p. 25, where he states that Morrice's oils and *pochades* reflect a concentration of subjects he shared with Prendergast as well as common aspects of their styles.

14MMFA, 1965, p. 63.

15See John O'Brian, "Morrice. O'Conor, Gauguin, Bonnard et Vuillard", *Revue de l'Université de Moncton*, 15.2-3, Apr.-Dec. 1982, pp. 9-34 for a discussion of their circle.

16The Canadian artist J.M. Barnsley (1861-1929), a strong artistic presence for Morrice, had joined Brymner in Europe and often went to Dieppe and St. Malo. Barry Lord, *J.M. Barnsley (1861-1929): Retrospective Exhibition*, Vancouver, VAG, 1964, n. pag.

17Morrice certainly knew of Matisse by 1905, when both artists exhibited at the Salon d'automne. Morrice submitted three Venetian *études* (nos. 1140, 1141, 1142), and Matisse and his colleagues became famous as the "fauves". John Elderfield, *The Wild Beasts: Fauvism and its Affinities*, New York, The Museum of Modern Art, 1976, pp. 13, 16, 43.

18Buchanan, 1936, p. 144.

19See "Morrice and Matisse", an unpublished graduate paper delivered by the author at the University of Toronto in 1979, for a discussion of the contiguity of all the window paintings. See also Bath, 1968, p. 35.

20First noted in William Colgate, "Exhibitions of the month", *Bridle & Golfer*, VIII.1, May 1934, pp. 26-27, 38 in a discussion on the exhibition at the Mellors Art Galleries (Toronto, Apr. 7-30, 1934) where twenty-one watercolours were exhibited and *Moonlight Landscape* was no. 39.

21In contrast, the very same view reproduced in Georges Besson, *Marquet*, Paris, Georges Cres, 1920, plate 31, done in Morocco in 1913 by another fauve, Albert Marquet (1875-1947), is a rather conventional and literal transcription of the scene.

22Note Robert Goldwater, "The primitivism of the fauves, The Brucke, The primitivism of the Blaue Reiter", *Major European Art Movements, 1900-1945*, eds. Patricia Caplan and Susan Manso, New York, E.P. Dutton, 1977, p. 51, where he states that "...the neglect of the general finish of the picture..." is a fauve trait.

23Letter from R.F. Wodehouse to W.R. Johnston: July 7, 1965.

24There are also five graphite drawings at the MMFA. Four known canvases resulted from these preparatory works.

25Both canvases, now in Moscow, are discussed in this light by John Hallmark Neff, "Matisse and Decoration: The Shchukin Panels", *Art in America*, LXV.4, July-Aug. 1975, p. 44.

26There is another related watercolour, *Landscape, Trinidad*, in a private collection. The canvas version, *Village Street, West Indies* (cat. 100), is much less dynamic.

27Sketch Book no. 21 (MMFA, Dr.973.44) contains the preparatory sketch for this watercolour and the preceding Trinidadian ones.

28For a discussion on Matisse's use of red and green, see Lawrence Gowing, *Matisse 1869-1954*, London, The Arts Council of Great Britain, 1968, pp. 11-12.

29In 1905 Marquet painted the port of Menton (Hermitage, Leningrad), creating a similar composition in a very similar way. It is reproduced in Francis Jourdain, *Albert Marquet*, Paris, Cercle d'art, 1959, p. 59.

30Preparatory sketches for the above two watercolours exist in Sketch Book no. 21f.35 (MMFA, Dr.973.44) and Sketch Book no. 19f.11 (MMFA, Dr.973.42), which also contain the sketches for the final works.

31Sketches for *Tunis* and *The Mosque, Algiers* may be found in Sketch Book no. 19 (MMFA, Dr.973.42).

Morrice ou la quête du plaisir

par John O'Brian

Je ne puis pas distinguer entre le sentiment que j'ai de la vie et la façon dont je le traduis.
Car bon gré mal gré, nous appartenons à notre temps et nous partageons ses opinions, ses sentiments et même ses erreurs[1].

Henri Matisse

Que penser de James Wilson Morrice, ce grand peintre canadien qui, pourtant, fut «le moins canadien» de tous? Au moment de la déclaration de la guerre en 1914, Morrice jouissait d'une solide réputation de peintre en Europe. Il participait régulièrement aux expositions, à Paris aussi bien qu'ailleurs; les meilleurs critiques ne manquaient pas de commenter ses envois et les collectionneurs sérieux d'acquérir de ses tableaux. En 1909, Marius et Ary Leblond se répandaient en louanges sur la «volupté du calme» dont Morrice imprégnait ses scènes et les «arènes du plaisir» où il allait chercher ses sujets — ainsi, les groupes attablés dans les cafés, les estivants se prélassant à la plage (ill. 33)[2]. Et la même année Louis Vauxcelles, le critique qui imposa les termes évocateurs de «fauvisme» et de «cubisme», écrivait que, depuis la mort de Whistler en 1903, Morrice était devenu «the [North] American painter who had achieved in France and in Paris the most notable and well-merited place in the world of art[3]».

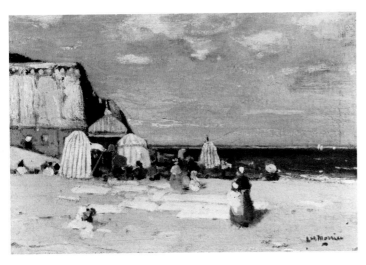

Ill. 33
J.W. Morrice
The Beach, Saint-Malo
Huile sur toile
Art Gallery of Ontario, 81/282

Ill. 33
J.W. Morrice
The Beach, Saint-Malo
Oil on canvas
The Art Gallery of Ontario, 81/282

En 1914, la réputation de Morrice se doublait aussi de celle qu'on lui faisait d'être «tout un personnage». Il avait beaucoup d'amis et de connaissances qui ne demandaient pas mieux que de se régaler les uns les autres des anecdotes piquantes auxquelles donnaient lieu ses aventures et son comportement d'excentrique. (On songe ici à Henri Rousseau qui, à la même période, fut souvent en butte aux moqueries de ses connaissances[4].) De 1900 à 1914, ce cercle d'amis comptait, pour n'en nommer que les plus célèbres, Henri Matisse, Charles Camoin, Clive Bell, Walter Sickert, Roderic O'Conor, Paul Fort, Arnold Bennett, Aleister Crowley et Somerset Maugham. Les trois derniers firent même de Morrice un personnage de roman. «Hasn't he had too much to

Morrice's Pleasures (1900-1914)

by John O'Brian

I am unable to distinguish between the feeling I have about life and my way of translating it [into art].
Whether we want to or not, we belong to our time and we share in its opinions, its feelings, even its delusions.[1]

Henri Matisse

What are we to make of James Wilson Morrice, the great "un-Canadian" Canadian painter? By the time war broke out in 1914 Morrice had acquired a significant European reputation as a painter. His frequent contributions to exhibitions in Paris and elsewhere were reviewed regularly by leading critics, and his paintings acquired by major collectors. In 1909 Marius and Ary Leblond praised the "sensuality of calm" which Morrice gave to the scenes and "places of pleasure" he chose as subject matter—for example, groupings at a café or people taking their leisure at the beach (ill. 33).[2] And in the same year Louis Vauxcelles, the critic responsible for coining "fauvism" and "cubism" as descriptive terms, wrote that since Whistler's death in 1903 Morrice had become "the [North] American painter who had achieved in France and in Paris the most notable and well-merited place in the world of art."[3]

By 1914 Morrice had also gained fame as a personality, as a character. A wide circle of friends and acquaintances sought his company, and regaled one another with anecdotes of his adventures and eccentric behavior. (One may be tempted here to recall Henri Rousseau, who during the same period was often a butt of amusement to others.)[4] Between 1900 and 1914 the circle included Henri Matisse, Charles Camoin, Clive Bell, Walter Sickert, Roderic O'Conor, Paul Fort, Arnold Bennett, Aleister Crowley and Somerset Maugham—to mention only the most famous. The last three even incorporated Morrice into their novels. "Hasn't he had too much to drink?" queried someone about the artist Warren in *The Magician* (a figure based on Morrice, Maugham asserted).[5] "Much," came the reply, "but he is always in that condition, and the further he goes from sobriety the more charming he is."[6] So the stories went; whether they were based on fact or fiction seems hardly to matter.

Even after his death in 1924, Morrice's personality continued to exert a powerful fascination. Donald W. Buchanan devoted a large part of his ambitious study of the artist (1936) to anecdotal memoirs, and subsequent books on Morrice by Kathleen Daly Pepper (1966) and G. Blair Laing (1984) followed Buchanan's lead.[7] However, there has been peculiarly little attempt to link the biographical detail offered up by these books to the paintings themselves. And in a comparable way, the paintings have remained divorced from the times in which Morrice lived. The biography and the period have, so to speak, led lives independent of the art.

This bifurcation of Morrice's life and work, and of his work and times, is, I feel, mistaken. The biography—under which one must subsume the anecdotes about the artist—is vital to an understanding of the paintings; and an understanding of the paintings is inseparable from a comprehension of the times. As Robert L. Herbert has argued recently, the gardens which Monet constructed at Giverny cannot be regarded as mere background to his art, as interesting simply in their own right.[8] Yet that is precisely how Morrice's environment has been treated in the literature. I propose to argue that the personal traits so often remarked by Morrice's friends—his incessant need for travel, his indulgence

drink?», s'inquiète quelqu'un à propos du peintre Warren, dans *The Magician* (personnage dont Maugham affirme que Morrice a été le modèle). On lui répond: «Much, but he is always in that condition, and the further he goes from sobriety the more charming he is[5,6].» C'est ainsi que naissaient les anecdotes; qu'elles aient été véridiques ou fictives importe peu.

Même après sa mort, en 1924, la personnalité de Morrice continue de défrayer la chronique. Donald W. Buchanan consacre une bonne partie de son ambitieuse étude sur l'artiste (1936) à des souvenirs anecdotiques, et les ouvrages postérieurs sur Morrice de Kathleen Daly Pepper (1966) et de G. Blair Laing (1984) suivent Buchanan dans cette voie[7]. Cependant, et le fait étonne, on n'a pratiquement pas tenté d'établir un lien quelconque entre les peintures et les données biographiques compilées dans ces livres. De même, les tableaux sont restés isolés du temps où Morrice a vécu. La biographie et, de façon plus générale, l'histoire de l'époque ont jusqu'ici existé indépendamment des oeuvres.

Ce divorce de la vie d'avec l'oeuvre de Morrice et celui de son oeuvre d'avec l'époque est, à mon avis, déplorable. L'aspect biographique — rubrique où vient se ranger le matériel anecdotique — est indispensable à la compréhension des tableaux; et la compréhension des tableaux est indissociable de celle de l'époque. Ainsi que Robert L. Herbert le soulignait récemment, les jardins aménagés par Monet à Giverny ne peuvent être vus simplement comme toiles de fond de ses oeuvres, comme simplement intéressants en eux-mêmes[8]. Pourtant, c'est exactement de cette façon qu'on a envisagé le milieu de Morrice dans les études qui portent sur lui. Je me propose de soutenir que les traits de caractère si souvent relevés par les amis de Morrice — sa soif du voyage, son penchant pour les choses et les endroits agréables et, par-dessus tout, sa passion pour Paris, cette «massive flower of national decadence, the biggest temple ever built to material joys and the lust of the eyes», comme le décrivait Henry James en 1898[9] — sont en rapport intime avec les qualités et attributs de son art. Je voudrais aussi établir que le sujet de sa peinture et les qualités de «délicatesse», de «décorativité» et de «spontanéité» perçues par les critiques dans son oeuvre reflètent une conception de l'art fondamentalement hédoniste, conception que, d'une certaine façon, il partageait avec d'autres peintres de son temps.

Il n'est pas difficile de reconstituer le Paris où Morrice avait choisi de vivre. Ce Paris, il faut bien le dire, demandait des revenus considérables (dont Morrice disposait grâce à la prospérité de l'entreprise de textiles de sa famille, à Montréal) et une absence quasi absolue de charges (ce qu'il s'était assuré en vivant seul). De 1899 à 1916, Morrice habita le 45, quai des Grands-Augustins, où il avait aussi son atelier (ill. 34), sur la rive gauche de la Seine avec, au nord, vue sur l'île de la Cité. Depuis ce point central, il pouvait rayonner dans toutes les directions et se trouver dans l'un des axes menant au coeur de la ville, vers les vastes boulevards réalisés par Haussmann et tous ces plaisirs qui, tout à la fois, fascinaient et rebutaient James; ce dernier écrivait: «This extraordinary Paris, with its new — I mean more multiplied — manifestations of luxurious and extravagant extensions, grandeur and general chronic *expositionism*[10].»

On peut, à partir de lettres, journaux intimes et mémoires contemporains, mesurer à quel point Morrice se délectait de cet «extraordinaire Paris». Il présentait, pour reprendre Baudelaire, tous les symptômes du «flâneur». Clive Bell, par exemple, s'est souvenu, dans les termes suivants, d'avoir été, jeune homme, piloté dans Paris par Morrice,

... and of being made to feel beauty in the strangest places;

in things and places pleasurable, most of all his love of Paris, that "massive flower of national decadence, the biggest temple ever built to material joys and the lust of the eyes," as Henry James described it in 1898[9]—are closely bound up with the qualities and characteristics of his art. I also propose to argue that the subject matter of his painting, and the "delicate", "decorative", "spontaneous" qualities which critics perceived in his work, reflect a fundamentally hedonistic conception of art, a conception that in certain ways he shared with other painters of the time.

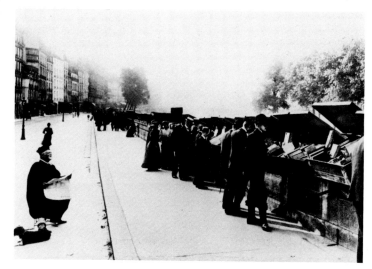

Ill. 34
En regardant vers l'ouest, quai des Grands-Augustins, Paris
(Le studio de Morrice était à gauche, au n° 45, en face des arbres)
Carte postale
Vers 1900

Ill. 34
Looking West, quai des Grands-Augustins Paris
(Morrice's studio was on the left opposite the trees, at no. 45)
Postcard
C. 1900

It is not difficult to piece together the Paris that Morrice chose to inhabit. This Paris, let it be said, required a considerable income (which Morrice possessed by virtue of the family textile business in Montreal) and a considerable degree of freedom from responsibility (which he ensured by living alone). From 1899 until 1916 Morrice lived and had his studio at 45, quai des Grands-Augustins (ill. 34), on the left bank of the Seine, overlooking the Île de la Cité to the north. From this pivotal location, he could move in any direction and find himself on an axis leading to the city's public face, to the broad boulevards constructed by Haussmann, and to those pleasures which fascinated and repelled James: "This extraordinary Paris," he wrote, "with its new—I mean more multiplied—manifestations of luxurious and extravagant extensions, grandeur and general chronic *expositionism*."[10]

We can gauge how fully Morrice relished this "extraordinary Paris" from contemporary letters, journals and memoirs. He exhibited, to follow the language of Baudelaire, all the characteristics of the *flâneur*. Clive Bell, for example, has written of being taken about Paris as a young man by Morrice,

and of being made to feel beauty in the strangest places; not in cafés and music-halls only (in those days, about 1904, the classic haunts of beauty), but on hoardings and in shop-windows, in itinerant musicians singing sentimental romances, in smart frocks and race-meetings and arias by Gounod, in penny-steamers and sunsets and military

not in cafés and music-halls only (in those days, about 1904, the classic haunts of beauty), but on hoardings and in shop-windows, in itinerant musicians singing sentimental romances, in smart frocks and race-meetings and arias by Gounod, in penny-steamers and sunsets and military uniforms, at the Opéra comique, and even at the Comédie française[11].

Ayant quitté Paris, cependant, Bell entretient une correspondance assidue non pas avec Morrice mais avec son ami Roderic O'Conor, un expatrié irlandais qui, jadis, avait failli se rendre à Tahiti avec Gauguin et qui était souvent le compagnon de Morrice, à Paris et dans les environs[12]. O'Conor renseignait Bell sur toutes les activités de Morrice. Dans ses lettres, il mentionne les voyages de l'artiste à Londres (vers 1906), à Venise (été 1907), au Canada (à plusieurs reprises) et en Bretagne, à Concarneau (à plusieurs reprises également)[13]. Il raconte aussi une mésaventure typique de Morrice, du genre qui devait faire la joie du cercle de l'artiste («Morrice has been shut up in the Pasteur Hospital with — guess what — *the measles*[14]!!!!»), et des histoires qui tournent autour de l'alcoolisme de Morrice, en particulier de son faible pour l'absinthe. Dans une lettre à Bell, il écrit:

Morrice is gone to Venice and is suffering a good deal I believe from the heat and a regime of lemonade. He «hopped it up considerable» for some time before he started and left here in a very shaky condition — the joyous life is beginning to tell on him I am afraid[15].

Le régime à la limonade ne fit pas long feu et il ne cesse évidemment pas de rencontrer ses amis dans ses cafés favoris; il semble bien, toutefois, qu'il ait renoncé à l'absinthe. Dans une lettre de 1909 adressée à Newton MacTavish, il s'en plaint d'ailleurs en ces termes: «I am writing this in a café near the Opéra, bitches all around me and men drinking absinthe, which maddens me because I am not allowed to drink it any more[16].»

Arnold Bennett, dans son journal, donne un aperçu du mode de vie de Morrice au cours des années d'avant-guerre. En date du 29 avril 1905, on lit:

Morrice came and dined with me last night. He is an old habitué of the quarter [Montparnasse]. And though he had not been here for years, the old waiter at the Jouanne tripe-shop, where we dined excellently, remembered him and how he liked his tripe. Morrice plays the flute charmingly. He performed Bach, etc. At eleven o'clock he said he must go, but he stayed till one o'clock[17].

Bref, il est incontestable que, vivant à Paris, Morrice a pleinement profité — et il en avait amplement les moyens — de toutes les diversions qu'offrait la ville. À compter de vers 1900, il entretient même une maîtresse, Léa Cadoret, la nièce d'un pâtissier qui tenait boutique boulevard Saint-Germain[18].

Mais, peut-on se demander, quelle incidence peuvent bien avoir de tels détails biographiques sur l'art de Morrice — sur sa façon d'exploiter les techniques, sur son style et sa manière, sur son choix de sujets? Très grande, à mon avis, mais pour mieux élucider ce rapport, je ferai appel à un autre témoin, Muriel Ciolkowska. Le passage qui suit n'a été publié qu'après la mort de l'artiste, mais ce souvenir de Morrice travaillant à l'une de ses petites huiles sur panneau (ses pochades), remonte quasi certainement aux années d'avant-guerre, période où Ciolkowska connaissait

uniforms, at the Opéra comique, and even at the Comédie française.[11]

After leaving Paris, however, Bell maintained an active correspondence not with Morrice, but with Morrice's friend Roderic O'Conor, an Irish expatriate who once had almost travelled to Tahiti with Gauguin, and who often accompanied Morrice in and around Paris.[12] O'Conor kept Bell closely informed on Morrice's activities. In his letters he refers to trips by Morrice to London (c. 1906), to Venice (summer, 1907), to Canada (several times), and to Brittany and Concarneau (again several times).[13] He also mentions a typically Morricean misfortune of the kind that must have been recounted and embellished by the artist's circle of friends ("Morrice has been shut up in the Pasteur Hospital with—guess what—*the measles*!!!!"[14]), and stories which stemmed from Morrice's alcoholism, especially his fondness for absinthe. One letter tells Bell that

Morrice is gone to Venice and is suffering a good deal I believe from the heat and a regime of lemonade. He "hopped it up considerable" for some time before he started and left here in a very shaky condition—the joyous life is beginning to tell on him I am afraid.[15]

He did not maintain a regime of lemonade for long, nor did he stop meeting friends in his favourite cafés, though evidently he did forego absinthe. "I am writing this in a café near the Opéra," he explained in a letter of 1909 to Newton MacTavish, "bitches all around me and men drinking absinthe, which maddens me because I am not allowed to drink it any more."[16]

Arnold Bennett's journal also tells about the kind of life Morrice pursued in the pre-war years. The entry for April 29th, 1905, reads:

Morrice came and dined with me last night. He is an old habitué of the quarter [Montparnasse]. And though he had not been here for years, the old waiter at the Jouanne tripe-shop, where we dined excellently, remembered him and how he liked his tripe. Morrice plays the flute charmingly. He performed Bach, etc. At eleven o'clock he said he must go, but he stayed till one o'clock.[17]

There can be no doubt, in short, that in Paris Morrice took full advantage of the diversions that he was so well able to afford. From about 1900 onwards he even kept a mistress, Léa Cadoret, the niece of a *pâtissier* with a shop on the Boulevard Saint-Germain.[18]

But what, it may be asked, do such biographical details have to do with Morrice's art—with the way he used his media, with his style and manner of painting, with his choice of subject matter? A great deal, in my opinion, but in order to emphasize the connection I must call in one more witness—Muriel Ciolkowska. Though the passage which follows was not published until after the artist's death, the memory of Morrice at work on one of his small oil panels (his so-called *pochades*) almost certainly dates from before the war, when Ciolkowska knew the artist well.

Morrice, so far as I know, was never seen to carry visible painting kit, his complete outfit consisting of a small box which could fit like a cigar case into one of the pockets of his dapper tweed suit, and which held his panels, his brushes and his made-out palette. I once had the good luck

bien l'artiste.

Morrice, so far as I know, was never seen to carry visible painting kit, his complete outfit consisting of a small box which could fit like a cigar case into one of the pockets of his dapper tweed suit, and which held his panels, his brushes and his made-out palette. I once had the good luck to attend the production of one of these little preparations for his bigger pictures. He spent three afternoons on a surface hardly bigger than a medium-sized envelope. He would look long at his subject, mix his tone, look again, then dab on a tiny morsel of color, lay down his little brush, take a puff of smoke, and so on between every minute touch; for the severest precision in the sketch — precision of form and tone — was the secret of that lovely looseness and laxness in the enlargement[19].

Voilà un passage remarquable, à plusieurs points de vue. Que devons-nous comprendre, par exemple, lorsque l'auteur déclare qu'«on n'a jamais vu Morrice transporter d'attirail de peinture»? Est-ce à dire qu'il n'a jamais travaillé au chevalet à l'extérieur de son atelier, même s'il a été, d'abord et avant tout, un peintre de plein air et de lumière du grand jour? Il semblerait que cela fût le cas. En second lieu, est-il vraisemblable qu'il ait passé autant de temps — «trois après-midi» — à une pochade «à peine plus grande qu'une enveloppe de taille moyenne»? A-t-il vraiment consacré trois après-midi à, pour être précis, *Pink Clouds above the Boulevard* (ill. 35), un panneau mesurant 12,7 sur 15,2 cm?

Selon ce que nous avons pu constater jusqu'ici, on ne peut s'étonner, en fait, que Morrice n'ait pas voulu s'encombrer de tout un attirail. Son *modus operandi* ne se prêtait guère à de pareilles contraintes — et surtout dans les villes où, comme nous l'avons vu, il revêtait les apparences du parfait «flâneur». Il est donc logique qu'une petite boîte à couleurs (ou un carnet de croquis, également de format réduit[20]), pouvant tenir dans la poche de ses costumes de bonne coupe, ait été la solution idéale dans les circonstances. On peut se l'imaginer — bien qu'il n'en soit guère besoin, ses habitudes nous étant bien connues de par les descriptions des lettres et des mémoires — attablé dans un café, la boîte discrètement posée sur ses genoux, en client ordinaire, nullement différent des autres. Voilà comment il s'y prenait pour réaliser ses oeuvres les plus originales, les croquis à l'huile. «Pour le parfait flâneur, pour l'observateur passionné, c'est une immense jouissance que d'élire domicile dans le nombre, dans l'ondoyant, dans le mouvement, dans le fugitif et l'infini...», écrivait Baudelaire dans son essai «Le peintre de la vie moderne». Mais, ajoutait l'auteur, et c'est là que la remarque s'applique plus particulièrement à Morrice et à sa manière de réaliser les pochades, il est de la nature du «flâneur» de «rester caché au monde» pour que son plaisir soit complet[21].

Lorsque Monet peignit sa série de tableaux sur la gare Saint-Lazare, il ne le fit pas dans le secret, bien au contraire. Il travaillait ouvertement, au vu et au su de tous. Il avait même obtenu l'autorisation des autorités d'installer son chevalet dans la gare[22] et il y disposait des toiles qui pouvaient atteindre 85 sur 100 cm. À l'audace de la conception correspondait l'audace de l'exécution. Par opposition, le contraste avec la discrétion des préparatifs de Morrice est intéressant, surtout que le souci qu'apportait ce dernier à capter les moindres nuances d'atmosphère, la qualité fugitive de la lumière réfléchie par les formes et constructions urbaines s'inscrivaient dans le sillage de Monet et de l'impressionnisme. En effet, Morrice se plaisait à observer le spectacle de

to attend the production of one of these little preparations for his bigger pictures. He spent three afternoons on a surface hardly bigger than a medium-sized envelope. He would look long at his subject, mix his tone, look again, then dab on a tiny morsel of color, lay down his little brush, take a puff of smoke, and so on between every minute touch; for the severest precision in the sketch—precision of form and tone—was the secret of that lovely looseness and laxness in the enlargement.[19]

In several ways this is a remarkable passage. What, for example, are we to make of the observation that Morrice "was never seen to carry visible painting kit"? Are we to understand that he never set up an easel for larger paintings outside his studio, even though he was pre-eminently a painter of outdoor scenes and outdoor light? It seems so. Second, was it likely that he would spend as long as three afternoons on a *pochade* "hardly bigger than a medium-sized envelope"? Might he have spent three afternoons, to be specific, on *Pink Clouds above the Boulevard* (ill. 35), a panel measuring 12.7 cm x 15.2 cm?

From what has been recounted so far, in fact, it is hardly surprising that Morrice should have wanted to be unencumbered by painting equipment. Restrictions of any kind ran contrary to his *modus operandi*—above all in cities, where, as we have seen, he assumed the role of a *flâneur*. Thus a small painting box (or an equally compact sketch book)[20] which fitted into a side pocket of his well-tailored clothes, was an appropriate solution to his artistic requirements. We can imagine him—though there is hardly any need to imagine, for the scene has been so often described in letters and memoirs—seated at a café table, the box set unobtrusively on his lap, looking scarcely different from the other patrons. This was how he set about producing much of his most individual work, the oil sketches. "For the perfect *flâneur*, for the passionate spectator", Baudelaire wrote in his essay *The Painter of Modern Life*, "it is an immense joy to set up house in the heart of the multitude, amid the ebb and flow of movement, in the midst of the fugitive and the infinite..." But, Baudelaire added, and here is the telling point with regard to Morrice and his *pochades*, it is also the character of the *flâneur* to wish "to remain hidden from the world," even while he participates in its pleasures.[21]

When Monet painted his series of the Gare Saint-Lazare he did not remain hidden, but worked out in the open, in full view. He even got official clearance to set up his easel in the station,[22] and on the easel he placed canvases that measured up to 85 cm x 100 cm. His conception was bold, and his execution was bold. The contrast with Morrice's modest preparations is instructive, especially as Morrice's own concern for the nuances of atmosphere, for the evanescent qualities of light reflected against the forms and structures of the city, owed much to the initial example of Monet and impressionism. Morrice was someone who was equally willing to indulge in the spectacle of the city as he was to represent it. For him, in other words, the activity of painting was inseparable from his search for enjoyment: in the most personal of ways, his subject matter and his preferred media were a function of that pursuit of enjoyment.

However, let there be no misunderstanding: *Pink Clouds above the Boulevard* is a work of intense deliberation. Despite its summary appearance, it could not have taken less than several sessions to complete. Beneath the thinly-brushed surface of the panel—so thin that in places the wood, richly coloured, becomes part of the texture of the image[23]—loose pencil notations, especially of the buildings to the right and the left, outline the compo-

la ville tout autant qu'à le représenter. Pour lui, en d'autres termes, peindre et s'amuser étaient inséparables. À sa manière toute personnelle, son sujet et ses techniques d'élection étaient fonction de cette quête du plaisir.

Cependant, et il ne faut pas se méprendre, *Pink Clouds above the Boulevard* est une oeuvre très étudiée, très fouillée. En dépit de son délié, plusieurs séances ont dû être nécessaires à son achèvement. Sous la mince couche picturale recouvrant le panneau — si ténue qu'en certains endroits le bois, richement coloré, participe à la texture de l'image[23] —, de rapides esquisses à la mine, en particulier pour les maisons de gauche et de droite, définissent la composition. De plus, chaque petite touche de pigment se superposant à l'esquisse primitive a été soigneusement pesée quant à son apport à l'ensemble. Trois touches ont suffi à fixer dans l'espace le visage de profil de la femme en blanc qui est la deuxième figure à partir de la gauche; et ces trois touches ont été posées de façon à s'intégrer au feuillage de l'arbre vert, derrière. Cette oeuvre, qui exprime pleinement la perception qu'avait Morrice de la vie de la rue et qui, par un heureux dosage psychophysiologique, réussit à saisir l'essence d'un lieu donné, à un moment donné du jour, révèle l'artiste accompli. Et elle révèle aussi l'artiste — et, tout compte fait, c'est là ce qui nous occupe — sous un éclairage qui permet de faire le lien entre son mode de vie et les conditions dans lesquelles il peignait, tant pour ce qui est du sujet que de la technique.

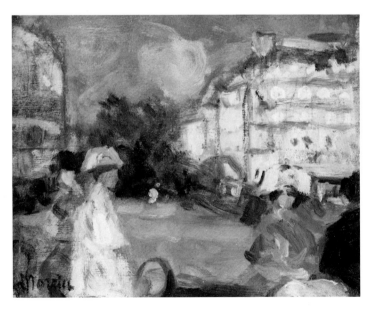

Ill. 35
J.W. Morrice
Pink Clouds above the Boulevard
Huile et crayon sur bois
Vers 1908
Coll. particulière

Ill. 35
J.W. Morrice
Pink Clouds above the Boulevard
Oil and pencil on wood
C. 1908
Private collection

Non moins important est le lien qui rattache l'art de Morrice à celui de son temps. Le peintre canadien John Lyman nous a donné un aperçu des plus perspicaces des affinités qui existaient entre l'oeuvre de Morrice et celui d'autres artistes. Lyman connaissait, pour l'avoir suivie lui-même, la trajectoire de Morrice presque aussi bien que ce dernier. En 1907, à l'âge de vingt ans, il arrivait à Paris pour étudier les beaux-arts et, en 1909, s'était lié

sition. Moreover, each dab of oily pigment over the underdrawing is carefully considered for its exact contribution to the pictorial whole. Only three brushstrokes are needed to fix in space the profiled face of the woman in white who stands second from the left; and the same three strokes knowingly form part of the foliage of the green tree behind. This work, in which Morrice's feeling for street life is fully manifested, and in which, using a blend of the psychological and physiological, he succeeds in capturing a particular place at a particular time of day, shows the artist at his most accomplished. But it also shows the artist—and after all this is the matter at hand—in a light that relates the circumstances of his life to the circumstances of his painting (both its subject matter and its technique).

Of equal importance is the relationship of Morrice's art to the art of his time. One of the most perceptive accounts of the affinities of Morrice's work to the work of other artists was written by the Canadian painter, John Lyman. Lyman knew Morrice's terrain almost as well as Morrice himself. In 1907, at the age of twenty, he went to Paris to study art, and by 1909 he had befriended Morrice and had enrolled in Matisse's school. He remained in Europe during most of the next twenty-five years, and in that time travelled much of the territory that Morrice had covered in his own travels.[24] In Lyman's view, Morrice's strongest and clearest affinity was to Whistler. But, he stated:

> Morrice did not assimilate from Whistler only, but more from the *fin-de-siècle* atmosphere. It was really the afterglow of the romantic sunset, a compensation—as romanticism always is—for discomfiture and disillusion. It was in protest against the encroachments of vulgarity, materialism, scientism and machinism ... that dandyism, ambiguous females, nostalgic twilights and nocturnes, exoticism and esthetic "arrangements" became the vogue. Morrice was a little too esoteric to go far in this direction—and he soon responded to a more positive impulse—but something of its rare taste and decorative pattern remained with him. It overlaid his interest in Impressionism, which never diminished his subjectivity. Like all other artists with a personality, he was more sensitive to the forces that were shaping his age than to any individual influence.[25]

These remarks demonstrate a subtle understanding of Morrice and his work. They recognize to what extent the work was shaped by the time, taking on the aura of "rare taste and decorative pattern" found in Whistler and the *nabis* (especially Bonnard and Vuillard). They also recognize to what degree Morrice had "personality"—a manner of painting that was his own. Finally, they recognize that after a certain date, which I would put at about 1903, Morrice began to respond in his painting to more positive and forceful impulses among which were the examples set by Gauguin and Matisse.[26]

Lyman's remarks have about them the kind of acuity that is sometimes encountered when one artist writes about another. But Lyman was far more intellectual and theoretical than Morrice, and his observations might not have been fully comprehensible to his subject. Morrice's letters, and the notes to be found in his sketch books (despite the claims that have sometimes been made for them) are strikingly free of anything which might be described as analytical thinking. Indeed, it was a part of the conventional wisdom of Morrice's circle that the artist should *not* theorize, but should work to maintain his "spontaneity" and "originality". As Maurice Denis commented in 1909, not al-

d'amitié avec Morrice et travaillait sous la direction de Matisse. Il devait demeurer en Europe la plus grande partie des vingt-cinq années qui suivirent et, pendant ce temps, faire sensiblement les mêmes voyages que Morrice[24]. Selon Lyman, l'allégeance la plus forte et la plus évidente de Morrice allait à Whistler. Cependant, il déclarait:

> Morrice did not assimilate from Whistler only, but more from the *fin-de-siècle* atmosphere. It was really the afterglow of the romantic sunset, a compensation — as romanticism always is — for discomfiture and disillusion. It was in protest against the encroachments of vulgarity, materialism, scientism and machinism ... that dandyism, ambiguous females, nostalgic twilights and nocturnes, exoticism and esthetic «arrangements» became the vogue. Morrice was a little too esoteric to go far in this direction — and he soon responded to a more positive impulse — but something of its rare taste and decorative pattern remained with him. It overlay his interest in Impressionism, which never diminished his subjectivity. Like all other artists with a personality, he was more sensitive to the forces that were shaping his age than to any individual influence[25].

Ces observations témoignent d'une subtile compréhension de Morrice et de son oeuvre. Elles soulignent combien l'oeuvre doit à l'époque, s'appropriant le magnétisme diffus du «goût ésotérique et du motif décoratif» propres à Whistler et aux nabis (particulièrement Bonnard et Vuillard). Elles font aussi ressortir à quel point Morrice était un artiste de tempérament, doté d'un style bien à lui. Elles rappellent enfin qu'à un certain moment, que je fixerais aux environs de 1903, Morrice commença à se livrer, dans sa peinture, à des influences plus fortes et plus positives, parmi lesquelles on peut reconnaître celles que proposaient Gauguin et Matisse[26].

Les remarques de Lyman sont d'une acuité qu'on rencontre parfois chez un artiste qui en commente un autre. Mais Lyman avait beaucoup plus de l'intellectuel et du théoricien que Morrice, et ses observations auraient pu ne pas être tout à fait intelligibles pour celui qui en était le sujet. En effet, les lettres de Morrice et les notes de ses carnets (bien que certains aient pu prétendre les interpréter autrement) sont étonnamment dénuées de toute trace de ce qu'on pourrait appeler une «pensée analytique». Le credo du cercle de Morrice voulait que l'artiste ne doive *surtout pas* théoriser, mais plutôt s'efforcer de sauvegarder sa «spontanéité» et son «originalité». Ainsi que Maurice Denis le disait en 1909, sans s'y montrer forcément favorable, les disciples de Matisse «[se fiaient] davantage à la sensibilité, à l'instinct... contre les vertiges du raisonnement, contre l'excès des théories[27].» Matisse l'avait dit lui-même l'année précédente, dans ses «Notes d'un peintre», bien que, fait ironique, les arguments auxquels il dut avoir recours pour étayer ses positions lui aient demandé justement de «théoriser»[28].

Il semble, et ce trait est significatif, que Matisse se soit plu autant en la compagnie de Morrice qu'en celle de Bell ou de Lyman. Il prenait aussi un plaisir de connaisseur à voir la peinture de Morrice. À l'hiver de 1911-1912 et à celui de 1912-1913, Morrice, qui n'avait que peu fréquenté Matisse à Paris, le suivit à Tanger, au Maroc. En 1926, Matisse devait faire les commentaires suivants sur leur séjour dans cette région musulmane, à la demande du critique Armand Dayot, qui organisait alors une exposition commémorative sur Morrice pour

together favourably, those who were of Matisse's persuasion were "not so much theoreticians; they believe[d] more in the power of instinct."[27] Matisse had said as much himself the previous year in "Notes of a painter", though the arguments that he needed to develop in order to support his position ironically required him to be theoretical.[28]

Matisse, it seems, took as much pleasure in Morrice's company as Bell and Lyman. He also took a connoisseur's pleasure in Morrice's painting. In the winters of 1911-1912 and 1912-1913 Morrice, who had known Matisse only slightly in Paris, followed him to Tangiers in Morocco. In 1926 Matisse wrote about their stay in this corner of the Muslim Orient at the request of the critic Armand Dayot, who was organizing a Morrice memorial exhibition for the Simonson Galleries in Paris:

> About fifteen years ago I passed two winters in Tangiers in company with Morrice. You know the artist with the delicate eye, so pleasing with a touching tenderness in the rendering of landscapes of closely allied values. He was, as a man, a true gentleman, a good companion, with much wit and humor. He had, everyone knows, an unfortunate passion for whisky. Despite that, we were, outside of our hours of work, always together. I used to go with him to a café where I drank as many glasses of mineral water as he took glasses of alcohol.[29]

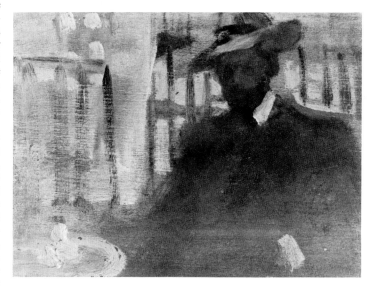

Ill. 36
J.W. Morrice
Portrait d'Henri Matisse, Tanger
Huile sur bois
Vers 1911-1913
Coll. particulière

Ill. 36
J.W. Morrice
Portrait of Henri Matisse, Tangiers
Oil on wood
C. 1911-1913
Private collection

Whatever questions may be raised about the significance of Matisse to Morrice's subsequent style of painting (questions which remain troubling), there can be no doubt that Morrice was aware that Matisse represented one of the major currents of contemporary painting. Nor can there be any doubt that Morrice recognized the powerful strain of hedonism in Matisse's work, and felt it to be connected in some way to a gentler strain of the same kind in his own work.[30]

It is one of the most significant features of Morrice's life

le compte des galeries Simonson, de Paris:

> J'ai, il y a une quinzaine d'années, passé deux hivers à Tanger en compagnie de Morrice. Vous connaissez l'artiste à l'oeil délicat, se complaisant avec une tendresse touchante dans la traduction de paysages aux valeurs rapprochées. C'était, comme homme, un vrai gentleman, bon camarade de beaucoup d'esprit, d'humour. Il avait, tout le monde le sait, la fâcheuse passion du whisky. Malgré cela nous étions, en dehors des séances de travail, toujours ensemble. Je l'accompagnais au café où j'absorbais autant de verres d'eau minérale qu'il prenait de verres d'alcool[29]...

On peut toutefois s'interroger sur l'influence qu'a pu avoir Matisse sur le style de peinture subséquent de Morrice: la question reste obscure; chose certaine, Morrice était conscient que Matisse incarnait l'un des grands courants de la peinture contemporaine. Il est aussi hors de doute que Morrice avait perçu la puissante veine d'hédonisme qui colorait l'oeuvre de Matisse et qu'il n'était pas sans établir un parallèle quelconque entre ce caractère et les manifestations, plus restreintes peut-être, qu'il en exprimait dans ses propres oeuvres[30].

Il est extrêmement significatif pour la vie et l'oeuvre de Morrice qu'il ait choisi d'explorer sa fascination pour l'exotisme dans les mêmes lieux que Matisse et, même, en sa compagnie. Il est aussi très intéressant que Matisse ait semblé avoir si bien compris l'homme et son art. Matisse déclarait à Dayot que Morrice «était toujours par monts et par vaux, un peu comme un oiseau migrateur mais sans point d'atterrissage bien fixe[31]». La métaphore rend bien la nature insaisissable de Morrice: voilà un artiste qui s'arrangeait toujours pour représenter un monde dont il s'échappait constamment et qui, avec la même constance, cherchait à concilier sa quête des plaisirs les plus fugaces avec sa vocation de peintre.

and work that he chose to indulge his fascination for the exotic in the same location as, and actually in the company of, Matisse. It is also of great interest that Matisse seems to have understood the man and his art so well. Matisse observed to Dayot that Morrice "was always over hill and dale, a little like a migrating bird but without any very fixed landing-place."[31] The metaphor catches something of Morrice's elusiveness: he was an artist who was always contriving to represent the world while escaping from it, and constantly trying to reconcile his pursuit of transient pleasures with the activity of painting.

Notes

[1][Henri Matisse, «Notes d'un peintre» (1908), *Écrits et propos sur l'art*, réd. Dominique Fourcade, Paris, Hermann, 1972, pp. 42-43. Traduit dans *Matisse on Art*, éd. Jack D. Flam, New York, 1973, pp. 36, 39.

[2]Marius Leblond et Ary Lebond, *Peintres de races*, 1909, pp. 203-204.

[3]«...le peintre nord-américain qui s'était taillé, dans les milieux artistiques français et parisiens, la place la plus enviable et la mieux méritée.» Louis Vauxcelles, «The Art of J.W. Morrice», *The Canadian Magazine*, 34, déc. 1909, p. 169.

[4]En fait, les personnalités et conditions de vie de Morrice et de Rousseau ne pouvaient être plus différentes. Ce ne sont, à vrai dire, que les anecdotes qu'ils ont suscitées dans leurs milieux respectifs qui justifient le rapprochement. Pour un aperçu des relations de Rousseau avec d'autres artistes, se reporter à Roger Shattuck, *The Banquet Years*, New York, 1955.

[5]«Est-ce qu'il n'a pas un peu bu?» — «Bien sûr, mais il est toujours comme ça, et plus il boit, plus il devient charmant.» Somerset Maugham, *The Magician*, Londres, 1908.

[6]Lettre de S. Maugham à D.W. Buchanan, 31 mars 1935, dans Buchanan, 1936, p. 51: «Peu après l'avoir rencontré [Morrice], j'ai fait de lui un portrait que je crois assez ressemblant, dans le personnage qui a nom Warren, dans un livre intitulé *The Magician*.»

[7]Pepper, 1966; Laing, 1984. D'autres écrits sur Morrice ont cependant fait moins de place à l'anecdote, en particulier MBAM, 1965 et Bath, 1968.

[8]Robert L. Herbert, «Monet's Turf» (compte rendu de *Monet*, par Robert Gordon et Andrew Forge), *New York Review of Books*, 11 oct. 1984, pp. 43-45.

[9]«[Cette] massive efflorescence de décadence nationale, le plus grand temple jamais élevé aux plaisirs physiques et aux délices de l'oeil.» Lettre de H. James à Ed. Warren, 25 fév. 1898, dans Leon Edel, *Life of Henry James*, Harmondsworth, 1973, p. 306.

[10]«Cet extraordinaire Paris, avec ses manifestations nouvelles — et j'entends aussi décuplées — de luxe et d'extravagance, de grandeur et d'un exhibitionnisme tout aussi généralisé que chronique.» *Ibid*, p. 306.

[11]«...Qui m'avait fait reconnaître la beauté dans les endroits les plus inattendus; non seulement dans les cafés et music-halls (en ce temps-là, vers 1904, les sanctuaires classiques de la beauté) mais dans les placards et les vitrines, chez les musiciens itinérants aux romances sentimentales, dans les robes élégantes, les compétitions équestres et les arias de Gounod, dans les péniches, les couchers de soleil et les uniformes militaires, à l'Opéra comique et même à la Comédie française.» Clive Bell, *Old Friends: Personal Recollections*, Londres, 1956, pp. 66-67. C'est au cours d'une discussion de Roger Fry qu'il est question de Morrice. Bell tire la conclusion que Fry n'aurait «pas été d'accord avec la notion de beauté de Morrice».

[12]Pour un aperçu des rapports d'O'Conor avec Morrice, voir John O'Brian, «Morrice, O'Conor, Gauguin, Bonnard et Vuillard», *Revue de l'Université de Moncton*, 15.2-3, avril-déc. 1982.

[13]Lettres d'O'Conor à Bell, 1906-1913, National Gallery of Ireland, Dublin. Je sais gré à Jonathan Benington, Leeds University, de m'avoir signalé l'existence de cette correspondance.

[14]«Morrice est enfermé à l'hôpital Pasteur: il a — je vous le donne en mille — *la rougeole*!!!!» *Ibid*., Lettre datée du 24 nov. 1907.

[15]«Morrice est parti pour Venise où il souffre beaucoup, je crois, de la chaleur et d'un régime à la limonade. Il faisait la noce depuis pas mal de temps avant le départ et il a quitté Paris dans un état lamentable — c'est, je le crains, la rançon de la joyeuse vie.» *Ibid*., Lettre sans date (probablement de juin 1907).

[16]Je vous écris dans un café près de l'Opéra. Je suis entouré de bonnes femmes et de bonshommes qui sifflent tous de l'absinthe — cela me rend fou, car on ne me permet plus d'en prendre une goutte.» North York, NYPLCDA, Lettre de J.W. Morrice à N. MacTavish: 24 mars [1909]; citée dans Buchanan, 1936, pp. 113-114.

[17]«Morrice est venu dîner avec moi, hier soir. C'est un vieil habitué du quartier [Montparnasse]. Et bien qu'il n'eût pas mis le pied là depuis des années, le vieux garçon de la triperie Jouanne, où nous avons fait un repas de roi, s'est souvenu de lui et de sa passion pour les tripes. Morrice a un joli talent de flûtiste. Il a joué du Bach, etc. À onze heures, il a déclaré qu'il s'en allait, mais il est resté jusqu'à une heure.» Arnold Bennett, *Journal: 1896-1910*, New York, 1932.

[18]Buchanan, 1936, p. 75. Buchanan eut, pour son livre, une entrevue avec Léa Cadoret au sujet de ses relations avec Morrice. Il lui acheta aussi, à diverses reprises, des tableaux et carnets de Morrice. Les deux carnets actuellement conservés au Musée des beaux-arts du Canada à Ottawa (nos d'inventaire 7419 et 7420) ont été acquis de Léa Cadoret par Buchanan au cours des années trente.

[19]«À ma connaissance, on n'a jamais vu Morrice transporter d'attirail de peinture, apparent du moins. En tout et pour tout, son matériel tenait dans une petite boîte qu'il glissait, comme un étui à cigares, dans une poche de son élégant costume de tweed et qui contenait ses panneaux, ses pinceaux et sa palette déjà enduite de couleurs. Un jour, j'ai eu la bonne fortune d'assister à une séance de ces travaux préparatoires pour les grands tableaux. Il a passé trois après-midi à une surface à taille moyenne. Il regardait son sujet longtemps, mélangeait les tonalités, regardait encore, puis appliquait une touche de couleur minuscule, déposait le petit pinceau, tirait une bouffée, et poursuivait ainsi pour chaque application; en effet, c'est dans la précision rigoureuse de la pochade — précision de forme et de tonalité — que résidait le secret de cette merveilleuse liberté de trait et de ligne qu'on retrouvait dans la version plein format.» Muriel Ciolkowska, «Memories of Morrice», *The Canadian Forum*, VI.62, nov. 1925, p. 52. Ciolkowska a également publié un article sur Morrice avant la guerre: «A Canadian painter, James Wilson Morrice», *The Studio*, 59, août 1913, pp. 176-183.

[20]On connaît la localisation de trente des carnets de Morrice; vingt-quatre d'entre eux font partie de la collection du Musée des beaux-arts de Montréal (Collection, 1983, pp. 49-63). Il était de coutume bien établie pour les artistes, tant académiques que d'avant-garde, de faire de nombreux croquis sur le motif, en plein air ou en atelier, comme le démontre abondamment Albert Boime dans *The Academy and French Painting in the Nineteenth Century*, Londres, 1971.

[21]Charles Baudelaire, *Le peintre de la vie moderne* (1863), dans *Oeuvres complètes*, Paris, La Pléiade, 1961, p. 1160. Robert Henri, qui dessinait avec Morrice dans les années 1890, connaissait aussi les joies du «flâneur». Il rapporte que l'artiste passait «des journées exquises, se mêlant à la foule, dans la ville et ses environs, sans but particulier, à la dérive... s'arrêtant si des choses lui tiraient l'oeil, pour mieux les connaître et les noter sommairement dans son carnet, une boîte à couleurs renfermant quelques petits panneaux de la dimension de sa poche..., apprenant à voir et à comprendre, en un mot à jouir des choses» (*The Art Spirit*, Philadelphie, 1923, p. 17).

[22]Daniel Wildenstein, *Claude Monet: Biographie et catalogue raisonné*, Paris, 1974-1978, lettre 100.

[23]D'autres avant Morrice avaient exploité l'emploi du panneau comme support. Ainsi Seurat, dans ses «croquetons», faisait valoir la couleur et la texture du bois; de même Whistler, dans ses petits panneaux.

[24]Dennis Reid, *A Concise History of Canadian Painting*, 1973, pp. 196-199. Malgré que Lyman s'intéressât au développement d'une culture canadienne propre, il fut, comme Morrice, un peintre canadien des «moins canadiens».

[25]«Morrice ne se limita pas à apprendre de Whistler uniquement, mais encore de tout le milieu de cette fin de siècle. Il s'agissait vraiment des dernières lueurs du crépuscule romantique, un réconfort, une consolation — comme l'est toujours le romantisme — après la déception et le désarroi. C'était en protestation contre l'envahissement de la vulgarité, du matérialisme, du scientisme et du machinisme... que le dandysme, les femmes au sexe incertain, la nostalgie des crépuscules et des nocturnes, l'exotisme et les agencements esthétiques entrèrent en vogue. Morrice était un peu trop ésotérique pour pousser dans cette direction — et il réagit bientôt à une impulsion plus positive — mais il devait conserver un quelque chose de ce goût du rare et de ces thèmes décoratifs. Ces éléments vinrent étayer son penchant pour l'impressionnisme, qui ne porta pourtant jamais atteinte à sa subjectivité. Comme tous les artistes à forte personnalité, il était plus sensible aux forces qui forgeaient son époque qu'à toute influence individuelle.» John Lyman, «In the museum of the Art Association: The Morrice retrospective», *The Montrealer*, 15 fév. 1938, pp. 15, 20. Lyman a aussi publié une monographie sur Morrice en français: *Morrice*, 1945.

[26]Voir la note 12. Le mémoire de maîtrise (inédit) de Mary McCarthy Hooper, «Henri Matisse in Morocco: The winters of 1911-12 et 1912-13», City University of New York, 1981 est aussi intéressant à consulter.

[27]Maurice Denis, *Théories 1890-1910*, 1920, pp. 271-272. Pour une discussion spécifique des techniques et de la terminologie ayant cours en art à la fin du dix-neuvième et au début du vingtième siècle, voir Richard Shiff, *Cézanne and the End of Impressionism*, Chicago, 1984.

[28]Matisse n'était pas sans se rendre compte du paradoxe (voir la note 1, p. 35).

[29]«About fifteen years ago I passed two winters in Tangiers in company with Morrice. You know the artist with the delicate eye, so pleasing with a touching tenderness in the rendering of landscapes of closely allied values. He was, as a man, a true gentleman, a good companion, with much wit and humor. He had, everyone knows, an unfortunate passion for whisky. Despite that, we were, outside of our hours of work, always together. I used to go with him to a café where I drank as many glasses of mineral water as he took glasses of alcohol». Lettre d'H. Matisse à A. Dayot, sans date [fin 1925], dans Simonson, 1926, pp. 6-7; traduite dans Buchanan, 1936, pp. 110-111.

[30]Matisse doutait que Morrice ait eu une réelle admiration pour ses oeuvres, mais en fut persuadé par une conversation de Morrice et Camoin que ce dernier lui rapporta dans une lettre (sans date [printemps 1913], dans Danièle Giraudy, «Correspondance Henri Matisse-Charles Camoin», *Revue de l'art*, 12, 1971, p. 15).

[31][Morrice] was always over hill and dale, a little like a migrating bird but without any very fixed landing-place». Lettre d'H. Matisse à A. Dayot, sans date [fin 1925], dans Simonson, 1926, pp. 6-7; traduite dans Buchanan, 1936, pp. 110-111.

Notes

[1] Henri Matisse, "Notes of a painter" (1908), *Matisse on Art*, ed. Jack D. Flam, New York, 1973, pp. 36, 39.

[2] Marius Leblond and Ary Leblond, *Peintres de races*, 1909, pp. 203-204.

[3] Louis Vauxcelles, "The art of J.W. Morrice", *The Canadian Magazine*, 34, Dec. 1909, p. 169.

[4] In fact, the personalities and circumstances of Morrice and Rousseau were different in almost all respects. It is only the stories that developed around them which may seem to be, in certain ways, comparable. For an account of Rousseau's relationships with other artists, see Roger Shattuck, *The Banquet Years*, New York, 1955.

[5] Letter from S. Maugham to D.W. Buchanan, Mar. 31, 1935, in Buchanan, 1936, p. 51: "Soon after I met him [Morrice] I wrote what I think was then an accurate portrait of him under the name of Warren in a book called *The Magician*."

[6] Somerset Maugham, *The Magician*, London, 1908.

[7] Pepper, 1966; Laing, 1984. Other writings on Morrice, however, have been less anecdotal, notably MMFA, 1965 and Bath, 1968.

[8] Robert L. Herbert, "Monet's Turf" (review of *Monet*, by Robert Gordon and Andrew Forge), *New York Review of Books*, Oct. 11, 1984, pp. 43-45.

[9] Letter from H. James to Ed. Warren, Feb. 25, 1898, in Leon Edel, *Life of Henry James*, Harmondsworth, 1973, p. 306.

[10] *Ibid*, p. 306.

[11] Clive Bell, *Old Friends: Personal Recollections*, London, 1956, pp. 66-67. The references to Morrice occur in a discussion of Roger Fry. Bell concludes that Fry could not "have found beauty where Morrice found it."

[12] For an account of O'Conor's relationship with Morrice, see John O'Brian, "Morrice. O'Conor, Gauguin, Bonnard et Vuillard", *Revue de l'Université de Moncton*, 15.2-3, Apr.-Dec. 1982, pp. 9-34.

[13] National Gallery of Ireland, Dublin, Letters from R. O'Conor to C. Bell, 1906-1913. I am grateful to Jonathan Benington, Leeds University, for bringing this correspondence to my attention.

[14] Ibid, Letter from R. O'Conor to C. Bell: Nov. 24, 1907.

[15] Ibid, Letter from R. O'Conor to C. Bell: [June 1907].

[16] North York, NYPLCDA, Letter from J.W. Morrice to N. MacTavish: Mar. 24, [1909]; quoted in Buchanan, 1936, pp. 113-114.

[17] Arnold Bennett, *Journal: 1896-1910*, New York, 1932.

[18] Buchanan, 1936, p. 75. Buchanan interviewed Léa Cadoret about her relationship with Morrice for his book. He also purchased from her, on various occasions, paintings and sketch books by Morrice. The two sketch books now in the National Gallery of Canada, Ottawa (accession nos. 7419 and 7420), were acquired from Léa Cadoret by Buchanan in the 1930s.

[19] Muriel Ciolkowska, "Memories of Morrice", *The Canadian Forum*, VI.62, Nov. 1925, p. 52. Ciolkowska also published an article on Morrice before the war: "A Canadian painter: James Wilson Morrice", *The Studio*, 59, Aug. 1913, pp. 176-183.

[20] The whereabouts of thirty of Morrice's sketch books are known; twenty-four of these are in the collection of the Montreal Museum of Fine Arts (Collection, 1983, pp. 49-63). It was conventional practice for artists, academic as well as avant-garde, to sketch frequently from life, outdoors and in, as demonstrated at length by Albert Boime, *The Academy and French Painting in the Nineteenth Century*, London, 1971.

[21] Charles Baudelaire, *The Painter of Modern Life* (1863), translated by Jonathan Mayne, *The Painter of Modern Life and Other Essays*, London, 1964, p. 9. Robert Henri, who sketched with Morrice in the 1890s, also knew what it was to be a *flâneur*. He writes of the artist spending "delightful days drifting about among people, in and out of the city, going anywhere, everywhere... not passing negligently the things he loves, but stopping to know them, and to note them down in the shorthand of his sketch book, a box of oils with a few small panels [in] the fit of his pocket..., learning to see and to understand—to enjoy" (*The Art Spirit*, Philadelphia: 1923, p. 17).

[22] Daniel Wildenstein, *Claude Monet: Biographie et catalogue raisonné*, Paris, 1974-1978, letter 100.

[23] There were precedents for Morrice's sophisticated use of his panel support. Seurat, in his *croquetons*, employed the colour and texture of the wood; so did Whistler, in his small panels.

[24] Dennis Reid, *A Concise History of Canadian Painting*, 1973, pp. 196-199. Despite Lyman's interest in the development of a distinctive Canadian culture, he was, like Morrice, an "un-Canadian" Canadian painter.

[25] John Lyman, "In the museum of the Art Association: The Morrice retrospective", *The Montrealer*, Feb. 15, 1938, pp. 15, 20. Lyman also wrote a book on Morrice, published in French only (*Morrice*, 1945).

[26] See note 12. Mary McCarthy Hooper, "Henri Matisse in Morocco: The winters of 1911-12 and 1912-13", Master's degree thesis, City University of New York, 1981, is also informative.

[27] Maurice Denis, *Théories: 1890-1910*, 1920, pp. 271-272. For a focused discussion of technique and terminology in late nineteenth- and early twentieth-century art, see Richard Shiff, *Cézanne and the End of Impressionism*, Chicago, 1984.

[28] Matisse was not unaware of the paradox (see note 1, p. 35).

[29] Letter from H. Matisse to A. Dayot, undated [late 1925], in Simonson, 1926, pp. 6-7; translated in Buchanan, 1936, pp. 110-111.

[30] Matisse doubted that Morrice really admired his work, but was reassured by a conversation between Morrice and Camoin which the latter reported to him in a letter (not dated [spring 1913], in Danièle Giraudy, "Correspondance Henri Matisse-Charles Camoin", *Revue de l'art*, 12, 1971, p. 15).

[31] Letter from H. Matisse to A. Dayot, undated [late 1925], in Simonson, 1926, pp. 6-7; translated in Buchanan, 1936, pp. 110-111.

Catalogue

par Nicole Cloutier

Catalogue

by Nicole Cloutier

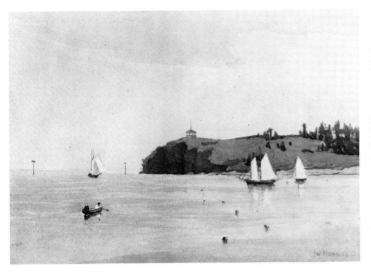

1

Whitehead, île de Cushing

Aquarelle
Signé, b.d.: «J.W. Morrice»
Vers 1882
21,4 x 30 cm
Musée des beaux-arts de Montréal
1974.7, don de F. Eleanore et David R.
Morrice

Inscription
Au recto, sous la composition, b.g.:
«Whitehead, Cushings Island».

Historique des collections
MBAM, 1974; F. Eleanore et David R.
Morrice, Montréal.

Bibliographie
Collection, 1983, p. 182; Szylinger, 1983,
p. 20.

Cette aquarelle, représentant Whitehead
à l'île de Cushing, se rapproche, par la
technique et le sujet, d'une autre datée de
1882 (MBAM, 1974.6).
De 1878 à 1882, James Wilson Morrice
fait son cours secondaire à la Montreal
Proprietary School, qui devient la
McTavish School en 1879[1], où l'on ensei-
gne le dessin[2]. Les débuts de sa carrière
restent dans l'ombre. La plus ancienne
oeuvre que nous connaissions de lui date
de 1879 (collection particulière).
À l'époque où Morrice fit un séjour à
l'île de Cushing, située dans la baie près de
Portland (Maine, États-Unis), on s'y ren-
dait en vapeur à partir de Boston. Il n'y
avait sur l'île qu'un hôtel pour les
estivants[3]. Le point de vue que le jeune ar-
tiste a peint est le rocher de Whitehead[4].
La composition n'est pas sans rappeler les
vues pittoresques que les albums de tou-
risme publiaient à l'époque.

[1]Dorais, 1980, p. 28. La bibliothèque du
MBAM conserve un livre que Morrice re-
çut en prix en 1878.

[2]Buchanan, 1936, p. 3.

[3]William Cullen Bryant, *Picturesque
America*, New York, Appleton, 1874,
pp. 411-413.

[4]*Ibid.*, pp. 411-413.

1

Whitehead, Cushing's Island

Watercolour
Signed, l.r.: "J.W. Morrice"
C. 1882
21.4 x 30 cm
The Montreal Museum of Fine Arts
1974.7, gift of F. Eleanore and David R.
Morrice

Inscription
On the front, under the work, l.l.:
"Whitehead, Cushings Island".

Provenance
MMFA, 1974; F. Eleanore and David R.
Morrice, Montreal.

Bibliography
Collection, 1983, p. 182; Szylinger, 1983, p. 20.

Owing to similarities in subject and
technique, this watercolour of Whitehead,
Cushing's Island resembles another work
dated 1882 (MMFA, 1974.6).
From 1878 to 1882, James Wilson Mor-
rice pursued his high school studies at the
Montreal Proprietary School (which
became the McTavish School in 1879),[1]
where he also took drawing lessons.[2] The
early stages of his career remain somewhat
obscure; his earliest known work dates
from 1879 (private collection).
At the time of Morrice's stay on
Cushing's Island, which is located in the
bay close to Portland (Maine, United
States), the only way to get there was to
travel by steamship from Boston and there
was but a single hotel on the island to ac-
commodate the summer visitors.[3] The view
painted by the young artist was the White-
head Rock.[4] The composition of the work
brings to mind the picturesque views pub-
lished in tourist guidebooks of the era.

[1]Dorais, 1980, p. 28. A book that Morrice
received as a prize in 1878 can be seen in
the library of the MMFA.

[2]Buchanan, 1936, p. 3.

[3]William Cullen Bryant, *Picturesque
America*, New York, Appleton, 1874,
pp. 411-413.

[4]*Ibid.*, pp. 411-413.

2

Adirondacks

Aquarelle
Signé, b.d.: «J.W. Morrice/86»
1886
22,1 x 30,1 cm
Musée des beaux-arts de Montréal
1942.742, don de Robert B. Morrice

Historique des collections
MBAM, 1942; Robert B. Morrice,
Montréal.

Bibliographie
Dorais, 1980, p. 18; Collection, 1983, p. 59;
Szylinger, 1983, p. 21.

Il semble que Morrice ait passé ses va-
cances de 1886 dans les Adirondacks (cf.
la date de l'aquarelle). Une autre version
de cette aquarelle est conservée dans la
collection du Musée des beaux-arts de
Montréal (1974.5). Au cours du même
voyage, Morrice aurait aussi peint une vue
de la rivière Au Sable, qu'il donna en 1888
à la fraternité Zeta Psi de Toronto[1].
Le point de vue choisi par Morrice n'a
rien d'exceptionnel: il s'agit du lac Mirror
et, à l'arrière-plan, des monts Whitney et
Whiteface. La composition est plutôt
faible; l'oeuvre, sans grande originalité, se
compare aux vues touristiques de l'époque.

[1]Dorais, 1980, p. 18.

2

Adirondacks

Watercolour
Signed, l.r.: "J.W. Morrice/86"
1886
22.1 x 30.1 cm
The Montreal Museum of Fine Arts
1942.742, gift of Robert B. Morrice

Provenance
MMFA, 1942; Robert B. Morrice,
Montreal.

Bibliography
Dorais, 1980, p. 18; Collection, 1983, p. 59;
Szylinger, 1983, p. 21.

It seems certain that Morrice spent his
holidays of 1886 in the Adirondacks (cf.
date of watercolour). Another version of
this watercolour is part of the collection of
the Montreal Museum of Fine Arts. It was
probably during this same trip that Mor-
rice painted his view of the Au Sable
River, a work which he donated to the
Zeta Psi Fraternity of Toronto in 1888.[1]
The viewpoint chosen by Morrice is not
particularly noteworthy: Mirror Lake may
be seen in the foreground, while Whitney
and Whiteface Mountains are shown in the
background. The composition is rather
weak and the work, which possesses
no great originality, is reminiscent of tour-
ist views of the time.

[1]Dorais, 1980, p. 18.

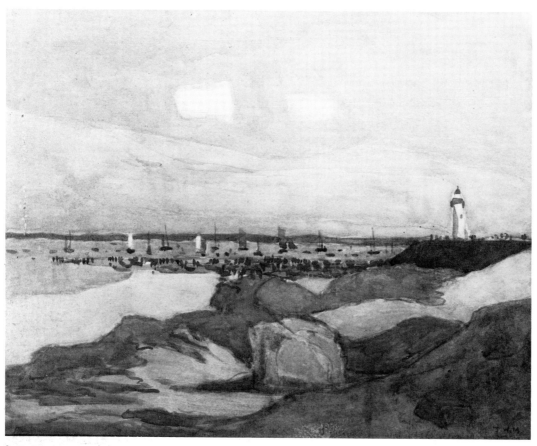

3
La côte Atlantique

Aquarelle
Signé, b.d.: «J.W.M.»
Vers 1887
22,9 x 29 cm
Collection particulière

Historique des collections
Coll. particulière, Hull, Qué.; Galerie
Dominion, Montréal.

Exposition
RCA-OSA, 1888, n⁰ 306 [?].

Bibliographie
Dorais, 1980, pp. 23, 275.

La côte de la Nouvelle-Angleterre était
dans le dernier quart du XIXᵉ siècle un
lieu privilégié de villégiature. Comme le
signale William Cullen Bryant dans
Picturesque America publié en 1874, la
côte Atlantique entre Boston et Portland
était très recherchée «for the rich city-man
and his family who seek in proximity of
ocean their summer recreation from the
cares and excitements of the year; for the
artist searching to reproduce on canvas the
visible romance of Nature[1]».

Il n'est donc pas étonnant que le jeune
homme riche qu'était James Wilson Mor-
rice ait peint ce port de la côte Atlantique.
La composition et la technique de Morrice
sont plus intéressantes dans cette oeuvre
que dans *Whitehead, île de Cushing*
(cat. n⁰ 1); nous croyons qu'il est possible
de la dater de vers 1887. Il s'agit peut-être
de l'aquarelle présentée à Toronto en 1888
à l'exposition commune de la Royal Cana-
dian Academy of Arts et de l'Ontario So-
ciety of Artists, première exposition à la-
quelle Morrice ait participé. Un journaliste
du *Toronto Saturday Night* avait déjà re-
marqué l'oeuvre du peintre montréalais[2].

[1]«Par le riche citadin et sa famille qui dési-
rent passer leurs vacances d'été au bord de
la mer, loin des soucis et des tracas de
leurs occupations; par l'artiste également,
qui aspire à mettre sur toile les manifesta-
tions épiques de la Nature.» William Cul-
len Bryant, *Picturesque America*, New
York, Appleton, 1874, p. 395.

[2]Van, «Arts & artists», *Toronto Saturday
Night*, 19 mai 1888, p. 7.

3
Fishing Fleet, Atlantic Coast

Watercolour
Signed, l.r.: "J.W.M."
C. 1887
22.9 x 29 cm
Private collection

Provenance
Private coll., Hull, Que.; Dominion
Gallery, Montreal.

Exhibition
RCA-OSA, 1888, no. 306 [?].

Bibliography
Dorais, 1980, pp. 23, 275.

During the last quarter of the 19th cen-
tury, the New England coast was a favou-
rite spot for vacations. As William Cullen
Bryant pointed out in *Picturesque America*,
published in 1874, the Atlantic coast be-
tween Boston and Portland was much
sought-after "for the rich city-man and his
family who seek in proximity of the ocean
their summer recreation from the cares
and excitements of the year; for the artist
searching to reproduce on canvas the visi-
ble romance of Nature".[1]

It is not surprising, then, that the young
and wealthy James Wilson Morrice
painted this harbour on the Atlantic coast.
The composition and technique that he
used in the work are more interesting than
those employed in *Whitehead, Cushing's
Island* (cat. 1); we believe the work to date
from around 1887. It may, in fact, be the
very watercolour that was shown in
Toronto in 1888 at the joint exhibition of
the Royal Canadian Academy of Arts and
the Ontario Society of Artists, the first ex-
hibition in which Morrice participated. A
journalist from the Toronto publication
Saturday Night had previously remarked
on the work of the Montreal painter.[2]

[1]William Cullen Bryant, *Picturesque
America*, New York, Appleton, 1874,
p. 395.

[2]Van, "Arts & artists", *Toronto Saturday
Night*, May 19, 1888, p. 7.

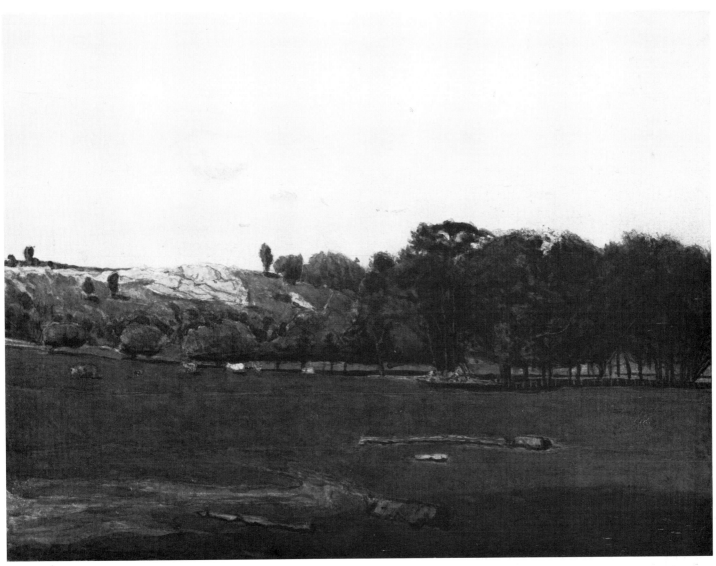

4.

À Don Flats, Toronto (Paysage pastoral)

Aquarelle
Signé, b.d.: «J.W.M./88»
1888
22,4 x 29,9 cm
Musée des beaux-arts de Montréal
1974.9, don de F. Eleanore et David R.
Morrice

Inscription
Au crayon noir: «On the Don Flats,
Toronto».

Historique des collections
MBAM, 1974; F. Eleanore et David R.
Morrice, Montréal.

Exposition
Collection, 1983, nº 72.

Bibliographie
Szylinger, 1983, p. 25.

Établi à Toronto depuis 1882, Morrice
obtient son diplôme de bachelier ès arts à
l'University College en juin 1886. Il s'ins-
crit en droit à Osgoode Hall la même an-
née et travaille comme clerc d'avocats to-
rontois jusqu'en 1889, date à laquelle il est
reçu au barreau[1].
Cette aquarelle datée de 1888 donne une
idée assez juste des paysages que Morrice
exposa au Salon du printemps de l'Art
Association l'année suivante. Il a repris ce
même paysage en 1889 dans *Don Flats,
Toronto* (MBAM, 1938.672). De cette
même période, nous connaissons *Sur la
rivière Humber, près de Toronto* (*On the
Humber River, near Toronto*), qu'il donna
à son ami Frederick Dallas en cadeau de
mariage, *Ferme près de la rivière* et *Pêche
à la rivière Credit* (oeuvres non localisées).

[1]Dorais, 1980, p. 29.

4

On the Don Flats, Toronto (Pastoral Landscape)

Watercolour
Signed, l.r.: "J.W.M./88"
1888
22.4 x 29.9 cm
The Montreal Museum of Fine Arts
1974.9, gift of F. Eleanore and David R.
Morrice

Inscription
In black pencil: "On the Don Flats,
Toronto".

Provenance
MMFA, 1974; F. Eleanore and David R.
Morrice, Montreal.

Exhibition
Collection, 1983, no. 72.

Bibliography
Szylinger, 1983, p. 25.

Settled in Toronto since 1882, Morrice
obtained his Bachelor of Arts degree at
University College in June of 1886. He en-
rolled in law at Osgoode Hall during the
same year and worked as a clerk for a
Toronto law firm until 1889, when he was
called to the Bar.[1]
This watercolour, dating from 1888, is
very similar to the landscapes that Morrice
exhibited the following year at the Spring
Exhibition of the Art Association of Mont-
real. He depicted this same view again in
1889 in *Don Flats, Toronto* (MMFA,
1938.672). Other works from the same
period include: *On the Humber River, near
Toronto*, which he gave to his friend
Frederick Dallas as a wedding gift, *Farm
near the River* and *Fishing in the Credit
River* (location of works unknown).

[1]Dorais, 1980, p. 29.

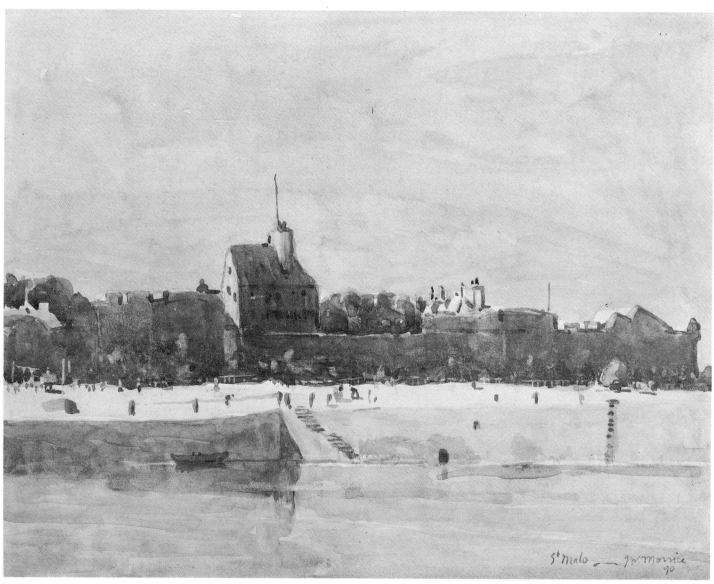

5
Saint-Malo

Aquarelle
Signé, b.d.: «St-Malo - J.W. Morrice/90»
1890
22,2 x 28,6 cm
Musée des beaux-arts de Montréal
1943.792, don de William James Morrice

Historique des collections
MBAM, 1943; William James Morrice,
Montréal.

Expositions
*J.W. Morrice (1865-1924): Paintings and
Water Colours from the Permanent Collec-
tion of the Montreal Museum of Fine Arts*,
(St. Catharines, Ont., 11-27 nov. 1966),
(Pas de cat.); MBAM, 1976-77, n° 5.

Bibliographie
Dorais, 1980, p. 67; Collection, 1983, p. 59;
Szylinger, 1983, pp. 30-31; Dorais, 1985,
p. 7.

James Wilson Morrice quitte le Canada
pour l'Europe en 1890. Nous ne connais-
sons pas son itinéraire précis faute de do-
cuments. L'aquarelle titrée *Saint-Malo*, da-
tée de 1890, est le seul élément qui nous
permette de prouver que Morrice s'est
rendu en Bretagne au tout début de son
séjour européen. Saint-Malo était à la fin
du XIXᵉ siècle une des villes françaises les
plus fréquentées, où accouraient chaque été
une multitude de baigneurs et de touristes.

Dans cette aquarelle, Morrice se montre
plus à l'aise avec son médium: il joue avec
la transparence et la densité dans le rendu
de l'eau et du ciel. Pour la première fois,
la composition est organisée sur quatre
bandes horizontales. Il utilise toujours des
tonalités de gris (mais sa gamme de cou-
leurs s'éclaircit) et aussi de petites taches
rouges (qui deviendront une constante par
la suite) pour attirer le regard sur les per-
sonnages de la jetée.

5
Saint-Malo

Watercolour
Signed, l.r.: "St-Malo - J.W. Morrice/90"
1890
22.2 x 28.6 cm
The Montreal Museum of Fine Arts
1943.792, gift of William James Morrice

Provenance
MMFA, 1943; William James Morrice,
Montreal.

Exhibitions
*J.W. Morrice (1865-1924): Paintings and
Water Colours from the Permanent Collec-
tion of the Montreal Museum of Fine Arts*,
(St. Catharines, Ont., Nov. 11-27, 1966),
(No catalogue); MMFA, 1976-77, no. 5.

Bibliography
Dorais, 1980, p. 67; Collection, 1983, p. 59;
Szylinger, 1983, pp. 30-31; Dorais, 1985,
p. 7.

In 1890, James Wilson Morrice left
Canada for Europe. Due to a lack of
documents, his exact itinerary is not
known. The watercolour entitled *Saint-
Malo*, dating from 1890, is the only evi-
dence that Morrice was in Brittany at the
very beginning of his European stay.
Towards the end of the 19th century
Saint-Malo was one of the most frequented
of French towns, with crowds of swim-
mers and tourists descending on it each
summer.

In this watercolour Morrice displays an
increased facility with the medium, utiliz-
ing an interplay of transparency and den-
sity in his rendering of the water and the
sky. For the first time, the composition is
organized along four horizontal bands. He
continues in his use of tones of grey, but
the range of colours is somewhat lighter.
The use of small areas of red—a constant
feature of future works—serves to draw at-
tention to the individuals on the jetty.

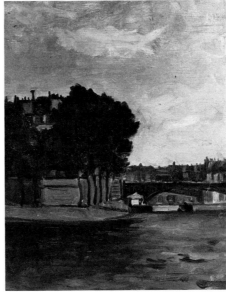

6
Paysage

Huile sur toile
(marouflée sur carton avant la restauration)
Signé, b.d.: «J.W. Morrice»
Vers 1890
22,9 x 29,9 cm
Musée des beaux-arts de Montréal
942.743, don de Robert B. Morrice

Historique des collections
MBAM, 1943; Robert B. Morrice,
Montréal.

Expositions
AAM, 1925, no 87; Waterloo Art Gallery,
James Wilson Morrice 1865-1924,
(Kitchener, Ont., 8 janv.-2 fév. 1964), (Pas
de cat.).

Bibliographie
Dorais, 1980, p. 68.

Cette huile sur toile représente un paysage breton ou normand et pourrait être datée de la même période que l'aquarelle *Saint-Malo* (cat. no 5), elle-même de 1890. Le premier plan dégagé ainsi que la palette dans les tonalités de gris nous incitent à situer cette oeuvre au cours de la première année du séjour de Morrice en Europe. De plus, la signature en lettres moulées, comme le signale Lucie Dorais, est fort semblable à celle des oeuvres de la décennie 1880 avant son départ pour l'Europe[1].

[1]Dorais, 1980, p. 68.

6
Landscape

Oil on canvas
(mounted on cardboard before restoration)
Signed, l.r.: "J.W. Morrice"
C. 1890
22.9 x 29.9 cm
The Montreal Museum of Fine Arts
942.743, gift of Robert B. Morrice

Provenance
MMFA, 1943; Robert B. Morrice, Montreal.

Exhibitions
AAM, 1925, no. 87; Waterloo Art Gallery,
James Wilson Morrice 1865-1924, (Kitchener, Ont., Jan. 8-Feb. 2, 1964),
(No catalogue).

Bibliography
Dorais, 1980, p. 68.

This oil on canvas portrays a landscape in either Brittany or Normandy. The work is probably from the same period as the watercolour of *Saint-Malo* (cat. 5), which was executed in 1890. The open foreground and the palette of predominantly grey tones prompt us to date this work to the first year of Morrice's stay in Europe. In addition, as Lucie Dorais has pointed out, the signature in block letters bears a strong resemblance to those found on works completed during the decade prior to his departure for Europe in 1890.[1]

[1]Dorais, 1980, p. 68.

7
Île Saint-Louis et pont, Paris

Huile sur toile marouflée sur carton
Signé, b.d.: «J.W. Morrice/92»
1892
29,2 x 21,5 cm
Hôpital général de Montréal

Bibliographie
Dorais, 1980, p. 73.

Datée de 1892, cette toile s'avère sans doute l'une des toutes premières oeuvres de Morrice à Paris. Les tonalités utilisées dans ce tableau sont très près de celles des aquarelles. Le gris, le violet et le vert se rapprochent d'une huile sur toile datée de 1893 qui appartient à la collection du Musée des beaux-arts de Montréal, *Sur les bords de la Seine* (966.1526), et de *Rue d'un village* (MBAM, 1974.10).
Morrice habite le quartier Montparnasse à Paris à partir d'avril 1892[1]. Il expose à Montréal au Salon du printemps de l'Art Association un tableau intitulé *Evening, Barbizon*[2], ce qui laisserait supposer qu'il ait voulu se tremper, dès les premiers mois de son séjour en France, dans la lumière particulière de Barbizon.
Le manque de documents relatifs à cette période de la carrière de l'artiste nous empêche de déterminer avec certitude s'il poursuivit des études ou s'il continua à travailler en autodidacte. Lucie Dorais situe à l'hiver 1891-92 le séjour de Morrice à l'académie Julian; cependant, son passage dans les ateliers fréquentés par les peintres canadiens ne sera que de courte durée[3].

[1]AAM, 1892, p. 26: «Morrice, James W., 9, rue Campagne-Première, Paris, France».

[2]*Ibid.*, p. 26.

[3]Dorais, 1980, p. 40.

7
Île Saint-Louis and Bridge, Paris

Oil on canvas mounted on cardboard
Signed, l.r.: "J.W. Morrice/92"
1892
29.2 x 21.5 cm
Montreal General Hospital

Bibliography
Dorais, 1980, p. 73.

Dated 1892, this canvas is almost certainly one of the very first works that Morrice completed in Paris. The tonality used in the painting is very similar to the one employed in his watercolours. The grey, violet and green are reminiscent of the colours in two oil paintings dating from 1893 which are part of the Montreal Museum of Fine Arts' collection: *On the Banks of the Seine* (966.1526) and *Village Street Scene* (MMFA, 1974.10).
From April of 1892 on, Morrice lived in the Montparnasse district of Paris.[1] He exhibited a painting at the Spring Exhibition of the Art Association of Montreal entitled *Evening, Barbizon*;[2] the existence of this work seems to indicate that, right from the earliest months of his stay in France, Morrice was keen to experience the special quality of the Barbizon light, so well-known to artists who had worked there.
The lack of documentation concerning this period of the artist's career prevents us from knowing with certainty whether he was studying formally or continuing to teach himself as he worked. Lucie Dorais judges Morrice's stay at the Académie Julian to have been during the winter of 1891-1892; it seems clear, however, that his attendance at studios frequented by other Canadian painters was brief.[3]

[1]AAM, 1892, p. 26: "Morrice, James W., 9, rue Campagne-Première, Paris, France".

[2]*Ibid.*, p. 26.

[3]Dorais, 1980, p. 40.

8
L'entrée de Dieppe

Huile sur toile
Signé, b.d.: «J.W. Morrice/92»
1892
35,5 x 60,1 cm
Collection de M. et M^me Jules Loeb,
Toronto

Historique des collections
M. et M^me Jules Loeb, Toronto, 1964;
Galerie G. Blair Laing, Toronto; Robert
B. Morrice, Montréal, vers 1936; David
Morrice, Montréal.

Expositions
Chicago, 1893, n° 81; RCA, 1893, n° 106;
AAM, 1925, n° 77; MBAM, 1965, n° 5;
GNC, *La collection de M. et M^me Jules
Loeb*, Ottawa, GNC, 1970.

Bibliographie
«The Art Gallery. The progress in art by
Canada in late years», *The Star*, 4 mars
1893; *The Star*, 8 mars 1893; Buchanan,
1936, p. 158, n° 3; Dorais, 1980, pp. 48-49,
65, 74, 77, 128, 194, 263, 282.

Daté de 1892, *L'entrée de Dieppe* fut ex-
posé en 1893 à Chicago et à l'Art Associa-
tion, à Montréal, dans le cadre de l'exposi-
tion de la *Royal Canadian Academy*. Ce
tableau a été jusqu'à récemment[1] connu
sous le titre *Le canal, Dordrecht*. Cepen-
dant, un article illustré du *Star* du 8 mars
1893 nous permet de lui restituer son titre
original. Les critiques montréalais accueil-
lent cette oeuvre avec beaucoup d'enthou-
siasme et le journaliste de la *Gazette* dira
même: «The artist is on the right path to
excellence in landscape painting[2].»

La composition très structurée avec un
premier plan triangulaire est beaucoup
plus intéressante que les vues de Paris de
la même période. La technique et la pa-
lette dans des variations de beige et de gris
ne sont pas sans rappeler *Le Pont-Neuf à
Paris* de la collection du Musée du
Québec.

[1]Dorais, 1980, p. 49.

[2]«Dans sa peinture de paysage, l'artiste est
décidément sur la bonne voie.» John
Popham, «The R.C.A. Exhibition: A
criticism of some of the pictures now on
view», *The Gazette*, 11 mars 1893.

8
Entrance to Dieppe

Oil on canvas
Signed, l.r.: "J.W. Morrice/92"
1892
35.5 x 60.1 cm
Collection of Mr. and Mrs. Jules Loeb,
Toronto

Provenance
Mr. and Mrs. Jules Loeb, Toronto, 1964;
G. Blair Laing Gallery, Toronto; Robert
B. Morrice, Montreal, about 1936; David
Morrice, Montreal.

Exhibitions
Chicago, 1893, no. 81; RCA, 1893,
no. 106; AAM, 1925, no. 77; MMFA,
1965, no. 5; NGC, *The Mr. and Mrs. Jules
Loeb Collection*, Ottawa, NGC, 1970.

Bibliography
"The Art Gallery. The progress in art by
Canada in late years", *The Star*, Mar. 4,
1893; *The Star*, Mar. 8, 1893; Buchanan,
1936, p. 158, no. 3; Dorais, 1980,
pp. 48-49, 65, 74, 77, 128, 194, 263, 282.

Entrance to Dieppe, which is dated 1892,
was exhibited in Chicago in 1893 and at
the Art Association in Montreal as part of
the Royal Canadian Academy Exhibition.
Until recently,[1] this painting was known
by the title *The Canal, Dordrecht*. How-
ever, an illustrated article which appeared
in *The Star* on March 8th, 1893, has made
possible the restoration of the original title.
Montreal critics received the work with a
good deal of enthusiasm, a journalist from
The Gazette even going so far as to say:
"The artist is on the right path to excel-
lence in landscape painting."[2]

The highly-structured composition, with
its triangular foreground, is much more in-
teresting than the scenes of Paris from the
same period. Both the technique and the
palette, in variations of beige and grey,
evoke *Pont-Neuf, Paris* from the collection
of the Musée du Québec.

[1]Dorais, 1980, p. 49.

[2]John Popham, "The R.C.A. Exhibition: A
criticism of some of the pictures now on
view", *The Gazette*, Mar. 11, 1893.

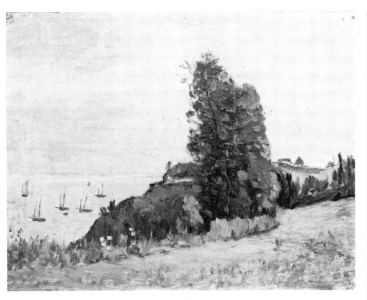

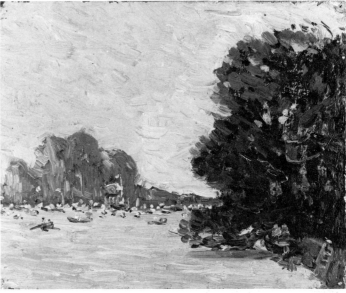

9
Paysage

Huile sur toile marouflée sur carton
Non signé
Vers 1892-1894
22,4 x 29,6 cm
Collection particulière

Inscriptions
Estampille: «Studio J.W. Morrice»; à
l'encre noire: «M-359»; au crayon noir:
«H 31».

Bibliographie
Dorais, 1980, pp. 51, 83, 85, 86, 126, 263,
284; Dorais, 1985, p. 8, pl. 4.

On a identifié ce paysage comme étant
Douarnenez mais aucun document ne nous
permet de supposer que Morrice ait visité
ce village[1]. Le carnet nº 13 (MBAM,
Dr.973.36) contient un dessin représentant
ce motif et le carnet nº 4, trois dessins de
ce même paysage (MBAM, Dr.979.9). Le
carnet nº 1 (MBAM, Dr.973.24), datant de
1901-1903, en contient aussi un dessin.
Quant à ce dernier, Lucie Dorais y voit
une esquisse rapide d'un tableau qui ornait
l'atelier de l'artiste depuis plusieurs
années[2]. Les carnets nᵒˢ 13 et 14 peuvent
être datés de 1892 à 1894: il nous faut
donc dater cette oeuvre de cette période
pendant laquelle Morrice étudiait dans
l'atelier d'Henri Harpignies (1819-1916).
Du reste, le traitement de la touche par
petits coups dans tous les sens évoque la
technique de son maître.

[1]Dorais, 1980, p. 51.

[2]Dorais, 1980, p. 83.

9
Landscape

Oil on canvas mounted on cardboard
Unsigned
C. 1892-1894
22.4 x 29.6 cm
Private collection

Inscriptions
Stamp: "Studio J.W. Morrice"; in black
ink: "M-359"; in black pencil: "H 31".

Bibliography
Dorais, 1980, pp. 51, 83, 85, 86, 126, 263,
284; Dorais, 1985, p. 8, pl. 4.

This landscape has been identified as
Douarnenez, yet there is no documentary
evidence to show that Morrice actually
visited this village.[1] Sketch Book no. 13
(MMFA, Dr.973.36) contains a drawing
depicting a similar scene, while Sketch
Book no. 4 includes three drawings of the
same landscape (MMFA, Dr.979.9).
Sketch Book no. 1 (MMFA, Dr.973.24),
dating from 1901-1903, also contains a
drawing of the same subject. Lucie Dorais
assumes this last to be a rapid sketch from
a painting that hung in the artist's studio
for many years.[2] Sketch Books nos. 13 and
14 can be dated to 1892-1894: conse-
quently, this particular work must date
from the period during which Morrice at-
tended the studio of Henri Harpignies
(1819-1916). Moreover, the use of many
small strokes applied in different directions
is highly evocative of the technique used
by his teacher.

[1]Dorais, 1980, p. 51.

[2]Dorais, 1980, p. 83.

10
Régates sur la rivière

Huile sur toile marouflée sur carton
Non signé
Vers 1892-1894
15,5 x 19 cm
Musée des beaux-arts de Montréal
1981.67, legs F. Eleanore Morrice

Historique des collections
MBAM, 1981; F. Eleanore Morrice,
Montréal.

Bibliographie
Collection, 1983, p. 175.

Cette huile sur toile peut être comparée,
à cause des petites touches rapides, à *Pay-
sage* (cat. nº 9), daté de 1892-1894. La
place prépondérante des arbres au premier
plan n'est pas sans rappeler les oeuvres
d'Harpignies.

10
A River Regatta

Oil on canvas mounted on cardboard
Unsigned
C. 1892-1894
15.5 x 19 cm
The Montreal Museum of Fine Arts
1981.67, F. Eleanore Morrice bequest

Provenance
MMFA, 1981; F. Eleanore Morrice,
Montreal.

Bibliography
Collection, 1983, p. 175.

Because of the small, rapidly-applied
strokes, this oil painting can be compared
with *Landscape* (cat. 9), dated 1892-1894.
The domination of the foreground by trees
also calls to mind certain works by Har-
pignies.

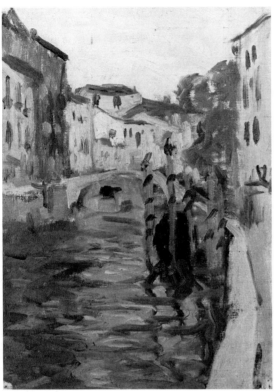

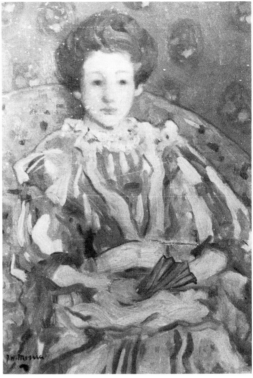

11
Scène de canal à Venise

Huile sur toile marouflée sur carton
Non signé
Vers 1894
32 x 22,5 cm
Musée des beaux-arts de Montréal
1981.68, legs F. Eleanore Morrice

Historique des collections
MBAM, 1981; F. Eleanore Morrice, Montréal.

Bibliographie
Collection, 1983, p. 76.

Scène de canal à Venise marque un point tournant dans la technique de Morrice: le type de composition ne diffère pas beaucoup des tableaux précédents mais la touche est plus rapide. Aux gris et aux bleus, encore importants, s'ajoutent des roses et des jaunes. La palette du voyageur s'éclaircit. Est-ce le contact avec la lumière vénitienne? On sent déjà cette tendance à l'éclaircissement de la palette de même qu'à la touche apparente et moins léchée dans *Scène d'hiver* (MBAM, 943.795). Mais *Scène de canal à Venise* laisse déjà présager l'utilisation d'une touche impressionniste.
Il faudrait dater ce tableau du premier séjour de Morrice en Italie. Lucie Dorais avance l'année 1894[1], ce qui nous paraît plausible. Le carnet nº 12 (MBAM, Dr.973.35) contient plusieurs dessins d'Italie. Un dessin conservé à l'Art Gallery of Ontario (AGO, 63/10) a sans doute servi d'esquisse pour *Scène de canal à Venise*.

[1]Dorais, 1980, p. 52.

11
Venetian Canal Scene

Oil on canvas mounted on cardboard
Unsigned
C. 1894
32 x 22.5 cm
The Montreal Museum of Fine Arts
1981.68, F. Eleanore Morrice bequest

Provenance
MMFA, 1981; F. Eleanore Morrice, Montreal.

Bibliography
Collection, 1983, p. 76.

Venetian Canal Scene marks a turning-point in Morrice's technique: the composition used is similar to earlier paintings, yet the brushwork is more rapid. He continues in the use of tones of grey and blue—still important elements in the painting—but also introduces shades of pink and yellow. The palette employed is paler, perhaps an influence of the quality of the light in Venice. One can already sense this tendency towards a lightening of the palette and observe the use of a finer and more evident stroke, in the earlier canvas *Winter Street Scene* (MMFA, 943.795). But it is really in *Venetian Canal Scene* that the eventual use of an impressionistic touch becomes foreseeable.
This painting most probably dates from Morrice's first stay in Italy; Lucie Dorais suggests the year 1894.[1] Sketch Book no. 12 (MMFA, Dr.973.35) includes a number of drawings from Italy. It was probably from a sketch now in the Art Gallery of Ontario collection (AGO, 63/10) that Morrice painted *Venetian Canal Scene*.

[1]Dorais, 1980, p. 52.

12
L'Italienne

Huile sur toile
Signé, b.g.: «J.W. Morrice»
Vers 1894
50 x 34,5 cm
Union centrale des arts décoratifs, Paris
17.848

Inscriptions
Sur le châssis, estampille : «Société du Salon d'Automne 1905»; étiquette: «9.6»; au crayon bleu: «17848»; au crayon blanc: «289»; au crayon noir: «3»; «116»; «18»; «Gisserte»; estampille en forme de palette: «Beos... » (illisible).

Historique des collections
Union centrale des arts décoratifs, Paris, 11 fév. 1911; Jules Maciet, Paris.

Expositions
SA, 1905, nº 1140 (sous le titre *Venise, étude* [?]).

Bibliographie
Louis Vauxcelles, «The art of J.W. Morrice», *Canadian Magazine*, 34, déc. 1909, ill. p. 175; Dorais, 1980, p. 201.

L'Italienne, exposée au Salon d'automne de 1905, a été reproduit en 1909 dans le *Canadian Magazine*. Ce portrait est entré dans la collection du Musée des arts décoratifs de Paris en 1911. Il faisait partie de la collection du philanthrope Jules Maciet, qui céda une importante collection d'arts décoratifs à ce musée.
Certains rapprochements peuvent être faits entre ce tableau et des oeuvres exécutées au cours du voyage de Morrice en Italie en 1894: *Scène de canal à Venise* (cat. nº 11) et *Personnage devant le porche de l'église Saint-Marc, Venise* (MBAM, 1981.65).

12
L'Italienne

Oil on canvas
Signed, l.l.: "J.W. Morrice"
C. 1894
50 x 34.5 cm
Union centrale des arts décoratifs, Paris
17.848

Inscriptions
On the stretcher, stamp: "Société du Salon d'Automne 1905"; label: "9.6"; in blue pencil: "17848"; in white pencil: "289"; in black pencil: "3"; "116"; "18"; "Gisserte"; palette-shaped stamp: "Beos... " (illegible).

Provenance
Union centrale des arts décoratifs, Paris, Feb. 11, 1911; Jules Maciet, Paris.

Exhibitions
SA, 1905, no. 1140 (entitled *Venise, étude* [?]).

Bibliography
Louis Vauxcelles, "The art of J.W. Morrice", *Canadian Magazine*, 34, Dec. 1909, ill. p. 175; Dorais, 1980, p. 201.

First exhibited in 1905 at the Salon d'automne, *L'Italienne* was later reproduced in 1909 in the publication *Canadian Magazine*. In 1911, the portrait entered into the collection of the Musée des arts décoratifs in Paris, acquired as part of an important collection of decorative works of art donated by the French philanthropist Jules Maciet.
This work can be compared with paintings produced during Morrice's travels through Italy in 1894, particularly *Venetian Canal Scene* (cat. 11) and *Figures in front of the Porch of the Church of St. Mark, Venice* (MMFA, 1981.65).

13
Carnet de croquis n⁰ 11

66 pages, dont 49 utilisées au recto,
6 au verso et 14 manquantes
Vers 1895
Plats 17,4 x 11,3 cm
Pages 16,6 x 10,6 cm
Musée des beaux-arts de Montréal
Dr.973.34, don de David R. Morrice

Ce carnet contient des dessins représentant Paris et Bois-le-Roi, ainsi que de nombreuses études de femmes. Au verso de la page de garde figure l'adresse de Morrice: «34, rue Notre-Dame-des-Champs». Nous savons de façon certaine que Morrice y résida avant juillet 1898 même si, en avril 1892, il habitait le 9, rue Campagne-Première. De toute façon, il y était sûrement en avril 1896[1]. Lucie Dorais date ce carnet de 1895[2] et nous croyons cette datation plausible.

13
Sketch Book no. 11

66 pages, 49 used on the front,
6 on the back and 14 missing
C. 1895
Cover pages 17.4 x 11.3 cm
Pages 16.6 x 10.6 cm
The Montreal Museum of Fine Arts
Dr.973.34, gift of David R. Morrice

This sketch book includes a series of drawings depicting scenes from Paris and Bois-le-Roi, as well as numerous studies of women. Morrice's address appears on the back cover: "34, rue Notre-Dame-des-Champs". We know definitely that Morrice lived at this address prior to July 1898 and, indeed, was already there in April of 1896.[1] In April of 1892 he was staying at 9, rue Campagne-Première. The dating of the sketch book to 1895, by Lucie Dorais, seems most plausible.[2]

Rue de Paris sous la pluie

Crayon Conté sur papier, p. 13
Présenté à Montréal seulement

Bibliographie
Jean-René Ostiguy, «The sketch-books of James Wilson Morrice», Apollo, 103, mai 1976, p. 425, ill. n⁰ 64 (sous le titre Nocturne).

Cette page avait été détachée du carnet et n'a pu à être réinsérée qu'en 1982. Le thème — une rue parisienne un soir de pluie — a piqué la curiosité de Morrice puisqu'il en a fait un bon nombre d'esquisses, dont plusieurs se retrouvent dans le carnet n⁰ 11. Malgré le traitement rapide du dessin, la composition est très achevée.

Wet Day on a Paris Street

Conté crayon on paper, p. 13
Presented only in Montreal

Bibliography
Jean-René Ostiguy, "The sketch-books of James Wilson Morrice", Apollo, 103, May 1976, p. 425, ill. no. 3; Dorais, 1980, p. 299, ill. no. 64 (entitled Nocturne).

It was in 1982 that this drawing was finally returned to the sketch book from which it had been removed. Morrice was most interested in the theme of this work—a Parisian street on a rainy night—and produced a number of studies on the subject, many of which can be found in Sketch Book no. 11. Even though the drawing was executed somewhat quickly, the composition of the work is most accomplished.

Scène de rue à Paris

Mine de plomb sur papier, p. 21
Présenté à Québec seulement

Ce dessin avec deux têtes de chevaux au premier plan et un paysage urbain à l'arrière-plan n'est pas un type de composition que nous retrouvons fréquemment dans l'oeuvre de Morrice. À notre connaissance, aucune huile sur toile n'a été construite ainsi, contrairement à quelques pochades représentant des scènes de cafés, par exemple Street Side Café, Paris (Agnes Etherington Art Centre, 24-27). Le motif à l'arrière-plan à gauche rappelle L'omnibus à chevaux (cat. n⁰ 14).

Paris Street Scene

Lead pencil on paper, p. 21
Presented only in Quebec City

The composition of this drawing, which shows two horses' heads in the foreground and an urban landscape in the background, is not of a type that occurred frequently in Morrice's work. To the best of our knowledge, not one of his oil paintings displays a similar construction, although it does appear in several quick oil sketches depicting scenes from Parisian cafés, including Street Side Café, Paris (Agnes Etherington Art Centre, 24-27). The scene to the left in the background of Paris Street Scene is reminiscent of The Omnibus (cat. 14).

Omnibus

Mine de plomb sur papier, p. 23
Présenté à Toronto seulement

Le pavé mouillé et l'omnibus tiré par des chevaux constituent des thèmes privilégiés pour Morrice à cette époque. Il les a repris dans quelques tableaux, notamment Un soir de pluie sur le boulevard Saint-Germain (collection particulière, Toronto) et L'omnibus à chevaux (cat. n⁰ 14).

Omnibus

Lead pencil on paper, p. 23
Presented only in Toronto

The wet pavements and the horse-drawn omnibus portrayed in this work were among Morrice's favourite themes during this period. They were taken up again in a number of works, notably Wet Day on the Boulevard Saint-Germain (private collection, Toronto) and The Omnibus (cat. 14).

Quai de la Seine

Mine de plomb sur papier, p. 26
Présenté à Fredericton seulement

Ce type de composition triangulaire, avec une longue diagonale au premier plan, avec au deuxième plan une nappe d'eau et à l'arrière-plan un paysage urbain, se retrouve dans des oeuvres du début des années 1890, telles que L'entrée de Dieppe (cat. n⁰ 8). La division de l'espace en quatre bandes verticales par des arbres donne du dynamisme à ce dessin. L'on retrouve l'utilisation des arbres à cette même fin dans des huiles sur toile comme Quai des Grands-Augustins (cat. n⁰ 52 et GNC, 73).

Quay on the Seine

Lead pencil on paper, p. 26
Presented only in Fredericton

The triangular composition of this work—created by the long diagonal element in the foreground, the expanse of water in the middle distance and the urban landscape shown in the background—reappears in certain works executed towards the beginning of the 1890s, notably Entrance to Dieppe (cat. 8). The positioning of the trees divides the drawing into four vertical bands and imparts a dynamic feeling to the sketch. Trees were used to achieve the same effect in a number of Morrice's oil paintings, including Quai des Grands-Augustins (cat. 51 and NGC, 73).

Femme au parapluie

Mine de plomb sur papier, p. 37
Présenté à Vancouver seulement

On peut rapprocher cette femme de profil tenant un parapluie du personnage de droite dans les tableaux Quai des Grands-Augustins (cat. n⁰ 52), Quai des Grands-Augustins (GNC, 73) et Sur les quais, Paris[3].

[1]SNBA, 1896: liste des exposants.

[2]Dorais, 1980, p. 100.

[3]Oeuvre non localisée, reproduite dans Muriel Ciolkowska, «A Canadian painter, James Wilson Morrice», The Studio, 59, août 1913, pp. 176-182.

Woman in the Rain

Lead pencil on paper, p. 37
Presented only in Vancouver

This profile view of a woman holding an umbrella is similar in many respects to the figure portrayed on the right in the works Quai des Grands-Augustins (cat. 51), Quai des Grands-Augustins (NGC, 73) and On the Quays, Paris.[3]

[1]SNBA, 1896: List of exhibitors.

[2]Dorais, 1980, p. 100.

[3]Location of work unknown, reproduced in Muriel Ciolkowska, "A Canadian painter, James Wilson Morrice", The Studio, 59, Aug. 1913, pp. 176-182.

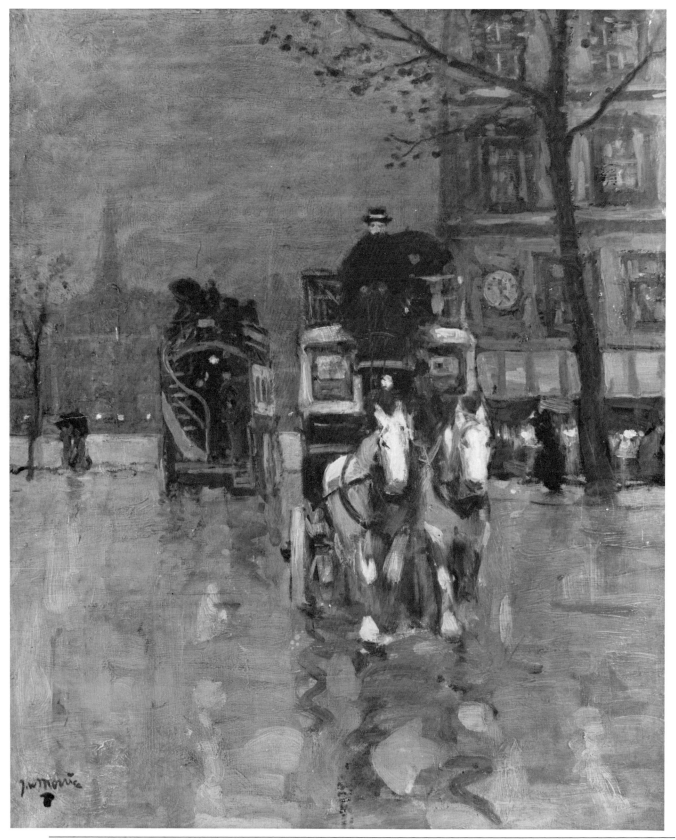

14
L'omnibus à chevaux

Huile sur toile
Signé, b.g.: «J.W. Morrice»
Vers 1895-1896
60,8 x 50 cm
Musée des beaux-arts du Canada
9509

Historique des collections
GNC, 1961; Jacques Combe, Paris.

Expositions
Bruxelles, 1900, n⁰ 247; MBAM, 1965, n⁰ 30; Bath, 1968, n⁰ 7; Bordeaux, 1968, n⁰ 7; Conseil des Arts du Canada, *OKanada*, (Berlin, 1982), n⁰ 33.

Bibliographie
Robert Ayre, «First of our old Masters», *The Star*, 25 sept. 1965, p. 12; Pepper, 1966, p. 87; Dorais, 1977, p. 23; Dorais, 1980, pp. 124, 165, 177, 184-185, 192, 197, 202, 216, 308; John O'Brian, «Morrice. O'Conor, Gauguin, Bonnard et Vuillard», *Revue de l'Université de Moncton*, 15.2-3, avril-déc. 1982. p. 12; Dorais, 1985, p. 10, pl. 11.

Les carnets n⁰ˢ 3 et 11 (MBAM, Dr.973.26 et Dr.973.34) contiennent des esquisses représentant des omnibus tirés par des chevaux. Ce thème a intéressé James Wilson Morrice au cours des années 1894-1895. Sur trois des quatre dessins, il a fait des études de pavés mouillés.

Lors de la restauration de la toile au laboratoire de la Galerie nationale du début des années 60, on a découvert une autre peinture représentant deux barques sur la berge en dessous de *L'omnibus à chevaux*. La couche picturale très épaisse, l'utilisation de glacis et l'étude des valeurs de tons vert olivâtre et gris nous incitent à dater ce tableau de 1895-1896.

Il aurait été exposé à Bruxelles au mois de mars 1900 à La Libre Esthétique sous le titre *L'omnibus*. En 1903, il était toujours dans l'atelier de Morrice comme en fait foi une liste dans son carnet n⁰ 1 (MBAM, Dr.973.24).

L'artiste a traité le thème des pavés mouillés à la tombée de la nuit dans trois autres tableaux: *Un soir de pluie sur le boulevard Saint-Germain*[1] (collection particulière, Toronto), *Une rue à Paris au crépuscule*[2] (oeuvre non localisée) et *Paris, la nuit* (MBAM, 1981.88), ce dernier datant probablement de la période 1909-1910. Il exposa au Salon du printemps de 1897 une autre scène nocturne probablement dans la même veine: *Evening, Paris*, non localisé. Nous pouvons cependant émettre l'hypothèse qu'il développait un thème similaire auquel Morrice s'est intéressé dans ses carnets de 1894-1895. Une pochade utilisant les mêmes tonalités de vert représentant les quais un soir d'hiver fait partie de la collection du Musée des beaux-arts de Montréal et peut être datée de 1895 (MBAM, 1981.87).

L'omnibus à chevaux reste sans doute le meilleur tableau de Morrice sur ce thème et l'un des tableaux les plus importants de cette période.

[1]Laing, 1984, p. 19, ill.

[2]Reproduit dans Christie, Manson & Woods (Canada), *Catalogue of Important Paintings, Drawings, Watercolours Prints and Sculpture*, Montréal, 2 mai 1973, lot n⁰ 92.

14
The Omnibus

Oil on canvas
Signed, l.l.: "J.W. Morrice"
C. 1895-1896
60.8 x 50 cm
National Gallery of Canada
9509

Provenance
NGC, 1961; Jacques Combe, Paris.

Exhibitions
Bruxelles, 1900, no. 247; MMFA, 1965, no. 30; Bath, 1968, no. 7; Bordeaux, 1968, no. 7; The Canada Council, *OKanada*, (Berlin, 1982), no. 33.

Bibliography
Robert Ayre, "First of our old Masters", *The Star*, Sept. 25, 1965, p. 12; Pepper, 1966, p. 87; Dorais, 1977, p. 23; Dorais, 1980, pp. 124, 165, 177, 184-185, 192, 197, 202, 216, 308; John O'Brian, "Morrice. O'Conor, Gauguin, Bonnard et Vuillard", *Revue de l'Université de Moncton*", 15.2-3, Apr.-Dec. 1982, p. 12; Dorais, 1985, p. 10, pl. 11.

Sketch Books nos. 3 and 11 (MMFA, Dr.973.26 and Dr.973.34) include a series of four drawings illustrating the horse-drawn omnibus. Morrice was preoccupied with this theme throughout 1894 and 1895. In three of the sketches, the artist has included studies of wet pavements.

During the restoration of *The Omnibus*, which was undertaken at the beginning of the 1960s in the laboratory of the National Gallery, another painting was discovered underneath that showed two small boats drawn up on the banks of a river. Because of the thickness of the paint, the use of a glaze and the particular tones of olive green and grey employed, 1895-1896 seems a likely date for this work.

This painting was exhibited in Brussels in March of 1900 at the exhibition La Libre Esthétique, under the title *L'omnibus*. A list that appears in Sketch Book no. 1 (MMFA, Dr.973.24) indicates that the work was still in Morrice's studio in 1903.

The artist elaborated on the theme of rain-wet pavements in three other works: *Wet Day on the Boulevard Saint-Germain*[1] (private collection, Toronto), *Paris Street Scene at Dusk*[2] (location unknown) and *Night, Paris* (MMFA, 1981.88), this last dating probably from the 1909-1910 period. He also exhibited another night scene—*Evening, Paris*—at the Spring Exhibition in 1897. Although the present location of this work is unknown, one can surmise that it was a development of the theme that Morrice explored in his sketch books from 1894-1895. Another quick sketch, executed in the same tones of green, depicts a wharf scene on a wintry evening. This work is part of the collection of the Montreal Museum of Fine Arts and can be dated to 1895 (MMFA, 1981.87).

The Omnibus is undoubtedly Morrice's best painting dealing with this particular theme, and is certainly one of the most important works of the period.

[1]Laing, 1984, p. 19, ill.

[2]Reproduced in Christie, Manson & Woods (Canada), *Catalogue of Important Paintings, Drawings, Watercolours Prints and Sculpture*, Montreal, May 2, 1973, lot no. 92.

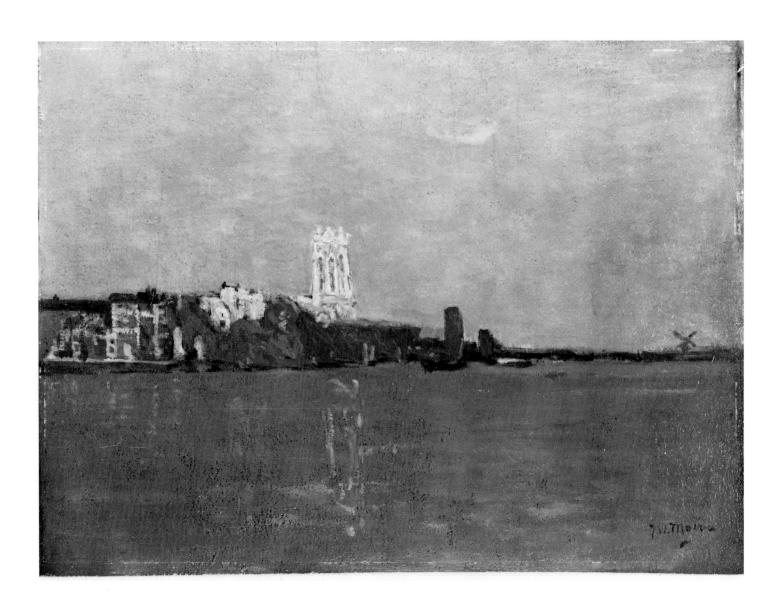

15

Dordrecht

Huile sur toile
Signé, b.d.: «J.W. Morrice»
Vers 1895-1898
52,4 x 72,6 cm
Musée des beaux-arts du Canada
6463

Historique des collections
GNC, 1956; Galerie Continentale, Montréal, 1956; John MacAulay, Winnipeg;
A. Morrice [?], Montréal.

Exposition
GNC, *La peinture canadienne 1850-1950*,
Ottawa, GNC, 1967.

Bibliographie
Pepper, 1966, p. 86; Dorais, 1980, pp. 127,
128, 202, 221, 329, 340.

Le carnet nº 8 (MBAM, Dr.973.31) renferme une étude pour ce tableau. Nous
ignorons la date exacte du séjour de Morrice à Dordrecht en Hollande. Nous savons cependant qu'il y a voyagé avant le
mois de novembre 1895 comme Edmund
Morris nous l'apprend dans son journal[1].
Nous savons aussi que Robert Henri, à
l'été 1895, fit un voyage à bicyclette en
Hollande et en Belgique[2] en compagnie de
William Glackens (1870-1938). Les nom et
adresse de ce dernier figurent dans le carnet nº8[3]. Nous croyons donc qu'il est possible que le voyage de Morrice en Hollande et en Belgique ait eu lieu à l'été
1895.

L'atmosphère créée par les tonalités de
brun et la composition ne sont pas sans
rappeler les scènes nocturnes de 1897. La
technique utilisée annonce des tableaux
comme *Sous les remparts, Saint-Malo*
(cat. nº 30). Une datation 1895-1898 nous
paraît donc plausible.

[1]Archives de la Queen's University, Fonds
Ed. Morris, coll. 2140, boîte 1, *Diaries*,
15-19 nov. 1895: «Stopped at Dordrecht,
my friend James Morrice of Montreal
works there sometimes.» «Sommes arrêtés
à Dordrecht; mon ami montréalais James
Morrice y travaille parfois.»

[2]Delaware Art Museum, *Robert Henri:
Painter*, 1984, p. 167.

[3]MBAM, Dr.973.31, carnet nº 8, p. 67, au
verso: «Tuesday / W.T. Glackens / 13
West 30th».

15

Dordrecht

Oil on canvas
Signed, l.r.: "J.W. Morrice"
C. 1895-1898
52.4 x 72.6 cm
National Gallery of Canada
6463

Provenance
NGC, 1956; Continental Gallery, Montreal, 1956; John MacAulay, Winnipeg;
A. Morrice [?], Montreal.

Exhibition
NGC, *Canadian Painting 1850-1950*,
Ottawa, NGC, 1967.

Bibliography
Pepper, 1966, p. 86; Dorais, 1980, pp. 127,
128, 202, 221, 329, 340.

Sketch Book no. 8 (MMFA, Dr.973.31)
contains a preliminary study for this painting. Although the exact date of Morrice's
stay in Dordrecht, Holland remains obscure, we do know from Edmund Morris'
journal that the artist travelled there prior
to November of 1895.[1] It was during the
summer of the same year that Robert
Henri made a bicycle tour of Holland and
Belgium in the company of William
Glackens (1870-1938).[2] Glackens' name
and address are written down in Sketch
Book no. 8.[3] It thus seems probable that
Morrice's trip to Holland and Belgium
took place during the summer of 1895.

The composition of this work and the
atmosphere created by the different tones
of brown are reminiscent of the night
scenes painted in 1897. The technique used
also heralds works like *Beneath the Ramparts, Saint-Malo* (cat. 30). It thus seems
plausible to assign the work an 1895-1898
date.

[1]Queen's University Archives, Ed. Morris
Collection, coll. 2140, box 1, *Diaries*,
Nov. 15-19, 1895: "Stopped at Dordrecht,
my friend James Morrice of Montreal
works there sometimes."

[2]Delaware Art Museum, *Robert Henri:
Painter*, 1984, p. 167.

[3]MMFA, Dr.973.31, Sketch Book no. 8,
p. 67, on the back: "Tuesday / W.T.
Glackens / 13 West 30th".

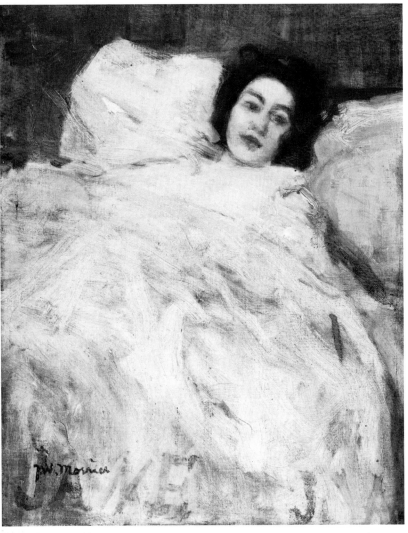

16
Femme au lit (Jane)

Huile sur toile
Signé, b.g.: «J.W. Morrice»
Vers 1895-1896
41 x 33 cm
Collection particulière

Inscriptions
Au recto, b.g., en vert: «Jane»; b.d., en
rouge: «J.W.».

Historique des collections
Coll. particulière, Toronto; Paul Duval,
Toronto, 1965; Isaacs Gallery, Toronto,
1965; Samuel W. Levingston, San
Francisco, 1936.

Expositions
MBAM, 1965, n° 126; Bath, 1968, n° 1;
Bordeaux, 1968, n° 1.

Bibliographie
Buchanan, 1936, p. 179; Pepper, 1966,
p. 98; Dorais, 1980, pp. 157, 199.

On peut comparer un dessin du carnet
n° 11 (MBAM, Dr.973.34), représentant
vraisemblablement le même modèle dans
une attitude similaire, à *Femme au lit
(Jane)*. Ce carnet est daté de vers 1895.
L'inscription «Jane J.W.» sur le tableau
laisse supposer une grande intimité entre
l'artiste et le modèle. Cette inscription a,
par la suite, été estompée et la signature a
été apposée par l'artiste ultérieurement.
Nous n'avons retrouvé aucune mention de
Jane dans la correspondance ou les carnets
de Morrice. Cependant, le carnet n° 1
(MBAM, Dr.973.24), daté de vers
1901-1903, contient l'adresse de M^me
Jeanne, 27 rue du Dragon. Est-ce la même
femme? Toujours dans le carnet n° 1, à la
page 58, nous retrouvons une liste des ta-
bleaux alors dans l'atelier de l'artiste et,
sous le numéro 21, *Femme au lit*. Le car-
net n° 7419 du Musée des beaux-arts du
Canada contient à la page 69 une liste
d'oeuvres et *Femme au lit* y figure sous le
numéro 17. Lucie Dorais date ce carnet de
1901.

L'utilisation d'une couche picturale très
épaisse et de tonalités de vert n'est pas
sans rappeler les tableaux de la période
1895-1896.

16
Femme au lit (Jane)

Oil on canvas
Signed, l.l.: "J.W. Morrice"
C. 1895-1896
41 x 33 cm
Private collection

Inscriptions
On the front, l.l., in green: "Jane"; l.r.,
in red: "J.W.".

Provenance
Private coll., Toronto; Paul Duval,
Toronto, 1965; Isaacs Gallery, Toronto,
1965; Samuel W. Levingston, San Fran-
cisco, 1936.

Exhibitions
MMFA, 1965, no. 126; Bath, 1968, no. 1;
Bordeaux, 1968, no. 1.

Bibliography
Buchanan, 1936, p. 179; Pepper, 1966,
p. 98; Dorais, 1980, pp. 157, 199.

One of the drawings from Sketch Book
no. 11 (MMFA, Dr.973.34) can be com-
pared with *Femme au lit (Jane)*, which
portrays what is almost certainly the same
model in a very similar pose. This sketch
book dates from 1895. The inscription that
appears on the painting—"Jane J.W."—
tends to indicate that a considerable de-
gree of intimacy existed between the artist
and his model. Morrice subsequently at-
tempted to cover up the inscription, and
added his signature. No mention of Jane
can be found anywhere, either in Morrice's
correspondence or in his sketch books.
However, Sketch Book no. 1 (MMFA,
Dr.973.24), dating from 1901-1903, does
include the address of a M^me Jeanne, 27
rue du Dragon. Could this be the same
woman?

Page 58 of Sketch Book no. 1 shows a
list of the paintings in the artist's studio at
the time; entry number 21 is *Femme au
lit*. Sketch Book no. 7419 in the collection
of the National Gallery of Canada lists a
number of works on page 69 that include
Femme au lit (entry no. 17). Lucie Dorais
dates this sketch book to 1901.

The thickly-applied paint layer and the
shades of green employed are somewhat
reminiscent of works completed during the
1895-1896 period.

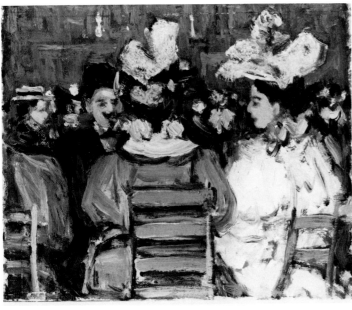

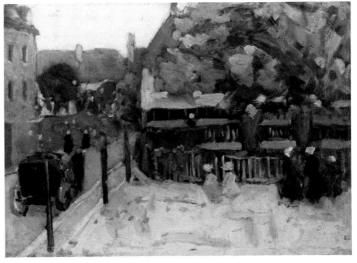

18
Scène de rue
en Bretagne

Huile sur bois
Non signé
1896
23,5 x 33 cm
Collection particulière

Inscriptions
À l'encre brune: «Painted by / James Wilson Morrice / Paris 1896»; à l'encre noire: «From estate of / Robert Henri».

Historique des collections
Galerie G. Blair Laing, Toronto, vers 1960; Succession Robert Henri.

Exposition
AGO, *Impressionism in Canada 1895-1935*, 1974-75, nº 27.

Bibliographie
Dorais, 1980, pp. 178, 198, 242, 305; Laing, 1984, p. 44, ill. nº 14.

Cette pochade, qui a appartenu à Robert Henri d'après l'inscription au verso, a été intitulée par Lucie Dorais *Paris*. Nous croyons que *Scène de rue en Bretagne* est un titre plus juste puisque les trois personnages féminins de la droite du tableau portent une coiffe bretonne.
La couche picturale très épaisse et les larges coups de pinceau rapprochent cette oeuvre des tableaux peints en 1896. Cependant, l'utilisation de couleurs très claires, comme le bleu pâle et le beige, rappelle des toiles comme *Femme au parapluie bleu* (MBAM, 1981.89).

18
Street Scene
in Brittany

Oil on wood
Unsigned
1896
23.5 x 33 cm
Private collection

Inscriptions
In brown ink: "Painted by / James Wilson Morrice / Paris 1896"; in black ink: "From estate of / Robert Henri".

Provenance
G. Blair Laing Gallery, Toronto, about 1960; Robert Henri's estate.

Exhibition
AGO, *Impressionism in Canada 1895-1935*, 1974-75, no. 27.

Bibliography
Dorais, 1980, pp. 178, 198, 242, 305; Laing, 1984, p. 44, ill. no. 14.

This quick oil sketch, which according to the inscription on the back originally belonged to Robert Henri, was given the title *Paris* by Lucie Dorais. *Street Scene in Brittany* seems to us a more fitting title, given the presence of the three female figures wearing the traditional Breton headdress, on the right-hand side of the work.
The work's thickly-applied paint layer and broad brush-strokes link it to various paintings executed in 1896. The use of very light tones of blue and beige also brings to mind, however, works like *The Blue Umbrella* (MMFA, 1981.89).

17
Café, Paris

Huile sur bois
Non signé
1896
12,5 x 15,5 cm
Collection particulière

Inscription
Étiquette de l'exposition au MBAM et à la GNC, 1965.

Historique des collections
Coll. particulière, Toronto, 1955; John Nicholson, Londres.

Exposition
MBAM, 1965, nº 35.

Bibliographie
Pepper, 1966, p. 89; Dorais, 1980, pp. 180, 299; Laing, 1984, p. 54, ill. nº 18.

Lucie Dorais rapproche cette pochade — l'une des premières oeuvres sur bois[1] de Morrice — d'un croquis du carnet nº 7420 du Musée des beaux-arts du Canada, qu'elle date de 1896. L'utilisation des verts et des gris ainsi que la couche picturale très épaisse nous incitent à mettre cette oeuvre en parallèle avec *L'omnibus à chevaux* (cat. nº 14) et avec la *Jeune femme au manteau noir* (cat. nº 28).
C'est sous l'influence de Robert Henri que Morrice aurait commencé à utiliser de petits panneaux de bois, plus facilement transportables, pour peindre sur le motif; il s'en servit de 1896 jusqu'à la fin de sa carrière.

[1]Dorais, 1980, pp. 168-169.

17
A Café, Paris

Oil on wood
Unsigned
1896
12.5 x 15.5 cm
Private collection

Inscription
Label of the MMFA and NGC exhibitions, 1965.

Provenance
Private coll., Toronto, 1955; John Nicholson, London.

Exhibition
MMFA, 1965, no. 35.

Bibliography
Pepper, 1966, p. 89; Dorais, 1980, pp. 180, 299; Laing, 1984, p. 54, ill. no. 18.

According to Lucie Dorais, this sketch, or *pochade*—one of Morrice's first works on wood[1]—has much in common with a drawing from Sketch Book no. 7420 in the collection of the National Gallery of Canada, which she dates to 1896. The use of greens and greys, and the very thick impasto, encourage comparison of the work with both *The Omnibus* (cat. 14) and *Young Woman in Black Coat* (cat. 28).
It was under the influence of Robert Henri that Morrice began using small, easily-transportable wooden panels for outdoor painting, creating what came to be known as his *pochades*. He employed this technique regularly from 1896 until the end of his career.

[1]Dorais, 1980, pp. 168-169.

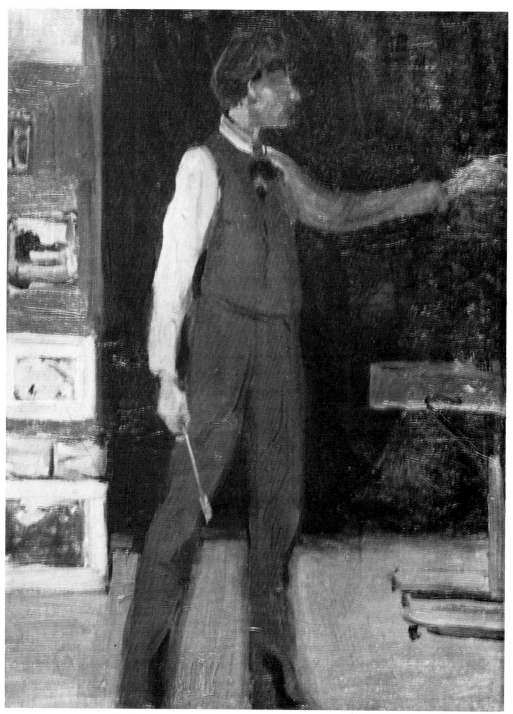

19
Portrait
de Robert Henri

Huile sur toile
Non signé
Vers 1896
60,3 x 45,7 cm
London Regional Art Gallery
60.A.44

Inscriptions
Sur la toile au verso, au crayon: «Painted by / J. Wilson Morrice / Paris, 1896, sketch of R.H.». Sur le cadre, étiquette de l'exposition au MBAM, 1965, nº 127; étiquette du Confederation Art Gallery and Museum, Charlottetown.

19
Portrait Sketch
of Robert Henri

Oil on canvas
Unsigned
C. 1896
60.3 x 45.7 cm
London Regional Art Gallery
60.A.44

Inscriptions
On the back of the canvas, in pencil: "Painted by / J. Wilson Morrice / Paris, 1896, sketch of R.H.". On the frame, label of the exhibition of the MMFA, 1965, no. 127; label of the Confederation Art Gallery and Museum, Charlottetown.

Historique des collections

London Regional Art Gallery, London, Ont., 1960; Paul Duval, Toronto, vers 1960; Hirschl & Adler, New York; Succession Robert Henri; Robert Henri, New York.

Expositions

London Public Library and Art Museum. *The Face of Early Canada: Milestones of Canadian Painting*, London, Ont., 1961; Art Gallery of Hamilton [?], *London Permanent Collection*, (Hamilton, Ont., janv. 1961, à l'Imperial Oil Co., mars 1961), (Pas de cat.); MBAM, 1965, n° 127; *The Ernest E. Poole Foundation Collection: An Exhibition of Canadian Painting*, Edmonton, 1966; Beaverbrook Art Gallery, *Major Canadian Paintings from London*, (Fredericton, N.-B., Beaverbrook Art Gallery, nov. 1966; Halifax, Nova Scotia College of Art, déc. 1966; Saint-Jean, New Brunswick Museum, janv. 1967; Charlottetown, Confederation Centre Art Gallery and Museum, fév. 1967), (Pas de cat.); London Regional Art Gallery, *Summer Permanent Collection*, (London, Ont., juil.-août 1969), (Pas de cat.); Art Gallery St. Thomas-Elgin [?], *See from Permanent Collection*, (St. Thomas, Ont., 1er-30 juil. 1974), (Pas de cat.); Art Gallery of Brandt, *Extensive Depart. Supplement for People*, (Brantford, Ont., 6-29 janv. 1977), (Pas de cat.); London Regional Art Gallery, *Historical Works from Permanent Collection*, (London, Ont., 31 déc. 1980-4 mai 1981), (Pas de cat.).

Bibliographie

«Morrice, Lemieux paintings added to London Collection», *London Free Press*, 28 mai 1960; London Public Library and Art Museum, *Paintings and Sculpture in the Permanent Collection*, 1964, p. 19; Pepper, 1966, p. 96; London Public Library and Art Museum, *Paintings and Sculpture in the Permanent Collection*, 1968, p. 23; London Public Library and Art Museum, *Paintings and Sculpture in the Permanent Collection*, 1971, p. 26; Judith K. Zilczer, «Anti-realism in the Ashcan School», *Art Forum*, 17, mars 1979, p. 47, ill.; Dorais, 1980, pp. 198, 225, 227, 319, ill. n° 98; G. Blair Laing, *Memoirs of an Art Dealer*, 1979, p. 228; Collection, 1983, p. 62, note 26; London Regional Art Gallery, Dossier de l'oeuvre, Lettre de Paul Duval à Clare Bice (conservateur), n.d., 1 p.

Nous ne connaissons pas la date exacte de la rencontre de Robert Henri avec James Wilson Morrice. En 1896, le peintre américain a brossé un premier portrait de Morrice qui, selon les informations contenues dans ses notes, aurait été détruit[1]. La correspondance entre les deux artistes commence en juin 1896 et, d'après le vocabulaire et la familiarité de la première lettre de Morrice, nous pouvons affirmer que les deux artistes se fréquentaient depuis un certain temps[2]. En janvier 1899, Robert Henri entreprend un deuxième portrait de Morrice[3].

Les relations entre James Wilson Morrice et Robert Henri ont été très suivies de 1896 jusqu'à l'été 1900, moment du retour de ce dernier aux États-Unis[4]. Les deux amis visitent mutuellement leurs ateliers, rencontrent des amis communs comme les peintres Albert Curtis Williamson (Brampton, Ont., 1869-Toronto, 1944), Alexander Jamieson (Glasgow, 1873-Londres, 1937), John Lavery (Belfast, 1856-Kilmaganny, 1941), William Sherman Potts (Millburn, N.J., 1876-?), Mlle Cimino (élève de Robert Henri), William J. Glackens (Philadelphie, 1870-1938), Charles Bowen Bigelow, Elizabeth Brainard (Middleboro, Mass.,? - Boston, 1905). Ils fréquentent les mêmes restaurants et cafés, visitent les expositions et voyagent ensemble en Espagne, à Brolles, à Bois-le-Roi, à Saint-Malo, jouant au billard et peignant ensemble.

Après le départ d'Henri de Paris, Morrice écrira au moins une lettre à son ami le 11 octobre 1900[5]. Ils se rencontreront en octobre 1908, lors du passage d'Henri à Paris[6], et le 23 décembre de la même année à New York[7], probablement pour la dernière fois.

Morrice a représenté Robert Henri debout devant son chevalet, pinceau à la main. Sur le mur, à gauche de la composition, une série de paysages. La couche picturale très épaisse ainsi que l'utilisation des tonalités de vert et de gris font contraste avec les tableaux précédents de Morrice et en annoncent une nouvelle série, vraisemblablement influencée par Robert Henri. La tache de rouge sur le chevalet attire l'oeil puisque c'est la seule tache de couleur vive de la toile. De par l'influence réciproque qui s'exerça entre les deux peintres de 1896 à 1900, cette période sera déterminante[8].

[1] Archives de Janet J. Leclair, Henri Record Book, Paris 1896, p. 18: «Portrait of James W. Morrice Esqr. Paris '96, 20 x 24, Morrice, seated, full ¾ length hands no. 40 showing, contrast of color between head and face latter red. Smiling my Ex PAFA 1897. Cut to 20 x 24 size may 1918. Destroyed».

[2] Yale, BRBL, Lettre de J.W. Morrice à R. Henri: Cancale, 6 juin [1896].

[3] Yale, BRBL, Lettres de R. Henri à sa famille: Paris, janvier 1899; 4 janv. 1899. Archives of American Art, Microfilm 885, Journal de R. Henri, p. 130: 12 janv. 1899.

[4] Yale, BRBL, Correspondance de R. Henri. Archives of American Art, Microfilm 885, Journal de R. Henri, pp. 46-47: 28 janv. 1897, p. 66: 5 mars 1897; p. 276: 1er juin 1898; pp. 72-73: 7 juil. 1898; p. 81: 18 juil. 1898; p. 83: 21 juil. 1898; p. 124: 28 août 1898; p. 127: 23 nov. 1898; p. 130: 12 janv. 1899; p. 143: mai 1900; p. 262: juil. 1900.

[5] Yale, BRBL, Lettre de J.W. Morrice à R. Henri: Paris, 11 oct. 1900.

[6] Yale, BRBL, Lettre de R. Henri à sa mère: 5 oct. 1908.

[7] Archives of American Art, Microfilm 886, Journal de R. Henri, p. 358: 23 déc. 1908.

[8] Delaware Art Museum, *Robert Henri: Painter*, 1984, voir notamment les n°s 10 à 18.

Provenance

London Regional Art Gallery, London, Ont., 1960; Paul Duval, Toronto, about 1960; Hirschl & Adler, New York; Robert Henri's estate; Robert Henri, New York.

Exhibitions

London Public Library and Art Museum. *The Face of Early Canada: Milestones of Canadian Painting*, London, Ont., 1961; Art Gallery of Hamilton [?], *London Permanent Collection*, (Hamilton, Ont., Jan. 1961, Imperial Oil Co., Mar. 1961), (No catalogue); MMFA, 1965, no. 127; *The Ernest E. Poole Foundation Collection: An Exhibition of Canadian Painting*, Edmonton, 1966; Beaverbrook Art Gallery, *Major Canadian Paintings from London*, (Fredericton, N.B., Beaverbrook Art Gallery, Nov. 1966; Halifax, Nova Scotia College of Art, Dec. 1966; St. John, New Brunswick Museum, Jan. 1967; Charlottetown, Confederation Centre Art Gallery and Museum, Feb. 1967), (No catalogue); London Regional Art Gallery, *Summer Permanent Collection*, (London, Ont., July-Aug. 1969), (No catalogue); Art Gallery St. Thomas-Elgin [?], *See from Permanent Collection*, (St. Thomas, Ont., July 1-30, 1974), (No catalogue); Art Gallery of Brandt, *Extensive Depart. Supplement for People*, (Brantford, Ont., Jan. 6-29, 1977), (No catalogue); London Regional Art Gallery, *Historical Works from Permanent Collection*, (London, Ont., Dec. 31, 1980-May 4, 1981), (No catalogue).

Bibliography

"Morrice, Lemieux paintings added to London Collection", *London Free Press*, May 28, 1960; London Public Library and Art Museum, *Paintings and Sculpture in the Permanent Collection*, 1964, p. 19; Pepper, 1966, p. 96; London Public Library and Art Museum, *Paintings and Sculpture in the Permanent Collection*, 1968, p. 23; London Public Library and Art Museum, *Paintings and Sculpture in the Permanent Collection*, 1971, p. 26; Judith K. Zilczer, "Anti-realism in the Ashcan School", *Art Forum*, 17, Mar. 1979, p. 47, ill.; Dorais, 1980, pp. 198, 225, 227, 319, ill. no. 98; G. Blair Laing, *Memoirs of an Art Dealer*, 1979, p. 228; Collection, 1983, p. 62, note 26; London Regional Art Gallery, Painting's file, Letter from Paul Duval to Clare Bice (curator), n.d., 1 p.

The exact date of the original meeting between Robert Henri and James Wilson Morrice remains unknown. In 1896, the American painter executed a first portrait of Morrice which, according to information contained in his notes, was later destroyed[1]. An exchange of correspondence between the two artists began in June of 1896; from the familiar tone and vocabulary of Morrice's first letter, we can assume that the two had already been friends for some time[2]. In January of 1899, Robert Henri undertook a second portrait of Morrice[3].

The relationship between James Wilson Morrice and Robert Henri remained a close one from 1896 until the summer of 1900, when Henri returned to the United States[4]. The two artists spent a great deal of time in each other's studios and meeting mutual friends, such as the painters Albert Curtis Williamson (Brampton, Ont., 1869-Toronto, 1944), Alexander Jamieson (Glasgow, 1873-London, 1937), John Lavery (Belfast, 1856-Kilmaganny, 1941), William Sherman Potts (Millburn, N.J., 1876-?), Miss Cimino (a student of Robert Henri), William J. Glackens (Philadelphia, 1870-1938), Charles Bowen Bigelow and Elizabeth Brainard (Middleboro, Mass.,?-Boston, 1905). They also frequented the same restaurants and cafés, played billiards, painted, visited exibitions and travelled together. Their journeys included a tour through Spain and trips to Brolles, Bois-le-Roi and Saint-Malo.

After Henri's departure from Paris, Morrice wrote him at least one letter, dated October 11th, 1900[5]. The two were to meet again in October of 1908, when Henri visited Paris[6], and also—probably for the last time—in New York on December 23rd of the same year.[7]

In this work, Morrice has depicted Robert Henri standing in front of his easel, brush in hand. A series of landscapes can be seen on the wall to the left of the composition. The thick paint layer and the use of tones of green and grey are in marked contrast to the techniques employed in works executed immediately prior to this date; these features in fact herald a new series, most probably influenced by Robert Henri. In this work, the eye is immediately drawn to the patch of red on the easel—the only bright colour to appear on the canvas. The mutual influence that occurred between these two painters from 1896 to 1900 had a decisive effect on them both.[8]

[1] Janet J. Leclair Archives, Henri Record Book, Paris 1896, p. 18: "Portrait of James W. Morrice Esqr. Paris '96, 20 x 24, Morrice, seated, full ¾ length hands no. 40 showing, contrast of color between head and face latter red. Smiling my Ex PAFA 1897. Cut to 20 x 24 size May 1918. Destroyed".

[2] Yale, BRBL, Letter from J.W. Morrice to R. Henri: Cancale, June 6, [1896].

[3] Yale, BRBL, Letters from R. Henri to his family: Paris, Jan. 1899; Jan. 4, 1899. Archives of American Art, Microfilm 885, R. Henri Diaries, p. 130: Jan. 12, 1899.

[4] Yale, BRBL, R. Henri Correspondence. Archives of American Art, Microfilm 885, R. Henri Diaries, pp. 46-47: Jan. 28, 1897; p. 66: Mar. 5, 1897; p. 276: June 1, 1898; pp. 72-73: July 7, 1898; p. 81: July 18, 1898; p. 83: July 21, 1898; p. 124: Aug. 18, 1898; p. 127: Nov. 23, 1898; p. 130: Jan. 12, 1899; p. 143: May 1900; p. 262: July 1900.

[5] Yale, BRBL, Letter from J.W. Morrice to R. Henri: Paris, Oct. 11, 1900.

[6] Yale, BRBL, Letter from R. Henri to his mother: Oct. 5, 1908.

[7] Archives of American Art, Microfilm 886, R. Henri Diaries, p. 358: Dec. 23, 1908.

[8] Delaware Art Museum, *Robert Henri: Painter*, 1984, see also nos. 10 to 18.

20
Cancale

Huile sur toile
Signé, b.g.: «Morrice»
1896
45,7 x 25,4 cm
Collection particulière

Inscription
Au recto, b.g.: «Cancale».

Historique des collections
Coll. particulière, 2 nov. 1948; Galerie William Watson, vers 1936; coll. particulière, Vichy, France.

Bibliographie
Buchanan, 1936, p. 159; John Lyman, «Morrice, the Master incognito», *The Montrealer*, 15 janv. 1937, p. 18, ill.; ACMBAC, Ledgers and Inventory Books of the Watson Art Galleries in Montreal, Grand Livre II, 2 nov. 1948; Pepper, 1966, p. 87; Dorais, 1980, pp. 126, 185.

Certaines études de femmes penchées dans le carnet nº 2 (MBAM, Dr.973.25) doivent être rapprochées des femmes de ce tableau intitulé *Cancale*. Le recours à de larges touches dans les tonalités de beige, rose et vert rappelle *Étude pour Le jardin de Bois-le-Roi* (collection particulière, Westmount). Le style de Morrice se transforme radicalement dans cette série d'œuvres.

Durant l'été 1896, le voyageur s'arrête à Cancale, petit port de pêche breton célèbre pour ses huîtres, et loge à l'hôtel de l'Europe, sur le port même[1]. Il mentionne à son ami Robert Henri que les bateaux sont des sujets intéressants et que les résidents se laissent facilement peindre, contrairement à ceux de Concarneau[2].

[1]Yale, BRBL, Lettre de J. W. Morrice à R. Henri: Cancale, 6 juin [1896].

[2]Ibid., Lettre de J. W. Morrice à R. Henri: Cancale, mardi [début juillet 1896].

20
Cancale

Oil on canvas
Signed, l.l.: "Morrice"
1896
45.7 x 25.4 cm
Private collection

Inscription
On first side, l.l.: "Cancale".

Provenance
Private coll., Nov. 2, 1948; William Watson Gallery, about 1936; private coll., Vichy, France.

Bibliography
Buchanan, 1936, p. 159; John Lyman, "Morrice, the Master incognito", *The Montrealer*, Jan. 15, 1937, p. 18, ill.; ACDNGC, Ledgers and Inventory Books of the Watson Art Galleries in Montreal, Ledger II, Nov. 2, 1948; Pepper, 1966, p. 87; Dorais, 1980, pp. 126, 185.

The studies of reclining women that appear in Sketch Book no. 2 (MMFA, Dr.973.25) are very similar to the female figures portrayed in this work, entitled *Cancale*. Morrice's use of wide brushstrokes in the application of the shades of beige, pink and green recalls the technique employed in *Étude pour Le jardin de Bois-le Roi* (private collection, Westmount). The artist's style has undergone a radical transformation in this series of works.

Morrice's travels brought him, during the summer of 1896, to the port of Cancale—a small Breton fishing village famous for its oysters—where he stayed in the Hôtel de l'Europe, overlooking the harbour.[1] He spoke in a letter to his friend Robert Henri of his liking for boats as a subject and also noted the willingness of the residents to serve as models, in contrast to the citizens of Concarneau.[2]

[1]Yale, BRBL, Letter from J.W. Morrice to R. Henri: Cancale, June 6, [1896].

[2]Ibid., Letter from J.W. Morrice to R. Henri: Cancale, Tuesday [early July 1896].

21
Fillette aux sabots

Huile sur toile
Signé, b.d.: «J.W. Morrice»
1896
53,6 x 33,3 cm
Collection particulière

Historique des collections
Coll. particulière, Toronto, vers 1978; Léa
Cadoret, 1937; David Morrice, Montréal.

Expositions
Goupil, 1913, n° 166 (sous le titre *Dutch
Girl*); SNBA, 1933 (sous le titre *Enfant al-
lemand* [?]); GNC, 1937-38, n° 35 (sous le
titre *Enfant hollandais*).

Bibliographie
Buchanan, 1936, p. 181; Pepper, 1966,
p. 97; G. Blair Laing, *Memoirs of an Art
Dealer*, 1979, p. 256; Dorais, 1980, pp. 181,
308, ill. n° 82bis; Laing, 1984, p. 36, pl. 14.

Cette *Fillette aux sabots* se rapproche,
par la technique et par le coloris, de *Can-
cale* (cat. n° 21), probablement peint au
cours de la même année. L'emploi des tons
de vert et de beige nous le laisse supposer
quoique la couche picturale, dans ce cas-ci,
soit plus épaisse. La date de 1896 nous
semble donc tout à fait plausible.
Ce tableau ornait la résidence du père
de l'artiste, David Morrice, en 1899. En
effet, une photographie conservée au musée
McCord nous permet de reconnaître ce ta-
bleau (ill. 2). D'après ce document, il
s'agirait de l'unique tableau de James Wil-
son Morrice accroché dans la bibliothèque
familiale de Montréal[1]. Selon Buchanan,
cette toile faisait partie de la collection de
Léa Cadoret en 1937 et aurait été exposée,
en 1913, sous le titre de *Dutch Girl* chez
Goupil à Londres. C'est probablement le
même tableau qui fut présenté en 1933 à la
Société nationale des Beaux-Arts sous le ti-
tre d'*Enfant allemand*. Une photographie
de l'exposition de 1937 présentée à la Ga-
lerie nationale confirme que le tableau inti-
tulé *Enfant hollandais* est bien, aussi, le
même.
On peut rapprocher cette oeuvre de *Girl
on a Roadside* (Edmonton Art Gallery,
68.6.65) et de *Under the Trees* (collection
particulière, Montréal).

[1]Archives photographiques Notman, Mu-
sée McCord, Photo de la bibliothèque de
la maison David Morrice, 128,256 II.

21
Girl Wearing Clogs

Oil on canvas
Signed, l.r.: "J.W. Morrice"
1896
53.6 x 33.3 cm
Private collection

Provenance
Private coll., Toronto, about 1978; Léa
Cadoret, 1937; David Morrice, Montreal.

Exhibitions
Goupil, 1913, no. 166 (entitled *Dutch
Girl*); SNBA, 1933 (entitled *Enfant alle-
mand* [?]); NGC, 1937-38, no. 35 (entitled
Enfant hollandais).

Bibliography
Buchanan, 1936, p. 181; Pepper, 1966,
p. 97; G. Blair Laing, *Memoirs of an Art
Dealer*, 1979, p. 256; Dorais, 1980, pp. 181,
308, ill. no. 82bis; Laing, 1984, p. 36,
pl. 14.

The technique and the particular tones
of green and beige employed in *Girl Wear-
ing Clogs* are very similar to those used in
Cancale (cat. 21). It thus seems reasonable
to assume that, despite the somewhat
thicker impasto in the present work, the
two paintings were executed in the same
year—1896.
During 1899, the canvas hung in the
home of the artist's father, David Morrice.
It can be seen quite clearly in a photo-
graph from the period (ill. 2), now in the
collection of the McCord Museum. This
photo seems to indicate that it was the
only work by James Wilson Morrice
adorning the library of the family's Mont-
real residence at the time.[1] According to
Buchanan, the painting was part of the
collection of Léa Cadoret in 1937 and had
previously been shown in 1913 at the
Goupil Gallery in London, bearing the ti-
tle *Dutch Girl*. It was almost certainly this
same work that was presented in 1933 at
the Société nationale des Beaux-Arts, un-
der the title *Enfant allemand*. A photo-
graph of the 1937 exhibition presented by
the National Gallery confirms that the
canvas entitled *Enfant hollandais* is also
the same work.
Girl Wearing Clogs can be compared to
Girl on a Roadside (Edmonton Art
Gallery, 68.6.65) and *Under the Trees*
(private collection, Montreal).

[1]Notman Photographic Archives, McCord
Museum, Photograph of the library of the
David Morrice residence, 128,256 II.

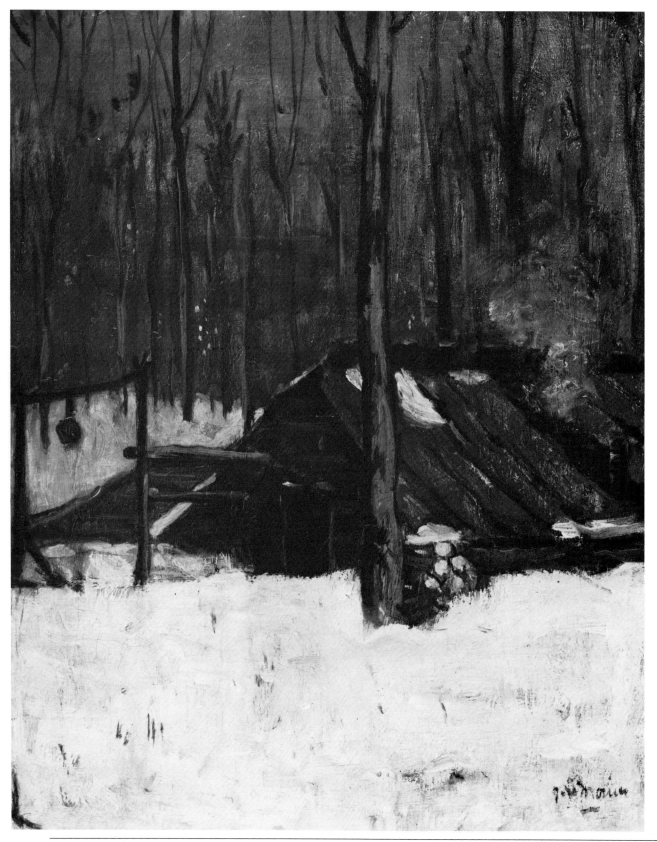

22
L'érablière

Huile sur toile
Signé, b.d.: «J.W. Morrice»
Vers 1897
51 x 34 cm
Collection particulière

Historique des collections
Coll. particulière, 1976; Toronto; Christie,
Manson & Woods (Canada), Montréal,
12 mai 1976; Galerie William Watson, vers
1965; Galerie William Scott & Sons, vers
1932.

Expositions
AGO, 1932, n° 21; Galerie William Scott
& Sons, 1932, n° 21.

Bibliographie
Buchanan, 1936, pp. 32, 154; Christie,
Manson & Woods (Canada), *Catalogue of
Fine Paintings*, Montréal, 12 mai 1976, lot
n° 105; Dorais, 1980, pp. 242, 345, n° 146.

Il existe une pochade (ill. 26) représen-
tant la même composition; cependant, dans
cette étude, Morrice a ajouté un person-
nage au centre. Elle est plus colorée que
l'huile sur toile: le bleu utilisé à l'arrière-
plan dans la forêt donne à la composition
une allure moins austère. Selon Lucie Do-
rais, il existerait une autre pochade[1], d'un
plus grand format, représentant exacte-
ment la même scène que le tableau *L'éra-
blière*.
L'épaisseur de la couche picturale ainsi
que l'utilisation des verts et des gris nous
portent à dater ce tableau du séjour de
Morrice au Canada en 1897.

[1]*Étude pour L'érablière*, huile sur bois, si-
gné, b.g.: «J.W. Morrice», 28 x 20 cm, coll.
particulière, Westmount.

22
Sugar Bush

Oil on canvas
Signed, l.r.: "J.W. Morrice"
C. 1897
51 x 34 cm
Private collection

Provenance
Private coll., 1976; Toronto; Christie,
Manson & Woods (Canada), Montreal,
May 12, 1976; William Watson Gallery,
about 1965; William Scott & Sons Gallery,
about 1932.

Exhibitions
AGO, 1932, no. 21; William Scott & Sons
Gallery, 1932, no. 21.

Bibliography
Buchanan, 1936, pp. 32, 154; Christie,
Manson & Woods (Canada), *Catalogue of
Fine Paintings*, Montreal, May 12, 1976,
lot no. 105; Dorais, 1980, pp. 242, 345,
no. 146.

There exists a *pochade* by Morrice
(ill. 26) in which he employed the same
composition as in this study, but with one
notable difference: the addition of a central
figure. The *pochade* is more colourful than
the oil painting and less severe, due mainly
to the blue of the background forest. Ac-
cording to Lucie Dorais, another larger
work on wood, depicting exactly the same
scene as this canvas, is also known to
exist.[1]
The heavy impasto and the use of
greens and greys make it probable that
this painting was executed during Mor-
rice's 1897 trip to Canada.

[1]*Study for Sugar Bush*, oil on wood,
signed, l.l.: "J.W. Morrice", 28 x 20 cm,
private coll., Westmount.

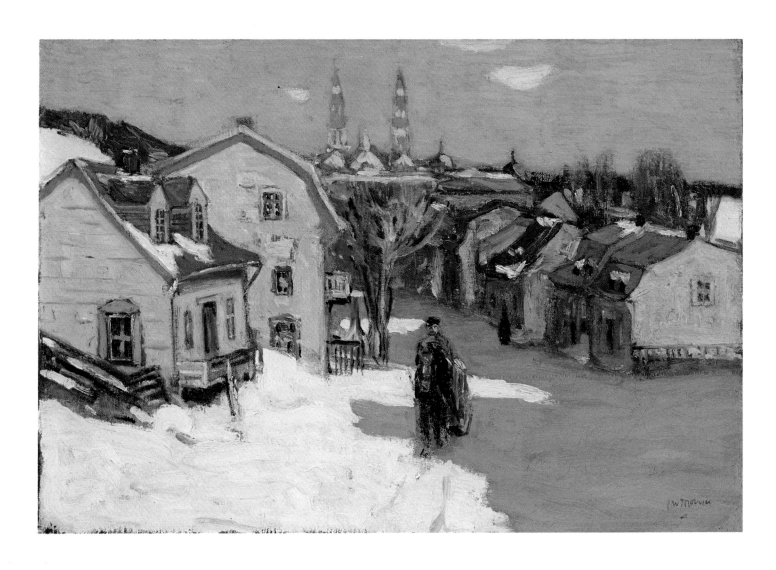

23
Sainte-Anne-de-Beaupré

Huile sur toile
Signé, b.d.: «J.W. Morrice»
1897
44,4 x 64,3 cm
Musée des beaux-arts de Montréal
943.785, don de William J. Morrice

Historique des collections
MBAM, 1943; William J. Morrice, Montréal; Galerie William Scott & Sons, Montréal.

Expositions
AAM, 1897, n° 93 [?]; AAM, 1925, n° 80; Paris, 1927, n° 152; London Public Library and Art Museum, *James Wilson Morrice, 1865-1924*, (London, Ont., fév. 1950; Windsor, Ont., Willistead Art Gallery, 5-28 mars 1950), (Pas de cat.); RCA, 1953-54, n° 44; Commonwealth Arts Festival, *Canadian Art Treasures*, (Londres, Burlington House, 15 sept.-15 nov. 1965), n° 331; *J.W. Morrice (1865-1924), Paintings and Watercolours from the Permanent Collection of the Montreal Museum of Fine Arts*, (St. Catharines, Ont., 11-27 nov. 1966), (Pas de cat.); Henry Birks & Sons Ltée, Montréal, (30 juin-4 juil. 1967), (Pas de cat.); MBAM, *Before and After*, Conservation Exhibition, (Montréal, 7 fév.-3 mars 1968), (Pas de cat.); MBAM, *Noël 70*, The Ladies Committee, (Montréal, 27 nov.-13 déc. 1970), (Pas de cat.); MBAM, *Noël 71*, The Ladies Committee, (Montréal, 25 nov.-5 déc. 1971), (Pas de cat.); Roberson Center for the Arts, *A Festival of Canada*, (Binghamton, N.Y., avril-juin 1971), (Pas de cat.); AGO, *Impressionism in Canada 1895-1935*, 1974-75, n° 28; MBAM, 1976-77, n° 6; MBAM, Galerie A, *Hivers d'autrefois*, (Montréal, 12 oct.-4 nov. 1977), (Pas de cat.).

Bibliographie
Buchanan, 1936, p. 155; Lyman, 1945, pl. 2; Pepper, 1966, p. 84; Dorais, 1977, p. 22, ill. n° 24 et note 9; Dorais, 1980, pp. 140, 235, 239-240, 242, 244, 245, 249, 253, 255, 256, 265, 341, ill. n° 135; Smith McCrea, 1980, pp. 85, 98; Antoniou, Sylvia, *Maurice Cullen (1866-1934)*, 1982, pp. 11-12, 46, 51; Guy Boulizon, *Le paysage dans la peinture au Québec*, 1984, p. 82.

Le carnet n° 7420 du Musée des beaux-arts du Canada, daté 1896-1897, renferme à la page 38 le croquis préparatoire à l'huile sur toile *Sainte-Anne-de-Beaupré*. C'est vraisemblablement au cours de son séjour sur la côte de Beaupré en janvier et février 1897 que Morrice l'a peinte. Lucie Dorais a émis l'hypothèse qu'il s'agirait du tableau exposé à Montréal, au Salon du printemps de l'Art Association, sous le titre *Winter, Sainte-Anne de Beaupré*[1]. Nous la faisons nôtre. Le tableau non vendu fut retourné chez Scott & Sons en mai 1897[2].

D'emblée, la luminosité étonne. Le voyage de Morrice à Sainte-Anne-de-Beaupré lui fait découvrir les couleurs claires de l'hiver canadien. L'influence de Maurice Cullen, avec qui il séjourne dans cette toile, fort différente des précédentes; sa pâte épaisse nous permet de la rapprocher de *L'érablière* (cat. n° 22) et de *Cordes de bois à Sainte-Anne-de-Beaupré* (collection particulière, Vancouver).

Sainte-Anne-de-Beaupré fait preuve du grand talent de coloriste de Morrice; on retrouve les mêmes couleurs claires et le même type de composition dans *Paysage d'hiver avec un cheval tirant un traîneau* (MBAM, 1981.6).

L'emploi des aplats de gris créant des ombres sur la neige contraste avec le blanc de celle-ci. La palette de l'artiste s'éclaircit mais la touche rapide du pinceau en courbe et en zigzag rappelle plus la technique utilisée pour les pochades que pour les huiles sur toile de grand format.

[1]Dorais, 1977, p. 32, note 9.

[2]ABMBAM, *Exhibition Album*, n° 3, p. 106.

23
Sainte-Anne-de-Beaupré

Oil on canvas
Signed, l.r.: "J.W. Morrice"
1897
44.4 x 64.3 cm
The Montreal Museum of Fine Arts
943.785, gift of William J. Morrice

Provenance
MMFA, 1943; William J. Morrice, Montreal; William Scott & Sons Gallery, Montreal.

Exhibitions
AAM, 1897, no. 93 [?]; AAM, 1925, no. 80; Paris, 1927, no. 152; London Public Library and Art Museum, *James Wilson Morrice, 1865-1924*, (London, Ont., Feb. 1950; Windsor, Ont., Willistead Art Gallery, Mar. 5-28, 1950), (No catalogue); RCA, 1953-54, no. 44; Commonwealth Arts Festival, *Canadian Art Treasures*, (London, Burlington House, Sept. 15-Nov. 15, 1965), no. 331; *J.W. Morrice (1865-1924), Paintings and Watercolours from the Permanent Collection of the Montreal Museum of Fine Arts*, (St. Catharines, Ont., Nov. 11-27, 1966), (No catalogue); Henry Birks & Sons Ltd, Montreal, (June 30-July 4, 1967), (No catalogue); MMFA, *Before and After*, Conservation Exhibition, (Montreal, Feb. 7-Mar. 3, 1968), (No catalogue); MMFA, *Noël 70*, The Ladies Committee, (Montreal, Nov. 27-Dec.13, 1970), (No catalogue); MMFA, *Noël 71*, The Ladies Committee, (Montreal, Nov. 25-Dec.5, 1971), (No catalogue); Roberson Center for the Arts, *A Festival of Canada*, (Binghamton, N.Y., Apr.-June 1971), (No catalogue); AGO, *Impressionism in Canada 1895-1935*, 1974-75, no. 28; MMFA, 1976-77, no. 6; MMFA, Galerie A, *Winters of Yesteryear*, (Montreal, Oct. 12-Nov. 4, 1977), (No catalogue).

Bibliography
Buchanan, 1936, p. 155; Lyman, 1945, pl. 2; Pepper, 1966, p. 84; Dorais, 1977, p. 22, ill. no. 24 and note 9; Dorais, 1980, pp. 140, 235, 239-240, 242, 244, 245, 249, 253, 255, 256, 265, 341, ill. no. 135; Smith McCrea, 1980, pp. 85, 98; Antoniou, Sylvia, *Maurice Cullen (1866-1934)*, 1982, pp. 11-12, 46, 51; Guy Boulizon, *Le paysage dans la peinture au Québec*, 1984, p. 82.

A preliminary sketch for *Sainte-Anne-de-Beaupré* can be found on page 38 of Sketch Book no. 7420, dating from 1896-1897, now in the collection of the National Gallery of Canada. In all likelihood, Morrice painted this scene during his stay on the Beaupré coast, in January and February of 1897. Lucie Dorais has suggested, we believe correctly, that this is the same painting as the one exhibited at the Spring Exhibition of the Art Association of Montreal, bearing the title *Winter, Sainte-Anne de Beaupré*.[1] The unsold work was returned to Scott & Sons in May of 1897.[2]

The luminosity of the painting is immediately striking. Morrice obviously discovered, during his stay in Sainte-Anne-de-Beaupré, the limpid colours of the Canadian winter. The influence of Maurice Cullen, with whom he stayed while on the Beaupré coast, also makes itself felt in this canvas, that is so different from his preceding works. The heavy impasto of the painting links it to *Sugar Bush* (cat. 22) and *The Wood-pile, Sainte-Anne-de-Beaupré* (private collection, Vancouver).

Sainte-Anne-de-Beaupré is a clear demonstration of Morrice's considerable talents as a colourist; the same clear colours and a similar composition are to be found in *Winter Landscape with horse-drawn sleigh* (MMFA, 1981.6).

Solid areas of grey create shadows on the otherwise predominantly white snow. While the artist's palette is lighter in this painting, the rapid brush-strokes, applied in curves and zigzags, bear more resemblance to his *pochade* technique than that employed in his large oil paintings.

[1]Dorais, 1977, p. 32, note 9.

[2]ALMMFA, *Exhibition Album*, no. 3, p. 106.

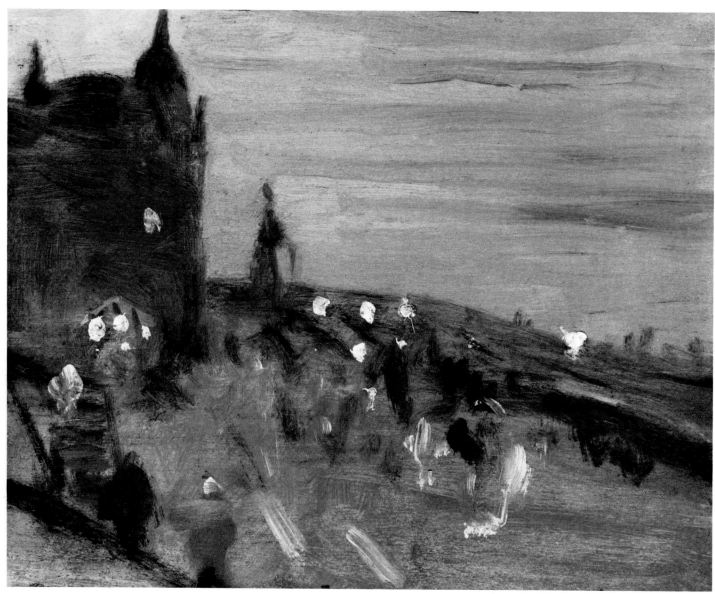

24

La Terrasse et
le Château Frontenac,
Québec

Huile sur bois
Non signé
Vers 1897
11,4 x 13,3 cm
Collection particulière

Historique des collections
Coll. particulière; Christie, Manson &
Woods (Canada), Montréal, 24 oct. 1974.

Bibliographie
Christie, Manson & Woods (Canada),
*Catalogue of 19th and 20th Century
Paintings*, Montréal, 24 oct. 1974,
n° 163, ill.

Présenté à Montréal
et à Québec seulement

Morrice s'intéressa à plusieurs reprises à
la terrasse Dufferin. Le Château
Frontenac, l'hôtel qui s'élève tout près de
la terrasse, a été construit en 1892 et a été
agrandi en 1897 par l'architecte Bruce
Price. Le tableau *La Terrasse, Québec*
(cat. n° 74), la pochade de la même com-
position (collection particulière, Montréal)
et aussi une autre de la collection Poole
(Edmonton Art Gallery, ACCT 551) re-
prennent le château et la terrasse. La par-
tie du château que Morrice a peinte a été
détruite dans un incendie en 1926. On
peut rapprocher cette pochade des scènes
nocturnes et du voyage de Morrice à Qué-
bec à l'hiver 1897.

24

The Promenade,
Château Frontenac,
Quebec

Oil on wood
Unsigned
C. 1897
11.4 x 13.3 cm
Private collection

Provenance
Private coll.; Christie, Manson & Woods
(Canada), Montreal, Oct. 24, 1974.

Bibliography
Christie, Manson & Woods (Canada), *Cat-
alogue of 19th and 20th Century Paintings*,
Montreal, Oct. 24, 1974, no. 163, ill.

Presented only in Montreal
and Quebec City

The Dufferin Promenade captured Mor-
rice's interest on a number of different oc-
casions. Situated a short distance away
from the promenade is the Château Fron-
tenac Hotel, built in 1892 and subse-
quently enlarged by architect Bruce Price
in 1897. A painting entitled *The Terrace,
Quebec* (cat. 74), a *pochade* of very similar
composition (private collection, Montreal)
and another sketch on wood, in the Poole
Collection (Edmonton Art Gallery, ACCT
551), are all interpretations of the same
scene. The section of the hotel depicted by
Morrice in this work was destroyed by fire
in 1926. This sketch is reminiscent of cer-
tain night scenes and of works executed
during Morrice's visit to Quebec City in
the winter of 1897.

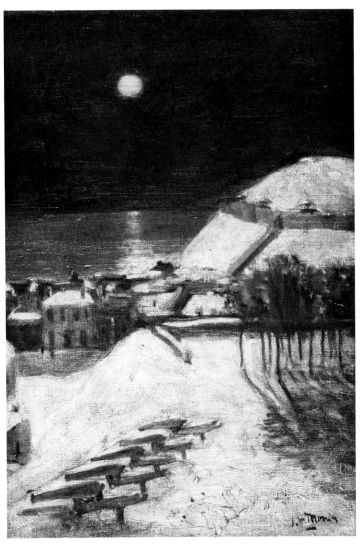

25
La Citadelle
au clair de lune

Huile sur toile
Signé, b.d.: «J.W. Morrice»
Vers 1897
55,7 x 38,5 cm
Musée du Québec
MQ.81.53

Historique des collections
Musée du Québec, 1981; F. Eleanore
Morrice, Montréal; Galerie Continentale,
Montréal, 1953; Robert B. Morrice,
Montréal.

Expositions
AAM, 1925, n° 82; RCA, 1954, n° 6.

Bibliographie
Buchanan, 1936, p. 154; Pepper, 1966,
p. 84; Dorais, 1977, pp. 21, 23; Dorais,
1980, pp. 139, 202, 205, 216, 235, 239-240,
243, 245, 253-254, ill. n° 113; Smith
McCrea, 1980, p. 77; Dorais, 1985, p. 10,
pl. 12.

Le carnet d'esquisses n° 7420 du Musée
des beaux-arts du Canada[1] contient un
dessin préparatoire à l'huile sur toile *La
Citadelle au clair de lune*. La majeure par-
tie des dessins de ce carnet sont consacrés
à Québec et à Beaupré. Lucie Dorais date
ce carnet de 1897.
L'utilisation des nuances de vert nous
pousse à rapprocher ce tableau de *L'éra-
blière* (cat. n° 22), de *Cordes de bois à
Sainte-Anne-de-Beaupré* (collection particu-
lière, Vancouver) et de *Femme au lit
(Jane)* (cat. n° 16). Il s'agit à notre con-
naissance d'une des rares oeuvres de Mor-
rice représentant le Canada la nuit. Nous
croyons, tout comme Lucie Dorais, que ce
tableau peut être daté du voyage de Mor-
rice au Québec à l'hiver 1897.
En 1903, Morrice projette d'exposer à
Londres à l'International Society of Sculp-
tors un tableau intitulé *Canada, nuit, effet
de neige* qui pourrait être ce tableau ou un
autre de la même série[2]; malheureusement,
il n'y a pas eu d'exposition cette année-là.
On retrouve d'ailleurs dans le carnet n° 1
(MBAM, Dr.973.24), à la page 58, une
liste des tableaux dans l'atelier de Morrice
et, sous le n° 20, on peut lire «Canada
Night». S'agit-il de *La Citadelle au clair de
lune*? Nous pourrions le supposer.

[1]Dorais, 1977, p. 20, ill. 3.

[2]MBAM, Dr.973.24, carnet n° 1, p. 35.

25
Quebec Citadel
by Moonlight

Oil on canvas
Signed, l.r.: "J.W. Morrice"
C. 1897
55.7 x 38.5 cm
Musée du Québec
MQ.81.53

Provenance
Musée du Québec, 1981; F. Eleanore Mor-
rice, Montreal; Continental Gallery, Mont-
real, 1953; Robert B. Morrice, Montreal.

Exhibitions
AAM, 1925, no. 82; RCA, 1954, no. 6.

Bibliography
Buchanan, 1936, p. 154; Pepper, 1966,
p. 84; Dorais, 1977, pp. 21, 23; Dorais,
1980, pp. 139, 202, 205, 216, 235, 239-240,
243, 245, 253-254, ill. no. 113; Smith
McCrea, 1980, p. 77; Dorais, 1985, p. 10,
pl. 12.

Sketch Book no. 7420 in the collection
of the National Gallery of Canada[1] con-
tains a preliminary drawing for the oil
painting *Quebec Citadel by Moonlight*.
Most of the drawings in this book, dated
by Lucie Dorais to 1897, are scenes of
Quebec City and Beaupré.
The use of different shades of green in
the work links it to various other paint-
ings, including: *Sugar Bush* (cat. 22), *The
Wood-pile, Sainte-Anne-de-Beaupré* (private
collection, Vancouver) and *Femme au lit
(Jane)* (cat. 16). *Quebec Citadel by Moon-
light* is one of the few works in which
Morrice portrayed a night-view of Canada.
We concur with Lucie Dorais in her dat-
ing of the canvas to the winter of 1897,
the time of Morrice's visit to Quebec City.
In 1903, Morrice planned to exhibit a
painting entitled *Canada, nuit, effet de
neige* at the International Society of Sculp-
tors in London, which was almost cer-
tainly either this actual work or another in
the same series.[2] Unfortunately, however,
the Society did not hold an exhibition that
year. Sketch Book no. 1 (MMFA,
Dr.973.24) includes, on page 58, a list of
the paintings in the artist's studio at the
time. Number twenty on the list is
"Canada Night", very possibly none other
than *Quebec Citadel by Moonlight*.

[1]Dorais, 1977, p. 20, ill. 3.

[2]MMFA, Dr.973.24, Sketch Book no. 1,
p. 35.

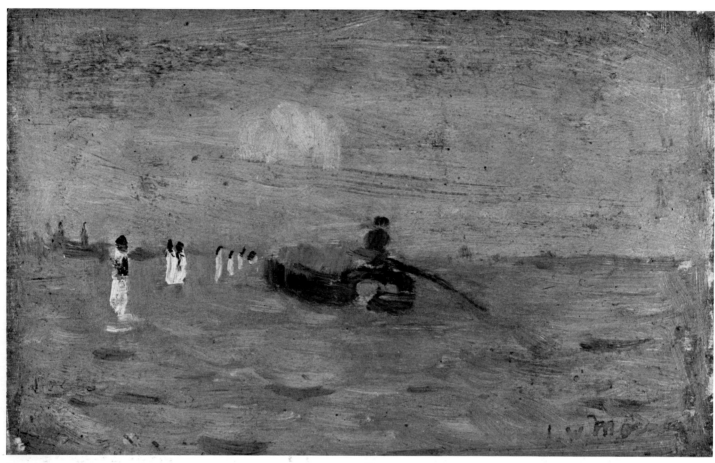

26

Le soir sur la lagune, Venise

Huile sur bois
Signé, b.d.: «J.W. Morrice»
Vers 1897
10 x 16,2 cm
Musée des beaux-arts de Montréal
1981.78, legs F. Eleanore Morrice

Historique des collections
BAM, 1981; F. Eleanore Morrice,
Montréal.

Exposition
Agnes Etherington Art Centre, *Canadian
Artists in Venice, 1830-1930*, 1984, nº 14.

Bibliographie
Collection, 1983, p. 176.

Dans cette pochade, l'influence de Whist-
ler se fait sentir d'abord par l'utilisation
des verts dans une scène nocturne. Cette
oeuvre a vraisemblablement été exécutée
lors d'un voyage de Morrice à Venise en
1897; des esquisses de gondoles font partie
du carnet nº 14 (MBAM, Dr.973.37), qui
date de 1897. La composition horizontale
de cette oeuvre en annonce déjà toute une
série. Morrice a peint entre autres plu-
sieurs nocturnes de Venise, notamment
View of Venice (collection particulière).
 David McTavish, dans son catalogue sur
les peintres canadiens à Venise, suggère
qu'il s'agit d'une vue à partir du Lido, où
l'on verrait San Giorgio Maggiore à gau-
che, dans le lointain.

26

Evening, The Lagoon, Venice

Oil on wood
Signed, l.r.: "J.W. Morrice"
C. 1897
10 x 16.2 cm
The Montreal Museum of Fine Arts
1981.78, F. Eleanore Morrice bequest

Provenance
MMFA, 1981; F. Eleanore Morrice,
Montreal.

Exhibition
Agnes Etherington Art Centre, *Canadian
Artists in Venice, 1830-1930*, 1984, no. 14.

Bibliography
Collection, 1983, p. 176.

In this oil on wood, the use of different
shades of green to depict a night scene is a
clear indication of Whistler's influence.
The work was probably executed during a
visit by Morrice to Venice in 1897; a num-
ber of gondola sketches appear in Sketch
Book no. 14 (MMFA, Dr.973.37), that
dates from the same year. The horizontal
composition of the work heralds an impor-
tant new series. Morrice painted many
views of Venice, among which were several
night scenes. *View of Venice* (private col-
lection) is one of these.
 In his catalogue on Canadian painters in
Venice, David McTavish suggests that this
particular work is a view from the Lido in
which, in the distance off to the left, we
can see San Giorgio Maggiore.

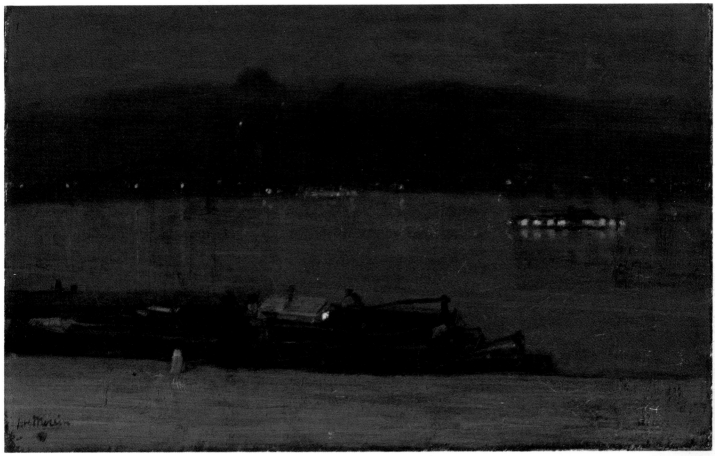

27

Effet de nuit
sur la Seine, Paris

Huile sur toile
Signé, b.g.: «J.W. Morrice»
Vers 1897-1898
38,6 x 61,5 cm
Musée des beaux-arts de Montréal
970.1662, legs Marjorie Caverhill

Inscriptions

Sur l'encadrement, étiquette: «Watson Art
Galleries, J.W. Morrice, On the Seine
Near St. Cloud»; sur le châssis, estampil-
les: «He Pfleger / T. Feb'y 2, 188 [6?, 5?]
/ 15»; «The Pfleger Pat. / Pat. Feby 2, 188
[?] / 4»; à l'encre bleue, manuscrite sur pa-
pier brun: «On the Seine Near St. Cloud».
Sur la toile, estampille (dans une palette
d'artiste): «Toiles & couleurs fines / L.
Aube succ / De Jorbaney [?] / Rue
Bré[T ?] 7»; estampille (dans un cercle):
«Douane / Exportation / [Nice ?, ... en ?] /
Centrale».

Historique des collections

MBAM, 1970; Marjorie Caverhill; Galerie
William Watson, Montréal, 1933-1936.

Expositions

*Paintings by Contemporary Canadian
Artists and Works by J.W. Morrice*,
(Montréal, Galerie William Watson, 21
oct. 1933), (Pas de cat.); MBAM, 1976-77.

Bibliographie
Buchanan, 1936, p. 159; «Recent Acces-
sions of American and Canadian Mu-
seums. July-September 1970», *The Art
Quarterly*, 34.1, printemps 1971, p. 125;
«La chronique des beaux-arts», *Gazette des
beaux-arts*, 1225, fév. 1971, p. 46, ill.
n° 212; Dorais, 1980, pp. 212, 213, 224,
324, ill. n° 107.

En 1896, Morrice expose une toile inti-
tulée *Nocturne* au Salon de la Société na-
tionale des Beaux-Arts de Paris[1]. Il s'agit
tout probablement d'une oeuvre très pro-
che d'*Effet de nuit sur la Seine, Paris*.

Les examens lors de la restauration de
cette oeuvre nous ont permis de voir un
repentir de l'artiste: la barge, à droite de la
composition, avait d'abord été placée au
centre. Aussi est-il possible de voir une
composition sous-jacente à la couche de
surface, qui représentait une structure sem-
blable à un pont sur lequel déambulent
quatre personnages. Le carnet n° 14
(MBAM, Dr.973.37), qui date de 1897,
contient une esquisse de cette composition
sous-jacente; ce document, d'une part, de
même que la couche picturale épaisse et la
technique utilisée, d'autre part, nous sug-
gèrent une datation de l'huile sur toile vers
cette époque.

La parenté avec les tableaux de Whistler
est manifeste vu le type de composition en
quatre bandes horizontales ainsi que la
gamme des verts utilisés. Le thème des
nocturnes a d'ailleurs été exploité par cet
artiste américain.

[1]SNBA, 1896, n° 939.

27

Effet de nuit
sur la Seine, Paris

Oil on canvas
Signed, l.l.: "J.W. Morrice"
C. 1897-1898
38.6 x 61.5 cm
The Montreal Museum of Fine Arts
970.1662, Marjorie Caverhill bequest

Inscriptions

On the frame, label: "Watson Art
Galleries, J.W. Morrice, On the Seine
Near St. Cloud"; on the stretcher, stamps:
"He Pfleger / T. Feb'y 2, 188 [6?, 5?] /
15"; "The Pfleger Pat. / Pat. Feby 2, 188
[?] / 4"; in blue ink, handwritten on
brown paper: "On the Seine Near St.
Cloud". On the canvas, stamp (in an
artist's palette): "Toiles & couleurs fines /
L. Aube succ / De Jorbaney [?] / Rue
Bré[T ?] 7 * "; stamp (in a circle):
"Douane / Exportation / [Nice ?, ... en
?] / Centrale".

Provenance

MMFA, 1970; Marjorie Caverhill; William
Watson Gallery, Montreal, 1933-1936.

Exhibitions

*Paintings by Contemporary Canadian Art-
ists and Works by J.W. Morrice*, (Mont-
real, William Watson Gallery, Oct. 21,
1933), (No catalogue); MMFA, 1976-77.

Bibliography
Buchanan, 1936, p. 159; "Recent Acces-
sions of American and Canadian Mu-
seums. July-September 1970", *The Art
Quarterly*, 34.1, Spring 1971, p. 125; "La
chronique des beaux-arts", *Gazette des
beaux-arts*, 1225, Feb. 1971, p. 46, ill.
no. 212; Dorais, 1980, pp. 212, 213, 224,
324, ill. no. 107.

In 1896, at the Salon of the Société na-
tionale des Beaux-Arts in Paris,[1] Morrice
exhibited a painting entitled *Nocturne*—a
work that was almost certainly very simi-
lar to *Effet de nuit sur la Seine, Paris*.

During restoration of the canvas, close
inspection revealed a change introduced by
the artist; the barge that appears on the
right-hand side was originally in the centre
of the painting. A second composition was
also discovered immediately beneath the
surface layer that illustrated four figures
strolling across a bridge-like structure.
Sketch Book no. 14 (MMFA, Dr.973.37),
dating from 1897, contains a sketch for
this underlying composition. This docu-
ment, plus the very thick paint layer and
the technique employed, provide strong
evidence that *Effet de nuit sur la Seine,
Paris* dates from this period.

The form of the composition—which is
divided into four horizontal bands—and
the particular range of greens employed,
clearly link the work to paintings by
Whistler. This American artist was also a
keen portrayer of night scenes, elaborating
on this theme in a number of works.

[1]SNBA, 1896, no. 939.

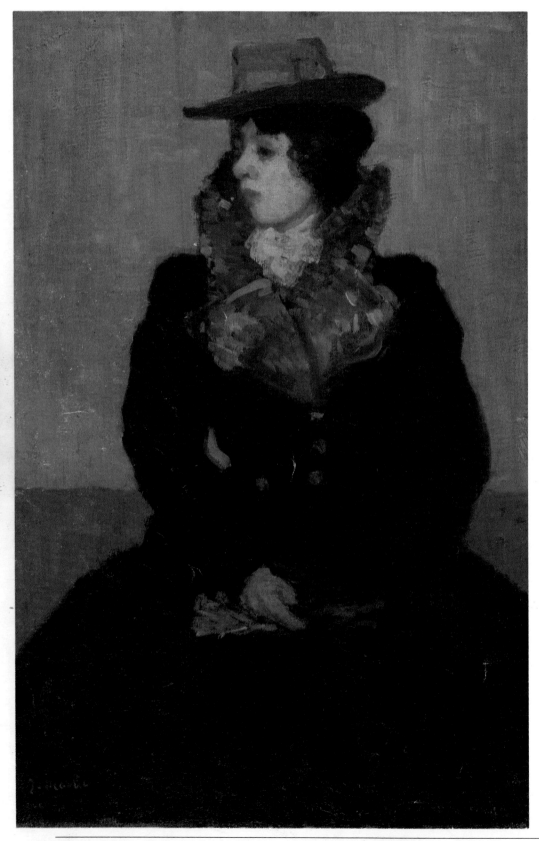

28
Jeune femme
au manteau noir

Huile sur toile
Signé, b.g.: «J. Morrice»
Vers 1896-1898
81,2 x 54,5 cm
Musée des beaux-arts de Montréal
937.659, achat, legs D^r F.J. Shepherd

Inscriptions
Avant le rentoilage de 1965, on pouvait
voir, au dos de la toile, l'estampille: «54,
rue N.D. des Champs, Paris / Paul
Foinet/ (van Eyck) / Toiles & couleurs
fines»; étiquette de l'exposition au MBAM,
1965; étiquette: «Ch. Portier / emballeur /
1.. ue Gaillon, Paris / M. Martin /
3⁹ /37».

Historique des collections
MBAM, 1937; Jacques Dubourg, Paris;
Léa Cadoret, Paris.

Expositions
GNC, 1937-38, n⁰ 48; Canadian Cancer
Society, *A Tribute to Women*, Toronto,
1960; MBAM, 1965, n⁰ 131; *J.W. Morrice
(1865-1924), Paintings and Watercolours
from the Permanent Collection of the
Montreal Museum of Fine Arts*, (St. Catha-
rines, Ont., 11-27 nov. 1966), (Pas de cat.);
Magasins Eaton, *Window Display*, (Mont-
réal, fév.-mars 1967), (Pas de cat.); The
Art Gallery of Greater Victoria, *Ten Ca-
nadians - Ten Decades*, (Victoria, 25
avril-14 mai 1967), n⁰ 12; Rothman's Art
Gallery of Stratford, *Ten Decades
1867-1967, Ten Painters*, (Stratford, Ont.,
4 août-3 sept. 1967; Saint-Jean, N.-B., 8
oct.-12 nov. 1967), n⁰ 12, p. 4; Pavillon de
la France, *Exposition Terre des Hommes*,
(Montréal, 17 mai-14 oct. 1968), (Pas de
cat.); MBAM, 1976-77; VAG, 1977, n⁰ 8;
The Norton Gallery and School of Art,
*Masterpieces of Twentieth-Century Cana-
dian Painting*, (West Palm Beach, Floride,
18 mars-29 avril 1984), p. 58.

Bibliographie
Buchanan, 1936, pp. 179-180; Jules Bazin,
«Hommage à James Wilson Morrice,
1865-1924», *Vie des Arts*, 40, automne
1965, p. 23; «Canada's First 'Old Master'»,
The Ottawa Citizen, 6 nov. 1965, ill. p. 4;
Pepper, 1966, p. 97; Patricia Boyd Wilson,
«James Wilson Morrice», *The Christian
Science Monitor*, 7 sept. 1971, ill.;
«Spectacular collection willed to the Musée
des beaux-arts de Montréal», *The
Museologist*, 161, été 1982, p. 30; Dorais,
1985, p. 10, pl. 8.

Le carnet n⁰ 11 (cat. n⁰ 13) contient
quelques dessins de têtes de jeunes femmes
qui peuvent être rapprochés de la *Jeune
femme au manteau noir*. La toile sur la-
quelle a été peint ce portrait était au dos
marquée de l'estampille du marchand de
toiles Paul Foinet, 54, rue Notre-Dame-
des-Champs. James Wilson Morrice habite
au 34 de la même rue en 1896 et ce,
jusqu'en septembre 1897[1].
Encore une fois, la couche picturale
épaisse ainsi que le choix des couleurs per-
mettent de dater ce tableau de la période
1896-1898. Robert Henri écrivit alors à
propos des portraits de Morrice:

I was to see Morrice too. He has been
painting some portrait studys, and very
excellent they are. His work is landscape
but he has done some fine work this
time in the portraits[2].

Morrice aurait-il pu fréquenter l'atelier
parisien de James Abbott McNeill
Whistler à l'instar de plusieurs étudiants
de Robert Henri? C'est ce qui expliquerait
l'influence évidente du peintre américain
sur ce tableau. Du reste, Henri écrivit
encore:

The Whistler academy is now overcrow-
ded and they have had to raise the price
more than double $12.00 a month for
half a day which is a tremendous price
for a school in Paris[3].

[1]Dorais, 1980, p. 98.

[2]«Je devais aussi voir Morrice. Il avait
peint des études de portrait, et elles sont
réellement excellentes. Sa veine est le pay-
sage, mais cette fois il a réussi de très
beaux portraits.» Yale, BRBL, Lettre de
R. Henri à sa famille: Paris, 6 déc. 1898.

[3]«L'académie de Whistler est maintenant
excessivement achalandée et ils ont dû
hausser les droits de plus du double: 12 $
par mois pour une demi-journée, ce qui est
exhorbitant pour une école parisienne.»
Ibid., Lettre de R. Henri à sa famille: 2
oct. 1899.

28
Young Woman
in Black Coat

Oil on canvas
Signed, l.l.: "J. Morrice"
C. 1896-1898
81.2 x 54.5 cm
The Montreal Museum of Fine Arts
937.659, purchase, Dr. F.J. Shepherd
bequest

Inscriptions
Prior to the relining of the work in 1965,
a stamp could be seen on the back of the
canvas: "54, rue N.D. des Champs, Paris /
Paul Foinet/ (van Eyck) / Toiles & cou-
leurs fines"; label of the exhibition of the
MMFA, 1965; label: "Ch. Portier / embal-
leur / 14, rue Gaillon, Paris / M. Martin /
39/6/37".

Provenance
MMFA, 1937; Jacques Dubourg, Paris;
Léa Cadoret, Paris.

Exhibitions
NGC, 1937-38, no. 48; Canadian Cancer
Society, *A Tribute to Women*, Toronto,
1960; MMFA, 1965, no. 131; *J.W. Morrice
(1865-1924), Paintings and Watercolours
from the Permanent Collection of the
Montreal Museum of Fine Arts*, (St. Catha-
rines, Ont., Nov. 11-27, 1966), (No cata-
logue); Eaton's stores, *Window Display*,
(Montreal, Feb.-Mar. 1967), (No cata-
logue); The Art Gallery of Greater Vic-
toria, *Ten Canadians - Ten Decades*, (Vic-
toria, Apr. 25-May 14, 1967), no. 12;
Rothman's Art Gallery of Stratford, *Ten
Decades 1867-1967, Ten Painters*, (Strat-
ford, Ont., Aug. 4-Sept. 3, 1967; St. John,
N.B., Oct. 8-Nov. 12, 1967), no. 12, p. 4;
French Pavilion, *Man and his World Exhi-
bition*, (Montreal, May 17-Oct. 14, 1968),
(No catalogue); MMFA, 1976-77; VAG,
1977, no. 8; The Norton Gallery and
School of Art, *Masterpieces of Twentieth-
Century Canadian Painting*, (West Palm
Beach, Florida, Mar. 18-Apr. 29, 1984),
p. 58.

Bibliography
Buchanan, 1936, pp. 179-180; Jules Bazin,
"Hommage à James Wilson Morrice,
1865-1924", *Vie des Arts*, 40, Autumn
1965, p. 23; "Canada's First 'Old Master'",
The Ottawa Citizen, Nov. 6, 1965, ill. p. 4;
Pepper, 1966, p. 97; Patricia Boyd Wilson,
"James Wilson Morrice", *The Christian
Science Monitor*, Sept. 7, 1971, ill.; "Spec-
tacular collection willed to the MMFA",
The Museologist, 161, summer 1982, p. 30;
Dorais, 1985, p. 10, pl. 8.

Sketch Book no. 11 (cat. 13) contains
several drawings of heads of young women
that resemble, in many respects, *Young
Woman in Black Coat*. On the back of this
portrait's original canvas was the stamp of
the art dealer, Paul Foinet, with his ad-
dress: 54, rue Notre-Dame-des-Champs.
James Wilson Morrice lived on this same
street during 1896, and until September
1897.[1]
Once again, the choice of colours and
the thick impasto encourage us to date
this work to the 1896-1898 period. Speak-
ing of Morrice's portraits, Robert Henri
wrote:

I was to see Morrice too. He has been
painting some portrait studys, and very
excellent they are. His work is landscape
but he has done some fine work this
time in the portraits.[2]

It is possible that, like many of Robert
Henri's students, Morrice visited the Paris
studio of James Abbott McNeill Whistler.
This would certainly explain the American
painter's influence on Morrice, an influ-
ence that is particularly obvious in this
work. Henri also wrote:

The Whistler academy is now over-
crowded and they have had to raise the
price more than double $12.00 a month
for half a day which is a tremendous
price for a school in Paris.[3]

[1]Dorais, 1980, p. 98.

[2]Yale, BRBL, Letter from R. Henri to his
family: Paris, Dec. 6, 1898.

[3]Ibid., Letter from R. Henri to his family:
Oct. 2, 1899.

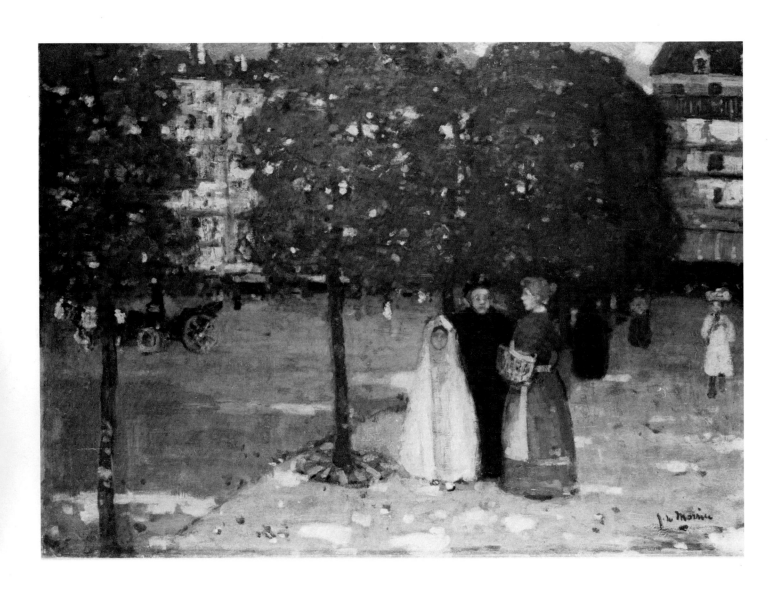

29

La communiante

Huile sur toile
Signé, b.d.: «J.W. Morrice»
Vers 1898
83 x 118 cm
Musée du Québec
A-78-98-P

Inscriptions

Sur la traverse, étiquettes: «Owner W.M. Prad»; «Guinchard ... [?] / Emballeur / 76 rue Blanche, 76 Paris»; «Title: La communiante / Artist James Wilson Morrice / Address 49, rue des Augustines / Owner or price $300.00 / Return address (illisible) / 69th Annual Exhibition Pennsylvania Academy of the Fine Arts».

Historique des collections

Musée du Québec, 1978; Galerie Bernard Desroches, Montréal; Sotheby Parke Bernet (Canada), Toronto, 15-16 mai 1978; Wendell W. Phillips, Greenwich, Conn.; W.M. Prad; Edwin H. Holgate, 1925.

Expositions

SNBA, 1899, n° 1079; Philadelphie, 1900, n° 23; Goupil, 1914, n° 154; AAM, 1925, n° 53; Musée du Québec, *Le Musée du Québec, 500 oeuvres choisies*, 1983, p. 133.

Bibliographie

Pepper, 1966, p. 91; Sotheby Parke Bernet (Canada), *Important Canadian Paintings, Drawings, Watercolours, Books and Prints*, Toronto, 15-16 mai 1978, lot n° 126, ill.; «New auction records set at Sotheby's spring sale», *Canadian Collector*, xiii.4, juil.-août 1978, p. 45; «Principales acquisitions des musées en 1978», *Gazette des beaux-arts*, 1323, avril 1979, p. 30, ill. n° 145, ; «Acquisitions principales des musées et galeries canadiens», *Racar*, VI.2, 1979-80, ill. p. 153; Guy Robert, *La peinture au Québec depuis ses origines*, 1980, p. 55, ill.

Exposé pour la première fois au Salon de la Société nationale des Beaux-Arts au printemps 1899, *La communiante* était l'un des quatre tableaux que Morrice y presentait. Selon Robert Henri, «Morrice's landscapes are excellently placed and I think they will have much success[1]». En janvier 1900, le tableau est exposé à Philadelphie à la Pennsylvania Academy of the Fine Arts et est même illustré dans le catalogue.

Le thème de la communiante a suscité l'intérêt de plusieurs artistes de la fin du XIXᵉ siècle, entre autres de Jules Breton[2] (1827-1905). Une collection particulière possède une pochade[3] de ce thème dont la composition est cependant quelque peu différente de l'oeuvre finale. Étant donné l'épaisseur de la couche picturale et le recours à une palette de beige et de turquoise, nous datons ce tableau de 1898. Plusieurs similitudes dans le traitement nous le font rattacher à des oeuvres comme *Sous les remparts, Saint-Malo* (cat. n° 30) et *Jour de lessive à Charenton* (cat. n° 31). Le peintre campe son personnage sur la place Chateaubriand à Saint-Malo et, sur le plan de la composition et des couleurs, évoque *La place Chateaubriand* (cat. n° 33).

En 1925, lors de l'exposition organisée par l'Art Association à Montréal, ce tableau appartenait à l'artiste canadien Edwin Headley Holgate (1892-1977). Lors de son deuxième voyage à Paris entre 1920 et 1922, Holgate a certainement été en relation avec Morrice puisque ce dernier indique son adresse dans un de ses carnets d'esquisses[4].

[1]«Les paysages de Morrice sont en très bonne place et je pense qu'ils auront beaucoup de succès.» Yale, BRBL, Lettre de R. Henri à sa famille: 1er mai 1899.

[2]Joslyn Art Museum, *Jules Breton and the French Rural Tradition*, Omaha, Nebr., 1982, pp. 95-100.

[3]Pepper, 1966, p. 91.

[4]MBAM, Dr.973.44, carnet n° 21, vers 1921-1922, p. 66, au verso: «E.H. Holgate 10 rue Assaline XIV».

29

La communiante

Oil on canvas
Signed, l.r.: "J.W. Morrice"
C. 1898
83 x 118 cm
Musée du Québec
A-78-98-P

Inscriptions

On the crosspiece, labels: "Owner W.M. Prad"; "Guinchard ... [?] / Emballeur / 76 rue Blanche, 76 Paris"; "Title: La communiante / Artist James Wilson Morrice / Address 49, rue des Augustines / Owner or price $300.00 / Return address (illegible) / 69th Annual Exhibition Pennsylvania Academy of the Fine Arts".

Provenance

Musée du Québec, 1978; Bernard Desroches Gallery, Montreal; Sotheby Parke Bernet (Canada), Toronto, May 15-16, 1978; Wendell W. Phillips, Greenwich, Conn.; W.M. Prad; Edwin H. Holgate, 1925.

Exhibitions

SNBA, 1899, no. 1079; Philadelphia, 1900, no. 23; Goupil, 1914, no. 154; AAM, 1925, no. 53; Musée du Québec, *Le Musée du Québec, 500 oeuvres choisies*, 1983, p. 133.

Bibliography

Pepper, 1966, p. 91; Sotheby Parke Bernet (Canada), *Important Canadian Paintings, Drawings, Watercolours, Books and Prints*, Toronto, May 15-16, 1978, lot no. 126, ill.; "New auction records set at Sotheby's spring sale", *Canadian Collector*, xiii.4, July-Aug. 1978, p. 45; "Principales acquisitions des musées en 1978", *Gazette des beaux-arts*, 1323, Apr. 1979, p. 30, ill. no. 145; "Acquisitions principales des musées et galeries canadiens", *Racar*, VI.2, 1979-80, ill. p. 153; Guy Robert, *La peinture au Québec depuis ses origines*, 1980, p. 55, ill.

Exhibited for the first time at the Salon of the Société nationale des Beaux-Arts in the spring of 1899, *La communiante* was one of four paintings shown by Morrice on this occasion. Robert Henri said of the works: "Morrice's landscapes are excellently placed and I think they will have much success."[1] Later, in January 1900, the oil travelled to Philadelphia for the exhibition of the Pennsylvania Academy of the Fine Arts, and was even illustrated in the catalogue of this presentation.

Many of the artists working at the end of the nineteenth century—including Jules Breton[2] (1827-1905)—were drawn to the theme of the communicant as a subject for their paintings. Morrice himself also executed an oil sketch on this theme (now in a private collection)[3] whose composition, however, is somewhat different from that of the final work. Owing to the heavy impasto and the use of a predominantly beige and turquoise palette, we would date this painting to 1898. Various similarities of execution link this work to such paintings as *Beneath the Ramparts, Saint-Malo* (cat. 30) and *Charenton Washing Day* (cat. 31). The artist chose Chateaubriand Square in Saint-Malo as the setting for the figure portrayed in this canvas; the work is actually, from the point of view of both colour and composition, highly reminiscent of the painting entitled *La place Chateaubriand (cat. 33)*.

In 1925, at the time of the exhibition organized by the Art Association of Montreal, this painting belonged to the Canadian artist Edwin Headley Holgate (1892-1977). Holgate must have encountered Morrice during his second trip to Paris, sometime between 1920 and 1922, as his address appears in one of Morrice's sketch books.[4]

[1]Yale, BRBL, Letter from R. Henri to his family: May 1, 1899.

[2]Joslyn Art Museum, *Jules Breton and the French Rural Tradition*, Omaha, Nebr., 1982, pp. 95-100.

[3]Pepper, 1966, p. 91.

[4]MMFA, Dr.973.44, Sketch Book no. 21, about 1921-1922, p. 66, on the back: "E.H. Holgate 10 rue Assaline XIV".

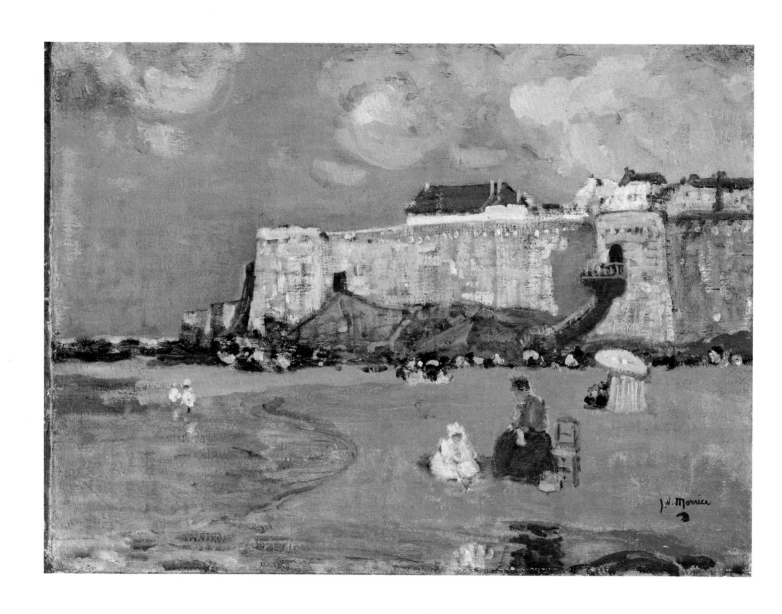

30
Sous les remparts, Saint-Malo

Huile sur toile
Signé, b.d.: «J.W. Morrice»
Vers 1898-1899
61 x 83,5 cm
Musée des beaux-arts de Montréal
943.788, legs William J. Morrice

Inscriptions
Sur la traverse centrale du châssis, étiquette: «Guinchard... [?]/ Emballeur / 76 rue Blanche / Paris»; à l'encre: «Philadelphie Mr Morrice nº 29 toile»; au crayon bleu: «962/1901»; étiquette, à l'encre: «W.J. Morrice / St. Malo»; au crayon noir: «St-Malo 943». Sur le cadre, au crayon noir: «Philadelphie»; «15-2», «81-60», «962-1901»; étiquette collée: «Pan American ... / The Beach of St. Malo / James Wilson Morrice / Return to Mackenzie & Co. Toronto»; étiquette clouée: «Title The beach St. Malo / James Wilson Morrice / 45 Quai des Grands Augustins Paris / $250. / Return address W. Scott & Sons / 70th Annual Exhibition Pennsylvania Academy of Fine Arts; étiquettes collées: «Philadelphie M Morrice nº 25 cadre»; «The Art Gallery of Ontario 1926 Jan. 29-Feb. 28 / The beach St. Malo Inaugural Exhibition Return to W. Scott & Sons Montreal»; au crayon bleu: «406»; au crayon blanc: «Kraushaar».

Historique des collections
MBAM, 1943; William J. Morrice, Montréal; David Morrice, Montréal.

Expositions
Philadelphie, 1901, nº 7; RCA, 1901, nº 87; RCA, *Catalogue of Works by Canadian Artists*, (Exposition Pan-American à Buffalo), 1901, nº 50; AGO, *Catalogue of Inaugural Exhibition*, 1926, nº 278; GNC, 1937-38, nº 83; GNC, *Le développement de la peinture au Canada 1665-1945*, 1945, nº 89; Bath, 1968, nº 6; Bordeaux, 1968, nº 6; MBAM, 1965, nº 67; MBAM, 1976-77, nº 11.

Bibliographie
«Awards at Pan-Am», *Gazette*, 7 août 1901; Buchanan, 1936, p. 160; Donald W. Buchanan, *James Wilson Morrice*, 1947, p. 23; MBAM, *Catalogue of Paintings*, 1960, p. 31, nº 788; Pepper, 1966, p. 87; Smith McCrea, 1980, p. 39; Dorais, 1985, p. 12, pl. 15.

James Wilson Morrice séjourne à Saint-Malo en août et en septembre 1898[1] ainsi que du 7 août au 17 septembre 1899[2], et c'est vraisemblablement au cours de l'un de ces voyages qu'il a peint *Sous les remparts, Saint-Malo*. En font preuve aussi l'épaisse couche de peinture et l'association des beiges, des bleus et des gris.

Ce tableau fut exposé en janvier et février 1901 à la Pennsylvania Academy of the Fine Arts sous le titre *The Beach, St. Malo*, comme l'attestent les étiquettes au dos du tableau, et probablement aussi en avril 1901 à Toronto sous les auspices de la Royal Canadian Academy. Il a été présenté à Buffalo à l'exposition Pan-American sous le titre *The Beach of St. Malo*, pour lequel Morrice remporta une médaille d'argent[3], puis enfin exposé en 1937 sous le titre *Beneath the Ramparts, St. Malo[4]* et c'est sous ce même titre qu'il fut donné par William J. Morrice au Musée des beaux-arts de Montréal en 1943.

Robert Henri, dans une lettre datée du 29 octobre 1899, décrit en termes élogieux un tableau de Morrice représentant Saint-Malo:

Friday afternoon Linda and I went down to see Morrice who has done some new things which are very fine — particularly a Marine with a white cloudy sky — one of the best things he has done — it was made from a sketch from St. Malo where he spent the summer[5].

Morrice s'est passionné pour les paysages de la ville de Saint-Malo, qu'il fréquenta à partir de 1890. Ce tableau représentant la plage et l'enceinte fortifiée est sans aucun doute une de ses oeuvres les plus importantes de cette période du tournant du siècle.

[1]Archives of American Art, Microfilm 885, Journal de R. Henri, p. 124. Yale, BRBL, Lettre de R. Henri à sa famille: 31 oct. 1898.

[2]Ibid., Lettres de R. Henri à sa famille: 1er août 1899; 8 août 1899. Archives of American Art, Microfilm 885, Journal de R. Henri, p. 139.

[3]«Awards at Pan-Am», *The Gazette*, 7 août 1901.

[4]GNC, 1937-38, nº 94.

[5]«Vendredi après-midi, Linda et moi sommes allés voir Morrice, qui s'est récemment essayé à des choses nouvelles, vraiment magnifiques — en particulier une marine à ciel blanc nuageux, l'une des meilleures choses à son actif; elle est faite d'après une esquisse de Saint-Malo, où il a passé l'été.» Yale, BRBL, Lettre de R. Henri à sa famille: 29 oct. 1899.

30
Beneath the Ramparts, Saint-Malo

Oil on canvas
Signed, l.r.: "J.W. Morrice"
C. 1898-1899
61 x 83.5 cm
The Montreal Museum of Fine Arts
943.788, William J. Morrice bequest

Inscriptions
On the centre crosspiece of the stretcher, label: "Guinchard... [?]/ Emballeur / 76 rue Blanche / Paris"; in ink: "Philadelphie Mr Morrice no. 29 toile"; in blue pencil: "962/1901"; label, in ink: "W.J. Morrice / St. Malo"; in black pencil: "St-Malo 943". On the frame, in black pencil: "Philadelphie"; "15-2", "81-60", "962-1901"; glued label: "Pan American ... / The Beach of St. Malo / James Wilson Morrice / Return to Mackenzie & Co. Toronto"; nailed label: "Title The beach St. Malo / James Wilson Morrice / 45 Quai des Grands Augustins Paris / $250. / Return address W. Scott & Sons / 70th Annual Exhibition Pennsylvania Academy of Fine Arts; glued labels: "Philadelphie M Morrice no. 25 cadre"; "The Art Gallery of Ontario 1926 Jan. 29-Feb. 28 / The beach St. Malo Inaugural Exhibition Return to W. Scott & Sons Montreal"; in blue pencil: "406"; in white pencil: "Kraushaar".

Provenance
MMFA, 1943; William J. Morrice, Montreal; David Morrice, Montreal.

Exhibitions
Philadelphia, 1901, no. 7; RCA, 1901, no. 87; Royal Canadian Academy of Arts, *Catalogue of Works by Canadian Artists*, (Pan-American Exposition in Buffalo), 1901, no. 50; Art Gallery of Toronto, *Catalogue of Inaugural Exhibition*, 1926, no. 278; NGC, 1937-38, no. 83; NGC, *The Development of Painting in Canada 1665-1945*, 1945, no. 89; Bath, 1968, no. 6; Bordeaux, 1968, no. 6; MMFA, 1965, no. 67; MMFA, 1976-77, no. 11.

Bibliography
"Awards at Pan-Am", *Gazette*, Aug. 7, 1901; Buchanan, 1936, p. 160; Donald W. Buchanan, *James Wilson Morrice*, 1947, p. 23; MMFA, *Catalogue of Paintings*, 1960, p. 31, no. 788; Pepper, 1966, p. 87; Smith McCrea, 1980, p. 39; Dorais, 1985, p. 12, pl. 15.

James Wilson Morrice visited Saint-Malo in August and September of 1898[1] and again in 1899, from August 7th until September 19th.[2] It was almost certainly during one of these stays that he painted *Beneath the Ramparts, Saint-Malo*. The thick paint layer and the combination of beiges, turquoises and greys, characteristic of this period, support this view.

As evidenced by the labels on the back, the canvas was exhibited at the Pennsylvania Academy of the Fine Arts in January and February of 1901, under the title *The Beach, St. Malo*. In April of 1901, the painting was probably shown again at the Royal Canadian Academy of Arts, bearing the same title. It was also presented at the Pan-American Exhibition in Buffalo, entitled *The Beach of St. Malo*, and Morrice was awarded a silver medal on this occasion.[3] The canvas finally acquired its present title in a 1937 exhibition and was presented to The Montreal Museum of Fine Arts in 1943[4] by William J. Morrice.

In a letter dated October 29th, 1899, Robert Henri described one of Morrice's Saint-Malo paintings in the following flattering terms:

Friday afternoon Linda and I went down to see Morrice who has done some new things which are very fine— particularly a Marine with a white cloudy sky—one of the best things he has done—it was made from a sketch from St. Malo where he spent the summer.[5]

Morrice was particularly fond of the landscapes of Saint-Malo, a town he first visited in 1890. The present work, showing the beach and the town's fortifications, is unquestionably one of the artist's most important works from the turn-of-the-century period.

[1]Archives of American Art, Microfilm 885, R. Henri Diaries, p. 124. Yale, BRBL, Letter from R. Henri to his family: Oct. 31, 1898.

[2]Ibid., Letters from R. Henri to his family: Aug. 1, 1899; Aug. 8, 1899. Archives of American Art, Microfilm 885, R. Henri Diaries, p. 139.

[3]"Awards at Pan-Am", *The Gazette*, Aug. 7, 1901.

[4]NGC, 1937-38, no. 94.

[5]Yale, BRBL, Letter from R. Henri to his family: Oct. 29, 1899.

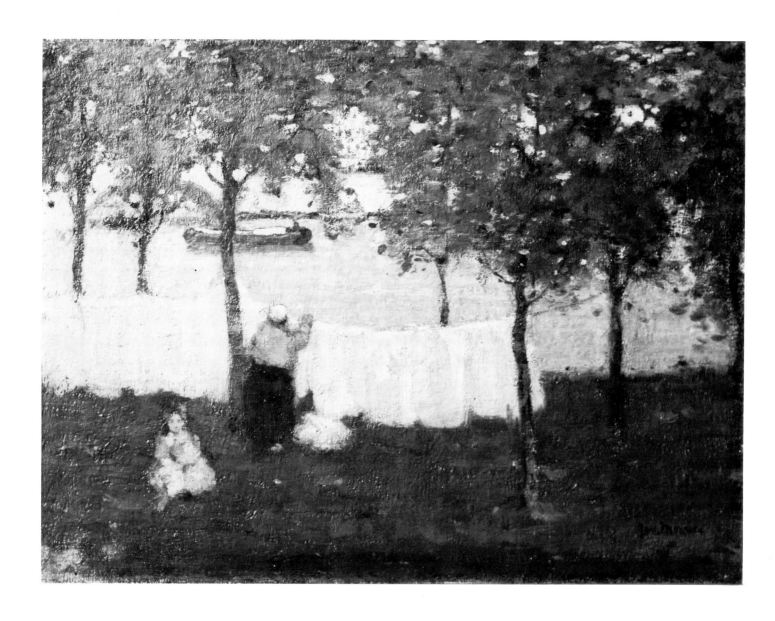

31
Jour de lessive
à Charenton

Huile sur toile
Signé, b.d.: «J.W. Morrice»
Vers 1899
43,9 x 59,6 cm
Art Gallery of Hamilton
81.46, legs F. Eleanore Morrice

Inscriptions
Sur le châssis, étiquette: «Art Gallery of Hamilton / Hamilton, Ont. / Oil Painting 'Charenton / Washing Day' by J.W. Morrice»; étiquette déchirée: «...F.A. ... / ... Morrice / ... cat. no 114; R/40 ... / Morrice / c; Property of Miss F. Eleanore Morrice / -Charenton».

Historique des collections
Art Gallery of Hamilton, 1981; F. Eleanore Morrice, Montréal; Arthur A. Morrice, Montréal; N. Arthur Morrice, Montréal.

Expositions
RCA, 1900, no 74; AAM, 1900, no 75; CAC, 1908, no 38; Buffalo, 1911, no 109; Boston, 1912, no 114; St. Louis, 1912, no 111; GNC, 1937-38, no 84.

Bibliographie
«Gems of art», *The Citizen*, 16 fév. 1900, p. 3; Jean Grant, «The Royal Canadian Academy», *Saturday Night*, 3 mars 1900, p. 9; *The Herald*, 31 mars 1900; ABMBAM, Registre d'expositions no 3, pp. 218-219, no 4; Bibl. de l'AGO, Correspondance de J.W. Morrice, Lettre de J.W. Morrice à E. Morris, 15 déc. 1907; Buchanan, 1936, p. 159; Pepper, 1966; p. 87; Smith McCrea, 1980, pp. 37-38, 49.

Morrice, accompagné de Robert Henri et de sa femme, s'est rendu à Charenton en mars 1899 comme en témoigne une lettre d'Henri:

On Sunday we went Linda, Morrice and I down to Charenton on the river. It was fine sunny, warm, but windy and got a little cool coming back. All three of us had slight colds and I think we all three suffered a little from the trip[1].

Il existe peu d'oeuvres de Morrice représentant cette localité en bordure de la Seine. Le Musée des beaux-arts du Canada conserve une pochade, *Étude pour Dimanche à Charenton* (cat. no 97), à partir de laquelle Morrice a peint une huile sur toile dont nous avons perdu la trace. *Jour de lessive à Charenton* a été exposé en février 1900 à la Royal Canadian Academy à Ottawa et au Salon du printemps de l'Art Association à Montréal au mois de mars suivant. C'est à cette occasion que le critique du *Herald* écrit:

Peasants Washing Clothes, France, James W. Morrice, is pleasing both in composition and color, but there is a great lack of atmosphere. The water in the background hangs almost like a curtain behind the line of washing[2].

Ce tableau serait resté à Montréal chez Scott & Sons, puis expédié à Toronto[3] pour le Canadian Art Club de 1908 mais ne semble jamais avoir été exposé en Europe.
Nous datons cette oeuvre de 1899 étant donné la couche picturale très épaisse, les couleurs sombres et le type de composition, et en tenant compte également du voyage de Morrice et de Robert Henri à Charenton en mars 1899.

[1]«Dimanche nous sommes allés, Linda, Morrice et moi, à Charenton, sur la rivière. C'était une belle journée chaude, ensoleillée, mais il y avait du vent et, au retour, le temps s'était rafraîchi. Nous nous sommes, tous les trois, un peu enrhumés et je pense que, tous les trois, nous avons légèrement pâti de l'excursion.» Yale, BRBL, Lettre de R. Henri à sa famille: Paris, 28 mars 1899.

[2]«*Jour de lessive à Charenton*, de James W. Morrice, plaît tant par sa composition que par sa couleur, mais l'atmosphère y laisse gravement à désirer. L'eau du fond semble pendre à la manière d'un rideau derrière le linge mis à sécher.» *The Herald*, 31 mars 1900.

[3]Bibl. de l'AGO, Correspondance de J.W. Morrice, Lettre de J.W. Morrice à Ed. Morris: 15 déc. 1907.

31
Charenton
Washing Day

Oil on canvas
Signed, l.r.: "J.W. Morrice"
C. 1899
43.9 x 59.6 cm
Art Gallery of Hamilton
81.46, F. Eleanore Morrice bequest

Inscriptions
On the stretcher, label: "Art Gallery of Hamilton / Hamilton, Ont. / Oil Painting 'Charenton / Washing Day' by J.W. Morrice"; torn label: "...F.A. ... / ... Morrice / ... cat. no. 114; R/40 ... / Morrice / c; Property of Miss F. Eleanore Morrice / -Charenton".

Provenance
Art Gallery of Hamilton, 1981; F. Eleanore Morrice, Montreal; Arthur A. Morrice, Montreal; N. Arthur Morrice, Montreal.

Exhibitions
RCA, 1900, no. 74; AAM, 1900, no. 75; CAC, 1908, no. 38; Buffalo, 1911, no. 109; Boston, 1912, no. 114; St. Louis, 1912, no. 111; NGC, 1937-38, no. 84.

Bibliography
"Gems of art", *The Citizen*, Feb. 16, 1900, p. 3; Jean Grant, "The Royal Canadian Academy", *Saturday Night*, Mar. 3, 1900, p. 9; *The Herald*, Mar. 31, 1900; ALMMFA, *Exhibition Album*, no. 3, pp. 218-219, no. 4; Library of the AGO, J.W. Morrice Correspondence, Letter from J.W. Morrice to E. Morris, Dec. 15, 1907; Buchanan, 1936, p. 159; Pepper, 1966; p. 87; Smith McCrea, 1980, pp. 37-38, 49.

Accompanied by Robert Henri and his wife, Morrice visited Charenton in March of 1899. In a letter describing the trip, Henri wrote:

On Sunday we went Linda, Morrice and I down to Charenton on the river. It was fine sunny, warm, but windy and got a little cool coming back. All three of us had slight colds and I think we all three suffered a little from the trip.[1]

There are not many works by Morrice that depict this region bordering on the Seine. A *pochade* entitled *Study for Sunday at Charenton*, now in the collection of the National Gallery of Canada (cat. 97), served as a preliminary study for an oil painting whose current location is unknown. *Charenton Washing Day* was shown in February of 1900 at the exhibition of the Royal Canadian Academy in Ottawa and at the Spring Exhibition of the Art Association of Montreal in the following March. On this occasion the art critic from *The Herald* wrote:

Peasants Washing Clothes, France, James W. Morrice, is pleasing both in composition and color, but there is a great lack of atmosphere. The water in the background hangs almost like a curtain behind the line of washing.[2]

Charenton Washing Day remained in Montreal with the art dealer Scott & Sons and was later sent to Toronto[3] for the Canadian Art Club Exhibition in 1908; it was not, as far as we know, ever exhibited in Europe.
The very heavy paint layer, the rather dark colours and the type of composition, combined with our knowledge of Morrice's and Henri's visit to Charenton in March of 1899 encourage us to date the work to that year.

[1]Yale, BRBL, Letter from R. Henri to his family: Paris, Mar. 28, 1899.

[2]*The Herald*, Mar. 31, 1900.

[3]Library of the AGO, J.W. Morrice Correspondence, Letter from J.W. Morrice to Ed. Morris: Dec. 15, 1907.

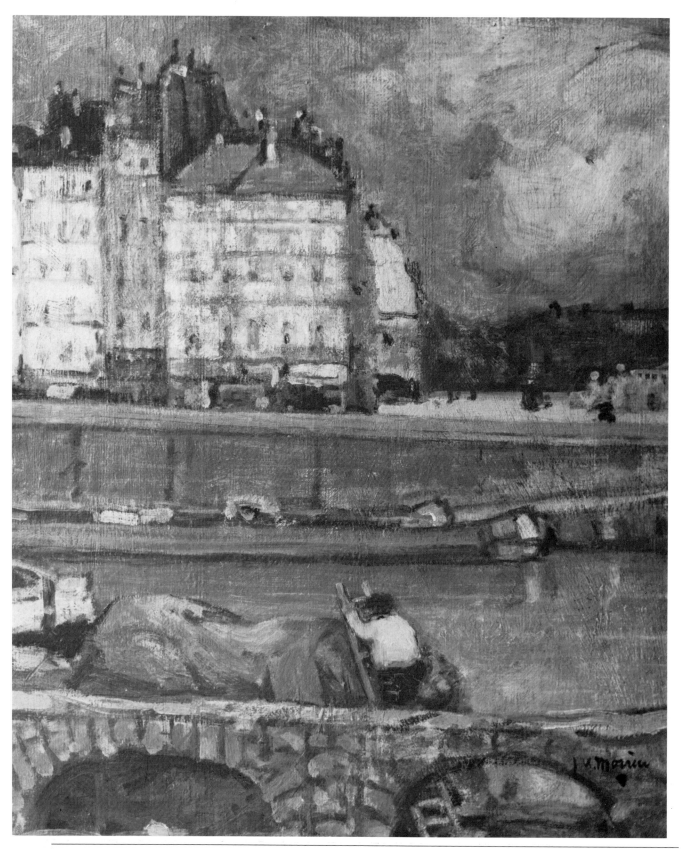

32
Bords de la Seine

Huile sur toile
Signé, b.d.: «J.W. Morrice»
Vers 1898-1899
46 x 38 cm
Musée d'Orsay, Paris
RF 2545

Inscriptions
Étiquette: «Robinot Frères et Cie / Emballeur / 86, boulevard Garibaldi 86 / Paris 15ᵉ»; au crayon bleu: «M»; «350»; au crayon noir: «Musée du Jeu de Paume / Paris / Bord de la Seine». Sur la toile, estampille: «RF 2545»; estampille des douanes.

Historique des collections
Musée d'Orsay, Paris, 1980; Musée des beaux-arts, Compiègne, France, 1973; Musée du Louvre, Paris, 22 nov. 1971; Musée du Jeu de paume, Paris; Musée du Luxembourg, Paris, 4 juil. 1926; M. Cosson.

Exposition
GNC, 1937-38, nᵒ 1.

Bibliographie
«*Open Stream* by Robinson is bought in Paris», *The Star*, 17 fév. 1932; «J.W. Morrice and Clarence Gagnon at the Art Gallery», *The Star*, 7 fév. 1938; Lyman, 1945, p. 24; Pepper, 1966, p. 88; Dorais, 1980, p. 232, ill. nᵒ 133; A. Brejon de Lavergée et D. Thiebault, *Catalogue sommaire illustré des peintures du Musée et du Louvre*, t. II, Paris, 1981, p. 341.

Bords de la Seine reprend un thème que Morrice a affectionné tout au long de sa carrière. Aussi avait-il déjà, vers 1892-1893 (voir cat. nᵒ 7), peint quelques tableaux représentant la Seine mais il s'agit ici d'un des premiers exemples où l'artiste utilise ce point de vue. Le tableau montre le bras gauche de la Seine devant la place Dauphine. Nous savons que Morrice, à partir de l'automne 1899, installa son atelier quai des Grands-Augustins, à quelques pas du Pont-Neuf.
En tenant compte de certains rapprochements stylistiques, nous datons *Bords de la Seine* de la période 1898-1899, celle de *Jeune femme au manteau noir* (cat. nᵒ 28).

32
Bords de la Seine

Oil on canvas
Signed, l.r.: "J.W. Morrice"
C. 1898-1899
46 x 38 cm
Musée d'Orsay, Paris
RF 2545

Inscriptions
Label: "Robinot Frères et Cie / Emballeur / 86, boulevard Garibaldi 86 / Paris 15ᵉ"; in blue pencil: "M"; "350"; in black pencil: "Musée du Jeu de Paume / Paris / Bord de la Seine". On the canvas, stamp: "RF 2545"; customs' stamp.

Provenance
Musée d'Orsay, Paris, 1980; Musée des beaux-arts, Compiègne, France, 1973; Musée du Louvre, Paris, Nov. 22, 1971; Musée du Jeu de paume, Paris; Musée du Luxembourg, Paris, July 4, 1926; Mr. Cosson.

Exhibition
NGC, 1937-38, no. 1.

Bibliography
"*Open Stream* by Robinson is bought in Paris", *The Star*, Feb. 17, 1932; "J.W. Morrice and Clarence Gagnon at the Art Gallery", *The Star*, Feb. 7, 1938; Lyman, 1945, p. 24; Pepper, 1966, p. 88; Dorais, 1980, p. 232, ill. no. 133; A. Brejon de Lavergnée et D. Thiebault, *Catalogue sommaire illustré des peintures du Musée et du Louvre*, Part II, Paris, 1981, p. 341.

The theme dealt with in *Bords de la Seine* was one for which Morrice showed a liking throughout his career. He had already, during the 1892-1893 period, executed several other works representing the Seine (see cat. 7), although this is the first painting in which he adopted this particular viewpoint. The work depicts the left branch of the river as it passes in front of the Place Dauphine. We know that from the autumn of 1899 on, Morrice's studio was situated on the Quai des Grands-Augustins, only a few steps away from Pont-Neuf.
Due to certain stylistic similarities, *Bords de la Seine* can be dated to the same period as *Young Woman in Black Coat* (cat. 28)—that is, 1898-1899.

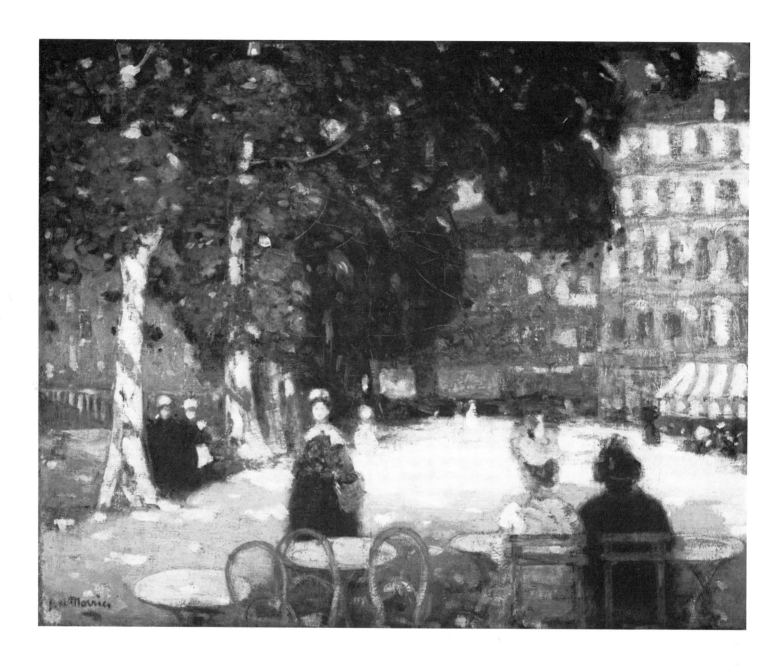

33
La place Chateaubriand, Saint-Malo

Huile sur toile
Signé, b.g.: «J.W. Morrice»
Vers 1899-1900
73,6 x 92,5 cm
Mount Royal Club, Montréal

Inscriptions
Sur l'encadrement, étiquettes: «Carnegie Institute, Pittsburgh, P.A. U.S.A.»; «14».
Sur la traverse: «606».

Historique des collections
Mount Royal Club, Montréal, 1907; David Morrice, Montréal.

Expositions
SNBA, 1903, n° 969; IS, 1905, n° 193; City of Manchester Art Gallery, *The International Society of Sculptors, Painters & Gravers' Exhibition*, 1905, n° 171; Art Gallery and Museum, *Summer Exhibition, International Collection of Sculptors, Painters, and Gravers*, (Burnley, Angleterre, 23 mai 1905), n° 78; Corporation Art Gallery, *Exhibition of the International Society of Sculptors, Painters, and Gravers*, (Bradford, Angleterre, 1905), n° 16; RCA, 1907, n° 149; Buffalo, 1911, n° 107; Boston, 1912, n° 112; St. Louis, 1912, n° 109; Pittsburgh, 1912, n° 224; AAM, 1925, n° 71; Paris, 1927, n° 136; GNC, 1932, n° 12; GNC, 1937-38, n° 97; AAM, 1939, n° 32; MBAM, 1965, n° 68; MBAM, 1976-77, n° 11.

Bibliographie
Henry Cochin, «Quelques réflexions sur les salons», *Gazette des Beaux-Arts*, 1er juil. 1903, p. 51, ill.; «Royal Canadian Academy», *The Star*, 1er avril 1907; «Royal Academy Spring Exhibition opens», *The Herald*, 1er avril 1907, p. 3; «Royal Canadian Academy: Twenty-Eighth Annual Exhibition opens this evening», *Witness*, 1er avril 1907, p. 8; «The Academy Exhibition», *Witness*, 4 avril 1907, p. 3; «Development shown in art of Canadian contributors seen in R.C.A. Exhibition», *The Star*, 6 mai 1907, p. 17; Buchanan, 1936, p. 161; St. George Burgoyne, 1938; «Loan collection rich in variety», *The Gazette*, 14 fév. 1939; Robert Ayre, «British, French and Dutch artists represented in Art Association's loan exhibition of 100 landscapes», *Standard*, 18 fév. 1939; Pepper, 1966, p. 87; «James Wilson Morrice, peintre canadien», *L'oeil*, 264-265, juil.-août 1977, p. 52; G. Blair Laing, *Memoirs of an Art Dealer*, 1979, p. 43; Smith McCrea, 1980, p. 41; Edgar Andrew Collard, «Father of the artist», *The Gazette*, 5 mars 1983, p. B2.

Exposé pour la première fois en 1903 au Salon de la Société nationale des Beaux-Arts de Paris, *La place Chateaubriand, Saint-Malo* représente au premier plan deux femmes de dos assises dans un café à Saint-Malo. L'Art Gallery of Ontario conserve une pochade qui a servi d'étude préparatoire à cette toile (AGO, 55/29). Ce type de composition utilisé pour le premier plan se retrouve dans plusieurs oeuvres de Morrice, notamment dans *Notre-Dame vue de la place Saint-Michel* (collection particulière) et dans *Street Side Café, Paris* (Agnes Etherington Art Centre, Kingston, 24-27). On reconnaît la composition triangulaire du moyen plan dans des tableaux comme *Jardin du Luxembourg* (collection particulière) et *La communiante* (cat. n° 29). De manière générale, le peintre a utilisé le même genre de construction et la même palette de couleurs que dans *La communiante*; aussi a-t-il choisi à peu près le même emplacement sur la place Chateaubriand.

Morrice a séjourné à Saint-Malo entre le 1er août et le 17 septembre 1899[1]; c'est vraisemblablement au cours de ce voyage qu'il exécuta la pochade de l'Art Gallery of Ontario. *La place Chateaubriand, Saint-Malo*, à cause de son style et de sa technique, pourrait dater de 1899-1900.

Ce tableau a été exposé à l'Art Association de Montréal sous les auspices de la Royal Canadian Academy en avril 1907 et fut accueilli avec grand enthousiasme par la critique, comme en témoigne cet extrait du *Witness*:

A picture that will evoke a good deal of comment is that shown by Mr. J.W. Morrice, of Paris, entitled *Le place Chateaubriand, St. Malo*. In the most modern method of the impressionist style, the colors flung on with almost brutal power, it strikes one as being almost grotesque at the near view, yet seen at the proper distance it resolves itself into one of the most artistic productions of the exhibition[2].

Le tableau fut offert par le père de l'artiste, David Morrice, au Mount Royal Club de Montréal à la suite de cette exposition[3].

[1] Yale, BRBL, Lettres de R. Henri à sa famille: 1er août 1899; 8 août 1899. Archives of American Art, Microfilm 885, Journal de R. Henri, p. 139.

[2] «Un tableau qui ne manquera pas de susciter de fortes réactions est celui de M. J.W. Morrice, de Paris, intitulé *Le place Chateaubriand, St. Malo*. À la façon la plus moderne du style impressionniste (les couleurs jetées sur la toile avec une vigueur presque brutale), ce tableau semble, vu de près, tenir du grotesque; et pourtant, observé à distance, il s'affirme comme étant l'une des oeuvres les plus remarquables de l'exposition.» «Royal Canadian Academy: Twenty-Eighth Annual Exhibition opens this evening», *Witness*, 1er avril 1907.

[3] «The Academy Exhibition», *Witness*, 4 avril 1907, p. 3. Inscription sur une plaque de cuivre, sur l'encadrement: «Presented by David Morrice esq. 1907».

33
La place Chateaubriand, Saint-Malo

Oil on canvas
Signed, l.l.: "J.W. Morrice"
C. 1899-1900
73.6 x 92.5 cm
Mount Royal Club of Montreal

Inscriptions
On the frame, labels: "Carnegie Institute, Pittsburgh, P.A. U.S.A."; "14". On the crosspiece: "606".

Provenance
Mount Royal Club, Montreal, 1907; David Morrice, Montreal.

Exhibitions
SNBA, 1903, no. 969; IS, 1905, no. 193; City of Manchester Art Gallery, *The International Society of Sculptors, Painters & Gravers' Exhibition*, 1905, no. 171; Art Gallery and Museum, *Summer Exhibition, International Collection of Sculptors, Painters, and Gravers*, (Burnley, England, May 23, 1905), no. 78; Corporation Art Gallery, *Exhibition of the International Society of Sculptors, Painters, and Gravers*, (Bradford, England, 1905), no. 16; RCA, 1907, no. 149; Buffalo, 1911, no. 107; Boston, 1912, no. 112; St. Louis, 1912, no. 109; Pittsburgh, 1912, no. 224; AAM, 1925, no. 71; Paris, 1927, no. 136; NGC, 1932, no. 12; NGC, 1937-38, no. 97; AAM, 1939, no. 32; MMFA, 1965, no. 68; MMFA, 1976-77, no. 11.

Bibliography
Henry Cochin, "Quelques réflexions sur les salons", *Gazette des Beaux-Arts*, July 1, 1903, p. 51, ill.; "Royal Canadian Academy", *The Star*, Apr. 1, 1907; "Royal Academy Spring Exhibition opens", *The Herald*, Apr. 1, 1907, p. 3; "Royal Canadian Academy: Twenty-Eighth Annual Exhibition opens this evening", *Witness*, Apr. 1, 1907, p. 8; "The Academy Exhibition", *Witness*, Apr. 4, 1907, p. 3; "Development shown in art of Canadian contributors seen in R.C.A. Exhibition", *The Star*, May 6, 1907, p. 17; Buchanan, 1936, p. 161; St. George Burgoyne, 1938; "Loan collection rich in variety", *The Gazette*, Feb. 14, 1939; Robert Ayre, "British, French and Dutch artists represented in Art Association's loan exhibition of 100 landscapes", *Standard*, Feb. 18, 1939; Pepper, 1966, p. 87; "James Wilson Morrice, peintre canadien", *L'oeil*, 264-265, July-Aug. 1977, p. 52; G. Blair Laing, *Memoirs of an Art Dealer*, 1979, p. 43; Smith McCrea, 1980, p. 41; Edgar Andrew Collard, "Father of the artist", *The Gazette*, Mar. 5, 1983, p. B2.

Shown for the first time in 1903 at the Salon of the Société nationale des Beaux-Arts in Paris, *La place Chateaubriand, Saint-Malo* presents two female figures, seen from the back, sitting in a café in Saint-Malo. An oil sketch (AGO, 55/29) that was a preliminary study for this work can be found in the collection of the Art Gallery of Ontario. Several of Morrice's works, notably *Notre-Dame vue de la place Saint-Michel* (private collection) and *Street Side Café, Paris* (Agnes Etherington Art Centre, Kingston, 24-27), display a foreground composition similar to the one found in this painting. The triangular composition of the middle ground is along the same lines as those employed in the works *Jardin du Luxembourg* (private collection) and *La communiante* (cat. 29). Overall, the construction and palette are remarkably similar to those of *La communiante*. Moreover, the positioning of the figures in the Place Chateaubriand is almost identical.

Morrice stayed in Saint-Malo between August 1st and September 17th of 1899,[1] and it was probably then that he executed the *pochade* presently at the Art Gallery of Ontario. The style and technique utilized in *La place Chateaubriand, Saint-Malo* lead us to date it to 1899-1900. The canvas was exhibited at the Art Association of Montreal in April of 1907, under the auspices of the Royal Canadian Academy of Arts, and drew much critical acclaim; the following extract is taken from the publication *Witness*:

A picture that will evoke a good deal of comment is that shown by Mr. J.W. Morrice, of Paris, entitled *Le place Chateaubriand, St. Malo*. In the most modern method of the impressionist style, the colours flung on with almost brutal power, it strikes one as being almost grotesque at the near view, yet seen at the proper distance it resolves itself into one of the most artistic productions of the exhibition.[2]

The painting was donated to the Mount Royal Club by the artist's father, David Morrice, following this exhibition.[3]

[1] Yale, BRBL, Letters from R. Henri to his family: Aug. 1, 1899; Aug. 8, 1899. Archives of American Art, Microfilm 885, R. Henri Diaries, p. 139.

[2] "Royal Canadian Academy: Twenty-Eighth Annual Exhibition opens this evening", *Witness*, Apr. 1, 1907.

[3] "The Academy Exhibition", *Witness*, Apr. 4, 1907, p. 3. Inscription on a copper plaque, on the frame: "Presented by David Morrice esq. 1907".

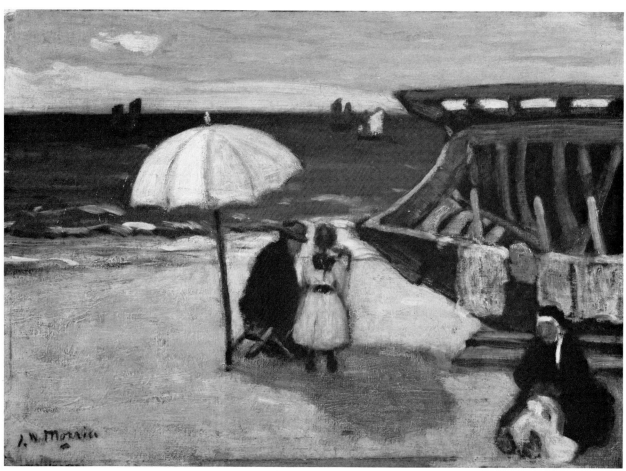

34
Sur la plage, Dinard

Huile sur toile
Signé, b.g.: «J.W. Morrice»
Vers 1900
33,3 x 46,2 cm
Vancouver Art Gallery
32.7

Inscription
Sur la traverse du châssis: «1706».

Historique des collections
VAG, 1932; Galerie William Watson,
Montréal, 20 juin 1932.

Expositions
Galerie William Watson, (Montréal, oct.
1931), (Pas de cat.); GNC, 1937-38, nº 18;
Burnaby Art Gallery, *Beach and the Sea:
Paintings, Drawings, Graphics and
Sculptures by Canadian Artists*, (Burnaby,
C.-B., juil.-août 1970), (Pas de cat.); VAG,
1977, nº 12.

Bibliographie
«Striking display of Canadian art», *The
Gazette*, 19 oct. 1931; ACMBAC, Ledgers
and Inventory Books of the Watson Art
Galleries in Montreal, Grand Livre II,
20 juin 1932; «Week's review of art», *The
Star*, 7 déc. 1932, ill.; Buchanan, 1936,
p. 163; Pepper, 1966, p. 88; «James Wilson
Morrice, 1865-1924», *Vanguard*, 6.5, juin-
juil. 1977, p. 14, ill.

Sur la plage, Dinard représente une sta-
tion balnéaire de Bretagne voisine de Pa-
ramé et située à quelques kilomètres de
Saint-Malo. Nous savons de façon certaine
que Morrice séjourna à Saint-Malo en
1898 et en 1899[1]. C'est sans doute à ce
moment-là qu'il s'est rendu à Dinard.
L'épave échouée sur la plage semble être
une gabare de la Rance, embarcation aux
formes primitives qui effectuait notamment
le transport du bois de chauffage pour les
habitants de Saint-Malo. Une autre gabare,
toutes voiles dehors, apparaît sur la mer à
l'arrière-plan du tableau. Elle est équipée
d'une voile de taillevent unique, hissée sur
un mât planté à l'avant du bateau, et d'un
foc de petite taille dont le point de drisse
est établi sur l'étai[2]. Morrice a déjà peint
la même épave, mais sous un autre angle,
dans un tableau intitulé *Scène de
Bretagne*[3].

Nous croyons que ce tableau date de
vers 1900 à cause des rapprochements sty-
listiques avec d'autres tableaux de cette pé-
riode.

[1]Yale, BRBL, Lettres de R. Henri à sa fa-
mille: 31 oct. 1898; 1er août 1899; 8 août
1899.

[2]François Beaudoin, *Bateaux des côtes de
France*, Grenoble, Éditions des 4 seigneurs,
1975, p. 259.

[3]Reproduit dans Dorais, 1980, ill. nº 91 et
dans Laing, 1984, p. 46, ill. nº 15 (huile
sur toile, 35,6 x 47,5 cm, coll. particu-
lière).

34
On the Beach, Dinard

Oil on canvas
Signed, l.l.: "J.W. Morrice"
C. 1900
33.3 x 46.2 cm
Vancouver Art Gallery
32.7

Inscription
On the crosspiece of the stretcher: "1706".

Provenance
VAG, 1932; William Watson Gallery,
Montreal, June 20, 1932.

Exhibitions
William Watson Gallery, (Montreal, Oct.
1931), (No catalogue); NGC, 1937-38,
no. 18; Burnaby Art Gallery, *Beach and
the Sea: Paintings, Drawings, Graphics and
Sculptures by Canadian Artists*, (Burnaby,
B.C., July-Aug. 1970), (No catalogue);
VAG, 1977, no. 12.

Bibliography
"Striking display of Canadian art", *The
Gazette*, Oct. 19, 1931; ACDNGC, Ledg-
ers and Inventory Books of the Watson
Art Galleries in Montreal, Ledger II,
June 20, 1932; "Week's review of art", *The
Star*, Dec. 7, 1932, ill.; Buchanan, 1936,
p. 163; Pepper, 1966, p. 88; "James Wilson
Morrice, 1865-1924", *Vanguard*, 6.5, June-
July 1977, p. 14, ill.

On the Beach, Dinard depicts a seaside
resort in Brittany, near Paramé and only a
few kilometres from Saint-Malo. We know
that Morrice stayed in Saint-Malo in 1898
and 1899,[1] and it was most probably dur-
ing this period that he visited Dinard.
The wrecked boat lying on the beach
appears to be a Rance sailing barge, a
primitive form of craft used mainly to
transport firewood to the inhabitants of
Saint-Malo. A second barge, in full sail,
can be seen on the ocean in the back-
ground. The latter is rigged with a lug
mainsail hoisted on the forward mast and
an inner jib fixed to the mainstay by the
halyard.[2] Morrice had previously por-
trayed the same wreck—although from
another viewpoint—in a painting entitled
Scène de Bretagne.[3]

Owing to certain stylistic similarities
with works completed around 1900, we be-
lieve this canvas to date from the same
period.

[1]Yale, BRBL, Letters from R. Henri to his
family: Oct. 31, 1898; Aug. 1, 1899;
Aug. 8, 1899.

[2]François Beaudoin, *Bateaux des côtes de
France*, Grenoble, Éditions des 4 seigneurs,
1975, p. 259.

[3]Reproduced in Dorais, 1980, ill. no. 91
and in Laing, 1984, p. 46, ill. no. 15 (oil
on canvas, 35.6 x 47.5 cm, private coll.).

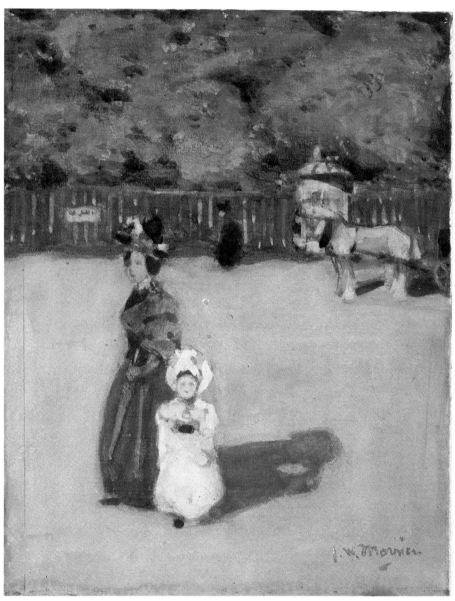

35

Rue à Paris

Aquarelle sur papier
Signé, b.d.: «J.W. Morrice»
Vers 1900
28,7 x 22,7 cm
Musée des beaux-arts de Montréal
Dr.1981.4, legs David R. Morrice

Historique des collections
MBAM, 1981; David R. Morrice, Montréal.

Expositions
MBAM, 1965, n° 28; Collection, 1983, n° 80.

Bibliographie
William R. Johnston, «James Wilson Morrice: A Canadian abroad», *Apollo*, 87.76, juin 1968, p. 453, pl. II; Szylinger, 1983, p. 38.

Morrice a souvent peint une femme et un enfant dans un parc ou dans une rue de Paris. Il a repris le thème de *Rue à Paris* dans *Automne, Paris* (collection particulière, Toronto), *Jardins publics, Paris* (collection particulière, Montréal) et *Jardin du Luxembourg* (collection particulière, Toronto). L'aquarelliste visait une étude de lumière par les ombres des personnages du premier plan, qui sont très marquées, et par la luminosité de l'ensemble; nous retrouvons cette préoccupation dans *Sur la plage, Dinard* (cat. n° 34).

Morrice avait abandonné l'aquarelle au profit de l'huile. Aussi *Rue à Paris* est-elle l'une des seules aquarelles connues de cette période.

35

Paris Street

Watercolour on paper
Signed, l.r.: "J.W. Morrice"
C. 1900
28.7 x 22.7 cm
The Montreal Museum of Fine Arts
Dr.1981.4, David R. Morrice bequest

Provenance
MMFA, 1981; David R. Morrice, Montreal.

Exhibitions
MMFA, 1965, no. 28; Collection, 1983, no. 80.

Bibliography
William R. Johnston, "James Wilson Morrice: A Canadian abroad", *Apollo*, 87.76, June 1968, p. 453, pl. II; Szylinger, 1983, p. 38.

Quite frequently during his career, Morrice portrayed a woman and a child, setting the figures in a park or on a Parisian street. The theme of *Paris Street* also appears in *Automne, Paris* (private collection, Toronto), *Jardins publics, Paris* (private collection, Montreal) and in *Jardins du Luxembourg* (private collection, Toronto). Here, Morrice the watercolourist has undertaken a study of light, using the very marked shadows cast by the figures in the foreground and the luminosity of the scene as a whole. The work entitled *On the Beach, Dinard* (cat. 34) focuses on the same preoccupation.

By this time, the artist's favourite medium was oil rather that watercolour. *Paris Street* is one of the few known watercolours dating from this period.

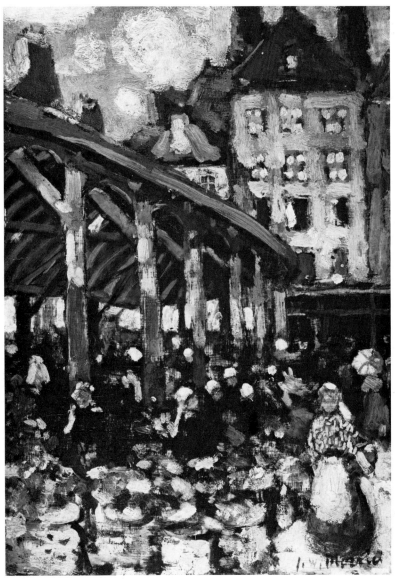

36

Place du marché, Saint-Malo

Huile sur bois
Signé, b.d.: «J.W. Morrice»
Vers 1900
24 x 17 cm
Collection particulière

Inscriptions
À l'encre: «Market Place St. Malo»; au crayon: «14».

Historique des collections
Coll. particulière, 1976; M^me Vilma Lafontaine, Montréal, 1976; Galerie William Scott & Sons, Montréal.

Exposition
CAC, 1915, n° 83.

Bibliographie
Hector Charlesworth, «Toronto», *The Studio*, 67, mai 1916, pp. 270-274, ill.; G. Blair Laing, *Memoirs of an Art Dealer 2*, 1982, pl. 68; Laing, 1984, pp. 14-15.

Les six oeuvres, dont celle-ci, que Morrice expose au Canadian Art Club de 1915 sont toutes antérieures de plusieurs années. Nous croyons que cette oeuvre s'insère dans le voyage que Morrice effectua en Bretagne à la fin du XIX^e siècle.

Une reproduction de cette *pochade* accompagnait la critique d'Hector Charlesworth dans le *Studio*: «The sober yet lovely tones of his picture *Market Place, St. Malo* had an appeal not easily expressed by words[1].»

[1]«Les tonalités sobres mais harmonieuses de ce tableau, *Place du marché, Saint-Malo*, ont un attrait que les mots peuvent difficilement définir.» Hector Charlesworth, «Toronto», *The Studio*, 67, mai 1916, p. 270, ill. p. 274.

36

Market Place, Saint-Malo

Oil on wood
Signed, l.r.: "J.W. Morrice"
C. 1900
24 x 17 cm
Private collection

Inscriptions
In ink: "Market Place St. Malo"; in pencil: "14".

Provenance
Private coll., 1976; Mrs. Vilma Lafontaine, Montreal, 1976; William Scott & Sons Gallery, Montreal.

Exhibition
CAC, 1915, no. 83.

Bibliography
Hector Charlesworth, "Toronto", *The Studio*, 67, May 1916, pp. 270-274, ill.; G. Blair Laing, *Memoirs of an Art Dealer 2*, 1982, pl. 68; Laing, 1984, pp. 14-15.

The six works, including the present painting, that Morrice exhibited at the Canadian Art Club in 1915, were all executed several years earlier. We believe that this canvas was completed sometime during Morrice's trip to Brittany, towards the end of the 19th century.

A reproduction of this *pochade* accompanied Hector Charlesworth's critique in the publication *Studio*: "The sober yet lovely tones of his picture *Market Place, St. Malo* had an appeal not easily expressed by words."[1]

[1]Hector Charlesworth, "Toronto", *The Studio*, 67, May 1916, p. 270, ill. p. 274.

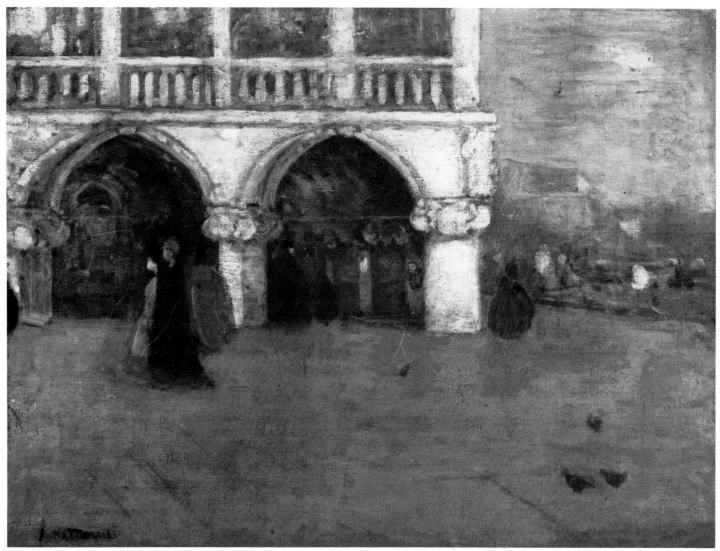

37
Le palais des Doges, Venise

Huile sur toile
Signé, b.g.: «J.W. Morrice»
Vers 1901
46 x 60 cm
Collection particulière

Expositions
CAC, 1915, nº 82; AAM, 1916, nº 205;
AAM, 1925, nº 50.

Bibliographie
«Spring pictures poorer than for some time past», *The Star*, 24 mars 1916; «Younger artistes well represented», *The Gazette*, 25 mars 1916; Hector Charlesworth, «Toronto», *The Studio*, 67, mai 1916, p. 270; Buchanan, 1936, p. 172; Pepper, 1966, p. 93.

Morrice a représenté ici les deux premières arcades, du côté du Grand Canal, du palais des Doges de Venise. Ce thème l'a fortement impressionné puisqu'il l'a repris plusieurs fois, par exemple dans *Corner of the Doge's Palace* (Art Gallery of Hamilton, 58.86), *The Doge's Palace, Venice* (collection particulière, Toronto), *Corner of Doge's Palace, Venice* (Owens Art Gallery, Sackville, 1982.68) et *Le palais des Doges* (GNC, 3197). Il a aussi fait appel à cet angle du palais des Doges dans un café sur la place Saint-Marc face au palais des Doges comme dans *Café Scene, Venice*[1] (collection particulière).

Nous croyons que ce tableau aurait été exécuté lors du voyage de Morrice à Venise en 1901. Il ne fut cependant exposé pour la première fois qu'en 1915 au Canadian Art Club de Toronto. À l'occasion de cette exposition, Morrice accrocha six tableaux; au moins trois d'entre eux dataient du début du siècle.

[1]Repr. dans Sotheby & Co., *Important Canadian Paintings*, Toronto, 17-18 mai 1976, lot 126.

37
The Doge's Palace, Venice

Oil on canvas
Signed, l.l.: "J.W. Morrice"
C. 1901
46 x 60 cm
Private collection

Exhibitions
CAC, 1915, no. 82; AAM, 1916, no. 205;
AAM, 1925, no. 50.

Bibliography
"Spring pictures poorer than for some time past", *The Star*, Mar. 24, 1916; "Younger artists well represented", *The Gazette*, Mar. 25, 1916; Hector Charlesworth, "Toronto", *The Studio*, 67, May 1916, p. 270; Buchanan, 1936, p. 172; Pepper, 1966, p. 93.

In this canvas Morrice presents the two first archways, on the Grand Canal side, of the Doge's Palace in Venice. Strongly impressed by this theme, the artist reworked it in a number of other paintings, including *Corner of the Doge's Palace* (Art Gallery of Hamilton, 58.86), *The Doge's Palace, Venice* (private collection, Toronto), *Corner of Doge's Palace, Venice* (Owens Art Gallery, Sackville, 1982.68) and *Le palais des Doges* (NGC, 3197). Morrice also used this view of the Doge's Palace in several other paintings that show, in the foreground, a café situated on St. Mark's Square opposite the Palace. *Café Scene, Venice*[1] (private collection) is one of these.

We believe that this canvas was executed during Morrice's stay in Venice in 1901. It was not exhibited, however, until 1915, when it appeared in the exhibition of the Canadian Art Club in Toronto. Morrice exhibited six paintings at this event, of which at least three dated from very early in the century.

[1]Reproduced in Sotheby & Co., *Important Canadian Paintings*, Toronto, May 17-18, 1976, lot 126.

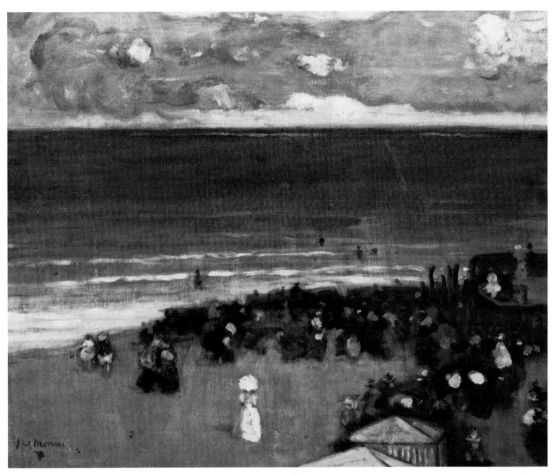

38

La plage, Saint-Malo

Huile sur toile
Signé, b.g.: «J.W. Morrice»
Vers 1901
49,5 x 59,6 cm
Collection particulière

Inscriptions
Sur l'encadrement, étiquettes : «Montreal Museum of Fine Arts 1965, No. 70»; «Scott & Sons»; «The Art Gallery of Toronto/ Inaugural Exhibition / January 29th to February 28th, 1926 / Artist J.W. Morrice / Picture: The Ramparts St-Malo / Owner Mrs. Allan G. Law / Return to Scott & Sons»; à l'encre noire: «115»; à l'encre bleue: «Cf 177»; au crayon blanc: «118»; au crayon rose: «159»; étiquette: «6». Sur la traverse centrale, en noir: «1315 51316-5».

Historique des collections
Coll. particulière; Mᵐᵉ Allan G. Law, Montréal, 1925-1945.

Expositions
IS, 1901, nº 118 (sous le titre *La plage, St-Malo*); Buffalo, 1911, nº 110 (sous le titre *The Ramparts, St-Malo*); Boston, 1912, nº 115 (sous le titre *The Ramparts, St-Malo*); St. Louis, 1912, nº 112; AAM, 1925, nº 63; AGO, 1926, nº 275; Paris, 1927, nº 149; GNC, 1932, nº 16, GNC, 1937-38, nº 68; AAM, 1939, nº 31; MBAM, 1965, nº 70.

Bibliographie
St. George Burgoyne, 1938; «Loan collection rich in variety», *The Gazette*, 14 fév. 1939; Robert Ayre, «British, French and Dutch artists represented in Art Association's loan exhibition of 100 landscapes», *Standard*, 18 fév. 1939; Lyman, 1945, ill. nº 10; Pepper, 1966, p. 89; William R. Johnston, «James Wilson Morrice: A Canadian abroad», *Apollo*, 87.76, juin 1968, p. 457, ill.; Dorais, 1980, p. 265, ill.

La plage, Saint-Malo a été exposé pour la première fois à Londres à l'International Society of Sculptors le 7 octobre 1901. Nous savons que Morrice séjourna à Saint-Malo en août et en septembre 1898 et du 7 août au 17 septembre 1899; sans doute en fit-il une première esquisse à ce moment-là.

On peut associer le traitement du premier plan aux pochades par la rapidité de la touche et le choix des couleurs. Les scènes de plage fascinèrent le Morrice de 1900; c'est ce que révèle son importante production de pochades: *La plage, Saint-Malo* (AGO, 81/282), *La plage Bonsecours, Saint-Malo* (collection particulière), *La plage, Saint-Malo* (Art Gallery of Nova Scotia, 81.12), *View of the Beach from the Ramparts, Saint-Malo* (collection particulière). Mais ce qui caractérise avant tout ce tableau, c'est le point de vue en plongée, très près d'une vue photographique, que Morrice a adopté pour la composition.

38

The Beach, Saint-Malo

Oil on canvas
Signed, l.l.: "J.W. Morrice"
C. 1901
49.5 x 59.6 cm
Private collection

Inscriptions
On the frame, labels : "MMFA 1965, No. 70"; "Scott & Sons"; "The Art Gallery of Toronto/ Inaugural Exhibition / January 29th to February 28th, 1926 / Artist J.W. Morrice / Picture: The Ramparts St-Malo / Owner Mrs. Allan G. Law / Return to Scott & Sons"; in black ink: "115"; in blue ink: "Cf 177"; in white pencil: "118"; in pink pencil: "159"; label: "6". On the centre crosspiece, in black: "1315 51316-5".

Provenance
Private coll.; Mrs. Allan G. Law, Montreal, 1925-1945.

Exhibitions
IS, 1901, no. 118 (entitled *La plage, St-Malo*); Buffalo, 1911, no. 110 (entitled *The Ramparts, St-Malo*); Boston, 1912, no. 115 (entitled *The Ramparts, St-Malo*); St. Louis, 1912, no. 112; AAM, 1925, no. 63; AGO, 1926, no. 275; Paris, 1927, no. 149; NGC, 1932, no. 16, NGC, 1937-38, no. 68; AAM, 1939, no. 31; MMFA, 1965, no. 70.

Bibliography
St. George Burgoyne, 1938; "Loan collection rich in variety", *The Gazette*, Feb. 14, 1939; Robert Ayre, "British, French and Dutch artists represented in Art Association's loan exhibition of 100 landscapes", *Standard*, Feb. 18, 1939; Lyman, 1945, ill. no. 10; Pepper, 1966, p. 89; William R. Johnston, "James Wilson Morrice: A Canadian abroad", *Apollo*, 87.76, June 1968, p. 457, ill.; Dorais, 1980, p. 265, ill.

The Beach, Saint-Malo was first exhibited on October 7th, 1901, at the exhibition of the International Society of Sculptors in London. We know that Morrice stayed in St. Malo in August and September of 1898, and from August 7th until September 17th of 1899; he almost certainly executed a preliminary sketch for this work during one of these visits.

The rapid brush-strokes employed in the handling of the foreground and the choice of colours bring to mind Morrice's *pochades*. The large number of oil sketches devoted to the theme indicate that he was much preoccupied with beach scenes during the year 1900: they include *La plage, Saint-Malo* (AGO, 81/282), *La plage Bonsecours, Saint-Malo* (private collection), *La plage, Saint-Malo* (Art Gallery of Nova Scotia, 81.12) and *View of the Beach from the Ramparts, Saint-Malo* (private collection). What is striking about this particular work, however, is the almost photographic, bird's-eye view that Morrice has adopted.

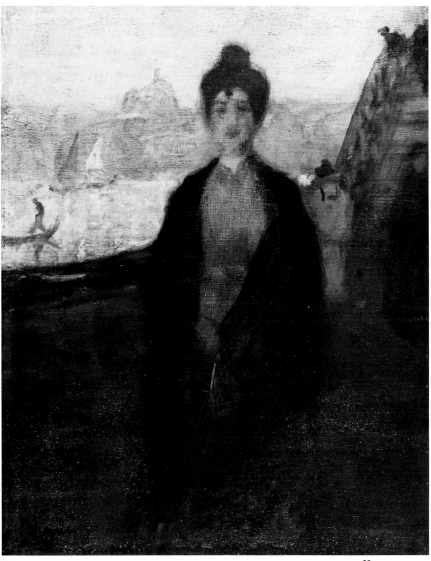

39

Étude, Venise

Huile sur toile
Signé, b.g.: «Morrice»
Vers 1901-1902
35,6 x 27,6 cm
Art Gallery of Hamilton
56.86 K, legs H.L. Rinn

Inscriptions
Sur l'encadrement, au crayon: «292 WK»;
«W.K (?) Liner 292».

Historique des collections
Art Gallery of Hamilton, 1956; Galerie
G. Blair Laing, Toronto.

Expositions
Art Gallery of Hamilton, *19th and 20th
Century Canadian Painting*, (Guelph, Ont.,
University of Guelph, 28 avril-30 mai
1974), (Pas de cat.); Galerie Zack, *100
years of Canadiana*, (Toronto, York Uni-
versity, 1er-21 oct. 1975), (Pas de cat.);
Agnes Etherington Art Centre, *Canadian
Artists in Venice 1830-1930*, 1984, no 18.

Certains rapprochements entre le per-
sonnage féminin de ce tableau et celui à
droite de la composition de *Venise, le soir*[1]
(oeuvre non localisée) (ill. 7) jettent une
lumière nouvelle sur la datation de l'oeu-
vre: vers 1901-1902. Selon David McTa-
vish, l'arrière-plan peut être identifié
comme étant la Riva degli Schiavoni et le
pont à droite, le Ponte della Plagia[2].

[1]Oeuvre reproduite dans SNBA, 1902,
no 866.

[2]Agnes Etherington Art Centre, *Canadian
Artists in Venice, 1830-1930*, 1984, p. 18.

39

Étude, Venise

Oil on canvas
Signed, l.l.: "Morrice"
C. 1901-1902
35.6 x 27.6 cm
Art Gallery of Hamilton
56.86 K, H.L. Rinn bequest

Inscriptions
On the frame, in pencil: "292 WK"; "W.K
[?] Liner 292".

Provenance
Art Gallery of Hamilton, 1956; G. Blair
Laing Gallery, Toronto.

Exhibitions
Art Gallery of Hamilton, *19th and 20th
Century Canadian Painting*, (Guelph, Ont.,
University of Guelph, Apr. 28-May 30,
1974), (No catalogue); Zack Gallery, *100
years of Canadiana*, (Toronto, York Uni-
versity, Oct. 1-21, 1975), (No catalogue);
Agnes Etherington Art Centre, *Canadian
Artists in Venice 1830-1930*, 1984, no. 18.

Certain similarities between the female
figure in this work and the one appearing
on the right-hand side of the painting
Venise, le soir[1] (location unknown) (ill. 7)
shed new light on the dating of the can-
vas, which is in all probability from the
1901-1902 period. According to David
McTavish, the scene painted in the back-
ground is the Riva degli Schiavoni, while
the bridge on the right can be identified as
the Ponte della Plagia.[2]

[1]A reproduction of the work appears in
SNBA, 1902, no. 866.

[2]Agnes Etherington Art Centre, *Canadian
Artists in Venice, 1830-1930*, 1984, p. 18.

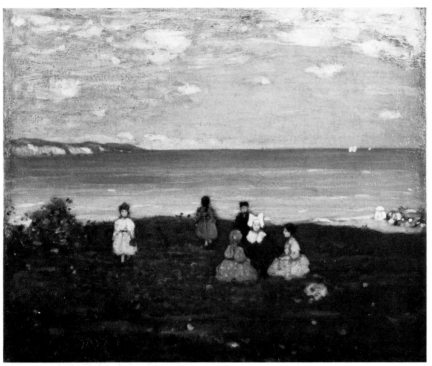

40

Sur la falaise,
Normandie

Huile sur toile
Signé, b.d.: «J.W. Morrice»
Vers 1902
50,1 x 60,9 cm
Collection particulière

Inscriptions
Sur la traverse du châssis, au crayon:
«12/8112»; «117».

Historique des collections
Coll. particulière, Toronto; Sotheby & Co.,
Toronto, 17-18 mai 1976, lot 77;
Mme W.A.H. Kerr, Toronto, 1926; Daniel
R. Wilkie, Toronto, 1908.

Expositions
SNBA, 1903, no 974; The Pennsylvania
Academy of the Fine Arts, *Catalogue of
the American Exhibition of the International Society of Sculptors, Painters, and Gravers of London*, 1903-04, no 73 (no 20 pour
Pittsburgh); IS, 1904, no 73; Goupil, 1906,
no 64; CAC, 1908, no 39; Buffalo, 1911,
no 112; AAM, 1911, no 220; Boston, 1912,
no 117, ill. ; St. Louis, 1912, no 114; AGO,
1926, no 269; The Norton Gallery and
School of Art, *Masterpieces of Twentieth-
Century Canadian Painting*, (West Palm
Beach, Floride, 18 mars-29 avril 1984),
p. 59.

Bibliographie
Library of Congress, Manuscript Division,
Washington, Joseph Pennell, boîte 248, lettre de J.W. Morrice à J. Pennell, Paris 29
[? 1903]; «London exhibitions», *The Art
Journal*, fév. 1907, p. 44, ill.; Marius Leblond et Ary Leblond, *Peintres de races*,
1910, p. 199; Buchanan, 1936, p. 161;
MBAM, Dr.973.24, carnet no 1, p. 58,
no 14; Bibl. de l'AGO, Correspondance de
J.W. Morrice, lettre de J.W. Morrice à E.
Morris, Paris, 21 fév. 1908; Pepper, 1966,
p. 98; Sotheby & Co., *Important Canadian
Paintings*, 17-18 mai 1976, lot 77; G. Blair
Laing, *Memoirs of an Art Dealer*, 1979,
p. 46; Laing, 1984, p. 114, ill. no 45.

Au Salon de 1903 de la Société nationale des Beaux-Arts de Paris, ce tableau a
été exposé sous le titre *Sur la falaise*. Plus
tard, dans une lettre de février 1908 à Edmund Morris, James Wilson Morrice spécifie, à la suite d'une erreur dans le catalogue du Canadian Art Club, qu'il s'intitule
plutôt *On the Cliff, Normandy*[1]. Il a été
sur la Normandy côte either before ou
after his visit to Italy that summer. Whatever the case, *On the Cliff, Normandy* appears in a list of paintings written down
by the artist in the Sketch Book no. 1
(MMFA, Dr.973.24) which we know dates
from the 1901-1902 period.

[1]Library of the AGO, J.W. Morrice Correspondence, Letter from J.W. Morrice to
Ed. Morris: Paris, Feb. 21, 1908.

[2]G. Blair Laing, *Memoirs of an Art Dealer*,
1979, p. 46.

40

On the Cliff,
Normandy

Oil on canvas
Signed, l.r.: "J.W. Morrice"
C. 1902
50.1 x 60.9 cm
Private collection

Inscriptions
On the crosspiece of the stretcher, in
pencil: "12/8112"; "117".

Provenance
Private coll., Toronto; Sotheby & Co.,
Toronto, May 17-18, 1976, lot 77; Mrs.
W.A.H. Kerr, Toronto, 1926; Daniel R.
Wilkie, Toronto, 1908.

Exhibitions
SNBA, 1903, no. 974; The Pennsylvania
Academy of the Fine Arts, *Catalogue of
the American Exhibition of the International Society of Sculptors, Painters, and
Gravers of London*, 1903-04, no. 73 (no. 20
for Pittsburgh); IS, 1904, no. 73; Goupil,
1906, no. 64; CAC, 1908, no. 39; Buffalo,
1911, no. 112; AAM, 1911, no. 220; Boston, 1912, no. 117, ill. ; St. Louis, 1912,
no. 114; AGO, 1926, no. 269; The Norton
Gallery and School of Art, *Masterpieces of
Twentieth-Century Canadian Painting*,
(West Palm Beach, Florida,
Mar. 18-Apr. 29, 1984), p. 59.

Bibliography
Library of Congress, Manuscript Division,
Washington, Joseph Pennell Collection,
box 248, Letter from J.W. Morrice to J.
Pennell, Paris 29 [? 1903]; "London exhibitions", *The Art Journal*, Feb. 1907, p. 44,
ill.; Marius Leblond and Ary Leblond,
Peintres de races, 1910, p. 199; Buchanan,
1936, p. 161; MMFA, Dr.973.24, Sketch
Book no. 1, p. 58, no. 14; Library of the
AGO, Correspondence of J.W. Morrice,
Letter from J.W. Morrice to E. Morris,
Paris, Feb. 21, 1908; Pepper, 1966, p. 98;
Sotheby & Co., *Important Canadian Paintings*, May 17-18, 1976, lot 77; G. Blair
Laing, *Memoirs of an Art Dealer*, 1979,
p. 46; Laing, 1984, p. 114, ill. no. 45.

Sur la falaise was the title given to this
painting when it was exhibited at the 1903
Salon of the Société nationale des Beaux-
Arts in Paris. Later, in February of 1908,
Morrice indicated in a letter to Edmund
Morris that an error had been made in the
catalogue of the Canadian Art Club and
that the proper title of the work should be
On the Cliff, Normandy.[1] The painting was
purchased, later in the same year, by the
president of the Imperial Bank of Canada,
D.R. Wilkie.[2]

While almost certainly painted around
1902, no sketches for this work have been
located. Whether Morrice did in fact visit
Normandy sometime in 1902 is uncertain,
although it is quite possible that he stayed
acquis en 1908 par D.R. Wilkie, président
de l'Imperial Bank of Canada[2].

Nous n'avons pu retrouver d'esquisse de
ce tableau, vraisemblablement exécuté vers
1902. Nous ne sommes au courant d'aucun
voyage spécifique de Morrice en Normandie au cours de l'année 1902 bien qu'il soit
fort possible que Morrice ait pu séjourner
sur la côte normande avant ou après son
séjour en Italie de l'été 1902. Quoi qu'il en
soit, *Sur la falaise, Normandie* figure sur
une liste de tableaux dressée par Morrice
lui-même dans le carnet no 1 (MBAM,
Dr.973.24), et l'on sait que ce dernier peut
être daté de la période 1901-1902.

[1]Bibl. de l'AGO, Correspondance de J.W.
Morrice, Lettre de J.W. Morrice à
Ed. Morris: Paris, 21 fév. 1908.

[2]G. Blair Laing, *Memoirs of an Art Dealer*,
1979, p. 46.

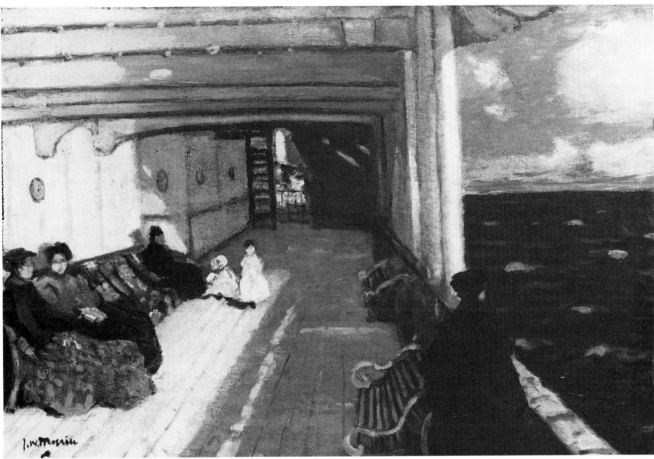

41

En pleine mer

Huile sur toile
Signé, b.g.: «J.W. Morrice»
Vers 1902
38,1 x 58,4 cm
Collection particulière, Montréal

Présenté à Montréal seulement

Historique des collections
Coll. particulière, Montréal; Galerie
Walter Klinkhoff, Montréal, 1967; Galerie
Hirsch & Adler, New York, 1967.

Expositions
SNBA, 1904, n° 926; Bath, 1968, n° 9;
Bordeaux, 1968, n° 9.

Bibliographie
Maurice Hamel, *Salons de 1904*, 1904,
p. 24; Marius Leblond et Ary Leblond,
Peintres de races, 1910, p. 200; Buchanan,
1936, pp. 39, 161; Donald W. Buchanan,
James Wilson Morrice, 1947, p. 5, ill.;
Pepper, 1966, p. 88; *The Connoisseur*,
CLXIV.660, fév. 1967, ill. p. 111; *Arts
Canada*, 107, avril 1967, p. 9, ill.; John
Russell Harper, *Painting in Canada, A
History*, 1977, n° 112; Jean-René Ostiguy,
«The Paris influence on Quebec painters»,
Canadian Collector, XIII.1, janv.-fév. 1978,
p. 53, ill.; John O'Brian, «Morrice.
O'Conor, Gauguin, Bonnard et Vuillard»,
Revue de l'Université de Moncton, 15.2-3,
avril-déc. 1982, p. 26, ill.

Morrice, bien qu'ayant beaucoup voyagé
en bateau, a laissé peu de scènes à bord de
navires. En revanche, le thème des passa-
gers sur le pont d'un navire a souri à plus
d'un artiste de la fin du XIXᵉ siècle, dont
James Tissot.

Il existe une pochade intitulée *Steamer
Interior through the Cabin Door* (AGO,
83/319) qui, par le thème et le style, pour-
rait être rapprochée d'*En pleine mer*. Le
carnet n° 5 (MBAM, Dr.973.28, p. 8) con-
tient aussi un dessin préparatoire. *En
pleine mer* a été exposé au Salon de la So-
ciété nationale de 1904 et Maurice Hamel
écrira des oeuvres présentées par Morrice:

Le Canadien Morrice est le plus délicat
harmoniste qui se soit révélé depuis
quelques années ... *En pleine mer*, d'une
coupe si heureuse et d'une si chaude
opulence, (est l'oeuvre) d'un parfait co-
loriste[1].

[1]Maurice Hamel, *Salons de 1904*, 1904,
pp. 23-24.

41

On Shipboard

Oil on canvas
Signed, l.l.: "J.W. Morrice"
C. 1902
38.1 x 58.4 cm
Private collection, Montreal

Presented only in Montreal

Provenance
Private coll., Montreal; Walter Klinkhoff
Gallery, Montreal, 1967; Hirsch & Adler
Gallery, New York, 1967.

Exhibitions
SNBA, 1904, no. 926; Bath, 1968, no. 9;
Bordeaux, 1968, no. 9.

Bibliography
Maurice Hamel, *Salons de 1904*, 1904,
p. 24; Marius Leblond and Ary Leblond,
Peintres de races, 1910, p. 200; Buchanan,
1936, pp. 39, 161; Donald W. Buchanan,
James Wilson Morrice, 1947, p. 5, ill.;
Pepper, 1966, p. 88; *The Connoisseur*,
CLXIV.660, Feb. 1967, ill. p. 111; *Arts
Canada*, 107, Apr. 1967, p. 9, ill.; John
Russell Harper, *Painting in Canada, A
History*, 1977, no. 112; Jean-René Ostiguy,
"The Paris influence on Quebec painters",
Canadian Collector, XIII.1, Jan.-Feb.
1978, p. 53, ill.; John O'Brian, "Morrice.
O'Conor, Gauguin, Bonnard et Vuillard",
Revue de l'Université de Moncton, 15.2-3,
Apr.-Dec. 1982, p. 26, ill.

Although Morrice travelled frequently
by boat, he left few works depicting scenes
actually on board ships. However, the
theme of passengers on the deck of a ship
did attract the interest of several other art-
ists painting towards the end of the nine-
teenth century, notably James Tissot.

There does exist one oil sketch by Mor-
rice, entitled *Steamer Interior through the
Cabin Door* (AGO, 83/319), that in both
style and theme is similar to *On Shipboard*.
Sketch Book no. 5 (MMFA, Dr.973.28,
p. 8) contains a preliminary drawing for
this work. In 1904, *On Shipboard* was ex-
hibited at the Salon of the Société na-
tionale; on this occasion, Maurice Hamel
wrote:

Le Canadien Morrice est le plus délicat
harmoniste qui se soit révélé depuis
quelques années ... *En pleine mer*, d'une
coupe si heureuse et d'une si chaude
opulence, [est l'oeuvre] d'un parfait
coloriste.[1]

[1]"The Canadian painter, Morrice, is the
most delicate *harmoniste* to have appeared
during the last few years ... *On Shipboard*,
of such fine line and opulent warmth, [is
the work] of a perfect colourist." Maurice
Hamel, *Salons de 1904*, 1904, pp. 23-24.

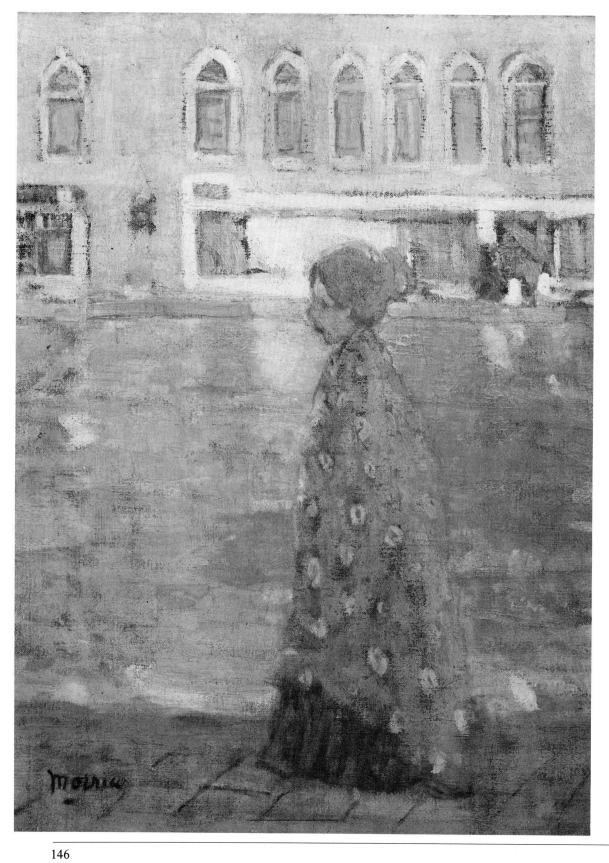

42
Jeune Vénitienne

Huile sur toile
Signé, b.g.: «Morrice»
Vers 1902
48 x 37,1 cm
Musée des beaux-arts du Canada
3185

Historique des collections
GNC, 1925; Succession de l'artiste.

Expositions
Galeries Georges Petit, *Exposition de peintres et de sculpteurs*, 1908, n⁰ 79 [?]; GNC, *Special Exhibition of Canadian Art*, 1932, n⁰ 3; GNC, 1937-38, n⁰ 21; MBAM, 1965, n⁰ 54; London Public Library and Art Museum, *Canadian Impressionists 1895-1965*, n⁰ 3; Bath, 1968, n⁰ 3; Bordeaux, 1968, n⁰ 3; AGO, *Impressionism in Canada 1895-1935*, 1974-75, n⁰ 30; VAG, 1977, n⁰ 16; Agnes Etherington Art Centre, *Canadian Artists in Venice, 1830-1930*, 1984, n⁰ 32.

Bibliographie
Buchanan, 1936, p. 172; Jean-René Ostiguy, *Un siècle de peinture canadienne*

On retrouve des esquisses de la tête de la *Jeune Vénitienne* sur une feuille détachée d'un carnet de Morrice (oeuvre non localisée)[1]. Deux autres esquisses provenant du carnet n⁰ 1 (MBAM, Dr.1981.8 et Dr.1973.16), daté par Lucie Dorais de l'été 1901[2], sont à rapprocher de *Jeune Vénitienne*. Nous savons de façon certaine que Morrice séjourna à Venise à partir du 13 juin 1902 par le biais du journal de l'artiste américain Charles Fromuth (1850-1937):

And to add here comes James Morrice, my talented painter friend arrived the same day. When I saw him in Paris and wished him to come along to Venice which he knew he had said - This summer I am going to Spain. So many an evening we worked together on the only water front offer on the Grand Canal at the fish & vegetable market by the Rialto, a marvellous location for sunset effects upon the palace opposite. After our studies, we indulged in our absinthe, then dined and proceed to the place St. Marco to join a group of painter acquaintances talk art and sip drinks in cafés till two AM[3].

L'utilisation d'une palette rose évoque certains tableaux du peintre Maurice Denis (1870-1943), du groupe des nabis. La couche picturale ainsi que les nuances de rose nous suggèrent de mettre ce tableau en parallèle avec *Entrée d'un village québécois* (collection particulière).

Morrice exécuta probablement *Jeune Vénitienne* vers 1902, mais c'est sous le titre d'*Une Vénitienne* qu'il l'exposa vraisemblablement pour la première fois en 1908 à la galerie Georges Petit de Paris. Le tableau était toujours dans l'atelier de l'artiste vers 1915[4] et, en 1925, la Galerie nationale du Canada en fait l'acquisition de la succession de l'artiste.

[1] Ce dessin — reproduit dans Christie, Manson & Woods (Canada), *Early Canadian Watercolours, Topographical and Historical Drawings*, 16 avril 1969, n⁰ 53 — provient de l'ancienne collection Vincent Massey.

[2] Dorais, 1977, p. 27.

[3] «En passant, James Morrice, mon ami peintre si brillant, est arrivé le même jour. Lorsque je l'avais vu à Paris, souhaitant qu'il m'accompagne à Venise — ce qu'il savait fort bien — il m'avait dit: "Cet été, je vais en Espagne." C'est ainsi que nous avons passé bien des soirées à travailler ensemble, au seul endroit possible près du Grand Canal, au marché de poissons et de légumes à proximité du Rialto, un site merveilleux pour les effets de soleil couchant sur le palais d'en face. Après nos travaux, c'était la détente et notre absinthe, puis le dîner et, place Saint-Marc, la réunion avec un groupe d'amis peintres pour siroter un petit verre tout en parlant d'art jusque vers les deux heures du matin.» Library of Congress, Manuscript Division, Journal de Ch.H. Fromuth, Vol. 1, pp. 91-92: 1902.

[4] MBAM, Dr.973.33, page de garde extérieure: «48 x 35 Venetian girl».

42
Venetian Girl

Oil on canvas
Signed, l.l.: "Morrice"
C. 1902
48 x 37.1 cm
National Gallery of Canada
3185

Provenance
NGC, 1925; Artist's estate.

Exhibitions
Galeries Georges Petit, *Exposition de peintres et de sculpteurs*, 1908, no. 79 [?]; NGC, *Special Exhibition of Canadian Art*, 1932, no. 3; NGC, 1937-38, no. 21; MMFA, 1965, no. 54; London Public Library and Art Museum, *Canadian Impressionists 1895-1965*, no. 3; Bath, 1968, no. 3; Bordeaux, 1968, no. 3; AGO, *Impressionism in Canada 1895-1935*, 1974-75, no. 30; VAG, 1977, no. 16; Agnes Etherington Art Centre, *Canadian Artists in Venice, 1830-1930*, 1984, no. 32.

Bibliography
Buchanan, 1936, p. 172; Jean-René Ostiguy, *Un siècle de peinture canadienne 1870-1970*, 1971, ill. no. 44.

Sketches for the head of *Venetian Girl* are known to exist on a loose sheet originally in one of Morrice's sketch books (location unknown)[1]. Two other drawings from Sketch Book no. 1 (MMFA, Dr.1981.8 and Dr.1973.16), dated by Lucie Dorais to the summer of 1901[2], can be compared with *Venetian Girl*. From the journal of the American artist Charles Fromuth (1850-1937) we know for certain that Morrice was in Venice from June 13th, 1902 on:

And to add here comes James Morrice, my talented painter friend arrived the same day. When I saw him in Paris and whished him to come along to Venice which he knew he had said - This summer I am going to Spain. So many an evening we worked together on the only water front offer on the Grand Canal at the fish & vegetable market by the Rialto, a marvellous location for sunset effects upon the palace opposite. After our studies, we indulged in our absinthe, then dined and proceed to the place St. Marco to join a group of painter acquaintances talk art and sip drinks in cafés till two AM.[3]

The utilization of a pink palette is evocative of certain works by Maurice Denis (1870-1943), a member of the *nabis* group. The quality of the impasto and the particular shades of pink employed encourage the drawing of parallels between this canvas and *Entrance to a Quebec Village* (private collection).

Morrice probably executed *Venetian Girl* in about 1902, but apparently only exhibited the work for the first time—under the title *Une Vénitienne*—in 1908, at the Georges Petit gallery in Paris. The painting remained in the artist's studio until at least 1915,[4] and was acquired ten years later by the National Gallery of Canada as part of the artist's estate.

[1] This drawing—reproduced in Christie, Manson & Woods (Canada), *Early Canadian Watercolours, Topographical and Historical Drawings*, Apr. 16, 1969, no. 53—originates from the early Vincent Massey collection.

[2] Dorais, 1977, p. 27.

[3] Library of Congress, Manuscript Division, Ch.H. Fromuth Journal, Vol. 1, pp. 91-92: 1902.

[4] MMFA, Dr.973.33, outside cover: "48 x 35 Venetian girl".

43
Carnet de croquis n⁰ 16

76 pages, dont 45 utilisées au recto
et 16 manquantes
Vers 1902-1906
Plats 17,2 x 11 cm
Pages 16,7 x 10,6 cm
Musée des beaux-arts de Montréal
Dr.973.39, don de David R. Morrice

Ce carnet, contenant des dessins représentant Paris, Venise, Saint-Malo, Dieppe, Montréal et Québec, semble avoir été utilisé par Morrice entre 1902 et 1906. On y retrouve un dessin préparatoire de *Paramé, la plage* (cat. n⁰ 44), qui date de 1902, ainsi que plusieurs croquis représentant Venise, qui pourraient dater de son séjour de l'été 1902. Trois études pour des tableaux illustrant des édifices québécois seraient de l'époque du séjour que Morrice fit au Canada à l'automne 1905 et au début de l'hiver 1906.

43
Sketch Book no. 16

76 pages, 45 used on the front
and 16 missing
C. 1902-1906
Cover pages 17.2 x 11 cm
Pages 16.7 x 10.6 cm
The Montreal Museum of Fine Arts
Dr.973.39, gift of David R. Morrice

This sketch book, which contains a number of drawings representing Paris, Venice, Saint-Malo, Dieppe, Montreal and Quebec City, was apparently used by Morrice between 1902 and 1906. Along with several sketches of Venice, probably dating from his stay during the summer of 1902, there is a preliminary drawing for *The Beach at Paramé* (cat. 43) which also dates from 1902. Three studies for paintings depicting Quebec buildings were almost certainly completed during one of Morrice's trips to Canada, which took place in the autumn of 1905 and early in the winter of 1906.

Esquisse pour Effet de neige, Montréal

Mine de plomb sur papier, p. 51
Présenté à Montréal seulement

Bibliographie
Dorais, 1985, p. 15, pl. 25.

Ce dessin donna lieu à *Effet de neige, Montréal* (collection particulière, Montréal), qui fut exposé au Salon de la Société nationale des Beaux-Arts de Paris en 1906.

Sur le tableau, l'artiste a tenté de faire disparaître les motifs publicitaires (un verre à vin et deux bouteilles) qui apparaissent entre les fenêtres de l'immeuble, qui était situé place Jacques-Cartier, à l'angle de la rue Saint-Paul à Montréal.

Study for Effet de neige, Montréal

Lead pencil on paper, p. 51
Presented only in Montreal

Bibliography
Dorais, 1985, p. 15, pl. 25.

From this drawing evolved the final work *Effet de neige, Montréal* (private collection, Montreal), that was shown at the 1906 Salon of the Société nationale des Beaux-Arts in Paris. In the painting, the artist attempted to efface the commercial emblems (a wine glass and two bottles) that appear between the windows of the building, situated on Place Jacques-Cartier, corner of Rue Saint-Paul, in Montreal.

Esquisse pour Effet de neige, boutique

Mine de plomb sur papier, p. 53
Présenté à Québec seulement

Bibliographie
Dorais, 1985, p. 15.

Ce dessin, une esquisse préparatoire d'*Effet de neige, boutique*, est aussi connu sous le titre *Boutique de barbier*. Le tableau fut, lui aussi, exposé à Paris en 1906 après que Morrice eut fait disparaître la borne à droite de la composition dans le dessin et ajouté deux personnages à gauche.

Study for Effet de neige, boutique

Lead pencil on paper, p. 53
Presented only in Quebec City

Bibliography
Dorais, 1985, p. 15.

This drawing, a preparatory sketch for *Effet de neige, boutique*, is also known as *Barber Shop*. The painting of this same scene was exhibited in Paris in 1906, with two modifications: the fire hydrant that appears on the right of the sketch had disappeared and two figures had been added on the left-hand side.

Esquisse pour La maison rose, Montréal

Mine de plomb sur papier, p. 54
Présenté à Fredericton seulement

Ce dessin est une étude préparatoire de *La maison rose, Montréal* (collection particulière, Toronto); cette maison[1] était voisine de la résidence familiale des Morrice, rue Redpath. Dans l'huile sur toile, Morrice a fait disparaître le motif de clôture qu'il avait esquissé dans son carnet et a ajouté à gauche de la composition un traîneau tiré par un cheval.

Study for Pink House, Montreal

Lead pencil on paper, p. 54
Presented only in Fredericton

This sketch is a preparatory study for *Pink House, Montreal* (private collection, Toronto), which features the building situated next to the Morrices' residence on Redpath Street.[1] In the oil painting of this same subject, Morrice removed the fence that appears in the sketch and added a horse-drawn sleigh on the left-hand side of the canvas.

Paysage

Mine de plomb sur papier, p. 57
Présenté à Toronto seulement

Cette composition représente probablement la Seine à Paris. Tout au long de ces carnets, nous retrouvons ce type de composition avec, à l'arrière-plan, un pont. Les arbres à peine esquissés forment une large bande qui répond à celle du plan d'eau.

Landscape

Lead pencil on paper, p. 57
Presented only in Toronto

This sketch almost certainly depicts the Seine, in Paris. This kind of composition, with a bridge in the background, recurs

frequently throughout the sketch books. The trees, just barely sketched in, form a broad band that echoes the one created by the water.

Paysage

Mine de plomb sur papier, p. 63
Présenté à Vancouver seulement

La route au premier plan constitue un rappel des nombreuses compositions de Morrice avec des personnages ou des traîneaux sur une route. À l'arrière-plan, l'artiste a tracé une construction en hauteur qui pourrait être le silo à céréales[2] de la pointe Quercy à Québec. Le même édifice a été repris dans le carnet n⁰ 15 (MBAM, Dr.973.38).

[1]Archives publiques du Canada, C-74767, «View from Redpath Street», photographie d'Henderson.

[2]*Fred C. Wurtele, photographe*, Québec, Ministère des Affaires culturelles, 1977, p. 21.

Landscape

Lead pencil on paper, p. 63
Presented only in Vancouver

The road in the foreground recalls the many other compositions by Morrice in which he used a similar setting for the depiction of figures or sleighs. In the background, the artist has outlined a tall building, possibly the grain silo located near Pointe Quercy in Quebec City.[2] Another version of the same building appears in Sketch Book no. 15 (MMFA, Dr.973.38).

[1]Public Archives of Canada, C-74767, "View from Redpath Street", photograph by Henderson.

[2]*Fred C. Wurtele, photographe*, Quebec, Ministère des Affaires culturelles, 1977, p. 21.

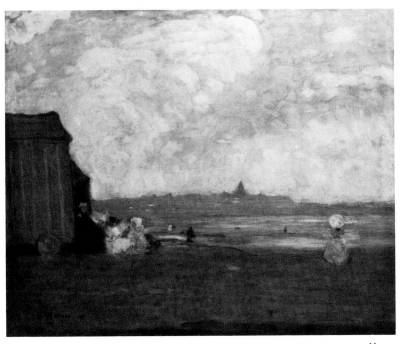

44

Paramé, la plage

Huile sur toile
Signé, b.g.: «J.W. Morrice»
Vers 1902
58,4 x 71,4 cm
Beaverbrook Art Gallery
83.33

Inscriptions

Sur le châssis, étiquettes: «A. Guinchard /
3, rue Blanche, 76 Paris / exposition Phi-
ladelphie»; «Continental Galleries of Fine
Arts»; «No 9117»; au crayon: «La Plage
Paramé / J.W. Morrice»; «N4»; «Philadel-
phie». Sur la toile, au crayon rouge: «No
9117»; «W04-1-58»; au crayon blanc:
«W04-1-58»; au crayon noir: «Wilstach
Gallery (X 2)».

Historique des collections

Beaverbrook Art Gallery, Fredericton,
N.-B., 1983; Murray Vaughan; H. Pillow;
Galerie William Watson, Montréal, 1945;
Philadelphia Museum of Art, 1904-1945.

Expositions

Philadelphie, 1903, nº 52; SNBA, 1904,
nº 925; RCA, 1953-54, nº 33.

Bibliographie

Maurice Hamel, *Salons de 1904*, 1904,
pp. 23-24; William H. Ingram, «Canadian
artists abroad», *The Canadian Magazine*,
28, nov. 1906-avril 1907, p. 221; Louis
Vauxelles, «The art of J.W. Morrice», *The
Canadian Magazine*, 34, déc. 1909, p. 172,
ill.; Donald W. Buchanan, «James Wilson
Morrice», *Saturday Night*, 8 fév. 1936,
p. 9; Buchanan, 1936, pp. 40, 45, 163;
Frank Stevens, «The art of J.W. Morrice,
R.C.A. (1865-1924)», *Canadian Review of
Music and Art*, 2.7-8, août-sept. 1943,
p. 24; Pepper, 1966, p. 88; E. Bénézit, *Dic-
tionnaire critique et documentaire des pein-
tres, sculpteurs, dessinateurs et graveurs*,
t. 6, p. 233; Cecily Langdale, *Charles Con-
der, Robert Henri, James Morrice, Maurice
Prendergast: The Formative Years, Paris,
1890*, 1975.

Paramé, la plage fut exposé pour la pre-
mière fois à la Pennsylvania Academy of
the Fine Arts en janvier 1903 puis, l'année
suivante, au Salon de la Société nationale
des Beaux-Arts à Paris. Il fut acquis, la
même année, par le Pennsylvania Museum
of Art (aujourd'hui, le Philadelphia Mu-
seum of Art) avec des fonds légués par
Anna P. Wilstach[1], puis vendu par ce mu-
sée en octobre 1945 à la Watson Art Gal-
lery de Montréal[2] et, enfin, acquis en 1983
par le Beaverbrook Art Gallery.

Morrice a éliminé de l'huile sur toile le
cheval qui figurait dans une pochade re-
présentant le même paysage (collection
particulière). Deux dessins du carnet nº 16
(MBAM, Dr.973.39), dans lequel on peut
admirer plusieurs scènes de plage, ont
aussi servi d'esquisses à l'auteur.

Nous sommes persuadée que Morrice a
séjourné à Saint-Malo, station balnéaire
tout près de Paramé, durant les mois
d'août et de septembre en 1898 et en 1899.
Nous pouvons aussi avancer l'hypothèse
qu'il y séjourna après son voyage à Venise
en juin 1902. D'ailleurs, le carnet nº 16,
qui contient les esquisses de ce tableau,
comprend aussi des vues de Venise.

Cette huile, par ses couleurs claires et
par la bande violacée de l'horizon, consti-
tue une pièce majeure dans l'oeuvre de
Morrice puisqu'il s'agit d'un des plus an-
ciens tableaux de ce style.

[1]Archives de la Beaverbrook Art Gallery,
Photocopie d'un document des Archives
de la conservation du Philadelphia Mu-
seum of Art, W04-1-58.

[2]Ibid., Lettre d'Henri Marceau à William
E. Watson: 5 oct. 1945; Lettre de
W. Kirkland Divier à Henri Marceau: 18
oct. 1945; Lettre d'Henri Marceau à
William R. Watson: 19 oct. 1945.

44

The Beach at Paramé

Oil on canvas
Signed, l.l.: "J.W. Morrice"
C. 1902
58.4 x 71.4 cm
Beaverbrook Art Gallery
83.33

Inscriptions

On the stretcher, labels: "A. Guinchard /
3, rue Blanche, 76 Paris / exposition
Philadelphie"; "Continental Galleries of
Fine Arts"; "No 9117"; in pencil: "La
Plage Paramé / J.W. Morrice"; "N4";
"Philadelphie". On the canvas, in red pen-
cil: "No 9117"; "W04-1-58"; in white pen-
cil: "W04-1-58"; in black pencil: "Wilstach
Gallery (X 2)".

Provenance

Beaverbrook Art Gallery, Fredericton,
N.B., 1983; Murray Vaughan; H. Pillow;
William Watson Gallery, Montreal, 1945;
Philadelphia Museum of Art, 1904-1945.

Exhibitions

Philadelphia, 1903, no. 52; SNBA, 1904,
no. 925; RCA, 1953-54, no. 33.

Bibliography

Maurice Hamel, *Salons de 1904*, 1904,
pp. 23-24; William H. Ingram, "Canadian
artists abroad", *The Canadian Magazine*,
Nov. 28, 1906-Apr. 1907, p. 221; Louis
Vauxelles, "The art of J.W. Morrice", *The
Canadian Magazine*, 34, Dec. 1909, p. 172,
ill.; Donald W. Buchanan, "James Wilson
Morrice", *Saturday Night*, Feb. 8, 1936,
p. 9; Buchanan, 1936, pp. 40, 45, 163;
Frank Stevens, "The art of J.W. Morrice,
R.C.A. (1865-1924)", *Canadian Review of
Music and Art*, 2.7-8, Aug.-Sept. 1943,
p. 24; Pepper, 1966, p. 88; E. Bénézit, *Dic-
tionnaire critique et documentaire des pein-
tres, sculpteurs, dessinateurs et graveurs*",
Part 6, p. 233; Cecily Langdale, *Charles
Conder, Robert Henri, James Morrice,
Maurice Prendergast: The Formative Years,
Paris, 1890*, 1975.

The *Beach at Paramé* was first shown at
the exhibition of the Pennsylvania
Academy of the Fine Arts, in January of
1903. The following year, the Société na-
tionale des Beaux-Arts in Paris exhibited
the work at their Salon. The Pennsylvania
Museum of Art (now known as the Phila-
delphia Museum of Art) acquired the
painting during the same year, with funds
bequeathed by Anna P. Wilstach,[1] but
later sold the work, in October of 1945, to
the Watson Art Gallery of Montreal.[2] Fi-
nally, in 1983, the painting was acquired
by the Beaverbrook Art Gallery.

In this oil painting Morrice chose not to
depict the horse that he had included in a
quick sketch of the same scene (private
collection). Two drawings from Sketch
Book no. 16 (MMFA, Dr.973.39)—which
contains many beach scenes—also served
as preliminary sketches for the work.

We are quite certain that Morrice stayed
at the seaside resort of Saint-Malo, very
near Paramé, during August and Septem-
ber of both 1898 and 1899, and it is possi-
ble that he also returned there after his
trip to Venice in June of 1902. Sketch
Book no. 16, which contains the drawings
for this painting, also includes several
views of Venice.

This oil, with its limpid colours and
purplish-blue strip of horizon, is one of
Morrice's earliest works in this style, and
thus holds a most important place in the
artist's *oeuvre* as a whole.

[1]Beaverbrook Art Gallery Archives,
Photocopy of a document from the Ar-
chives of the Philadelphia Museum of Art,
W04-1-58.

[2]Ibid., Letter from H. Marceau to W.
Watson: Oct. 5, 1945; Letter from W.
Kirkland Divier to H. Marceau: Oct. 18,
1945; Letter from H. Marceau to W. Wat-
son: Oct. 19, 1945.

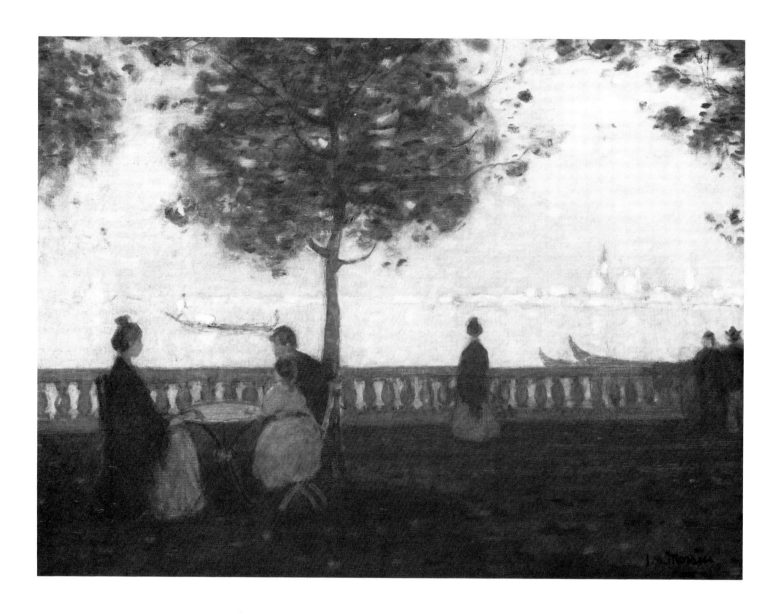

45
Jardin public, Venise

Huile sur toile
Signé, b.d.: «J.W. Morrice»
Vers 1902
59,6 x 80 cm
Collection particulière

Présenté à Montréal
et à Québec seulement

Inscriptions
Sur le châssis, au crayon noir: «B x 13-3»;
«223-5». Sur l'encadrement, étiquette de la
galerie W. Klinkhoff.

Historique des collections
Coll. particulière, Ville-Mont-Royal, 1969;
Galerie W. Klinkhoff, Montréal; Edward
Black Greenshields, Montréal.

Expositions
SNBA, 1903, n° 972; Philadelphie, 1903,
n° 72; Pittsburgh, 1903, n° 203; Chicago,
1904; Buffalo, 1904, n° 71; St. Louis, 1904;
Cincinnati, 1904; Boston, 1904, n° 72;
RCA, 1906, n° 123; AAM, 1906, n° 125;
CAC, 1909, n° 31; AAM, 1925, n° 51;
AAM, 1936, n° 39; MBAM, 1965, n° 55.

Bibliographie
Maurice Hamel et Arsène Alexandre, *Sa-
lons de 1903*, 1903, p. 19; «The Art Asso-
ciation's Spring Show», *The Herald*,
21 mars 1906, p. 6; «Art attracts many»,
The Gazette, 24 mars 1906, p. 5; «Spring
Art Exhibition», *Witness*, 24 mars 1906,
p. 12; «Royal Canadian Academy Spring
Exhibition opens», *The Herald*, 1er avril
1907, p. 3; William H. Ingram, «Canadian
artists abroad», *The Canadian Magazine*,
28, nov. 1906-avril 1907, p. 219, ill.; Bu-
chanan, 1936, p. 171; John Russell Harper,
*La peinture au Canada. Des origines à nos
jours*, 1969, p. 247, ill.

Au Salon de la Société nationale des
Beaux-Arts de 1903, les critiques Hamel et
Alexandre décrivent la participation de
Morrice:

Le Canadien Morrice est un des plus
charmants paysagistes d'aujourd'hui. Ses
Tuileries, son *Jardin public (Venise)*, son
Effet de neige (Canada) rappellent à la
fois Monet et Whistler par la justesse
large de la touche et par un certain at-
trait de poésie mystérieuse[1].

À l'automne, le tableau fut acheminé
vers les États-Unis pour l'exposition
américaine de l'International Society of
Sculptors, Painters and Gravers of
London. C'est vraisemblablement en 1905
qu'Edward Black Greenshields fit
l'acquisition de ce tableau[2], une des deux
oeuvres de Morrice qui faisaient partie de
sa collection. Le collectionneur montréalais
était un spécialiste des paysagistes
hollandais[3].
Le carnet n° 18 (MBAM, Dr.973.41)
contient des études de femmes assises à
une table qui annoncent la partie gauche
de la composition.

[1] Maurice Hamel et Arsène Alexandre, *Sa-
lons de 1903*, 1903, p. 19.

[2] Ce tableau faisait partie de la collection
Greenshields au printemps 1906
(ABMBAM, 1906, p. 202). Une note
manuscrite sur la copie de la bibliothèque
du MBAM de l'*Exhibition of Paintings
from the Collection of Edward Black
Greenshields* (Montréal, 1936) nous
indique comme date d'acquisition mai
1905.

[3] Edward Black Greenshields publia deux
ouvrages sur l'histoire de l'art: *The Subjec-
tive View of Landscape Painting*, Montréal,
Desbarats & Co., 1904 et *Landscape Pain-
ting and Modern Dutch Artists*, Toronto,
Copp, Clark Co., 1906.

45
The Public Gardens, Venice

Oil on canvas
Signed, l.r.: "J.W. Morrice"
C. 1902
59.6 x 80 cm
Private collection

Presented only in Montreal
and Quebec City

Inscriptions
On the stretcher, in black pencil: "B x
13-3"; "223-5". On the frame, label of the
W. Klinkhoff Gallery.

Provenance
Private coll., Town of Mount Royal, 1969;
Walter Klinkhoff Gallery, Montreal; Ed-
ward Black Greenshields, Montreal.

Exhibitions
SNBA, 1903, no. 972; Philadelphia, 1903,
no. 72; Pittsburgh, 1903, no. 203; Chicago,
1904; Buffalo, 1904, no. 71; St. Louis,
1904; Cincinnati, 1904; Boston, 1904,
no. 72; RCA, 1906, no. 123; AAM, 1906,
no. 125; CAC, 1909, no. 31; AAM, 1925,
no. 51; AAM, 1936, no. 39; MMFA, 1965,
no. 55.

Bibliography
Maurice Hamel and Arsène Alexandre,
Salons de 1903, 1903, p. 19; "The Art As-
sociation's Spring Show", *The Herald*,
Mar. 21, 1906, p. 6; "Art attracts many",
The Gazette, Mar. 24, 1906, p. 5; "Spring
Art Exhibition", *Witness*, Mar. 24, 1906,
p. 12; "Royal Canadian Academy Spring
Exhibition opens", *The Herald*, Apr. 1,
1907, p. 3; William H. Ingram, "Canadian
artists abroad", *The Canadian Magazine*,
28, Nov. 1906-Apr. 1907, p. 219, ill.; Bu-
chanan, 1936, p. 171; John Russell Harper,
*La peinture au Canada. Des origines à nos
jours*, 1969, p. 247, ill.

Morrice's participation in the 1903 Sa-
lon of the Société nationale des Beaux-Arts
was described by the art critics Hamel and
Alexandre:

Le Canadien Morrice est un des plus
charmants paysagistes d'aujourd'hui. Ses
Tuileries, son *Jardin public (Venise)*, son
Effet de neige (Canada) rappellent à la
fois Monet et Whistler par la justesse
large de la touche et par un certain at-
trait de poésie mystérieuse.[1]

In the autumn of 1903 the painting was
shipped to the United States for the exhi-
bition of the International Society of
Sculptors, Painters and Gravers of
London. It was most probably in 1905
that Edward Black Greenshields purchased
the canvas;[2] the work was one of two by
Morrice included in the collection of this
Montreal art-lover, who was a specialist in
Dutch landscapes.[3]
Sketch Book no. 18 (MMFA, Dr.973.41)
contains several studies of women seated
at a table which clearly served Morrice in
his execution of the left-hand part of the
composition.

[1] "The Canadian, Morrice, is one of the
most charming of today's landscape artists.
Tuileries, The Public Gardens, Venice and
Effet de neige (Canada) evoke both Monet
and Whistler, through the precision of the
brush-stroke and their mysterious poetic
appeal." Maurice Hamel and Arsène
Alexandre, *Salons de 1903*, 1903, p. 19.

[2] This painting was part of the Green-
shields' collection in the spring of 1906
(ALMMFA, 1906, p. 202). A handwritten
note on the MMFA's copy of the *Exhibi-
tion of Paintings from the Collection of Ed-
ward Black Greenshields* (Montreal, 1936),
indicates an acquisition date of May, 1905.

[3] Edward Black Greenshields published two
works on the history of art: *The Subjective
View of Landscape Painting*, Montreal,
Desbarats & Co., 1904 and *Landscape
Painting and Modern Dutch Artists*,
Toronto, Copp, Clark Co., 1906.

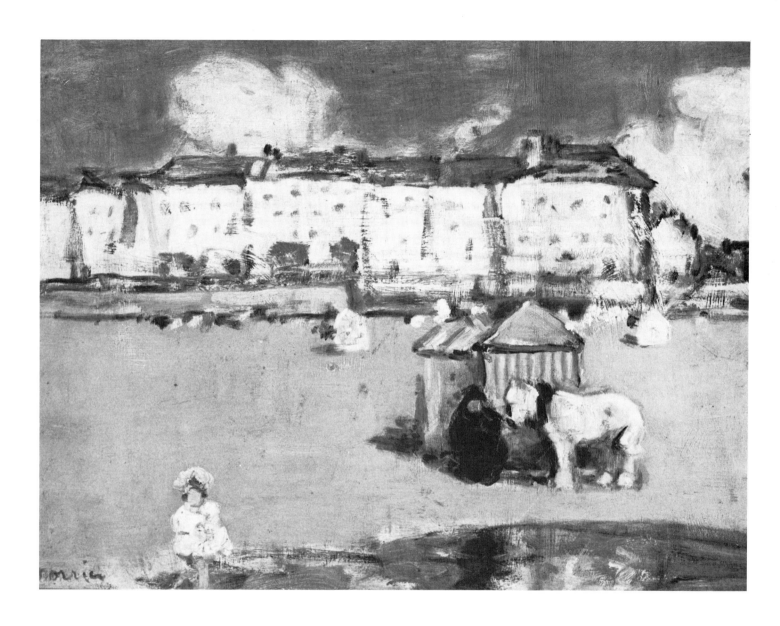

46
Plage, Paramé

Huile sur bois
Signé, b.g.: «J.W. Morrice»
Vers 1902-1903
24,5 x 32,7 cm
Collection particulière

Historique des collections
Coll. particulière, Montréal, 1956;
Margaret Archibald.

Sur le plan thématique, on peut compa-
rer *Plage, Paramé* à *La plage de Saint-
Malo* (cat. n° 49): une femme tout près
d'un cheval et de cabines de plage à droite
de la composition, ainsi que le plan d'eau
à l'avant. Par ailleurs, la jeune enfant du
premier plan gauche évoque le personnage
central de *Sous les remparts, Saint-Malo*
(cat. n° 30).

En nous fondant sur la palette colorée et
le style, nous aurions tendance à dater
cette oeuvre de vers 1903; Morrice a utilisé
dans cette huile sur bois de grand format
une touche qui se rapproche plus des po-
chades que de ses huiles sur toile. Il a
peint sur un panneau de bois de même fac-
ture et de format identique *Maisons et
personnages* (MBAM, 943.801), que David
McTavish a identifié comme étant une vue
du Campo Santo Stefano (Morosini), à Ve-
nise[1]; ainsi, le tableau pourrait avoir été
exécuté après le voyage en Italie de juin
1902.

[1]Agnes Etherington Art Centre, *Canadian
Artists in Venice, 1830-1930*, 1984, p. 44,
n° 39.

46
Beach, Paramé

Oil on wood
Signed, l.l.: "J.W. Morrice"
C. 1902-1903
24.5 x 32.7 cm
Private collection

Provenance
Private coll., Montreal, 1956; Margaret
Archibald.

Thematically, *Beach, Paramé* can be
compared with *The Beach, Saint-Malo*
(cat. 49): both works depict a woman and
a horse in front of a changing hut on the
right-hand side of the composition, and a
narrow stretch of water in the near fore-
ground. The small child portrayed in the
left foreground is, on the other hand, rem-
iniscent of the central figure in *Beneath the
Ramparts, Saint-Malo* (cat. 30).

Judging by the highly-coloured palette
and the style, the painting probably dates
from around 1903. In this large oil paint-
ing on wood, Morrice has used a brush-
stroke more like that employed in his
quick sketches than in his oils on canvas.
There exists another work, on a similarly-
treated wooden panel of identical format,
entitled *Houses with Figures* (MMFA,
943.801), that David McTavish has identi-
fied as a scene from Campo Santo Stefano
(Morosini), in Venice.[1] It thus seems likely
that the present work was executed after
the trip to Italy in June of 1902.

[1]Agnes Etherington Art Centre, *Canadian
Artists in Venice, 1830-1930*, 1984, p. 44,
no. 39.

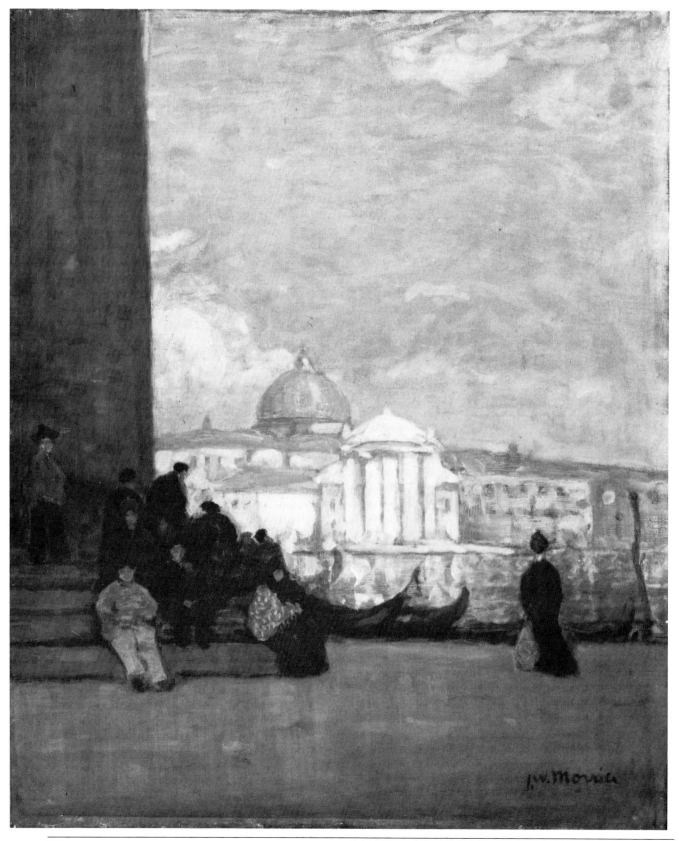

47
San Giorgio, Venise

Huile sur toile
Signé, b.d.: «J.W. Morrice»
Vers 1902
47,6 x 54,6 cm
Collection particulière

Inscription
Sur le châssis, au crayon: «113».

Historique des collections
Coll. particulière, Toronto; F.J. Campbell, Montréal, vers 1945; Galerie Stevens, vers 1943; Veuve James Reid Wilson, Montréal, 1914-1936; James Reid Wilson, Montréal, vers 1911-1914.

Expositions
Buffalo, 1911, no 108 (sous le titre *St. Giorgio, Venice*); Boston, 1912, no 113 (sous le titre *San Giorgio, Venice*); St. Louis, 1912, no 110 (sous le titre *St. Giorgio, Venice*); AAM, 1925, no 110, ill. (sous le titre *Scene in Venice*); Paris, 1927, no 140 (sous le titre *Vue de Venise*).

Bibliographie
Buchanan, 1936, pp. 172-173; Frank Stevens, «The art of J.W. Morrice, R.C.A. (1865-1924)», *Canadian Review of Music and Art*, 2.7-8, août-sept. 1943, p. 23, ill.; Lyman, 1945, p. 7, ill.; Laing, 1984, p. 150, ill. no 59.

San Giorgio, Venise a été vu pour la première fois à l'occasion de l'exposition des peintres de la Société nouvelle à l'Albright Art Gallery de Buffalo. Parce qu'il n'avait expédié aucun tableau de Paris, Morrice avait demandé à la galerie Scott & Sons de faire parvenir des oeuvres en consignation à Buffalo[1]. Cependant, il semble que la galerie ait décidé de faire aussi parvenir des oeuvres provenant de collections particulières de Montréal et de Toronto, dont *San Giorgio, Venise*, alors propriété du Montréalais James Reid Wilson (1850-1914)[2]. Nous savons que Morrice expédia quatorze tableaux de Paris à Montréal au début de l'année 1909[3], dont peut-être *San Giorgio, Venise* puisque au moins cinq de ces tableaux portaient sur des sujets vénitiens[4].

L'oeuvre aurait pu être exécutée à la suite du séjour de Morrice à Venise en 1902, époque à laquelle Morrice et Charles Fromuth travaillèrent ensemble à des études de couchers de soleil[5]. D'ailleurs, certains rapprochements de style et de composition sont à faire avec *Paramé, la plage* (cat. no 44).

Morrice a peint cette vue de l'église San Giorgio depuis la Piazzetta, tout près de la colonne de granite. Une étude à l'huile (collection particulière) et une étude à la mine de plomb (MBAM, Dr.1981.7), probablement détachée d'un carnet, ont précédé *San Giorgio, Venise*.

[1]North York, NYPLCDA, Lettre de J.W. Morrice à N. MacTavish: 12 oct. [1911].

[2]J.R. Wilson était considéré par William Scott comme l'un des plus importants collectionneurs de Montréal en 1888 (*Witness*, 14 mars 1888). Entre 1897 et 1901, il prêta à plusieurs reprises des oeuvres pour les expositions de l'Art Association.

[3]Bibl. de l'AGO, Correspondance de J.W. Morrice, Lettre de J.W. Morrice à Ed. Morris: [fév. 1909].

[4]Ibid. Morrice mentionne dans cette lettre que les tableaux pourront être exposés au Canadian Art Club de 1909.

[5]Library of Congress, Manuscript Division, Journal de Ch.H. Fromuth, Vol. 1, pp. 91-92.

47
San Giorgio, Venice

Oil on canvas
Signed, l.r.: "J.W. Morrice"
C. 1902
47.6 x 54.6 cm
Private collection

Inscription
On the stretcher, in pencil: "113".

Provenance
Private coll., Toronto; F.J. Campbell, Montreal, about 1945; Stevens Gallery, about 1943; James Reid Wilson's widow, Montreal, 1914-1936; James Reid Wilson, Montreal, about 1911-1914.

Exhibitions
Buffalo, 1911, no. 108 (entitled *St. Giorgio, Venice*); Boston, 1912, no. 113 (entitled *San Giorgio, Venice*); St. Louis, 1912, no. 110 (entitled *St. Giorgio, Venice*); AAM, 1925, no. 110, ill. (entitled *Scene in Venice*); Paris, 1927, no. 140 (entitled *Vue de Venise*).

Bibliography
Buchanan, 1936, pp. 172-173; Frank Stevens, "The art of J.W. Morrice, R.C.A. (1865-1924)", *Canadian Review of Music and Art*, 2.7-8, Aug.-Sept. 1943, p. 23, ill.; Lyman, 1945, p. 7, ill.; Laing, 1984, p. 150, ill. no. 59.

San Giorgio, Venice was first shown at the exhibition of the painters of the Société nouvelle at the Albright Art Gallery in Buffalo. Since he had not sent any paintings from Paris, Morrice asked the Scott & Sons Gallery to send some of his works on consignment to Buffalo[1]. It seems, however, that the gallery chose to dispatch also a number of paintings from private collections in Montreal and Toronto, among which was *San Giorgio, Venice*, then the property of the Montrealer James Reid Wilson (1850-1914)[2]. We know that Morrice sent fourteen works from Paris to Montreal early in 1909;[3] at least five of these paintings depicted scenes of Venice, and *San Giorgio, Venice* may very well have been among them[4].

The canvas was possibly painted following Morrice's stay in Venice in 1902, during which time he and Charles Fromuth worked together on studies of sunsets[5]. From a stylistic and compositional point of view, this work can be compared with *The Beach at Paramé* (cat. 44).

This view of the San Giorgio Church was painted from the Piazzetta, very close to the granite column. A study in oil (private collection) and another in pencil (MMFA, Dr.1981.7)—probably originally in a sketch book—preceded *San Giorgio, Venice*.

[1]North York, NYPLCDA, Letter from J.W. Morrice to N. MacTavish: Oct. 12, [1911].

[2]J.R. Wilson was considered by William Scott to be one of the most important Montreal collectors in 1888 (*Witness*, Mar. 14, 1888). On several occasions between 1897 and 1901, he loaned works for exhibitions organized by the Art Association of Montreal.

[3]Library of the AGO, J.W. Morrice Correspondence, Letter from J.W. Morrice to Ed. Morris: [Feb. 1909].

[4]Ibid. Morrice mentions in this letter that the paintings may well be shown at the exhibition of the Canadian Art Club in 1909.

[5]Library of Congress, Manuscript Division, Ch.H. Fromuth Journal, Vol. 1, pp. 91-92.

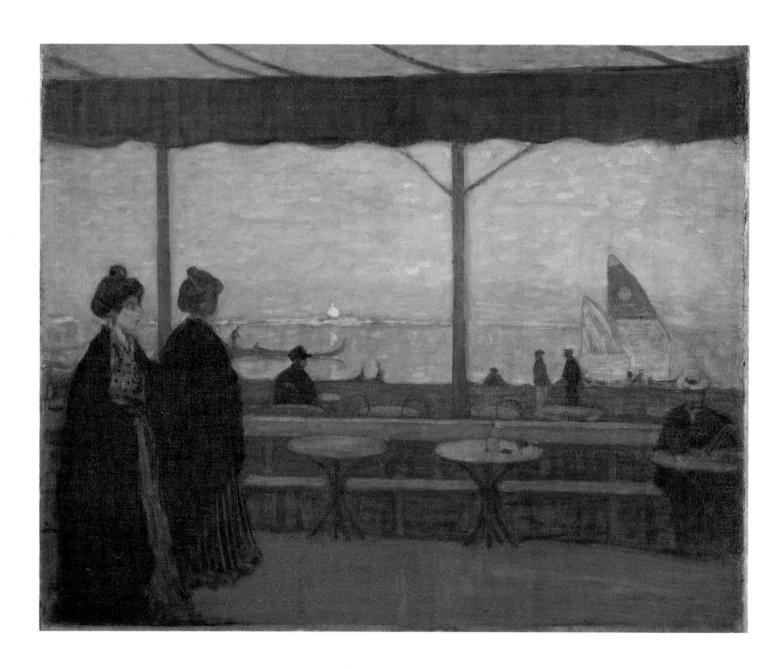

48

Venise,
vue sur la lagune

Huile sur toile
Non signé
Vers 1902-1904
60,6 x 73,9 cm
Musée des beaux-arts de Montréal
925.334, don de la succession de l'artiste

Inscriptions
Étiquettes: «J.W. Morrice 1865-1924,
Montreal Museum of Fine Arts,
Sept. 30-Oct. 31, 1965. The National Gal-
lery of Canada, Nov. 12-Dec. 5, 1965. Ve-
nice Looking out over the Lagoon, cat. #
53»; «The Elsie Perrin Williams Memorial
Exhibition, London, Canada»; au crayon
noir: «3897»; «NUSAS»; «No 2». Sur le
châssis, au crayon bleu: «lll Morrice»; éti-
quette: «20 Paris F B Déposé 13 x 60».
Sur la traverse centrale, au crayon noir:
«No 2».

Historique des collections
MBAM, 1925; Succession de l'artiste,
1925.

Expositions
AAM, 1925, nº 5; Paris, 1927, nº 144;
London Public Library and Art Museum,
James Wilson Morrice, 1865-1924, (Lon-
don, Ont., fév. 1950; Windsor, Ont., Wil-
listead Art Gallery, 5-28 mars 1950), (Pas
de cat.); Waterloo Art Gallery, *James Wil-
son Morrice 1865-1924*, (Kitchener, Ont.,
8 janv.-2 fév. 1964), (Pas de cat.); MBAM,
1965, nº 53; *J.W. Morrice (1865-1924):
Paintings and Water Colours from the Per-
manent Collection of the Montreal Museum
of Fine Arts*, (St. Catharines, Ont.,
11-27 nov. 1966), (Pas de cat.); Rothman's
Art Gallery of Stratford, *Ten Decades
1867-1967, Ten Painters*, (Stratford, Ont.,
4 août-3 sept. 1967; Saint-Jean, N.-B.,
8 oct.-12 nov. 1967), (Pas de cat.); Musée
d'art contemporain, *Panorama de la pein-
ture au Québec*, (Montréal, 15 mai-25 juin
1967), p. 81; Pavillon de la France, *Exposi-
tion Terre des Hommes*, (Montréal,
17 mai-14 oct. 1968), (Pas de cat.);
MBAM, 1976-77, nº 17; VAG, 1977,
nº 14.

Bibliographie
«Showing works by late J.W. Morrice»,
The Gazette, 17 janv. 1925; Buchanan,
1936, p. 172; MBAM, *Catalogue of Pain-
tings*, 1960, p. 28; «Pioneer-impressionist
show attests Montrealer's foresight», *Kit-
chener-Waterloo Record*, 11 janv. 1964,
p. 6; Guy Robert, *La peinture au Québec
depuis ses origines*, 1980, p. 54.

Venise, vue sur la lagune demande à être
mis en parallèle avec *Venise, le soir* (ill. 7)
dont nous ne connaissons pas la localisa-
tion actuelle. En effet, dans les deux ta-
bleaux, Morrice a représenté au premier
plan un café, à l'arrière-plan, un canal et
Venise, et, à droite, un homme coiffé d'un
chapeau assis à une table. Dans une lettre
à l'artiste Joseph Pennell le 1er juin 1902,
Morrice inclut une photographie de *Ve-
nise, le soir* et écrit: «You may remember I
made the sketch one evening with you at
the Café Oriental under the influence of an
absinthe[1].»
Nous ne connaissons aucun dessin pré-
paratoire pour ce tableau si ce n'est une
pochade, *Étude pour Venise, vue sur la la-
gune*, dans une collection particulière de
Toronto. Des rapprochements de style et
de composition avec *Jardin public, Venise*
(cat. nº 45), *Quai des Grands-Augustins*
(cat. nº 52) et *Venise, le soir* (mentionné ci-
dessus) permettent de situer le tableau vers
1902-1904.

[1]«Tu te souviendras peut-être que j'avais
fait une pochade un soir, avec toi, au Café
Oriental, inspiré par l'absinthe.» Library of
Congress, Manuscript division, S79-35857,
Joseph Pennell, boîte 248, Lettre de
J.W. Morrice à J. Pennell: 1er juin [1902].

48

Venice, Looking out
over the Lagoon

Oil on canvas
Unsigned
C. 1902-1904
60.6 x 73.9 cm
The Montreal Museum of Fine Arts
925.334, gift of the artist's estate

Inscriptions
Labels: "J.W. Morrice 1865-1924,
Montreal Museum of Fine Arts,
Sept. 30-Oct. 31, 1965. The National
Gallery of Canada, Nov. 12-Dec. 5, 1965.
Venice Looking out over the Lagoon,
cat. #53"; "The Elsie Perrin Williams
Memorial Exhibition, London, Canada"; in
black pencil: "3897"; "NUSAS"; "No 2".
On the stretcher, in blue pencil: "lll
Morrice"; label: "20 Paris F B Déposé 13
x 60". On the centre crosspiece, in black
pencil: "No 2".

Provenance
MMFA, 1925; Artist's estate, 1925.

Exhibitions
AAM, 1925, no. 5; Paris, 1927, no. 144;
London Public Library and Art Museum,
James Wilson Morrice, 1865-1924, (Lon-
don, Ont., Feb. 1950; Windsor, Ont., Wil-
listead Art Gallery, Mar. 5-28, 1950), (No
catalogue); Waterloo Art Gallery, *James
Wilson Morrice 1865-1924*, (Kitchener,
Ont., Jan. 8-Feb. 2, 1964), (No catalogue);
MMFA, 1965, no. 53; *J.W. Morrice
(1865-1924): Paintings and Water Colours
from the Permanent Collection of the
Montreal Museum of Fine Arts*, (St. Catha-
rines, Ont., Nov. 11-27, 1966), (No cata-
logue); Rothman's Art Gallery of Strat-
ford, *Ten Decades 1867-1967, Ten
Painters*, (Stratford, Ont., Aug. 4-Sept. 3,
1967; St. John, N.B. Oct. 8-Nov. 12,
1967), (No catalogue); Musée d'art con-
temporain, *Panorama de la peinture au
Québec*, (Montreal, May 15-June 25,
1967), p. 81; French Pavilion, *Man and his
World Exhibition*, (Montreal,
May 17-Oct. 14, 1968), (No catalogue);
MMFA, 1976-77, no. 17; VAG, 1977,
no. 14.

Bibliography
"Showing works by late J.W. Morrice",
The Gazette, Jan. 17, 1925; Buchanan,
1936, p. 172; MMFA, *Catalogue of Paint-
ings*, 1960, p. 28; "Pioneer-impressionist
show attests Montrealer's foresight",
Kitchener-Waterloo Record, Jan. 11, 1964,
p. 6; Guy Robert, *La peinture au Québec
depuis ses origines*, 1980, p. 54.

Venice, Looking out over the Lagoon
bears comparison with another work, *Ve-
nise, le soir* (ill. 7), the present location of
which is unknown. In both paintings,
Morrice has depicted a café in the fore-
ground, a canal and the city of Venice in
the background and, on the right-hand
side of the work, a man wearing a hat
seated at a table. In a letter written to the
artist Joseph Pennell dated June 1st, 1902,
Morrice included a photograph of *Venise,
le soir*, writing: "You may remember I
made the sketch one evening with you at
the Café Oriental under the influence of an
absinthe."[1]
We know of no preparatory sketch for
this canvas, other than the *pochade* enti-
tled *Study for Venice, Looking out over the
Lagoon*, now in a private Toronto collec-
tion. Certain similarities of style and com-
position between this and various other
paintings, including *The Public Gardens,
Venice* (cat. 45), *Quai des Grands-
Augustins* (cat. 52) and *Venise, le soir*
(mentioned above), permit us to date the
work to the 1902-1904 period.

[1]Library of Congress, Manuscript division,
S79-35857, Joseph Pennell Collection, box
248, Letter from J.W. Morrice to J. Pen-
nell: June 1, [1902].

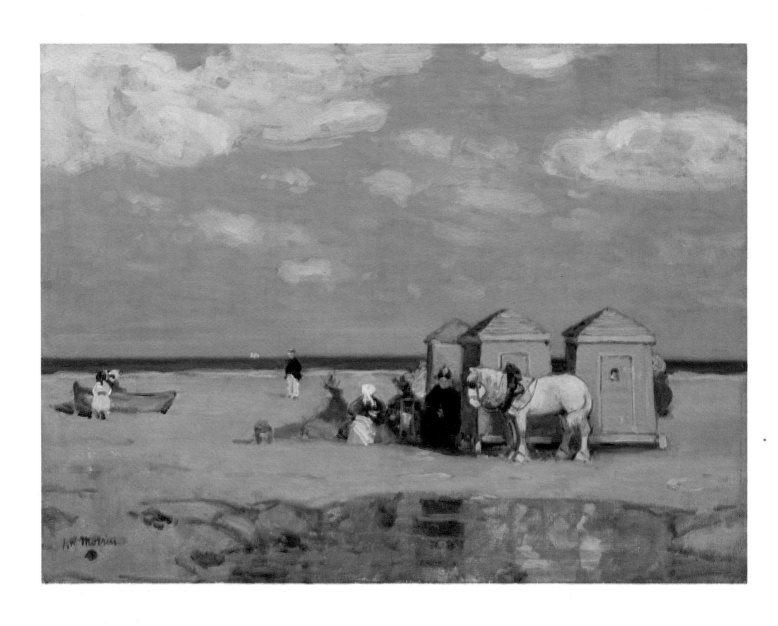

49

La plage
de Saint-Malo

Huile sur toile
Signé, b.g.: «J.W. Morrice»
Vers 1903
54,6 x 73,7 cm
Musée des beaux-arts de Montréal
947.980, achat, don de Cheney A.S.
Dawes, R. Lindsay et F.J. Shepherd

Inscriptions
Sur la traverse centrale, à l'encre: «73 x
54»; au crayon: «3097»; estampille:
«Modèle déposé R». Sur le châssis,
estampille: «Douane France». Sur
l'encadrement, au crayon: «19047»;
étiquettes: «J.W. Morrice 1865-1924, The
Montreal Museum of Fine Arts, Sept.
30-Oct. 31, 1969, The Beach, St. Malo, no.
69»; «C.N.E., Artist J.W. Morrice,
Address: Art Association of Montreal,
1379 Sherbrooke St. West, Montreal. Title:
The Beach of St. Malo»; «Art Association
of Montreal, 980. Artist: Morrice, James,
Title: The Beach, St. Malo, Canadian
21 ½ x 29, purchased 1947»; «The
Montreal Museum of Fine Arts, for
M. Hans Markgraf, oct. 3/58»; «The Elsie
Perrin Williams Memorial & Museum,
Box 2, no. 7, London, Canada»;
«Impressionism in Canada 1895-1935, Art
Gallery of Ontario, cat. no. 32»;
«Confederation Art Gallery and Museum,
Charlottetown, P.E.I.».

Historique des collections
MBAM, 2 juin 1947; Galerie William
Watson, Montréal, 1947.

Expositions
Canadian National Exhibition, *Canadian
Painting and Sculpture, Owned by Cana-
dians*, (Toronto, 27 août-11 sept. 1948),
n° 9; London Public Library and Art Mu-
seum, *James Wilson Morrice, 1865-1924*,
(London, Ont., fév. 1950; Windsor, Ont.,
Willistead Art Gallery, 5-28 mars 1950),
(Pas de cat.); MBAM, 1965, n° 69; *J.W.
Morrice (1865-1924): Paintings and Water
Colours from the Permanent Collection of
the Montreal Museum of Fine Arts*,
(St. Catharines, Ont., 11-27 nov. 1966),
(Pas de cat.); Center for Inter-American
Relations Inc., *Precursors of Modernism in
Western Hemisphere Art: 1860-1930*, (New
York, 13 sept.-12 nov. 1967); AGO, *Im-
pressionism in Canada 1895-1935*, 1974-75,
n° 32; MBAM, 1976-77.

Bibliographie
Newton MacTavish: *The Fine Arts in Ca-
nada*, 1925, ill., p. 100; Pepper, 1966,
p. 87; Juanita Toupin, «Musées du Ca-
nada», *L'oeil*, 148, avril 1967, p. 2, ill.;
Louisa Frost Turley, «A selective historical
exhibition», *The Christian Science Monitor*,
1er nov. 1967, p. 8, ill.; Smith McCrea,
1980, p. 54.

Il existe une version de plus grand for-
mat de *La plage de Saint-Malo*[1] (collection
non localisée), qui fut exposée au Salon
d'automne de 1923 et qui faisait à l'époque
partie de la collection de Jacques Rouché
(1862-1957), directeur de l'Opéra de Paris.
Le tableau de la collection du Musée des
beaux-arts de Montréal a été acquis le
2 juin 1947 de la galerie Watson de Mont-
réal[2].
Certains traits stylistiques se retrouvent
dans *Paramé, la plage* (collection particu-
lière, Toronto), ce qui nous permet de
croire que *La plage de Saint-Malo* a été
peint vers 1903. Nous supposons que Mor-
rice a exécuté ce tableau lors d'un séjour à
Saint-Malo à la suite de celui à Venise en
juin 1902: en fait foi le même traitement
de l'eau au premier plan dans *Paramé, la
plage* (collection particulière, Toronto).

[1]*La plage de Saint-Malo*, huile sur toile,
81,2 x 114,3 cm, coll. Jacques Rouché, Pa-
ris, 1937.

[2]ACMBAC, Ledgers and Inventory Books
of the Watson Art Galleries in Montreal,
Grand Livre II: 2 juin 1947.

49

The Beach,
Saint-Malo

Oil on canvas
Signed, l.l.: "J.W. Morrice"
C. 1903
54.6 x 73.7 cm
The Montreal Museum of Fine Arts
947.980, purchase, gift of Cheney A.S.
Dawes, R. Lindsay and F.J. Shepherd

Inscriptions
On the centre crosspiece, in ink: "73 x
54"; in pencil: "3097"; stamp: "Modèle
déposé R". On the stretcher, stamp:
"Douane France". On the frame, in pencil:
"19047"; labels: "J.W. Morrice 1865-1924,
The Montreal Museum of Fine Arts,
Sept. 30-Oct. 31, 1969, The Beach, St.
Malo, no. 69"; "C.N.E., Artist J.W.
Morrice, Address: Art Association of
Montreal, 1379 Sherbrooke St. West,
Montreal. Title: The Beach of St. Malo";
"Art Association of Montreal, 980. Artist:
Morrice, James, Title: The Beach of St.
Malo, Canadian 21½ x 29, purchased
1947"; "The Montreal Museum of Fine
Arts, for M. Hans Markgraf, oct. 3/58";
"The Elsie Perrin Williams Memorial &
Museum, Box 2, no. 7, London, Canada";
"Impressionism in Canada 1895-1935, Art
Gallery of Ontario, cat. no. 32";
"Confederation Art Gallery and Museum,
Charlottetown, P.E.I.".

Provenance
MMFA, June 2, 1947; William Watson
Gallery, Montreal, 1947.

Exhibitions
Canadian National Exhibition, *Canadian
Painting and Sculpture, Owned by
Canadians*, (Toronto, Aug. 27-Sept. 11,
1948), no. 9; London Public Library and
Art Museum, *James Wilson Morrice,
1865-1924*, (London, Ont., Feb. 1950;
Windsor, Ont., Willistead Art Gallery,
Mar. 5-28, 1950), (No catalogue); MMFA,
1965, no. 69; *J.W. Morrice (1865-1924):
Paintings and Water Colours from the
Permanent Collection of the Montreal
Museum of Fine Arts*, (St. Catharines,
Ont., Nov. 11-27, 1966), (No catalogue);
Center for Inter-American Relations Inc.,
*Precursors of Modernism in Western
Hemisphere Art: 1860-1930*, (New York,
Sept. 13-Nov. 12, 1967); AGO,
Impressionism in Canada 1895-1935,
1974-75, no. 32; MMFA, 1976-77.

Bibliography
Newton MacTavish: *The Fine Arts in
Canada*, 1925, ill., p. 100; Pepper, 1966,
p. 87; Juanita Toupin, *L'oeil*, 148, Apr.
Canada", *L'oeil*, 148, Apr. 1967, p. 2, ill.;
Louisa Frost Turley, "A selective histori-
cal exhibition", *The Christian Science
Monitor*, Nov. 1, 1967, p. 8, ill.; Smith
McCrea, 1980, p. 54.

There does exist another larger version
of *The Beach, Saint-Malo* (location un-
known)[1] which was exhibited at the Salon
d'automne in 1923 and was, at the time,
part of the collection of Jacques Rouché
(1862-1957), director of the Opéra de
Paris. The present work was acquired by
the Montreal Museum of Fine Arts on
June 2nd, 1947, from the Watson Gallery
in Montreal.[2]
Certain stylistic features that appear in
this work can also be noted in *View of
Paramé from the Beach* (private collection,
Toronto), which indicates that *The Beach,
Saint-Malo* was painted in about 1903.
Morrice probably executed the canvas dur-
ing a stay in Saint-Malo following his trip
to Venice, in June of 1902. Particularly
striking is the almost identical treatment
of the water in the foreground of the two
works.

[1]*La plage de Saint-Malo*, oil on canvas,
81.2 x 114.3 cm, coll. Jacques Rouché,
Paris, 1937.

[2]ACDNGC, Ledgers and Inventory Books
of the Watson Art Galleries in Montreal,
Ledger II: June 2, 1947.

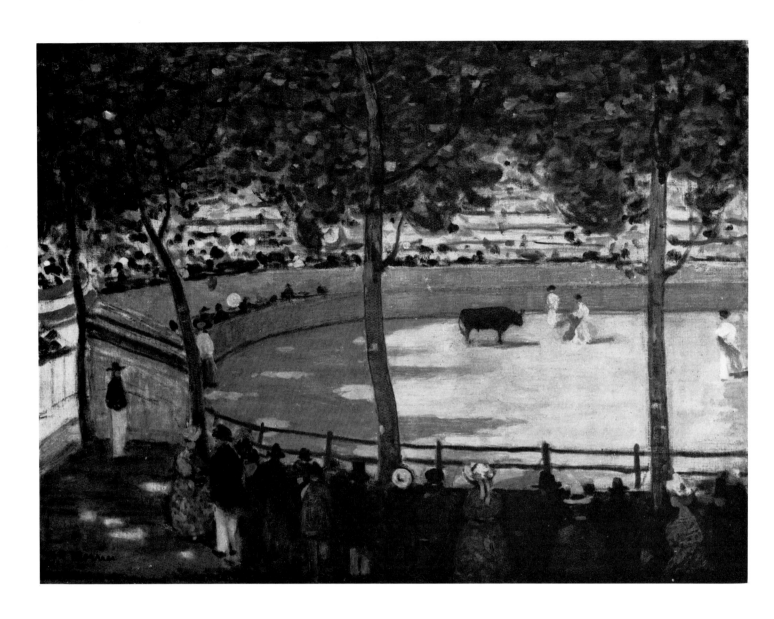

50
Combat de taureaux, Marseille

Huile sur toile
Signé, b.g.: «J.W. Morrice»
Vers 1904
58,4 x 79,3 cm
Collection particulière

Inscriptions
Sur l'encadrement, étiquette: «J.W. Morrice / Title Bull Fighting in Marseille / Fév. 1933 signé William R. Watson»; «Bull Fight / Morrice / For Doctors and Art Exhibition». Sur la toile, estampille: «Douane / importation / Paris / Centrale». Sur la traverse verticale: «Modèle déposé B».

Historique des collections
Coll. particulière, Montréal; Huntley Drummond, Montréal, 1933; Galerie William Watson, Montréal, fév. 1933; Charles Pacquement, Paris.

Expositions
SNBA, 1905, n° 927; GNC, 1937-38, n° 46; MBAM, *Onze artistes à Montréal 1860-1960*, 8 sept.-2 oct. 1960; MBAM, *L'art et les médecins*, 6 juin-4 juil. 1961, (Pas de cat.); MBAM, 1965, n° 87.

Bibliographie
Maurice Hamel, *Salons de 1905*, 1905, p. 19; «Art and artists in Canada», *The Star*, 22 fév. 1933; «Notes of art in Montreal», *The Star*, 15 mars 1933; «Works by Morrice now on exhibition», *The Gazette*, 24 avril 1933; Buchanan, 1936, pp. 72, 97-98, 165; St. George Burgoyne, 1938; Donald W. Buchanan, *Canadian Painters, from Paul Kane to the Group of Seven*, 1945, ill. n° 20; Pepper, 1966, p. 89; Jean-René Ostiguy, «The sketch-books of James Wilson Morrice», *Apollo*, 103, mai 1976, p. 424; Dorais, 1985, pp. 14, 23.

Le Musée des beaux-arts de Montréal possède un croquis préparatoire à *Combat de taureaux, Marseille* (MBAM, Dr.1982(973)20), sous la forme d'une page volante, détachée du carnet n° 18 (MBAM, Dr.973.41). Morrice a aussi peint sur bois une étude préparatoire à ce tableau (collection particulière, Toronto).

Au moment de l'exposition de *Combat de taureaux, Marseille* au Salon de la Société nationale des Beaux-Arts en 1905, le critique Hamel écrivait: «Pour la franchise et la fermeté du ton, la richesse de l'harmonie, la *Corrida*, le *Cirque* sont de pures merveilles[1].»

La date exacte du séjour de l'artiste canadien à Marseille reste inconnue. Nous pouvons, néanmoins, émettre l'hypothèse qu'il y était au cours de l'été 1904 puisque, le 9 juillet, il est à Avignon et prévoit se rendre à Martigues et à Venise[2]. Le carnet n° 18 contient des inscriptions révélatrices: l'oeuvre a sans doute été achevée en 1904. Le tableau, d'abord acquis par Charles Pacquement à une date indéterminée, passa au début de l'année 1933 à la galerie Watson de Montréal, qui, le 24 février 1933, le vendit à Huntley Drummond, important collectionneur montréalais[3].

[1] Maurice Hamel, *Salons de 1905*, 1905, p. 19.

[2] Library of Congress, Manuscript division, S79-35857, boîte 248, Lettre de J.W. Morrice à J. Pennell: Avignon, 9 juil. 1904.

[3] ACMBAC, Ledgers and Inventory Books of the Watson Art Galleries in Montreal, Grand Livre II: 24 fév. 1933.

50
Bull Fight, Marseilles

Oil on canvas
Signed, l.l.: "J.W. Morrice"
C. 1904
58.4 x 79.3 cm
Private collection

Inscriptions
On the frame, label: "J.W. Morrice / Title Bull Fighting in Marseille / Fév. 1933 signé William R. Watson"; "Bull Fight / Morrice / For Doctors and Art Exhibition". On the canvas, stamp: "Douane / importation / Paris / Centrale". On the vertical crosspiece: "Modèle déposé B".

Provenance
Private coll., Montreal; Huntley Drummond, Montreal, 1933; William Watson Gallery, Montreal, Feb. 1933; Charles Pacquement, Paris.

Exhibitions
SNBA, 1905, no. 927; GNC, 1937-38, no. 46; MMFA, *Eleven artists in Montreal 1860-1960*, Sept. 8-Oct. 2, 1960; MMFA, *Doctors and Art*, June 6-July 4, 1961, (No catalogue); MMFA, 1965, no. 87; .

Bibliography
Maurice Hamel, *Salons de 1905*, 1905, p. 19; "Art and artists in Canada", *The Star*, Feb. 22, 1933; "Notes of art in Montreal", *The Star*, Mar. 15, 1933; "Works by Morrice now on exhibition", *The Gazette*, Apr. 24, 1933; Buchanan, 1936, pp. 72, 97-98, 165; St. George Burgoyne, 1938; Donald W. Buchanan, *Canadian Painters, from Paul Kane to the Group of Seven*, 1945, ill. no. 20; Pepper, 1966, p. 89; Jean-René Ostiguy, "The sketch-books of James Wilson Morrice", *Apollo*, 103, May 1976, p. 424; Dorais, 1985, pp. 14, 23.

In the collection of the Montreal Museum of Fine Arts there is a preparatory sketch for *Bull Fight, Marseilles* (MMFA, Dr.1982(973)20), executed on a loose sheet that was originally part of Sketch Book no. 18 (MMFA, Dr.973.41). Another preliminary study of this work, painted on wood, exists in a private collection in Toronto.

When it was exhibited at the Salon of the Société nationale des Beaux-Arts in 1905, the art critic Hamel wrote of *Bull Fight, Marseilles*: "Pour la franchise et la fermeté du ton, la richesse de l'harmonie, la *Corrida*, le *Cirque* sont de pures merveilles."[1]

The precise date of the Canadian artist's stay in Marseilles remains uncertain. However, we can deduce that he was there sometime during the summer of 1904, as on July 9th he was in Avignon and planning to visit Martigues and Venice.[2] Sketch Book no. 18 contains some enlightening notes which clearly indicate that the work was completed in 1904. First acquired by Charles Pacquement at an unknown date, *Bull Fight, Marseilles* entered the collection of the Watson Art Gallery in Montreal at the beginning of 1933, and was sold on February 24th, 1933 to Huntley Drummond, a renowned Montreal collector.[3]

[1] "Because of their candor, their confident tone and their sumptuous harmony, the 'corrida', the 'cirque' are sheer marvels." Maurice Hamel, *Salons de 1905*, 1905, p. 19.

[2] Library of Congress, Manuscript division, S79-35857, J. Pennell Collection, box 248, Letter from J.W. Morrice to J. Pennell: Avignon, July 9, 1904.

[3] ACDNGC, Ledgers and Inventory Books of the Watson Art Galleries in Montreal, Ledger II: Feb. 24, 1933.

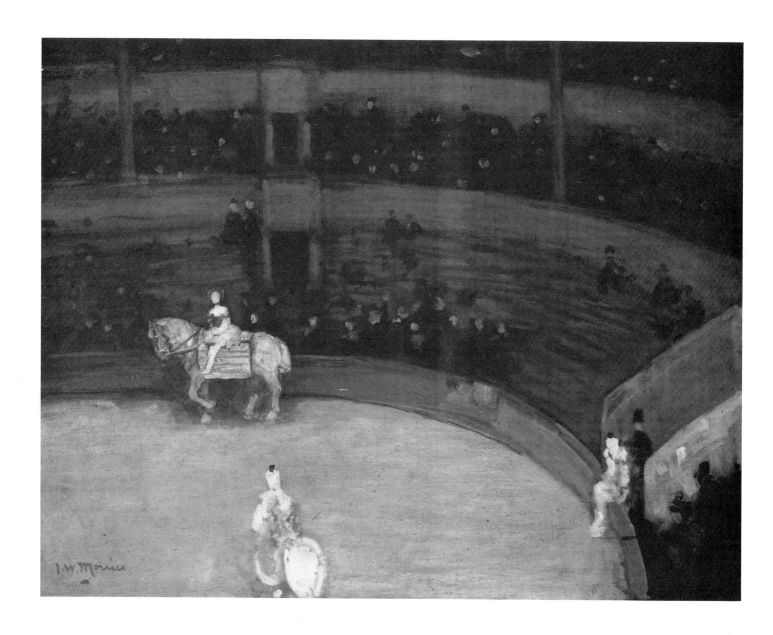

51
Le cirque, Montmartre

Huile sur toile
Signé, b.g.: «J.W. Morrice»
Vers 1904
50,7 x 61,4 cm
Musée des beaux-arts du Canada
366

Inscriptions
Étiquettes: «British Empire Exhibition 1924 Canadian section of Fine Arts»; «Exposition d'art canadien, Musée du Jeu de paume, Paris 1927»; «Exposition de Pittsburgh, nᵒ 3»; «Minneapolis Institute of Arts, L18-748»; «Carnegie Institute Pittsburgh».

Historique des collections
GNC, achat, 1912; Galerie William Scott & Sons, Montréal.

Expositions
IS, 1907, nᵒ 202; Pittsburgh, 1908, nᵒ 255; CAC, 1909, nᵒ 38; AAM, 1909, nᵒ 261; Canadian National Exhibition, *Catalogue of Department of Fine Arts*, 1909, nᵒ 162, ill.; Winnipeg Art Gallery, 1917; Moose Jaw, Public Library, 1918; St. Louis, 1918, nᵒ 26; Chicago, 1919, nᵒ 26; Victoria School of Art and Design, *Fine Arts Week*, (Halifax, 2 fév. 1922), nᵒ 14; *The British Empire Exhibition (1924)*, (Londres, 1924), (Ne figure pas au catalogue); AAM, 1925, nᵒ 92; Paris, 1927, nᵒ 134; GNC, 1932, nᵒ 5; Cornwall Art Association, (Cornwall, Ont., nov.-déc. 1935); GNC, 1937-38, nᵒ 24; London Public Library and Art Museum, *James Wilson Morrice, 1865-1924*, (London, Ont., fév. 1950; Windsor, Ont., Willistead Art Gallery, 5-28 mars 1950), (Pas de cat.); MBAM, 1965, nᵒ 38; Rothman's Art Gallery of Stratford, *Ten Decades 1867-1967, Ten Painters*, (Stratford, Ont., 4 août-3 sept. 1967; Saint-Jean, N.-B., 8 oct.-12 nov. 1967), (Pas de cat.); VAG, 1977, nᵒ 13.

Bibliographie
M. Horteloup, «Le Salon du printemps à l'Art Gallery», *Le Canada*, 1ᵉʳ avril 1909, p. 4; *The Star*, 5 avril 1909; Hector Charlesworth, «The late James Wilson Morrice», *Saturday Night*, 9 fév. 1924, p. 3; «Memorial exhibit of Morrice works», *The Gazette*, 9 nov. 1924; Buchanan, 1936, p. 165; GNC, *L'évolution de l'art au Canada*, 1963, p. 83; John Russell Harper, *La peinture au Canada. Des origines à nos jours*, 1969, p. 250, ill.; Smith McCrea, 1980, pp. 61, 77; Laing, 1984, p. 110, ill. nᵒ 43; Dorais, 1985, p. 14, pl. 22.

Exposé pour la première fois à Londres en 1907, ce tableau fut acquis par la Galerie nationale du Canada en 1912.

À l'instar de l'artiste américain Maurice Brazil Prendergast (1859-1924), Morrice succomba au charme du thème du cirque; il s'inspira, pour sa première oeuvre, du cirque Medrano à Montmartre. Il reprendra ce thème vers 1909-1910 dans *Concarneau, cirque* (cat. nᵒ 67) et dans le carnet d'esquisses nᵒ 15.

La technique et la palette de Morrice, ici, rappellent *Combat de taureaux, Marseille* (cat. nᵒ 50); c'est pourquoi nous datons *Le cirque, Montmartre* de la même période, c'est-à-dire vers 1904.

Lorsqu'il fut exposé en 1909 à Montréal, à l'Art Association, il a soulevé l'admiration du critique du *Canada*, M. Horteloup:

Quelle exquise vision que ce cirque où, dans l'arène, l'étoile, assise sur un puissant percheron, scintille dans le rose délicat de son maillot tandis que dans son brillant costume l'habituel clown déambule en excitant les rires de l'assistance devinée dans la pénombre. Il y a quelques années, notre grand peintre Lucien Simon s'attaquait à ce sujet analogue pour en faire un chef-d'oeuvre, M. Morrice n'a pas moins bien réussi: ce petit tableau est tout un poème philosophique en même temps qu'une symphonie exquise dont les harmonies réjouissent l'oeil et l'oreille[1].

[1] M. Horteloup, «Le Salon du printemps à l'Art Gallery», *Le Canada*, 1ᵉʳ avril 1909, p. 4.

51
The Circus, Montmartre

Oil on canvas
Signed, l.l.: "J.W. Morrice"
C. 1904
50.7 x 61.4 cm
National Gallery of Canada
366

Inscriptions
Labels: "British Empire Exhibition 1924 Canadian section of Fine Arts"; "Exposition d'art canadien, Musée du Jeu de paume, Paris 1927"; "Exposition de Pittsburgh, no. 3"; "Minneapolis Institute of Arts, L18-748"; "Carnegie Institute Pittsburgh".

Provenance
NGC, purchase, 1912; William Scott & Sons Gallery, Montreal.

Exhibitions
IS, 1907, no. 202; Pittsburgh, 1908, no. 255; CAC, 1909, no. 38; AAM, 1909, no. 261; Canadian National Exhibition, *Catalogue of Department of Fine Arts*, 1909, no. 162, ill.; Winnipeg Art Gallery, 1917; Moose Jaw, Public Library, 1918; St. Louis, 1918, no. 26; Chicago, 1919, no. 26; Victoria School of Art and Design, *Fine Arts Week*, (Halifax, Feb. 2, 1922), no. 14; *The British Empire Exhibition (1924)*, (London, 1924), (Not present in the catalogue); AAM, 1925, no. 92; Paris, 1927, no. 134; NGC, 1932, no. 5; Cornwall Art Association, (Cornwall, Ont., Nov.-Dec. 1935); NGC, 1937-38, no. 24; London Public Library and Art Museum, *James Wilson Morrice, 1865-1924*, (London, Ont., Feb. 1950; Windsor, Ont., Willistead Art Gallery, Mar. 5-28, 1950), (No catalogue); MMFA, 1965, no. 38; Rothman's Art Gallery of Stratford, *Ten Decades 1867-1967, Ten Painters*, (Stratford, Ont., Aug. 4-Sept. 3, 1967; St. John, N.B., Oct. 8-Nov. 12, 1967), (No catalogue); VAG, 1977, no. 13.

Bibliography
M. Horteloup, "Le Salon du printemps à l'Art Gallery", *Le Canada*, Apr. 1, 1909, p. 4; *The Star*, Apr. 5, 1909; Hector Charlesworth, "The late James Wilson Morrice", *Saturday Night*, Feb. 9, 1924, p. 3; "Memorial exhibit of Morrice works", *The Gazette*, Nov. 9, 1924; Buchanan, 1936, p. 165; NGC, *Development of Canadian Art*, 1963, p. 83; John Russell Harper, *La peinture au Canada. Des origines à nos jours*, 1969, p. 250, ill.; Smith McCrea, 1980, pp. 61, 77; Laing, 1984, p. 110, ill. no. 43; Dorais, 1985, p. 14, pl. 22.

Exhibited for the first time in London in 1907, *The Circus, Montmartre* was acquired by the National Gallery of Canada in 1912.

Like the American painter Maurice Brazil Prendergast (1859-1924), Morrice was fascinated by the circus; his inspiration for this, his first work on the theme, was the Medrano Circus in Montmartre. In 1909 and 1910, he dealt with the subject again in *The Circus, Concarneau* (cat. 67) and in Sketch Book no. 15.

The technique and palette employed in *The Circus, Montmartre* are very similar to those used in *Bull Fight, Marseilles* (cat. 50), which encourages us to date it to the same period—about 1904.

When shown in Montreal at the Art Association in 1909, the work drew the admiration of the Canadian art critic, M. Horteloup:

Quelle exquise vision que ce cirque où, dans l'arène, l'étoile, assise sur un puissant percheron, scintille dans le rose délicat de son maillot tandis que dans son brillant costume l'habituel clown déambule en excitant les rires de l'assistance devinée dans la pénombre. Il y a quelques années, notre grand peintre Lucien Simon s'attaquait à ce sujet analogue pour en faire un chef-d'oeuvre, M. Morrice n'a pas moins bien réussi: ce petit tableau est tout un poème philosophique en même temps qu'une symphonie exquise dont les harmonies réjouissent l'oeil et l'oreille[1].

[1] "What an exquisite vision is this circus where, in the ring, the star of the show, astride her sturdy mount, glitters in the delicate pink of her costume; while in his usual flamboyant outfit, the clown strolls about drawing laughter from the crowd, just barely visible in the shadows. A few years ago, our great painter Lucien Simon tackled this very subject and came up with a masterpiece. M. Morrice's success is no less noteworthy: this small painting is both a genuine philosophical poem and an exquisite symphony whose harmonies delight both the eye and the ear." M. Horteloup, "Le Salon du printemps à l'Art Gallery", *Le Canada*, Apr. 1, 1909, p. 4.

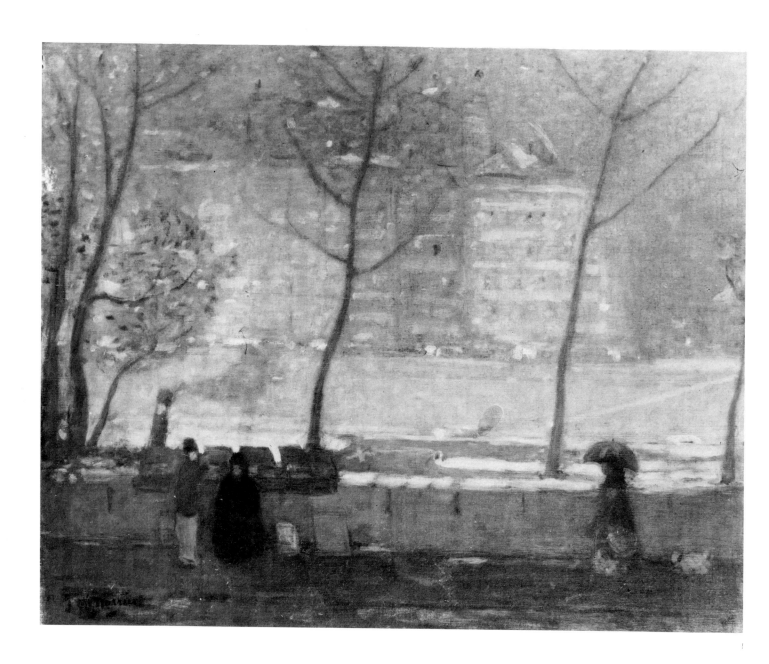

52
Quai des Grands-Augustins

Huile sur toile
Signé, b.g.: «J.W. Morrice»
Vers 1904
65 x 80 cm
Musée d'Orsay, Paris
RF 1980-146

Inscriptions
Au verso sur la toile, en rouge: «Lux 1121»; en noir: «RF 1980-146»; en blanc: «39». Sur le châssis, étiquette imprimée: «Musée national du Luxembourg»; au crayon noir (de la main de l'artiste): «No 2, Quai des Grands-Augustins J. W. Morrice»; en noir: «13TFR»; «279 M»; en bleu: «II 203»; peint en rouge: «J X P». Sur l'encadrement, en noir: «box 5»; «4272»; étiquette: «Morrice 203 Quai des Gds- Augustins; étiquette en forme de palette d'artiste: «Dorure sur bois et encadrements Dambreville 12 rue Douai 12 Paris»; étiquettes imprimées: «Robinot frères emballeur 86 Bd Garibaldi Paris 15ᵉ»; «Musée du Jeu de paume»; au crayon noir: «3474 M». Sur la traverse, estampille: «Marque déposée B».

Historique des collections
Musée d'Orsay, Paris, 1980; Musée national d'art moderne, Paris, après la Deuxième Guerre mondiale; Musée du Jeu de paume, Paris, avant 1924; Musée du Luxembourg, Paris, 1905; acquis de l'artiste par l'État français, 1904.

Expositions
SNBA, 1904, nᵒ 923; Simonson, 1926, nᵒ 1; Paris, 1927, nᵒ 166; GNC, 1937-38, nᵒ 2.

Bibliographie
Maurice Hamel, *Salons de 1904*, 1904, p. 24; William H. Ingram, «Canadian artists abroad», *The Canadian Magazine*, 28, nov. 1906-avril 1907, p. 220; «Studio-Talk Toronto», *The Studio*, 47, juil. 1909, p. 154; Marius Leblond et Ary Leblond, *Peintres de races*, 1910, p. 202; Charles Louis Borgmeyer, «The Master impressionists», *The Fine Arts Journal*, 28.6, juin 1913, ill. p. 353; «*Open Stream* by Robinson is bought in Paris», *The Star*, 17 fév. 1932; Buchanan, 1936, pp. 83, 163; Lyman, 1945, p. 24; A.Ch.V. Guttenberg, *Early Canadian Art and Literature*, 1969, p. 144; Dorais, 1985, p. 14, pl. 21.

Acquis par l'État français au Salon de la Société nationale des Beaux-Arts de 1904, le *Quai des Grands-Augustins* fit partie de la collection du Musée du Luxembourg à partir de 1905. Le critique Maurice Hamel louangea le fin coloriste J.W. Morrice en parlant de «ses lueurs tremblantes dans un blême crépuscule d'hiver».
L'auteur s'intéresse depuis longtemps au thème du quai: la femme au parapluie, au premier plan à droite, reprend un dessin du carnet nᵒ 11 (cat. nᵒ 13), daté vers 1895. Ici, Morrice utilise une palette dans les nuances de beige, brun et rose, amincit la couche picturale — les tons de rose rappellent *Jeune Vénitienne* (vers 1902) (cat. nᵒ 42) — et applique la couleur par petites touches subtiles. La luminosité de l'arrière-plan fait de cette oeuvre une des très bonnes réussites parmi les études de lumière de l'artiste.

52
Quai des Grands-Augustins

Oil on canvas
Signed, l.l.: "J.W. Morrice"
C. 1904
65 x 80 cm
Musée d'Orsay, Paris
RF 1980-146

Inscriptions
On the back, on the canvas, in red: "Lux 1121"; in black: "RF 1980-146"; in white: "39". On the stretcher, printed label: "Musée national du Luxembourg"; in black pencil (in the artist's hand): "No 2, Quai des Grands-Augustins J. W. Morrice"; in black: "13TFR"; "279 M"; in blue: "II 203"; painted in red: "J X P". On the frame, in black: "box 5"; "4272"; label: "Morrice 203 Quai des Gds-Augustins"; artist's palette-shaped label: "Dorure sur bois et encadrements Dambreville 12 rue Douai 12 Paris"; printed labels: "Robinot frères emballeur 86 Bd Garibaldi Paris 15e"; "Musée du Jeu de paume"; in black pencil: "3474 M". On the crosspiece, stamp: "Marque déposée B".

Provenance
Musée d'Orsay, Paris, 1980; Musée national d'art moderne, Paris, following the Second World War; Musée du Jeu de paume, Paris, before 1924; Musée du Luxembourg, Paris, 1905; acquired from the artist by France, 1904.

Exhibitions
SNBA, 1904, no. 923; Simonson, 1926, no. 1; Paris, 1927, no. 166; NGC, 1937-38, no. 2.

Bibliography
Maurice Hamel, *Salons de 1904*, 1904, p. 24; William H. Ingram, "Canadian artists abroad", *The Canadian Magazine*, 28, Nov. 1906-Apr. 1907, p. 220; "Studio-Talk Toronto", *The Studio*, 47, July 1909, p. 154; Marius Leblond and Ary Leblond, *Peintres de races*, 1910, p. 202; Charles Louis Borgmeyer, "The Master impressionists", *The Fine Arts Journal*, 28.6, June 1913, ill. p. 353; "*Open Stream* by Robinson is bought in Paris", *The Star*, Feb. 17, 1932; Buchanan, 1936, pp. 83, 163; Lyman, 1945, p. 24; A.Ch.V. Guttenberg, *Early Canadian Art and Literature*, 1969, p. 144; Dorais, 1985, p. 14, pl. 21.

The French government acquired *Quai des Grands-Augustins* at the exhibition of the Société nationale des Beaux-Arts in 1904, and in 1905 the work became part of the collection of the Musée du Luxembourg. Morrice's talents as a colourist drew the praise of the art critic Maurice Hamel, who delighted in the artist's "flickering gleams in a pale winter twilight".
The theme of river embankments had long been one of the artist's favourite subjects. The woman carrying an umbrella depicted on the right-hand side of this painting had previously appeared in a drawing in Sketch Book no. 11 (cat. 13), which dates from 1895. For this painting, Morrice employed a palette in tones of beige, brown and pink; this last colour is particularly evocative of *Venetian Girl* (cat. 42), which dates from 1902. The paint layer of the work is quite light and the colours has been applied in small, delicate strokes. The luminous quality of the background makes the painting one of the most successful among Morrice's studies of light.

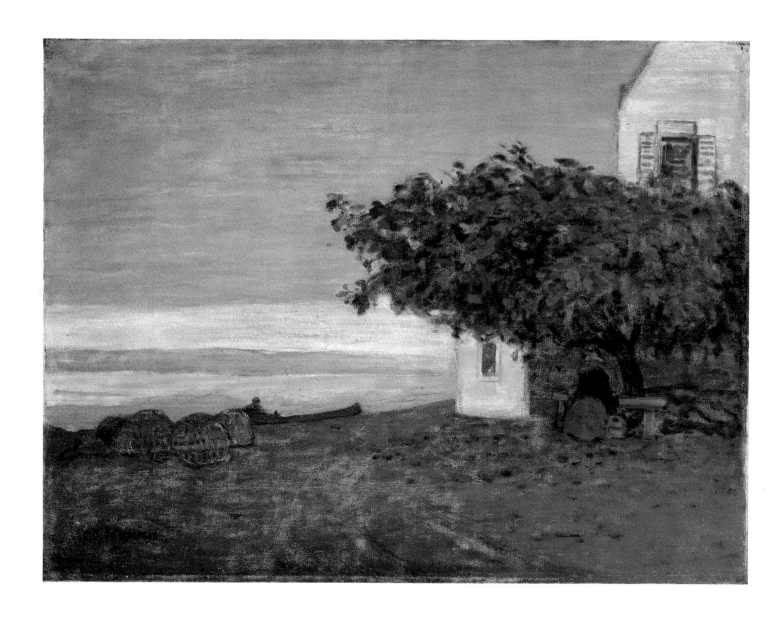

53
Bretagne, le matin

Huile sur toile
Signé, b.g.: «J.W. Morrice»
Vers 1904-1906
60,6 x 81,2 cm
Musée des beaux-arts de Montréal
925.337, don de la succession de l'artiste

Inscriptions

Sur l'encadrement, étiquette: «The National Gallery of Canada J.W. Morrice Retrospective Exhibition cat. 110 Box no. 11». Sur le châssis, étiquettes: «25»; «Morrice Estate House by the River»; «Box 2 No. 5 The Elsie Perrin Williams Memorial Art Museum, London, Canada». Sur la traverse centrale, au crayon noir: «3380M». Sur le châssis, au crayon bleu: «Case 10 House by the River Estate J.W.M. Return to W. Scott & Sons».

Expositions

AAM, 1909, n° 258 (sous le titre *Morning, Brittany*); IS, 1910, n° 129 (sous le titre *Le matin, Bretagne*); *Catalogue of an Exhibition of the Works of Modern French Artists*, (Brighton, Angleterre, 16 juin-31 août 1910), n° 76 (sous le titre *Le matin, Bretagne*); AAM, 1925, n° 25 (sous le titre *House by the River*); London Public Library and Art Museum, *James Wilson Morrice, 1865-1924*, (London, Ont., fév. 1950; Windsor, Ont., Willistead Art Gallery, 5-28 mars 1950), (Pas de cat.); Waterloo Art Gallery, *James Wilson Morrice 1865-1924*, (Kitchener, Ont., 8 janv.-2 fév. 1964), (Pas de cat.); MBAM, 1965 (hors catalogue, présenté au MBAM seulement); *J.W. Morrice (1865-1924): Paintings and Water Colours from the Permanent Collection of the Montreal Museum of Fine Arts*, (St. Catharines, Ont., 11-27 nov. 1966), (Pas de cat.).

Bibliographie

«60,804 visitors to art exhibitions», *The Gazette*, 2 janv. 1926; Buchanan, 1936, p. 162 (sous le titre *House by the River*); MBAM, *Catalogue of Paintings*, 1960, p. 29; Pepper, 1966, p. 88 (sous le titre *House by the River*); William R. Johnston, «James Wilson Morrice: A Canadian abroad», *Apollo*, 87.76, juin 1968, p. 452, ill.

Il existe dans une collection particulière de Toronto une étude[1] pour *Bretagne, le matin*. Dans ce tableau, Morrice a voulu représenter une maison de pêcheur le long d'une rivière: les cages à poisson, à gauche, sont typiques de régions de pêche côtière. En revanche, la maison et la femme assise sur un banc, à droite, rappellent *Effet de neige, le traîneau* (ill. 8).

Les roses et les verts ainsi que la ligne d'horizon dans les mauves ne sont pas sans rappeler *Sur la route* (MBAM, 943.786). Le traitement de l'arbre, à gauche, se rapproche de *Quai des Grands-Augustins, Paris* (cat. n° 76). Cependant, la juxtaposition des taches rectangulaires de rose et de vert pour le ciel situe d'emblée ce tableau dans la période 1904-1906.

[1] *Étude pour Bretagne, le matin*, huile sur carton, 23 x 33 cm.

53
Morning, Brittany

Oil on canvas
Signed, l.l.: "J.W. Morrice"
C. 1904-1906
60.6 x 81.2 cm
The Montreal Museum of Fine Arts
925.337, gift of the artist's estate

Inscriptions

On the frame, label: "The National Gallery of Canada J.W. Morrice Retrospective Exhibition cat. 110 Box no. 11". On the stretcher, labels: "25"; "Morrice Estate House by the River"; "Box 2 No. 5 The Elsie Perrin Williams Memorial Art Museum, London, Canada". On the centre crosspiece, in black pencil: "3380M". On the stretcher, in blue pencil: "Case 10 House by the River Estate J.W.M. Return to W. Scott & Sons".

Exhibitions

AAM, 1909, no. 258 (entitled *Morning, Brittany*); IS, 1910, no. 129 (entitled *Le matin, Bretagne*); *Catalogue of an Exhibition of the Works of Modern French Artists*, (Brighton, England, June 16-Aug. 31, 1910), no. 76 (entitled *Le matin, Bretagne*); AAM, 1925, no. 25 (entitled *House by the River*); London Public Library and Art Museum, *James Wilson Morrice, 1865-1924*, (London, Ont., Feb. 1950; Windsor, Ont., Willistead Art Gallery, Mar. 5-28, 1950), (No catalogue); Waterloo Art Gallery, *James Wilson Morrice 1865-1924*, (Kitchener, Ont., Jan. 8-Feb. 2, 1964), (No catalogue); MMFA, 1965 (Not catalogued, presented only at the MMFA); *J.W. Morrice (1865-1924): Paintings and Water Colours from the Permanent Collection of the Montreal Museum of Fine Arts*, (St. Catharines, Ont., Nov. 11-27, 1966), (No catalogue).

Bibliography

"60,804 visitors to art exhibitions", *The Gazette*, Jan. 2, 1926; Buchanan, 1936, p. 162 (entitled *House by the River*); MMFA, *Catalogue of Paintings*, 1960, p. 29; Pepper, 1966, p. 88 (entitled *House by the River*); William R. Johnston, "James Wilson Morrice: A Canadian abroad", *Apollo*, 87.76, June 1968, p. 452, ill.

A preparatory study for *Morning, Brittany* exists in a private Toronto collection.[1] In this work, Morrice's aim was to portray a fisherman's house nestled alongside a river, yet the fish traps on the left-hand side of the work are more typical of those found in coastal fishing areas. The representation, on the right, of the house and the female figure seated on a bench recall another work—*Effet de neige, le traîneau* (ill. 8).

The shades of pink and green and the mauve tint of the horizon are somewhat reminiscent of *Sur la route* (MMFA, 943.786) and the handling of the tree, to the left of the canvas, is evocative of *Quai des Grands-Augustins, Paris* (cat. 76). However, the juxtaposition of rectangular patches of pink and green to represent the sky is a strong indication that this canvas dates from the 1904-1906 period.

[1] *Study for Morning Brittany*, oil on cardboard, 23 x 33 cm.

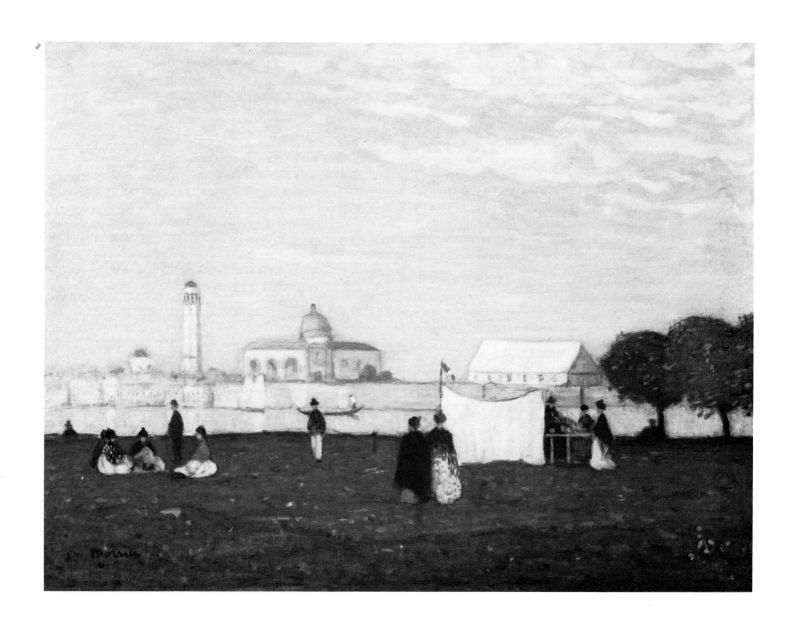

54

L'église San Pietro di Castello, Venise

Huile sur toile
Signé, b.g.: «J.W. Morrice»
Vers 1904-1905
60,9 x 81,2 cm
Power Corporation du Canada

Inscriptions
Sur l'encadrement, étiquette déchirée: «W. Scott & Sons [?]»; étiquettes: «Walter Klinkhoff Gallery»; «XXIX Biennale Internazionale d'Arte/di Venezia, 1958/412».

Historique des collections
Power Corporation du Canada, 1972; W.F. Angus.

Expositions
SNBA, 1905, nº 929; GNC, 1937-38, nº 29; Venise, 1958, nº 2.

Bibliographie
Buchanan, 1936, p. 173; Pepper, 1966, p. 93.

L'église San Pietro di Castello, Venise fut exposé pour la première fois au Salon de la Société nationale des Beaux-Arts de 1905. Le carnet d'esquisses nº 18 (MBAM, 973.41) contient déjà deux dessins préparatoires qu'il prit sur le motif à Venise durant l'été 1904. L'église, qui servit de cathédrale de 1451 à 1807, est située sur l'île San Pietro, juste à l'est de l'arsenal.

Les tons pastel roses, bleus et verts évoquent *Concarneau* (collection particulière). Ici, Morrice a divisé sa composition en quatre bandes verticales, créant une luminosité singulière.

54

Church of San Pietro di Castello, Venice

Oil on canvas
Signed, l.l.: "J.W. Morrice"
C. 1904-1905
60.9 x 81.2 cm
Power Corporation of Canada

Inscriptions
On the frame, torn label: "W. Scott & Sons [?]"; labels: "Walter Klinkhoff Gallery"; "XXIX Biennale Internazionale d'Arte/di Venezia, 1958/412".

Provenance
Power Corporation of Canada, 1972; W.F. Angus.

Exhibitions
SNBA, 1905, no. 929; NGC, 1937-38, no. 29; Venice, 1958, no. 2.

Bibliography
Buchanan, 1936, p. 173; Pepper, 1966, p. 93.

Church of San Pietro di Castello, Venice was originally exhibited in 1905 at the Salon of the Société nationale des Beaux-Arts. Sketch Book no. 18 (MMFA, 973.41) contains two preparatory drawings that Morrice executed in Venice during the summer of 1904. The church, which served as a cathedral from 1451 to 1807, is situated on the island of San Pietro, a short distance east of the arsenal.

The pastel shades of pink, blue and green are reminiscent of those employed in *Concarneau* (private collection). By dividing the composition into four vertical bands Morrice has succeeded, in this work, in creating a most remarkable luminosity.

55
Port de Venise

Huile sur toile
Signé, b.d.: «J.W. Morrice»
Vers 1905
50,5 x 61 cm
Musée des beaux-arts de Montréal
949.1018, legs M^lle Leila Hosmer Perry

Inscriptions
Sur le châssis, étiquette manuscrite à l'encre: «Sold to C.R. Hosmer Esq.»; au crayon bleu: «2981 M». Sur l'encadrement, étiquettes: «Exposition de Londres / Pottier emballeur / de tableaux et d'objets d'art / 14, rue Gaillon, Paris»; «Rack 27»; «Caisse n° 2 / 14 Marine Scene, Martigues»; «National Gallery of Canada / J.W. Morrice Retrospective ex. / Catalogue no. 14 / Box no. 2»; «Wildenstein & Co. Ltd. / 147 New Bond Street / London Exhibition James Wilson Morrice / 4th July-2 August cat. no. 14 / Marine Scene, Martigues / Montreal Museum of Fine Arts»; «Dorure, Encadrements Dambreville. H. Hervieux Gendre Successeur 12, rue Douai, 12 Paris».

Historique des collections
MBAM, 1949; Elwood Hosmer, avril 1909.

Expositions
IS, 1906, n° 139 [?]; SA, 1908, n° 148 [?]; AAM, 1909, n° 257; CAC, 1909, n° 34; McDonald College, (Sainte-Anne-de-Bellevue, Qué., mai-juin 1955), (Pas de cat.); Waterloo Art Gallery, *James Wilson Morrice 1865-1924*, (Kitchener, Ont., 8 janv.-2 fév. 1964), (Pas de cat.); MBAM, 1965, n° 86; *J.W. Morrice (1865-1924): Paintings and Water Colours from the Permanent Collection of the Montreal Museum of Fine Arts*, (St. Catharines, Ont., 11-27 nov. 1966), (Pas de cat.); Bath, 1968, n° 14; Bordeaux, 1968, n° 14; MBAM, 1976-77, n° 12; Agnes Etherington Art Centre, *Canadian Artists in Venice, 1830-1930*, 1984, n° 42.

Bibliographie
The Star, 5 avril 1909; ABMBAM, *Exhibition Album*, n° 6, «Twenty-fifth Annual Spring Exhibition», pp. 43-44; MBAM, *Catalogue of Paintings*, 1960, p. 33; Claude Jasmin, «J.W. Morrice ou la vie de bohème d'un Écossais de Montréal», *La Presse*, 2 oct. 1965, p. 3, ill.; Jules Bazin, «Hommage à James Wilson Morrice, 1865-1924», *Vie des Arts*, 40, automne 1965, p. 22, ill.; Pepper, 1966, p. 89; Dorais, 1985, p. 16, pl. 31.

Comme l'a justement souligné David McTavish, ce tableau représente une vue de Venise à partir du Viale Trieste en face du jardin public. Ce tableau, qui faisait partie d'une série de quatorze que Morrice a fait venir au Canada en février 1909[1], a été acheté par Elwood Hosmer en avril lors du Salon du printemps de l'Art Association[2]. Il a peut-être été exposé à Londres en 1906 sous le titre de *Marine*[3] et probablement à Paris en 1908 au Salon d'automne.

La collection McMichael d'art canadien conserve une étude à l'huile pour ce tableau. Une datation vers 1905 nous paraît vraisemblable étant donné certains traits stylistiques communs à *Régates de Saint-Malo* (collection particulière, Montréal).

[1]Bibl. de l'AGO, Correspondance de J.W. Morrice, Lettre de J.W. Morrice à Ed. Morris: [fév. 1909].

[2]*The Star*, 5 avril 1909.

[3]Une étiquette au dos du tableau nous porte à croire qu'il a été exposé à Londres avant 1909, à l'International Society de janvier et février 1906.

55
Port of Venice

Oil on canvas
Signed, l.r.: "J.W. Morrice"
C. 1905
50.5 x 61 cm
The Montreal Museum of Fine Arts
949.1018, Miss Leila Hosmer Perry bequest

Inscriptions
On the stretcher, label, handwritten in ink: "Sold to C.R. Hosmer Esq."; in blue pencil: "2981 M". On the frame, labels: "Exposition de Londres / Pottier emballeur / de tableaux et d'objets d'art / 14, rue Gaillon, Paris"; "Rack 27"; "Caisse no. 2 / 14 Marine Scene, Martigues"; "National Gallery of Canada / J.W. Morrice Retrospective ex. / Catalogue no. 14 / Box no. 2"; "Wildenstein & Co. Ltd. / 147 New Bond Street / London Exhibition James Wilson Morrice / 4th July-2 August cat. no. 14 / Marine Scene, Martigues / Montreal Museum of Fine Arts"; "Dorure, Encadrements Dambreville. H. Hervieux Gendre Successeur 12, rue Douai, 12 Paris".

Provenance
MMFA, 1949; Elwood Hosmer, Apr. 1909.

Exhibitions
IS, 1906, no. 139 [?]; SA, 1908, no. 148 [?]; AAM, 1909, no. 257; CAC, 1909, no. 34; McDonald College, (Sainte-Anne-de-Bellevue, Que., May-June 1955), (No catalogue); Waterloo Art Gallery, *James Wilson Morrice 1865-1924*, (Kitchener, Ont., Jan. 8.-Feb. 2, 1964), (No catalogue); MMFA, 1965, no. 86; *J.W. Morrice (1865-1924): Paintings and Water Colours from the Permanent Collection of the Montreal Museum of Fine Arts*, (St. Catharines, Ont., Nov. 11-27, 1966), (No catalogue); Bath, 1968, no. 14; Bordeaux, 1968, no. 14; MMFA, 1976-77, no. 12; Agnes Etherington Art Centre, *Canadian Artists in Venice, 1830-1930*, 1984, no. 42.

Bibliography
The Star, Apr. 5, 1909; ALMMFA, *Exhibition Album*, no. 6, "Twenty-fifth Annual Spring Exhibition", pp. 43-44; MMFA, *Catalogue of Paintings*, 1960, p. 33; Claude Jasmin, "J.W. Morrice ou la vie de bohème d'un Écossais de Montréal", *La Presse*, Oct. 2, 1965, p. 3, ill.; Jules Bazin, "Hommage à James Wilson Morrice, 1865-1924", *Vie des Arts*, 40, Autumn 1965, p. 22, ill.; Pepper, 1966, p. 89; Dorais, 1985, p. 16, pl. 31.

As David McTavish has correctly pointed out, this canvas represents a view of Venice as seen from the Viale Trieste, opposite the public gardens. The painting—part of a series of fourteen works that Morrice had shipped to Canada in February, 1909[1]—was purchased by Elwood Hosmer in April, 1909, during the Spring Exhibition of the Art Association of Montreal.[2] It may well have been exhibited in London in 1906, under the title *Marine*,[3] and was almost certainly shown again in Paris at the 1908 Salon d'automne.

An oil study for this painting is presently part of The McMichael Canadian Collection. Owing to a certain stylistic similarity between it and *Régates de Saint-Malo* (private collection, Montreal), it seems likely that the work was executed in about 1905.

[1]Library of the AGO, J.W. Morrice Correspondence, Letter from J.W. Morrice to Ed. Morris: [Feb. 1909].

[2]*The Star*, Apr. 5, 1909.

[3]A label fixed to the back of the work indicates that it may well have been shown before 1909, at the exhibition of the International Society, in January and February 1906.

56

Étude pour
Effet de neige,
le traîneau

Huile sur bois
Non signé
Vers 1905-1906
15,5 x 12,5 cm
Collection particulière

Présenté à Montréal
et à Toronto seulement

Inscriptions
Estampille: «Estate F.R. Heaton»; à l'encre: «Sketch for canvas in Musée de Lyon Effet de neige / Canada».

Historique des collections
Coll. particulière; Galerie Walter Klinkhoff, Montréal; Mme Préfontaine; Galerie Continentale, Montréal; F.R. Heaton, Montréal.

Cette *Étude pour Effet de neige, le traîneau,* caractéristique des recherches de Morrice pour cette période, a probablement été exécutée à l'hiver 1905-1906 lors de son séjour au Canada. On peut voir une esquisse rapide au crayon, notamment pour le traîneau à droite de la composition. Morrice utilise une touche vive et laisse à découvert le fond du panneau de bois en plusieurs endroits.

Effet de neige, le traîneau (ill. 8) fut exposé au Salon de la Société nationale des Beaux-Arts de Paris sous le titre *Effet de neige (traîneau)* en 1906 et acquis aussitôt par le Musée de Lyon[1]. Morrice, faisant allusion au salon, écrit à l'artiste américain Robert Henri: "The Salon is poor this year. I have four pictures—all snow effects—hence they refer to me as "our lady of the Snow", reference to Kipling poem about Canada[2]."

Morrice séjourna au Canada à l'automne 1905 et ce, jusque vers le 20 février 1906[3]. C'est vraisemblablement durant ce séjour qu'il exécuta la pochade pour ce tableau, mais nous ne connaissons aucun dessin préparatoire. Le thème du traîneau sur un chemin enneigé a été repris plusieurs fois par l'artiste québécois tout au long de sa carrière, comme l'attestent *Paysage d'hiver* (MBAM, 1981.6), *Winter Scene, Quebec* (AGO, 56/27), *Entrance to a Quebec Village* (collection particulière, Toronto et collection particulière, Peterborough) et *Maison de ferme québécoise* (cat. nº 101).

[1]René Jullian, «Un tableau de J.W. Morrice: *Le traîneau* du Musée de Lyon», *Vie des Arts,* 52, automne 1968, nº 52, pp. 63-64, ill.

[2]«Le Salon est mauvais cette année. J'y ai quatre tableaux — tous des effets de neige — et alors on me donne le sobriquet de "Notre-Dame-des-Neiges", par allusion au poème de Kipling sur le Canada.» Yale, BRBL, Lettre de J.W. Morrice à R. Henri: [Paris], 23 juin [1906].

[3]John Sloan, *New York Scene: From the Diaries, Notes and Correspondence, 1906-1913,* 1965, p. 15.

56

Study for
Effet de neige,
le traîneau

Oil on wood
Unsigned
C. 1905-1906
15.5 x 12.5 cm
Private collection

Presented only in Montreal and Toronto

Inscriptions
Stamp: "Estate F.R. Heaton"; in ink: "Sketch for canvas in Musée de Lyon Effet de neige / Canada".

Provenance
Private coll.; Walter Klinkhoff Gallery, Montreal; Mrs. Préfontaine; Continental Gallery, Montreal; F.R. Heaton, Montreal.

Probably completed in the winter of 1905-1906, during his stay in Canada, *Study for Effet de neige, le traîneau* is typical of Morrice's work from this period. The quick pencil sketch is quite apparent—particularly of the sleigh on the right-hand side of the composition. The touch is lively and Morrice left the wood surface of the panel exposed in several places.

Effet de neige, le traîneau (ill. 8) was shown in 1906 at the Salon of the Société nationale des Beaux-Arts in Paris, under the title *Effet de neige (traîneau).* It was purchased by the Musée de Lyon at this time.[1] Morrice, speaking of the Salon, wrote to the American artist Robert Henri: "The Salon is poor this year. I have four pictures—all snow effects—hence they refer to me as "our lady of the Snow", reference to Kipling poem about Canada."[2]

Morrice travelled to Canada in the autumn of 1905 and remained until February 20th, 1906.[3] It was almost certainly during this stay that he executed the *pochade* entitled *Study for Effet de neige, le traîneau.* We do not know, however, of the existence of any preparatory drawings for the work. The theme of a sleigh on a snow-covered road reappears in a number of the Quebec artist's works from throughout his career; among these are *Winter Landscape* (MMFA, 1981.6), *Winter Scene, Quebec* (AGO, 56/27), *Entrance to a Quebec Village* (private collection, Toronto and private collection, Peterborough) and *Quebec Farmhouse* (cat. 101).

[1]René Jullian, "Un tableau de J.W. Morrice: *Le traîneau* du Musée de Lyon", *Vie des Arts,* 52, Autumn 1968, no. 52, pp. 63-64, ill.

[2]Yale, BRBL, Letter from J.W. Morrice to R. Henri: [Paris], June 23, [1906].

[3]John Sloan, *New York Scene: From the Diaries, Notes and Correspondence, 1906-1913,* 1965, p. 15.

57

Le bac, Québec

Huile sur toile
Signé, b.g.: «J.W. Morrice»
Vers 1906
62 x 81,7 cm
Musée des beaux-arts du Canada
4301

Présenté à Montréal seulement

Inscriptions
Étiquettes: «W. Scott & Sons/1490 Drummond St., Montreal»; «FG No. 28847/J.W. Morrice/Le Bac de Québec»; «Le bac/James Morrice/appt. à Mr. A. Schoeller».

Historique des collections
GNC, 1939; Galerie William Scott & Sons, Montréal, 1932; André Schoeller, Paris, avant 1924.

Expositions
SA, 1924, nº 2512; Paris, 1927, nº 161; Galerie William Scott & Sons, *James Wilson Morrice: Exhibition of Paintings*, 1932, nº 20; GNC, 1932, nº 27; AGO, 1932, nº 20; Mellors Fine Arts Galleries, *James Wilson Morrice: Exhibition of Paintings*, (Toronto, 7-30 avril 1934), nº 21; Tate Gallery, *A Century of Canadian Art*, (Londres, 1938), nº 162; Elsie Perrin Williams Memorial Public Library & Art Museum, *Milestones of Canadian Art*, 1942, nº 30; Yale University Art Gallery, *Canadian Art 1760-1943*, (New Haven, Conn., 1944), (Pas de cat.); *Pintura Canadense Contemporanea*, 1944, p. 28; GNC, *Le développement de la peinture au Canada 1665-1945*, 1945, nº 111; Virginia Museum of Fine Arts et GNC, *Exhibition of Canadian Painting 1668-1948*, 1949, nº 54; Museum of Fine Arts, *Forty Years of Canadian Painting*, (Boston, 1949), nº 66; AGO, *Fifty Years of Painting in Canada, 1900-1950*, (Toronto, 1949), nº 10, ill.; National Gallery of Art, *Canadian Painting*, (Washington, D.C., 1950), nº 60, ill.; GNC, *Coronation Exhibition*, (Ottawa, 1953), nº 51; *Canadian Paintings 1857-1957*, (Calgary, 28 avril-4 mai 1957), nº 18; Venise, 1958, nº 11; R.H. Hubbard, *Arte Canadiense*, 1960, nº 102, ill.; Gilberte Martin-Méry, *L'art au Canada*, 1962, nº 50; MBAM, 1965, nº 21, ill.; VAG, *Images for a Canadian Heritage*, (Vancouver, 20 sept.-30 oct. 1966), nº 58, ill.; GNC, *Trois cents ans d'art canadien*, 1967, nº 180, ill.; Bath, 1968, nº 24; Bordeaux, 1968; nº 24; Elvehjem Art Center, *Canadian Landscape Painting 1670-1930*, (Madison, Wisc., University of Wisconsin, 1973), nº 34; MBAM, 1976-77, nº 24.

57

The Ferry, Quebec

Oil on canvas
Signed, l.l.: "J.W. Morrice"
C. 1906
62 x 81.7 cm
National Gallery of Canada
4301

Presented only in Montreal

Inscriptions
Labels: "W. Scott & Sons/1490 Drummond St., Montreal"; "FG No. 28847/J.W. Morrice/Le Bac de Québec"; "Le bac/James Morrice/appt. à Mr. A. Schoeller".

Provenance
NGC, 1939; William Scott & Sons Gallery, Montreal, 1932; André Schoeller, Paris, before 1924.

Exhibitions
SA, 1924, no. 2512; Paris, 1927, no. 161; William Scott & Sons Gallery, *James Wilson Morrice: Exhibition of Paintings*, 1932, no. 20; NGC, 1932, no. 27; AGO, 1932, no. 20; Mellors Fine Arts Galleries, *James Wilson Morrice: Exhibition of Paintings*, (Toronto, Apr. 7-30, 1934), no. 21; Tate Gallery, *A Century of Canadian Art*, (London, 1938), no. 162; Elsie Perrin Williams Memorial Public Library & Art Museum, *Milestones of Canadian Art*, 1942, no. 30; Yale University Art Gallery, *Canadian Art 1760-1943*, (New Haven, Conn., 1944), (No catalogue); *Pintura Canadense Contemporanea*, 1944, p. 28; NGC, *The Development of Painting in Canada 1665-1945*, 1945, no. 111; Virginia Museum of Fine Arts and NGC, *Exhibition of Canadian Painting 1668-1948*, 1949, no. 54; Museum of Fine Arts, *Forty Years of Canadian Painting*, (Boston, 1949), no. 66; AGO, *Fifty Years of Painting in Canada, 1900-1950*, (Toronto, 1949), no. 10, ill.; National Gallery of Art, *Canadian Painting*, (Washington, D.C., 1950), no. 60, ill.; NGC, *Coronation Exhibition*, (Ottawa, 1953), no. 51; *Canadian Paintings 1857-1957*, (Calgary, Apr. 28-May 4, 1957), no. 18; Venice, 1958, no. 11; R.H. Hubbard, *Arte Canadiense*, 1960, no. 102, ill.; Gilberte Martin-Méry, *L'art au Canada*, 1962, no. 50; MMFA, 1965, no. 21, ill.; VAG, *Images for a Canadian Heritage*, (Vancouver, Sept. 20-Oct. 30, 1966), no. 58, ill.; NGC, *Three Hundred Years of Canadian Art*, 1967, no. 180, ill.; Bath, 1968, no. 24; Bordeaux, 1968; no. 24; Elvehjem Art Center, *Canadian Landscape Painting 1670-1930*, (Madison, Wisc., University of Wisconsin, 1973), no. 34; MMFA, 1976-77, no. 24.

Bibliographie
Doris E. Hedges, «The art of James Wilson Morrice», *Bridle & Golfer*, avril 1932, p. 23, ill.; «Color, warmth, in pictures by J. W. Morrice», *The Star*, 6 avril 1932; «Show of Morrice paintings on view», *The Gazette*, 6 avril 1932; Eileen B. Thomson, «James Wilson Morrice», *The Canadian Forum*, XII.141, juin 1932, p. 337; Marius Barbeau, «Distinctive Canadian art», *Saturday Night*, 6 août 1932, p. 3; Marius Barbeau, «L'art au Canada. Les progrès», *La revue moderne*, 13.11, sept. 1932, p. 5; «Pleasing display by J. W. Morrice», *The Gazette*, 30 mai 1933; Newton MacTavish, «Art of Morrice», *Saturday Night*, 14 avril 1934, p. 2, ill.; «Fine examples of native art found in Canadian galleries», *The Curtain Call*, VI.7, avril 1935, ill.; Buchanan, 1936, pp. 105, 156-57; Donald W. Buchanan, «James Wilson Morrice», *University of Toronto Quarterly*, 2, janv. 1936, p. 219, ill.; John Lyman, «Art world», *Saturday Night*, 6 mars 1937; John Lyman, «Morrice: The shadow and the substance», *The Montrealer*, 15 mars 1937, pp. 22-23; Marius Barbeau, *Québec, où survit l'ancienne France*, 1937, p. 4, ill.; St. George Burgoyne, 1938, ill.; Graham McInnes, *A Short History of Canadian Art*, Toronto, Macmillan, 1939, p. 50, ill.; Walter Abell, «Canada's National Gallery», *Magazine of Art*, 33.6, juin 1940, p. 356; Donald W. Buchanan, «The gentle and the austere: A comparison in landscape painting», *University of Toronto Quarterly*, XI.1, oct. 1941, p. 72; R. Shoolman and Charles E. Slatkin, *The Enjoyment of Art in America*, Philadelphie et New York, J. B. Lippencott, 1942, pl. 709; *Geographical Magazine* (Londres), XVI.8, déc. 1943, p. 399, ill.; *Canadian Art*, II.2, déc. 1944-janv. 1945, ill. p. 54; Lyman, 1945, pp. 25-31, ill.; Donald W. Buchanan, *Canadian Painters from Paul Kane to the Group of Seven*, 1945, p. 9; Donald W. Buchanan, «Pioneer of modern painting in Canada», *Canadian Geographical Journal*, 32, mai 1946, pp. 240-241, ill.; *Journal of the Royal Society of Arts* (Londres), 97, 14 janv. 1949, ill. p. 132; Graham McInnes, *Canadian Art*, Toronto, Macmillan, 1950, ill. p. 84; GNC, *A Portfolio of Canadian Paintings*, 1950, ill.; Donald W. Buchanan, «James Wilson Morrice, painter of Quebec and the world», *The Educational Record of the Province of Quebec*, LXXX.3, juil.-sept. 1954, p. 164, ill.; *Les Arts au Canada*, Ottawa, Ministère de la Citoyenneté et de l'Immigration, 1957, p. 70, ill.; Robert Fulford, «The painter we weren't ready for», *Maclean's Magazine*, 25 avril 1959, pp. 28-29, 36, 40-42; G. Morisset, *La peinture traditionnelle au Canada français*, Ottawa, Le cercle du livre de France, 1960, p. 128, ill.; GNC, *L'évolution de l'art au Canada*, 1963, p. 54, 83, ill.; Pepper, 1966, p. 85; J. Rees, «James Wilson Morrice at the Holburne of Menstrie Museum Bath, and at Wildenstein's, London», *Studio*, 176.34, juil. 1968, p. 176; A.Ch.V. Guttenberg, *Early Canadian Art and Literature*, 1969, p. 145; Peter Mellen, *The Group of Seven*, Toronto et Montréal, McClelland and Stewart, 1970, p. 9, nº 11, ill.; *Apollo*, 97, avril 1973, ill. p. 433; Dennis Reid, *A Concise History of Canadian Painting*, 1973, p. 133, ill.; Barry Lord, *The History of Painting in Canada: Toward a People's Art*, 1974, p. 111, pl. 104; *A Heritage of Canadian Art, The McMichael Collection*, 1976, p. 135; *Arts et Culture*, Montréal, Comité organisateur des jeux de la XXIᵉ Olympiade, 1976, ill. p. 195; Patricia Godsell, *Enjoying Canadian Painting*, Don Mills, General Publishing Co., 1976, pp. 115-117, ill.; Peter Mellen, *Landmarks of Canadian Art*, 1978, pp. 153, 158, 162, 163, pl. 70; G. Blair Laing, *Memoirs of an Art Dealer*, 1979, pp. 41-44; *Perspectives*, XXII.52, 27 déc. 1980, ill; Dorais, 1985, p. 16, pl. 35.

Au premier plan, Morrice a représenté le quai de Lévis et, à l'arrière-plan, le cap enneigé de Québec. C'est ainsi qu'il a souvent utilisé le Saint-Laurent à la hauteur de la ville de Québec, par exemple dans *Vue de Lévis depuis Québec* (GNC, 3192). Il existe des études pour ce tableau dans une collection particulière de Toronto et à l'Edmonton Art Gallery.

John Lyman (1886-1967) arrive à Paris au printemps 1907 et y visite l'exposition de la Société nationale des Beaux-Arts.

En 1907, j'avais entrepris un voyage. Dès mon débarquement à Paris, un ami m'avait conduit au Salon de la Nationale et c'est là que je vis la première toile de Morrice ... C'était une vue du fleuve à la débâcle, l'eau charriait des glaçons. Elle avait un aspect presque maladroit, inachevée par contraste avec les toiles de ce salon. Et pourtant, je n'emportai que ce seul souvenir[1].

Nous croyons qu'il pourrait s'agir du tableau du Musée des beaux-arts du Canada qui aurait été exposé sous le titre *Effet de neige (Québec)*. Certains points communs dans le style et la composition appellent un autre tableau présenté à la même exposition, *Le bac* (ill. 9), acquis par le collectionneur russe Morozov. *Le bac, Québec*, qui faisait alors partie de la collection André Schoeller, a entre autres été exposé en 1924 sous le titre *Le Saint-Laurent*[2]. Lors de l'exposition au musée du Jeu de paume, il fut présenté sous le titre actuel: *Le bac*[3]. En 1932, il fait partie de la collection de la galerie Scott & Sons[4] et c'est en 1939 que le Musée des beaux-arts du Canada en fait l'acquisition.

[1]*John Lyman, peintre*, film cité dans Louise Déry, «L'influence de la critique d'art de John Lyman dans le milieu artistique québécois», Mémoire de maîtrise, 1982, p. 16.

[2]SA, 1924, nº 2512.

[3]Paris, 1927, nº 161.

[4]Galerie William Scott & Sons, *James Wilson Morrice: Exhibition of Paintings*, nº 20.

Bibliography
Doris E. Hedges, "The art of James Wilson Morrice", *Bridle & Golfer*, Apr. 1932, p. 23, ill.; "Color, warmth, in pictures by J. W. Morrice", *The Star*, Apr. 6, 1932; "Show of Morrice paintings on view", *The Gazette*, Apr. 6, 1932; Eileen B. Thomson, "James Wilson Morrice", *The Canadian Forum*, XII.141, June 1932, p. 337; Marius Barbeau, "Distinctive Canadian art", *Saturday Night*, Aug. 6, 1932, p. 3; Marius Barbeau, "L'art au Canada. Les progrès", *La revue moderne*, 13.11, Sept. 1932, p. 5; "Pleasing display by J. W. Morrice", *The Gazette*, May 30, 1933; Newton MacTavish, "Art of Morrice", *Saturday Night*, Apr. 14, 1934, p. 2, ill.; "Fine examples of native art found in Canadian galleries", *The Curtain Call*, VI.7, Apr. 1935, ill.; Buchanan, 1936, pp. 105, 156-57; Donald W. Buchanan, "James Wilson Morrice", *University of Toronto Quarterly*, 2, Jan. 1936, p. 219, ill.; John Lyman, "Art world", *Saturday Night*, Mar. 6, 1937; John Lyman, "Morrice: The shadow and the substance", *The Montrealer*, Mar. 15, 1937, pp. 22-23; Marius Barbeau, *Québec, où survit l'ancienne France*, 1937, p. 4, ill.; St. George Burgoyne, 1938, ill.; Graham Mc Innes, *A Short History of Canadian Art*, Toronto, Macmillan, 1939, p. 50, ill.; Walter Abell, "Canada's National Gallery", *Magazine of Art*, 33.6, June 1940, p. 356; Donald W. Buchanan, "The gentle and the austere: A comparison in landscape painting", *University of Toronto Quarterly*, XI.1, Oct. 1941, p. 72; R. Shoolman and Charles E. Slatkin, *The Enjoyment of Art in America*, Philadelphia and New York, J. B. Lippencott, 1942, pl. 709; *Geographical Magazine* (London), XVI.8, Dec. 1943, p. 399, ill.; *Canadian Art*, II.2, Dec. 1944-Jan. 1945, ill. p. 54; Lyman, 1945, pp. 25-31, ill.; Donald W. Buchanan, *Canadian Painters from Paul Kane to the Group of Seven*, 1945, p. 9; Donald W. Buchanan, "Pioneer of modern painting in Canada", *Canadian Geographical Journal*, 32, May 1946, pp. 240-241, ill.; Buchanan, 1947, p. 14, ill.; *Journal of the Royal Society of Arts* (London), 97, Jan. 14, 1949, ill. p. 132; Graham Mc Innes, *Canadian Art*, Toronto, Macmillan, 1950, ill. p. 84; NGC, *A Portfolio of Canadian Paintings*, 1950, ill.; Donald W. Buchanan, "James Wilson Morrice, painter of Quebec and the world", *The Educational Record of the Province of Quebec*, LXXX.3, July-Sept. 1954, p. 164, ill.; *Arts in Canada*, Ottawa, Citizenship and Immigration, 1957, p. 70, ill.; Robert Fulford, "The painter we weren't ready for", *Maclean's Magazine*, Apr. 25, 1959, pp. 28-29, 36, 40-42; G. Morisset, *La peinture traditionnelle au Canada français*, Ottawa, Le cercle du livre de France, 1960, p. 128, ill.; NGC, *Development of Canadian Art*, 1963, pp. 54, 83, ill.; Pepper, 1966, p. 85; J. Rees, "James Wilson Morrice at the Holburne of Menstrie Museum Bath, and at Wildenstein's, London", *Studio*, 176.34, July 1968, p. 176; A.Ch.V. Guttenberg, *Early Canadian Art and Literature*, 1969, p. 145; Peter Mellen, *The Group of Seven*, Toronto and Montreal, McClelland and Stewart, 1970, p. 9, no. 11, ill.; *Apollo*, 97, Apr. 1973, ill. p. 433; Dennis Reid, *A Concise History of Canadian Painting*, 1973, p. 133, ill.; Barry Lord, *The History of Painting in Canada: Toward a People's Art*, 1974, p. 111, pl. 104; *A Heritage of Canadian Art, The McMichael Collection*, 1976, p. 135; *Arts et Culture*, Montreal, Comité organisateur des jeux de la XXIᵉ Olympiade, 1976, ill. p. 195; Patricia Godsell, *Enjoying Canadian Painting*, Don Mills, General Publishing Co., 1976, pp. 115-117, ill.; Peter Mellen, *Landmarks of Canadian Art*, 1978, pp. 153, 158, 162, 163, pl. 70; G. Blair Laing, *Memoirs of an Art Dealer*, 1979, pp. 41-44; *Perspectives*, XXII.52, Dec. 27, 1980, ill.; Dorais, 1985, p. 16, pl. 35.

In the foreground of this work Morrice has depicted the wharf at Lévis, while in the distance can be seen the snow-covered headland of Quebec City. Morrice frequently employed views of the St. Lawrence River in the region of Quebec City in a similar way, as evidenced by *View towards Lévis from Quebec* (NGC, 3192). There exist two studies for this canvas—one in a private Toronto collection and another at the Edmonton Art Gallery.

John Lyman (1886-1967) arrived in Paris in the spring of 1907 and visited the exhibition of the Société nationale des Beaux-Arts:

En 1907, j'avais entrepris un voyage. Dès mon débarquement à Paris, un ami m'avait conduit au Salon de la Nationale et c'est là que je vis la première toile de Morrice ... C'était une vue du fleuve à la débâcle, l'eau charriait des glaçons. Elle avait un aspect presque maladroit, inachevée par contraste avec les toiles de ce salon. Et pourtant, je n'emportai que ce seul souvenir.[1]

It is possible that this painting is the one belonging to the National Gallery of Canada that was exhibited under the title *Effet de neige (Québec)*. Certain features of style and composition bring to mind another painting shown at the same exhibition—*Le bac* (ill. 9)—which was purchased by the Russian collector Morozov. Originally in the collection of André Schoeller, *The Ferry, Quebec* was exhibited in 1924, as *Le Saint-Laurent*.[2] It appeared in an exhibition at the Jeu de paume, under its current title.[3] In 1932 it was in the possession of the Scott & Sons Gallery,[4] and was eventually acquired by the National Gallery of Canada in 1939.

[1]"In 1907, I undertook a voyage. Upon my arrival in Paris, a friend took me to the *Salon de la Nationale* and it was there that I saw my first painting by Morrice ... It was a view of the St. Lawrence during the spring thaw, the water was full of chunks of ice. The work had an almost awkward look to it, incomplete in comparison to the other paintings of the Salon. And yet, the only image that I carried away with me was of this canvas." *John Lyman, peintre*, quotation from a film, in Louise Déry, "L'influence de la critique d'art de John Lyman dans le milieu artistique québécois", Master's degree thesis, 1982, p. 16.

[2]SA, 1924, no. 2512.

[3]Paris, 1927, no. 161.

[4]William Scott & Sons Gallery, *James Wilson Morrice: Exhibition of Paintings*, no. 20.

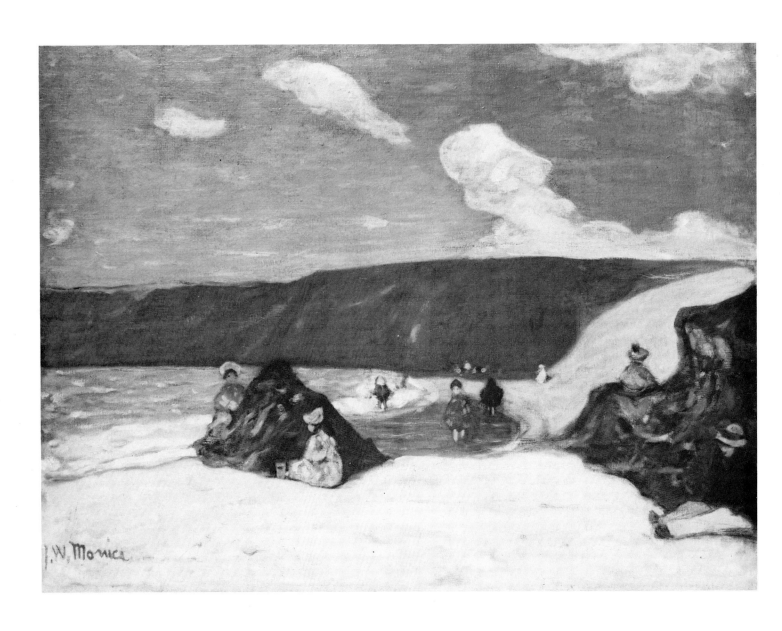

58

La plage,
Le Pouldu

Huile sur toile
Signé, b.g.: «J.W. Morrice»
Vers 1906
60,5 x 81,5 cm
Musée des beaux-arts du Canada
6259

Inscriptions

Étiquettes: «Confederation Art Gallery and Museum, Charlottetown, P.E.I. NGC J.W. Morrice Retrospective Ex Cat. # 23»; «Wildenstein & Co. Ltd. 147 New Bond St., London, W1 1968 Cat. # 23»; «Impressionism in Canada: 1895-1935, 1974 Cat. # 42»; «NGC, Montreal MFFA, 1965, # 79»; «NGC Seal # 6259».

Historique des collections

GNC, Ottawa, 1954; Carnegie Institute, Pittsburgh, Penns., 1920-1954; Galerie William Scott & Sons, Montréal, 1915-1920; MBAM, Montréal, 1913-1915.

Expositions

SA, 1912, no 1241; AAM, 1913, no 291; CAC, 1913, no 191; Pittsburgh, 1920, no 242; Chicago, 1920, no 82; Buffalo, 1920, no 86; Fort Worth Art Center, *Inaugural Exhibition*, (Fort Worth, Texas, 8-31 oct. 1954); no 70; Venise, 1958, (Hors catalogue); MBAM, 1965, no 79; Bath, 1968, no 23, Bordeaux, 1968, no 23; AGO, *Impressionism in Canada 1895-1935*, 1974, no 42; Rodman Hall Arts Centre, *100 Years of Canadian Painting (1850-1950)*, (St. Catharines, Ont., 25 août-29 sept. 1975); GNC, *Peinture canadienne du XXe siècle*, 1981, no 45, ill.

Bibliographie

The Year Book of Canadian Art 1913, 1913, p. 213; ACMBAM, Cahier d'acquisition, 1915; «Some Post-Impressions», *The Gazette*, 26 mars 1913; «Lovely picture by local artist for Art Gallery», *The Star*, 6 fév. 1913; «Post Impressionists shock local art lovers at the Spring Exhibition», *Witness*, 26 mars 1912; «R.C.A. honored four painters», *The Star*, 24 nov. 1913; Buchanan, 1936, p. 166; *Canadian Art*, XII.2, hiver 1955, ill. p. 55; R. H. Hubbard, *An Anthology of Canadian Art*, 1960, p. 227, ill.; Pepper, 1966, p. 90; Jean-René Ostiguy, *Un siècle de peinture canadienne, 1870-1970*, 1971, photo no 43; Dorais, 1980, p. 63; John O'Brian, «Morrice. O'Conor, Gauguin, Bonnard et Vuillard», *Revue de l'Université de Moncton*, 15.2-3, avril-déc. 1982, p. 23.

James Wilson Morrice passe l'été 1906 au Pouldu et fait en septembre un court séjour à Concarneau, où il visite l'atelier de l'artiste Charles Fromuth (1858-1937)[1]. Il est probable qu'il y ait aussi séjourné au début de la décennie 1900. L'on se souvient que cette région, autour de Pont-Aven, a été rendue célèbre par Gauguin.

Morrice a peint à plusieurs reprises ce petit village de pêcheurs, par exemple dans *Le verger, Le Pouldu* (MBAM, 1978.31), dans *La plage, Le Pouldu* (collection du Mount Royal Club, Montréal) et aussi dans deux pochades (collections particulières, Toronto). Le Musée d'art occidental et oriental d'Odessa (URSS) possède une oeuvre, *Au bord de la mer*, qui, par son style, illustre bien cette période.

[1]Library of Congress, Manuscript Division, Journal de Ch.H. Fromuth, Vol. 1, pp. 235, 249.

58

The Beach,
Le Pouldu

Oil on canvas
Signed, l.l.: "J.W. Morrice"
C. 1906
60.5 x 81.5 cm
National Gallery of Canada
6259

Inscriptions

Labels: "Confederation Art Gallery and Museum, Charlottetown, P.E.I. NGC J.W. Morrice Retrospective Ex Cat. # 23"; "Wildenstein & Co. Ltd. 147 New Bond St., London, W1 1968 Cat. # 23"; "Impressionism in Canada: 1895-1935, 1974 Cat. # 42"; "NGC, Montreal MFFA, 1965, # 79"; "NGC Seal # 6259".

Provenance

NGC, Ottawa, 1954; Carnegie Institute, Pittsburgh, Penns., 1920-1954; William Scott & Sons Gallery, Montreal, 1915-1920; MMFA, Montreal, 1913-1915.

Exhibitions

SA, 1912, no. 1241; AAM, 1913, no. 291; CAC, 1913, no. 191; Pittsburgh, 1920, no. 242; Chicago, 1920, no. 82; Buffalo, 1920, no. 86; Fort Worth Art Center, *Inaugural Exhibition*, (Fort Worth, Texas, Oct. 8-31, 1954), no. 70; Venice, 1958, (Not catalogued); MMFA, 1965, no. 79; Bath, 1968, no. 23, Bordeaux, 1968, no. 23; AGO, *Impressionism in Canada 1895-1935*, 1974, no. 42; Rodman Hall Arts Centre, *100 Years of Canadian Painting (1850-1950)*, (St. Catharines, Ont., Aug. 25-Sept. 29, 1975); NGC, *Twentieth-Century Canadian Painting*, 1981, no. 45, ill.

Bibliography

The Year Book of Canadian Art 1913, 1913, p. 213; ACDMMFA, Acquisition register, 1915; "Some Post-Impressions", *The Gazette*, Mar. 26, 1913; "Lovely picture by local artist for Art Gallery", *The Star*, Feb. 6, 1913; "Post Impressionists shock local art lovers at the Spring Exhibition", *Witness*, Mar. 26, 1912; "R.C.A. honored four painters", *The Star*, Nov. 24, 1913; Buchanan, 1936, p. 166; *Canadian Art*, XII.2, Winter 1955, ill. p. 55; R. H. Hubbard, *An Anthology of Canadian Art*, 1960, p. 227, ill.; Pepper, 1966, p. 90; Jean-René Ostiguy, *Un siècle de peinture canadienne, 1870-1970*, 1971, photo no. 43; Dorais, 1980, p. 63; John O'Brian, "Morrice. O'Conor, Gauguin, Bonnard et Vuillard", *Revue de l'Université de Moncton*, 15.2-3, Apr.-Dec. 1982, p. 23.

James Wilson Morrice spent the summer of 1906 in Le Pouldu; in September, he made a short visit to Concarneau where he visited the studio of the artist Charles Fromuth (1858-1937).[1] It is probable that Morrice had previously visited this region surrounding Pont-Aven—which had been made famous by Gauguin—early in the decade.

This small fishing village figures in several of Morrice's works, including *In the Orchard, Le Pouldu* (cat. 77), *La plage, Le Pouldu* (collection of the Mount Royal Club, Montreal), and two *pochades* that are in a private collection in Toronto. The Museum of Western and Oriental Art in Odessa (USSR) possesses the work *Au bord de la mer*, which is a good example of the style of this period.

[1]Library of Congress, Manuscript Division, Ch.H. Fromuth Journal, Vol. 1, pp. 235, 249.

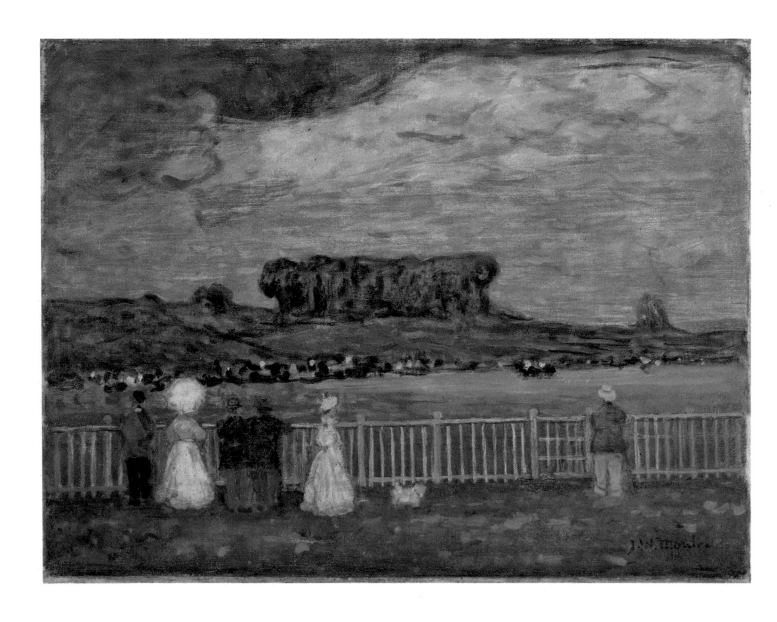

59
Course de chevaux

Huile sur toile
Signé, b.d.: «J.W. Morrice»
Vers 1906-1907
60,3 x 81,2 cm
Musée des beaux-arts de Montréal
932.635, achat, legs John W. Tempest

Inscriptions
Sur le cadre, étiquettes: «J.W. Morrice
1865-1924, MMFA. Sept. 3-Oct. 31, 1965.
National of Canada, Nov. 12-Dec. 5, 1965,
lender MMFA / Title: The Race Course,
Vincennes No. 78»; «Art Association of
Montreal, no. 635, Morrice, James Wilson,
Champs de courses 24 x 31». Sur le carton
de montage, étiquettes: «300 years/Artist:
Morrice/Title: The Race Courses,
St. Malo/From: MMFA»; «Morrice Exhi-
bition/The Race Course, Vincennes/
property of the MMFA»; «Exposition/
"Deux cents ans de peinture québécoise"/
École Française d'Été (McGill Univer-
sity)/30-31 juillet 1969/Prêteur MBAM/
Adresse: 1379 ouest, rue Sherbrooke,
Montréal/Title: Les Courses à Vincennes/
Artiste: J.W. Morrice/Cat. n° 52a»; «Na-
tional Gallery of Canada/Title of exhibi-
tion/J.W. Morrice/Retrospective Exh./
Cat. no. #20/box no. 6»; «Wildenstein &
Co. Ltd./147 New Bond Street/London
W.1./Exhibition: James Wilson Morrice/
Date 4th July-2nd August
1968/Cat. no. 20/Title The Race Course,
Vincennes/Name & Address of Owner Pri-
vate Collector, Montreal»; au crayon bleu:
«cat. #174». Sur le châssis, étiquette ma-
nuscrite à l'encre bleue (déchirée): «rrice»;
étiquette (déchirée): «Williams»; étiquette
manuscrite à l'encre brune: «Le Champ de
courses/James Morrice/appt./ à Mr. A.
Schoeller»; «Artist James W.
Morrice, R.C.A./Title The Race Course/
Property of Art Association of Montreal/
Return Address 1379 Sherbrooke St.
West/Montreal, P.Q.»; «F. G. No.
28876/J.W. Morrice/Le Champ de/
courses»; au crayon noir: «16». Sur la tra-
verse centrale, au crayon noir: «3379M»;
étiquette manuscrite au crayon rouge:
«6692»; étiquette: «XXIX. Biennale Inter-
nazionale d'Arte/di Venezia, 1958/421».
Sur la toile, étiquette estampillée: Doua-
nes/Paris/Expo(sition?; rtation)?».

Historique des collections
MBAM, Montréal, 1932; Galerie William
Scott & Sons, Montréal, 1932; André
Schoeller, Paris, avant 1924.

Expositions
SNBA, 1907, n° 898; SA, 1924, n° 2513;
Simonson, 1926, n° 16; Paris, 1927, n° 160;
Scott & Sons, 1932, n° 17; GNC, 1932,
n° 9; GNC, 1937-38, n° 9; United Nations
War Service Exhibition, *Canadiana*, (New
York, Grand Central Art Galleries, 6-18
avril 1942), n° 270; Albany Institute of
History and Art, *Painting in Canada, A
Selective Historical Survey*, 1946, n° 41;
London Public Library and Art Museum,
James Wilson Morrice, 1865-1924, (Lon-
don, Ont., fév. 1950; Windsor, Ont., Wil-
listead Art Gallery, 5-28 mars 1950), (Pas
de cat.); Art Gallery of Hamilton, *Inaugu-
ral Exhibition*, 1953-54, n° 22, ill.; Venise,
1958, n° 8; MBAM, 1965, n° 78; *J.W.
Morrice (1865-1924): Paintings and Water
Colours from the Permanent Collection of
the Montreal Museum of Fine Arts*, (St.
Catharines, Ont., 11-27 nov. 1966), (Pas

de cat.); GNC, *Trois cents ans d'art cana-
dien*, 1967, n° 174; Bath, 1968, n° 20; Bor-
deaux, 1968, n° 20; MBAM, 1976-77,
n° 23; The Norton Gallery and School of
Art, *Masterpieces of Twentieth-Century Ca-
nadian Painting*, 1984, p. 58.

Bibliographie
Marius Leblond et Ary Leblond, *Peintres
de races*, 1910, p. 205; H.S. Ciolkowski,
«James Wilson Morrice», *L'art et les artis-
tes*, 62, déc. 1925, p. 90; Doris E. Hedges,
«The art of James Wilson Morrice», *Bridle
& Golfer*, avril 1932, p. 23, ill.; «Color,
warmth, in pictures by J.W. Morrice», *The
Star*, 6 avril 1932; «Art Association buys
picture by J.W. Morrice», *The Star*, 4 mai
1932; Newton MacTavish, «Art of Mor-
rice», *Saturday Night*, 14 avril 1934, p. 2,
ill.; Buchanan, 1936, pp. 143, 166, 220-222;
Lyman, 1945, p. 28, ill.; Buchanan, 1947,
p. 3; St. George Burgoyne, 1938; Donald
W. Buchanan, «James Wilson Morrice,
painter of Quebec and the world», *The
Educational Record of the Province of Que-
bec*, LXXX.3, juil.-sept. 1954, p. 165;
MBAM, *Catalogue of Paintings*, 1960,
n° 635; Jules Bazin, «Hommage à James
Wilson Morrice, 1865-1924», *Vie des Arts*,
40, automne 1965, p. 22, ill.; Robert Ayre,
«First of our old masters», *The Star*,
25 sept. 1965; Pepper, 1966, p. 90;
MBAM, *Guide*, 1977, p. 16, ill.; John
O'Brian, «Morrice. O'Conor, Gauguin,
Bonnard et Vuillard», *Revue de l'Université
de Moncton*, 15.2-3, avril-déc. 1982, p. 33;
Dorais, 1985, p. 16, pl. 32.

Course de chevaux, qui méritait une
photographie dans le catalogue, a été vu
pour la première fois au salon de la So-
ciété nationale des Beaux-Arts en 1907.
L'artiste américain Maurice Prendergast
(1859-1924), décrivant à son frère Charles
cette exposition, écrit:

I have just seen the Champ de Mars Ex-
hibition and it is worth travelling
100,000 miles to see... Morrice has 5 de-
lightful things all together he has that
Whistler quality but his color is more
luminous and he is all right with his
frames too[1].

Fait intéressant à noter: il existe une
étude pour ce tableau, dans laquelle Mor-
rice n'a pas peint le personnage à droite
(collection particulière). Le thème des
sports hippiques enthousiasma encore au
moins une fois; en fait foi la pochade
Course de chevaux (Norman Mackenzie
Art Gallery, 79.3).

[1]«Je viens de voir l'exposition du Champ-
de-Mars et il vaut largement la peine de
faire 100 000 milles pour la voir... Morrice
y a au total cinq oeuvres délicieuses; on y
décèle l'esprit de Whistler, mais sa couleur
est plus lumineuse et les encadrements
conviennent tout à fait.» Archives d'Eugé-
nie Prendergast, Lettre de M. Prendergast
à Ch. Prendergast: Paris, 6 mai 1907.

59
Horse Race

Oil on canvas
Signed, l.r.: "J.W. Morrice"
C. 1906-1907
60.3 x 81.2 cm
The Montreal Museum of Fine Arts
932.635, purchase, John W. Tempest
bequest

Inscriptions
On the frame, labels: "J.W. Morrice
1865-1924, MMFA. Sept. 3-Oct. 31, 1965.
National of Canada, Nov. 12-Dec. 5, 1965,
lender MMFA / Title: The Race Course,
Vincennes No. 78"; "Art Association of
Montreal, no. 635, Morrice, James Wilson,
Champs de courses 24 x 31". On the
mounting board, labels: "300 years/Artist:
Morrice/Title: The Race Courses, St.
Malo/From: MMFA"; "Morrice Exhibi-
tion/The Race Course, Vincennes/
property of the MMFA"; "Exposition/
Deux cents ans de peinture québécoise
/École Française d'Été (McGill Univer-
sity)/July 30-31, 1969/Prêteur MMFA/
Adresse: 1379 rue Sherbrooke ouest,
Montréal/Title: Les Courses à Vincennes/
Artiste: J.W. Morrice/Cat. no. 52a"; "Na-
tional Gallery of Canada/Title of exhibi-
tion/J.W. Morrice/Retrospective Exh./
Cat. no. #20/box no. 6"; "Wildenstein &
Co. Ltd./147 New Bond Street/London
W.1./Exhibition: James Wilson Morrice/
Date 4th July-2nd August 1968/Cat.
no. 20/Title The Race Course, Vincennes/
Name & Address of Owner Private Collec-
tor, Montreal"; in blue pencil:
"cat. #174". On the stretcher, label hand-
written in blue ink (torn): "rrice"; label
(torn): "Williams"; label handwritten in
brown ink: "Le Champ de courses/James
Morrice/appt./ à Mr. A. Schoeller"; la-
bels: "Artist James W. Morrice, R.C.A./
Title The Race Course/Property of Art
Association of Montreal/Return Address
1379 Sherbrooke St. West/Montreal,
P.Q."; "F. G. No. 28876/J.W. Morrice/Le
Champ de/courses"; in black pencil: "16".
On the centre crosspiece, in black pencil:
"3379M"; label, handwritten in red pencil:
"6692"; label: "XXIX. Biennale Interna-
zionale d'Arte, 1958/421". On
the canvas, stamped label: Douanes/Paris/
Expo(sition?; rtation?)".

Provenance
MMFA, Montreal, 1932; William Scott &
Sons Gallery, Montreal, 1932; André
Schoeller, Paris, before 1924.

Exhibitions
SNBA, 1907, no. 898; SA, 1924, no. 2513;
Simonson, 1926, no. 16; Paris, 1927,
no. 160; Scott & Sons, 1932, no. 17; NGC,
1932, no. 9; NGC, 1937-38, no. 9; United
Nations War Service Exhibition,
Canadiana, (New York, Grand Central
Art Galleries, Apr. 6-18, 1942), no. 270;
Albany Institute of History and Art,
*Painting in Canada, A Selective Historical
Survey*, 1946, no. 41; London Public
Library and Art Museum, *James Wilson
Morrice, 1865-1924*, (London, Ont., Feb.
1950; Windsor, Ont., Willistead Art Gal-
lery, Mar. 5-28, 1950), (No catalogue); Art
Gallery of Hamilton, *Inaugural Exhibition*,
1953-54, no. 22, ill.; Venise, 1958, no. 8;
MMFA, 1965, no. 78; *J.W. Morrice
(1865-1924): Paintings and Water Colours
from the Permanent Collection of the
Montreal Museum of Fine Arts*, (St. Catha-
rines, Ont., Nov. 11-27, 1966), (No cata-
logue); NGC, *Three Hundred Years of
Canadian Art*, 1967, no. 174; Bath, 1968,

no. 20; Bordeaux, 1968, no. 20; MMFA,
1976-77, no. 23; The Norton Gallery and
School of Art, *Masterpieces of Twentieth-
Century Canadian Painting*, 1984, p. 58.

Bibliography
Marius Leblond and Ary Leblond, *Peintres
de races*, 1910, p. 205; H.S. Ciolkowski,
"James Wilson Morrice", *L'art et les ar-
tistes*, 62, Dec. 1925, p. 90; Doris E.
Hedges, "The art of James Wilson Mor-
rice", *Bridle & Golfer*, Apr. 1932, p. 23,
ill.; "Color, warmth, in pictures by J.W.
Morrice", *The Star*, Apr. 6, 1932; "Art
Association buys picture by J.W. Mor-
rice", *The Star*, May 4, 1932; Newton
MacTavish, "Art of Morrice", *Saturday
Night*, Apr. 14, 1934, p. 2, ill.; Buchanan,
1936, pp. 143, 166, 220-222; Lyman, 1945,
p. 28, ill.; Buchanan, 1947, p. 3; St. George
Burgoyne, 1938; Donald W. Buchanan,
"James Wilson Morrice, painter of Quebec
and the world", *The Educational Record
of the Province of Quebec*, LXXX.3, July-
Sept. 1954, p. 165; MMFA, *Catalogue of
Paintings*, 1960, no. 635; Jules Bazin,
"Hommage à James Wilson Morrice,
1865-1924", *Vie des Arts*, 40, Autumn
1965, p. 22, ill.; Robert Ayre, "First of our
old masters", *The Star*, Sept. 25, 1965;
Pepper, 1966, p. 90; MMFA, *Guide*, 1977,
p. 16, ill.; John O'Brian, "Morrice.
O'Conor, Gauguin, Bonnard et Vuillard",
Revue de l'Université de Moncton, 15.2-3,
Apr.-Dec. 1982, p. 33; Dorais, 1985, p. 16,
pl. 32.

Horse Race was shown for the first time
at the Salon of the Société nationale des
Beaux-Arts in 1907, and merited a photo-
graph in the catalogue. The American art-
ist Maurice Prendergast (1859- 1924) de-
scribed the exhibition in a letter to his
brother Charles:

I have just seen the Champ de Mars Ex-
hibition and it is worth travelling
100,000 miles to see... Morrice has 5 de-
lightful things all together he has that
Whistler quality but his color is more
luminous and he is all right with his
frames too.[1]

It is interesting to note that in a study
(private collection) for this painting, Mor-
rice did not include the figure depicted on
the right in the final work. The artist's in-
terest in equestrian sports inspired the pro-
duction of at least one other work—the oil
sketch entitled *Course de chevaux*
(Norman Mackenzie Art Gallery, 79.3).

[1]Archives of Eugénie Prendergast, Letter
from M. Prendergast to Ch. Prendergast:
Paris, May 6, 1907.

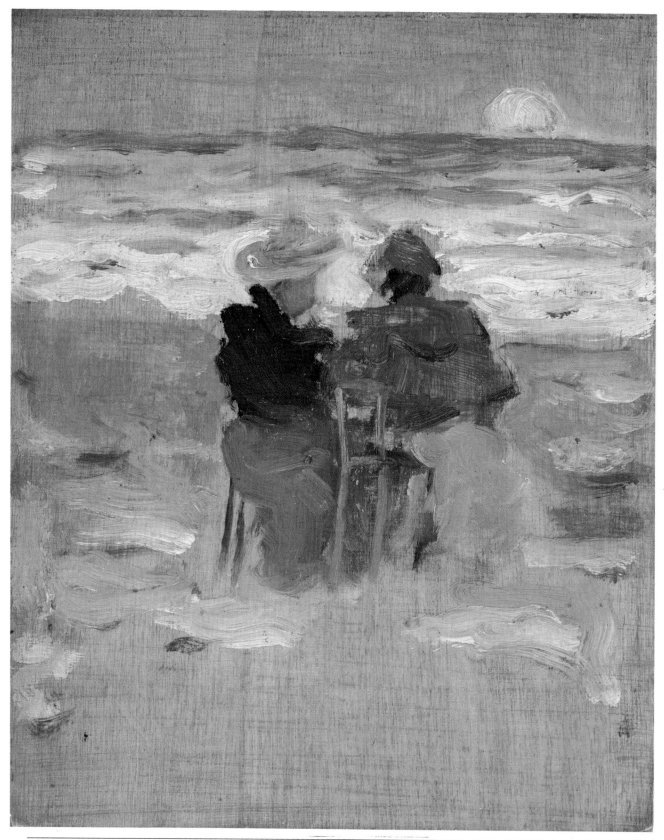

60

Deux personnages
sur la plage, le soir

Huile sur bois
Non signé
Vers 1908
15,5 x 10,7 cm
Musée des beaux-arts de Montréal
1981.73, legs F. Eleanore Morrice

Inscriptions
Estampille: «Studio J.W. Morrice»; papier
collé: «P.R.M. New Brunswick Museum,
St. John, N.B. # 38».

Cette pochade est une étude rapide de
deux personnages féminins assis sur une
plage au coucher du soleil. Avec un mini-
mum de moyens, Morrice a utilisé au
maximum la couleur dorée du panneau de
bois. Il s'agit probablement d'une des étu-
des pour *Silhouette sur la plage de Rothé-
neuf*[1] (collection particulière, Montréal),
que nous datons vers 1908.

[1]*Silhouette sur la plage de Rothéneuf*, huile
sur toile, 59,5 x 72 cm, reproduit dans
MBAM, 1965, n° 77.

60

Figures in an
Evening Coast View

Oil on wood
Unsigned
C. 1908
15.5 x 10.7 cm
The Montreal Museum of Fine Arts
1981.73, F. Eleanore Morrice bequest

Inscriptions
Stamp: "Studio J.W. Morrice"; glued
paper: "P.R.M. New Brunswick Museum,
St. John, N.B. # 38".

This *pochade* is a quick study of two
female figures seated on a beach at sunset.
Displaying great technical economy, Mor-
rice has made full use of the golden co-
louring of the wooden panel itself. The
work was almost certainly one of the stud-
ies for *Silhouette sur la plage de
Rothéneuf*[1] (private collection, Montreal),
which we date to about 1908.

[1]*Silhouette sur la plage de Rothéneuf*, oil
on canvas, 59.5 x 72 cm, reproduced in
MMFA, 1965, no. 77.

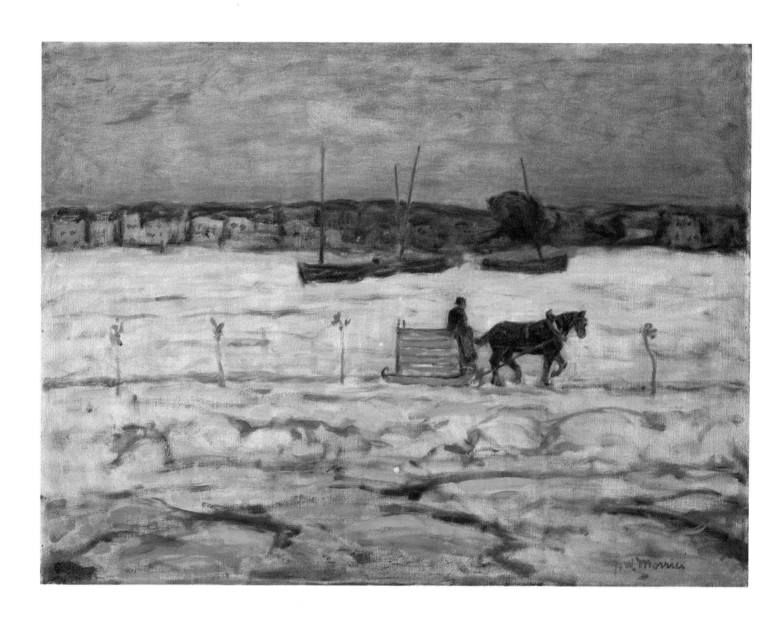

61
Pont de glace sur la rivière Saint-Charles

Huile sur toile
Signé, b.d.: «J.W. Morrice»
1908
60 x 80,6 cm
Musée des beaux-arts de Montréal
925.333, succession de l'artiste

Inscriptions
Sur l'encadrement, étiquettes: «J.W. Morrice 1865-1924 The Montreal Museum of Fine Arts, November 12-Dec. 5, 1965 Ice Bridge over the St. Lawrence no. 19»; «The Montreal Museum of Fine Arts / From Montreal Museum J.W. Morrice Ice Bridge over St. Lawrence for Mexican Exhibition»; étiquettes déchirées: «Inaugural Exposition... Dec. 2nd, 1939»; «...Toronto»; au crayon noir: «1311-74 1335-109»; «58 A»; en bleu: «12». Sur le châssis, étiquette: «U.S. Custom Golden Gate Expn. 1939, Exhibit Entry no 8 case no 3»; manuscrit en rouge: «26»; en bleu: «A»; en noir: «31 ¾ x 22 ½»; étiquettes: «XIXᵉ Biennale Internazionale d'Arte de Venezia 1958 412»; «James Bourlet & Sons Ltd. Fine Art Packers, Frame Makers / F 3227 / 17 & 18 Nassau Street W Phone Museum 1871 & 7588»; estampille: «Déposé».

Historique des collections
MBAM, 1925; Succession de l'artiste.

Expositions
SNBA, 1908, n° 863, ill.; AAM, 1925, n° 3; AGO, 1926, n° 110; Paris, 1927, n° 142; GNC, *Special Exhibition of Canadian Art*, 1932, n° 10; AGO, *Loan Exhibition of Paintings Celebrating the Opening of the Margaret Eaton Gallery and the East Gallery*, 1935, n° 135; GNC, 1937-38, n° 9; San Francisco Bay Exposition Co., *Golden Gate International Exposition, Contemporary Art*, 1939, n° 19; San Francisco Bay Exposition Co., *An Exhibition of Contemporary Painting in the United States Selected from the Golden Gate International Exposition*, 1939, n° 8; AAM, *Arts of Old Quebec Exhibition*, (Montréal, été 1941), n° 21; University of Maine, *Contemporary Canadian Painting*, (Orono, Maine, avril 1951), (Pas de cat.); Art Gallery of Hamilton, *Inaugural Exhibition*, 1953-54, n° 41; Venise, 1958, n° 10; A.H. Hubbard, *Arte Canadiense*, 1960, n° 101; London Public Library of Art Museum, *Canadian Impressionists, 1895-1965*, 1965, n° 19; VAG, *Images for a Canadian Heritage*, (Vancouver, 20 sept.-30 oct. 1966); R.H. Hubbard, *The Artist and the Land. Canadian Landscape 1670-1930*, 1973, n° 33; MBAM, *Chez Arthur et Caillou la pierre*, 1974, non numéroté; MBAM, 1976-77, n° 29; MBAM, Galerie A, *Hivers d'autrefois*, (Montréal, 12 oct.-4 nov. 1977), (Pas de cat.).

Bibliographie
Bibl. de l'AGO, Dossier d'artiste, lettre de J.W. Morrice à Ed. Morris, 5 avril 1908, 2 p.; «Showing works by late J.W. Morrice», *The Gazette*, 17 janv. 1925; Buchanan, 1936, p. 104, ill.; «60,804 visitors to art exhibitions», *The Gazette*, 2 janv. 1926; Marius Barbeau, «Distinctive Canadian art», *Saturday Night*, 6 août 1932, p. 3; William Colgate, «James Wilson Morrice and his art», *Bridle & Golfer*, avril 1937, p. 12, ill.; Donald W. Buchanan, «James Wilson Morrice, painter of Quebec and the world», *The Educational Record of the Province of Quebec*, LXXX.3, juil.-sept. 1939, p. 163, ill.; Lyman, 1945, p. 31; Buchanan, 1947, p. 4; GNC, *A Portfolio of Canadian Paintings*, 1950, ill.; Donald W. Buchanan, *The Growth of Canadian Painting*, 1950, p. 25, ill.; R.H. Hubbard, *An Anthology of Canadian Art*, 1960, pl. 75; Jules Bazin, «Hommage à James Wilson Morrice, 1865-1924», *Vie des Arts*, 40, automne 1965, p. 14, ill.; Dorais, 1980, pp. 135, 244, ill. p. 150; Dorais, 1985, p. 17, pl. 34.

Pont de glace sur la rivière Saint-Charles fut exposé au Salon de la Société nationale des Beaux-Arts de 1908 et même reproduit au catalogue sous le titre *Hiver à Québec*. Les tableaux que Morrice soumet au salon ne seront terminés qu'en avril 1908, comme il l'écrit à son ami Edmund Morris: «I am now finishing my pictures for the Salon; am sending four, one a Winter Scene of the St. Charles River at Quebec[1]».
Morrice y représente un thème très québécois: le chemin de glace sur la rivière gelée, balisé par des sapins dont on ne gardait que la tête. Le Musée des beaux-arts de Montréal conserve une étude pour ce tableau (MBAM, 925.338).

[1]«Je mets en ce moment la dernière main à mes tableaux pour le Salon; j'en envoie quatre, dont une scène d'hiver de la rivière Saint-Charles à Québec.» Bibl. de l'AGO, Correspondance de J.W. Morrice, Lettre de J.W. Morrice à Ed. Morris: 5 avril 1908.

61
Ice Bridge over the St. Charles River

Oil on canvas
Signed, l.r.: "J.W. Morrice"
1908
60 x 80.6 cm
The Montreal Museum of Fine Arts
925.333, artist's estate

Inscriptions
On the frame, labels: "J.W. Morrice 1865-1924 The Montreal Museum of Fine Arts, November 12-Dec. 5, 1965 Ice Bridge over St. Lawrence no. 19"; "The Montreal Museum of Fine Arts / From Montreal Museum J.W. Morrice Ice Bridge over St. Lawrence for Mexican Exhibition"; torn labels: "Inaugural Exposition... Dec. 2nd, 1939"; "...Toronto"; in black pencil: "1311-74 1335-109"; "58 A"; in blue: "12". On the stretcher, label: "U.S. Custom Golden Gate Expn. 1939, Exhibit Entry no 8 case no 3"; handwritten in red: "26"; in blue: "A"; in black: "31 ¾ x 22 ½"; labels: "XIXᵉ Biennale Internazionale d'Arte de Venezia 1958 412"; "James Bourlet & Sons Ltd. Fine Art Packers, Frame Makers / F 3227 / 17 & 18 Nassau Street W Phone Museum 1871 & 7588"; stamp: "Déposé".

Provenance
MMFA, 1925; Artist's estate.

Exhibitions
SNBA, 1908, no. 863, ill.; AAM, 1925, no. 3; AGO, 1926, no. 110; Paris, 1927, no. 142; NGC, *Special Exhibition of Canadian Art*, 1932, no. 10; AGO, *Loan Exhibition of Paintings Celebrating the Opening of the Margaret Eaton Gallery and the East Gallery*, 1935, no. 135; NGC, 1937-38, no. 9; San Francisco Bay Exposition Co., *Golden Gate International Exposition, Contemporary Art*, 1939, no. 19; San Francisco Bay Exposition Co., *An Exhibition of Contemporary Painting in the United States Selected from the Golden Gate International Exposition*, 1939, no. 8; AAM, *Arts of Old Quebec Exhibition*, (Montreal, Summer 1941), no. 21; University of Maine, *Contemporary Canadian Painting*, (Orono, Maine, Apr. 1951), (No catalogue); Art Gallery of Hamilton, *Inaugural Exhibition*, 1953-54, no. 41; Venice, 1958, no. 10; A.H. Hubbard, *Arte Canadiense*, 1960, no. 101; London Public Library of Art Museum, *Canadian Impressionists, 1895-1965*, 1965; MMFA, 1965, no. 19; VAG, *Images for a Canadian Heritage*, (Vancouver, Sept. 20 - Oct. 30, 1966); R.H. Hubbard, *The Artist and the Land. Canadian Landscape 1670-1930*, 1973, no. 33; MMFA, *From Macamic to Montreal*, 1974, (Unnumbered); MMFA, 1976-77, no. 29; MMFA, Galerie A, *Winters of Yesteryear*, (Montreal, Oct. 12-Nov. 4, 1977), (No catalogue).

Bibliography
Library of the AGO, J.W. Morrice Correspondence, Letter from J.W. Morrice to Ed. Morris, Apr. 5, 1908, 2 p.; "Showing works by late J.W. Morrice", *The Gazette*, Jan. 17, 1925; Buchanan, 1936, p. 104, ill.; "60,804 visitors to art exhibitions", *The Gazette*, Jan. 2, 1926; Marius Barbeau, "Distinctive Canadian art", *Saturday Night*, Aug. 6, 1932, p. 3; William Colgate, "James Wilson Morrice and his art", *Bridle & Golfer*, Apr. 1937, p. 12, ill.; Donald W. Buchanan, "James Wilson Morrice, painter of Quebec and the world", *The Educational Record of the Province of Quebec*, LXXX.3, July-Sept. 1939, p. 163, ill.; Lyman, 1945, p. 31; Buchanan, 1947, p. 4; NGC, *A Portfolio of Canadian Paintings*, 1950, ill.; Donald W. Buchanan, *The Growth of Canadian Painting*, 1950, p. 25, ill.; R.H. Hubbard, *An Anthology of Canadian Art*, 1960, pl. 75; Jules Bazin, "Hommage à James Wilson Morrice, 1865-1924", *Vie des Arts*, 40, Autumn 1965, p. 14, ill.; Dorais, 1980, pp. 135, 244, ill. p. 150; Dorais, 1985, p. 17, pl. 34.

In 1908, *Ice Bridge over the St. Charles River* was exhibited at the Salon of the Société nationale des Beaux-Arts and reproduced in the catalogue of the exhibition under the title *Hiver à Québec*. The paintings that Morrice submitted to this Salon were only completed in April 1908, as Morrice explained to his friend Edmund Morris: "I am now finishing my pictures for the Salon; am sending four, one a Winter Scene of the St. Charles River at Quebec."[1]
Morrice's theme here is very typical of Quebec: an icy pathway across a frozen river, marked off by the tops of fir trees. The Montreal Museum of Fine Arts has a study for this painting (MMFA, 925.338) in its collection .

[1]Library of the AGO, J.W. Morrice Correspondence, Letter from J.W. Morrice to Ed. Morris: Apr. 5, 1908.

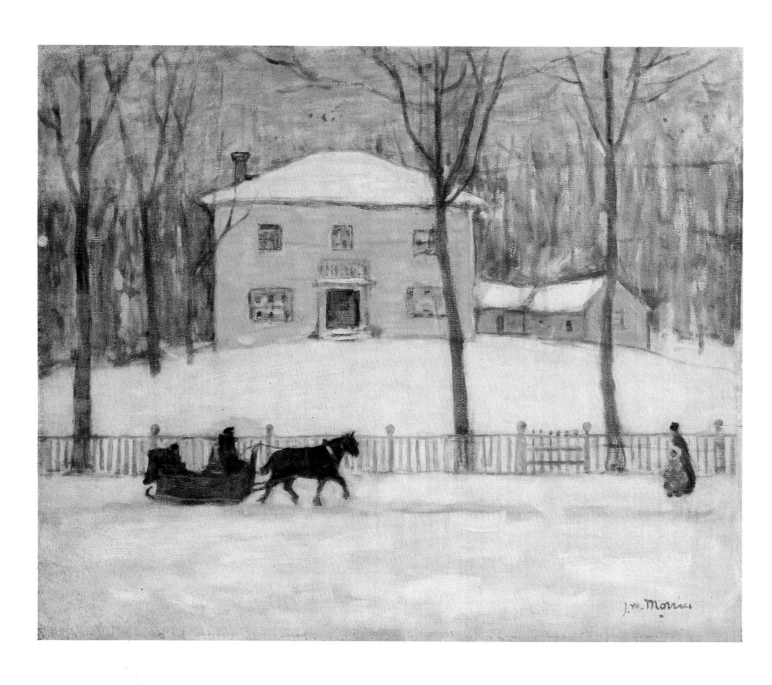

62
La vieille maison Holton, Montréal

Huile sur toile
Signé, b.d.: «J.W. Morrice»
Vers 1908-1910
61 x 73,6 cm
Musée des beaux-arts de Montréal
915.129, achat, fonds John W. Tempest

Inscriptions
Étiquettes: «J.W. Morrice 1865-1924, The Montreal Museum of Fine Arts, Sept. 30-Oct. 31 1965. The National Gallery of Canada, Nov. 12-Dec. 5 1965. Lender The Montreal Museum of Fine Arts, title: The Old Holton House, Montreal»; «The Holton House, Montreal»; «The Canadian Art Club, Fifth Annual Exhibition, 1912, to be detached and fixed on back of work, Title: Old Holton House, Montreal, Artist: J.W. Morrice»; «Deux cents ans de peinture québécoise / École Française d'Été (McGill University) 30-31 juillet 1969 / prêteur: MBAM / titre: La maison Holton / artiste: Morrice / cat. nº 52b».

Historique des collections
MBAM, 1915; Galerie William Scott & Sons, Montréal.

Expositions
CAC, 1912, nº 51; AAM, 1913, nº 190; AAM, *Summer Exhibition: Paintings, Water Colours and Pastels by Canadian Artists*, 1913, nº 13; AAM, 1925, nº 2; AGO, 1926, nº 270; Paris, 1927, nº 145; GNC, 1932, nº 11; GNC, 1937-38, nº 5; AAM, *Arts of Old Quebec Exhibition*, (Montréal, été 1941) nº 22; Virginia Museum of Fine Arts et GNC, *Exhibition of Canadian Painting 1668-1948*, 1949, nº 55; Conseil du port de Montréal, *Montréal ville portuaire, 1860-1964*, 1964; MBAM, 1965, nº 22; *J.W. Morrice (1865-1924): Paintings and Water Colours from the Permanent Collection of the Montreal Museum of Fine Arts*, (St. Catharines, Ont., 11-27 nov. 1966), (Pas de cat.); Université McGill, *Deux cents ans de peinture québécoise* (Montréal, École Française d'Été, 3-31 juillet 1969), nº 52b; MBAM, *Chez Arthur et Caillou la pierre*, 1974, non numéroté; MBAM, 1976-77, nº 32; Kitchener-Waterloo Art Gallery, *Canadian Treasures: 25 Artists, 25 Paintings, 25 Years*, 1981, nº 4; Laing, 1984, pp. 26-27, ill. nº 6.

Bibliographie
Harold Mortimer Lamb, «Toronto», *The Studio*, 56, sept. 1912, p. 327; ABMBAM, *Exhibition Album*, nº 6, Annual Spring Exhibition, pp. 251-252; «Spring Exhibition at Art Gallery», *The Gazette*, 26 mars 1913, p. 13; «Post Impressionists shock local art lovers at the Spring Exhibition», *Witness*, 26 mars 1913; ABMBAM, *Exhibition Album*, nº 6, Summer Exhibition by Canadian Artists, pp. 290-291; «All Canadian painters», *Witness*, 7 juin 1913; «Canadian artist died in Tunis», *The Gazette*, 26 janv. 1924; A.H.S. Gillson, «James W. Morrice, Canadian painter», *The Canadian Forum*, juin 1924, V.57, p. 271; «Memorial exhibit of Morrice works», *The Gazette*, 9 nov. 1924; «Showing works by late J.W. Morrice», *The Gazette*, 17 janv. 1925; «Old Montreal», *The Star*, 6 janv. 1932; Doris E. Hedges, «The art of James Wilson Morrice», *Bridle & Golfer*, avril 1932, p. 50; Marius Barbeau, «Distinctive Canadian art», *Saturday Night*, 6 août 1932, p. 3; Buchanan, 1936, p. 157; «More exhibition galleries and storage space provided by addition to Art Association», *Standard*, 17 sept. 1938; Robert Ayre, «Art Association of Montreal», *Canadian Art*, V.3, hiver 1948, p. 115; MBAM, *Catalogue of Paintings*, 1960, p. 27; W.E. Greening, «Nineteenth-Century painting in French Canada», *Connoisseur*, 156.630, août 1964, p. 291; Pepper, 1966, p. 86; William R. Watson, *Retrospective: Recollections of a Montreal Art Dealer*, 1974, p. 10; Paul Dumas, «La peinture canadienne d'hier dans les collections du Musée des beaux-arts de Montréal», *Vie des Arts*, XX.82, printemps 1976, p. 31; MBAM, *Guide*, 1977, p. 17; Guy Robert, *La peinture au Québec depuis ses origines*, 1980, p. 54; Smith McCrea, 1980, p. 114.

L'esquisse préparatoire (MBAM, Dr.973.22) pour *La vieille maison Holton, Montréal* proviendrait du carnet nº 16 à la page 62, carnet daté vers 1902-1906[1]. Par rapport au dessin, Morrice a ajouté sur le tableau, à droite de la composition, une femme et un enfant de profil et, à gauche, une calèche tirée par un cheval. Ce dernier thème a été repris plusieurs fois dans son oeuvre. Il paraît évident que le dessin est antérieur de quelques années au tableau.

La maison Holton était sise rue Sherbrooke à l'emplacement de l'actuel Musée des beaux-arts de Montréal. Elle a été acquise par le musée en 1910[2] et a été démolie pour faire place à l'immeuble d'Edward et William S. Maxwell en 1912. Il est intéressant de noter que Morrice s'intéressait au déménagement de l'Art Association of Montreal, comme en fait preuve ce mot à Edmund Morris: «My father writes that they are going to have a new Art Gallery somewhere on Sherbrooke Street. It is a pity as I liked the old place on Phillips Square[3].»

Nous croyons que ce tableau, que nous pouvons comparer stylistiquement à *La place du marché, Concarneau* (cat. nº 70), pourrait aussi dater de la période 1908-1910.

[1]Cette feuille a été détachée du carnet à un moment inconnu.

[2]«$275,000 for Art Gallery site», *The Gazette*, 19 fév. 1910.

[3]«Mon père m'écrit qu'on aménage un nouveau musée quelque part rue Sherbrooke. C'est dommage, car j'aimais bien celui du square Phillips.» Bibl. de l'AGO, Correspondance de J.W. Morrice, Lettre de J.W. Morrice à Ed. Morris: 14 fév. [1910].

62
The Old Holton House, Montreal

Oil on canvas
Signed, l.r.: "J.W. Morrice"
C. 1908-1910
61 x 73.6 cm
The Montreal Museum of Fine Arts
915.129, purchase, John W. Tempest fund

Inscriptions
Labels: "J.W. Morrice 1865-1924, The Montreal Museum of Fine Arts, Sept. 30-Oct. 31 1965. The National Gallery of Canada, Nov. 12-Dec. 5 1965. Lender The Montreal Museum of Fine Arts, title: The Old Holton House, Montreal"; "The Holton House, Montreal"; "The Canadian Art Club, Fifth Annual Exhibition, 1912, to be detached and fixed on back of work, Title: Old Holton House, Montreal, Artist: J.W. Morrice"; "Deux cents ans de peinture québécoise / École Française d'Été (McGill University) 30-31 juillet 1969 / prêteur: MMFA / titre: La maison Holton / artiste: Morrice / cat. no. 52b".

Provenance
MMFA, 1915; William Scott & Sons Gallery, Montreal.

Exhibitions
CAC, 1912, no. 51; AAM, 1913, no. 190; AAM, *Summer Exhibition: Paintings, Water Colours and Pastels by Canadian Artists*, 1913, no. 13; AAM, 1925, no. 2; AGO, 1926, no. 270; Paris, 1927, no. 145; NGC, 1932, no. 11; NGC, 1937-38, no. 5; AAM, *Arts of Old Quebec Exhibition*, (Montreal, Summer 1941), no. 22; Virginia Museum of Fine Arts and NGC, *Exhibition of Canadian Painting 1668-1948*, 1949, no. 55; Conseil du port de Montréal, *Montréal, Harbour City, 1860-1964*, 1964; MMFA, 1965, no. 22; *J.W. Morrice (1865-1924): Paintings and Water Colours from the Permanent Collection of the Montreal Museum of Fine Arts*, (St. Catharines, Ont., Nov. 11-27, 1966), (No catalogue); McGill University, *Deux cents ans de peinture québécoise* (Montreal, École Française d'Été, July 3-31, 1969), no. 52b; MMFA, *From Macamic to Montreal*, 1974, (Unnumbered); MMFA, 1976-77, no. 32; Kitchener-Waterloo Art Gallery, *Canadian Treasures: 25 Artists, 25 Paintings, 25 Years*, 1981, no. 4; Laing, 1984, pp. 26-27, ill. no. 6.

Bibliography
Harold Mortimer Lamb, "Toronto", *The Studio*, 56, Sept. 1912, p. 327; ALMMFA, *Exhibition Album*, no. 6, Annual Spring Exhibition, pp. 251-252; "Spring Exhibition at Art Gallery", *The Gazette*, Mar. 26, 1913, p. 13; "Post Impressionists shock local art lovers at the Spring Exhibition", *Witness*, Mar. 26, 1913; ALMMFA, *Exhibition Album*, no. 6, Summer Exhibition by Canadian Artists, pp. 290-291; "All Canadian painters", *Witness*, June 7, 1913; "Canadian artist died in Tunis", *The Gazette*, Jan. 26, 1924; A.H.S. Gillson, "James W. Morrice, Canadian painter", *The Canadian Forum*, June 1924, V.57, p. 271; "Memorial exhibit of Morrice works", *The Gazette*, Nov. 9, 1924; "Showing works by late J.W. Morrice", *The Gazette*, Jan. 17, 1925; "Old Montreal", *The Star*, Jan. 6, 1932; Doris E. Hedges, "The art of James Wilson Morrice", *Bridle & Golfer*, Apr. 1932, p. 50; Marius Barbeau, "Distinctive Canadian art", *Saturday Night*, Aug. 6, 1932, p. 3; Buchanan, 1936, p. 157; "More exhibition galleries and storage space provided by addition to Art Association", *Standard*, Sept. 17, 1938; Robert Ayre, "Art Association of Montreal", *Canadian Art*, V.3, Winter 1948, p. 115; MMFA, *Catalogue of Paintings*, 1960, p. 27; W.E. Greening, "Nineteenth-Century painting in French Canada", *Connoisseur*, 156.630, Aug. 1964, p. 291; Pepper, 1966, p. 86; William R. Watson, *Retrospective: Recollections of a Montreal Art Dealer*, 1974, p. 10; Paul Dumas, "La peinture canadienne d'hier dans les collections du Musée des beaux-arts de Montréal", *Vie des Arts*, XX.82, Spring 1976, p. 31; MMFA, *Guide*, 1977, p. 17; Guy Robert, *La peinture au Québec depuis ses origines*, 1980, p. 54; Smith McCrea, 1980, p. 114.

The preparatory sketch (MMFA, Dr.973.22) for *The Old Holton House, Montreal* appeared originally in Sketch Book no. 16 (page 62), which dates from the 1902-1906 period.[1] The artist added two elements to the painting not present in the original drawing: a woman and child in profile on the right-hand side of the work and, to the left, a horse-drawn carriage—a frequently-recurring image in Morrice's oeuvre. It seems quite clear that the drawing was executed several years before the canvas.

The Holton House was situated on Sherbrooke Street at the present location of the Montreal Museum of Fine Arts. Acquired in 1910[2] by the museum, the house was demolished to make way for the building designed in 1912 by Edward and William S. Maxwell. It is interesting to note that Morrice was concerned about the relocation of the Art Association of Montreal, as this note to Edmund Morris indicates: "My father writes that they are going to have a new Art Gallery somewhere on Sherbrooke Street. It is a pity as I liked the old place on Phillips Square."[3]

This painting may be compared from a stylistic point of view to *The Market Place, Concarneau* (cat. 70) and can be dated to the same period—1908-1910.

[1]It is not known when this sketch was detached from the sketch book.

[2]"$275,000 for Art Gallery site", *The Gazette*, Feb. 19, 1910.

[3]Library of the AGO, J.W. Morrice Correspondence, Letter from J.W. Morrice to Ed. Morris: Feb. 14, [1910].

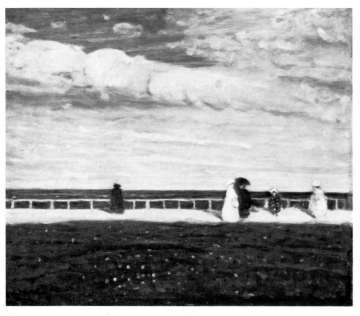

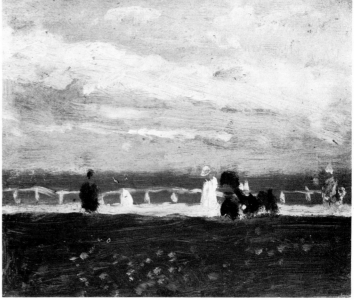

63
La Promenade, Dieppe

Huile sur toile
Signé, b.g.: «J.W. Morrice»
Vers 1909
59,6 x 72,3 cm
Collection particulière

Historique des collections
Coll. particulière, Toronto; Galerie Walter Klinkhoff, Montréal, 1965; Fred Cowans, Montréal; M^me Howard Pillow, Montréal; P.P. Cowans, Montréal, 1925.

Expositions
SNBA, 1911, n° 974; CAC, 1912, n° 47; AAM, 1925, n° 17; Paris, 1927, n° 146; MBAM, 1965, n° 85.

Bibliographie
Buchanan, 1936, p. 168.

La Promenade, Dieppe a été exposé pour la première fois, en 1911, au Salon de la Société nationale des Beaux-Arts de Paris puis, en 1912, au Canadian Art Club de Toronto, tout en faisant déjà partie de la collection de P.P. Cowans, de Montréal.
De Dieppe en septembre 1909, Morrice écrit à Edmund Morris: «I have come to Dieppe to get a breath of air[1].» Ce n'est pas son premier séjour dans la ville portuaire normande. Il y retournera par la suite, entre autres au cours de l'été 1912, pour visiter l'atelier dieppois de Sickert[2].
Il ne faut pas oublier de comparer ce tableau à son étude à l'huile (cat. n° 64).

[1]«Je suis venu à Dieppe pour respirer un peu.» Bibl. de l'AGO, Correspondance de J.W. Morrice, Lettre de J.W. Morrice à Ed. Morris: Dieppe, 14 sept. [1909].

[2]Wendy Baron, *Miss Ethel Sands and her Circle*, 1977, pp. 107-116.

63
The Promenade, Dieppe

Oil on canvas
Signed, l.l.: "J.W. Morrice"
C. 1909
59.6 x 72.3 cm
Private collection

Provenance
Private coll., Toronto; Walter Klinkhoff Gallery, Montreal, 1965; Fred Cowans, Montreal; Mrs. Howard Pillow, Montreal; P.P. Cowans, Montreal, 1925.

Exhibitions
SNBA, 1911, no. 974; CAC, 1912, no. 47; AAM, 1925, no. 17; Paris, 1927, no. 146; MMFA, 1965, no. 85.

Bibliography
Buchanan, 1936, p. 168.

The Promenade, Dieppe was exhibited for the first time in 1911, at the Salon of the Société nationale des Beaux-Arts in Paris. It was shown again, in 1912, at the Canadian Art Club in Toronto, at which time it was already part of the collection of P.P. Cowans, of Montreal.
In September of 1909, Morrice wrote to Edmund Morris, from Dieppe: "I have come to Dieppe to get a breath of air."[1] This was not his first stay in the Norman port, and he returned on several other occasions, including during the summer of 1912 when he visited Sickert's studio.[2]
It is important to compare this work with the preparatory *pochade* entitled *Study for The Promenade, Dieppe* (cat. 64).

[1]Library of the AGO, J.W. Morrice Correspondence, Letter from J.W. Morrice to Ed. Morris: Dieppe, Sept. 14, [1909].

[2]Wendy Baron, *Miss Ethel Sands and her Circle*, 1977, pp. 107-116.

64
Étude pour La Promenade, Dieppe

Huile sur bois
Non signé
Vers 1909
12 x 15,2 cm
Collection particulière

Présenté à Montréal
et à Toronto seulement

Inscriptions
Estampille: «Studio/J.W. Morrice»; au crayon noir: «The promenade Dieppe»; «6».

Historique des collections
Coll. particulière, Toronto; Galerie G. Blair Laing, Toronto, mars 1971.

Cette pochade prépara *La Promenade, Dieppe* (cat. n° 63), datée vers 1909. Elle fait partie d'un groupe d'oeuvres qui comprend, entre autres, *Étude pour Pluie à Concarneau* (cat. n° 65).

64
Study for The Promenade, Dieppe

Oil on wood
Unsigned
C. 1909
12 x 15.2 cm
Private collection

Presented only in Montreal and Toronto

Inscriptions
Stamp: "Studio/J.W. Morrice"; in black pencil: "The promenade Dieppe"; "6".

Provenance
Private coll., Toronto; G. Blair Laing Gallery, Toronto, Mar. 1971.

This quick sketch, which served as the basis for *The Promenade, Dieppe* (cat. 63) dating from about 1909, is part of a group of works produced at around this time which includes, amongst others, *Study for Concarneau, Rain* (cat. 65).

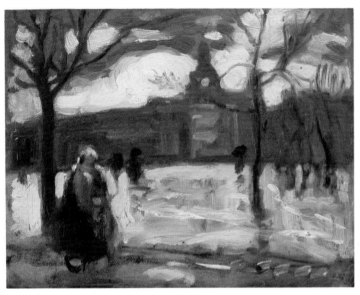

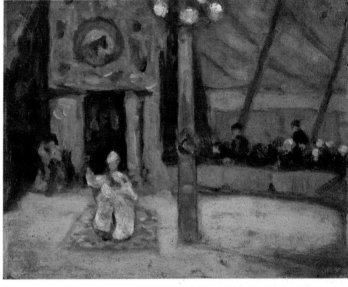

65
Étude pour
Pluie à Concarneau

Huile sur bois
Non signé
Vers 1909-1910
14 x 16,5 cm
Musée des beaux-arts de Montréal
925.341C, succession de l'artiste

Inscription
Estampille: «Studio / J.W. Morrice».

Exposition
Waterloo Art Gallery, *James Wilson Morrice 1865-1924*, (Kitchener, Ont., 8 janv.-2 fév. 1964), (Pas de cat.).

Bibliographie
MBAM, *Catalogue of Paintings*, 1960, p. 29, n° 341.

Cette pochade est une étude pour l'huile sur toile *Pluie à Concarneau*[1] (collection particulière, Montréal), exposée pour la première fois au Salon de la Société nationale des Beaux-Arts de 1910[2], et fut exécutée lors du séjour de Morrice à Concarneau à la fin de l'hiver et au printemps 1910. Elle est représentative des pochades de cette période par la touche rapide et la juxtaposition des couleurs contrastantes.

[1]*Pluie à Concarneau*, huile sur toile, signé, b.d.: «J.W. Morrice», 48,2 x 59,6 cm, coll. particulière, Montréal.

[2]SNBA, 1910, n° 929, sous le titre *Concarneau (pluie)*.

65
Study for
Concarneau, Rain

Oil on wood
Unsigned
C. 1909-1910
14 x 16.5 cm
The Montreal Museum of Fine Arts
925.341C, artist's estate

Inscription
Stamp: "Studio / J.W. Morrice".

Exhibition
Waterloo Art Gallery, *James Wilson Morrice 1865-1924*, (Kitchener, Ont., Jan. 8.-Feb. 2, 1964), (No catalogue).

Bibliography
MMFA, *Catalogue of Paintings*, 1960, p. 29, no. 341.

Executed during Morrice's stay in Concarneau during the spring of 1910, this *pochade* was a preliminary study for the oil on canvas entitled *Concarneau, Rain*[1] (private collection, Montreal), which was shown for the first time at the Salon of the Société nationale des Beaux-Arts in 1910.[2] The rapid brush-stroke and the juxtaposition of contrasting colours in this work are characteristic of the oil sketches from this period.

[1]*Concarneau, Rain*, oil on canvas, signed, l.r.: "J.W. Morrice", 48.2 x 59.6 cm, private coll., Montreal.

[2]SNBA, 1910, no. 929, entitled *Concarneau (pluie)*.

66
Étude pour
Le cirque
à Concarneau

Huile sur bois
Non signé
Vers 1909-1910
12,5 x 16 cm
Musée des beaux-arts de Montréal
1981.4, legs David R. Morrice

Inscriptions
À l'encre: «4»; estampille: «Studio / J.W. Morrice»; étiquette: «The Art/152, sept/No 70 pick Date 16/4, Mont Mns/Box 111 4 # no. 29».

Exposition
Collection, 1983, n° 91.

Le carnet n° 15 (MBAM, Dr.973.38) contient, en plus de plusieurs dessins de Concarneau, de Dieppe et de Québec, deux études pour cette pochade. Certains renseignements contenus dans ce carnet nous permettent de le dater de 1909-1910: la pochade et le tableau *Le cirque à Concarneau* (MBAM, 925.336) dateraient donc de cette période. Morrice a séjourné à Concarneau de novembre 1909 à mars 1910[1].

[1]North York, NYPLCDA, Lettre de J.W. Morrice à N. MacTavish: [Paris], 7 nov. [1909]. Bibl. de l'AGO, Correspondance de J.W. Morrice, Lettre de J.W. Morrice à Ed. Morris: [Concarneau], 20 mars 1910.

66
Study for
The Circus
at Concarneau

Oil on wood
Unsigned
C. 1909-1910
12.5 x 16 cm
The Montreal Museum of Fine Arts
1981.4, David R. Morrice bequest

Inscriptions
In ink: "4"; stamp: "Studio / J.W. Morrice"; label: "The Art/152, sept/No 70 pick Date 16/4, Mont Mns/Box 111 4 no. 29".

Exhibition
Collection, 1983, no. 91.

Along with several drawings of Concarneau, Dieppe and Quebec City, Sketch Book no. 15 (MMFA, Dr.973.38) contains two studies for this oil sketch. Various pieces of information contained in the sketch book encourage us to date it to 1909-1910: it thus seems likely that both this *pochade* and the canvas *The Circus at Concarneau* (MMFA, 925.336) were executed during the same period. Morrice stayed in Concarneau from November, 1909 until March, 1910.[1]

[1]North York, NYPLCDA, Letter from J.W. Morrice to N. MacTavish: [Paris], Nov. 7, [1909]. Library of the AGO, J.W. Morrice Correspondence, Letter from J.W. Morrice to Ed. Morris: [Concarneau], Mar. 20, 1910.

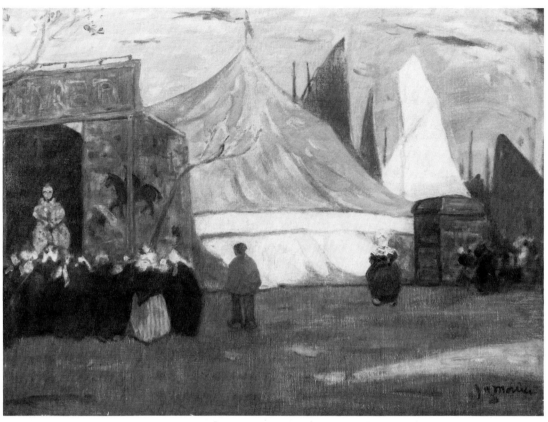

67

Concarneau, cirque

Huile sur toile
Signé, b.d.: «J.W. Morrice»
Vers 1909-1910
60,7 x 81,3 cm
Beaverbrook Art Gallery

Inscriptions

Étiquettes: «Glenbow-Alberta Institute».
Sur l'encadrement, au crayon blanc: «Morrice». Sur le châssis, étiquettes: «Continental Galleries»; «No 79054/Morrice/Concarneau Cirque»; manuscrit au crayon de la main de l'artiste: «No 1 Concarneau Cirque/J.W. Morrice». Sur la toile, estampille: «Douanes françaises»; au crayon noir: «M2313»; «3753».

Historique des collections

Beaverbrook Art Gallery; Lady Beaverbrook, 1967; Lord Beaverbrook, 1959; Galerie Continentale, Montréal; Mme Robert André; Jacques Rouché, Paris, vers 1926; Bernheim Jeune, Paris.

Expositions

SA, 1911, nº 1118 (sous le titre *Concarneau (Cirque)* [?]); Galeries Georges Petit, *Exposition de peintres et de sculpteurs*, 1911, nº 87 (sous le titre *Cirque* [?]); Buffalo, 1911, nº 113 (sous le titre *The Circus* [?]); Boston, 1912, nº 118 (sous le titre *The Circus* [?]); St. Louis, 1912, nº 115 (sous le titre *The Circus*); Simonson, 1926, nº 11; Paris, 1927, nº 165; GNC, 1937-38, nº 103; Glenbow-Alberta Institute, *Through Canadian Eyes: Trends and Influences in Canadian Art, 1815-1965*, (Calgary, 22 sept.-24 oct. 1976), cat. nº 56; VAG, 1977, nº 26.

Bibliographie

«First exhibition of the Société des peintures et des sculpteurs, formerly The Société nouvelle of Paris, now installed at the Albright Art Gallery», *Academy Notes*, VI.4, nov.-déc. 1911, pp. 110-111; H.S. Ciolkowski, «James Wilson Morrice», *L'art et les artistes*, 62, déc. 1925, p. 91, ill.; Buchanan, 1936, pl. XVII et p. 168; William Colgate, «James Wilson Morrice and his art», *Bridle & Golfer*, avril 1937, p. 12; St. George Burgoyne, 1938; John Lyman, «In the Museum of the Art Association, The Morrice Retrospective», *The Montrealer*, 15 fév. 1938, p. 18; Pepper, 1966, p. 91; Dennis Reid, *Edwin H. Holgate*, 1976, p. 11, fig. 2; G. Blair Laing, *Memoirs of an Art Dealer*, 1979, pp. 216-218.

Nous savons déjà que Morrice demeura à Concarneau de novembre 1909 à mars 1910. Le carnet nº 15 (MBAM, Dr.973.38) contient à la page 24 une esquisse de la porte à gauche de la composition de *Concarneau, cirque*, qui n'est pas en fait une étude pour ce tableau, mais plutôt pour une pochade représentant les mêmes tentes, quoiqu'elles soient vues d'un autre angle (collection particulière, Toronto).

Il est probable que *Concarneau, cirque* soit l'oeuvre que Morrice présenta sous le titre *Concarneau (Cirque)* au Salon d'automne de 1911 et qui, par la suite, fut exposée à Buffalo, à Boston et à St. Louis. Elle a été acquise avant 1926 par le collectionneur et directeur de l'Opéra de Paris, Jacques Rouché.

67

Circus, Concarneau

Oil on canvas
Signed, l.r.: "J.W. Morrice"
C. 1909-1910
60.7 x 81.3 cm
Beaverbrook Art Gallery

Inscriptions

Labels: "Glenbow-Alberta Institute".
On the frame, in white pencil: "Morrice".
On the stretcher, labels: "Continental Galleries"; "No 79054/Morrice/Concarneau Cirque"; handwritten in pencil, in the artist's hand: "No 1 Concarneau Cirque/J.W. Morrice". On the canvas, stamp: "Douanes françaises"; in black pencil: "M2313"; "3753".

Provenance

Beaverbrook Art Gallery; Lady Beaverbrook, 1967; Lord Beaverbrook, 1959; Continental Gallery, Montreal; Mrs. Robert André; Jacques Rouché, Paris, about 1926; Bernheim Jeune, Paris.

Exhibitions

SA, 1911, no. 1118 (entitled *Concarneau (Cirque)* [?]); Galeries Georges Petit, *Exposition de peintres et de sculpteurs*, 1911, no. 87 (entitled *Cirque* [?]); Buffalo, 1911, no. 113 (entitled *The Circus* [?]); Boston, 1912, no. 118 (entitled *The Circus* [?]); St. Louis, 1912, no. 115 (entitled *The Circus*); Simonson, 1926, no. 11; Paris, 1927, no. 165; NGC, 1937-38, no. 103; Glenbow-Alberta Institute, *Through Canadian Eyes: Trends and Influences in Canadian Art, 1815-1965*, (Calgary, Sept. 22-Oct. 24, 1976), cat. no. 56; VAG, 1977, no. 26.

Bibliography

"First exhibition of the Société des peintures et des sculpteurs, formerly The Société nouvelle of Paris, now installed at the Albright Art Gallery", *Academy Notes*, VI.4, Nov.-Dec. 1911, pp. 110-111; H.S. Ciolkowski, "James Wilson Morrice", *L'art et les artistes*, 62, Dec. 1925, p. 91, ill.; Buchanan, 1936, pl. XVII and p. 168; William Colgate, "James Wilson Morrice and his art", *Bridle & Golfer*, Apr. 1937, p. 12; St. George Burgoyne, 1938; John Lyman, "In the Museum of the Art Association, The Morrice Retrospective", *The Montrealer*, Feb. 15, 1938, p. 18; Pepper, 1966, p. 91; Dennis Reid, *Edwin H. Holgate*, 1976, p. 11, fig. 2; G. Blair Laing, *Memoirs of an Art Dealer*, 1979, pp. 216-218.

We know that Morrice stayed in Concarneau from November of 1909 to March of 1910. On page 24 of Sketch Book no. 15 (MMFA, Dr.973.38) there is a drawing of the door that appears on the left-hand side of *Circus, Concarneau*. This sketch did not, however, serve as a study for the painting, but rather for a *pochade* that depicts the same tents seen from another angle (private collection, Toronto).

It seems likely that *Circus, Concarneau* is the same painting that was presented by Morrice under the title *Concarneau (Cirque)*, at the Salon d'automne of 1911, and later exhibited in Buffalo, Boston and St. Louis. The work was acquired sometime prior to 1926 by the collector Jacques Rouché, director of the Opéra de Paris.

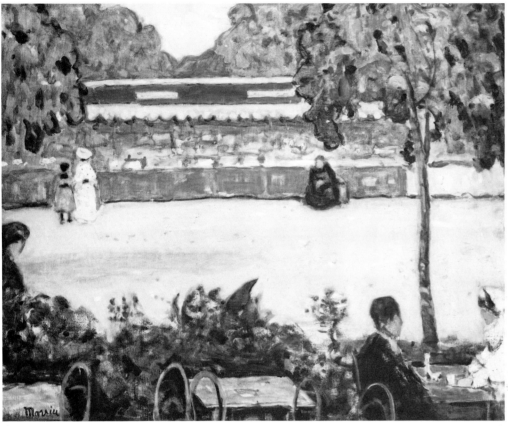

68
Saint-Cloud,
au «Pavillon bleu»

Huile sur toile
Signé, b.g.: «J.W. Morrice»
Vers 1909
59,6 x 73,6 cm
Collection particulière

Historique des collections
Coll. particulière, 1979; H.A. Dyde,
1939-1979; Galerie William Scott & Sons,
Montréal, 1932-1939; Succession de l'artiste.

Expositions
SA, 1909, n° 1261; *Exposition de peintres
et de scuplteurs*, 1911, n° 86; AAM, 1925,
n° 34; *James Wilson Morrice: Exhibition of
Paintings*, 1932, n° 1; AGO, 1932, n° 1;
MBAM, 1965, n° 46.

Bibliographie
Buchanan, 1936, p. 168; Pepper, 1966,
p. 91.

La Winnipeg Art Gallery conserve une
étude pour ce tableau sous le titre de *View
of a Parisian Garden Restaurant* (G-79-1).
Le premier plan est occupé par une série
de tables de café et le plan intermédiaire,
par un espace vide tandis que l'arrière-plan
est bloqué par un immeuble; ce type de
composition se retrouve dans plusieurs
oeuvres de Morrice, notamment dans *La
place Chateaubriand, Saint-Malo*
(cat. n° 33) et dans *Street Side Café, Paris*
(Agnes Etherington Art Centre, Kingston,
24-27).

Ce tableau a été exposé pour la première
fois au Salon d'automne de Paris de 1909
et le critique du journal parisien *L'Éclair*
écrivit alors: «Parmi les 259 étrangers, on
distinguera pour des raisons diverses M.
Morrice, dont les paysages sont parmi les
meilleurs et qui est un peintre remarquablement doué[1].»
Pour le paysagiste, il s'agit de l'exposition annuelle la plus importante comme il
l'écrivit à son ami MacTavish: «I am
working like a slave now for the Automn
Salon which opens next month. It is the
most interesting exhibition of the year.
Somewhat revolutionary at times but has the
most original work[2].»
Le jeune artiste John Lyman considère
lui aussi le Salon d'automne comme la
plus importante exposition et y a remarqué
l'intéressante participation de Morrice[3].

[1]«Le Salon d'automne», *L'Éclair*, 30 sept.
1909, p. 2.

[2]«En ce moment, je travaille comme un esclave en vue du Salon d'automne, qui s'ouvre le mois prochain. C'est l'exposition la
plus intéressante de l'année. Un peu révolutionnaire par moments, mais qui présente la production la plus originale.»
North York, NYPLCDA, Lettre de
J.W. Morrice à N. MacTavish: 24 août
[1909].

[3]Bibliothèque nationale du Québec, MFF
149/1/18, Correspondance de J. Lyman,
Lettre de J. Lyman à son père: 11 oct.
[1909].

68
Saint-Cloud,
au "Pavillon bleu"

Oil on canvas
Signed, l.l.: "J.W. Morrice"
C. 1909
59.6 x 73.6 cm
Private collection

Provenance
Private coll., 1979; H.A. Dyde, 1939-1979;
William Scott & Sons Gallery, Montreal,
1932-1939; Artist's estate.

Exhibitions
SA, 1909, no. 1261; *Exposition de peintres
et de scuplteurs*, 1911, no. 86; AAM,
1925, no. 34; *James Wilson Morrice: Exhibition of Paintings*, 1932, no. 1; AGO,
1932, no. 1; MMFA, 1965, no. 46.

Bibliography
Buchanan, 1936, p. 168; Pepper, 1966,
p. 91.

In the collection of the Winnipeg Art
Gallery there is a study for this oil painting, entitled *View of a Parisian Garden
Restaurant* (G-79-1).
The foreground of the work is filled by
a group of café tables and the middle
ground by an open space; the background
is blocked off by a building. This type of
composition recurs in several other works
of Morrice, notably *La place Chateaubriand, Saint-Malo* (cat. 33) and *Street
Side Café, Paris* (Agnes Etherington Art
Centre, Kingston, 24-27).

The work was first exhibited at the Salon d'automne in Paris in 1909; on this occasion, the art critic of the Parisian daily,
L'Éclair, wrote: "Parmi les 259 étrangers,
on distinguera pour des raisons diverses
M. Morrice, dont les paysages sont parmi
les meilleurs et qui est un peintre remarquablement doué."[1]
For Morrice, the Salon d'automne was
the most important annual exhibition of
all. To his friend David MacTavish, he
wrote: "I am working like a slave now for
the Automne Salon which opens next
month. It is the most interesting exhibition
of the year. Somewhat revolutionary at
times but has the most original work."[2]
The young artist John Lyman shared his
compatriot's view of this exhibition, and
particularly noticed Morrice's interesting
contribution.[3]

[1]"Of the 259 foreign painters, Mr. Morrice
stands apart for various reasons; his landscapes are among the very best and he is a
painter of remarkable talent." "Le Salon
d'automne", *L'Éclair*, Sept. 30, 1909, p. 2.

[2]North York, NYPLCDA, Letter from
J.W. Morrice to N. MacTavish: Aug. 24,
[1909].

[3]Bibliothèque nationale du Québec, MFF
149/1/18, J. Lyman Correspondence, Letter from J. Lyman to his father: Oct. 11,
[1909].

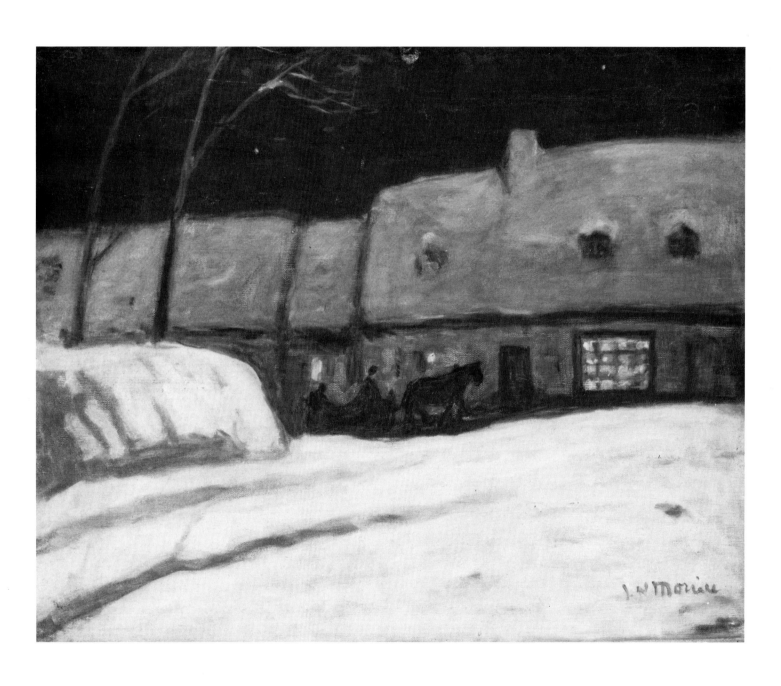

69
Côte de la Montagne, Québec

Huile sur toile
Signé, b.d.: «J.W. Morrice»
Vers 1909-1910
50,8 x 61 cm
Collection particulière

Inscriptions
Sur l'encadrement, étiquettes manuscrites: «66/1905»; «Mrs. A. Law / Night in Winter»; au crayon rouge: «2»; étiquettes: «Royal Canadian Academy of Arts / Ottawa Exhibition / Title Mountain Hill, Quebec / Artist James W. Morrice / Owner J.W. Morrice / Return to Mr. Scott & Sons»; «The Canadian Art Club / Sixth Annual Exhibition 1913 / Mountain Hill, Quebec / J.W. Morrice / Return to Scott Montreal»; «The Art Gallery of Toronto / Inaugural Exhibition / January 29th to February 28th, 1926 / J.W. Morrice / Mountain Hill, Quebec / Mrs. Allan Law / Return to Scott & Sons». Sur la traverse centrale, au crayon noir: «B 16-30»; «Box 8»; «No. 4».

Historique des collections
Coll. particulière; Mme Allan Law, 1925-1945.

Expositions
AAM, 1911, no 219 (sous le titre *Snow Quebec*); RCA, 1912, no 168 (sous le titre *Mountain Hill, Quebec*); CAC, 1913, no 61 (sous le titre *Mountain Hill, Quebec*); AAM, 1925, no 62, (sous le titre *Quebec in Winter*); AGO, 1926, no 274 (sous le titre *Mountain Hill, Quebec*); Paris, 1927, no 150 (sous le titre *Québec en hiver*); GNC, 1932, no 17; GNC, 1937-38, no 66.

Bibliographie
«Montreal views shown at local art exhibition», *The Herald*, 10 mars 1911; William R. Watson, «Artist's work of high order», *The Gazette*, 10 mars 1911, p. 7; «Pictures by Canadian artists now on view at the Art Gallery», *Standard*, 20 mars 1911, ill.; *The Year Book of Canadian Art 1913*, 1913, ill. p. 213; A.H.S. Gillson «James W. Morrice, Canadian Painter», *The Canadian Forum*, V.57, juin 1925, p. 273, ill.; Buchanan, 1936, pp. 155-156; Lyman, 1945, ill. no 6; Pepper, 1966, p. 85.

Deux esquisses pour *Côte de la Montagne, Québec* figurent au carnet no 15 (MBAM, Dr.973.38). Le dessin de la page 30 n'est pas tout à fait semblable au tableau: on retrouve à droite de la composition un immeuble de trois étages. Sur la page 36, Morrice a esquissé la même composition que dans le tableau. Le carnet no 15 peut être daté de 1909-1910. Morrice voyagea au Canada de décembre 1908 à février 1909. Nous croyons donc possible que les deux esquisses aient été exécutées lors de ce séjour à Québec. Il s'agit probablement des mêmes maisons de la côte de la Montagne que l'aquarelliste Hunter avait peintes en 1780[1].

Morrice s'est intéressé à cet alignement de maisons dès 1906 dans son tableau *Effet de neige, Québec*, qu'il exposa à la Société nationale des Beaux-Arts[2] (il n'a pu être localisé). *La côte de la Montagne*, conservée dans une collection particulière de Toronto, représente un traîneau dévalant la côte à la hauteur de la courbe[3]: c'est une oeuvre d'une composition fort différente.

Côte de la Montagne, Québec fut exposé pour la première fois à Montréal en 1911 au Salon du printemps de l'Art Association.

[1]Collection des Archives publiques du Canada, reproduit dans Luc Noppen, Claude Paulette et Michel Tremblay, *Québec, Trois siècles d'architecture*, Montréal, Libre expression, 1979, p. 255, ill. no 26.

[2]SNBA, 1906, no 914, ill. p. 38.

[3]MBAM, 1965, no 18, ill. p. 28.

69
Mountain Hill, Quebec

Oil on canvas
Signed, l.r.: "J.W. Morrice"
C. 1909-1910
50.8 x 61 cm
Private collection

Inscriptions
On the frame, labels, handwritten: "66/1905"; "Mrs. A. Law / Night in Winter"; in red pencil: "2"; labels: "Royal Canadian Academy of Arts / Ottawa Exhibition / Title Mountain Hill, Quebec / Artist James W. Morrice / Owner J.W. Morrice / Return to Mr. Scott & Sons"; "The Canadian Art Club / Sixth Annual Exhibition 1913 / Mountain Hill, Quebec / J.W. Morrice / Return to Scott Montreal"; "The Art Gallery of Toronto / Inaugural Exhibition / January 29th to February 28th, 1926 / J.W. Morrice / Mountain Hill, Quebec / Mrs. Allan Law / Return to Scott & Sons". On the centre crosspiece, in black pencil: "B 16-30"; "Box 8"; "No. 4".

Provenance
Private coll.; Mrs. Allan Law, 1925-1945.

Exhibitions
AAM, 1911, no. 219 (entitled *Snow Quebec*); RCA, 1912, no. 168 (entitled *Mountain Hill, Quebec*); CAC, 1913, no. 61 (entitled *Mountain Hill, Quebec*); AAM, 1925, no. 62, (entitled *Quebec in Winter*); AGO, 1926, no. 274 (entitled *Mountain Hill, Quebec*); Paris, 1927, no. 150 (entitled *Québec en hiver*); NGC, 1932, no. 17; NGC, 1937-38, no. 66.

Bibliography
"Montreal views shown at local art exhibition", *The Herald*, Mar. 10, 1911; William R. Watson, "Artist's work of high order", *The Gazette*, Mar. 10, 1911, p. 7; "Pictures by Canadian artists now on view at the Art Gallery", *Standard*, Mar. 20, 1911, ill.; *The Year Book of Canadian Art 1913*, 1913, ill. p. 213; A.H.S. Gillson "James W. Morrice, Canadian Painter", *The Canadian Forum*, V.57, June 1925, p. 273, ill.; Buchanan, 1936, pp. 155-156; Lyman, 1945, ill. no. 6; Pepper, 1966, p. 85.

Two sketches for *Mountain Hill, Quebec* can be seen in Sketch Book no. 15 (MMFA, Dr.973.38). The drawing on page 30 differs slightly from the painting; a three-storey building can be seen on the right-hand side of the work. On page 36, however, Morrice has sketched the same composition that appears in the oil painting. Sketch Book no. 15 can be dated to 1909-1910, and we know that Morrice was in Canada from December of 1908 to February of 1909. It thus seems reasonable to conclude that these two sketches were executed during a stay in Quebec City at about this time. The houses on Côte de la Montagne depicted in this work are almost certainly the very ones painted by Hunter, the watercolourist, in 1780.[1]

Morrice first manifested his interest in this row of houses in 1906, in a work entitled *Effet de neige, Québec*, which he exhibited at the Société nationale des Beaux-Arts[2] (location of work unknown). Another painting of the same area, but a quite different composition—*La côte de la Montagne*, now in a private collection in Toronto—shows a sleigh, just near the bend, descending the slope.[3]

Mountain Hill, Quebec was exhibited for the first time at the 1911 Spring Exhibition of the Art Association of Montreal.

[1]Collection of the Public Archives of Canada, reproduced in Luc Noppen, Claude Paulette et Michel Tremblay, *Québec, Trois siècles d'architecture*, Montreal, Libre expression, ill. no. 26.

[2]SNBA, 1906, no. 914, ill. p. 38.

[3]MMFA, 1965, no. 18, ill. p. 28.

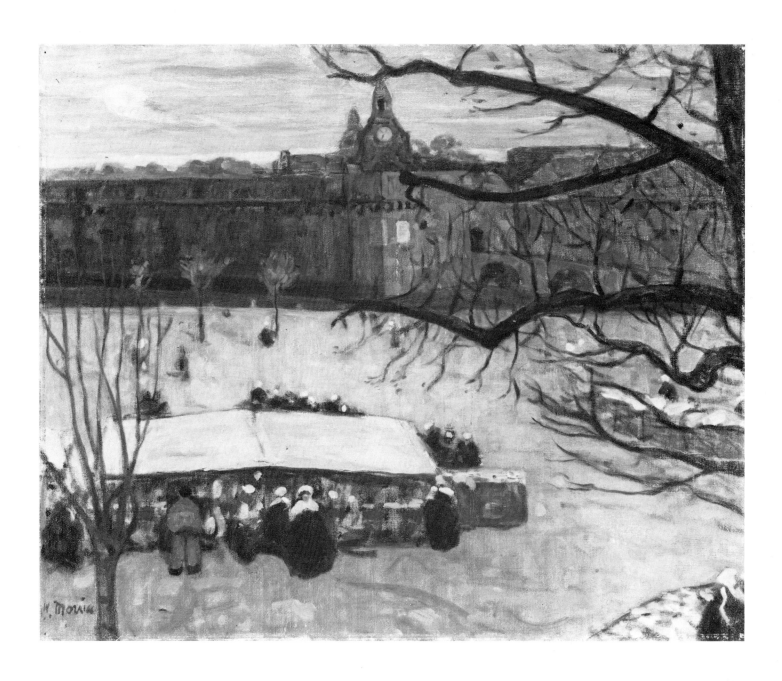

70

La place du marché, Concarneau

Huile sur toile
Signé, b.g.: «J.W. Morrice»
Vers 1909-1910
60,3 x 73 cm
Art Gallery of Ontario
2302

Historique des collections
AGO, Toronto, 1935; Galerie William Scott & Sons, Montréal; Arthur de Cassères, Londres, 1934; Sir William H. Raeburn, jusqu'au 8 juin 1934; Bernheim Jeune, Paris.

Expositions
SNBA, 1910, n° 928, ill.; AGO, *Catalogue of the Portion of the Permanent Collection of Oil and Water Colour Paintings as Arranged for Exhibition*, 1935, n° 5; AGO, *Loan Exhibition of Paintings Celebrating the Opening of the Margaret Eaton Gallery and the East Gallery*, 1935, n° 134; GNC, 1937-38, n° 11; Elsie Perrin Williams Memorial Public Library & Art Museum, *Milestones of Canadian Art: A Retrospective Exhibition of Canadian Art from Paul Kane and Kreighoff to the Contemporary Painters*, 1942, n° 29; *Morrice*, (London, Ont., 3-28 fév. 1950), (Pas de cat.); RCA, 1954, n° 13; *Canadian Classic*, (Kitchener, Ont., 1959), n° 11; VAG, 1977, n° 27.

Bibliographie
Buchanan, 1936, p. 168; St. George Burgoyne, 1938; Lyman, 1945, p. 31; Buchanan, 1947, p. 26; Pepper, 1966, p. 91; AGO, *The Canadian Collection*, Toronto, McGraw-Hill, 1970, p. 321; Dorais, 1985, p. 17, pl. 37.

Le carnet n° 15 (MBAM, 973.38, pp. 38, 39 et 45) contient trois esquisses pour *La place du marché, Concarneau*; il peut être daté, à cause des informations manuscrites qu'il contient, de 1909-1910, date du séjour à Concarneau de Morrice.

Dès son retour à Paris, il expose à la Société nationale des Beaux-Arts deux tableaux produits dans son atelier de Concarneau, dont *La place du marché, Concarneau*. Bien que Morrice nous indique dans sa correspondance[1] que son atelier est situé face à la mer, il semble qu'il soit tourné plutôt vers la ville comme source d'inspiration.

La couche picturale devient très mince de telle sorte que le fond de la toile se voit. La juxtaposition des touches de beige, de rose et de vert est représentative des tableaux de cette période.

[1]North York, NYPLCDA, Lettre de J.W. Morrice à N. MacTavish: [Paris], 7 nov. [1909]. Bibl. de l'AGO, Correspondance de J.W. Morrice, Lettre de J.W. Morrice à Ed. Morris: [Concarneau], 20 mars 1910.

70

The Market Place, Concarneau

Oil on canvas
Signed, l.l.: "J.W. Morrice"
C. 1909-1910
60.3 x 73 cm
The Art Gallery of Ontario
2302

Provenance
AGO, Toronto, 1935; William Scott & Sons Gallery, Montreal; Arthur de Cassères, London, 1934; Sir William H. Raeburn, until June 8, 1934; Bernheim Jeune, Paris.

Exhibitions
SNBA, 1910, no. 928, ill.; AGO, *Catalogue of the Portion of the Permanent Collection of Oil and Water Colour Paintings as Arranged for Exhibition*, 1935, no. 5; AGO, *Loan Exhibition of Paintings Celebrating the Opening of the Margaret Eaton Gallery and the East Gallery*, 1935, no. 134; NGC, 1937-38, no. 11; Elsie Perrin Williams Memorial Public Library & Art Museum, *Milestones of Canadian Art: A Retrospective Exhibition of Canadian Art from Paul Kane and Kreighoff to the Contemporary Painters*, 1942, no. 29; *Morrice*, (London, Ont., Feb. 3-28, 1950), (No catalogue); RCA, 1954, no. 13; *Canadian Classic*, (Kitchener, Ont., 1959), no. 11; VAG, 1977, no. 27.

Bibliography
Buchanan, 1936, p. 168; St. George Burgoyne, 1938; Lyman, 1945, p. 31; Buchanan, 1947, p. 26; Pepper, 1966, p. 91; AGO, *The Canadian Collection*, Toronto, McGraw-Hill, 1970, p. 321; Dorais, 1985, p. 17, pl. 37.

Sketch Book no. 15 (MMFA, 973.38, pp. 38, 39 and 45) contains three drawings for *The Market Place, Concarneau*. From Morrice's notes in the book, it is possible to date the drawings to 1909-1910, during which period the artist was staying in Concarneau.

Immediately upon his return to Paris, he exhibited two of the paintings completed in his Concarneau studio at the Société nationale des Beaux-Arts; one of these was *The Market Place, Concarneau*. Although Morrice indicated in his letters[1] that his studio overlooked the ocean, he seems to have drawn his inspiration mainly from the view of the town.

The paint layer in this work is so thin that the canvas is actually visible. The juxtaposition of dabs of beige, pink and green is typical of the works of this period.

[1]North York, NYPLCDA, Letter from J.W. Morrice to N. MacTavish: [Paris], Nov. 7, [1909]. Library of the AGO, J.W. Morrice Correspondence, Letter from J.W. Morrice to Ed. Morris: [Concarneau], Mar. 20, 1910.

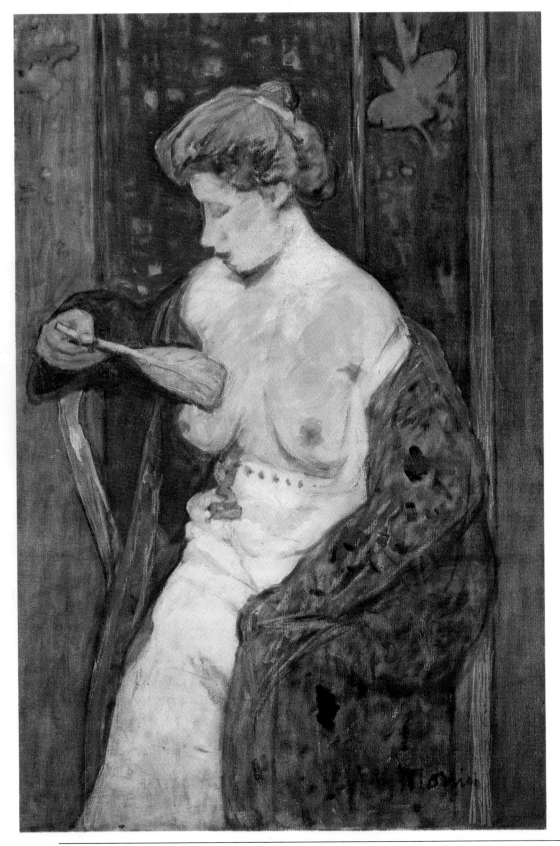

71
Femme
au peignoir rouge

Huile sur toile
Signé, b.d.: «J.W. Morrice»
Vers 1909-1913
81 x 54 cm
Musée des beaux-arts de Montréal
1981.65, legs F. Eleanore Morrice

Historique des collections
MBAM, 1981; F. Eleanore Morrice,
Montréal; Léa Cadoret.

Expositions
SNBA, 1933, no 1597; GNC, 1937-38,
no 36; Venise, 1958, no 4; MBAM, *Onze
artistes à Montréal 1860-1960*, 1960, no 59;
MBAM, 1965, no 135; VAG, 1977, no 30;
GNC, *Les esthétiques modernes au Québec
de 1916 à 1946*, 1982, no 2, ill.; Collection,
1983, no 17.

Bibliographie
Buchanan, 1936, p. 181; St. George Bur-
goyne, 1938; Lyman, 1945, ill. no 15; Jean-
René Ostiguy, «The sketch-books of James
Wilson Morrice», *Apollo*, 103, mai 1976,
p. 426; André-G. Bourassa, *Surréalisme et
littérature québécoise*, 1977, ill. p. 161;
«Acquisitions principales des galeries et
musées canadiens 1981», *Racar*, IX.1-2,
1982, p. 143, ill. no 23; John O'Brian,
«Morrice. O'Conor, Gauguin, Bonnard et
Vuillard», *Revue de l'Université de Monc-
ton*, 15.2-3, avril-déc. 1982, p. 27; Gilles
Toupin, «Le legs Morrice au Musée des
beaux-arts: splendide cadeau aux Montréa-
lais», *La Presse*, 5 fév. 1983, p. B20, ill.;
Lawrence Sabbath, «Morrice bequest land-
mark in the history of giving», *The
Gazette*, 12 fév. 1983, p. C6.

Nous ignorons la date exacte du tableau
Femme au peignoir rouge. Cependant, sur
une liste intitulée «Pictures in studio» que
Morrice a dressée à même les feuillets du
carnet no 17, que nous datons vers
1911-1913, figure sous le numéro 5 «Evan-
tail. Blonde. Russian model»[1]. Nous
croyons qu'il s'agit de *Femme au peignoir
rouge*; dans le même sens, Buchanan iden-
tifie le personnage de ce tableau comme
étant un modèle russe qui a posé pour
Morrice à partir de 1903[2].
L'arrière-plan n'est pas sans rappeler
certains portraits d'Henri Matisse comme
L'Algérienne (1909, Musée national d'art
moderne, Paris). De plus, certains rappro-
chements peuvent être faits avec des oeu-
vres de Bonnard: *Nu à la lumière de la
lampe* (vers 1910) et *Demi-nue* (1910), que
l'artiste exposa en 1910 et 1911 à la galerie
Bernheim Jeune à Paris[3] et que Morrice a
probablement vues. D'autres rapproche-
ments stylistiques s'imposent entre, d'une
part, l'arrière-plan de *Femme au peignoir
rouge* et, d'autre part, l'extrême-droite de
la composition de *Marché aux fruits, Tan-
ger* (MBAM, 1981.10), daté 1912-1913, et
l'estrade à gauche de *Concarneau, cirque*
(cat. no 67), daté vers 1909-1910: il s'avère
donc raisonnable de dater ce tableau de la
période 1909-1913.

[1]MBAM, Dr.973.40, carnet no 17, p. 7.
L'orthographe est de l'artiste.

[2]Buchanan, 1936, p. 181.

[3]Jean Dauberville et Henry Dauberville,
Bonnard, Paris, Éditions J. & H. Berheim
Jeune, 1965, Vol. 3, pp. 192-193, nos 598,
599.

71
Nude with a Feather

Oil on canvas
Signed, l.r.: "J.W. Morrice"
C. 1909-1913
81 x 54 cm
The Montreal Museum of Fine Arts
1981.65, F. Eleanore Morrice bequest

Provenance
MMFA, 1981; F. Eleanore Morrice,
Montreal; Léa Cadoret.

Exhibitions
SNBA, 1933, no. 1597; NGC, 1937-38,
no. 36; Venice, 1958, no. 4; MMFA,
Eleven artists in Montreal 1860-1960, 1960,
no. 59; MMFA, 1965, no. 135; VAG,
1977, no. 30; NGC, *Les esthétiques mo-
dernes au Québec de 1916 à 1946*, 1982,
no. 2, ill.; Collection, 1983, no. 17.

Bibliography
Buchanan, 1936, p. 181; St. George Bur-
goyne, 1938; Lyman, 1945, ill. no. 15;
Jean-René Ostiguy, "The sketch-books of
James Wilson Morrice", *Apollo*, 103, May
1976, p. 426; André-G. Bourassa, *Sur-
réalisme et littérature québécoise*, 1977, ill.
p. 161; "Acquisitions principales des galer-
ies et musées canadiens 1981", *Racar*,
IX.1-2, 1982, p. 143, ill. no. 23; John
O'Brian, "Morrice. O'Conor, Gauguin,
Bonnard et Vuillard", *Revue de l'Univer-
sité de Moncton*, 15.2-3, Apr.-Dec. 1982,
p. 27; Gilles Toupin, "Le legs Morrice au
Musée des beaux-arts: splendide cadeau
aux Montréalais", *La Presse*, Feb. 5, 1983,
p. B20, ill.; Lawrence Sabbath, "Morrice
bequest landmark in the history of giving",
The Gazette, Feb. 12, 1983, p. C6.

The precise date at which *Nude with a
Feather* was painted remains uncertain.
However, in a list entitled "Pictures in stu-
dio" written by Morrice in Sketch Book
no. 17, which dates from about 1911-1913,
entry number 5 reads "Evantail. Blonde.
Russian model".[1] We believe this to be an
allusion to *Nude with a Feather*. Support-
ing this idea, is Buchanan's identification
of the figure as a Russian model who
posed for Morrice from 1903 on.[2]
The background of the work is reminis-
cent of certain portraits by Henri Matisse,
such as *L'Algérienne* (1909, Musée na-
tional d'art moderne, Paris). A number of
parallels can also be drawn with works by
Bonnard, including *Nu à la lumière de la
lampe* (about 1910) and *Demi-nue* (1910).
Both of these paintings were shown at the
Bernheim Jeune Gallery in Paris during
1910 and 1911,[3] where Morrice probably
saw them. There are striking stylistic
similarities between the background of
Nude with a Feather and the extreme
right-hand section of *Fruits Market, Tangi-
ers* (MMFA, 1981.10)—which dates from
1912-1913—and the platform on the left of
Circus, Concarneau (cat. 67)—which dates
from 1909-1910. It thus seems plausible to
date this painting to the 1909 to 1913
period.

[1]MMFA, Dr.973.40, Sketch Book no. 17,
p. 7. The handwriting is the artist's.

[2]Buchanan, 1936, p. 181.

[3]Jean Dauberville and Henry Dauberville,
Bonnard, Paris, Éditions J. & H. Berheim
Jeune, 1965, Vol. 3, pp. 192-193, nos. 598,
599.

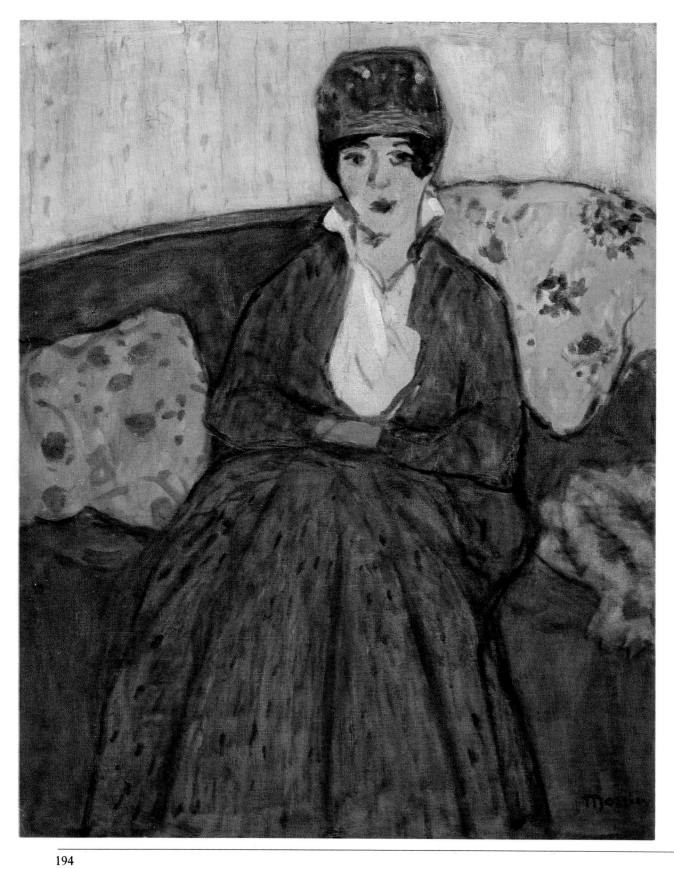

72
Blanche

Huile sur toile
Signé, b.d.: «Morrice»
Vers 1909-1912
62,2 x 50,8 cm
Musée des beaux-arts de Montréal
1978.32, don du D^r G.R. McCall

Inscriptions
Sur le châssis, au crayon: «Blanche»;
«0/2796»; «688-58-15»; «6»; étiquette: «J.W.
Morrice 1865-1924 / the Montreal
Museum of Fine Arts/Musée des beaux-
arts de Montréal 30 sept.31 oct. 1965/Title
Figure study no 138»; au crayon noir:
«8-15»; «C55»; «27 no 331»; étiquettes:
«JU/Merci/Dogana Italiana Visitate»;
«XXIX Biennale Internazionale d'Arte di
Venezia 1958/414»; «W. Scott &
Sons/1490 Drummond Street, Montreal/
no 401 1936»; «Cat 1909/9»; étiquette
déchirée: «Scott and Sons 193...».

Historique des collections
MBAM, 1978; D^r G.R. McCall, Montréal,
avant 1936.

Expositions
SA, 1912, n° 1242 (sous le titre *Blanche*);
SA, 1921, n° 1739 (sous le titre *Blanche*);
Scott & Sons, 1932, n° 22; GNC, 1937-38,
n° 76; Venise, 1958, n° 6; MBAM, *Onze
artistes à Montréal 1860-1960*, 1960, n° 55;
MBAM, 1965, n° 138.

Bibliographie
Buchanan, 1936, n° 182; MBAM, *Rapport
annuel 1978-1979*, 1979, ill. p. couverture.

Selon Buchanan, le personnage devrait
être identifié comme étant Blanche Baulne,
un des modèles de Morrice[1].
Blanche figure sur une liste d'oeuvres de
l'atelier que l'artiste a dressée dans son
carnet n° 17 (MBAM, Dr.973.40, p. 7), qui
date de 1912-1913, et a été exposé au Sa-
lon d'automne de 1912. Morrice écrit à
Edmund Morris au sujet de cette exposi-
tion: «The Autumn Salon closed this week.
No success from an artistic point of view,
and financially no sales[2].»
Morrice a probablement peint cette
Blanche vers la même période que *Femme
au peignoir rouge* (cat. n° 71). L'influence
de Bonnard, que Morrice considérait
comme un très grand artiste, y est mani-
feste. Il écrira d'ailleurs à Edmund Morris:

The Salon this year was not interesting
but there have been a number of very
good shows of modern work by men
who are practically unknown, particu-
larly Bonnard who is the best man here
now, since Gauguin died[3].

Il existe une autre version de cette oeu-
vre dans une collection particulière de To-
ronto[4]; la version du Musée des beaux-arts
de Montréal est cependant plus achevée[5].

[1]Buchanan, 1936, p. 182.

[2]«Le Salon d'automne s'est terminé cette
semaine. Aucun succès du point de vue ar-
tistique et, financièrement, aucune vente.»
Bibl. de l'AGO, Fonds Ed. Morris, Letter-
book, vol. 1, p. 102, Lettre de J.W. Mor-
rice à Ed. Morris: 1er nov. [1912].

[3]«Cette année, le Salon n'était pas intéres-
sant, mais il y a eu un certain nombre
d'excellentes expositions d'oeuvres moder-
nes par des artistes pratiquement inconnus,
en particulier Bonnard, qui est vraiment le
meilleur ici, depuis la mort de Gauguin.»
Ibid., Letterbook, vol. 1, p. 62, Lettre de
J.W. Morrice à Ed. Morris: 20 juin 1911.

[4]Laing, 1984, p. 78, ill. n° 29.

[5]Voir à ce sujet le texte de Lucie Dorais,
«Morrice et la figure humaine», p. 63.

72
Blanche

Oil on canvas
Signed, l.r.: "Morrice"
C. 1909-1912
62.2 x 50.8 cm
The Montreal Museum of Fine Arts
1978.32, gift of Dr. G.R. McCall

Inscriptions
On the stretcher, in pencil: "Blanche";
"0/2796"; "688-58-15"; "6"; label: "J.W.
Morrice 1865-1924 / the Montreal Mu-
seum of Fine Arts/Musée des beaux-arts
de Montréal 30 sept.-31 oct. 1965/Title
Figure study no 138"; in black pencil:
"8-15"; "C55"; "27 no 331"; labels: "JU/
Merci/Dogana Italiana Visitate"; "XXIX
Biennale Internazionale d'Arte di Venezia
1958/414"; "W. Scott & Sons/1490 Drum-
mond Street, Montreal/no 401 1936"; "Cat
1909/9"; torn label: "Scott and Sons
193...".

Provenance
MMFA, 1978; Dr. G.R. McCall, Mont-
real, before 1936.

Exhibitions
SA, 1912, no. 1242 (entitled *Blanche*); SA,
1921, no. 1739 (entitled *Blanche*); Scott &
Sons, 1932, no. 22; NGC, 1937-38, no. 76;
Venice, 1958, no. 6; MMFA, *Eleven artists
in Montreal 1860-1960*, 1960, no. 55;
MMFA, 1965, no. 138.

Bibliography
Buchanan, 1936, no. 182; MMFA, *Annual
Report, 1978-1979*, 1979, ill. cover page.

According to Buchanan, the figure por-
trayed in this work is Blanche Baulne, one
of Morrice's models.[1] *Blanche* appears on
a list of the works currently in his studio
that was written out by Morrice in Sketch
Book no. 17 (MMFA, Dr.973.40, p. 7),
which dates from 1912-1913. The work
was exhibited at the Salon d'automne of
1912. In a letter to Edmund Morris, Mor-
rice said of the exhibition: "The Autumn
Salon closed this week. No success from
an artistic point of view, and financially
no sales."[2]
Morrice probably painted *Blanche* dur-
ing the same period as *Nude with a
Feather* (cat. 71). The influence of
Bonnard, whom Morrice considered to be
a great artist, is again apparent. Writing to
Edmund Morris, he wrote:

The Salon this year was not interesting
but there have been a number of very
good shows of modern work by men
who are practically unknown, particu-
larly Bonnard who is the best man here
now, since Gauguin died.[3]

Another version of this painting exists
in private collection in Toronto;[4] the one
belonging to the Montreal Museum of
Fine Arts is, however, a more accom-
plished work.[5]

[1]Buchanan, 1936, p. 182.

[2]Library of the AGO, Ed. Morris Collec-
tion, Letterbook, vol. 1, p. 102, Letter
from J.W. Morrice to Ed. Morris: Nov. 1
[1912].

[3]Ibid., Letterbook, vol. 1, p. 62, Letter
from J.W. Morrice to Ed. Morris: June 20,
1911.

[4]Laing, 1984, p. 78, ill. no. 29.

[5]See above "Morrice and the Human
Figure" by Lucie Dorais, p. 63.

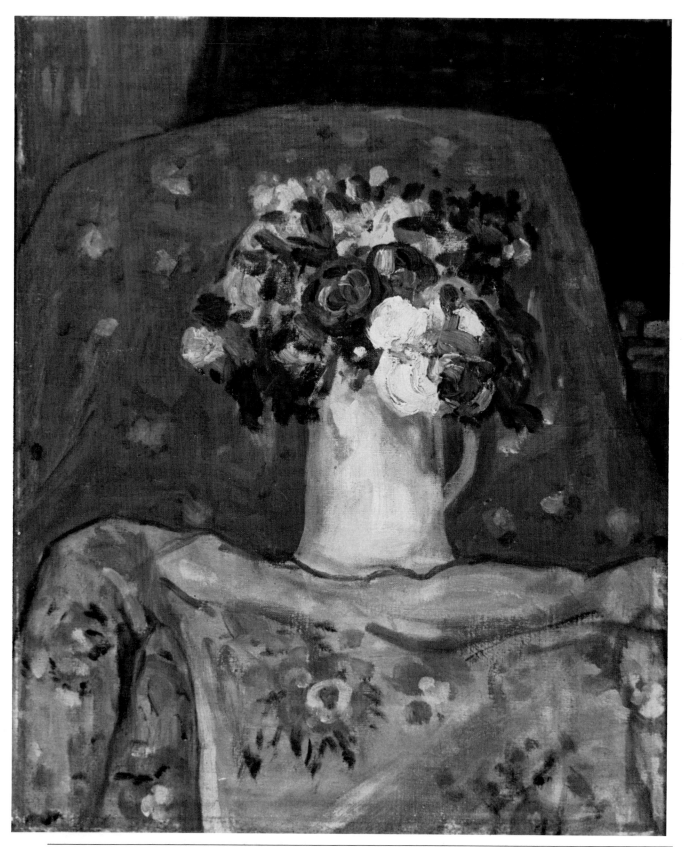

73

Fleurs

Huile sur toile
Non signé
Vers 1910-1913
46 x 38 cm
Musée des beaux-arts du Canada
15536

Inscriptions
Étiquette: «Confederation Art Gallery and
Museum Charlottetown Prince Edward
Island 001512». Sur l'encadrement, étiquettes: «E. Grosvallet Cadre Anciens... Paris
VIIe / 126 bd Haussman»; «G.N.C. owner
Mme Léa Cadoret, Paris France».

Historique des collections
GNC, 1968; Vincent Massey, Port Hope,
Ont., 1968; Léa Cadoret, Paris,

Expositions
SNBA, 1933, no 1593 (sous le titre *Fleurs*
[?]); GNC, 1937-38, no 31; GNC, *Legs
Vincent Massey: peintures canadiennes*,
1968, no 69.

Bibliographie
Buchanan, 1936, p. 182; Pepper, 1966,
p. 98.

Morrice a peint très peu de natures
mortes. En plus de *Fleurs*, nous ne connaissons que *Plant in a Window* et *Carnations*, conservées à la Beaverbrook Art
Gallery. *Plant in a Window* date vraisemblablement de la période 1892-1893
puisqu'une étude pour ce tableau se trouve
dans le carnet no 4 (MBAM, Dr.1979.9,
p. 69); *Carnations*, oeuvre plus tardive, a
été daté de la période 1912-1915.
Morrice aurait-il pu être influencé par
les natures mortes que Bonnard exposa à
la galerie Bernheim Jeune en 1910 et en
1912 ainsi que par des oeuvres de Matisse
comme *Nature morte: iris, arums et mimosas* et *Nature morte aux oranges* de
1912-1913? Nous le croyons. Une datation
entre 1910 et 1913 est donc plausible.

73

Flowers

Oil on canvas
Unsigned
C. 1910-1913
46 x 38 cm
National Gallery of Canada
15536

Inscriptions
Label: "Confederation Art Gallery and
Museum Charlottetown Prince Edward Island 001512". On the frame, labels: "E.
Grosvallet Cadre Anciens... Paris VIIe /
126 bd Haussman"; "G.N.C. owner Mme
Léa Cadoret, Paris France".

Provenance
NGC, 1968; Vincent Massey, Port Hope,
Ont., 1968; Léa Cadoret, Paris.

Exhibitions
SNBA, 1933, no. 1593 (entitled *Fleurs* [?]);
NGC, 1937-38, no. 31; NGC, *Vincent
Massey Bequest: The Canadian Paintings*,
1968, no. 69.

Bibliography
Buchanan, 1936, p. 182; Pepper, 1966,
p. 98.

Morrice painted very few still lifes.
Apart from this work, we know only of
Plant in a Window and *Carnations*, both of
which belong to the Beaverbrook Art Gallery. *Plant in a Window* dates most probably from the 1892-1893 period, as a
preparatory study for the work appears in
Sketch Book no. 4 (MMFA, Dr.1979.9,
p. 69). The later work, *Carnations*, has
been dated to the 1912-1915 period.
We believe Morrice may have been influenced by the still lifes of Bonnard, exhibited at the Bernheim Jeune Gallery in
1910 and 1912, and by paintings by Matisse such as *Nature morte: iris, arums et
mimosas* and *Nature morte aux oranges*,
dating from 1912-1913. A dating of the
present work to somewhere between 1910
and 1913 is, therefore, plausible.

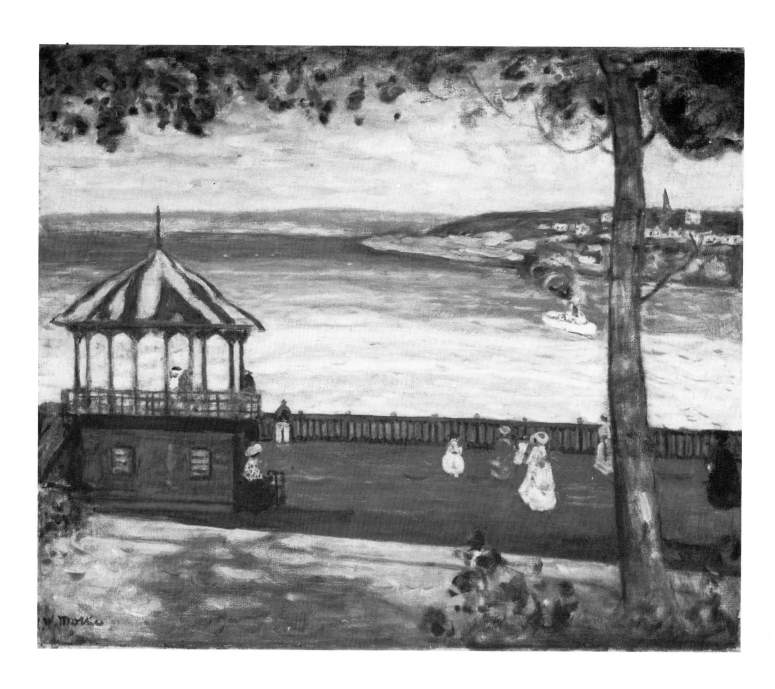

74
La Terrasse, Québec

Huile sur toile
Signé, b.g.: «J.W. Morrice»
1910-1911
60,9 x 76,2 cm
Mount Royal Club, Montréal

Inscriptions
Sur la traverse, au crayon noir: «1905 7»;
étiquette rose: «XXIX Biennale Internazionale d'Arte di Venezia 1958 / 413». Sur l'encadrement, étiquette: «MBAM 1965, no 23».

Historique des collections
Mount Royal Club, Montréal, 1914; James Reid Wilson, Montréal; Alex Reid, Glasgow, Écosse; Bernheim Jeune, Paris.

Expositions
Galeries Georges Petit, *Exposition de peintres et de sculpteurs*, 1911, n⁰ 89; *Prima Esposizione Internazionale d'Arte della Secessione*, 1913; AAM, 1925, n⁰ 73; GNC, 1937-38, n⁰ 95; Virginia Museum of Fine Arts et GNC, *Exhibition of Canadian Painting 1668-1948*, 1949, n⁰ 53; Venise, 1958, n⁰ 18; R.H. Hubbard, *Arte Canadiense*, 1960, n⁰ 103; MBAM, 1965, n⁰ 23.

Bibliographie
Emilio Cecchi, «Esposizioni Romane», *Il Marzocco*, 20 avril 1913; N. Cantu, «La Secessione romana», *Vita d'Arte*, XII, juil.-déc. 1913, ill. p. 46; Buchanan, 1936, p. 158; St. George Burgoyne, 1938; Donald W. Buchanan, *Canadian Painters from Paul Kane to the Group of Seven*, 1945, p. 7, ill. n⁰ 19; Dorothy Adlow, «James Wilson Morrice (1865-1924), *The Christian Science Monitor*, 12 sept. 1949, ill.; Donald W. Buchanan, «Canada builds a pavilion at Venice», *Canadian Art*, XV.1, janv. 1958, p. 31, ill.; Pepper, 1966, p. 86; Dorais, 1985, p. 17.

Réalisée en 1879, par l'architecte Charles Baillairgé, la terrasse Dufferin offre un panorama grandiose sur le Saint-Laurent. On retrouve à plusieurs reprises la terrasse dans l'oeuvre de Morrice, notamment dans une pochade de l'Edmonton Art Gallery (Poole Collection, ACCT551) et da:s *En regardant Lévis de Québec*[1] (collection ʇarticulière), qui représente la terrasse Dufferin durant l'hiver. *La Terrasse, Québec* (de même qu'une étude conservée dans une collection particulière de Montréal[2]) serait, à notre connaissance, le seul tableau que l'artiste aurait peint l'été à Québec.
Morrice séjourna au Canada au cours de l'été 1910[3] vraisemblablement pour assister, le 14 juin, aux noces d'or de ses parents[4]. Il est probable que c'est à ce moment-là qu'il exécuta l'étude et, par la suite, peignit l'huile sur toile. Cette oeuvre était toujours dans son atelier en 1912-1913, comme en fait foi une liste d'oeuvres établie par l'artiste lui-même[5]. Elle entra dans la collection du Mount Royal Club l'année suivante.

[1] *En regardant Lévis de Québec*, huile sur toile, signé, b.d.: «J.W. Morrice», 60,3 x 80 cm, coll. particulière. Exposition: MBAM, 1965, n⁰ 15.

[2] *Étude pour La Terrasse, Québec*, huile sur bois, 12,2 x 15,2 cm, coll. particulière. Exposition: MBAM, 1965, n⁰ 24.

[3] North York, NYPLCDA, Lettre de J.W. Morrice à N. MacTavish; 3 nov. 1910.

[4] MBAM, Dr.973.38, carnet n⁰ 15, p. 67.

[5] MBAM, Dr.973.40, carnet n⁰ 17, p. 7.

74
The Terrace, Quebec

Oil on canvas
Signed, l.l.: "J.W. Morrice"
1910-1911
60.9 x 76.2 cm
Mount Royal Club of Montreal

Inscriptions
On the crosspiece, in black pencil: "1905 7"; pink label: "XXIX Biennale Internazionale d'Arte di Venezia 1958 / 413". On the frame, label: "MBAM 1965, no 23".

Provenance
Mount Royal Club, Montreal, 1914; James Reid Wilson, Montreal; Alex Reid, Glasgow, Scotland; Bernheim Jeune, Paris.

Exhibitions
Galeries Georges Petit, *Exposition de peintres et de sculpteurs*, 1911, no. 89; *Prima Esposizione Internazionale d'Arte della Secessione*, 1913; AAM, 1925, no. 73; GNC, 1937-38, no. 95; Virginia Museum of Fine Arts and NGC, *Exhibition of Canadian Painting 1668-1948*, 1949, no. 53; Venice, 1958, no. 18; R.H. Hubbard, *Arte Canadiense*, 1960, no. 103; MMFA, 1965, no. 23.

Bibliography
Emilio Cecchi, "Esposizioni Romane", *Il Marzocco*, Apr. 20, 1913; N. Cantu, "La Secessione romana", *Vita d'Arte*, XII, July-Dec. 1913, ill. p. 46; Buchanan, 1936, p. 158; St. George Burgoyne, 1938; Donald W. Buchanan, *Canadian Painters from Paul Kane to the Group of Seven*, 1945, p. 7, ill. no. 19; Dorothy Adlow, "James Wilson Morrice (1865-1924), *The Christian Science Monitor*, Sept. 12, 1949, ill.; Donald W. Buchanan, "Canada builds a pavilion at Venice", *Canadian Art*, XV.1, Jan. 1958, p. 31, ill.; Pepper, 1966, p. 86; Dorais, 1985, p. 17.

Built in 1879, by the architect Charles Baillairgé, the Dufferin Terrace offers a superb panorama of the St. Lawrence River. It reappears several times in Morrice's work—for example, in a *pochade* belonging to the Edmonton Art Gallery (Poole Collection, ACCT551) and in *En regardant Lévis de Québec*[1] (private collection) which depicts the Dufferin Terrace in wintertime. *The Terrace, Quebec* and the study for it which is currently in a private Montreal collection[2] are, to the best of our knowledge, the only works that Morrice ever painted of Quebec City during the summer.
Morrice spent the summer of 1910 in Canada,[3] probably in order to attend the golden wedding anniversary of his parents, on June 14th.[4] It was almost certainly during this stay that he executed the study for the oil painting, completing the final work shortly thereafter. The canvas remained in the artist's studio until at 1912-1913, as attested to by a list drawn up by Morrice at the time.[5] The following year, the work entered into the collection of the Mount Royal Club.

[1] *En regardant Lévis de Québec*, oil on canvas, signed, l.r.: "J.W. Morrice", 60.3 x 80 cm, private coll. Exhibition: MMFA, 1965, no. 15.

[2] *Étude pour La Terrasse, Québec*, oil on wood, 12.2 x 15.2 cm, private coll. Exhibition: MMFA, 1965, no. 24.

[3] North York, NYPLCDA, Letter from J.W. Morrice to N. MacTavish: Nov. 3, 1910.

[4] MMFA, Dr.973.38, Sketch Book no. 15, p. 67.

[5] MMFA, Dr.973.40, Sketch Book no. 17, p. 7.

75
Colonne Morris et square à Paris

Huile sur bois
Non signé
Vers 1910
12,2 x 15,4 cm
Musée des beaux-arts du Canada
3190

Inscription
Estampille: «Studio J.W. Morrice».

Historique des collections
GNC, 1925; Succession de l'artiste.

Exposition
GNC, *Peinture canadienne du XX^e siècle*, (Tokyo, 1981), n° 44, ill.

Morrice s'est intéressé tout au long de sa carrière au thème des colonnes Morris et des cafés de Paris. C'est particulièrement par ces pochades, esquisses rapides exécutées sur le motif, que Morrice a excellé dans les descriptions de scènes parisiennes. Citons notamment: *Notre-Dame vue de la place Saint-Michel*[1], *Paris, Kiosk*[2] et *Le kiosque, Paris*[3]. Le carnet n° 16 (cat. n° 43), que nous datons vers 1902-1906, contient à la page 64 un dessin représentant deux colonnes Morris sur les quais.

L'utilisation de couleurs pures et l'intégration du bois du panneau à la composition sont des indices qui permettent de dater cette pochade de la période 1910.

[1] *Notre-Dame vue de la place Saint-Michel*, huile sur bois, signé, b.d.: «Morrice», 12 x 15 cm, coll. particulière, Toronto.

[2] *Paris, Kiosk*, huile sur bois, 10,1 x 15,5 cm, coll. particulière, Toronto. Reproduit dans Conseil des Arts du Canada, *OKanada*, 1982, n° 36.

[3] Reproduit dans Sotheby & Co., *Important Canadian Paintings of the 19th and 20th Centuries*, 31 oct.-1^er nov. 1972, lot 40.

75
Kiosk and Square, Paris

Oil on wood
Unsigned
C. 1910
12.2 x 15.4 cm
National Gallery of Canada
3190

Inscription
Stamp: "Studio J.W. Morrice".

Provenance
NGC, 1925; Artist's estate.

Exhibition
NGC, *Twentieth-Century Canadian Painting*, (Tokyo, 1981), no. 44, ill.

Morrice showed an interest, throughout his career, in the Morris pillars and street-side cafés of Paris. It was particularly in his *pochades*—quick sketches executed out of doors—that he excelled in his portrayal of Parisian scenes. Of particular note are *Notre-Dame vue de la place Saint-Michel*,[1] *Paris, Kiosk*[2] and *Le kiosque, Paris*.[3] Also, page 64 of Sketch Book no. 16 (cat. 43) (which dates from 1902-1906) features a drawing of two Morris pillars situated on the embankment.

The utilization of pure colours and the integration of the wood panel into the painting are both indications that the *pochade* dates from about 1910.

[1] *Notre-Dame vue de la place Saint-Michel*, oil on wood, signed, l.r.: "Morrice", 12 x 15 cm, private coll., Toronto.

[2] *Paris, Kiosk*, oil on wood, 10.1 x 15.5 cm, private coll., Toronto. Reproduced in the Canada Council, *OKanada*, 1982, no. 36.

[3] Reproduced in Sotheby & Co., *Important Canadian Paintings of the 19th and 20th Centuries*, Oct. 31-Nov. 1, 1972, lot 40.

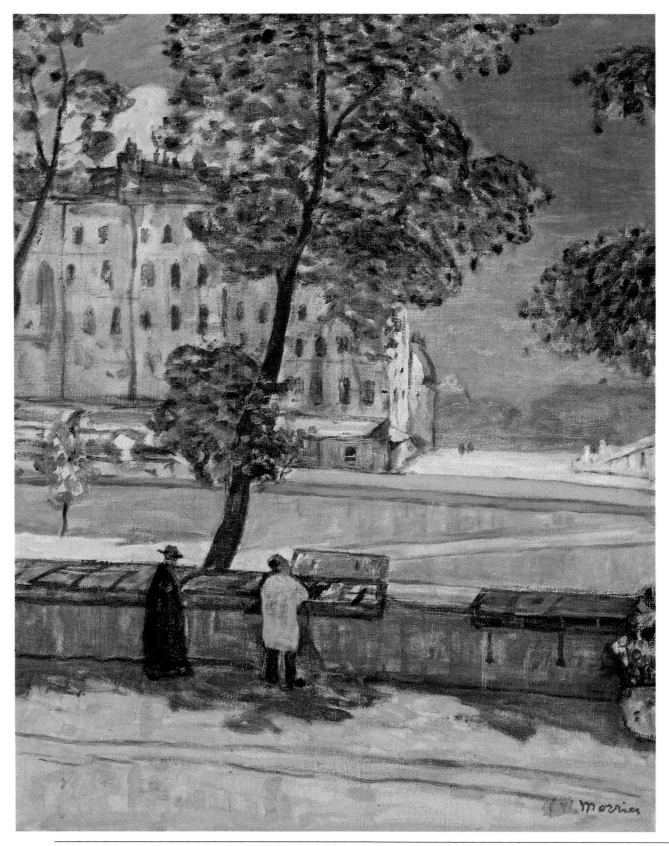

76

Quai des Grands-Augustins, Paris

Huile sur toile
Signé, b.d.: «J.W. Morrice»
Vers 1910-1911
60,9 x 50,2 cm
Musée des beaux-arts de Montréal
943.790, legs William J. Morrice

Inscriptions

Sur le châssis, au crayon noir: «5 Le quai des Grands-Augustins»; en bleu: «C 5»; en blanc: «149»; en noir: «3382»; «55»; en rouge: «9»; étiquettes déchirées: «Regent Street London S.W.»; «The Art Gallery of Toronto / Inaugural Exhibition / January 29th to February 28th 1926 / Artist J.W. Morrice / From his Studio Window Paris»; étiquettes: «Mrs. A. Law / From Studio / Window»; «National Gallery of Canada / Title of Exhibition / J.W. Morrice / Retrospective Ex / Catalogue no 22 / Box no 3»; «Wildenstein & Co. Ltd. / 147 New Bond Street / London, W.I. / Exhibition James Wilson Morrice / Date July 2nd August Cat. no. 22 1968 / Quai des Grands-Augustins / Montreal Museum of Fine Arts»; «OKanada / Akademie der Künste, Berlin / 5 December 1982-30 January 1983 / Cat. no. 40».

Historique des collections

MBAM, 1943; William J. Morrice, Montréal; Succession de l'artiste.

Expositions

AAM, 1925, n° 28 (sous le titre *Paris, View from the Studio Window*); AGO, 1926, n° 227 (sous le titre *From his Studio Window, Paris*); GNC, 1937-38, n° 93; MBAM, 1965, n° 45; *J.W. Morrice (1865-1924): Paintings and Water Colours from the Permanent Collection of the Montreal Museum of Fine Arts*, (St. Catharines, Ont., 11-27 nov. 1966), (Pas de cat.); Bath, 1968, n° 22; Bordeaux, 1968, n° 22; MBAM, 1976-77, n° 27; Conseil des Arts du Canada, *OKanada*, 1982, n° 40, ill.

Bibliographie

H.S. Ciolkowski, «James Wilson Morrice», *L'art et les artistes*, 62, déc. 1925, p. 93, ill.; Buchanan, 1936, pp. 169-170; MBAM, *Catalogue of Paintings*, 1960, p. 31, n° 790; Jules Bazin, «Hommage à James Wilson Morrice, 1865-1924», *Vie des Arts*, n° 40, automne 1965, p. 17; Pepper, 1966, p. 91; Dorais, 1985, p. 16, pl. 33.

Morrice habite quai des Grands-Augustins de 1899 à 1918, période pendant laquelle il a peint, à plusieurs reprises et en toutes saisons, le quai et la Seine. Nous n'en connaissons pas moins de vingt-deux études et tableaux, qui s'échelonnent de 1899 à environ 1915. D'après la liste des oeuvres que Morrice exposa, ce nombre pourrait être accrû puisque quelques-unes portant le titre *Quai des Grands-Augustins* n'ont pas encore été localisées.

Sur ce tableau, Morrice a recouvert le «J.W.» de sa signature; cependant, avec le temps, ces initiales ont tendance à réapparaître. Il en est de même pour, notamment, *Marché aux fruits, Tanger* (MBAM, 1981.10). Nous croyons que Morrice aurait pu peindre ce tableau vers 1910-1911 et le retravailler subséquemment. Du reste, certains rapprochements stylistiques s'imposent avec des oeuvres comme *Marché aux fruits, Tanger* (MBAM, 1981.10) et *Femme au peignoir rouge* (cat. n° 71).

76

Quai des Grands-Augustins, Paris

Oil on canvas
Signed, l.r.: "J.W. Morrice"
C. 1910-1911
60.9 x 50.2 cm
The Montreal Museum of Fine Arts
943.790, William J. Morrice bequest

Inscriptions

On the stretcher, in black pencil: "5 Le quai des Grands-Augustins"; in blue: "C 5"; in white: "149"; in black: "3382"; "55"; in red: "9"; torn labels: "Regent Street London S.W."; "The Art Gallery of Toronto / Inaugural Exhibition / January 29th to February 28th 1926 / Artist J.W. Morrice / From his Studio Window Paris"; labels: "Mrs. A. Law / From Studio / Window"; "National Gallery of Canada / Title of Exhibition / J.W. Morrice / Retrospective Ex / Catalogue no 22 / Box no 3"; "Wildenstein & Co. Ltd. / 147 New Bond Street / London, W.I. / Exhibition James Wilson Morrice / Date July 2nd August Cat. no. 22 1968 / Quai des Grands-Augustins / Montreal Museum of Fine Arts"; "OKanada / Akademie der Künste, Berlin / 5 December 1982-30 January 1983 / Cat. no. 40".

Provenance

MMFA, 1943; William J. Morrice, Montreal; Artist's estate.

Exhibitions

AAM, 1925, no. 28 (entitled *Paris, View from the Studio Window*); AGO, 1926, no. 227 (entitled *From his Studio Window, Paris*); NGC, 1937-38, no. 93; MMFA, 1965, no. 45; *J.W. Morrice (1865-1924): Paintings and Water Colours from the Permanent Collection of the Montreal Museum of Fine Arts*, (St. Catharines, Ont., Nov. 11-27, 1966), (No catalogue); Bath, 1968, no. 22; Bordeaux, 1968, no. 22; MMFA, 1976-77, no. 27; The Canada Council, *OKanada*, 1982, no. 40, ill.

Bibliography

H.S. Ciolkowski, "James Wilson Morrice", *L'art et les artistes*, 62, Dec. 1925, p. 93, ill.; Buchanan, 1936, pp. 169-170; MMFA, *Catalogue of Paintings*, 1960, p. 31, no. 790; Jules Bazin, "Hommage à James Wilson Morrice, 1865-1924", *Vie des Arts*, 40, Autumn 1965, p. 17; Pepper, 1966, p. 91; Dorais, 1985, p. 16, pl. 33.

Morrice lived on the Quai des Grands-Augustins from 1899 to 1918. During this period he painted, many times and in all seasons, the embankment and the Seine itself. We know of no fewer than twenty-two studies and oil paintings on this theme, ranging in date from 1899 to about 1915. In fact, the number is almost certainly greater, for appearing on the list of works exhibited by Morrice are several bearing the title *Quai des Grands-Augustins* that have still not been located.

In this painting, Morrice covered up the initials "J.W." in his signature, but with time, they have gradually reappeared. The same phenomenon can be noted in *Marché aux fruits, Tanger* (MMFA, 1981.10). We believe that Morrice may have painted this canvas in about 1910-1911 and subsequently reworked it. Certain stylistic parallels can be drawn between the work and both *Fruit Market, Tangiers* (MMFA, 1981.10) and *Nude with a Feather* (cat. 71).

77
Le verger, Le Pouldu

Huile sur toile
Signé, b.d.: «Morrice»
1911
72,1 x 80 cm
Musée des beaux-arts de Montréal
1978.31, don du Dr G.R. McCall

Inscriptions
Sur le châssis, au crayon: «117 10/11»;
«0/2804». Sur la traverse: «Return to Scott
& Sons, 99 Notre-Dame St. W., Montreal,
P.Q.»; «No 1 Le Pouldu in the Orchard»;
«James Bourlet & Sons Ltd., Fine Art
Packers, Frame Makers 72922, 17 & 18
Nassau Street, Mortimer Street, W.»;
«Artist: J.W. Morrice, Title: In the
Orchard, Le Pouldu, Property of W. Scott
& Sons, Return Address 1490 Drummond
St. Montreal»; «25 Paris/B/ Déposé P. 81
x 60».

Historique des collections
MBAM, 1978; Dr G.R. McCall, Montréal,
1952-1978; John Lyman, Montréal, 1938;
Galerie William Scott & Sons, Montréal,
1936-1938; Succession de l'artiste.

Expositions
Galeries Georges Petit, *Exposition de pein-
tres et sculpteurs*, 1911, nº 85; MBAM,
1925, nº 35 (sous le titre *The Apple Or-
chard*); GNC, 1926, nº 123; Mellors Fine
Arts Galleries, *James Wilson Morrice: Ex-
hibition of Paintings*, 1934, nº 29 (sous le
titre *In the Orchard*); GNC, 1937-38,
nº 117; MBAM, *Ten Montreal Collectors*,
(Montréal, 8-24 fév. 1952), (Pas de cat.).

Bibliographie
A.H.S. Gillson, «James W. Morrice, Cana-
dian painter», *The Canadian Forum*, V.57,
juin 1925, p. 271; Buchanan, 1936,
pp. 166-167; Fraser Bros. Ltd., *Notable Art
Auction by Order of W. Scott & Sons*,
1939, nº 152; Pepper, 1966, p. 90; «Acqui-
sitions principales des musées et galeries
canadiens», *Racar*, VI.2, 1979-80,
p. 151, ill.

Morrice séjourna au Pouldu à l'été 1906
et profita de l'occasion pour visiter l'atelier
du peintre Charles Fromuth (1858-1937)[1].
Lors de son voyage à Concarneau de no-
vembre 1909 à mars 1910[2], il est probable
qu'il revit Le Pouldu. C'est sans doute à
ce moment-là qu'il fit les études et esquis-
ses pour *Le verger, Le Pouldu*[3].
Dans une liste d'oeuvres inventoriées
probablement entre 1911 et 1913 dans son
atelier (MBAM, 963.40, carnet nº 17, p. 7),
Morrice indique que *Le verger, Le Pouldu*
n'est pas terminé. Le tableau a été exposé
en 1911 aux galeries Georges Petit.

[1]Library of Congress, Manuscript Division,
Journal de Ch.H. Fromuth, Vol. 1, p. 235.

[2]North York, NYPLCDA, Lettre de J.W.
Morrice à N. MacTavish: 7 nov. [1909].
Bibl. de l'AGO, Correspondance de J.W.
Morrice, Lettre de J.W. Morrice à Ed.
Morris: 20 mars 1910. Library of Con-
gress, Manuscript Division, Journal de
Ch.H. Fromuth, Vol. 1, pp. 235, 249, 412.

[3]Entre autres, *Park Scene with Figure*,
huile sur carton, 24,1 x 32,3 cm, coll. par-
ticulière, Vancouver, qui fit partie de la
collection du MBAM de 1925 à 1943.

77
In the Orchard, Le Pouldu

Oil on canvas
Signed, l.r.: "Morrice"
1911
72.1 x 80 cm
The Montreal Museum of Fine Arts
1978.31, gift of Dr. G.R. McCall

Inscriptions
On the stretcher, in pencil: "117 10/11";
"0/2804". On the crosspiece: "Return to
Scott & Sons, 99 Notre-Dame St. W.,
Montreal, P.Q."; "No 1 Le Pouldu in the
Orchard"; "James Bourlet & Sons Ltd.,
Fine Art Packers, Frame Makers 72922,
17 & 18 Nassau Street, Mortimer Street,
W."; "Artist: J.W. Morrice, Title: In the
Orchard, Le Pouldu, Property of W. Scott
& Sons, Return Address 1490 Drummond
St. Montreal"; "25 Paris/B/ Déposé P. 81
x 60".

Provenance
MMFA, 1978; Dr. G.R. McCall, Mont-
real, 1952-1978; John Lyman, Montreal,
1938; William Scott & Sons Gallery,
Montreal, 1936-1938; Artist's estate.

Exhibitions
Galeries Georges Petit, *Exposition de pein-
tres et sculpteurs*, 1911, no. 85; MMFA,
1925, no. 35 (entitled *The Apple Orchard*);
NGC, 1926, no. 123; Mellors Fine Arts
Galleries, *James Wilson Morrice: Exhibi-
tion of Paintings*, 1934, no. 29 (entitled *In
the Orchard*); NGC, 1937-38, no. 117;
MMFA, *Ten Montreal Collectors*, (Mont-
real, Feb. 8-24, 1952), (No catalogue).

Bibliography
A.H.S. Gillson, "James W. Morrice,
Canadian painter", *The Canadian Forum*,
V.57, June 1925, p. 271; Buchanan, 1936,
pp. 166-167; Fraser Bros. Ltd., *Notable
Art Auction by Order of W. Scott & Sons*,
1939, no. 152; Pepper, 1966, p. 90; "Acqui-
sitions principales des musées et galeries
canadiens", *Racar*, VI.2, 1979-80, p. 151,
ill.

During his stay in Le Pouldu in the
summer of 1906, Morrice took the oppor-
tunity of visiting the studio of the painter
Charles Fromuth (1858-1937).[1] He proba-
bly also revisited Le Pouldu during his
trip to Concarneau, which took place from
November of 1909 to March of 1910.[2] It is
almost certainly then that he executed the
studies and sketches for *In the Orchard,
Le Pouldu*.[3]
In an inventory of the works in his stu-
dio, taken at some time between 1911 and
1913 (MMFA, 963.40, Sketch Book
no. 17, p. 7), Morrice indicated that *In the
Orchard, Le Pouldu* was still unfinished.
The canvas was exhibited for the first time
at the Georges Petit Galleries, in 1911.

[1]Library of Congress, Manuscript Division,
Ch.H. Fromuth Journal, Vol. 1, p. 235.

[2]North York, NYPLCDA, Letter from
J.W. Morrice to N. MacTavish: Nov. 7,
[1909]. Library of the AGO, J.W. Morrice
Correspondence, Letter from J.W. Morrice
to Ed. Morris: Mar. 20, 1910. Library of
Congress, Manuscript Division, Ch.H.
Fromuth Journal, Vol. 1, pp. 235, 249, 412.

[3]Amongst others, *Park Scene with Figure*,
oil on cardboard, 24.1 x 32.3 cm, private
coll., Vancouver, part of the collection of
the MMFA from 1925 to 1943.

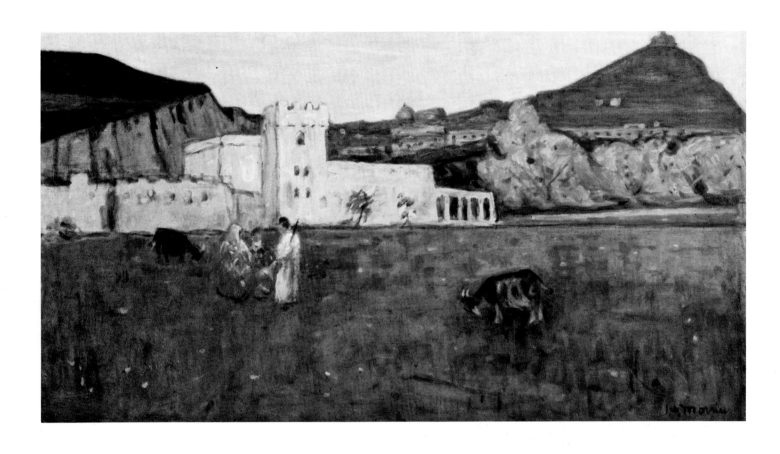

78

Capri

Huile sur toile
Signé, b.d.: «J.W. Morrice»
Vers 1911-1915
46 x 81,3 cm
Musée des beaux-arts du Canada
6670

Inscriptions
Étiquettes: «AGO 25/54»; «NG 6260»; «Wildenstein Co. Ltd., London, Morrice Exhibition cat. 38»; «NGC & Montreal Museum, J.W. Morrice 93».

Historique des collections
GNC, 1957; Galerie Continentale, Montréal, 1957; John MacAulay, Winnipeg, vers 1954-1957; R.B. Morrice, Montréal, 1925-vers 1937.

Expositions
AAM, 1916, n° 206 (sous le titre *Ruined chateau, Capri*); AAM, 1925, n° 84; Paris, 1927, n° 148; GNC, 1937-38, n° 87; GNC, *The MacAulay Collection*, (Ottawa, 1954), n° 45; MBAM, 1965, n° 93 (sous le titre *Paysage aux environs de Tanger*); Bath, 1968, n° 38 (sous le titre *Paysage aux environs de Tanger / Landscape near Tangiers*); Bordeaux, 1968, n° 38 (sous le titre *Paysage aux environs de Tanger*).

Bibliographie
A.H.S. Gillson, «James W. Morrice, Canadian painter», *The Canadian Forum*, V.57, juin 1925, p. 271; Buchanan, 1936, p. 169; Donald W. Buchanan, «The collection of John A. MacAulay of Winnipeg», *Canadian Art*, XI.4, été 1954, p. 128, ill.; Pepper, 1966, p. 92; Dorais, 1980, pp. 52, 88-89, 288, ill. n° 39.

Capri a été exposé depuis 1954 sous le titre *Paysage aux environs de Tanger;* cependant, en 1977, le conservateur du Musée des beaux-arts du Canada a décidé avec justesse de lui restituer son titre original[1]. Une inscription au carnet n° 10 (MBAM, Dr.973.33, p. 73) nous en livre les dimensions et le titre exact.
Le carnet de croquis n° 17 (MBAM, Dr.973.40), daté vers 1911-1913, renferme plusieurs indications sur des tableaux représentant Capri, entre autres sur *Terrasse à Capri*[2], que Morrice a exposé à Londres à la galerie Goupil en 1912. Dans l'état actuel de la recherche, nous ignorons à quel moment Morrice a pu visiter Capri: nous ne savons rien sur ses déplacements au cours de l'année 1911, mais il reste possible qu'il s'y soit rendu cette année-là. Cependant, le tableau *Capri* pourrait être un peu postérieur. L'artiste avait déjà visité Capri en 1894 comme en font foi plusieurs esquisses du carnet n° 12 (MBAM, Dr.973.35).
Ce tableau fut exposé pour la première fois en 1916, au Salon du printemps de l'Art Association, et semble ne l'avoir jamais été en Europe.

[1]ACMBAC, note de service du 11 mai 1977.

[2]Le MBAM conserve *Terrasse à Capri*, huile sur bois, 30 x 23 cm, 1981.12.

78

Capri

Oil on canvas
Signed, l.r.: "J.W. Morrice"
C. 1911-1915
46 x 81.3 cm
National Gallery of Canada
6670

Inscriptions
Labels: "AGO 25/54"; "NG 6260"; "Wildenstein Co. Ltd., London, Morrice Exhibition cat. 38"; "NGC & Montreal Museum, J.W. Morrice 93".

Provenance
NGC, 1957; Continental Gallery, Montreal, 1957; John MacAulay, Winnipeg, about 1954-1957; R.B. Morrice, Montreal, 1925-about 1937.

Exhibitions
AAM, 1916, no. 206 (entitled *Ruined chateau, Capri*); AAM, 1925, no. 84; Paris, 1927, no. 148; NGC, 1937-38, no. 87; NGC, *The MacAulay Collection*, (Ottawa, 1954), no. 45; MMFA, 1965, no. 93 (entitled *Paysage aux environs de Tanger*); Bath, 1968, no. 38 (entitled *Paysage aux environs de Tanger / Landscape near Tangiers*); Bordeaux, 1968, no. 38 (entitled *Paysage aux environs de Tanger*).

Bibliography
A.H.S. Gillson, "James W. Morrice, Canadian painter", *The Canadian Forum*, V.57, June 1925, p. 271; Buchanan, 1936, p. 169; Donald W. Buchanan, "The collection of John A. MacAulay of Winnipeg", *Canadian Art*, XI.4, Summer 1954, p. 128, ill.; Pepper, 1966, p. 92; Dorais, 1980, pp. 52, 88-89, 288, ill. no. 39.

Capri was exhibited from 1954 on, under the title *Paysage aux environs de Tanger*. In 1977, however, the curator of the National Gallery of Canada decided, quite rightly, to restore the original title.[1] An inscription in Sketch Book no. 10 (MMFA, Dr.973.33, p. 73) provides the correct title and the dimensions of the painting.
Sketch Book no. 17 (MMFA, Dr.973.40), dating from approximately 1911-1913, contains a good deal of information about the paintings depicting Capri, one of which—*Terrasse à Capri*[2]—was shown in London at the Goupil Gallery, in 1912. We cannot say, as yet, exactly when during this period Morrice might have visited Capri. We know virtually nothing of his movements during the course of 1911, but it is possible that he visited the island during that year. However, this work may have been executed later. The artist had already visited Capri in 1894, as several drawings from Sketch Book no. 12 (MMFA, Dr.973.35) indicate.
Capri was exhibited for the first time in 1916, at the Spring Exhibition of the Art Association of Montreal, and seems never to have been shown in Europe.

[1]ACDNGC, internal memo, May 11, 1977.

[2]In the collection of the MMFA, *Terrasse à Capri*, oil on wood, 30 x 23 cm, 1981.12.

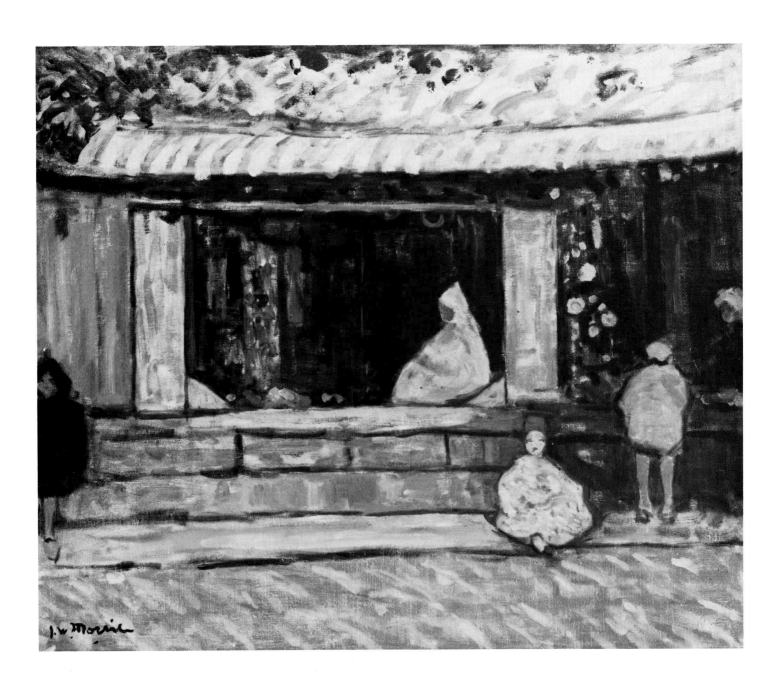

79
Tanger, boutique (anciennement Bazar oriental)

Huile sur toile
Signé, b.g.: «J.W. Morrice»
1912
54,9 x 65,7 cm
Musée du Québec
34-579 P

Inscriptions
Sur la traverse centrale, étiquette: «6735»;
estampille à demi effacée: «... Le Déposé».

Historique des collections
Musée du Québec, avant 1933.

Expositions
SA, 1912, nº 1240 (sous le titre *Tanger, boutique*); Musée du Québec, *Exposition rétrospective de l'art au Canada français*, (Québec, 1952), nº 390; Musée du Québec, *Les Arts au Canada français*, (Québec, 1959); Musée du Québec, *Un demi-siècle de peinture au Canada français*, (Québec, 17 déc. 1965-14 mars 1966).

Bibliographie
Buchanan, 1936, p. 174; Donald W. Buchanan, «Le Musée de la Province de Québec», *Canadian Art*, VI.2, Noël 1948, p. 69, ill.; Pepper, 1966, p. 94.

Tanger, boutique a été vu pour la première fois au Salon d'automne de Paris de 1912: il remonte donc au premier séjour de Morrice à Tanger. Le carnet nº 6 (MBAM, Dr.973.29), datant de 1912-1913, contient plusieurs études (pp. 6, 19, 57) de boutiques nord-africaines quoique aucune ne puisse être reliée directement à ce tableau.

Le premier plan de *Tanger, boutique*, par son traitement dans des tons de rose, mauve et jaune, doit être rapproché de *Tanger* (cat. nº 81).

79
Tangiers, A Shop (formerly Oriental Bazaar)

Oil on canvas
Signed, l.l.: "J.W. Morrice"
1912
54.9 x 65.7 cm
Musée du Québec
34-579 P

Inscriptions
On the centre crosspiece, label: "6735";
semi-obliterated stamp: "... Le Déposé".

Provenance
Musée du Québec, before 1933.

Exhibitions
SA, 1912, no. 1240 (entitled *Tanger, boutique*); Musée du Québec, *Exposition rétrospective de l'art au Canada français*, (Quebec, 1952), no. 390; Musée du Québec, *Les Arts au Canada français*, (Quebec, 1959); Musée du Québec, *Un demi-siècle de peinture au Canada français*, (Quebec, Dec. 17, 1965-Mar. 14, 1966).

Bibliography
Buchanan, 1936, p. 174; Donald W. Buchanan, "Le Musée de la Province de Québec", *Canadian Art*, VI.2, Christmas 1948, p. 69, ill.; Pepper, 1966, p. 94.

Tangiers, A Shop was presented for the first time in 1912, at the Salon d'automne in Paris; this indicates that the work dates back to Morrice's first trip to Tangiers. Sketch Book no. 6 (MMFA, Dr.973.29), which dates from 1912-1913, contains several studies of North African shops (pp. 6, 19, 57), although none of these bears a direct relationship to the present work.

Owing to the particular treatment in tints of pink, mauve and yellow, the foreground of *Tangiers, A Shop* can be compared to *Tangiers* (cat. 81).

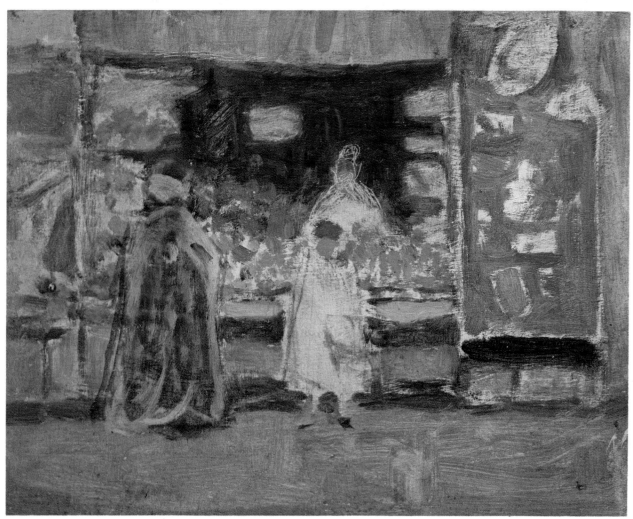

80

Bazar,
étude pour
Marché aux fruits,
Tanger

Huile sur bois
Non signé
1912-1913
13,3 x 17,1 cm
Musée des beaux-arts de Montréal
925.340, succession de l'artiste

Inscriptions
Estampille: «Studio J.W. Morrice»; au
crayon: «Morrice 34OD - Bazaar»; «1-4»;
étiquettes: «Studio J.W. Morrice / The
Montreal Museum of Fine Arts / Le Mu-
sée des beaux-arts de Montréal /
no 340 D/ Canadian / Artist James Wil-
son Morrice, RCA 1865-1924 / Title 'Ba-
zaar' / How Acquired Estate of J.W. Mor-
rice, 1925».

Historique des collections
MBAM, 1925; Succession de l'artiste,
1925.

Expositions
London Public Library and Art Museum,
James Wilson Morrice, 1865-1924, (Lon-
don, Ont., fév. 1950; Windsor, Ont., Wil-
listead Art Gallery, 5-28 mars 1950), (Pas
de cat.); MBAM, 1965 (Montréal seule-
ment, ne figure pas au catalogue); *J.W.
Morrice (1865-1924): Paintings and Water
Colours from the Permanent Collection of
the Montreal Museum of Fine Arts*,
(St. Catharines, Ont., 11-27 nov. 1966),
(Pas de cat.); The Edmonton Art Gallery,
Period of Expansion, (Edmonton,
sept. 1973-sept. 1975), (Pas de cat.);
MBAM, 1976-77, nº 41.

Bibliographie
MBAM, *Catalogue of Paintings*, 1960,
p. 29; Collection, 1983, p. 16.

Comme pour *Marché aux fruits, Tanger*
(MBAM, 1981.10), le recours à une palette
dans des tons de rouge, de vert et d'ocre
ainsi que l'utilisation du panneau de bois
dans la composition donnent à cette étude
une lumière tout à fait particulière. Il est à
remarquer que Morrice a souligné le con-
tour des personnages par des raies effec-
tuées avec une pointe et un crayon noir.

80

Bazaar,
Study for
Fruit Market,
Tangiers

Oil on wood
Unsigned
1912-1913
13.3 x 17.1 cm
The Montreal Museum of Fine Arts
925.340, artist's estate

Inscriptions
Stamp: "Studio J.W. Morrice"; in pencil:
"Morrice 34OD - Bazaar"; "1-4"; labels:
"Studio J.W. Morrice / The Montreal Mu-
seum of Fine Arts / Le Musée des beaux-
arts de Montréal / no 340 D/ Canadian /
Artist James Wilson Morrice, RCA
1865-1924 / Title 'Bazaar' / How Ac-
quired Estate of J.W. Morrice, 1925".

Provenance
MMFA, 1925; Artist's estate, 1925.

Exhibitions
London Public Library and Art Museum,
James Wilson Morrice, 1865-1924, (Lon-
don, Ont., Feb. 1950; Windsor, Ont., Wil-
listead Art Gallery, Mar. 5-28, 1950), (No
catalogue); MMFA, 1965, (Only in Mont-
real, not catalogued); *J.W. Morrice
(1865-1924): Paintings and Water Colours
from the Permanent Collection of the
Montreal Museum of Fine Arts*, (St. Catha-
rines, Ont., Nov. 11-27, 1966), (No cata-
logue); The Edmonton Art Gallery, *Period
of Expansion*, (Edmonton, Sept. 1973-Sept.
1975), (No catalogue); MMFA, 1976-77,
no. 41.

Bibliography
MMFA, *Catalogue of Paintings*, 1960,
p. 29; Collection, 1983, p. 16.

As in *Fruit Market, Tangiers* (MMFA,
1981.10), Morrice's choice of a palette in
shades of red, green and ochre, coupled
with the incorporation of the wood panel
into the composition of the work lend a
unique luminosity to this study. Of par-
ticular note is the way in which Morrice
emphasized the outline of the figures, by
means of lines drawn in with a point and
a black pencil.

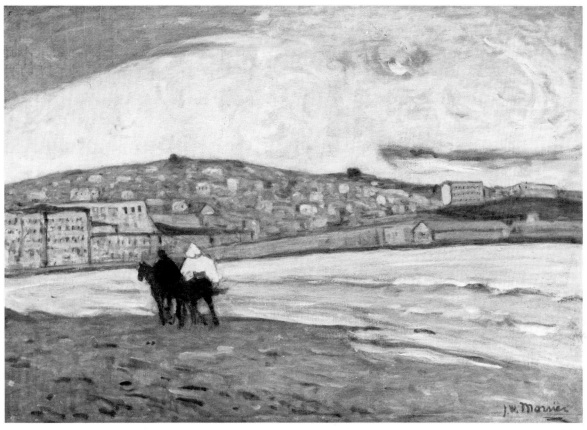

81
Tanger

Huile sur toile
Signé, b.d.: «J.W. Morrice»
1912
66 x 93 cm
Musée du Québec
34-467 P

Inscriptions
Étiquettes: «J.W. Morrice 1865-1924 /
Montreal Museum of Fine Arts
Sept. 30-31 Oct. 1965 / The National Gal-
lery of Canada Nov. 12-5 Dec. 1965 /
Lender: Musée du Québec / Tanger no
92»; «Musée du Québec 34-567-D»; «Musée
de la province de Québec / Morrice /
Tanger / L. 21 3/8 / L 3107/16»; «Musée
de la province de Québec / Tanger par Ja-
mes Wilson Morrice / 25 x 36 / 31 ½ x
44 ½»; «P - F.P. - 84-89 Tanger»; «P-S-
P-84 - 89 Tanger». Sur le châssis, inscrip-
tion gravée en h.g.: «34-467 P»; sceau du
Musée. Sur la traverse, inscription gravée:
«Modèle déposé p 416».

Historique des collections
Musée du Québec, avant 1933.

Expositions
SA, 1912, nº 1238 (sous le titre *Tanger, la
plage*); IS, 1913, nº 107; Musée du Québec,
*Exposition rétrospective de l'art au Canada
français*, (Québec, 1952), nº 389; MBAM,
1965, nº 92; Musée du Québec, *Collections
des Musées d'État du Québec*, (Québec,
1967), ill. nº 52.

Bibliographie
Muriel Ciolkowska, «A Canadian painter,
James Wilson Morrice», *The Studio*, 59,
août 1913, ill. p. 183; Buchanan, 1936,
p. 174; Donald W. Buchanan, «James Wil-
son Morrice», *The University of Toronto
Quarterly*, 2, janv. 1936, p. 221; Donald
W. Buchanan, «Le Musée de la Province
de Québec», *Canadian Art*, VI.2, Noël
1948, p. 69; Donald W. Buchanan, «James
Wilson Morrice, painter of Quebec and the
world», *The Educational Record of the
Province of Quebec*, LXXX.3, juil.-sept.
1954, p. 167; Robert Ayre, «First of our
old masters», *The Star*, 25 sept. 1965,
p. 12, ill.; Pepper, 1966, p. 94; Jean des
Gagniers, *Morrice*, 1971, ill. p. 21; Dorais,
1985, p. 19.

Tanger a été exposé pour la première
fois au Salon d'automne de Paris en 1912.
Le Musée des beaux-arts de Montréal pos-
sède une huile sur toile de très petit for-
mat, qui est probablement une étude pour
ce tableau (MBAM, 1981.50)[1]. Son titre fi-
gure parmi une liste d'oeuvres emmagasi-
nées dans l'atelier de l'artiste; elle est ins-
crite sur le carnet nº 10, que nous datons
de 1911-1913.
 Vers la fin de janvier 1912, Morrice part
de Montréal avec des amis pour le Ma-
roc[2]; c'est de ce premier séjour au Ma-
roc que date *Tanger*. La ville, adossée aux
contreforts du Rif, sur le détroit de Gi-
braltar, offre un magnifique panorama.

[1]*Tanger*, huile sur toile, non signé, 23 x
31,2 cm.

[2]Bibl. de l'AGO, Fonds Ed. Morris, Let-
terbook, vol. 1, Lettre de J.W. Morrice à
Ed. Morris: jeudi, [18 ou 25 janv. 1912].

81
Tangiers

Oil on canvas
Signed, l.r.: "J.W. Morrice"
1912
66 x 93 cm
Musée du Québec
34-467 P

Inscriptions
Labels: "J.W. Morrice 1865-1924 / Mont-
real Museum of Fine Arts Sept. 30-31 Oct.
1965 / The National Gallery of Canada
Nov. 12-5 Dec. 1965 / Lender: Musée du
Québec / Tanger no 92"; "Musée du Qué-
bec 34-567-D"; "Musée de la province de
Québec / Morrice / Tanger / L. 21 3/8 /
L 3107/16"; "Musée de la province de
Québec / Tanger par James Wilson Mor-
rice / 25 x 36 / 31 ½ x 44 ½"; "P - F.P.
- 84-89 Tanger"; "P-S-P-84 - 89 Tanger".
On the stretcher, inscription engraved at
the upper left: "34-467 P"; Museum seal.
On the crosspiece, engraved inscription:
"Modèle déposé p 416".

Provenance
Musée du Québec, before 1933.

Exhibitions
SA, 1912, no. 1238 (entitled *Tanger, la
plage*); IS, 1913, no. 107; Musée du Qué-
bec, *Exposition rétrospective de l'art au
Canada français*, (Quebec, 1952), no. 389;
MMFA, 1965, no. 92; Musée du Québec,
Collections des Musées d'État du Québec,
(Quebec, 1967), ill. no. 52.

Bibliography
Muriel Ciolkowska, "A Canadian painter,
James Wilson Morrice", *The Studio*, 59,
Aug. 1913, ill. p. 183; Buchanan, 1936,
p. 174; Donald W. Buchanan, "James Wil-
son Morrice", *The University of Toronto
Quarterly*, Jan. 2, 1936, p. 221; Donald W.
Buchanan, "Le Musée de la Province de
Québec", *Canadian Art*, VI.2, Christmas
1948, p. 69; Donald W. Buchanan, "James
Wilson Morrice, painter of Quebec and the
world", *The Educational Record of the
Province of Quebec*, LXXX.3, July-Sept.
1954, p. 167; Robert Ayre, "First of our
old masters", *The Star*, Sept. 25, 1965,
p. 12, ill.; Pepper, 1966, p. 94; Jean des
Gagniers, *Morrice*, 1971, ill. p. 21; Dorais,
1985, p. 19.

Tangiers was exhibited for the first time
at the Salon d'automne in Paris, in 1912.
The Montreal Museum of Fine Arts has in
its collection a very small oil on canvas
that was probably executed as a study for
this painting (MMFA, 1981.50).[1] Its title
appears on a list of works stored in the
artist's studio, which figures in Sketch
Book no. 10, dating from 1911-1913.
 Towards the end of January, 1912, Mor-
rice left Montreal with some friends, for
Morocco;[2] *Tangiers* dates from this first
visit. The city, backed by the foothills of
the Rif, on the Straits of Gibraltar, offers a
magnificent panorama.

[1]*Tanger*, oil on canvas, unsigned, 23 x
31.2 cm.

[2]Library of the AGO, Ed. Morris Collec-
tion, Letterbook, vol. 1, Letter from J.W.
Morrice to Ed. Morris: Thursday, [Jan. 18
or 25, 1912].

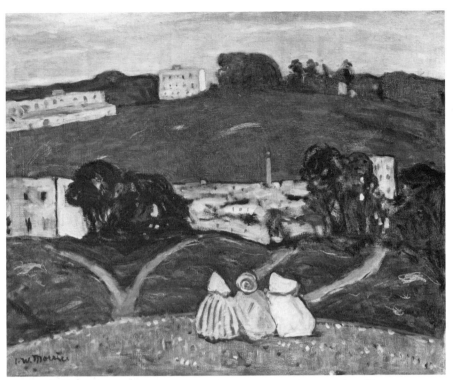

82

Tanger, les environs

Huile sur toile
Signé, b.g.: «J.W. Morrice»
Vers 1912-1913
65,5 x 81,7 cm
Musée des beaux-arts du Canada
6108

Inscriptions

Étiquettes: «J.W. Morrice 1865-1924/
Montreal Museum of Fine Arts/
Sept. 30-Oct. 31 1965»; «NGC, Nov. 12-5
Dec. 1965»; «XXIX Biennale Internazio-
nale d'arte di Venezia 1958 no. 413»; «Car-
negie Institute Pittsburgh / P. Navez, em-
ballages de tableaux & objets d'art, Paris,
exposition de Pittsburgh no. 48»;
«Wildenstein & Co. Ltd. New Bond St.
London, cat. no. 30».

Historique des collections

GNC, 1953, Lilias T. Newton, Montréal,
vers 1932-1953; Succession de l'artiste.

Expositions

SA, 1912, nº 1239 (sous le titre *Tanger,
paysage*); Pittsburgh, 1914, nº 217 (sous le
titre *The Environs of Tangier*); AAM,
1925, nº 24; GNC, 1932, nº 22; Scott &
Sons, 1932, nº 10; AGO, 1932, nº 10; Mel-
lors Fine Arts Galleries, *James Wilson
Morrice: Exhibition of Paintings*, 1934,
nº 11; GNC, 1937-38, nº 115; Venise, 1958,
nº 15; MBAM, 1965, nº 93; Bath, 1968,
nº 30; Bordeaux, 1968, nº 30; GNC, *Pein-
ture canadienne du XXe siècle*, (Tokyo,
1981), nº 47.

Bibliographie

Donald W. Buchanan, «James Wilson
Morrice», *The University of Toronto Quar-
terly*, 2, janv. 1936, p. 220, ill.; Buchanan,
1936, p. 174; «A new home for the Natio-
nal Gallery of Canada», *Canadian Art*,
XVII.2, mars 1960, ill. p. 72; Pepper,
1966, p. 94; Jean Éthier-Blais, «James Wil-
son Morrice», *Vie des Arts*, XVIII.73, hi-
ver 1973-1974, p. 44, ill.; Barry Lord, *The
History of Painting in Canada: Toward a
People's Art*, 1974, p. 112, ill.; «James Wil-
son Morrice, peintre canadien», *L'oeil*,
264-265, juil.-août 1977, p. 52, ill.; Peter
Mellen, *Landmarks of Canadian Art*, 1978,
pp. 153, 158, 164-165, ill.; P.-A. Linteau,
R. Durocher et J.-C. Robert, *Histoire du
Québec contemporain: de la confédération à
la crise (1867-1929)*, Montréal, Boréal Ex-
press, 1979, ill.; Dorais, 1980, p. 80; John
O'Brian, «Morrice. O'Conor, Gauguin,
Bonnard et Vuillard», *Revue de l'Université
de Moncton*, 15.2-3, avril-déc. 1982, p. 23,
ill.; Laing, 1984, p. 35, ill; Dorais, 1985,
p. 19.

Matisse voyagea au Maroc au début de
l'année 1912, où Morrice l'a vraisemblable-
ment rencontré[1]. C'est sans doute de cette
période que date *Tanger, les environs*, qui
fut immédiatement exposé au Salon d'au-
tomne de Paris. Morrice insère des élé-
ments architecturaux dans le paysage: les
taches beiges et rosées des maisons con-
trastent avec le vert luxuriant de la colline.

Il existe dans une collection particulière
une étude[2] à l'huile pour ce tableau.

[1]Jack D. Flam, «Matisse in Morocco»,
Connoisseur, août 1982, pp. 74-86. Danièle
Giraudy, «Correspondance Henri Matisse-
Charles Camoin», *Revue de l'art*, 12, 1971,
pp. 12, 15-16.

[2]*Étude pour Tanger, les environs*, huile sur
bois, 22,9 x 33 cm, coll. particulière.

82

Environs of Tangiers

Oil on canvas
Signed, l.l.: "J.W. Morrice"
C. 1912-1913
65.5 x 81.7 cm
National Gallery of Canada
6108

Inscriptions

Labels: "J.W. Morrice 1865-1924, Mont-
real Museum of Fine Arts, Sept. 30-Oct. 31
1965"; "NGC, Nov. 12-5 Dec. 1965";
"XXIX Biennale Internazionale d'arte di
Venezia 1958 no. 413"; "Carnegie Institute
Pittsburgh / P. Navez, emballages de ta-
bleaux & objets d'art, Paris, exhibition de
Pittsburgh no. 48"; "Wildenstein & Co.
Ltd. New Bond St. London, cat. no. 30".

Provenance

NGC, 1953, Lilias T. Newton, Montreal,
about 1932-1953; Artist's estate.

Exhibitions

SA, 1912, no. 1239 (entitled *Tanger, pay-
sage*); Pittsburgh, 1914, no. 217 (entitled
The Environs of Tangier); AAM, 1925,
no. 24; NGC, 1932, no. 22; Scott & Sons,
1932, no. 10; AGO, 1932, no. 10; Mellors
Fine Arts Galleries, *James Wilson Morrice:
Exhibition of Paintings*, 1934, no. 11;
NGC, 1937-38, no. 115; Venice, 1958,
no. 15; MMFA, 1965, no. 93; Bath, 1968,
no. 30; Bordeaux, 1968, no. 30; NGC,
Twentieth-Century Canadian Painting,
(Tokyo, 1981), no. 47.

Bibliography

Donald W. Buchanan, "James Wilson
Morrice", *The University of Toronto Quar-
terly*, Jan. 2, 1936, p. 220, ill.; Buchanan,
1936, p. 174; "A new home for the Na-
tional Gallery of Canada", *Canadian Art*,
XVII.2, Mar. 1960, ill. p. 72; Pepper,
1966, p. 94; Jean Éthier-Blais, "James Wil-
son Morrice", *Vie des Arts*, XVIII.73,
Winter 1973-1974, p. 44, ill.; Barry Lord,
*The History of Painting in Canada:
Toward a People's Art*, 1974, p. 112, ill.;
"James Wilson Morrice, peintre canadien",
L'oeil, 264-265, July-Aug. 1977, p. 52, ill.;
Peter Mellen, *Landmarks of Canadian Art*,
1978, pp. 153, 158, 164-165, ill.; P.-A. Lin-
teau, R. Durocher and J.-C. Robert, *His-
toire du Québec contemporain: de la
confédération à la crise (1867-1929)*, Mont-
réal, Boréal Express, 1979, ill.; Dorais,
1980, p. 80; John O'Brian, "Morrice.
O'Conor, Gauguin, Bonnard et Vuillard",
Revue de l'Université de Moncton, 15.2-3,
Apr.-Dec. 1982, p. 23, ill.; Laing, 1984,
p. 35, ill.; Dorais, 1985, p. 19.

Matisse travelled to Morocco early in
the year 1912 and Morrice almost cer-
tainly met him there.[1] *Environs of Tangiers*
probably dates from this period. Shortly
after its completion, Morrice exhibited the
canvas at the Salon d'automne in Paris.
The artist has added certain architectural
elements to the landscape: the patches of
beige and pink that depict the houses con-
trast markedly with the lush green of the
hill.

A study for this canvas, in oil, exists in
a private collection.[2]

[1]Jack D. Flam, "Matisse in Morocco",
Connoisseur, Aug. 1982, pp. 74-86.
Danièle Giraudy, "Correspondance Henri
Matisse-Charles Camoin", *Revue de l'art*,
12, 1971, pp. 12, 15-16.

[2]*Étude pour Tanger, les environs*, oil on
wood, 22.9 x 33 cm, private coll.

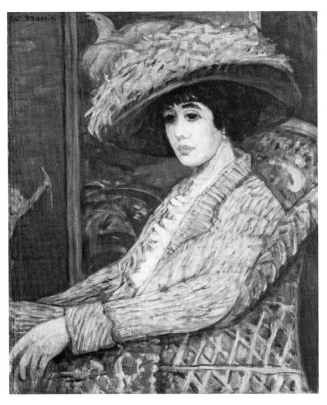

83
La dame
au chapeau gris

Huile sur toile
Signé, h.g.: «J.W. Morrice»
Vers 1912-1913
61,3 x 51,7 cm
Musée des beaux-arts du Canada
4880

Inscriptions
Étiquettes: «NGC exh Label»; «Early Canadian Portraits cat. 26»; «The Elsie Perrin Williams Memorial Art Museum»; «The Art Gallery of Hamilton».

Historique des collections
GNC, 1948; Galerie William Watson, Montréal.

Expositions
AAM, 1914, n° 291 (sous le titre *Une Parisienne*); CAC, 1914, n° 39, ill. (sous le titre *Une Parisienne*); Simonson, 1926, n° 42; GNC, 1937-38, n° 118; Fraser Bros. Ltd., *Notable Art Auction, by Order of W. Scott & Sons*, 1939, n° 38; London Public Library and Art Museum, *James Wilson Morrice, 1865-1924*, (London, Ont., fév. 1950; Windsor, Ont., Willistead Art Gallery, 5-28 mars 1950), (Pas de cat.); *State Fair*, (Tampa, Floride, 1952); GNC, *Portraits anciens du Canada*, 1969.

Bibliographie
«Variety in Spring picture exhibit», *The Gazette*, 27 avril 1914; H.S. Ciolkowski, «James Wilson Morrice», *L'art et les artistes*, 62, déc. 1925, pp. 90-94; Buchanan, 1936, p. 181, ill. n° XIII; ACMBAC, Ledgers and Inventory Books of The Watson Art Galleries in Montreal, 6 fév. 1948; Dorais, 1985, p. 19, pl. 46.

Le carnet n° 10 (MBAM, Dr.973.33), daté vers 1914-1915 à cause de nombreux croquis de Cuba, contient à la page 50 une étude pour *La dame au chapeau gris*. Cependant, nous croyons qu'elle est plus ancienne. Le tableau, quant à lui, fut exposé au printemps 1914 à Montréal sous le titre *Une Parisienne*.

Il est révélateur pour l'historien d'art de rapprocher ce tableau, notamment au point de vue du sujet, de certaines oeuvres de Bonnard comme *Jeune femme au chapeau bleu* ou *Femme au chapeau de paille*[1]. Morrice vénérait à cette époque Bonnard et il est probable qu'il ait puisé chez lui certains de ses sujets de tableaux.

Selon Buchanan, *La dame au chapeau gris* serait le même tableau que *Blanche*, celui que Morrice exposa pour la première fois au Salon d'automne de 1912[2]. Aucune preuve documentaire ne vient étayer cette hypothèse quoiqu'il soit plausible de dater ce tableau de 1912-1913.

[1]Jean Dauberville et Henry Dauberville, *Bonnard*, Paris, Éditions J. et H. Bernheim Jeune, 1965, n°s 510, 587.

[2]Buchanan, 1936, p. 181.

83
Woman in Grey Hat

Oil on canvas
Signed, u.l.: "J.W. Morrice"
C. 1912-1913
61.3 x 51.7 cm
National Gallery of Canada
4880

Inscriptions
Labels: "NGC exh Label"; "Early Canadian Portraits cat. 26"; "The Elsie Perrin Williams Memorial Art Museum"; "The Art Gallery of Hamilton".

Provenance
NGC, 1948; William Watson Gallery, Montreal.

Exhibitions
AAM, 1914, no. 291 (entitled *Une Parisienne*); CAC, 1914, no. 39, ill. (entitled *Une Parisienne*); Simonson, 1926, no. 42; NGC, 1937-38, no. 118; Fraser Bros. Ltd., *Notable Art Auction, by Order of W. Scott & Sons*, 1939, no. 38; London Public Library and Art Museum, *James Wilson Morrice, 1865-1924*, (London, Ont., Feb. 1950; Windsor, Ont., Willistead Art Gallery, Mar. 5-28, 1950), (No catalogue); *State Fair*, (Tampa, Florida, 1952); NGC, *Early Canadian Portraits*, 1969.

Bibliography
"Variety in Spring picture exhibit", *The Gazette*, Apr. 27, 1914; H.S. Ciolkowski, "James Wilson Morrice", *L'art et les artistes*, 62, Dec. 1925, pp. 90-94; Buchanan, 1936, p. 181, ill. no. XIII; ACDNGC, Ledgers and Inventory Books of the William Watson Art Galleries in Montreal, Feb. 6, 1948; Dorais, 1985, p. 19, pl. 46.

Page 50 of Sketch Book no. 10 (MMFA, Dr.973.33)—which has been dated to the 1914-1915 period owing to the numerous sketches of Cuba—features a study for *Woman in Grey Hat*. We believe, however, that the sketch was in fact produced earlier. The painting itself was exhibited in the spring of 1914, in Montreal, under the title *Une Parisienne*.

It is most enlightening for the art historian to compare this painting, particularly as regards the choice of subject, with certain works by Bonnard, notably *Jeune femme au chapeau bleu* and *Femme au chapeau de paille*.[1] Morrice admired Bonnard a great deal during this period and it is quite likely that he borrowed subjects from him for his own work.

According to Buchanan, *Woman in Grey Hat* is the very same painting as the one entitled *Blanche*, that Morrice exhibited for the first time at the Salon d'automne, in 1912.[2] No documentary evidence actually supports this hypothesis, although a dating of 1912-1913 seems highly plausible.

[1]Jean Dauberville and Henry Dauberville, *Bonnard*, Paris, Éditions J. and H. Bernheim Jeune, 1965, nos. 510, 587.

[2]Buchanan, 1936, p. 181.

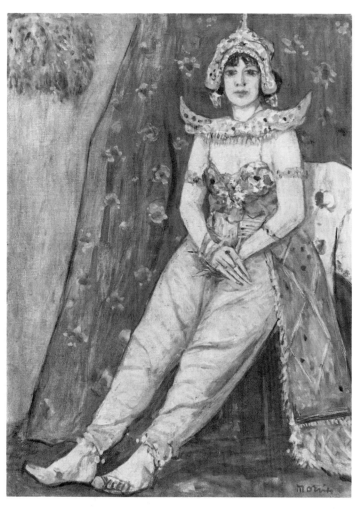

84
Olympia

Huile sur toile
Signé, b.d.: «Morrice»
Vers 1912-1913
82,3 x 61 cm
Musée des beaux-arts du Canada
6671

Inscriptions
Étiquettes: «Wildenstein & Co. Ltd., London W.1. / Exhibition James W. Morrice date 4th July-2nd Aug. 1968 cat. 33»; «Art Gallery of Toronto / Orange Park / NG Inventory 1957».

Historique des collections
GNC, 1957; Galerie Continentale, Montréal, 1957; J.A. MacAulay, Winnipeg, vers 1954-1957; Galerie William Scott & Sons, Montréal, vers 1932 jusqu'à 1937 ou après; Succession de l'artiste.

Expositions
Galeries Georges Petit, *Exposition de la Société nouvelle*, 1914, n° 56 (sous le titre *Danseuse hindoue* [?]); AAM, 1925, n° 23; Simonson, 1926, n° 30; Paris, 1927, n° 179; GNC, 1932, n° 25 (sous le titre *Circus Girl*); AGO, 1932, n° 12 (sous le titre *Circus Girl*); Scott & Sons, 1932, n° 12 (sous le titre *Circus Girl*); Mellors Fine Arts Galleries, 1934, n° 12 (sous le titre *Circus Girl*); GNC, 1937-38, n° 107; GNC, *Paintings from the Collection of John A. MacAulay*, 1954, n° 44; Art Gallery of Greater Victoria, *Two Hundred Years of Canadian Painting*, 1958, n° 12; MBAM, 1965, n° 139; Bath, 1968, n° 33; Bordeaux, 1968, n° 33; VAG, 1977, n° 31.

Bibliographie
«Color, warmth, in pictures by J.W. Morrice», *The Star*, 6 avril 1932; «Show of Morrice paintings on view», *The Gazette*, 6 avril 1932; Buchanan, 1936, p. 182; John Lyman, «Morrice: The shadow and the substance», *The Montrealer*, 15 mai 1937, p. 22, ill.; St. George Burgoyne, 1938; GNC, *Rapport annuel 1957-1958*, Ottawa, GNC, ill. pl. 1; Jean Éthier-Blais, «James Wilson Morrice», *Vie des Arts*, XVIII.73, hiver 1973-1974, p. 41, ill.; John O'Brian, «Morrice. O'Conor, Gauguin, Bonnard et Vuillard», *Revue de l'Université de Moncton*, 15.2-3, avril-déc. 1982, p. 27; Laing, 1984, pp. 202-203, ill.

Il s'agit à notre connaissance d'un des seuls tableaux de Morrice représentant une femme costumée — pour le théâtre — même s'il a peint des portraits de femmes dans des costumes africains comme *Portrait de Maude* (cat. n° 87) ou *Tunisian Girl*[1].

Il est fort possible que ce tableau ait été exposé à la Société nouvelle de 1914 sous le titre de *Danseuse hindoue*. Le titre *Olympia* a été consigné pour la première fois à l'exposition de l'Art Association de Montréal en 1925.

L'oeuvre date de l'époque où Morrice, à l'instar de Bonnard et de Matisse, s'intéressa à la représentation de la femme. Aurait-il pu être influencé par des tableaux de Matisse tels que *l'Algérienne* (1909), *Femme espagnole avec un tambourin* (1909) ou *Madame Matisse au châle de Manille* (1911)? L'épais contour noir du personnage, la palette de même que le thème choisi nous font croire que oui. L'on datera ce tableau de la période 1912-1913, pendant laquelle Morrice avait de fréquents contacts avec Matisse.

[1] *Tunisian Girl*, huile sur bois, 36 x 27 cm, coll. particulière.

84
Olympia

Oil on canvas
Signed, l.r.: "Morrice"
C. 1912-1913
82,3 x 61 cm
National Gallery of Canada
6671

Inscriptions
Labels: "Wildenstein & Co. Ltd., London W.1. / Exhibition James W. Morrice date 4th July-2nd Aug. 1968 cat. 33"; "Art Gallery of Toronto / Orange Park / NG Inventory 1957".

Provenance
NGC, 1957; Continental Gallery, Montreal, 1957; J.A. MacAulay, Winnipeg, about 1954-1957; William Scott & Sons Gallery, Montreal, about 1932 until 1937 or after; Artist's estate.

Exhibitions
Galeries Georges Petit, *Exposition de la Société nouvelle*, 1914, no. 56 (entitled *Danseuse hindoue* [?]); AAM, 1925, no. 23; Simonson, 1926, no. 30; Paris, 1927, no. 179; NGC, 1932, no. 25 (entitled *Circus Girl*); AGO, 1932, no. 12 (entitled *Circus Girl*); Scott & Sons, 1932, no. 12 (entitled *Circus Girl*); Mellors Fine Arts Galleries, 1934, no. 12 (entitled *Circus Girl*); NGC, 1937-38, no. 107; NGC, *Paintings from the Collection of John A. MacAulay*, 1954, no. 44; Art Gallery of Greater Victoria, *Two Hundred Years of Canadian Painting*, 1958, no. 12; MMFA, 1965, no. 139; Bath, 1968, no. 33; Bordeaux, 1968, no. 33; VAG, 1977, no. 31.

Bibliography
"Color, warmth, in pictures by J.W. Morrice", *The Star*, Apr. 6, 1932; "Show of Morrice paintings on view", *The Gazette*, Apr. 6, 1932; Buchanan, 1936, p. 182; John Lyman, "Morrice: The shadow and the substance", *The Montrealer*, May 15, 1937, p. 22, ill.; St. George Burgoyne, 1938; NGC, *Annual Report 1957-1958*, Ottawa, NGC, ill. pl. 1; Jean Éthier-Blais, "James Wilson Morrice", *Vie des Arts*, XVIII.73, Winter 1973-1974, p. 41, ill.; John O'Brian, "Morrice. O'Conor, Gauguin, Bonnard et Vuillard", *Revue de l'Université de Moncton*, 15.2-3, Apr.-Dec. 1982, p. 27; Laing, 1984, pp. 202-203, ill.

To the best of our knowledge, this is one of the only works by Morrice portraying a female subject in theatrical costume. He did, however, paint women in native African dress, as in *Portrait of Maude* (cat. 87) and *Tunisian Girl*.[1]

It seems extremely likely that *Olympia* was shown at the exhibition of the Société nouvelle in 1914, bearing the title *Danseuse hindoue*. The present title was bestowed on the painting at the exhibition of the Art Association of Montreal, in 1925.

The canvas dates from the period when Morrice began to be interested, like Bonnard and Matisse, in depicting the female form. Could he have come under the influence of paintings by Matisse, such as *L'Algérienne* (1909), *Femme espagnole avec un tambourin* (1909) or *Madame Matisse au châle de Manille* (1911)? The heavy black outline of the figure, the palette and the theme all encourage us to think so. This painting dates most probably from the 1912-1913 period, during which time Morrice saw Matisse frequently.

[1] *Tunisian Girl*, oil on wood, 36 x 27 cm, private coll.

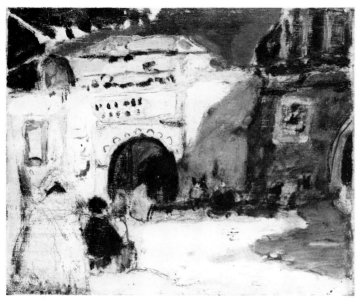

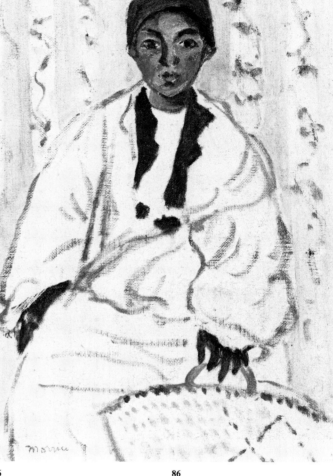

85
Scène de marché, Afrique du Nord

Huile sur bois
Non signé
Vers 1912-1913
12,2 x 15,5 cm
Collection McMichael d'art canadien
1979.3.1

Inscriptions
Au crayon (illisible): «6657/1 [4] spec. omit/[6] that hot day...»; étiquette: «Phillips Montreal 149».

Historique des collections
Collection McMichael d'art canadien, Kleinburg, Ont., 1979; David R. Morrice, Montréal.

Le thème des portes de médinas inspira profondément Morrice comme le laissent voir au moins trois pochades d'Afrique du Nord (collections particulières). Le carnet d'esquisses nº 6 (MBAM, Dr.973.29, p. 4), daté de 1912-1913, contient une esquisse rapide de la porte représentée dans *Scène de marché, Afrique du Nord*.
La luminosité qui se dégage de cette pochade est représentative du style de Morrice dans ses oeuvres produites en Afrique du Nord.

85
North African Market Scene

Oil on wood
Unsigned
C. 1912-1913
12.2 x 15.5 cm
The McMichael Canadian Collection
1979.3.1

Inscriptions
In pencil (illegible): "6657/1 [4] spec. omit/[6] that hot day..."; label: "Phillips Montreal 149".

Provenance
The McMichael Canadian Collection, Kleinburg, Ont., 1979; David R. Morrice, Montreal.

The theme of *medina* gateways profoundly inspired Morrice, as evidenced by at least three *pochades* from North Africa, now in private collections. Sketch Book no. 6 (MMFA, Dr.973.29, p. 4), which dates from 1912-1913, contains one quick sketch of the gateway depicted in *North African Market Scene*.
The luminosity of this sketch is typical of Morrice's style in his North African works.

86
Arabe assis

Huile sur toile
Signé, b.g.: «Morrice»
Vers 1912-1913
32,2 x 23,5 cm
Collection particulière

Inscription
À l'encre noire: «23031».

Arabe assis, esquisse réalisée durant l'un des voyages de Morrice à Tanger en 1912-1913, a très certainement été influencé par la série de femmes marocaines qu'Henri Matisse a peintes à l'hiver 1911-1912, par exemple *Femme marocaine* (Musée de peinture et sculpture, Grenoble). La frontalité du personnage est rare dans l'oeuvre de Morrice. Il n'a représenté un personnage de face que dans *L'Italienne* (cat. nº 12), *Louise* (GNC, 5905), *Portrait de Maude* (cat. nº 87) et *Blanche* (cat. nº 72). Les bandes verticales de l'arrière-plan reprennent celles de *Femme au peignoir rouge* (cat. nº 71).

86
Seated Arab

Oil on canvas
Signed, l.l.: "Morrice"
C. 1912-1913
32.2 x 23.5 cm
Private collection

Inscription
In black ink: "23031".

Seated Arab, a sketch executed during one of Morrice's trips to Tangiers in 1912-1913, was definitely influenced by the series of canvases that Henri Matisse painted during the winter of 1911-1912, depicting Moroccan women, an example of which is *Femme marocaine* (Musée de peinture et sculpture, Grenoble). The frontality of the figure is quite rare in Morrice's works; the only paintings in which a figure is portrayed full-face are *L'Italienne* (cat. 12), *Louise* (NGC, 5905), *Portrait of Maude* (cat. 87) and *Blanche* (cat. 72). The vertical bands of the background are similar to those in *Nude with a Feather* (cat. 71).

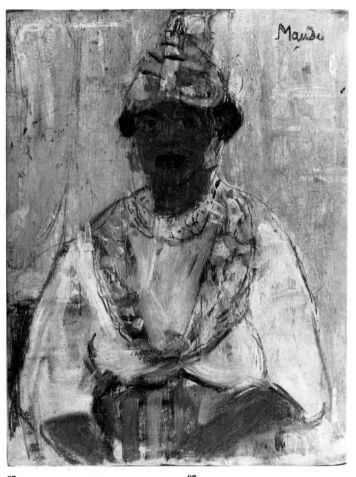

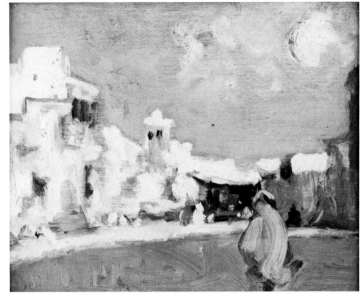

88
Vue d'une
ville nord-africaine

Huile sur bois
Non signé
Vers 1912-1914
12,2 x 15 cm
Art Gallery of Hamilton
78.48

Inscription
Estampille: «Studio J.W. Morrice».

Historique des collections
Art Gallery of Hamilton, 1978; David R. Morrice, Montréal.

Morrice exécuta, tout au long de ses voyages en Afrique du Nord, des esquisses, des aquarelles et des pochades représentant des scènes de rues. Ces dernières étaient pour la plupart des esquisses rapides. Dans *Vue d'une ville nord-africaine*, Morrice a brossé en quelques coups vifs un personnage à droite de la composition: l'impression de mouvement est étonnante. Le choix des couleurs dans des nuances de rose et de mauve et l'utilisation de la teinte dorée du panneau de bois nous suggèrent de dater cette oeuvre des premiers voyages de Morrice en Afrique du Nord.

88
View of a
North African Town

Oil on wood
Unsigned
C. 1912-1914
12.2 x 15 cm
Art Gallery of Hamilton
78.48

Inscription
Stamp: "Studio J.W. Morrice".

Provenance
Art Gallery of Hamilton, 1978; David R. Morrice, Montreal.

Throughout his travels in North Africa, Morrice produced numerous drawings, watercolours and *pochades* representing street scenes. The *pochades* are almost all quick sketches. In the present work Morrice, with a few deft strokes of the paintbrush, has effectively represented a figure on the right-hand side of the work; the impression of movement is striking. The choice of tones of pink and mauve, and the integration of the golden colouring of the wood panel into the painting indicate that the work dates from the earliest of Morrice's stays in North Africa.

87
Portrait de Maude

Huile sur bois
Non signé
1912-1913
17 x 13,5 cm
Musée des beaux-arts de Montréal
1981.72, legs F. Eleanore Morrice

Inscriptions
Au recto, h.d.: «Maude». Estampille: «Studio J.W. Morrice».

Historique des collections
MBAM, 1981; F. Eleanore Morrice, Montréal.

Par le thème choisi, *Portrait de Maude* n'est pas sans rappeler *Négresse algérienne* (collection Corbeil, Montréal) ou *Arabe assis* (cat. n° 86). Encore une fois, l'influence de la série de portraits de femmes marocaines (1911-1912) d'Henri Matisse se manifeste ici.

C'est le deuxième cas d'un tableau sur lequel Morrice a indiqué le nom de son modèle (voir cat. n° 16).

87
Portrait of Maude

Oil on wood
Unsigned
1912-1913
17 x 13.5 cm
The Montreal Museum of Fine Arts
1981.72, F. Eleanore Morrice bequest

Inscriptions
On the front, u.r.: "Maude". Stamp: "Studio J.W. Morrice".

Provenance
MMFA, 1981; F. Eleanore Morrice, Montreal.

Owing to its theme, *Portrait of Maude* is reminiscent of *A Negress* (Corbeil collection, Montreal) or *Seated Arab* (cat. 86). Here again, the influence of the 1911-1912 series of Henri Matisse portraits of Moroccan women makes itself felt.

Portrait of Maude is the second painting by Morrice on which he indicates the name of the model (see cat. 16).

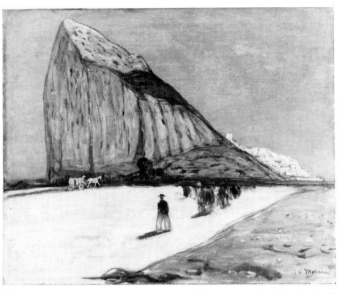

89
Gibraltar

Huile sur toile
Signé, b.d.: «J.W. Morrice»
1913
66 x 81,2 cm
Collection particulière, Toronto

Inscription
Sur la traverse du châssis, estampille:
«Marque B Déposé».

Historique des collections
Coll. particulière, Toronto, 1983; S.G.
Bennett, Georgetown, Ont., 1953-1983;
Galerie William Scott & Sons, Montréal,
avant 1932; Succession de l'artiste.

Expositions
SA, 1913, nº 1535; IS, 1914, nº 106; AAM,
1925, nº 33; *The British Empire Exhibition*,
1925, nº EE 46; *The British Empire Exhibition. Canadian Section of Fine Arts*,
1925, p. 17; Corporation Art Gallery, *Exhibition of Canadian Art*, (Bury, Angleterre, 1926), nº 69; Corporation Art Gallery, *Exhibition of Canadian Art*,
(Rochdale, Angleterre, 1926), nº 69; Corporation Art Gallery, *Exhibition of Canadian Art*, (Oldham, Angleterre, 1926),
nº 69; Scott & Sons, 1932, nº 5; AGO,
1932, nº 5; Mellors Fine Arts Galleries,
James Wilson Morrice: Exhibition of Paintings, 1934, nº 6; GNC, 1937-38, nº
108; RCA, 1953-54, nº 18; MBAM, 1965,
nº 102; Bath, 1968, nº 39; Bordeaux, 1968,
nº 39.

Bibliographie
«Color, warmth, in pictures by J.W. Morrice», *The Star*, 6 avril 1932; «The Rock»,
The Star, 30 mars 1932, ill.; «Pleasing display by J.W. Morrice», *The Gazette*,
30 mai 1933; Newton MacTavish, «Art of
Morrice», *Saturday Night*, 14 avril 1934,
p. 2, ill.; Buchanan, 1936, p. 175; «Exhibition of paintings by J.W. Morrice», *The
Montrealer*, 15 mars 1937, ill. p. 22; Paul
Duval, «James Wilson Morrice: Artist of
the world», *Saturday Night*, 2 janv. 1954,
p. 3, ill.; Jules Bazin, «Hommage à James
Wilson Morrice, 1865-1924», *Vie des Arts*,
40, automne 1965, p. 14, ill.

Il y eut une esquisse à la mine de plomb
(MBAM, Dr.1981.9), détachée du carnet
nº 6 (probablement p. 46 de Dr.973.29), et
une étude à l'huile (MBAM, 1981.13) qui
annoncèrent ce tableau. Morrice les a probablement exécutées lorsqu'il passa par Gibraltar en mars 1913[1]. Il travaillait déjà
sur son tableau le mois suivant, comme
nous pouvons le deviner dans une lettre à
Edmund Morris: «Stayed a week at Gibraltar and I am working on a picture of the
Rock which promises well[2].»

En octobre 1928, l'artiste montréalais
John Lyman tenta de retrouver le point de
vue de Morrice. Il écrit dans son journal:

> Gibraltar did not look particularly well
> from La Linea, being in contrejour, a
> flat grey mass, and I found no
> foreground to compose with it. Morrice
> must have done his sketch in the
> morning early, but I couldn't discover
> from where—perhaps from the middle
> of neutral ground[3].

Gibraltar fut admiré pour la première
fois au Salon d'automne de Paris de 1913.

[1] Coll. G. Blair Laing, Photographie d'une
carte postale de J.W. Morrice à Ch. Camoin: Gibraltar, 4 mars 1913.

[2] «Ai séjourné une semaine à Gibraltar; suis
au travail sur un tableau du Rocher qui
augure bien.» Bibl. de l'AGO, Fonds Ed.
Morris, Letterbook, vol. 1, p. 113, Lettre
de J.W. Morrice à Ed. Morris: 1er avril
[1913].

[3] «Gibraltar ne se présentait pas très bien
depuis La Linea: à contre-jour, c'était une
masse grise aplatie, et je ne suis pas arrivé
à trouver de premier plan qui convienne.
Morrice a dû faire son esquisse tôt le matin, mais je n'ai pas découvert d'où —
peut-être à partir du milieu du terrain neutre.» Hedwidge Asselin, *Inédits de John
Lyman*, 1980, p. 54: 25 oct. 1928.

89
Gibraltar

Oil on canvas
Signed, l.r.: "J.W. Morrice"
1913
66 x 81.2 cm
Private collection, Toronto

Inscription
On the crosspiece of the stretcher, stamp:
"Marque B Déposé".

Provenance
Private coll., Toronto, 1983; S.G. Bennett,
Georgetown, Ont., 1953-1983; William
Scott & Sons Gallery, Montreal, before
1932; Artist's estate.

Exhibitions
SA, 1913, no. 1535; IS, 1914, no. 106;
AAM, 1925, no. 33; *The British Empire
Exhibition*, 1925, no. EE 46; *The British
Empire Exhibition. Canadian Section of
Fine Arts*, 1925, p. 17; Corporation Art
Gallery, *Exhibition of Canadian Art*,
(Bury, England, 1926), no. 69; Corporation
Art Gallery, *Exhibition of Canadian Art*,
(Rochdale, England, 1926), no. 69; Corporation Art Gallery, *Exhibition of Canadian
Art*, (Oldham, England, 1926), no. 69;
Scott & Sons, 1932, no. 5; AGO, 1932,
no. 5; Mellors Fine Arts Galleries, *James
Wilson Morrice: Exhibition of Paintings*,
1934, no. 6; NGC, 1937-38, no. 108; RCA,
1953-54, no. 18; MMFA, 1965, no. 102;
Bath, 1968, no. 39; Bordeaux, 1968, no. 39.

Bibliography
"Color, warmth, in pictures by J.W. Morrice", *The Star*, Apr. 6, 1932; "The Rock",
The Star, Mar. 30, 1932, ill.; "Pleasing
display by J.W. Morrice", *The Gazette*,
May 30, 1933; Newton MacTavish, "Art
of Morrice", *Saturday Night*, Apr. 14,
1934, p. 2, ill.; Buchanan, 1936, p. 175;
"Exhibition of paintings by J.W. Morrice",
The Montrealer, Mar. 15, 1937, ill. p. 22;
Paul Duval, "James Wilson Morrice: Artist of the world", *Saturday Night*, Jan. 2,
1954, p. 3, ill.; Jules Bazin, "Hommage à
James Wilson Morrice, 1865-1924", *Vie
des Arts*, 40, Autumn 1965, p. 14, ill.

A lead pencil drawing (MMFA,
Dr.1981.9) originally in Sketch Book no.
6 (probably p. 46 of Dr.973.29), and a
study in oil (MMFA, 1981.13), both
served as preparatory works for this painting. They were probably produced when
Morrice visited Gibraltar in March of
1913.[1] He had already begun work on the
painting by the following month, as we
learn from a letter to Edmund Morris:
"Stayed a week at Gibraltar and I am
working on a picture of the Rock which
promises well."[2]

In October of 1928, the Montreal artist
John Lyman attempted to locate the spot
from which Morrice had painted this
scene. In his journal, he wrote:

> Gibraltar did not look particularly well
> from La Linea, being in contrejour, a
> flat grey mass, and I found no foreground to compose with it. Morrice
> must have done his sketch in the morning early, but I couldn't discover from
> where—perhaps from the middle of neutral ground.[3]

Gibraltar was admired for the first time
at the 1913 Salon d'automne, in Paris.

[1] G. Blair Laing collection, Photograph of
a postcard from J.W. Morrice to Ch. Camoin: Gibraltar, Mar. 4, 1913.

[2] Library of the AGO, Ed. Morris Collection, Letterbook, vol. 1, p. 113, Letter
from J.W. Morrice to Ed. Morris: Apr. 1
[1913].

[3] Hedwidge Asselin, *Inédits de John
Lyman*, 1980, p. 54: Oct. 25, 1928.

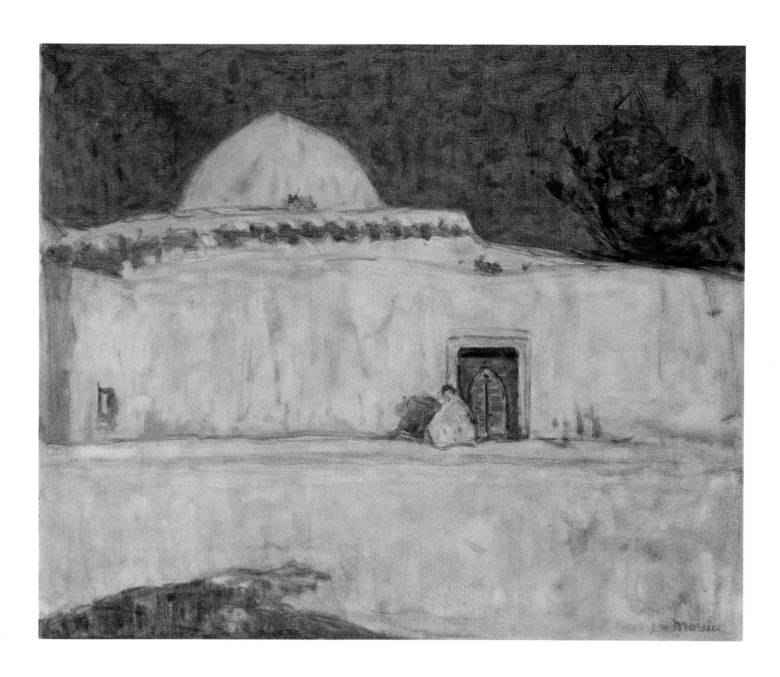

90

L'après-midi à Tunis

Huile sur toile
Signé, b.d.: «J.W. Morrice»
Vers 1914
54,3 x 64,7 cm
Musée des beaux-arts de Montréal
1915.130, achat, fonds John W. Tempest

Inscriptions
Étiquettes: «Antoine ...1950...»; «Perrin Williams Memorial Museum London Canada/Box 2 no. 4»; «Art Gallery of Hamilton/box 3 no. 1». Sur le châssis: «15/marque déposée F»; «63 x 54»; au crayon bleu: «Modèle déposé/M. Guichard 3».

Historique des collections
MBAM, 1915; Galerie William Scott & Sons, Montréal.

Expositions
Galerie William Scott & Sons, *New pictures by J.W. Morrice*, (Montréal, fév.-mars 1915 [?]); AAM, 1925, n° 1 (sous le titre *Afternoon, Tunis*); London Public Library and Art Museum, *James Wilson Morrice, 1865-1924*, (London, Ont., fév. 1950; Windsor, Ont., Willistead Art Gallery, 5-28 mars 1950), (Pas de cat.); Art Gallery of Hamilton, *Inaugural Exhibition*, 1953-54, n° 39; MBAM, 1976-77, n° 42.

Bibliographie
«Canadian artist died in Tunis», *The Gazette*, 26 janv. 1924; «Memorial exhibit of Morrice works», *The Gazette*, 9 nov. 1924; «Showing works by late J.W. Morrice», *The Gazette*, 17 janv. 1925; Buchanan, 1936, p. 174; MBAM, *Catalogue of paintings*, 1960, p. 28, n° 130; Dorais, 1985, p. 20.

L'après-midi à Tunis, provenant de la galerie Scott & Sons sous le titre *A mosque*, fut acquis par le Musée des beaux-arts de Montréal[1] en 1915 en échange de *La plage, Le Pouldu* (cat. n° 58). Il est fort probable qu'il avait été vu dans l'exposition *New Pictures by J.W. Morrice* en février-mars 1915 et pour laquelle nous n'avons pas retrouvé de catalogue. Le Musée conserve aussi une pochade d'un grand intérêt: *Étude pour L'après-midi à Tunis* (MBAM, 925.340 b).

Au printemps de 1914, Morrice a visité Tunis[2], et c'est probablement à ce moment-là qu'il exécuta cette huile sur toile. Il a repris le même thème dans une aquarelle intitulée *La mosquée* (GNC, 15538).

[1]ABMBAM, Cahier d'acquisition, 1915.

[2]Archives de l'Art Gallery of Hamilton, Dossier J.W. Morrice, Lettre d'A.Y. Collins à M. Cullen: 12 mars 1914.

90

Afternoon, Tunis

Oil on canvas
Signed, l.r.: "J.W. Morrice"
C. 1914
54.3 x 64.7 cm
The Montreal Museum of Fine Arts
1915.130, purchase, John W. Tempest fund

Inscriptions
Labels: "Antoine ...1950..."; "Perrin Williams Memorial Museum London Canada/ Box 2 no. 4"; "Art Gallery of Hamilton/ box 3 no. 1". On the stretcher: "15/marque déposée F"; "63 x 54"; in blue pencil: "Modèle déposé/M. Guichard 3".

Provenance
MMFA, 1915; William Scott & Sons Gallery, Montreal.

Exhibitions
William Scott & Sons Gallery, *New pictures by J.W. Morrice*, (Montreal, Feb.-Mar. 1915 [?]); AAM, 1925, no. 1 (entitled *Afternoon, Tunis*); London Public Library and Art Museum, *James Wilson Morrice, 1865-1924*, (London, Ont., Feb. 1950; Windsor, Ont., Willistead Art Gallery, Mar. 5-28, 1950), (No catalogue); Art Gallery of Hamilton, *Inaugural Exhibition*, 1953-54, no. 39; MMFA, 1976-77, no. 42.

Bibliography
"Canadian artist died in Tunis", *The Gazette*, Jan. 26, 1924; "Memorial exhibit of Morrice works", *The Gazette*, Nov. 9, 1924; "Showing works by late J.W. Morrice", *The Gazette*, Jan. 17, 1925; Buchanan, 1936, p. 174; MMFA, *Catalogue of paintings*, 1960, p. 28, no. 130; Dorais, 1985, p. 20.

Originally entitled *A mosque*,[1] the present canvas was acquired by the Montreal Museum of Fine Arts in 1915 from the Scott and Sons Gallery in exchange for *The Beach, Le Pouldu* (cat. 58). It is very likely that the painting was shown at the exhibition *New Pictures by J.W. Morrice*, during February and March of 1915. Unfortunately, no catalogue of this exhibition has been located. The Museum also has in its collection an extremely interesting *pochade* entitled *Study for Afternoon, Tunis* (MMFA, 925.340 b).

Morrice visited Tunis in the spring of 1914,[2] and it was probably on this occasion that he produced this oil on canvas. He took up the theme again in a watercolour entitled *A Mosque* (NGC, 15538).

[1]ALMMFA, Acquisition book, 1915.

[2]Art Gallery of Hamilton Archives, J.W. Morrice's file, Letter from A.Y. Collins to M. Cullen: Mar. 12, 1914.

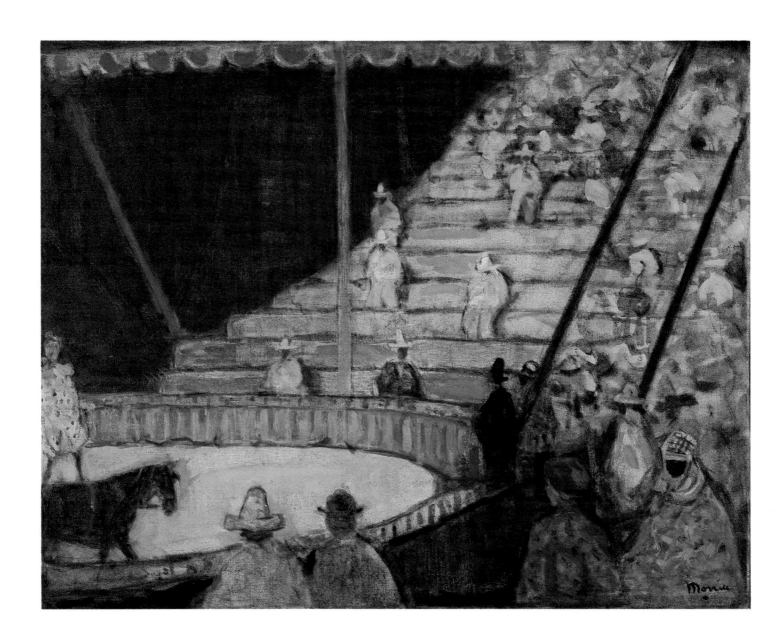

91

Le cirque, Santiago de Cuba

Huile sur toile
Signé, b.d.: «Morrice»
Vers 1915
60,3 x 73 cm
Musée des beaux-arts de Montréal
943.789, legs William J. Morrice

Inscriptions
Sur le châssis, au crayon noir: «3»; «378»;
au crayon bleu: «3»; «8»; étiquette manuscrite: «Morrice/Cuban Circus mf 4». Sur la
toile, au crayon blanc: «4002». Sur l'encadrement, au crayon rouge: «4»; au crayon
bleu: «688-59-15»; étiquettes: «The Art
Gallery of Toronto / Grange Park
18/11/53/ Montreal Mus Box I»; «XXIX
Biennale Internazionale d'arte di Venezia
1958/44»; «JU/Merci/Dogana Italiana».

Historique des collections
MBAM, 1943; William J. Morrice, Montréal, 1926-1943; Succession de l'artiste.

Expositions
The Goupil Gallery Salon, 1920, n° 237
(sous le titre *Circus, Santiago, Cuba*); SA,
1921, n° 1737; AAM, 1925, n° 22; AGO,
1926, n° 276; GNC, 1937-38, n° 91;
Albany Institute of History and Art,
*Painting in Canada: A Selective Historical
Survey*, 1946, n° 42; RCA, 1953-54, n° 45;
Venise, 1958, n° 18; MBAM, *Masterpieces
from Montreal*, 1966-67, n° 66; MBAM,
1976-77, n° 73.

Bibliographie
Buchanan, 1936, p. 176; «Late J.W. Morrice leaves pictures to Art Association of
Montreal», *The Gazette*, 23 sept. 1943; Lyman, 1945, ill. n° 18; «Montreal Museum»,
The Gazette, 15 oct. 1947, ill.; Robert
Ayre, «Art Association of Montreal», *Canadian Art*, V.3, hiver 1948, p. 114; Paul
Duval, «James Wilson Morrice: Artist of
the world», *Saturday Night*, 2 janv. 1954,
p. 3; David G. Carter, «Chefs-d'oeuvre de
Montréal en exposition itinérante», *Vie des
Arts*, 45, hiver 1967, p. 31; Guy Robert,
La peinture au Québec depuis ses origines,
1980, p. 55.

Le carnet de croquis n° 10 (MBAM,
Dr.973.33, p. 34), daté 1915, contient une
esquisse pour *Le cirque, Santiago de Cuba*
ainsi que trois autres sur le thème du cirque (p. 33 et p. 43), qui captiva Morrice,
notamment vers 1909-1910 (voir cat. n°s 66
et 67). Il avait utilisé le même genre de
composition une dizaine d'années auparavant dans *Combat de taureaux, Marseille*
(cat. n° 50).
C'est à son retour de Cuba, c'est-à-dire
au printemps, que Morrice commence à
travailler à partir des esquisses qu'il a exécutées au soleil, comme il le mentionne à
Newton MacTavish: «I was only a short
time in Cuba & Jamaica. Jamaica I liked
[illisible] but I went down too late and it
was impossibly hot. However I got some
good sketches & I am now working on
them[1].»
Aucun tableau représentant Cuba ne fut
exposé avant la fin de la Première Guerre
mondiale: bien que Morrice exposât deux
tableaux de cette série au Salon d'automne
de 1919, c'est en 1920 qu'il présenta *Le
cirque, Santiago de Cuba* à Londres et en
1921 au Salon d'automne de Paris.

[1]«Je n'ai fait que passer à Cuba et en Jamaïque. La Jamaïque m'a bien plu, mais il
était un peu tard dans l'année et il faisait
torride. J'ai quand même réussi à faire
quelques pochades dont je suis content et
auxquelles je travaille actuellement.» North
York, NYPLCDA, Lettre de J.W. Morrice
à N. MacTavish: 26 mai [1915].

91

Circus at Santiago, Cuba

Oil on canvas
Signed, l.r.: "Morrice"
C. 1915
60.3 x 73 cm
The Montreal Museum of Fine Arts
943.789, William J. Morrice bequest

Inscriptions
On the stretcher, in black pencil: "3";
"378"; in blue pencil: "3"; "8"; handwritten label: "Morrice/Cuban Circus mf 4".
On the canvas, in white pencil: "4002".
On the frame, in red pencil: "4"; in blue
pencil: "688-59-15"; labels: "The Art Gallery of Toronto / Grange Park 18/11/53/
Montreal Mus Box I"; "XXIX Biennale
Internazionale d'arte di Venezia 1958/44";
"JU/Merci/Dogana Italiana".

Provenance
MMFA, 1943; William J. Morrice, Montreal, 1926-1943; Artist's estate.

Exhibitions
The Goupil Gallery Salon, 1920, no. 237
(entitled *Circus, Santiago, Cuba*); SA,
1921, no. 1737; AAM, 1925, no. 22; AGO,
1926, no. 276; NGC, 1937-38, no. 91; Albany Institute of History and Art, *Painting
in Canada: A Selective Historical Survey*,
1946, no. 42; RCA, 1953-54, no. 45;
Venice, 1958, no. 18; MMFA, *Masterpieces
from Montreal*, 1966-67, no. 66; MMFA,
1976-77, no. 73.

Bibliography
Buchanan, 1936, p. 176; "Late J.W. Morrice leaves pictures to Art Association of
Montreal", *The Gazette*, Sept. 23, 1943;
Lyman, 1945, ill. no. 18; "Montreal Museum", *The Gazette*, Oct. 15, 1947, ill.;
Robert Ayre, "Art Association of Montreal", *Canadian Art*, V.3, Winter 1948,
p. 114; Paul Duval, "James Wilson Morrice: Artist of the world", *Saturday Night*,
Jan. 2, 1954, p. 3; David G. Carter,
"Chefs-d'oeuvre de Montréal en exposition
itinérante", *Vie des Arts*, 45, Winter 1967,
p. 31; Guy Robert, *La peinture au Québec
depuis ses origines*, 1980, p. 55.

Sketch Book no. 10 (MMFA, Dr.973.33,
p. 34), which is dated 1915, contains a
preparatory sketch for *Circus at Santiago,
Cuba* and three other drawings dealing
with the circus—a theme that fascinated
Morrice, particularly during the 1909-1910
period (see cat. 66 and 67). He had employed a very similar type of composition
to this one a full ten years earlier, in *Bull
Fight, Marseilles* (cat. 50).
Upon his return from Cuba, in the
spring, Morrice began working from the
drawings he had executed under the blazing sun. He wrote to Newton MacTavish:
"I was only a short time in Cuba &
Jamaica. Jamaica I liked [illegible] but I
went down too late and it was impossibly
hot. However I got some good sketches &
I am now working on them."[1]
None of the Cuban paintings were exhibited until after the end of the First
World War. Although Morrice showed
two paintings from the series at the Salon
d'automne in 1919, it was not until 1920
that *Circus at Santiago, Cuba* was presented for the first time, in London. It was
shown again the following year at the
1921 Salon d'automne in Paris.

[1]North York, NYPLCDA, Letter from
J.W. Morrice to N. MacTavish: May 26,
[1915].

92

Carnet de croquis n⁰ 10

74 pages, dont 33 utilisées au recto,
19 au verso et 1 manquante
Vers 1914-1915
Plats 17,2 x 11,2 cm
Pages 10,5 x 10,7 cm
Musée des beaux-arts de Montréal
Dr.973.33, don de David R. Morrice

Ce carnet contient des dessins représentant Cuba, Londres et Genève. C'est probablement à la suite de la déclaration de la Première Guerre mondiale en France, le 11 août 1914, que Morrice décida de passer l'hiver en Amérique plutôt qu'en Afrique. Dans sa correspondance, il parle peu de la guerre; il partit précipitamment de Londres en septembre 1914[1], comme il le mentionne à l'artiste anglais Joseph Pennell, pour retourner à Paris en novembre et au Canada pour Noël[2] et jusqu'en février[3]. Par la suite, il se dirige vers le sud des États-Unis en passant par Washington[4]. C'est alors Cuba et un séjour très rapide à la Jamaïque[5]. Morrice a certainement entendu parler de Cuba par un ami de la famille, William Van Horne, qui a construit le chemin de fer de cette île des Antilles[6], déjà fort connue dès le début du siècle comme un endroit de villégiature fréquenté par les Américains.
Le carnet n⁰ 10 peut donc être daté de l'automne 1914 et de l'hiver 1915.

92

Sketch Book no. 10

74 pages, 33 used on the front,
19 on the back and 1 missing
C. 1914-1915
Cover pages 17.2 x 11.2 cm
Pages 10.5 x 10.7 cm
The Montreal Museum of Fine Arts
Dr.973.33, gift of David R. Morrice

This sketch book contains drawings of Cuba, London and Geneva. It was probably as a result of the declaration of the First World War in France, on August 11th, 1914, that Morrice decided to spend the winter in America rather than Africa. In his correspondence, however, he seldom mentions the war. We gather, from a letter to the English artist Joseph Pennell, that he left London quite suddenly in September of 1914,[1] returned to Paris in November and then came back to Canada for Christmas[2] and remained here until February of the following year.[3] Later, he travelled to the southern United States via Washington,[4] and then continued on to Cuba and Jamaica, which he visited very briefly.[5] Morrice had undoubtedly heard of Cuba through a friend of the family, William Van Horne; he had been responsible for the construction of the railroad on this West Indian island which was already very popular with American tourists as a holiday resort at the beginning of the century.[6]
Sketch Book no. 10 can be thus dated to the period from the autumn of 1914 to the winter of 1915.

Esquisse pour Maison à Cuba

Mine de plomb sur papier, pp. 14-15
Présenté à Toronto seulement

La composition de ce dessin est quelque peu différente de celle du tableau, conservé par le Musée des beaux-arts de Montréal (MBAM, 939.670). Morrice a, en effet, ajouté quatre personnages à l'oeuvre finale.

Study for House in Cuba

Lead pencil on paper, pp. 14-15
Presented only in Toronto

The composition of this drawing differs slightly from the painting—which is in the collection of the Montreal Museum of Fine Arts (MMFA, 939.670)—Morrice having added four figures to the final work.

Esquisse pour Maison à Santiago

Mine de plomb sur papier, pp. 17-18
Présenté à Montréal seulement

Le Musée des beaux-arts de Montréal conserve également une étude à l'huile (MBAM, 1981.9) pour *Maison à Santiago* (cat. n⁰ 96). Santiago de Cuba, port important du Sud, est baigné par la mer des Caraïbes.

Study for House in Santiago

Lead pencil on paper, pp. 17-18
Presented only in Montreal

The collection of the Montreal Museum of Fine Arts also includes an oil study (MMFA, 1981.9) for *House in Santiago* (cat. 96). Santiago de Cuba is an important southern port situated on the Caribbean Sea.

Esquisse pour Paysage cubain

Mine de plomb et crayon Conté sur papier, pp. 20-21

Présenté à Québec seulement

Exposition
Collection, 1983, n⁰ 97.

Nous connaissons aussi pour *Paysage cubain*[7], conservé dans une collection particulière, une étude à l'huile (cat. n⁰ 93). Ici, Morrice s'est intéressé à la végétation et, lors de l'oeuvre finale, a ajouté un personnage.

Study for In a Garden, West Indies

Lead pencil and Conté crayon on paper, pp. 20-21
Presented only in Quebec City

Exhibition
Collection, 1983, no. 97.

The Montreal Museum of Fine Arts also possesses a preparatory *pochade* (cat. 93) for *In a Garden, West Indies* (private collection).[7] Morrice's interest, in this drawing, seems to have been focused on the details of the vegetation; he included a figure in the final work.

Esquisse pour Jardin à Cuba

Mine de plomb sur papier, pp. 31-32
Présenté à Fredericton seulement

Jardin à Cuba fait partie d'une collection particulière montréalaise. L'Art Gallery of Hamilton conserve une pochade à l'huile représentant le même paysage (AGH, 81-47). Morrice n'a fait ici que l'étude de la végétation mais, dans l'huile sur toile et dans la pochade, il a ajouté un personnage.

Study for Garden in Cuba

Lead pencil on paper, pp. 31-32
Presented only in Fredericton

Garden in Cuba is currently part of a private collection in Montreal. The Art Gallery of Hamilton possesses a quick sketch in oil, depicting the same scene (AGH, 81-47). Here again, Morrice has concentrated largely on the vegetation in the study, adding a figure to the final composition.

Esquisse pour Le cirque, Santiago de Cuba

Mine de plomb sur papier, p. 34
Présenté à Vancouver seulement

Voici une esquisse rapide qui comprend déjà tous les éléments de la composition définitive du tableau (cat. nº 91) à l'exception du cheval. Ce carnet renferme aussi une autre esquisse pour le même tableau (p. 33).

[1] Library of Congress, Manuscript Division, S79-35857, boîte 248, Lettre de J.W. Morrice à J. Pennell: [Londres], 26 sept. [1914]; Carte postale de J.W. Morrice à J. Pennell: [Londres], dimanche, [sept. 1914].

[2] Ibid., Lettre de J.W. Morrice à J. Pennell: Paris, 19 nov. [1914].

[3] North York, NYPLCDA, Lettre de J.W. Morrice à N. MacTavish: [Montréal], 4 fév. 1915.

[4] Ibid., Lettre de J.W. Morrice à N. MacTavish: [Washington], 23 fév. 1915.

[5] Ibid., Lettre de J.W. Morrice à N. MacTavish: [Paris], 26 mai [1915].

[6] C. Lintern Sibley, «Van Horne and his Cuban railway», *The Canadian Magazine*, XLI.5, sept. 1913, pp. 444-450.

[7] Reproduit dans MBAM, 1965, nº 113.

Study for Circus at Santiago, Cuba

Lead pencil on paper, p. 34
Presented only in Vancouver

Here we see a quick sketch that includes all the elements that appear in the final composition of the canvas (cat. 91), except the horse. This sketch book also contains another drawing for the same painting (p. 33).

[1] Library of Congress, Manuscript Division, S79-35857, box 248, Letter from J.W. Morrice to J. Pennell: [London], Sept. 26, [1914]; Postcard from J.W. Morrice to J. Pennell: [London], Sunday, [Sept. 1914].

[2] Ibid., Letter from J.W. Morrice to J. Pennell: Paris, Nov. 19, [1914].

[3] North York, NYPLCDA, Letter from J.W. Morrice to N. MacTavish: [Montreal], Feb. 4, 1915.

[4] Ibid., Letter from J.W. Morrice to N. MacTavish: [Washington], Feb. 23, 1915.

[5] Ibid., Letter from J.W. Morrice to N. MacTavish: [Paris], May 26, [1915].

[6] C. Lintern Sibley, "Van Horne and his Cuban railway", *The Canadian Magazine*, XLI.5, Sept. 1913, pp. 444-450.

[7] Reproduced in MMFA, 1965, no. 113.

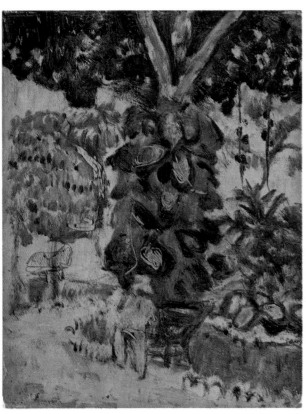

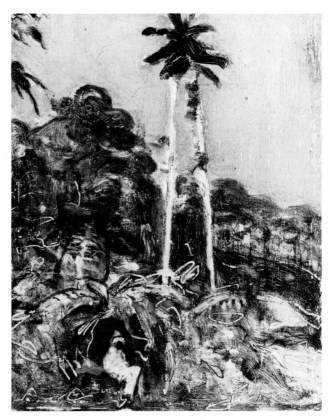

93

Étude pour Paysage cubain

Huile et mine de plomb sur bois
Non signé
Vers 1915
17 x 12,5 cm
Musée des beaux-arts de Montréal
1981.8, legs David R. Morrice

Inscriptions
Estampille: «Studio J.W. Morrice»; étiquette: «Mont. Mus Box III # 5477».

Historique des collections
MBAM, 1981; David R. Morrice, Montréal.

Exposition
Collection, 1983, n° 22.

Bibliographie
Collection, 1983, pp. 16, 32, 176.

Le carnet n° 10 (cat. n° 92) contient déjà une esquisse pour cette pochade, et l'huile sur toile (ill. 28), le tableau définitif, date du voyage de 1915 à Cuba. La pochade a une spontanéité et un mouvement que l'huile sur toile n'a pas. On peut apercevoir, en plusieurs endroits, le fond du panneau, dont Morrice tire fréquemment parti dans ce type de composition. Il utilise aussi un stylet ou l'extrémité de son pinceau pour dessiner dans la peinture fraîche. Le recours au graphite est devenu chose courante dans les pochades de cette période.

93

Study for In a Garden, West Indies

Oil and lead pencil on wood
Unsigned
C. 1915
17 x 12.5 cm
The Montreal Museum of Fine Arts
1981.8, David R. Morrice bequest

Inscriptions
Stamp: "Studio J.W. Morrice"; label: "Mont. Mus Box III # 5477".

Provenance
MMFA, 1981; David R. Morrice, Montreal.

Exhibition
Collection, 1983, no. 22.

Bibliography
Collection, 1983, pp. 16, 32, 176.

Sketch Book no. 10 (cat. 92) includes a preparatory drawing for this quick sketch; the final work—an oil on canvas (ill. 28)—dates from Morrice's trip to Cuba in 1915. This *pochade* displays a spontaneity and a sense of movement not found in the oil on canvas. In several areas of the work the surface of the wood panel is visible—a technique used quite frequently by Morrice in compositions of this type. He has also employed either a stylet or the tip of a brush-handle to draw on the freshly painted surface. The utilization of a graphite pencil is fairly common in the oil sketches of this period.

94

Un homme assis

Huile sur bois
Non signé
Vers 1915
17 x 13,3 cm
Collection McMichael d'art canadien
1979.3.2

Inscriptions
Estampille: «Studio J.W. Morrice»; étiquettes: «Property of David R. Morrice»; «Mr. F. Cleveland Morgan/ R.B. Morrice»; «McMichael Conservation/Collection of Art/Kleinburg Ont/Oil sketch/1121»; «Phillips/Montreal/48»; «5 x 6 ⅜»; «1121».

Historique des collections
Collection McMichael d'art canadien, Kleinburg, Ont., 1979; David R. Morrice, Montréal.

Cette oeuvre a déjà porté un titre qui la situait parmi la production nord-africaine. Nous croyons qu'elle date plutôt de la période cubaine, c'est-à-dire vers 1915.
Morrice avait peint à la fin des années 1890 plusieurs scènes nocturnes; il s'agit ici d'un des seuls exemples connus pour la période 1914-1915. Le style ainsi que le choix des couleurs nous incitent à rattacher cette pochade au voyage de Morrice à Cuba. Comparons la composition avec celle d'*Étude pour Paysage cubain* (cat. n° 93).

94

A Man Seated

Oil on wood
Unsigned
C. 1915
17 x 13.3 cm
The McMichael Canadian Collection
1979.3.2

Inscriptions
Stamp: "Studio J.W. Morrice"; labels: "Property of David R. Morrice"; "Mr. F. Cleveland Morgan/ R.B. Morrice"; "McMichael Conservation/Collection of Art/Kleinburg Ont/Oil sketch/1121"; "Phillips/Montreal/48"; "5 x 6 ⅜"; "1121".

Provenance
The McMichael Canadian Collection, Kleinburg, Ont., 1979; David R. Morrice, Montreal.

An earlier title borne by this painting indicated that it was one of Morrice's North African works. We believe a dating to the Cuban period—around 1915—to be more plausible.
Morrice executed many night scenes towards the end of the 1890s; this oil is one of the few such works dating from the 1914-1915 period. The style and palette of *A Man Seated* encourage us to connect it to Morrice's Cuban trip. It is interesting to compare the work's composition with that of *Study for In a Garden, West Indies* (cat. 93).

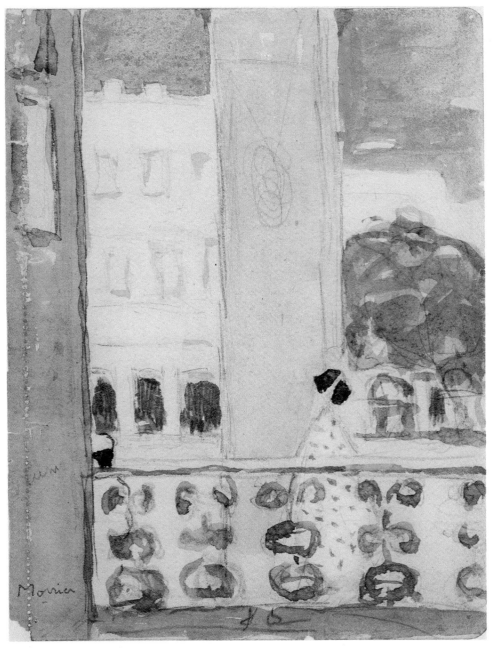

95

Étude pour
Scène à La Havane

Aquarelle et mine de plomb sur papier
Signé, b.g.: «Morrice»
Vers 1915
17 x 13,1 cm
Musée des beaux-arts de Montréal
Dr.1981.20, legs F. Eleanore Morrice

Historique des collections
MBAM, 1981; F. Eleanore Morrice,
Montréal.

Exposition
Collection, 1983, n° 100.

Bibliographie
René Rozon, «Luxe, calme et volupté: le
don de David et Eleanore Morrice», *Vie
des arts*, XXVIII.111, juin-juil.-août 1983,
p. 37.

Cette aquarelle, pour laquelle il existe
dans une collection particulière montréa-
laise une autre version, a été détachée d'un
carnet de Morrice. L'huile sur toile fait
partie de la collection de l'Art Gallery of
Ontario (AGO, 77/10). Il utilise ici une
composition fort semblable à celle de *Café
el Pasaje, La Havane* (collection particu-
lière), datant aussi de 1915. L'artiste, à
l'intérieur d'un bâtiment, regarde par la fe-
nêtre; le garde-fou sert de bande décora-
tive.

95

Study for
Scene in Havana

Watercolour and lead pencil on paper
Signed, l.l.: "Morrice"
C. 1915
17 x 13.1 cm
The Montreal Museum of Fine Arts
Dr.1981.20, F. Eleanore Morrice bequest

Provenance
MMFA, 1981; F. Eleanore Morrice,
Montreal.

Exhibition
Collection, 1983, no. 100.

Bibliography
René Rozon, "Luxe, calme et volupté: le
don de David et Eleanore Morrice", *Vie
des arts*, XXVIII.111, June-July-Aug.
1983, p. 37.

This watercolour, of which another ver-
sion exists in a private Montreal collection,
originally formed part of one of the sketch
books. The oil on canvas that depicts the
same scene is now in the collection of The
Art Gallery of Ontario (AGO, 77/10).
The composition of this work bears a
strong resemblance to that of *Café el
Pasaje, Havana* (private collection), which
also dates from 1915. The artist, inside a
building, looks out through the window;
the parapet serves as a decorative band.

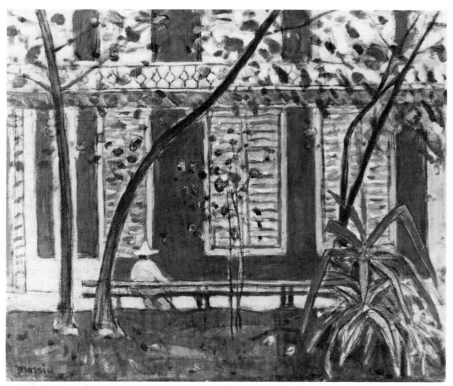

96
Maison à Santiago

Huile sur toile
Signé, b.g.: «Morrice»
Vers 1915
54 x 64,8 cm
Tate Gallery, Londres
3842

Inscriptions

Sur le châssis, au crayon blanc: «Box I Tate / no. 43»; «2043»; «3». Sur la traverse, étiquette: «House in Santiago/by Morrice / The Contemporary Art Society». Sur l'encadrement, étiquette: «Francis Draper 110 Albany St. N.W. The appointment of the King».

Historique des collections

Tate Gallery, Londres, 1924;
Contemporary Art Society, Londres, 1916;
Lord Henry Bentinck, Londres, avant 1916.

Expositions

Art Gallery, *Modern Paintings, Drawings and Etchings*, 1919, nº 120; Art Gallery, *Exhibition of Advanced Art Arranged in Connection with the CAS and Private Owners*, 1920, nº 151; Contemporary Art Society, *Exhibition of Paintings and Drawings held at Grosvenor House*, 1923, nº 91; GNC, 1937-38, nº 4; Tate Gallery, *Acquisitions of the CAS*, (Londres, sept.-oct. 1946), nº 43.

Bibliographie
Buchanan, 1936, pp. 124, 144, 176; «Montreal sends four paintings», *Standard*, 10 sept. 1938; «Art», *The Montrealer*, 15 fév. 1938, pp. 19-20; Buchanan, 1947, p. 17; Robert Fulford, «The painter we weren't ready for», *Maclean's Magazine*, 25 avril 1959, pp. 28-29, 36, 40-42; Mary Chamot, Dennis Farr et Martin Butlin, *Tate Gallery Catalogues: The Modern British Paintings, Drawings and Sculpture*, 1964, pp. 460-461; Pepper, 1966, p. 95; Ronald Alley, *Catalogue of the Tate Gallery's Collection of Modern Art other than Works by British Artists*, Londres, The Tate Gallery et Sotheby Parke Bernet, 1981, nº 3842.

Le carnet de croquis nº 10 (cat. nº 92), qui date de 1914-1915, contient une étude pour *Maison à Santiago*. Le Musée des beaux-arts de Montréal conserve aussi une pochade à l'huile (MBAM, 1981.9) qui servit d'esquisse préparatoire pour le tableau. Morrice a ajouté un personnage dans le tableau final.

Santiago, ville portuaire du sud de Cuba, a certainement séduit Morrice par ses maisons typiques et ses monuments de l'époque coloniale. Il a emprunté un immeuble comme fond décoratif: la bande horizontale de la galerie de l'étage et les bandes verticales des fenêtres forment une composition qui n'a pas été employée fréquemment. Il avait déjà, dans certaines oeuvres exécutées en Afrique du Nord, utilisé toute la toile pour représenter un édifice, comme dans *La mosquée* (collection particulière) ou dans des dessins des carnets nºs 21 (MBAM, Dr.973.44, p. 20) et 22 (MBAM, Dr.973.45, p. 56); mais c'est surtout dans des oeuvres produites à Venise, comme *Campo San Giovanni* (collection particulière) ou *Maison rouge à Venise* (MBAM, 925.335), que l'architecture emplit tout l'espace.

96
House in Santiago

Oil on canvas
Signed, l.l.: "Morrice"
C. 1915
54 x 64.8 cm
Tate Gallery, London
3842

Inscriptions

On the stretcher, in white pencil: "Box I Tate / no. 43"; "2043"; "3". On the crosspiece, label: "House in Santiago/by Morrice / The Contemporary Art Society". On the frame, label: "Francis Draper 110 Albany St. N.W. The appointment of the King".

Provenance

Tate Gallery, London, 1924; Contemporary Art Society, London, 1916; Lord Henry Bentinck, London, before 1916.

Exhibitions

Art Gallery, *Modern Paintings, Drawings and Etchings*, 1919, no. 120; Art Gallery, *Exhibition of Advanced Art Arranged in Connection with the CAS and Private Owners*, 1920, no. 151; Contemporary Art Society, *Exhibition of Paintings and Drawings held at Grosvenor House*, 1923, no. 91; NGC, 1937-38, no. 4; Tate Gallery, *Acquisitions of the CAS*, (London, Sept.-Oct. 1946), no. 43.

Bibliography
Buchanan, 1936, pp. 124, 144, 176; "Montreal sends four paintings", *Standard*, Sept. 10, 1938; "Art", *The Montrealer*, Feb. 15, 1938, pp. 19-20; Buchanan, 1947, p. 17; Robert Fulford, "The painter we weren't ready for", *Maclean's Magazine*, Apr. 25, 1959, pp. 28-29, 36, 40-42; Mary Chamot, Dennis Farr and Martin Butlin, *Tate Gallery Catalogues: The Modern British Paintings, Drawings and Sculpture*, 1964, pp. 460-461; Pepper, 1966, p. 95; Ronald Alley, *Catalogue of the Tate Gallery's Collection of Modern Art other than Works by British Artists*, London, The Tate Gallery and Sotheby Parke Bernet, 1981, no. 3842.

A study for *House in Santiago* can be seen in Sketch Book no. 10 (cat. 92), which dates from 1914-1915. The Montreal Museum of Fine Arts also possesses an oil sketch (MMFA, 1981.9) that served as a basis for the present work. This is another case in which Morrice added a human figure to the final painting.

The port of Santiago, in the south of Cuba, clearly charmed Morrice with its typically colonial houses and monuments. In this work, he employed a building as a decorative backdrop; the horizontal line of the first floor balcony and the vertical forms of the windows result in a type of composition employed infrequently by the artist. He had already, in certain of the North African works, used the entire surface of the canvas to depict a building: in *La mosquée* (private collection) or in the drawings from Sketch Books nos. 21 and 22 (MMFA, Dr.973.44, p. 20 and MMFA, Dr.973.45, p. 56), for example. It is principally in his Venetian scenes though—like *Campo San Giovanni* (private collection) or *Red House, Venice* (MMFA, 925.335)—that architectural elements predominate.

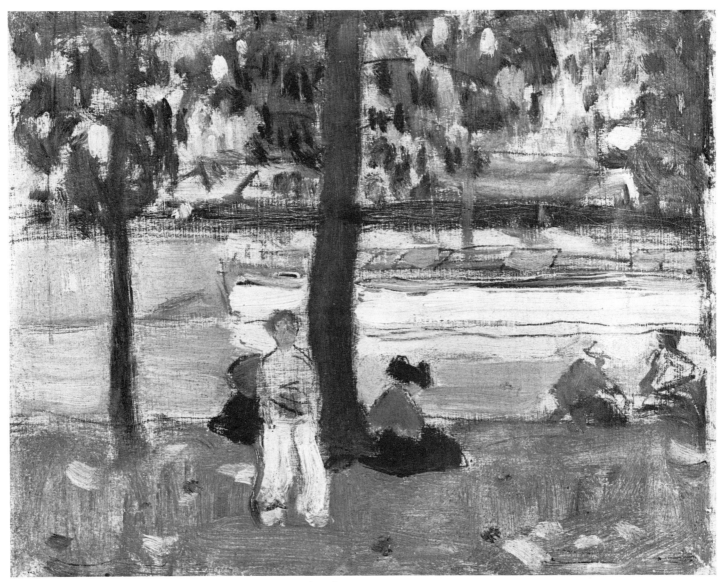

97

Étude pour Dimanche à Charenton

Huile et mine de plomb sur bois
Non signé
Vers 1915
13,2 x 17 cm
Musée des beaux-arts du Canada
3199

Inscriptions
Estampille: «Studio J.W. Morrice»; étiquette: «NG Canada Accession date 14/2/25 AOC no. 3199».

Historique des collections
GNC, 1925; Galerie William Scott & Sons, Montréal, 1925; Succession de l'artiste.

L'huile sur toile *Dimanche à Charenton*[1] a été exposée pour la première fois à Londres à la galerie Goupil en 1921. Sa composition doit être mise en relation avec celle de *Port de Saint-Servan* (collection particulière), qui remonte à 1901. La technique employée pour la pochade nous fait dater cette oeuvre de la période de 1915. L'utilisation maximale de la végétation dans des nuances de vert rappelle indéniablement certaines pochades cubaines.

[1]*Dimanche à Charenton*, huile sur toile, signé, b.d.: «Morrice», 63,5 x 76,2 cm, non localisé. Cette oeuvre fit partie de la collection de la galerie William Scott & Sons de Montréal en 1927 et de la collection Livingston de San Francisco en 1937. Expositions: Goupil, 1921, nᵒ 68; Pittsburgh, 1923, nᵒ 142; Buffalo, 1923, nᵒ 6; *The British Empire Exhibition*, 1924, E.E. 45; Corporation Art Gallery (à Bury), 1926, nᵒ 68; (à Rochdale), 1926, nᵒ 68; (à Oldham), 1926, nᵒ 68; Paris, 1927, nᵒ 170.

97

Study for Sunday at Charenton

Oil and lead pencil on wood
Unsigned
C. 1915
13.2 x 17 cm
National Gallery of Canada
3199

Inscriptions
Stamp: "Studio J.W. Morrice"; label: "NG Canada Accession date 14/2/25 AOC no. 3199".

Provenance
NGC, 1925; William Scott & Sons Gallery, Montreal, 1925; Artist's estate.

The first showing of the oil on canvas *Dimanche à Charenton*[1] was at the Goupil Gallery in London, in 1921. Its composition bears comparison with that of the earlier work *Port de Saint-Servan* (private collection), which dates from 1901. The technique employed in this *pochade* encourages us to date it to the 1915 period. The maximal use of vegetation in shades of green is strongly reminiscent of certain of the Cuban oil sketches.

[1]*Dimanche à Charenton*, oil on canvas, signed at lower right: "Morrice", 63.5 x 76.2 cm, location unknown. This work was part of the collection of the William Scott & Sons Gallery of Montreal in 1927 and of the Livingston collection of San Francisco in 1937. Exhibitions: Goupil, 1921, no. 68; Pittsburgh, 1923, no. 142; Buffalo, 1923, no. 6; *The British Empire Exhibition*, 1924, E.E. 45; Corporation Art Gallery (Bury), 1926, no. 68; (Rochdale), 1926, no. 68; (Oldham), 1926, no. 68; Paris, 1927, no. 170.

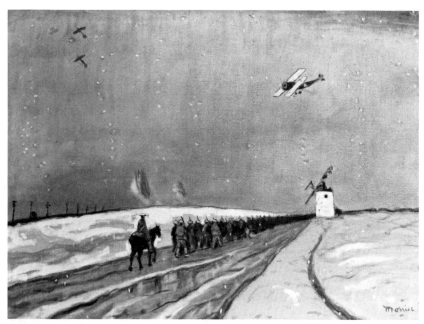

98

Troupes canadiennes au front

Huile sur toile
Signé, b.d.: «Morrice»
1918
60 x 81 cm
Musée des beaux-arts de Montréal
925.332

Inscriptions
Sur le châssis, au crayon: «Canadian
Troup at front study for large picture»;
«Troop study J.W. Morrice»; étiquettes:
«The Perrin Williams/Memorial Art Mu-
seum / London Canada box 2 no. 10»;
«The Art Gallery of Toronto/Inaugural
Exhibition/ January 29 to February 28,
1926/ J.W. Morrice Canadian Troop at
the front»; au crayon noir: 3891»; «2005»;
au crayon bleu: «8002-24382».

Historique des collections
MBAM, 1925; Succession de l'artiste.

Expositions
AAM, 1925, nº 7; AGO, 1926, nº 109;
GNC, 1937-38, nº 38; London Public Li-
brary and Art Museum, *James Wilson
Morrice, 1865-1924*, (London, Ont., fév.
1950; Windsor, Ont., Willistead Art Gal-
lery, 5-28 mars 1950), (Pas de cat.);
MBAM, Galerie de l'étable, *Perspective, its
use in art*, 20 avril-21 mai 1964, (Pas de
cat.); MBAM, 1965 (ne figure pas au cata-
logue); MBAM, 1976-77, nº 35.

Bibliographie
«Showing works by late J.W. Morrice»,
The Gazette, 17 janv. 1925; «60,804 visitors
to art exhibitions», *The Gazette*, 2 janv.
1926; Buchanan, 1936, p. 170; Donald
W. Buchanan, «The sketch-books of James
Wilson Morrice», *Canadian Art*, X.3, prin-
temps 1953, p. 108; MBAM, *Catalogue of
Paintings*, 1960, p. 28; Pepper, 1966, p. 96.

Voici une étude pour un tableau de très
grand format, *Troupes canadiennes dans la
neige*, de la collection du Musée de la
guerre à Ottawa (nº 8949); il avait été
commandé par le Canadian War Memorial
du Canadian War Records Office, dont on
avait créé le fonds au début de l'année
1917 afin de demander à des artistes cana-
diens et étrangers contemporains des ta-
bleaux représentant les activités des mili-
taires canadiens[1]. En octobre 1917, Lord
Beaverbrook retrace James Wilson
Morrice[2], qui accepte, deux mois plus tard,
de peindre un tableau[3] dont le sujet ainsi
que les dimensions ne seront déterminés
qu'en février 1918[4].

L'œuvre définitive, imposante, a été ex-
posée en janvier-février 1919 à la Royal
Academy de Londres et, au printemps, à
New York. Le tableau a été exposé à To-
ronto[5], puis à Montréal en octobre 1919[6].
L'étude intitulée *Troupes canadiennes au
front* a donc été exécutée en 1918. Il existe
une pochade[7] représentant la même com-
position.

[1]Archives publiques du Canada, Papiers
Borden, MG 26, H1 (C), vol. 202, 113090.

[2]ACMBAC, Correspondance sur les ta-
bleaux de guerre (copies de manuscrits),
Lettre de lord Beaverbrook à sir Edmund
Walker: 9 oct. 1917; Lettre de sir Edmund
Walker à M. Brown, directeur de la GNC:
4 nov. 1917.

[3]Ibid., Lettre de lord Beaverbrook à sir
Edmund Walker: déc. 1917.

[4]Ibid., Lettre de lord Beaverbrook à sir
Edmund Walker: juil. 1918. Une liste des
tableaux, datée du 20 juin 1918, est an-
nexée: «J.W. Morrice oil *Winter in France
(Troops Marching)* 12' x 9'».

[5]Archives publiques du Canada, Papiers
Borden, MG 26, H1 (C), vol. 202, 113090,
p. 7.

[6]«Pictures of War at Art Gallery», *The
Gazette*, 28 oct. 1919.

[7]Reproduite dans MBAM, 1965, nº 122.

98

Canadian Troops at the Front

Oil on canvas
Signed, l.r.: "Morrice"
1918
60 x 81 cm
The Montreal Museum of Fine Arts
925.332

Inscriptions
On the stretcher, in pencil: "Canadian
Troup at front study for large picture";
"Troop study J.W. Morrice"; labels: "The
Perrin Williams/Memorial Art Museum /
London Canada box 2 no. 10"; "The Art
Gallery of Toronto/Inaugural Exhibition/
January 29 to February 28, 1926/ J.W.
Morrice Canadian Troop at the front"; in
black pencil: 3891"; "2005"; in blue pencil:
"8002-24382".

Provenance
MMFA, 1925; Artist's estate.

Exhibitions
AAM, 1925, no. 7; AGO, 1926, no. 109;
NGC, 1937-38, no. 38; London Public Li-
brary and Art Museum, *James Wilson
Morrice, 1865-1924*, (London, Ont., Feb.
1950; Windsor, Ont., Willistead Art Gal-
lery, Mar. 5-28, 1950), (No catalogue);
MMFA, Galerie de l'étable, *Perspective, its
use in art*, Apr. 20-May 21, 1964, (No cat-
alogue); MMFA, 1965 (Does not appear in
the catalogue); MMFA, 1976-77, no. 35.

Bibliography
"Showing works by late J.W. Morrice",
The Gazette, Jan. 17, 1925; "60,804 visitors
to art exhibitions", *The Gazette*, Jan. 2,
1926; Buchanan, 1936, p. 170; Donald
W. Buchanan, "The sketch-books of James
Wilson Morrice", *Canadian Art*, X.3,
Spring 1953, p. 108; MMFA, *Catalogue of
Paintings*, 1960, p. 28; Pepper, 1966, p. 96.

This canvas is a study for a large oil
painting now in the collection of the War
Museum in Ottawa—*Canadians in the
Snow* (no. 8949)—which was commis-
sioned by the Canadian War Memorial of
the Canadian War Records Office. The
Canadian War Memorial was created at
the beginning of 1917; its purpose was to
document, with the help of Canadian and
foreign artists, the war activities of the
Canadian military.[1] In October of 1917
Lord Beaverbrook contacted James Wilson
Morrice[2] who agreed, two months later, to
accept the commission;[3] the subject and
dimensions of the work were not deter-
mined until February of the following
year.[4]

The final painting, an imposing one, was
exhibited at the Royal Academy in Lon-
don in January and February of 1919, and
in New York in the spring. Later that
year, in October, the canvas was shown in
Toronto[5] and in Montreal.[6] This study—
Canadian Troops at the Front—was thus
executed in 1918. A *pochade* of the same
scene is also known to exist.[7]

[1]Public Archives of Canada, Borden Pa-
pers, MG 26, H1 (C), vol. 202, 113090.

[2]ACDNGC, Correspondence on wartime
paintings (copies of manuscripts), Letter
from Lord Beaverbrook to Sir Edmund
Walker: Oct. 9, 1917; Letter from Sir Ed-
mund Walker to M. Brown, Director of
the NGC: Nov. 4, 1917.

[3]Ibid., Letter from Lord Beaverbrook to
Sir Edmund Walker: Dec. 1917.

[4]Ibid., Letter from Lord Beaverbrook to
Sir Edmund Walker: July 1918. A list of
the paintings, dated June 20, 1918, is an-
nexed: "J.W. Morrice oil *Winter in France
(Troops Marching)* 12' x 9' ".

[5]Public Archives of Canada, Borden Pa-
pers, MG 26, H1 (C), vol. 202, 113090,
p. 7.

[6]"Pictures of War at Art Gallery", *The
Gazette*, Oct. 28, 1919.

[7]Reproduced in MMFA, 1965, no. 122.

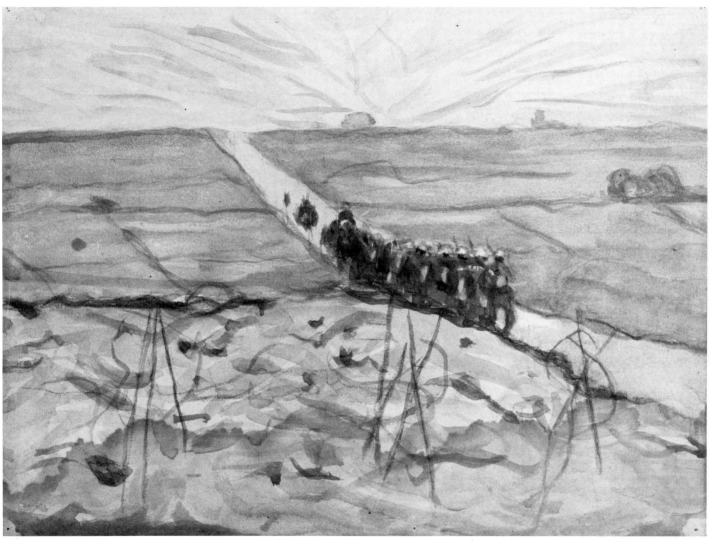

99

Marche
au lever du soleil

Aquarelle sur papier
Non signé
1918
23,4 x 32,2 cm
Musée des beaux-arts de Montréal
1978.24

Historique des collections
MBAM, 1978; A.M. Vaughan; Succession
Elwood B. Hosmer et Lucille E. Pillow,
Montréal.

Expositions
MBAM, *Les paysages canadiens*, (Mont-
réal, 23 juil.-28 août 1977), (Pas de cat.);
MBAM, *Dessins et estampes du XVe au
XXe siècle*, (Montréal, 20 janv.-5 mars
1978), (Pas de cat.).

Bibliographie
David G. Carter, «The Hosmer-Pillow-
Vaughan Collection», *M*, 2, sept. 1969,
p. 9; Collection, 1983, p. 61, note 19.

Cette aquarelle est l'une des études que
Morrice a exécutées en vue de *Troupes ca-
nadiennes dans la neige* (Musée de la
guerre, Ottawa, nº 8949), dont la composi-
tion reste semblable. Le carnet nº 22
(MBAM, Dr.973.45) contient plusieurs es-
quisses d'avions et de militaires qui ont
vraisemblablement été dessinées en 1918
bien qu'il n'y ait aucune composition s'ap-
parentant à *Marche au lever du soleil*.

99

Moving up at Sunrise

Watercolour on paper
Unsigned
1918
23.4 x 32.2 cm
The Montreal Museum of Fine Arts
1978.24

Provenance
MMFA, 1978; A.M. Vaughan; Succession
Elwood B. Hosmer and Lucille E. Pillow,
Montreal.

Exhibitions
MMFA, *The Canadian Landscape in
Drawings and Prints*, (Montreal, July
23-Aug. 28, 1977), (No catalogue);
MMFA, *Drawings and Prints from the
15th to the 20th Century*, (Montreal,
Jan. 20-Mar. 5, 1978), (No catalogue).

Bibliography
David G. Carter, "The Hosmer-Pillow-
Vaughan Collection", *M*, Sept. 2, 1969,
p. 9; Collection, 1983, p. 61, note 19.

This watercolour is one of the studies
that Morrice executed in preparation for
Canadians in the Snow (War Museum, Ot-
tawa, no. 8949), and its composition is
very similar to that of the final work.
Sketch Book no. 22 (MMFA, Dr.973.45)
contains several sketches, almost certainly
produced in 1918, of aircraft and soldiers:
none of these, however, have much in
common with the composition of *Moving
up at Sunrise*.

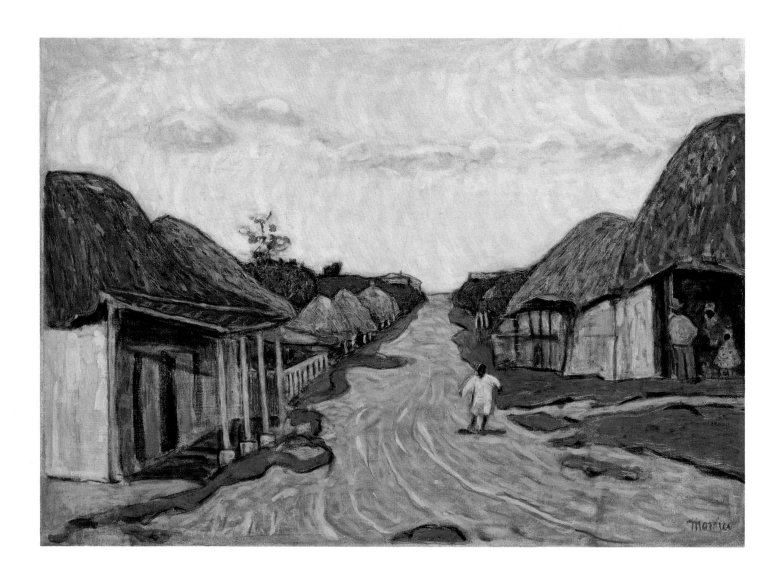

100

Rue d'un village aux Antilles

Huile sur toile
Signé, b.d.: «Morrice»
Vers 1915-1919
60,2 x 82 cm
Musée des beaux-arts de Montréal
939.685, achat

Inscriptions

Sur le châssis, au crayon noir: «17»; étiquettes: «2»; «Art Association of Montreal/685/Morrice/Village Street, West Indies/Purchased 1939»; «Framing Department/W. Scott & Sons/ 1490 Drummond Street/»; «The Art Gallery of Hamilton/50th Anniversary Exhibit/ Box 6/ no. 1»; «The Art Gallery of Toronto/ Grange Park/ 18/11/53/Montreal Mus. box 1 - 2 pnt»; estampille: «23P».

Historique des collections

MBAM, 30 janv. 1939; Galerie William Scott & Sons, Montréal; F.R. Heaton, Montréal, 1937-1938; Galeries Simonson, Paris, 1926-1927.

Expositions

SA, 1919, n° 1383 (sous le titre *Village, Jamaïque* [?]); French Gallery, (Londres, 1925), (Catalogue non localisé [?]); Simonson, 1926, n° 28 (sous le titre *Village à la Jamaïque*); Paris, 1927, n° 181 (sous le titre *Village à la Jamaïque*); GNC, 1937-38, n° 56 (sous le titre *Village Street, West Indies*); Galerie William Scott & Sons, (Montréal, janv. 1939), (Pas de cat.); RCA, 1954, n° 42; Art Gallery of Hamilton, *50th Anniversary Exhibition*, 1964; MBAM, 1965, n° 112; *J.W. Morrice (1865-1924): Paintings and Water Colours from the Permanent Collection of the Montreal Museum of Fine Arts*, (St. Catharines, Ont., 11-27 nov. 1966), (Pas de cat.); Bath, 1968, n° 41; Bordeaux, 1968, n° 41; MBAM, 1976-77, n° 45; Agnes Etherington Art Centre, *Something borrowed: Masterworks from Canadian Public Collections on Loan in Celebration of the 25th Anniversary of the Agnes Etherington Art Centre*, 1982-83, n° 18.

Le type de composition de *Rue d'un village aux Antilles* annonce déjà les oeuvres de la fin de sa carrière, notamment *Une rue aux environs de La Havane* (GNC, 28135) et *Paysage, Trinidad* (cat. n° 103): la structure du tableau est coupée en deux par une route jusqu'à l'horizon de part et d'autre de laquelle s'échelonnent des cases (l'état de la recherche ne nous permet pas de déterminer avec précision de quelle île des Antilles il s'agit). Le style est ici quelque peu différent des oeuvres antillaises de 1915: par exemple, les aplats de vert le long du chemin ne se retrouvent que dans les paysages de 1921 bien que la palette reste celle des tableaux de 1914-1915. Il est probable que Morrice exécuta une pochade aujourd'hui disparue et que le tableau définitif a été peint un peu plus tard: nous optons donc pour une datation 1915-1919.

Au Salon d'automne de 1919, Morrice expose une huile sur toile intitulée *Village, Jamaïque*; s'agirait-il de cette oeuvre?

100

Village Street, West Indies

Oil on canvas
Signed, l.r.: "Morrice"
C. 1915-1919
60.2 x 82 cm
The Montreal Museum of Fine Arts, 939.685, purchase

Inscriptions

On the stretcher, in black pencil: "17"; labels: "2"; "Art Association of Montreal/685/Morrice/Village Street, West Indies/Purchased 1939"; "Framing Department/W. Scott & Sons/ 1490 Drummond Street/"; "The Art Gallery of Hamilton/50th Anniversary Exhibit/ Box 6/ no. 1"; "The Art Gallery of Toronto/ Grange Park/ 18/11/53/Montreal Mus. box 1 - 2 pnt"; stamp: "23P".

Provenance

MMFA, Jan. 30, 1939; William Scott & Sons Gallery, Montreal; F.R. Heaton, Montreal, 1937-1938; Simonson Galleries, Paris, 1926-1927.

Exhibitions

SA, 1919, no. 1383 (entitled *Village, Jamaïque* [?]); French Gallery, (London, 1925), (Location of catalogue unknown [?]); Simonson, 1926, no. 28 (entitled *Village à la Jamaïque*); Paris, 1927, no. 181 (entitled *Village à la Jamaïque*); NGC, 1937-38, no. 56 (entitled *Village Street, West Indies*); William Scott & Sons Gallery, (Montreal, Jan. 1939), (No catalogue); RCA, 1954, no. 42; Art Gallery of Hamilton, *50th Anniversary Exhibition*, 1964; MMFA, 1965, no. 112; *J.W. Morrice (1865-1924): Paintings and Water Colours from the Permanent Collection of the Montreal Museum of Fine Arts*, (St. Catharines, Ont., Nov. 11-27, 1966), (No catalogue); Bath, 1968, no. 41; Bordeaux, 1968, no. 41; MMFA, 1976-77, no. 45; Agnes Etherington Art Centre, *Something borrowed: Masterworks from Canadian Public Collections on Loan in Celebration of the 25th Anniversary of the Agnes Etherington Art Centre*, 1982-83, no. 18.

The composition of *Village Street, West Indies* heralds Morrice's final works, notably *A Street in the Suburbs of Havana* (NGC, 28135) and *Landscape, Trinidad* (cat. 103). The construction of the painting is divided into two by a country road that stretches off to the horizon and is dotted, here and there, with small huts. We have not yet been able to identify just which West Indian island is depicted. The work differs slightly in style from the West Indian paintings dating from 1915: for example, the solid green areas bordering the road are generally seen only in the landscapes of 1921. The palette, however, has not altered. Morrice probably executed a sketch of this scene while on the island (although we do not know the location of any such sketch), painting the final work a short while after. A dating of 1915-1919 thus seem plausible.

At the Salon d'automne of 1919, Morrice exhibited an oil on canvas entitled *Village, Jamaica*, which may possibly have been this very work.

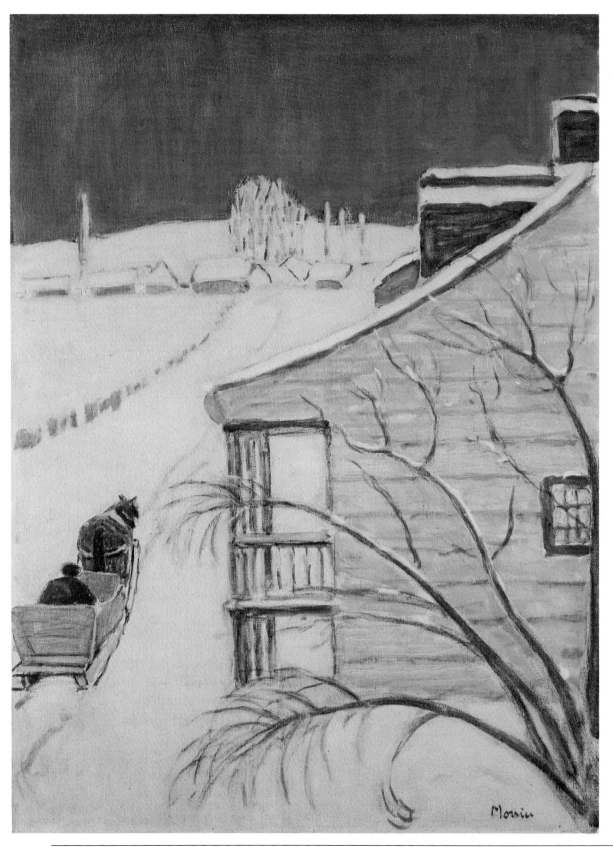

101
Maison de ferme québécoise

Huile sur toile
Signé, b.d.: «Morrice»
Vers 1921
81,2 x 60,3 cm
Musée des beaux-arts de Montréal
943.787, legs William J. Morrice

Inscriptions
Étiquettes: «J.W. Morrice 1865-1924
MMFA/MBAM Sept.30-Oct. 31 1965»;
«Art Association of Montreal»; «The Art
Gallery of Toronto Grange Park No. Date
18 11 53»; «Morrice exhibition Quebec
Farm Property of MMFA»; «Wildenstein
& Co. Ltd. 147 New Bond Street, London
W.I.»; «XXIX Biennale Internazionale
d'arte di Venezia 1958/414»; «JU/Merci/
Dogana Italiana Visitate 1110»; «W. Scott
& Sons 99 Notre Dame St. West/Montreal
1927»; au crayon rouge: «166»; au crayon
noir: «37914». Sur la traverse, au crayon
rouge: «166»; étiquettes: «James Bourlet &
Sons Fine Art Packers Frame Makers /
56654 17&18 Nassau Street / Mortimer
Street W/phone Museum 1871»; «Marque
déposée 5».

Historique des collections
MBAM, 1943; William J. Morrice,
Montréal; Succession de l'artiste.

Expositions
GNC, 1937-38, n° 89; Yale University Art
Gallery, *Canadian Art (1760-1943)*, (New
Heaven, Conn., 28 fév.-5 juin 1944), (Pas
de cat.); RCA, 1953-54, n° 43; Venise,
1958, n° 17; MBAM; 1965; n° 25; Bath,
1968, n° 29; Bordeaux, 1968, n° 29;
MBAM, *Chez Arthur et Caillou la pierre*,
1974; MBAM, 1976-77, n° 31.

Bibliographie
Buchanan, 1936, p. 158; Paul Duval, «Ja-
mes Wilson Morrice: Artist of the world»,
Saturday Night, 2 janv. 1954, p. 3;
MBAM, *Catalogue of Paintings*, 1960,
p. 31, n° 787; Pepper, 1966, p. 86; Laing,
1984, pp. 30-31, ill. n° 8; Dorais, 1985,
p. 21, pl. 53.

Maison de ferme québécoise, probable-
ment une des dernières oeuvres ayant pour
décor le Québec, se rapproche par son
style des oeuvres de la fin de la vie de
Morrice.
L'artiste passa par Québec au début de
l'hiver 1921 comme le confirme une lettre
qu'il adressa du Château Frontenac[1] à
Mme Mac Dougall. Aussi le tableau pour-
rait-il dater de 1921.

[1]ABMBAM, 974 Dv 2, Lettre de J.W.
Morrice à Mme Mac Dougall: dimanche,
[janv. 1921].

101
Quebec Farmhouse

Oil on canvas
Signed, l.r.: "Morrice"
C. 1921
81.2 x 60.3 cm
The Montreal Museum of Fine Arts
943.787, William J. Morrice bequest

Inscriptions
Labels: "J.W. Morrice 1865-1924 MMFA/
MMFA Sept.30-Oct. 31 1965"; "Art As-
sociation of Montreal"; "The Art Gallery
of Toronto Grange Park No. Date
18 11 53"; "Morrice exhibition Quebec
Farm Property of MMFA"; "Wildenstein
& Co. Ltd. 147 New Bond Street, London
W.I."; "XXIX Biennale Internazionale
d'arte di Venezia 1958/414"; "JU/Merci/
Dogana Italiana Visitate 1110"; "W. Scott
& Sons 99 Notre Dame St. West/Montreal
1927"; in red pencil: "166"; in black pen-
cil: "37914". On the crosspiece, in red
pencil: "166"; labels: "James Bourlet &
Sons Fine Art Packers Frame Makers /
56654 17&18 Nassau Street / Mortimer
Street W/phone Museum 1871"; "Marque
déposée 5".

Provenance
MMFA, 1943; William J. Morrice,
Montreal; Artist's estate.

Exhibitions
NGC, 1937-38, no. 89; Yale University
Art Gallery, *Canadian Art (1760-1943)*,
(New Haven, Conn., Feb. 28-June 5,
1944), (No catalogue); RCA, 1953-54,
no. 43; Venice, 1958, no. 17; MMFA;
1965; no. 25; Bath, 1968, no. 29; Bordeaux,
1968, no. 29; MMFA, *From Macamic to
Montreal*, 1974; MMFA, 1976-77, no. 31.

Bibliography
Buchanan, 1936, p. 158; Paul Duval,
"James Wilson Morrice: Artist of the
world", *Saturday Night*, Jan. 2, 1954, p. 3;
MMFA, *Catalogue of Paintings*, 1960,
p. 31, no. 787; Pepper, 1966, p. 86; Laing,
1984, pp. 30-31, ill. no. 8; Dorais, 1985,
p. 21, pl. 53.

Stylistically, *Quebec Farmhouse*—
probably one of the last works by Morrice
portraying a scene of Quebec City—is
closely related to the very last paintings of
his career.
Morrice visited Quebec early in the win-
ter of 1921, as we learn from a letter sent
by him from the Château Frontenac[1] to
Mrs. Mac Dougall. This canvas may very
well date from the same year.

[1]ALMMFA, 974 Dv 2, Letter from J.W.
Morrice to Mrs. Mac Dougall: Sunday,
[Jan. 1921].

102

Sur la terrasse, Trinidad

Aquarelle
Non signé
Vers 1921
31 x 24 cm
Collection de M^me Adele Bloom, Montréal

Inscriptions
Sur le cadre, étiquettes: «The Art Gallery of Toronto / no 6 Pict /18/11/53 from Montreal Mus/box II #2 of 6». Sur le panneau de montage, étiquettes: «W. Scott & Sons / Fine Art Dealers/490 Drummond Street/Montreal»; «On the Terrace, Trinidad / An original water color by/ J.W. Morrice R.C.A./0/3096/ RMU TEN-AOD»; «Continental Galleries/1310 St. Catherine W.»; «Stevens Art Galleries/1450 Drummond St./Montreal 25/ (...)»; «Walter Klinkhoff Gallery / On the terrace, Trinidad / Watercolour 9 ½" x 12 ½" / J.W. Morrice, R.C.A.».

Historique des collections
M^me Adele Bloom, Montréal; Galerie Walter Klinkhoff, Montréal; Galerie Stevens, Montréal; Galerie Continentale, Montréal; Galerie William Scott & Sons, Montréal.

Exposition
RCA, 1953-54, (Ne figure pas au catalogue).

Le carnet n^o 21 (MBAM, Dr.973.44), daté de 1921-1922, contient à la page 43 une étude à l'aquarelle pour *Sur la terrasse, Trinidad* en plus d'un certain nombre d'esquisses provenant du voyage de Morrice aux Antilles.

Morrice était au Québec en janvier 1921[1]. En novembre de la même année, il expose au Salon d'automne trois oeuvres représentant Trinidad (ou île de la Trinité, à l'extrémité méridionale des Petites Antilles à environ 15 km des côtes vénézuéliennes). On en déduit que c'est du Québec même qu'il partit et qu'il passa le printemps de 1921 sous le ciel des Caraïbes.

Sur la terrasse, Trinidad est une aquarelle finie par rapport à celle du carnet n^o 21. Les différentes nuances de vert pour la végétation luxuriante rappellent certaines oeuvres de 1915, c'est-à-dire de la période cubaine.

[1]ABMBAM, 974 Dv 2, Lettre de J.W. Morrice à M^me Mac Dougall: dimanche, [janv. 1921].

102

On the Terrace, Trinidad

Watercolour
Unsigned
C. 1921
31 x 24 cm
Collection of Mrs. Adele Bloom, Montreal

Inscriptions
On the frame, labels: "The Art Gallery of Toronto / no 6 Pict /18/11/53 from Montreal Mus/box II #2 of 6". On the mounting board, labels: "W. Scott & Sons / Fine Art Dealers/490 Drummond Street/Montreal"; "On the Terrace, Trinidad / An original water color/by/J.W. Morrice R.C.A./0/3096/ RMU TEN-AOD"; "Continental Galleries/1310 St. Catherine W."; "Stevens Art Galleries/1450 Drummond St./Montreal 25/ (...)"; "Walter Klinkhoff Gallery / On the terrace, Trinidad / Watercolour 9 ½" x 12 ½" / J.W. Morrice, R.C.A.".

Provenance
Mrs. Adele Bloom, Montreal; Walter Klinkhoff Gallery, Montreal; Stevens Gallery, Montreal; Continental Gallery, Montreal; William Scott & Sons Gallery, Montreal.

Exhibition
RCA, 1953-54, (Does not appear in the catalogue).

Sketch Book no. 21 (MMFA, Dr.973.44), which dates from 1921-1922, features a watercolour study for *On the Terrace, Trinidad* (p. 43) along with various other sketches executed during Morrice's stay in the West Indies.

Morrice was in Quebec in January of 1921.[1] At the Salon d'automne, in November of that year, he exhibited three works representing Trinidad (situated in the southern West Indies, 15 km from the Venezuelan coast). It seems likely that the artist travelled there directly from Quebec and spent the spring of 1921 under the Caribbean sun.

On the Terrace, Trinidad is a more polished work than the version appearing in Sketch Book no. 21. The different tones of green employed to depict the lush vegetation are evocative of certain works from the Cuban period—1915.

[1]ALMMFA, 974 Dv 2, Letter from J.W. Morrice to Mrs. Mac Dougall: Sunday, [Jan. 1921].

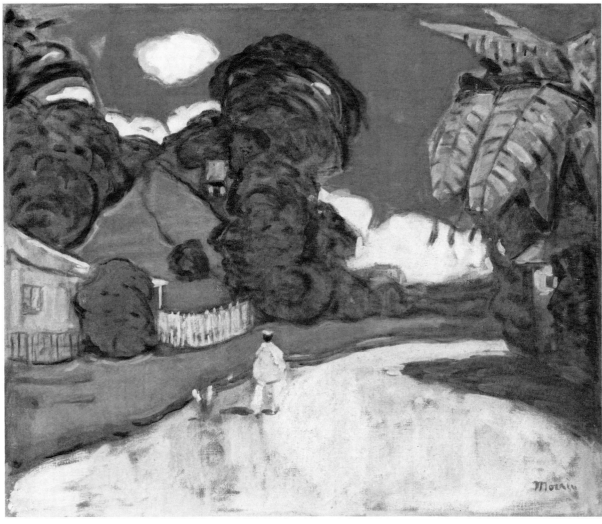

103
Paysage, Trinidad

Huile sur toile
Signé, b.d.: «Morrice»
Vers 1921
54,2 x 65,3 cm
Musée des beaux-arts du Canada
15535

Inscriptions
À l'encre noire: «Artist J.W. Morrice/ Title Landscape»; étiquette OKanada; «cat. no 48».

Historique des collections
GNC, 1968; Vincent Massey, Port Hope, Ont., vers 1937; Galeries Simonson, Paris, 1926-1927.

Expositions
Simonson, 1926, nº 38 (sous le titre *Jardin de Cuba*); Paris, 1927, nº 174 (sous le titre *Paysage à Cuba*); AGO, *Massey Collection Exhibition*, (Toronto, 1934), nº 154; Tate Gallery, *A Century of Canadian Art*, 1938, nº 160; GNC, *Legs Vincent Massey: peintures canadiennes*, 1968, nº 68; Conseil des Arts du Canada, *OKanada*, (Berlin, 1982), nº 48.

Bibliographie
Buchanan, 1936, p. 178.

Une pochade pour ce tableau, probablement peint au retour du voyage de Morrice à Trinidad en 1921, est conservée à l'Art Gallery of Ontario. On la comparera avec profit à deux esquisses du carnet nº 21 (MBAM, Dr.973.44, pp. 26, 27).
La palette très colorée ainsi que le dessin à contour large rappellent le *Paysage à Trinidad* de l'Art Gallery of Ontario. Morrice reprend un thème qui lui est cher à la fin de sa vie: le personnage seul sur un chemin (voir par exemple le *Paysage à Trinidad* de la collection McMichael d'art canadien). La solitude de l'éternel voyageur qu'il a été commencerait-elle à lui peser?

103
Landscape, Trinidad

Oil on canvas
Signed, l.r.: "Morrice"
C. 1921
54.2 x 65.3 cm
National Gallery of Canada
15535

Inscriptions
In black ink: "Artist J.W. Morrice/ Title 'Landscape'"; label OKanada; "cat. no 48".

Provenance
NGC, 1968; Vincent Massey, Port Hope, Ont., about 1937; Simonson Galleries, Paris, 1926-1927.

Exhibitions
Simonson, 1926, no. 38 (entitled *Jardin de Cuba*); Paris, 1927, no. 174 (entitled *Paysage à Cuba*); AGO, *Massey Collection Exhibition*, (Toronto, 1934), no. 154; Tate Gallery, *A Century of Canadian Art*, 1938, no. 160; NGC, *Vincent Massey Bequest: The Canadian Paintings*, 1968, no. 68; The Canada Council, *OKanada*, (Berlin, 1982), no. 48.

Bibliography
Buchanan, 1936, p. 178.

A *pochade* for this work, probably painted upon Morrice's return from Trinidad in 1921, is in the collection of The Art Gallery of Ontario. It can be usefully compared with two drawings that appear in Sketch Book no. 21 (MMFA, Dr.973.44, pp. 26, 27).
The colourful palette and the heavily-outlined drawing both recall *Landscape, Trinidad*, in the collection of The Art Gallery of Ontario. The theme is one of which Morrice was increasingly fond towards the end of his life: a lone figure on a country road (another example is *Landscape, Trinidad*, in The McMichael Canadian Collection). Could the loneliness of the eternal traveller have begun to weigh on him?

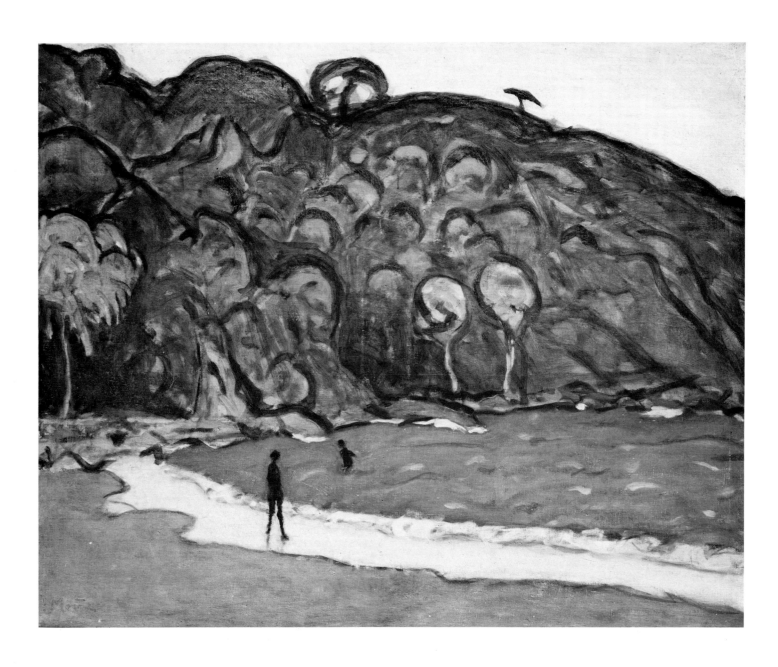

104
Paysage, Trinidad

Huile sur toile
Signé, b.g.: «Morrice»
Vers 1921
65 x 81 cm
Musée des beaux-arts du Canada
4302

Inscriptions
Estampille: «Studio/J.W. Morrice»; étiquettes: «GNC 1935, no 14»; «Wildenstein & Co., London, Eng. James Wilson Morrice Ex no.44»; «Montreal Museum of Fine Arts/J.W. Morrice 1865-1924 no 118»; «XXIX - Biennale Internazionale d'arte di Venezia 1958 no 45».

Historique des collections
GNC, 1939; Galerie William Scott & Sons, Montréal, 1937.

Expositions
Goupil, 1921, nº 193; Simonson, 1926, nº 45; Paris, 1927, nº 177; Scott & Sons, 1932, nº 7, 9 ou 26 [?]; Mellors Fine Arts Galleries, *James Wilson Morrice: Exhibition of Paintings*, 1934, nº 8, 15 ou 26 [?]; GNC, 1937-38, nº 11; Scott & Sons, 1939, nº 84; Boston Museum of Fine Arts, *Forty Years of Canadian Painting*, 1949, nº 68; Venise, 1958, nº 29; VAG, *The Arts in French Canada*, 1959, nº 186; London Public Library and Art Museum, *The Face of Early Canada: Milestones of Canadian Painting*, 1961; MBAM, 1965, nº 118; GNC, *Trois cents ans d'art canadien*, 1967, nº 213; Bath, 1968, nº 44; Bordeaux, 1968, nº 44; GNC, *Peinture canadienne du XXe siècle*, (Tokyo, 1981).

Bibliographie
«Show of Morrice paintings on view», *The Gazette*, 6 avril 1932; Buchanan, 1936, p. 169, ill. p. 177; St. George Burgoyne, 1938, ill.; Lyman, 1945, p. 35, ill.; Buchanan, 1947, p. 18, ill.; Donald W. Buchanan, «James Wilson Morrice: Pioneer of modern painting in Canada», *Canadian Geographical Journal*, 32.5, mai 1946, p. 240; GNC, *A Portfolio of Canadian Paintings*, 1950, ill.; Donald W. Buchanan, *The Growth of Canadian Painting*, 1950, p. 26; Donald W. Buchanan, «The sketchbooks of James Wilson Morrice», *Canadian Art*, X.3, printemps 1953, p. 107; Donald W. Buchanan, «James Wilson Morrice, painter of Quebec and the world», *The Educational Record*, LXXX.3, juil.-sept. 1954, p. 167; Pepper, 1966, p. 95, ill. p. 54; A.Ch.V. Guttenberg, *Early Canadian Art and Literature*, vers 1969, p. 147; Collection, 1983, p. 54.

Paysage, Trinidad représente un site nommé Bull's Head à Macqueripe Bay[1], non loin de la capitale Port of Spain. Au cours de son voyage à Trinidad au printemps 1921, Morrice a été fasciné par ce paysage: en font foi un dessin (GNC, 6179) en plus des nombreuses esquisses au carnet nº 21 (MBAM, Dr.973.44), une aquarelle[2] et quatre huiles sur toile[3], sur lesquels le paysagiste a fixé ce lieu.

Dans *Paysage, Trinidad*, Morrice synthétise sa composition; la schématisation de cette oeuvre fait penser à *Port d'Alger* (collection particulière, Oakville). Le tableau fut exposé dès l'automne 1921, à la galerie Goupil de Londres.

[1]J.N. Breerley, *Trinidad, Then & Now*, Port of Spain, 1912, photo p. 29. Nous remercions Lucie Dorais de nous avoir fourni ce renseignement.

[2]Reproduite dans Sotheby Parke Bernet (Canada), *Important Canadian Paintings, Drawings, Paintercolours, Books and Prints*, Toronto, 15-16 mai 1978, lot 152.

[3]*Plage aux Antilles*, GNC, 26629; *In Trinidad*, coll. particulière, Toronto; *Paysage, Trinidad*, Winnipeg Art Gallery, G 52-173; *Landscape in Trinidad*, Coll. McMichael d'art canadien, 1975,31.

104
Landscape, Trinidad

Oil on canvas
Signed, l.l.: "Morrice"
C. 1921
65 x 81 cm
National Gallery of Canada
4302

Inscriptions
Stamp: "Studio/J.W. Morrice"; labels: "NGC 1935, no 14"; "Wildenstein & Co., London, Eng. James Wilson Morrice Ex no.44"; "Montreal Museum of Fine Arts/J.W. Morrice 1865-1924 no 118"; "XXIX - Biennale Internazionale d'arte di Venezia 1958 no 45".

Provenance
NGC, 1939; William Scott & Sons Gallery, Montreal, 1937.

Exhibitions
Goupil, 1921, no. 193; Simonson, 1926, no. 45; Paris, 1927, no. 177; Scott & Sons, 1932, no. 7, 9 or 26 [?]; Mellors Fine Arts Galleries, *James Wilson Morrice: Exhibition of Paintings*, 1934, no. 8, 15 or 26 [?]; NGC, 1937-38, no. 11; Scott & Sons, 1939, no. 84; Boston Museum of Fine Arts, *Forty Years of Canadian Painting*, 1949, no. 68; Venice, 1958, no. 29; VAG, *The Arts in French Canada*, 1959, no. 186; London Public Library and Art Museum, *The Face of Early Canada: Milestones of Canadian Painting*, 1961; MMFA, 1965, no. 118; NGC, *Three Hundred Years of Canadian Art*, 1967, no. 213; Bath, 1968, no. 44; Bordeaux, 1968, no. 44; NGC, *Twentieth-Century Canadian Painting*, (Tokyo, 1981).

Bibliography
"Show of Morrice paintings on view", *The Gazette*, Apr. 6, 1932; Buchanan, 1936, p. 169, ill. p. 177; St. George Burgoyne, 1938, ill.; Lyman, 1945, p. 35, ill.; Buchanan, 1947, p. 18, ill.; Donald W. Buchanan, "James Wilson Morrice: Pioneer of modern painting in Canada", *Canadian Geographical Journal*, 32.5, May 1946, p. 240; NGC, *A Portfolio of Canadian Paintings*, 1950, ill.; Donald W. Buchanan, *The Growth of Canadian Painting*, 1950, p. 26; Donald W. Buchanan, "The sketchbooks of James Wilson Morrice", *Canadian Art*, X.3, Spring 1953, p. 107; Donald W. Buchanan, "James Wilson Morrice, painter of Quebec and the world", *The Educational Record*, LXXX.3, July-Sept. 1954, p. 167; Pepper, 1966, p. 95, ill. p. 54; A.Ch.V. Guttenberg, *Early Canadian Art and Literature*, about 1969, p. 147; Collection, 1983, p. 54.

Landscape, Trinidad depicts a place called Bull's Head in Macqueripe Bay,[1] not far from Port of Spain, the capital. During his trip to Trinidad in the spring of 1921, Morrice became quite fascinated with this landscape; proof of this fascination lies in a drawing (NGC, 6179), several landscapes in Sketch Book no. 21 (MMFA, Dr.973.44), a watercolour[2] and four oil paintings,[3] all of which portray the same scene.

In the present work, Morrice has synthesized the composition, endowing it with a simplicity that is highly evocative of the painting *Port of Algiers* (private collection, Oakville). The painting was shown in the autumn of 1921, at the Goupil Gallery in London.

[1]J.N. Breerley, *Trinidad, Then & Now*, Port of Spain, 1912, photograph p. 29. Our thanks to Lucie Dorais for having provided this information.

[2]Reproduced in Sotheby Parke Bernet (Canada), *Important Canadian Paintings, Drawings, Paintercolours, Books and Prints*, Toronto, May 15-16, 1978, lot 152.

[3]*Plage aux Antilles*, NGC, 26629; *In Trinidad*, private coll., Toronto; *Paysage, Trinidad*, Winnipeg Art Gallery, G 52-173; *Landscape in Trinidad*, The McMichael Canadian Collection, 1975,31.

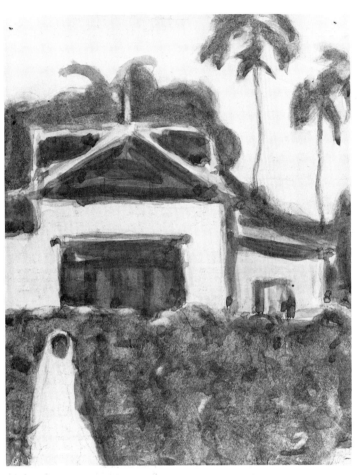

105
Bungalow, Trinidad

Aquarelle
Non signé
Vers 1921
17 x 13,5 cm
Musée des beaux-arts de Montréal
Dr.1981.12, legs David R. Morrice

Inscription
Estampille: «Studio J.W. Morrice».

Historique des collections
MBAM, 1981; David R. Morrice,
Montréal.

Expositions
Mellors Fine Arts Galleries, *James Wilson
Morrice: Exhibition of Paintings*, 1934,
nº 47; Collection, 1983, nº 102.

Bibliographie
Szylinger, 1983, pp. 87-88.

Dans *Bungalow, Trinidad*, Morrice utilise une ligne large et généreuse pour délimiter son sujet; on ne sent plus la délicatesse ni le souci du détail d'une aquarelle comme *Sur la terrasse, Trinidad*
(cat. nº 102). La simplification de cette oeuvre laisse croire qu'il s'agit d'une esquisse peinte rapidement sur le motif. Au reste, une des deux études du carnet nº 21 (MBAM, Dr.973.44, p. 31) se révèle plus soignée dans les détails architecturaux du bungalow.

Ces deux études annonçaient l'huile sur toile, *Bungalow, Trinidad* (collection particulière, Toronto), qui fut exposée au Salon d'automne de Paris en 1921.

105
Bungalow, Trinidad

Watercolour
Unsigned
C. 1921
17 x 13.5 cm
The Montreal Museum of Fine Arts
Dr.1981.12, David R. Morrice bequest

Inscription
Stamp: "Studio J.W. Morrice".

Provenance
MMFA, 1981; David R. Morrice,
Montreal.

Exhibitions
Mellors Fine Arts Galleries, *James Wilson
Morrice: Exhibition of Paintings*, 1934,
no. 47; Collection, 1983, no. 102.

Bibliography
Szylinger, 1983, pp. 87-88.

In *Bungalow, Trinidad*, Morrice has employed a rather broad outline to define his subject; the feeling of delicacy and the attention to detail that so characterized watercolours like *On the terrace, Trinidad* (cat. 102) is no longer apparent. The simplification of the work indicates that it was almost certainly executed very quickly, out of doors. One of the two studies of the very same scene, that appear in Sketch Book no. 21 (MMFA, Dr.973.44, p. 31), displays a more careful treatment of the architectural details of the bungalow.

These two studies preceded the oil on canvas entitled *Bungalow, Trinidad* (private collection, Toronto), exhibited for the first time at the Salon d'automne of 1921, in Paris.

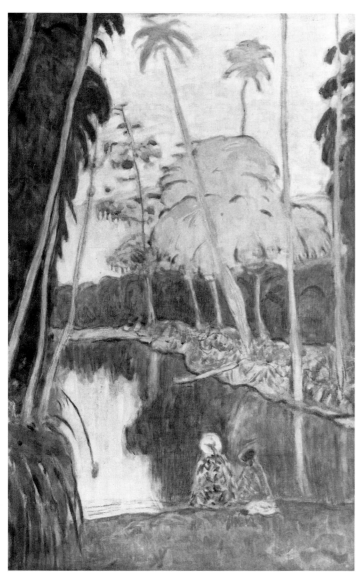

106
L'étang aux Antilles

Huile sur toile
Non signé
Vers 1921
82 x 54 cm
Collection particulière

Inscriptions
Estampilles: «Studio J.W. Morrice»;
«25M»; étiquette: «Certified by Scott &
Sons Montreal».

Historique des collections
Coll. particulière, Montréal, vers 1950;
John Lyman, Montréal.

Expositions
GNC, 1937-38, n° 73; MBAM, 1965,
n° 114; Bath, 1968, n° 43; Bordeaux, 1968,
n° 43; GNC, *Collection Maurice et Andrée
Corbeil*, Ottawa, GNC, 1973, n° 52.

Bibliographie
Buchanan, 1936, p. 177; Lyman, 1945,
pl. 19; Guy Viau, «Peintres et sculpteurs
de Montréal», *Royal Architectural Institute
Canadian Journal*, 33, nov. 1956, p. 440;
Pepper, 1966, p. 95; Collection, 1983,
p. 55.

Cette huile sur toile, exécutée avec une
technique qui donne à la couche picturale
la translucidité d'une aquarelle, faisait par-
tie de la collection de l'artiste canadien et
ami de Morrice, John Lyman. Ce dernier
écrit au sujet des oeuvres du voyage aux
Antilles de 1921:

La Jamaïque, la Trinité lui inspirèrent
ses dernières toiles — les plus impondé-
rables, les plus complètes, les plus subti-
les, les plus simples de toute son oeuvre.
Belle ordonnance dont tous les éléments
se répondent dans l'orchestration des
masses, des mouvements et des couleurs.
Lumière d'aquarium où nage entre
la réalité et le songe, irisée par les étran-
ges vapeurs de la mer des Caraïbes[1].

Nous ne connaissons aucune étude pour
ce tableau.

[1]Lyman, 1945, pp. 34-35.

106
The Pond, West Indies

Oil on canvas
Unsigned
C. 1921
82 x 54 cm
Private collection

Inscriptions
Stamps: "Studio J.W. Morrice"; "25M";
label: "Certified by Scott & Sons Mont-
real".

Provenance
Private coll., Montreal, about 1950; John
Lyman, Montreal.

Exhibitions
NGC, 1937-38, no. 73; MMFA, 1965,
no. 14; Bath, 1968, no. 43; Bordeaux, 1968,
no. 43; NGC, *Maurice and Andrée Corbeil
Collection*, Ottawa, NGC, 1973, no. 52.

Bibliography
Buchanan, 1936, p. 177; Lyman, 1945,
pl. 19; Guy Viau, "Peintres et sculpteurs
de Montréal", *Royal Architectural Institute
Canadian Journal*, 33, Nov. 1956, p. 440;
Pepper, 1966, p. 95; Collection, 1983,
p. 55.

This oil on canvas, executed using a
technique that endows the paint layer with
the translucence of watercolour, belonged
at one time to the Canadian artist and
friend of Morrice, John Lyman.

Speaking of Morrice's works executed
during his stay in the West Indies, in
1921, Lyman wrote:

La Jamaïque, la Trinité lui inspirèrent
ses dernières toiles—les plus impondé-
rables, les plus complètes, les plus subtiles,
les plus simples de toute son oeuvre.
Belle ordonnance, dont tous les éléments
se répondent dans l'orchestration des
masses, des mouvements et des couleurs.
Lumière d'aquarium ou tout nage entre
la réalité et le songe, irisée par les
étranges vapeurs de la mer des
Caraïbes.[1]

We do not know of any preparatory
sketches for this work.

[1]"Jamaica and Trinidad inspired these last
canvases—the most intangible, the most
complete, the most subtle, the most simple
of all his works. The disposition is perfect;
each element responds to the others in an
orchestration of masses, movements and
colours. The light has an underwater qual-
ity, with everything floating between
dream and reality, iridescent with the
strange mists of the Caribbean Sea."
Lyman, 1945, pp. 34-35.

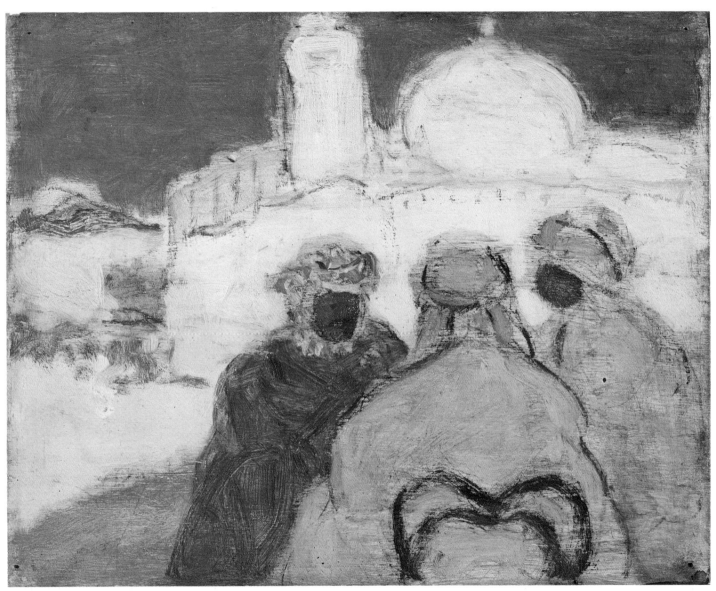

107

Arabes
en conversation

Huile sur bois
Non signé
Vers 1922
13,2 x 17,1 cm
Musée des beaux-arts de Montréal
925.341a

Inscription
Estampille: «Studio J.W. Morrice».

Historique des collections
MBAM, 1925; Succession de l'artiste.

Expositions
Waterloo Art Gallery, *James Wilson Morrice 1865-1924*, (Kitchener, Ont.,
8 janv.-2 fév. 1964), (Pas de cat.); MBAM,
1965, (Ne figure pas au catalogue).

Bibliographie
MBAM, *Catalogue of Paintings*, 1960,
p. 29; «Pioneer-impressionist show attests
Montrealer's foresight», *Kitchener-Waterloo
Record*, 11 janv. 1964.

Il existe deux esquisses préparatoires
pour cette huile sur bois, la première dans
le carnet n° 19 (MBAM, Dr.973.42, p. 13)
et la seconde dans le carnet n° 21
(MBAM, Dr.973.44, p. 29). Dans la première, l'arrière-plan de la composition est
identique à *Arabes en conversation* tandis
que, dans la seconde, les personnages assis
autour d'une table sont placés à gauche.
Le croquis du carnet n° 21 est plus près de
la composition définitive.

107

Arabs Talking

Oil on wood
Unsigned
C. 1922
13.2 x 17.1 cm
The Montreal Museum of Fine Arts
925.341a

Inscription
Stamp: "Studio J.W. Morrice".

Provenance
MMFA, 1925; Artist's estate.

Exhibitions
Waterloo Art Gallery, *James Wilson Morrice 1865-1924*, (Kitchener, Ont.,
Jan. 8-Feb. 2, 1964), (No catalogue);
MMFA, 1965, (Does not appear in the
catalogue).

Bibliography
MMFA, *Catalogue of Paintings*, 1960,
p. 29; "Pioneer-impressionist show attests
Montrealer's foresight", *Kitchener-
Waterloo Record*, Jan. 11, 1964.

There are two preparatory sketches for
this oil on wood—one in Sketch Book
no. 19 (MMFA, Dr.973.42, p. 13) and the
other in Sketch Book no. 21 (MMFA,
Dr.973.44, p. 29). In the first work, the
background is identical to that of *Arabs
Talking*; in the second study, the artist has
placed the figures seated around a table on
the left-hand side of the work. The study
that appears in Sketch Book no. 21 is
closer to the final composition.

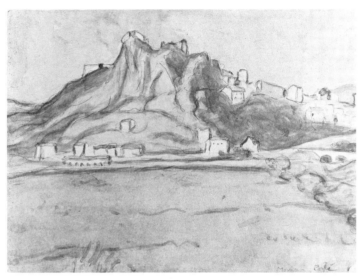

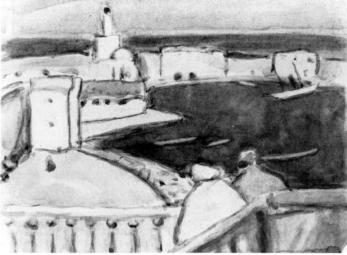

108
Corte, Corse

Aquarelle et mine de plomb sur papier
Signé, b.d.: «Morrice»
Vers 1922
23,2 x 31,3 cm
Musée des beaux-arts de Montréal
1974.33, don David R. Morrice

Inscription
Au recto, au crayon, b.d.: «Corté».

Historique des collections
MBAM, 1974; David R. Morrice,
Montréal.

Exposition
Collection, 1983, n⁰ 106.

Le carnet n⁰ 21 (MBAM, Dr.973.44,
p. 53), parce qu'il contient des esquisses
exécutées en Corse et une liste des villes
dans lesquelles Morrice se déplaça ainsi
que de ses dépenses, nous confirme que
l'artiste, au cours du mois de février 1922,
séjourna dans l'Île de beauté. Contraire-
ment à ses habitudes, Morrice a indiqué au
bas d'un de ses dessins (MBAM,
Dr.973.44, p. 39) la localisation du paysage
tout comme il le fit dans l'aquarelle Corte,
Corse. Corte, au centre de l'île, est ceintu-
rée de montagnes.
Cette aquarelle dénote un grand souci
de simplification, caractéristique des der-
nières oeuvres de Morrice.

108
Corte, Corsica

Watercolour and lead pencil on paper
Signed, l.r.: "Morrice"
C. 1922
23.2 x 31.3 cm
The Montreal Museum of Fine Arts
1974.33, gift of David R. Morrice

Inscription
On the front, in pencil, l.r.: "Corté".

Provenance
MMFA, 1974; David R. Morrice, Mont-
real.

Exhibition
Collection, 1983, no. 106.

The series of Corsican sketches and the
list—showing the towns Morrice visited
and his expenses—that appear in Sketch
Book no. 21 (MMFA, Dr.973.44, p. 53)
are confirmation that the artist stayed on
this scenic island during February of 1922.
Contrary to his usual custom, Morrice in-
dicated on one of the drawings (MMFA,
Dr.973.44, p. 39) and on the watercolour
Corte, Corsica the exact location of the
landscape. The town of Corte, at the cen-
tre of the island, is surrounded by moun-
tains.
A marked tendency to simplification,
characteristic of Morrice's final works, is
apparent in this watercolour.

109
Paysage,
Afrique du Nord

Aquarelle et mine de plomb sur papier
Non signé
Vers 1922
23 x 32 cm
Collection de M. Maurice Corbeil,
Montréal

Inscriptions
Étiquette: «W. Scott & Sons/99 Notre-
Dame Street West/Montreal 1927»; à
l'encre: «no. 994».

Historique des collections
Maurice Corbeil, Montréal; John Lyman,
Montréal.

Cette aquarelle, qui représente un port
méditerranéen, a été préparée par deux es-
quisses (MBAM, Dr.973.42, carnet n⁰ 19,
p. 11 et MBAM, Dr.973.44, carnet n⁰ 21,
p. 35). Elles furent toutes exécutées lors du
voyage de Morrice à Alger en mars 1922.
L'on reconnaît la stylisation du dessin et
l'économie du détail des aquarelles de cette
période; de même, le garde-fou du premier
plan revient dans plusieurs compositions
des carnets n⁰ˢ 19 et 21. Le thème du
transatlantique ancré dans un port a été
repris fréquemment, notamment dans Port
d'Alger[1].

[1]Huile sur toile, 63,5 x 81,2 cm, coll. par-
ticulière. Reproduit dans MBAM, 1965,
n⁰ 107.

109
Landscape,
North Africa

Watercolour and lead pencil on paper
Unsigned
C. 1922
23 x 32 cm
Collection of Mr. Maurice Corbeil,
Montreal

Inscriptions
Label: "W. Scott & Sons/99 Notre-Dame
Street West/Montreal 1927"; in ink:
"no. 994".

Provenance
Maurice Corbeil, Montreal; John Lyman,
Montreal.

This watercolour, representing a Medi-
terranean port, is based on two prepara-
tory sketches (MMFA, Dr.973.42, Sketch
Book no. 19, p. 11 and MMFA, Dr.973.44,
Sketch Book no. 21, p. 35). All three
works were produced during Morrice's
stay in Algiers, in March of 1922.
The stylization of the drawing in the
work, and the economy of detail are char-
acteristic of the watercolours of this
period. The parapet, depicted in the fore-
ground, recurs several times in Sketch
Books nos. 19 and 21. The theme of an
ocean liner anchored in port was employed
frequently by Morrice, notably in Port
d'Alger.[1]

[1]Oil on canvas, 63.5 x 81.2 cm, private
coll. Reproduced in MMFA, 1965,
no. 107.

Bibliographie
Bibliography

▼ **Sources manuscrites/Unpublished sources**

▽ **Dépôts d'archives/Archival documents**

Archives of American Art

Microfilm 885, Journal de Robert Henri
Journal commençant le 15 déc. 1896,
pp. 46, 47, 66, 72, 81, 83, 98, 124, 127,
130, 132, 133, 134, 135, 139, 143, 145,
262, 276.
Journal commençant le 3 janv. 1903,
pp. 17, 115, 167.
Journal du 1er janv. au 31 déc. 1906,
pp. 3, 4, 9, 17, 37, 121, 358.
Journal du 1er janv. au 31 déc. 1908,
pp. 161, 279, 358.
Journal du 2 juin 1924 au 8 juil. 1926,
pp. 23, 24.

Microfilm 886, Dossier Robert Henri.
Albums de coupures de journaux. «Art
in Philadelphia», *Mail & Express* (New
York), 23 avril 1903, p. 10. *North American*,
14 janv. 1904, p. 78. R.C. «Art in
Philadelphia», *New York Tribune*, 13
janv. 1901, pp. 93-94.

Archives de l'Art Gallery of Hamilton

Dossier James Wilson Morrice

**Archives de la Beaverbrook Art Gallery,
Fredericton**

Dossiers des oeuvres de James Wilson
Morrice

**Archives de la bibliothèque du Musée des
beaux-arts de Montréal**

Album de coupures de journaux

Art Association of Montreal. *Exhibition
Album*, no 2, 16 fév. 1889-oct. 1894,
p. 16. *Exhibition Album*, no 3,
6 mars 1895-17 avril 1902, pp. 106-107,
162-163, 218-219. *Exhibition Album*,
no 5, 12 avril 1902-28 nov. 1908, pp. 57,
62, 202, 252. *Exhibition Album*, no 6,
janv. 1909-déc. 1914, pp. 43-44, 89-90,
115-116, 143-144, 167-168, 211-212,
251-252, 290-291, 306-307, 326-327. *Exhibition
Album*, no 7, 24 avril 1915-avril
1924, p. 67. *Exhibition Album*, no 8,
avril 1925-nov. 1934, pp. 50-54, 272.

Lettre de James Wilson Morrice à Mme
Mac Dougall, janv. 1921. Lettre de Gérard
Kelly à Johnston, 6 mai 1966.

Liste des catalogues de vente d'oeuvres
canadiennes dans la collection de David
et Eleanore Morrice, 14 sept. 1982, 2 p.

Dossier W.R. Watson

Dossier James Wilson Morrice

**Archives de la conservation du Musée des
beaux-arts du Canada, Ottawa**

Album de photographies: 50 négatifs sur
verre d'oeuvres de James Wilson Morrice
exposées avant 1913; photographies
par Crevaux, Paris

Album de photographies: 10 photographies
d'oeuvres de James Wilson Morrice
par Wm Notman and Son Limited,
Montréal

Album de photographies de l'exposition
*James Wilson Morrice, R.C.A.
1865-1924: Memorial Exhibition*,
National Gallery of Canada, Ottawa,
1937

Album de photographies: *Seventy-Fourth
Annual Exhibition: Royal Canadian
Academy of Arts*, 27 nov. 1953-
10 janv. 1954

Lettres de Donald Buchanan à
McCurry, 17 fév. 1935; 28 avril [1935];
12 mai 1935

Lettre de Donald Buchanan à Brown,
[mai 1935]

Dossier Donald Buchanan. Lecture,
[1937]

Dossiers des collectionneurs d'oeuvres
de James Wilson Morrice

Ledgers and Inventory Books of the
Watson Art Galleries in Montreal,
1911-1958

Correspondance sur les tableaux de
guerre

Dossiers d'artistes

**Archives de la conservation du Musée des
beaux-arts de Montréal**

Cahier d'acquisition, 1915

**Archives de la Kitchener-Waterloo Art
Gallery**

Dossier des expositions

Archives de Janet J. Le Clair, Glen Gardner, N.J.

Henri Record Book. 1892, p. 250; 1896,
p. 18

Archives d'Odette Legendre, Montréal

Alfred Laliberté, «Artistes de mon
temps». Manuscrit, s. d.

**Archives d'Eugénie Prendergast, Westport,
Conn.**

Lettre de James Wilson Morrice à Charles
Prendergast, n. d.

Lettres de Maurice Prendergast à Charles
Prendergast, 31 juil. 1907; 6 mai
1907

**Archives photographiques Notman, Musée
McCord.**

Photos de la maison David Morrice

Archives publiques du Canada, Ottawa

MG26, H1 (C), vol. 202, 113090, mic.
C4394. Papiers Borden, Canadian War
Records Office

Section des photographies

Archives de la Queen's University, Kingston

Fonds Edmund Morris, coll. 2140,
boîte 1

Journal, 1886-1904, n. p., 1892, 1895,
1901

Correspondance, 1893-1913

**Archives du Rodman Hall Art Centre, St.
Catharines**

Liste des oeuvres et correspondance en
rapport avec l'exposition *James Wilson
Morrice (1865-1924). Paintings and Water
Colours of The Montreal Museum of
Fine Arts*, 11-27 nov. 1966

**Bibliothèque de l'Art Gallery of Ontario,
Edward P. Taylor Library, Toronto**

Dossier James Wilson Morrice

Correspondance de James Wilson Morrice
Lettres de James Wilson Morrice à Edmund
Morris, 12 janv. [1897]; [fév.
1897]; 26 mai [?]; 15 juin [?]; 28 juin [?];
14 sept. [?]; 15 déc. 1907; 21 fév. 1908;
22 fév. 1908; 5 avril 1908; 26 avril 1908;
[fév. 1909]; 14 sept. [1909]; 6 nov. 1909;
7 déc. 1909; 30 janv. [1910]; 14 fév.
[1910]; 20 mars 1910; 23 oct. [?]; 30 déc.
[?]; 9 janv. [1911]; 27 janv. [1911];
17 mars [?]; 12 fév. [1911].

Fonds Edmund Morris. Letterbook,
vol. 1
Lettres de James Wilson Morrice à Edmund
Morris, 1er juil. 1907; 2 avril
[1911]; 20 juin [1911]; 8 nov. 1911;
1er janv. 1912; jeudi [18 ou 25 janv.
1912]; 14 janv. 1912; 2 avril 1912;
1er nov. [1912]; 1er janv. 1913; 1er avril
[1913]; 11 avril 1913; 17 avril [1913].
Lettre de William Brymner à Edmund
Morris, 28 août 1902.
Lettre de William Brymner à Williamson,
8 fév. 1909.
Lettre de W. Hope à Edmund Morris,
janv. 1912.

Bibliothèque de l'Edmonton Art Gallery

Dossier James Wilson Morrice

**Bibliothèque du Musée des beaux-arts du
Canada, Ottawa**

Dossier d'artiste, James Wilson Morrice.
«Information form for the purpose of
making a record of Canadian artists and
their work», [1916], 1920.

Bibliothèque nationale du Québec, Montréal

MFF 149. Correspondance de John
Lyman
Lettre de John Lyman à Mme Lyman,
n. d.
Lettre de John Lyman à Pater, 18 janv.
[1907 ou 1908].
Lettres de John Lyman à son père, 26
mai 1909; 17 juin [1909]; 11 oct. [1909];
14 avril 1910; 20 mai 1910; 8 juin
[1918]; 11 mai [1919]; 8 juin [1919];
25 avril [1920]; 17 oct. 1926.
Lettre de John Lyman à Corinne,
29 nov. [1924].
Lettre de John Lyman père à John
Lyman fils, 16 mars 1922.

Boston Museum of Fine Arts

Prendergast Sketchbook. 1887-1904

**Centre de documentation du Musée du
Louvre, Paris**

Dossier James Wilson Morrice

**Centre de documentation du Musée d'Orsay,
Paris**

Dossier James Wilson Morrice

**Library of Congress, Manuscript Division,
Washington**

MNC 2796, Journal de Charles H. Fromuth,
Vol. 1, pp. 41-46, 75-76, 91-98,
122, 233-250, 412, 416-420. Vol. 2,
p. 805

S79-2243, Miscellaneous Manuscript of
the Collection Robert Henri, note s. d.,
League of American Artists

S79-35857, Fonds Joseph Pennell, boîte
232, International Society, 1904

S79-35857, Fonds Joseph Pennell, boîte
248, lettres de James Wilson Morrice à
Joseph Pennell, 12 sept. [?]; [sept. 1914];
26 sept. [1914]; 2 juin [?]; 1er juin
[1902]; 29 [? 1903]; 9 juil. 1904; 28 mai
[?]; 19 nov. [1914]

North York Public Library

Collection Canadiana, Collection Newton
MacTavish
Lettres de James Wilson Morrice à
Newton MacTavish, 24 mars [1909];
24 août [1909]; 7 nov. [1909]; 3 déc.
1909; fév. [1910]; 3 nov. 1910; 23 déc.
1910; 12 oct. [1911]; 4 fév. 1915; 23 fév.
1915; 26 mai [1915]; 25 août [1915];
13 sept. [1915]; 22 sept. [1915]; 23 déc.
1915.

**Yale University, Beinecke Rare Book and
Manuscript Library, New Haven, Conn.**

ZA. Correspondance de Robert Henri
Lettres de James Wilson Morrice à Robert
Henri, 6 juin [1896]; mardi [début
juil. 1896]; 10 juil. [1896]; dimanche
[juil. 1896]; 11 oct. 1900; 23 juin [1906].

Lettres de Robert Henri à sa famille,
2 août 1896; 19 sept. 1896; 20 juin 1898;
18 août 1898; 31 oct. 1898; nov. 1898:
28 nov. 1898; 6 déc. 1898; 16 déc. 1898;
Noël 1898; 26 déc. 1898; janv. 1899;
4 janv. 1899; 3 fév. 1899; 28 mars 1899;
1er mai 1899; 1er août 1899; 28 août 1899;
5 sept. 1899; 18 sept. 1899; 26 sept.
1899; 2 oct. 1899; 24 oct. 1899; 29 oct.
1899; 28 nov. 1899; 24 janv. 1900;
30 mars 1900; 26 avril 1900; 4 mai 1900;
10 mai 1900; 24 mai 1900; 1er juin 1900;
2 juin 1900; 8 juin 1900; 25 juil. 1900;
5 oct. 1908.
Lettre de Robert Henri à Linda, 7 mars
1902.
Lettre de Robert Henri à John Sloan,
5 nov. 1898.
Lettres d'Alexander Jamieson à Robert
Henri, 19 [?] 1897; 12 [?] 1897.

▽ **Mémoires de maîtrise/Master's degree theses**

DÉRY, Louise. «L'influence de la critique
d'art de John Lyman dans le milieu artistique
québécois. Mémoire de maîtrise.
Université Laval, Québec. 1982.
245 p.

DORAIS, Lucie. «James Wilson Morrice,
peintre canadien (1865-1924). Les années
de formation». Mémoire de maîtrise.
Université de Montréal. 1980.
xiv-385 p., ill.

SMITH McCREA, Rosalie. «James Wilson
Morrice and the Canadian press
1888-1916: His role in Canadian art».
Mémoire de maîtrise. Carleton University,
Ottawa. 1980. 160 p., ill.

SZYLINGER, Irene. «The watercolours by
James Wilson Morrice». Mémoire de
maîtrise. University of Toronto. 1983.
128 p.

▼ Sources imprimées/Published sources

▽ Livres/Books

ART GALLERY OF ONTARIO. *50th Anniversary*. Toronto, AGO. 1950. 36 p., ill.

ASSELIN, Hedwidge. *Inédits de John Lyman*. Montréal, Ministère des Affaires culturelles, Bibliothèque nationale du Québec. 1980. 243 p., 12 pl.

BARBEAU, Marius. *Québec, où survit l'ancienne France*. Québec, Garneau. 1937. P. 4, ill.

BARON, Wendy. *Miss Ethel Sands and Her Circle*. Londres, Peter Owen. 1977.

BELL, Clive. *Landmarks in Nineteenth-Century Painting*. Londres, Chatto & Windus. 1927. 214 p., ill., p. 211.

BÉNÉZIT, E. *Dictionnaire critique et documentaire des peintres, sculpteurs, dessinateurs et graveurs*. Réédition. Paris. Gründ. 1966. T. 6, p. 233.

BLANCHE, Jacques-Émile. *Portraits of a Lifetime*. Londres, J.M. Dent & Sons. 1937. 2 vol., ill.

BOULIZON, Guy. *Le paysage dans la peinture au Québec*. Montréal, Marcel Broquet. 1984. P. 82, ill.

BOURASSA, André-G. *Surréalisme et littérature québécoise*. Montréal, L'Étincelle. 1977. 375 p., ill.

BUCHANAN, Donald W. *James Wilson Morrice: A Biography*. Toronto, The Ryerson Press. 1936. 187 p., ill.

BUCHANAN, Donald W. (réd.). *Canadian Painters from Paul Kane to the Group of Seven*. Oxford et Londres, Phaidon Press. 1945. 25 p., 87 pl.

BUCHANAN, Donald W. *James Wilson Morrice*. Toronto, The Ryerson Press. 1947. 38 p., ill.

BUCHANAN, Donald W. *The Growth of Canadian Painting*. Londres et Toronto, Collins. 1950. 112 p., ill.

CHAUVIN, Jean. *Ateliers: études sur vingt-deux peintres et sculpteurs canadiens*. Montréal et New York, Les Éd. du Mercure et Louis Carrier & Co. 1928. 266 p., ill.

DAUBERVILLE, Jean et Henry DAUBERVILLE. *Bonnard. Catalogue raisonné de l'oeuvre peint*. Paris, Éd. J. et H. Bernheim Jeune. 1965-1974. 4 vol., ill.

DENIS, Maurice. *Théories 1890-1910. Du symbolisme et de Gauguin vers un nouvel ordre classique*. Paris, Rouard. 1920. 278 p.

DORAIS, Lucie. *J.W. Morrice*. Ottawa, Musée des beaux-arts du Canada. (À paraître en 1985.) 88 p., ill.

DUVAL, Paul. *Canadian Drawings and Prints*. Toronto, Burns & MacEachern. 1952. N. p., 100 pl.

DUVAL, Paul. *Canadian Water Colour Painting*. Toronto, Burns & MacEachern. 1954. N. p., 102 pl.

FARR, Dennis. *English Art, 1870-1940*. Vol. 11 de *The Oxford History of English Art*. Oxford, Oxford UP. 1978. 404 p., 120 pl.

GAGNIERS, Jean des. *Morrice*. Québec, Éd. du Pélican. 1971. Ill.

GALERIE NATIONALE DU CANADA/NATIONAL GALLERY OF CANADA. *A Portfolio of Canadian Paintings*. Toronto, Rous & Mann Press. 1950.

GUTTENBERG, A.Ch.V. *Early Canadian Art and Literature*. Vaduz, Liechtenstein, Europe Printing Establishment. [V. 1969]. 174 p.

HAMEL, Maurice. *Les Salons de 1901*. Paris et New York, Goupil & Cie. 1901. 102 p., ill.

HAMEL, Maurice. *Salons de 1902*. Paris et New York, Goupil & Cie. 1902. 87 p. ill.

HAMEL, Maurice et Arsène ALEXANDRE. *Salons de 1903*. Paris et New York, Goupil & Cie. 1903. 87 p., ill.

HAMEL, Maurice. *Salons de 1904*. Paris et New York, Goupil & Cie. 1904. Pp. 23-24, ill.

HAMEL, Maurice. *Salons de 1905*. Paris et New York, Goupil & Cie. 1905. 86 p., ill.

HARPER, John Russell. *Canadian Paintings in Hart House*. Toronto, Art Committee of Hart House, University of Toronto. 1955. 90 p., ill.

HARPER, John Russell. *La peinture au Canada. Des origines à nos jours*. Québec, Les Presses de l'Université Laval. 1969. 442 p., ill.

HARPER, John Russell. *Painting in Canada, A History*. Toronto, University of Toronto Press. 1977. 463 p., ill.

HOMER, William Innes et Violet ORGAN. *Robert Henri and his Circle*. Ithaca et Londres, Cornell UP. [1969]. xvii-308 p., 66 pl.

HOUSSER, F.B. *A Canadian Art Movement: The Story of the Group of Seven*. Toronto, Macmillan. 1926. 221 p., ill.

HUBBARD, R.H. (réd.). *An Anthology of Canadian Art*. Toronto, Oxford UP. 1960. 187 p., ill.

JOURDAIN, Frantz et Robert REY. *Le Salon d'automne*. Paris, Les Arts et le Livre. 1926. 93 p., ill.

JOYNER, Geoffrey (réd.). *Canadian Art at Auction 1975-1980: A Record of Sotheby Parke Bernet (Canada) Inc. Sales October 1975-May 1980*. Toronto, Sotheby Parke Bernet (Canada) Inc. 1980. 200 p., ill.

LAING, G. Blair. *Memoirs of an Art Dealer*. Toronto, McClelland & Stewart. 1979. 264 p., 65 pl.

LAING, G. Blair. *Memoirs of an Art Dealer 2*. Toronto, McClelland & Stewart. 1982. 213 p., 77 pl.

LAING, G. Blair. *Morrice: A Great Canadian Artist Rediscovered*. Toronto, McClelland & Stewart. 1984. 223 p., ill.

LEBLOND, Marius et Ary LEBLOND. *Peintres de races*. Bruxelles. 1909.

LETHÈVE, Jacques. *La vie quotidienne des artistes français au XIXe siècle*. Paris, Hachette. 1968. 246 p.

LORD, Barry. *The History of Painting in Canada: Towards a People's Art*. Toronto, NC Press. 1974. 253 p., ill.

LUDOVICI, A. *An Artist's Life in London and Paris (1870-1925)*. New York, Minton, Balch & Co. 1926.

LYMAN, John. *Morrice*. Montréal, L'Arbre. 1945. 37 p., 20 pl.

MacTAVISH, Newton. *The Fine Arts in Canada*. Réimpression (1re éd., 1925). Toronto, Macmillan. 1973. 181 p., ill.

MELLEN, Peter. *Landmarks of Canadian Art*. Toronto, McClelland & Stewart. 1978. 260 p., ill.

MUSÉE DES BEAUX-ARTS DE MONTRÉAL/THE MONTREAL MUSEUM OF FINE ARTS. *Rapport annuel 1978-1979/Annual Report 1978-1979*. Montréal, MBAM. 1979. 59 p., ill.

MUSÉE DES BEAUX-ARTS DE MONTRÉAL/THE MONTREAL MUSEUM OF FINE ARTS. *Rapport annuel 1981-1982/Annual Report 1981-1982*. Montréal, MBAM. 1983. 56 p., ill.

MUSÉE DU QUÉBEC. *Agenda 1982: Art du Québec*. [Québec], Musée du Québec et Éd. Élysée. [1982]. Ill.

OSTIGUY, Jean-René. *Un siècle de peinture canadienne, 1870-1970*. Québec, Les Presses de l'Université Laval. 1971. 206 p., ill.

PENNELL, Joseph. *The Adventures of an Illustrator*. Boston. 1925. 364 p., ill., index.

PEPPER, Kathleen Daly. *James Wilson Morrice*. Préface de A.Y. Jackson. Toronto et Vancouver, Clarke, Irwin & Co. 1966. 101 p., ill.

POUSSETTE-DART, Nathaniel. *Robert Henri*. New York, F.R. Stokes & Co. 1922.

REID, Dennis. *A Concise History of Canadian Painting*. Toronto, Oxford UP. 1973. 319 p., ill.

REID, Dennis. *Edwin H. Holgate*. Ottawa, Galerie nationale du Canada. 1976.

ROBERT, Guy. *La peinture au Québec depuis ses origines*. 2e édition. Sainte-Adèle, Iconia. 1980. 221 p., ill.

SLOAN, John. *New York Scene: From the Diaries, Notes and Correspondence, 1906-1913*. New York, Harper. 1965.

SNELGROVE, Gordon W. *The Mendel Collection, Saskatoon, Sask.* Saskatoon, Modern Press. 1955. 113 p., ill.

STEVENSON, O.J. *A People's Best*. Toronto, Musson Book. 1927. 266 p., ill.

UNIVERSITY OF MAINE. *Conference on Canadian-American Affairs, April 19-20, 1951*. (Arranged in cooperation with the Carnegie Endowment for International Peace. [Maine. 1951]. [4] p.

VAUXCELLES, Louis. *Salons de 1907*. Paris, Goupil & Cie. 1907. Pp. 29, 32.

WATSON, William R. *Retrospective: Recollections of a Montreal Art Dealer*. Toronto et Buffalo, University of Toronto Press. 1974. 77 p., 22 ill.

WICK, Peter A. *Maurice Prendergast: Water-color sketchbook, 1899*. Boston, Museum of Fine Arts et Cambridge, Harvard UP. 1960. 19 p., 96 ill.

The Year Book of Canadian Art 1913. Londres et Toronto, J.M. Dent & Sons. 1913. 291 p.

▽ Catalogues

ADAMSON, Jeremy. *The Hart House Collection of Canadian Paintings*. Toronto, University of Toronto Press. 1969. 120 p., ill.

ADDISON GALLERY OF AMERICAN ART, PHILLIPS ACADEMY. *The Prendergasts: Retrospective Exhibition of the Work of Maurice and Charles Prendergast*. Andover, Mass. 1938. 53 p., ill.

AGNES ETHERINGTON ART CENTRE. *William Brymner: aperçu rétrospectif de l'artiste/William Brymner: A Retrospective*. Réd. Janet Braide. Kingston, Ont., Queen's University. 1979.

AGNES ETHERINGTON ART CENTRE. *Maurice Cullen (1866-1934)*. Réd. Sylvia Antoniou. Kingston, Ont. 1982. 115 p., ill.

AGNES ETHERINGTON ART CENTRE. *Something Borrowed: Masterworks from Canadian Public Collections on Loan in Celebration of the 25th Anniversary of the Agnes Etherington Art Centre*. Réd. Dorothy Farr. Kingston, Ont. [1982]. 54 p., ill.

AGNES ETHERINGTON ART CENTRE. *Canadian Artists in Venice, 1830-1930*. Réd. David McTavish. Kingston, Ont. 18 fév.-1er avril 1984. 50 p., ill.

ALBANY INSTITUTE OF HISTORY AND ART. *Painting in Canada: A Selective Historical Survey*. Réd. John Davis Hatch, Jr. [Albany, N.Y.]. 10 janv.-10 mars 1946. 46 p., ill.

ART ASSOCIATION OF MONTREAL. *Catalogue of the Annual Spring Exhibition of Oil Paintings*. Montréal, AAM. 12 avril-4 mai 1889. P. 12.

ART ASSOCIATION OF MONTREAL. *Catalogue of the Annual Spring Exhibition of Oil Paintings*. Montréal, AAM. 20 avril-9 mai 1891.

ART ASSOCIATION OF MONTREAL. *Catalogue of the Annual Spring Exhibition of Oil Paintings*. Montréal, AAM. 18 avril-14 mai 1892. Pp. 13-26.

ART ASSOCIATION OF MONTREAL. *17th Annual Spring Exhibition of Oil Paintings*. Montréal, AAM. 1897. Pp. 12-27.

ART ASSOCIATION OF MONTREAL. *19th Annual Spring Exhibition of Oil Paintings*. Montréal, AAM. 16 mars-7 avril 1900. Pp. 11-29.

ART ASSOCIATION OF MONTREAL. *Catalogue of the Twenty-First Spring Exhibition.* Montréal, AAM. 12 mars-4 avril 1903. Pp. 11, 33.

ART ASSOCIATION OF MONTREAL. *Catalogue of the Works of Canadian Artists.* [Montréal, AAM]. 15 juin-15 sept. 1903. 8 p.

ART ASSOCIATION OF MONTREAL. *A Catalogue of the Twenty-Third Spring Exhibition.* Montréal, AAM. 23 mars-14 avril 1906. Pp. 13-39.

ART ASSOCIATION OF MONTREAL. *Catalogue of the Twenty-Fifth Spring Exhibition.* Montréal, AAM. 2-24 avril 1909. P. 20.

ART ASSOCIATION OF MONTREAL. *Catalogue of the Twenty-Sixth Spring Exhibition.* Montréal, AAM. 4-23 avril 1910. P. 21.

ART ASSOCIATION OF MONTREAL. *Catalogue of the Twenty-Seventh Spring Exhibition.* Montréal, AAM. 9 mars-1er avril 1911. P. 17.

ART ASSOCIATION OF MONTREAL. *Catalogue of the Twenty-Ninth Spring Exhibition.* Montréal, AAM. 14 mars-6 avril 1912. P. 21.

ART ASSOCIATION OF MONTREAL. *Catalogue of the Thirtieth Spring Exhibition.* Montréal, AAM. 26 mars-19 avril 1913. P. 21.

ART ASSOCIATION OF MONTREAL. *Summer Exhibition: Paintings, Water Colours and Pastels by Canadian Artists.* [Montréal, AAM. 9 juin-27 sept. 1913].

ART ASSOCIATION OF MONTREAL. *A Catalogue of the Thirty-First Spring Exhibition.* Montréal, AAM. 27 mars-18 avril 1914. P. 21.

ART ASSOCIATION OF MONTREAL. *A Catalogue of the Water Colours and Pastels on View in the Thirtieth Loan Exhibition.* [Montréal, AAM]. 23 fév.-14 mars 1914.

ART ASSOCIATION OF MONTREAL. *A Catalogue of the Thirty-Third Spring Exhibition.* Montréal, AAM. 24 mars-15 avril 1916. P. 17.

ART ASSOCIATION OF MONTREAL. *Memorial Exhibition of Paintings by the Late James W. Morrice, R.C.A..* Montréal, AAM. 16 janv.-15 fév. 1925. 10 p., ill.

ART ASSOCIATION OF MONTREAL. *Memorial Exhibition of Paintings and Bronzes from the Collection of the Late Francis J. Shepherd.* [Montréal, AAM. 1929].

ART ASSOCIATION OF MONTREAL. *Exhibition: A Selection from the Collection of Paintings of the Late Sir William Van Horne, K.C.M.G. (1843-1915).* [Montréal, AAM]. 1933.

ART ASSOCIATION OF MONTREAL. *Exhibition of Paintings from the Collection of Edward Black Greenshields.* [Montréal, AAM]. 1936.

ART ASSOCIATION OF MONTREAL. *Loan Exhibition of Nineteenth-Century Landscape Paintings.* Montréal, AAM. Fév. 1939. 14 p., 12 pl.

ART GALLERY. *Modern Paintings, Drawings and Etchings.* Leicester, Angleterre. Automne 1919.

ART GALLERY. *Exhibition Advanced of Art Arranged in Connection with the CAS and Private Owners.* Derby, Angleterre. Avril-juin 1920.

ART GALLERY AND MUSEUM. *Summer Exhibition. International Collection of Sculptors, Painters, and Gravers.* Burnley, Angleterre. 23 mai 1905.

ART GALLERY OF HAMILTON. *Inaugural Exhibition.* [Hamilton], Davis-Lisson. Déc. 1953-janv. 1954. N. p., 33 pl.

ART GALLERY OF HAMILTON. *50th Anniversary Exhibition.* Hamilton, Davis-Lisson. 3 oct.-1er nov. 1964. N. p., 36 pl.

ART GALLERY OF ONTARIO. *Catalogue of Inaugural Exhibition.* Toronto. 29 janv.-28 fév. 1926. 71 p., ill.

ART GALLERY OF ONTARIO. *Catalogue of a Loan Exhibition of Portraits.* [Toronto]. 7 oct.-6 nov. 1927. 32 p., ill.

ART GALLERY OF ONTARIO. *Exhibition of Paintings by James Wilson Morrice. Exhibition of Russian Icons.* [Toronto]. Mai 1932. N. p.

ART GALLERY OF ONTARIO. *Catalogue of the Portion of the Permanent Collection of Oil and Water Colour Paintings as Arranged for Exhibition.* [Toronto]. Été 1935]. 23 p., ill.

ART GALLERY OF ONTARIO. *Loan Exhibition of Paintings Celebrating the Opening of the Margaret Eaton Gallery and the East Gallery.* [Toronto]. 19 nov. 1935. 42 p., ill.

ART GALLERY OF ONTARIO. *Accessions 1935-1937.* Toronto, AGO. S. d. N. p., ill.

ART GALLERY OF ONTARIO. *Comparisons.* [Toronto]. 11 janv.-3 fév. 1957. 27 p.

ART GALLERY OF ONTARIO. *Painting and Sculpture: Illustrations of Selected Paintings and Sculpture from the Collection.* Toronto, AGO. 1959. 95 p., ill.

ART GALLERY OF ONTARIO. *The Canadian Collection.* Toronto, McGraw-Hill. 1970. 603 p., ill.

ART GALLERY OF ONTARIO. *Impressionism in Canada 1895-1935.* Réd. Joan Murray. (Exposition à Vancouver, The Vancouver Art Gallery, 16 janv.-24 fév. 1974; Edmonton, The Edmonton Art Gallery, 8 mars-21 avril 1974; Saskatoon, Saskatoon Gallery and Conservatory Corporation, 4 mai-10 juin 1974; Charlottetown, Confederation Art Gallery and Museum, 22 juin-1er sept. 1974; Oshawa, The Robert McLaughlin Gallery, 19 sept.-3 nov. 1974; Toronto, Art Gallery of Ontario, 17 nov. 1974-5 janv. 1975.) Toronto, AGO. 1974. 152 p., 3 fig., 122 pl.

Art Handbook: Sculpture, Architecture, Painting. Official Handbook of Architecture and Sculpture and Art Catalogue to the Pan-American Exposition. Buffalo, David Gray. 1er mai-1er nov. 1901. Pp. 93, 95.

THE ART INSTITUTE OF CHICAGO. *Painting by Canadian Painters.* [Chicago]. 4 avril-1er mai 1919. P. 8.

THE ART INSTITUTE OF CHICAGO. *A Group of Foreign Paintings from the Carnegie Institute International Exhibition.* [Chicago]. 27 juil.-15 sept. 1920. No 82.

THE ART INSTITUTE OF ONTARIO. *Circulating Exhibition Catalogue.* [Thornhill]. 1964. v-42 p., p. 5.

THE ARTS CLUB. *Catalogue of Paintings by J.W. Morrice, R.C.A.* Montréal. 12 mars 1914.

BEAVERBROOK ART GALLERY. *Paintings.* Fredericton, University Press of New Brunswick. 1959. 71 p., 68 pl.

BERGMANS et BROUWER. *Paris Salon: A Catalogue of Books, Prints & Contemporary Sources.* Beaufort-en-Vallée, France, Bergmans & Brouwer. 1983. 80 p., ill.

BERRY-HILL, Henry et Sydney BERRY-HILL. *Ernest Lawdon: American Impressionist.* Leigh-on-Sea, Angleterre, F. Lewis. 1958. 66 p.

LA BIENNALE DI VENEZIA. *29 Biennale Internazionale d'Arte.* Venezia, La Biennale di Venezia. 1958. 407 p. 199 pl., pp. 221-223.

THE BOSTON ART CLUB. *Catalogue of the American Exhibition of the International Society of Sculptors, Painters, and Gravers of London.* Boston, 1904. 29 p.

The British Empire Exhibition (1924). (Exposition au Palace of Arts.) Londres, Fleetway Press. 1924. 126 p.

The British Empire Exhibition (1925). (Exposition au Palace of Arts.) Londres, Fleetway Press. [1925]. 104 p.

The British Empire Exhibition. Canadian Section of Fine Arts. Londres, Fleetway Press. 1924. 35 p.

The British Empire Exhibition. Canadian Section of Fine Arts. Londres, Fleetway Press. 1925. 23 p.

BROOKLYN MUSEUM OF ART. *The Eight.* Brooklyn, Brooklyn Museum of Art. 24 nov. 1943-16 janv. 1944. 39 p., ill.

THE BUFFALO FINE ARTS ACADEMY. *Catalogue of an Exhibition of Works by the Members of the «Société des peintres et sculpteurs» (Formerly The Société nouvelle de Paris).* Buffalo, Albright Art Gallery. 16 nov.-26 déc. 1911. 88 p., ill.

THE BUFFALO FINE ARTS ACADEMY. *Catalogue of a Collection of Foreign Paintings from the Carnegie Institute International Exhibition, Supplemented by Other Foreign Works, and a Group of Recent Paintings.* Buffalo, N.Y., Albright Art Gallery. 10-31 oct. 1920. P. 9.

THE BUFFALO FINE ARTS ACADEMY. *Catalogue of a Group of Paintings from the Foreign Section of Carnegie International Exhibition.* Buffalo, N.Y., Albright Art Gallery. 27 oct.-23 nov. 1923. P. 5.

CANADIAN ART CLUB. *First Annual Exhibition.* [Toronto, CAC]. 4-17 fév. 1908. N. p.

CANADIAN ART CLUB. *Second Annual Exhibition.* [Toronto, CAC]. 1er-20 mars 1909. N. p., ill.

CANADIAN ART CLUB. *Third Annual Exhibition.* Toronto, CAC. 7-27 janv. 1910. N. p., ill.

CANADIAN ART CLUB. *Catalogue of Pictures and Sculpture by Members of the Canadian Art Club.* (Exposition à Montréal, 14 fév.-12 mars.) CAC. 1910. N. p., ill.

CANADIAN ART CLUB. *Fourth Annual Exhibition.* Toronto, CAC. 3-25 mars 1911. N. p., ill.

CANADIAN ART CLUB. *Fifth Annual Exhibition.* Toronto, CAC. 8-27 fév. 1912. N. p., ill.

CANADIAN ART CLUB. *Sixth Annual Exhibition.* Toronto, CAC. 9-31 mai 1913. N. p., ill.

CANADIAN ART CLUB. *Seventh Annual Exhibition.* Toronto, CAC. 1er-30 mai 1914. N. p., ill.

CANADIAN ART CLUB. *Eighth Annual Exhibition.* Toronto, CAC. 7-30 oct. 1915. N. p., ill.

CANADIAN CANCER SOCIETY. *A Tribute to Women.* [Toronto. 24 août-10 sept. 1960. 17 p.], ill.

CANADIAN DEPARTMENT OF FINE ARTS. *World's Columbian Exposition. Catalogue of Paintings.* (Exposition à Chicago.) Toronto. 1893. 16 p.

CANADIAN NATIONAL EXHIBITION et ONTARIO SOCIETY OF ARTISTS. *Catalogue of Department of Fine Arts.* Toronto, 30 août-13 sept. 1909.

CANADIAN NATIONAL EXHIBITION. *Catalogue of Department of Fine Arts.* Toronto, 1911.

CANADIAN NATIONAL EXHIBITION. *Catalogue: Canadian Painting and Sculpture, Owned by Canadians.* [Toronto]. 27 août-11 sept. 1948. 24 p.

CARNEGIE INSTITUTE. *Catalogue of the Eighth Annual Exhibition.* Pittsburgh, Carnegie Institute. 5 nov. 1903-1er janv. 1904.

CARNEGIE INSTITUTE. *Catalogue of the Tenth Annual Exhibition.* Pittsburgh, Carnegie Institute. 2 nov. 1905-1er janv. 1906.

CARNEGIE INSTITUTE. *Catalogue of the Eleventh Annual Exhibition.* Pittsburgh, Carnegie Institute. 11 avril-13 juin 1907.

CARNEGIE INSTITUTE. *Catalogue of the Twelfth Annual Exhibition.* [Pittsburgh, Carnegie Institute]. 30 avril-30 juin 1908.

CARNEGIE INSTITUTE. *Catalogue of the Fourteenth Annual Exhibition.* [Pittsburgh, Carnegie Institute]. 2 mai-30 juin 1910.

CARNEGIE INSTITUTE. *Catalogue of the Fifteenth Annual Exhibition.* [Pittsburgh, Carnegie Institute]. 27 avril-30 juin 1911.

CARNEGIE INSTITUTE. *Catalogue of the Sixteenth Annual Exhibition.* [Pittsburgh, Carnegie Institute]. 25 avril-30 juin 1912.

CARNEGIE INSTITUTE. *Catalogue of the Eighteenth Annual Exhibition.* [Pittsburgh, Carnegie Institute]. 30 avril-30 juin 1914.

CARNEGIE INSTITUTE. *Catalogue of the Nineteenth Annual International Exhibition of Paintings.* [Pittsburgh, Carnegie Institute]. 29 avril-30 juin 1920.

CARNEGIE INSTITUTE. *Catalogue: Twentieth Annual International Exhibition of Paintings.* [Pittsburgh, Carnegie Institute]. 28 avril-30 juin 1921.

CARNEGIE INSTITUTE. *Catalogue of the Twenty-First Annual International Exhibition of Paintings.* [Pittsburgh, Carnegie Institute]. 27 avril-15 juin 1922.

CARNEGIE INSTITUTE. *Catalogue: Twenty-Second Annual International Exhibition of Paintings.* [Pittsburgh, Carnegie Institute]. 26 avril-17 juin 1923.

Catalogue of an Exhibition of the Works of Modern French Artists. Brighton, Angleterre. 10 juin-31 août 1910. P. 19.

Catalogue of a Valuable Collection of Oil Paintings Comprising Works by Eminent Modern Artists to Be Sold at Public Auction for the Account of the Watson Art Galleries. [Montréal]. S. d. P. 22, n° 70a.

Catalogue of the Sixty-Fourth Annual Exhibition of the Ontario Society of Artists. Canadian Paintings Collection of Mr. and Mrs. R.S. McLaughlin, Oshawa. [Toronto. 1936]. 20 p., ill.

Catalogue of the Summer Exhibition of Oil Paintings and Water Colours at the Goupil Gallery. 1914.

CHAMOT, Mary, Dennis FARR et Martin BUTLIN. *Tate Gallery Catalogues: The Modern British Paintings, Drawings and Sculpture.* Londres, The Oldbourne Press. 1964. Vol. 2, 811 p., 58 pl.

THE CITY ART MUSEUM. *An Exhibition of Paintings and Drawings and Sculpture by the Members of the «Société des peintres et des sculpteurs» (Formerly The Société nouvelle).* [St. Louis. 1912]. Pp. 55-56.

THE CITY ART MUSEUM. *Exhibition of Paintings by Canadian Artists.* St. Louis. Nov. 1918. Nos 25, 26.

CITY OF MANCHESTER ART GALLERY. *The International Society of Sculptors, Painters and Gravers' Exhibition.* Manchester, Angleterre. 31 mars-6 mai 1905.

COLUMBIA UNIVERSITY, DEPARTMENT OF ART HISTORY AND ARCHAEOLOGY et PHILADELPHIA MUSEUM OF ART. *From Realism to Symbolism: Whistler and his World.* (Exposition à New York, Wildenstein, 4 mars-3 avril 1971; Philadelphie, Philadelphia Museum of Art, 15 avril-23 mai 1971.) New York, Columbia University. 1971. 74 p., ill.

COMMISSION DES BEAUX-ARTS DU CANADA et DÉPARTEMENT DES ÉCOLES ÉTRANGÈRES DU MUSÉE NATIONAL DU LUXEMBOURG. *Exposition d'art canadien.* (Exposition à Paris, Musée du Jeu de paume, 10 avril-10 mai 1927.) Paris-Vanves, Kapp. 1927. 41 p., 26 pl.

CONFEDERATION ART GALLERY AND MUSEUM. *The Poole Collection: An Exhibition of Canadian Paintings from Krieghoff to Riopelle.* Charlottetown. 1er juin-6 sept. 1965. N. p., ill.

CONSEIL DES ARTS DU CANADA. *OKanada.* Ottawa, Conseil des Arts et Berlin, Akademie der Künste. 1982. 477 p., ill.

CONSEIL DU PORT DE MONTRÉAL, VILLE DE MONTRÉAL et CONSEIL DES PORTS NATIONAUX. *Montréal ville portuaire, 1860-1964/ Montreal, Harbour City, 1860-1964.* (Exposition à Montréal, Musée des beaux-arts, 5-28 juin 1964.) [Montréal. 1964]. 14 p.

CONTEMPORARY ART SOCIETY. *Exhibition of Paintings and Drawings.* Londres. Juin-juil. 1923.

CORPORATION ART GALLERY. *Exhibition of the International Society of Sculptors, Painters, and Gravers.* Bradford, Angleterre. 1905.

CORPORATION ART GALLERY. *Exhibition of Canadian Art. (The Canadian Section of Fine Arts from the British Empire Exhibition, 1925).* Bury, Angleterre. Mars 1926.

CORPORATION ART GALLERY. *Exhibition of Canadian Art. (The Canadian Section of Fine Arts from the British Empire Exhibition, 1925).* Rochdale, Angleterre. 1er-29 mai 1926.

CORPORATION ART GALLERY. *Exhibition of Canadian Art. (The Canadian Section of Fine Arts from the British Empire Exhibition, 1925).* Oldham, Angleterre. 12 juin-10 juil. 1926.

DELAWARE ART MUSEUM. *Robert Henri: Painter.* Wilmington, Delaware Art Museum. 4 mai-24 juin 1984. 174 p., ill.

DISSARD, Paul. *Le Musée de Lyon: les peintures.* Paris, Henri Laurens. 1912. 235 p., ill.

ELSIE PERRIN WILLIAMS MEMORIAL PUBLIC LIBRARY & ART MUSEUM. *Milestones of Canadian Art: A Retrospective Exhibition of Canadian Art from Paul Kane and Kreighoff to the Contemporary Painters.* [London, Ont. Janv. 1942. 4 p.]

The Ernest E. Poole Foundation Collection: An Exhibition of Canadian Painting. (Exposition à Edmonton, The Northern Alberta Jubilee Auditorium, 24 avril-6 mai 1966.) N. p., ill.

FINE ART GALLERY. *Provincial Exhibition.* New Westminster, C.-B. 1922. N° 2.

FRASER BROS. LTD. *Notable Art Auction by Order of W. Scott & Sons.* Montréal. 1939.

GALERIE BRUNNER. *Quatrième exposition de la Société des peintres et graveurs de Paris.* Paris. 2-24 déc. 1912. P. 19.

GALERIE NATIONALE DU CANADA/NATIONAL GALLERY OF CANADA. *Special Exhibition of Canadian Art.* Ottawa, GNC. 21 janv.-28 fév. 1926. P. 16.

GALERIE NATIONALE DU CANADA/NATIONAL GALLERY OF CANADA. *Special Exhibition of Canadian Art.* (Imperial Economic Conference.) Ottawa, GNC. 1932. 8 p.

GALERIE NATIONALE DU CANADA/NATIONAL GALLERY OF CANADA. *James Wilson Morrice, R.C.A., 1865-1924. Memorial Exhibition.* (Exposition à Ottawa, National Gallery of Canada; Toronto, Art Gallery of Toronto; Montréal, Art Association of Montreal.) Ottawa, GNC. 1937. 16 p., 16 pl.

GALERIE NATIONALE DU CANADA/NATIONAL GALLERY OF CANADA. *A Century of Canadian Art.* (Exposition à Londres, Tate Gallery.) Londres, Harrison & Sons. [1938]. P. 25.

GALERIE NATIONALE DU CANADA/NATIONAL GALLERY OF CANADA. *An Exhibition of Contemporary Painting in the United States.* (Exposition à Ottawa, National Gallery of Canada, janv.; Toronto, Art Gallery of Toronto, fév.; Montréal, Art Association of Montreal.) [1940]. 16 p., ill.

GALERIE NATIONALE DU CANADA/NATIONAL GALLERY OF CANADA. *Le développement de la peinture au Canada 1665-1945/The Development of Painting in Canada 1665-1945.* (Exposition à Toronto, AGO, janv. 1945; Montréal, AAM, fév. 1945; Ottawa, GNC, mars 1945; Québec, Musée de la Province de Québec, avril 1945.) Ottawa, [GNC. 1945]. P. 57, ill.

GALERIE NATIONALE DU CANADA/NATIONAL GALLERY OF CANADA. *Paintings from the Collection of John A. MacAuley.* Ottawa, GNC. 1954. 16 p., ill.

GALERIE NATIONALE DU CANADA/NATIONAL GALLERY OF CANADA. *L'évolution de l'art au Canada/Development of Canadian Art.* Réd. R.H. Hubbard. Ottawa, GNC. 1963.

GALERIE NATIONALE DU CANADA/NATIONAL GALLERY OF CANADA. *La peinture canadienne 1850-1950/Canadian Painting 1850-1950.* Réd. Clare Bice. (Exposition à Windsor, 8 janv.-12 fév. 1967; London, 17 fév.-26 mars 1967; Hamilton, 1er avril-7 mai 1967; Kingston, 12 mai-10 juin 1967; Stratford, 16 juin-30 juil. 1967; Saskatoon, 9 août-9 sept. 1967; Edmonton, 15 sept.-10 oct. 1967; Victoria, 20 oct.-18 nov. 1967; Charlottetown, 30 nov.-30 déc. 1967; Saint-Jean, N.-B., 15 janv.-15 fév. 1968; Fredericton, fév. 1968; Québec, 15 mars-14 avril 1968.) Ottawa, [GNC, 1967]. 32 p., ill.

GALERIE NATIONALE DU CANADA/NATIONAL GALLERY OF CANADA. *Trois cents ans d'art canadien/Three Hundred Years of Canadian Art.* Réd. R.H. Hubbard et J.-R. Ostiguy. (Exposition à Ottawa, Galerie nationale du Canada, [12 mai-17 sept. 1967]; Toronto, Art Gallery of Ontario, oct.-nov. 1967].) Ottawa, GNC. 1967. 254 p., ill.

GALERIE NATIONALE DU CANADA/NATIONAL GALLERY OF CANADA. *Legs Vincent Massey: peintures canadiennes/Vincent Massey Bequest: The Canadian Paintings.* Réd. R.H. Hubbard. Ottawa, GNC. 20 sept.-20 oct. 1968. 59 p., ill.

GALERIE NATIONALE DU CANADA/NATIONAL GALLERY OF CANADA. *Portraits anciens du Canada/Early Canadian Portraits.* Ottawa, GNC. 1969. 12 p., ill.

GALERIE NATIONALE DU CANADA/NATIONAL GALLERY OF CANADA. *La collection M. et Mme Jules Loeb/The Mr. and Mrs. Jules Loeb Collection.* Réd. Pierre Théberge. (Exposition à Montréal, Sir George Williams College, 1er-30 sept. 1970; Ottawa, Galerie nationale du Canada, 15 oct.-15 nov. 1970; Winnipeg, Winnipeg Art Gallery, 15 janv.-15 fév. 1971; Vancouver, University of British Columbia, 1er-31 mars 1971; Saskatoon, Mendel Art Gallery, 15 avril-15 mai 1971; Windsor, The Art Gallery of Windsor, 1er-30 juin 1971; Fredericton, Beaverbrook Art Gallery, 1er-30 sept. 1971.) Ottawa, GNC. 1970. N. p., ill.

GALERIE NATIONALE DU CANADA/NATIONAL GALLERY OF CANADA. *Collection Maurice et Andrée Corbeil/Maurice and Andrée Corbeil Collection.* Ottawa, GNC. 1973.

GALERIE NATIONALE DU CANADA/NATIONAL GALLERY OF CANADA. *Peinture canadienne du XXe siècle/Twentieth-Century Canadian Painting.* (Exposition à Tokyo, 9 juil.-2 août 1981; Sapporo, 29 août-20 sept. 1981; Oita, 1er-28 oct. 1981.) Ottawa, GNC. 1981. P. 137, ill.

GALERIE NATIONALE DU CANADA/NATIONAL GALLERY OF CANADA. *Les esthétiques modernes au Québec de 1916 à 1946.* Réd. Jean-René Ostiguy. Ottawa, GNC. 1982. 168 p., ill.

GALERIE WILLIAM SCOTT & SONS. *Catalogue of a Collection of Highclass Oil Paintings & Water-Colour Drawings.* Montréal. 1888. 24 p.

GALERIE WILLIAM SCOTT & SONS. *James Wilson Morrice: Exhibition of Paintings.* Montréal. 2-23 avril 1932. N. p.

GALERIES GEORGES PETIT. *Exposition de peintres et de sculpteurs.* Paris. 1908.

GALERIES GEORGES PETIT. *Exposition de peintres et de sculpteurs.* Paris. 1909.

GALERIES GEORGES PETIT. *Exposition de peintres et de sculpteurs.* Paris. 1911.

GALERIES GEORGES PETIT. *Troisième exposition de la Société des peintres et graveurs de Paris.* Paris. 28 oct.-12 nov. 1911. P. 18.

GALERIES GEORGES PETIT. *Exposition de la Société nouvelle.* Paris. 1913.

GALERIES GEORGES PETIT. *Exposition de la Société nouvelle.* Paris. 1914.

GALERIES SIMONSON. *Catalogue des tableaux et études par James Wilson Morrice.* Préface d'Armand Dayot. Paris, Ch. Brande. 9-23 janv. 1926. 11 p., ill.

GOUPIL GALLERY. *Summer Exhibition of Oil Paintings and Watercolours.* [Londres]. Juin-juil. 1914. 1 p.

GOUPIL GALLERY. *Catalogue of the 1914 Autumn Exhibition of Oil Paintings, Watercolours, etc..* [Londres]. 1914. 1 p.

The Goupil Gallery Salon. [Londres]. 1906.
The Goupil Gallery Salon. [Londres]. 1908.
The Goupil Gallery Salon. [Londres]. 1912.
The Goupil Gallery Salon. [Londres]. 1913.
The Goupil Gallery Salon. [Londres]. 1920.
The Goupil Gallery Salon. [Londres]. 1921.
The Goupil Gallery Salon. [Londres]. 1922.
The Goupil Gallery Salon. [Londres]. 1923.

GREEN, Eleanor. *Maurice Prendergast: Art of Impulse and Color.* College Park, University of Maryland. 1976.

A Heritage of Canadian Art, The McMichael Collection. Toronto et Vancouver, Clarke, Irwin & Co. 1976. 198 p., ill.

HILL, Charles. *À la découverte des collections: James Wilson Morrice (1865-1924).* Ottawa, GNC. 1977.

HUBBARD, R.H. *Arte Canadiense.* (Exposition à Mexico, Museo Nacional de Arte Moderno, Instituto Nacional de Bellas Artes, nov. 1960-[avril 1961].) [1960]. N. p., ill.

HUBBARD, R.H. *Peintres du Québec: collection Maurice et Andrée Corbeil.* (Exposition à Montréal, MBAM, 30 mars-29 avril 1973; Ottawa, GNC, 11 mai-10 juin 1973.) Ottawa, Galerie nationale du Canada. 1973. 212 p., ill.

HUBBARD, R.H. *The Artist and the Land: Canadian Landscape Painting 1670-1930.* (Exposition à Madison, University of Wisconsin; Hanover, Darmouth College; Austin, University of Texas.) Madison, University of Wisconsin Press. 1973. 196 p., ill.

THE INTERNATIONAL SOCIETY OF SCULPTORS, PAINTERS & GRAVERS. *A Catalogue of the Pictures, Drawings, Prints and Sculpture at the Third Exhibition of the International Society of Sculptors, Painters & Gravers.* Londres, The Printing Arts Co. 7 oct.-10 déc. 1901.

THE INTERNATIONAL SOCIETY OF SCULPTORS, PAINTERS & GRAVERS. *A Catalogue of the Pictures, Drawings, Prints and Sculpture at the Fourth Exhibition of the International Society of Sculptors, Painters & Gravers.* Londres, Carl Hentschel Ltd. Janv.-fév.-mars 1904.

THE INTERNATIONAL SOCIETY OF SCULPTORS, PAINTERS & GRAVERS. *A Catalogue of the Pictures, Drawings, Prints and Sculpture at the Fifth Exhibition of the International Society of Sculptors, Painters & Gravers.* Londres, Carl Hentschel Ltd. Janv.-fév. 1905.

THE INTERNATIONAL SOCIETY OF SCULPTORS, PAINTERS & GRAVERS. *A Catalogue of the Pictures and Sculpture in the Sixth Exhibition of the International Society of Sculptors, Painters & Gravers.* Londres, Ballantyne & Co. Ltd. Janv.-fév. 1906.

THE INTERNATIONAL SOCIETY OF SCULPTORS, PAINTERS & GRAVERS. *A Catalogue of the Pictures, Drawings, Prints & Sculpture in the Seventh Exhibition of the International Society of Sculptors, Painters & Gravers.* Londres, Ballantyne & Co. Ltd. Janv.-fév.-mars 1907.

THE INTERNATIONAL SOCIETY OF SCULPTORS, PAINTERS & GRAVERS. *A Catalogue of the Pictures, Drawings, Prints & Sculpture in the Eighth Exhibition of the International Society of Sculptors, Painters & Gravers.* Londres, Ballantyne & Co. Ltd. Janv.-fév. 1908.

THE INTERNATIONAL SOCIETY OF SCULPTORS, PAINTERS & GRAVERS. *A Catalogue of the Pictures, Drawings, Prints & Sculpture in the Ninth Exhibition of the International Society of Sculptors, Painters & Gravers.* Londres, Ballantyne & Co. Ltd. Janv.-fév. 1909.

THE INTERNATIONAL SOCIETY OF SCULPTORS, PAINTERS & GRAVERS. *A Catalogue of the Pictures, Drawings, Prints & Sculpture in the Tenth Exhibition of the International Society of Sculptors, Painters & Gravers.* Londres, Ballantyne & Co. Ltd. 1er avril-15 mai 1910.

THE INTERNATIONAL SOCIETY OF SCULPTORS, PAINTERS & GRAVERS. *Catalogue of the Eleventh Exhibition.* [Londres. 8 avril-27 mai 1911].

THE INTERNATIONAL SOCIETY OF SCULPTORS, PAINTERS & GRAVERS. *Catalogue of the Spring Exhibition.* [Londres], William Clowes & Sons. 23 mai-11 juin 1913.

THE INTERNATIONAL SOCIETY OF SCULPTORS, PAINTERS & GRAVERS. *Catalogue of the Spring Exhibition.* [Londres], William Clowes & Sons. 1914.

JENKNER, Ingrid. *The Ontario Heritage Foundation Stewart & Letty Bennett Collection.* Guelph, Macdonald Steward Art Centre. 1984. 31 p., ill.

KENNEDY, Katharine. *Lauréats 1908-1965: Salons de printemps.* Montréal, MBAM. 1967. N. p.

KIEHL, David W. «Monotypes in America in the Nineteenth and Early Twentieth Centuries». *The Painterly Print: Monotypes from the Seventeenth to the Twentieth Century.* New York, The Metropolitan Museum of Art. 1980. Pp. 40-48.

KITCHENER-WATERLOO ART GALLERY. *Canadian Treasures: 25 Artists, 25 Paintings, 25 Years.* The Kitchener-Waterloo Art Gallery. 8 oct.-1er nov. 1981. Pp. 12-13, ill.

LAING GALLERIES. *A Loan Exhibition: One Hundred Years of Canadian Painting.* [Toronto]. 27 janv.-8 fév. 1959. 31 p., ill.

LAMB, Robert J. *James Kerr-Lawson: A Canadian Abroad.* Windsor, Art Gallery of Windsor. 1983. 89 p., ill.

LANGDALE, Cecily. *Charles Conder, Robert Henri, James Morrice, Maurice Prendergast: The Formative Years, Paris 1890s.* New York, Davis & Long Co. 13-31 mai 1975.

LA LIBRE ESTHÉTIQUE. *Catalogue de la Septième Exposition.* Bruxelles. 1er-31 mars 1900.

LA LIBRE ESTHÉTIQUE. *Catalogue de la Neuvième Exposition.* Bruxelles. 27 fév.-31 mars 1902.

LA LIBRE ESTHÉTIQUE. *Catalogue de la Douzième Exposition.* Bruxelles. 21 fév.-23 mars 1905.

LA LIBRE ESTHÉTIQUE. *Catalogue de la Quinzième Exposition. Salon jubilaire.* Bruxelles. 1er mars-5 avril 1908. P. 13.

LONDON PUBLIC LIBRARY AND ART MUSEUM. *The Face of Early Canada: Milestones of Canadian Painting.* London, Ont. Fév.-avril 1961. N. p.

LONDON PUBLIC LIBRARY AND ART MUSEUM. *Paintings and Sculpture in the Permanent Collection.* London, Ont. 1964. 39 p., ill.

LONDON PUBLIC LIBRARY AND ART MUSEUM. *Canadian Impressionists 1895-1965.* London, Ont. 7 avril-2 mai 1965. [4] p.

LONDON PUBLIC LIBRARY AND ART MUSEUM. *Paintings and Sculpture in the Permanent Collection.* London, Ont. 1968. 42 p.

LONDON PUBLIC LIBRARY AND ART MUSEUM. *Paintings and Sculpture in the Permanent Collection.* London, Ont. 1971. 49 p.

MALKIN, Peter. *James Wilson Morrice 1865-1924.* (Exposition à Vancouver, Vancouver Art Gallery, 3 juin-3 juil. 1977.) [Vancouver. 1977]. [6] p.

MARTIN-MÉRY, Gilberte. *L'art au Canada.* Bordeaux. 1962. 176 p., ill.

MC MANN, Evelyn de Rostaing. *Royal Canadian Academy of Arts/Académie royale des Arts du Canada. Exhibitions and Members 1880-1979.* Toronto, Buffalo et London, University of Toronto Press. 1981. 448 p., pp. 291-292.

MELLORS FINE ARTS GALLERIES. *James Wilson Morrice: Exhibition of Paintings.* [Toronto]. 7-30 avril 1934. N. p.

MENDEL ART GALLERY AND CIVIC CONSERVATORY. *The Mendel Collection: Opening Exhibition.* Saskatoon. 16 oct.-13 nov. 1964. Ill. 5, 6.

MOORE COLLEGE OF ART GALLERY. *John Sloan, Robert Henri: Their Philadelphia Years, 1886-1904.* Philadelphie. 1er oct.-12 nov. 1975.

MUSÉE D'ART CONTEMPORAIN. *Panorama de la peinture au Québec 1940-1966.* Montréal, MAC. Mai-août 1967. 120 p., ill.

MUSÉE DE L'ERMITAGE. [Peinture de l'Europe occidentale]. Leningrad. 1981. Vol. II, p. 307, ill.

MUSÉE DES BEAUX-ARTS DE MONTRÉAL/THE MONTREAL MUSEUM OF FINE ARTS. *Catalogue of Paintings.* Réd. John H. Steegman. Montréal, MBAM. 1960. 123 p.

MUSÉE DES BEAUX-ARTS DE MONTRÉAL/THE MONTREAL MUSEUM OF FINE ARTS. *Onze artistes à Montréal 1860-1960/Eleven Artists in Montreal 1860-1960.* Réd. Evan H. Turner. Montréal, MBAM. 8 sept.-2 oct. 1960. N. p., ill.

MUSÉE DES BEAUX-ARTS DE MONTRÉAL/THE MONTREAL MUSEUM OF FINE ARTS. *James Wilson Morrice (1865-1924).* Réd. William R.M. Johnston. (Exposition à Montréal, Musée des beaux-arts, 30 sept.-31 oct. 1965; Ottawa, Galerie nationale du Canada, 12 nov.-5 déc. 1965.) [Montréal, MBAM. 1965]. 83 p., ill.

MUSÉE DES BEAUX-ARTS DE MONTRÉAL/THE MONTREAL MUSEUM OF FINE ARTS. *Masterpieces from Montreal: Selected Paintings from the Collection of the Montreal Museum of Fine Arts.* Réd. D.G. Carter, E.P. Lawson et W.R. Johnston. (Exposition à The John and Mable Ringling Museum of Art, 10 janv.-13 fév. 1966; Albright Knox Art Gallery, 15 mars-21 avril 1966; Rochester Memorial Art Gallery, 6 mai-25 juin 1966; The North Carolina Museum of Art, 9 juil.-21 août 1966; Philadelphia Museum of Art, 15 sept.-23 oct. 1966; The Columbus Gallery of Fine Arts, 10 nov.-26 déc. 1966; Museum of Art, Carnegie Institute, 24 janv.-5 mars 1967.) [1966]. 39 p., 102 pl.

MUSÉE DES BEAUX-ARTS DE MONTRÉAL/THE MONTREAL MUSEUM OF FINE ARTS. *Chez Arthur et Caillou la pierre/From Macamic to Montreal.* Réd. Germain Lefebvre. (Exposition à Montréal, Terre des Hommes, 20 juin-2 sept. 1974.) Montréal, MBAM. [1974]. 40 p., ill.

MUSÉE DES BEAUX-ARTS DE MONTRÉAL/THE MONTREAL MUSEUM OF FINE ARTS. *J.W. Morrice: la collection du Musée des beaux-arts de Montréal/J.W. Morrice: The Collection of The Montreal Museum of Fine Arts.* (Exposition à Rimouski, Musée régional de Rimouski, 12 nov. 1976-2 janv. 1977; Fredericton, Beaverbrook Art Gallery, 10 janv.-10 mars 1977.) Montréal, MBAM. [1976]. [2] p., ill.

MUSÉE DES BEAUX-ARTS DE MONTRÉAL/THE MONTREAL MUSEUM OF FINE ARTS. *Guide.* Montréal, MBAM. 1977. 179 p., ill.

MUSÉE DES BEAUX-ARTS DE MONTRÉAL/THE MONTREAL MUSEUM OF FINE ARTS. *Une collection montréalaise: don de Eleanore et David Morrice/A Montreal Collection: Gift from Eleanore and David Morrice.* Montréal, MBAM. 1983. 207 p., ill.

MUSÉE DU QUÉBEC. *Le Musée du Québec. 500 oeuvres choisies.* Québec, Musée du Québec. 1983. 378 p.

MUSEUM OF FINE ARTS. *Catalogue of an Exhibition of Works by the Members of the «Société de peintres et de sculpteurs de Paris» (Formerly The Société nouvelle).* Boston, Museum of Fine Arts. 1912. Pp. 65-66, ill.

THE NORTON GALLERY AND SCHOOL OF ART. *Masterpieces of Twentieth-Century Canadian Painting.* Réd. E. Robert Hunter. (Exposition à West Palm Beach, Floride, 18 mars-29 avril 1984.) 63 p.

Offizieller Katalog der Internationalen Kunst-Ausstellung. Secession. Munich, F. Bruckmann A.-G. 1903. 56 p., ill.

ONTARIO SOCIETY OF ARTISTS. *Catalogue of the Seventeenth Annual Exhibition.* Toronto. 1889.

THE PENNSYLVANIA ACADEMY OF THE FINE ARTS. *Catalogue of the Sixty-Ninth Annual Exhibition.* 2e édition. Philadelphie. 15 janv.-24 fév. 1900. vi-90 p.

THE PENNSYLVANIA ACADEMY OF THE FINE ARTS. *Catalogue of the Seventieth Annual Exhibition.* 2e édition. Philadelphie, J.B. Lippincott. 14 janv.-23 fév. 1901. iv-95 p.

THE PENNSYLVANIA ACADEMY OF THE FINE ARTS. *Catalogue of the Seventy-First Annual Exhibition.* 2e édition. Philadelphie, J.B. Lippincott. 20 janv.-1er mars 1902. iv-97 p.

THE PENNSYLVANIA ACADEMY OF THE FINE ARTS. *Catalogue of the Seventy-Second Annual Exhibition.* Philadelphie. 19 janv.-28 fév. 1903. 45 p.

THE PENNSYLVANIA ACADEMY OF THE FINE ARTS. *Catalogue of the American Exhibition of the International Society of Sculptors, Painters, and Gravers of London.* (Exposition à Philadelphie, The Pennsylvania Academy of the Fine Arts; Pittsburgh, The Carnegie Institute, 5 nov. 1903-1er janv. 1904; Cincinnati, The Cincinnati Museum Association; Chicago, The Art Institute of Chicago; Buffalo, The Buffalo Fine Arts Academy, 9-21 fév. 1904; Boston, The Boston Art Club, 4-23 avril 1904; St. Louis, The St. Louis School and Museum of Fine Arts.) [Philadelphie]. 1903.

PEPALL BRADFIELD, Helen. *Art Gallery of Ontario: The Canadian Collection.* Toronto, McGraw. 1970. 603 p., ill.

PHOENIX ART MUSEUM. *Americans in Brittany and Normandy (1860-1910).* Phoenix. 1982. ix-229 p., ill.

Pintura Canadense Contemporanea. Introduction par Jean Désy. [Rio de Janeiro. 1944]. 28 p.

Prima Esposizione Internazionale d'Arte della Secessione. (Exposition à Rome, mars-juin 1913).

Quinta Esposizione Internazionale d'Arte della Città di Venezia 1903: Catalogo Illustrato. Venezia, Carlo Ferrari. 22 avril-31 oct. 1903.

REID, Dennis. *James Wilson Morrice: 1865-1924.* (Exposition à Bath Festival, Holburne of Menstrie Museum, 30 mai-29 juin 1968; [Londres, Wildenstein Galleries, 4-31 juil. 1968].) Londres, The Hillingdon Press. [1968]. 40 p., ill.

REID, Dennis. *James Wilson Morrice: 1865-1924.* (Exposition à Bordeaux, Musée des beaux-arts, 9 sept.-5 oct. 1968; Paris, Galerie Durand-Ruel, 9-31 oct. 1968.) Paris, Les Presses artistiques. [1968]. N. p., ill.

ROYAL CANADIAN ACADEMY OF ARTS et ONTARIO SOCIETY OF ARTISTS. *Combined Exhibition.* Toronto, Bingham & Webber. 1888.

ROYAL CANADIAN ACADEMY OF ARTS. *Catalogue of the Exhibition.* Montréal, AAM. 1893. Pp. 13-27.

ROYAL CANADIAN ACADEMY OF ARTS. *Catalogue 1900: Twenty-First Annual Exhibition.* Ottawa, National Gallery of Canada. Fév. 1900. 23 p.

ROYAL CANADIAN ACADEMY OF ARTS. *Catalogue 1901: Twenty-Second Annual Exhibition.* Toronto, Gallery of the Ontario Society of Artists. Avril 1901. 31 p.

ROYAL CANADIAN ACADEMY OF ARTS. *Catalogue of Works by Canadian Artists.* (Exposition Pan-American à Buffalo.) Toronto, RCA. [1901]. 8 p.

ROYAL CANADIAN ACADEMY OF ARTS et HALIFAX LOCAL COUNCIL OF WOMEN. *Dominion Exhibition.* Halifax, McAlpina Pub. [1906]. 24 p., ill.

ROYAL CANADIAN ACADEMY OF ARTS. *Catalogue.* Montréal, AAM. 1er-[27] avril 1907. P. 20.

ROYAL CANADIAN ACADEMY OF ARTS. *Catalogue of the Thirty-Second Annual Exhibition of the Royal Canadian Academy.* Montréal, AAM. 1910. P. 10.

ROYAL CANADIAN ACADEMY OF ARTS. *Catalogue of the Thirty-Fourth Annual Exhibition of the Royal Canadian Academy of Arts.* Ottawa, Victoria Memorial Museum. 1912.

ROYAL CANADIAN ACADEMY OF ARTS. *Catalogue of Pictures and Sculpture Given by Canadian Artists in Aid of the Patriotic Fund.* (Exposition à Toronto, 30 déc. 1914; Montréal, 15-31 mars 1915.) 1914.

ROYAL CANADIAN ACADEMY OF ARTS. *Seventy-Fourth Annual Exhibition.* («Memorial section: Drawings and paintings by J.W. Morrice, R.C.A. 1865-1924».) Toronto, Art Gallery of Toronto. 27 nov. 1953-10 janv. 1954. N. p., ill.

ROYAL CANADIAN ACADEMY OF ARTS. *Jubilee Year Catalogue, 75th Annual Exhibition.* [Montréal, RCA. 1954]. P. 38.

THE ROYAL GLASGOW INSTITUTE OF THE FINE ARTS. *Thirty-Sixth Exhibition of Works of Modern Artists.* [Glasgow]. 1897.

THE ROYAL GLASGOW INSTITUTE OF THE FINE ARTS. *Forty-First Exhibition of Works of Modern Artists.* [Glasgow]. 1902. Pp. 24, 81.

SAN FRANCISCO BAY EXPOSITION CO. *An Exhibition of Contemporary Painting in the United States Selected from The Golden Gate International Exposition. Contemporary Art.* [San Francisco], H.S. Crocker et Schwabacher-Frey. 1939. 82 p.

Sesta Esposizione Internazionale d'Arte della Città di Venezia 1905: Catalogo Illustrato. Venezia, Carlo Ferrari. 1905.

SHELDON MEMORIAL GALLERY. *Robert Henri, 1865-1929-1965.* Lincoln, University of Nebraska, Sheldon Memorial Gallery. 12 oct.-7 nov. 1965. 35 p., ill.

SMITHSONIAN INSTITUTION. *Impressionnistes américains.* (Exposition à Paris, Musée du Petit-Palais, 31 mars-30 mai 1982.) Paris, Desgrandchamps. 1982. 155 p., ill.

SOCIÉTÉ DU SALON D'AUTOMNE. *Catalogue de peinture, dessin, sculpture, gravure, architecture et art décoratif.* Paris. 1905. P. 130.

SOCIÉTÉ DU SALON D'AUTOMNE. *Catalogue des ouvrages de peinture, sculpture, dessin, gravure, architecture et art décoratif.* Paris. 1er-22 oct. 1907. P. 151.

SOCIÉTÉ DU SALON D'AUTOMNE. *Catalogue des ouvrages de peinture, sculpture, dessin, gravure, architecture et art décoratif.* Paris. 1er oct-8 nov. 1908. P. 178.

SOCIÉTÉ DU SALON D'AUTOMNE. *Catalogue des ouvrages de peinture, sculpture, dessin, gravure, architecture et art décoratif.* Paris. 1er oct-8 nov. 1909. P. 152.

SOCIÉTÉ DU SALON D'AUTOMNE. *Catalogue des ouvrages de peinture, sculpture, dessin, gravure, architecture et art décoratif.* Paris. 1er oct-8 nov. 1911. P. 152.

SOCIÉTÉ DU SALON D'AUTOMNE. *Catalogue des ouvrages de peinture, sculpture, dessin, gravure, architecture et art décoratif.* Paris. 1er oct-8 nov. 1912. P. 170.

SOCIÉTÉ DU SALON D'AUTOMNE. *Catalogue des ouvrages de peinture, sculpture, dessin, gravure, architecture et art décoratif.* Paris. 15 nov. 1913-5 janv. 1914. P. 199.

SOCIÉTÉ DU SALON D'AUTOMNE. 1er nov.-10 déc. 1919. P. 188.

SOCIÉTÉ DU SALON D'AUTOMNE. *Catalogue des ouvrages de peinture, sculpture, dessin, gravure, architecture et art décoratif.* Paris. 1er nov.-20 déc. 1921. P. 237.

SOCIÉTÉ DU SALON D'AUTOMNE. *Catalogue des ouvrages de peinture, sculpture, dessin, gravure, architecture et art décoratif.* Paris. 1er nov.-16 déc. 1923. P. 241.

SOCIÉTÉ DU SALON D'AUTOMNE. *Catalogue: Salon d'automne 1924.* (Exposition rétrospective d'oeuvres de sociétaires du Salon d'automne décédés depuis le dernier salon.) [Paris]. 1er nov.-14 déc. 1924. Pp. 372-373.

SOCIÉTÉ NATIONALE DES BEAUX-ARTS. *Catalogue illustré des ouvrages de peinture, sculpture et gravure exposés au Champ-de-Mars.* Paris, E. Bernard & Cie. [1896]. 200 p., ill.

SOCIÉTÉ NATIONALE DES BEAUX-ARTS. *Catalogue illustré des ouvrages de peinture, sculpture et gravure exposés au Champ-de-Mars.* Paris, E. Bernard & Cie. [1898]. lxiv p., 190 pl.

SOCIÉTÉ NATIONALE DES BEAUX-ARTS. *Salon de 1899. Catalogue illustré.* [Paris. 1899]. lxiii p., 190 pl.

SOCIÉTÉ NATIONALE DES BEAUX-ARTS. *Catalogue illustré du Salon de 1901.* Paris, Ludovic Baschet. [1901]. lxiii p., 190 pl.

SOCIÉTÉ NATIONALE DES BEAUX-ARTS. *Catalogue illustré du Salon de 1902.* Paris, Ludovic Baschet. [1902]. lxiv p., 190 pl., ill. p. 51.

SOCIÉTÉ NATIONALE DES BEAUX-ARTS. *Catalogue illustré du Salon de 1903.* Paris, Ludovic Baschet. [1903]. lxiv p., 190 pl.

SOCIÉTÉ NATIONALE DES BEAUX-ARTS. *Catalogue illustré du Salon de 1904.* Paris, Ludovic Baschet. [1904]. lxiv p., 190 pl.

SOCIÉTÉ NATIONALE DES BEAUX-ARTS. *Catalogue illustré du Salon de 1905.* Paris, Ludovic Baschet. [1905]. lxiv p., 190 pl.

SOCIÉTÉ NATIONALE DES BEAUX-ARTS. *Catalogue illustré du Salon de 1906.* Paris, Ludovic Baschet. [1906]. lxiv p., 190 pl.

SOCIÉTÉ NATIONALE DES BEAUX-ARTS. *Catalogue illustré du Salon de 1907.* Paris, Ludovic Baschet. 1907. P. xx.

SOCIÉTÉ NATIONALE DES BEAUX-ARTS. *Catalogue illustré du Salon de 1908.* Paris, Ludovic Baschet. 1908. lxiv p., 190 pl.

SOCIÉTÉ NATIONALE DES BEAUX-ARTS. *Catalogue illustré du Salon de 1909.* Paris, Ludovic Baschet. 1909. P. xx, ill. p. 54.

SOCIÉTÉ NATIONALE DES BEAUX-ARTS. *Catalogue illustré du Salon de 1910.* Paris, Ludovic Baschet. [1910]. lxiii p., 190 pl.

SOCIÉTÉ NATIONALE DES BEAUX-ARTS. *Catalogue illustré du Salon de 1911.* Paris, Ludovic Baschet. [1911]. lxiii p., 190 pl.

SOCIÉTÉ NATIONALE DES BEAUX-ARTS. *Salon 1933. Catalogue officiel illustré.* [Paris. 1933]. P. 161.

SOCIETY OF AMERICAN ARTISTS. *22nd Annual Exhibition.* N.Y., Galleries of the American Fine Arts Society. 24 mars-28 avril 1900.

ST. CATHARINES AND DISTRICT ARTS COUNCIL. *Permanent Collection.* [St. Catharines, St. Catharines and District Arts Council. 1969?]. [5] p.

THE TOM THOMSON MEMORIAL GALLERY AND MUSEUM OF FINE ART. *The Permanent Collection 1978.* Owens Sound, The Tom Thomson Memorial Gallery and Museum of Fine Art. 1978. 42 p., ill.

THE UNIVERSITY OF WESTERN ONTARIO. *L'image de l'homme dans la peinture canadienne: 1878-1978/The Image of Man in Canadian Painting: 1878-1978.* (Exposition à London, McIntosh Art Gallery, The University of Western Ontario; Calgary, Glenbow-Alberta Institute; Vancouver, Vancouver Art Gallery; Toronto, Art Gallery of Ontario; Fredericton, Beaverbrook Art Gallery.) London, The University of Western Ontario. 1978. 91 p., ill.

VINCENT, Madeleine. *La peinture des XIXe et XXe siècles.* Lyon, Éd. de Lyon. 1956. vii-417 p., 104 pl.

VIRGINIA MUSEUM OF FINE ARTS et GALERIE NATIONALE DU CANADA. *Exhibition of Canadian Painting 1668-1948.* Richmond, Virginia Museum of Fine Arts. 1949. 13 p.

WATSON ART GALLERIES. *Exhibition of Paintings by Eminent Modern Artists.* [Montréal]. S. d. N. p.

Watson Art Galleries. [Montréal. 1934]. N. p., ill.

WICK, Peter A. *Maurice Prendergast: Water-Color Sketchbook 1899.* Boston, Museum of Fine Arts et Cambridge, Harvard UP. 1960. 19 p., 96 ill.

WILKIN, Karen. *The Ernest E. Poole Foundation Collection.* Edmonton, The Edmonton Art Gallery. [1974]. N. p., ill.

WILLIAMSON, Moncrieff. *Through Canadian Eyes: Trends and Influences in Canadian Art 1815-1965*. [Calgary, Glenbow-Alberta Institute. 1976]. N. p., ill.

THE WINNIPEG ART GALLERY. *The Frederick S. Mendel Collection, Saskatoon, Saskatchewan*. Introduction par Ferdinand Eckhardt. Winnipeg, WAG. 26 mai-15 juin 1955. [6] p., ill.

THE WINNIPEG ART GALLERY. *Winnipeg Collects*. Introduction par Ferdinand Eckhardt. Winnipeg, WAG. 25 mars-18 avril 1960. 15 p., ill.

THE WINNIPEG ART GALLERY. *Selected Works from the Winnipeg Art Gallery Collection*. Introduction par Ferdinand Eckhardt. Winnipeg, WAG. 1971. 192 p., ill.

WODEHOUSE, R.F. *A Check List of the War Collections of World War I, 1914-1918 and World War II, 1939-1945*. Ottawa, GNC. 1968. 239 p.

▽ **Périodiques/Periodicals**

«Acquisitions principales des musées et galeries canadiens». *Racar*, VI.2, 1979-80, pp. 148, 151, 153, 164, 171, ill.

«Acquisitions principales des galeries et musées canadiens 1981». *Racar*, IX.1-2, 1982, pp. 137, 140, 143-144, 147, 152, 161-162, ill.

ALBERT-LEFEUVRE. «Le Salon de 1898. La fête du printemps. Les Canadiens au Salon». *La revue des deux Frances*, 9, juin 1898, pp. 193-198, ill.

Apollon, III, 1912, pp. 5-24.

«Art», *The Montrealer*, 15 fév. 1938, pp. 19-20.

«Art across North America. Outstanding exhibitions: Grand Epoque». *Apollo*, 103, janv. 1976, pp. 61-62, ill.

ART GALLERY OF ONTARIO. *Bulletin and Annual Report*, Toronto, AGO, avril 1936.

ART GALLERY OF ONTARIO. *Bulletin and Annual Report*, Toronto, AGO, avril 1938. N. p., ill.

ART GALLERY OF TORONTO. *Bulletin*, Toronto, AGO, janv. 1938.

AYRE, Robert. «Art Association of Montreal». *Canadian Art*, V.3, hiver 1948, pp. 112-119, ill.

AYRE, Robert. «Art scene in Canada: Montreal». *Canadian Art*, XXIII.1, janv. 1966, p. 75, ill.

BAIRD, Joseph A. «American and Canadian Art compared». *Canadian Art*, X.1, oct. 1952, p. 12, ill.

BARBEAU, Marius. «Distinctive Canadian art». *Saturday Night*, 6 août 1932, p. 3.

BARBEAU, Marius. «Morrice and Thomson». *The New Outlook*, Toronto, 17 août 1932, ill.

BARBEAU, Marius, «L'art au Canada. Les progrès». *La revue moderne*, 13.11, sept. 1932, p. 5.

BARBEAU, Marius. «Morrice, peintre exotique». *Revue de l'Université Laval*, 4, déc. 1949, pp. 354-359.

BAZIN, Jules. «Hommage à James Wilson Morrice, 1865-1924». *Vie des Arts*, 40, automne 1965, pp. 14-24, ill et p. couverture.

BORGMEYER, Charles Louis. «The master impressionists». *The Fine Arts Journal*, 28.6, juin 1913, pp. 322-354, ill.

BOURGET, Jean-Loup. «Le centenaire de l'impressionnisme». *Vie des Arts*, XIX.76, automne 1974, pp. 76-80, ill.

BRAIDE, Janet G.M. «A visit to Martigues, Summer 1908: Impressions by William Brymner». *The Journal of Canadian Art History*, I.1, printemps 1974, pp. 28-33, ill.

BRINTON, Christian. «The Societe Nouvelle at Buffalo». *Academy Notes*, VI.4, nov.-déc. 1911, p. 105, ill.

BUCHANAN, Donald W. «James Wilson Morrice». *University of Toronto Quarterly*, 2, janv. 1936, pp. 216-227.

BUCHANAN, Donald W. «James Wilson Morrice». *Saturday Night*, 8 fév. 1936, p. 9.

BUCHANAN, Donald W. «Variations in Canadian landscape painting». *University of Toronto Quarterly*, X.1, oct. 1940, pp. 39-45.

BUCHANAN, Donald W. «The gentle and the austere: A comparison in landscape painting». *University of Toronto Quarterly*, IX.1, oct. 1941, pp. 72-77, ill.

BUCHANAN, Donald W. «Canada». *The Studio*, 125.601, avril-mai 1943, pp. 122-125.

BUCHANAN, Donald W. «James Wilson Morrice: Pioneer of modern painting in Canada». *Canadian Geographical Journal*, 32.5, mai 1946, pp. 240-241, ill.

BUCHANAN, Donald W. «Le Musée de la Province de Québec». *Canadian Art*, VI.2, Noël 1948, pp. 69-73, ill.

BUCHANAN, Donald W. «The sketch-books of James Wilson Morrice». *Canadian Art*, X.3, printemps 1953, pp. 107-109, ill.

BUCHANAN, Donald W. «The collection of John A. MacAulay of Winnipeg». *Canadian Art*, XI.4, été 1954, pp. 127-129, ill.

BUCHANAN, Donald W. «James Wilson Morrice, painter of Quebec and the world». *The Educational Record of the Province of Quebec*, LXXX.3, juil.-sept. 1954, pp. 163-169.

BUCHANAN, Donald W. «Canada builds a pavilion at Venice». *Canadian Art*, XV.1, janv. 1958, pp. 29-31, ill.

«Canada sets a banquet of art for the Imperial Conference». *Art Digest*, VI.19, août 1932, pp. 3-4, ill.

CANTU, N. «La Secessione romana». *Vita d'Arte*, XII, juil.-déc. 1913, pp. 44-47, ill.

CARTER, David G. «The Hosmer-Pillow-Vaughan Collection». *M*, 2, sept. 1969, pp. 9-19, ill.

CARTER, David G. «Chefs-d'oeuvre de Montréal en exposition itinérante». *Vie des Arts*, 45, hiver 1967, pp. 24-31, ill.

CATHELIN, Jean. «L'École de Montréal existe». *Vie des Arts*, 23, été 1961, p. 15.

CHARLESWORTH, Hector. «Toronto». *The Studio*, 67, mai 1916, pp. 270-274, ill.

CHARLESWORTH, Hector. «The late James Wilson Morrice». *Saturday Night*, 9 fév. 1924, p. 3.

CIOLKOWSKI, H.S. «James Wilson Morrice», *L'art et les artistes*, 62, déc. 1925, pp. 90-94.

CIOLKOWSKA, Muriel. «James Wilson Morrice, peintre canadien et peintre du Canada». *France-Amérique* (supplément France-Canada), mai 1913, pp. 55-57.

CIOLKOWSKA, Muriel. «A Canadian painter, James Wilson Morrice». *The Studio*, 59, août 1913, pp. 176-183.

CIOLKOWSKA, Muriel. «Memories of Morrice». *The Canadian Forum*, VI.62, nov. 1925, pp. 52-53.

«The class of '86». *Varsity*, IV.22, 9 juin 1886, p. 274.

CLERMONT, Ghislain. «Morrice et la critique». *Revue de l'Université de Moncton*, 15.2-3, avril-déc. 1982, pp. 35-48.

COCHIN, Henry. «Quelques réflexions sur les Salons». *Gazette des Beaux-Arts*, 3e pér., t. 30, 1er juil. 1903, pp. 20-52, ill.

COLGATE, William. «James Wilson Morrice and his art». *Bridle & Golfer*, avril 1937, pp. 12-13, ill.

«Davis & Long Gallery, New York. Exhibit». *Arts*, 50.11, sept. 1975.

DE GROW, Donald. «The permanent collection: An unconventional Canadian». *The WAG*, mars 1982, pp. 8-9, ill.

DERVAUX, Adolphe. «Le Salon d'automne». *La plume*, 424, 1er déc. 1913, pp. 244-248.

DORAIS, Lucie. «Deux moments dans la vie et l'oeuvre de James Wilson Morrice». *Bulletin*, 30, Ottawa, Galerie nationale du Canada, 1977, pp. 19-35, ill.

DOYLE, Lynn C. «Art notes». *Toronto Saturday Night*, 29 fév. 1896, p. 9.

DUMAS, Paul. «La peinture canadienne d'hier dans les collections du Musée des beaux-arts de Montréal». *Vie des Arts*, XX.82, printemps 1976, pp. 31-35, ill.

DUVAL, Paul. «James Wilson Morrice: Artist of the world». *Saturday Night*, 2 janv. 1954, p. 3.

ÉTHIER-BLAIS, Jean. «James Wilson Morrice». *Vie des Arts*, XVIII.73, hiver 1973-1974, pp. 41-44, ill.

«First exhibition of the works of the Société nouvelle de peintres et sculpteurs.». *The International Studio*, X, 1899-1900, p. 93, ill.

FLAM, Jack D. «Matisse in Morocco». *Connoisseur*, août 1982, pp. 74-86, ill.

FROST TURLEY, Louisa. «A selective historical exhibition». *The Christian Science Monitor*, 1er nov. 1967, p. 8, ill.

FULFORD, Robert. «The painter we weren't ready for». *Maclean's Magazine*, 25 avril 1959, pp. 28-29, 36, 40-42, ill.

«Gift for Winnipeg Art Gallery». *Canadian Art*, IX.3, printemps 1952, p. 133, ill.

GILLSON, A.H.S. «James W. Morrice, Canadian painter». *The Canadian Forum*, V.57, juin 1925, pp. 271-273, ill.

GIRARD, Henri. «À la galerie Scott and Sons. J.W. Morrice». *La revue moderne*, août 1933, p. 5, ill.

GIRAUDY, Danièle. «Correspondance Henri Matisse-Charles Camoin». *Revue de l'art*, 12, 1971, pp. 7-34.

GRANT, Jean. «The Royal Canadian Academy». *Saturday Night*, 3 mars 1900, p. 9.

GREENING, W.E. «Nineteenth-Century painting in French Canada». *Connoisseur*, 156.630, août 1964, pp. 289-292, ill.

GREENWOOD, Michael. «The nude in Canadian painting. Book review». *Arts Canada*, 29.89, déc. 1972-janv. 1973.

HARPER, J.R. «Three centuries of Canadian painting». *Canadian Art*, XIX.6, nov.-déc. 1962, p. 426, ill.

HAUTECOEUR, Louis. «Le Salon d'automne». *Gazette des Beaux-Arts*, X.752, déc. 1924, pp. 333-352, ill.

HEDGES, Doris E. «The art of James Wilson Morrice». *Bridle & Golfer*, avril 1932, pp. 22-23, 50, ill.

HERRERA, Hayden. «First comes quality». *Connoisseur*, 213.858, août 1983, pp. 61-67, ill.

HOURTICQ, Louis. «The American artists at the Luxembourg Museum». *France*, I.11, nov. 1919.

INGRAM, William H. «Canadian artists abroad». *The Canadian Magazine*, 28, nov. 1906-avril 1907, pp. 218-222, ill.

JACKSON, A.Y. «James Wilson Morrice. By Donald W. Buchanan». *Canadian Art*, V.2, Noël 1947, p. 93, ill.

«James Wilson Morrice, 1865-1924». *Vanguard*, 6.5, juin-juil. 1977, pp. 14-15, ill.

JEAN, René. «Les Salons de 1911». *Gazette des Beaux-Arts*, 53.576?, juin? 1911, pp. 349-366.

JOHNSTON, William R. «James Wilson Morrice: A Canadian abroad». *Apollo*, 87.76, juin 1968, pp. 452-457, ill.

JULLIAN, René. «Un tableau de J.W. Morrice: Le traîneau du Musée de Lyon». *Vie des Arts*, 52, automne 1968, pp. 63-64, ill.

«James Wilson Morrice, peintre canadien». *L'oeil*, 264-265, juil.-août 1977, p. 52, ill.

LAMB, Harold Mortimer. «Toronto». *The Studio*, 56, sept. 1912, p. 327.

LELARGE, Georges. «Exposition des Beaux-Arts: Société des artistes français». *La revue des deux Frances*, 9, juin 1898, pp. 199-220, ill.

LE MAISTRE, Adrien. «A revelation of the obvious». *University Magazine*, 6, fév. 1907, pp. 93-100.

«London exhibitions». *The Art Journal*, Londres, fév. 1907, p. 44.

LYMAN, John. «Canadian art» (lettre à l'éditeur). *The Canadian Forum*, mai 1932, pp. 313-314.

LYMAN, John. «Arthur Lismer. Produced in Canada. The Greenshields collection. Art notes». *The Montrealer*, 15 nov. 1936.

LYMAN, John. «Morrice, the Master incognito». *The Montrealer*, 15 janv. 1937, pp. 18-20, ill.

LYMAN, John. «Art world». *Saturday Night*, 6 mars 1937.

LYMAN, John. «Morrice: The shadow and the substance». *The Montrealer*, 15 mars 1937, pp. 22-23.

LYMAN, John. «The season in review». *The Montrealer*, mai 1937, pp. 29-31.

LYMAN, John. «Modern art in the community». *The Montrealer*, 15 nov. 1937, pp. 26-27.

LYMAN, John. «Man of Doon». *The Montrealer*, 1er déc. 1937, pp. 22, 24.

LYMAN, John. «The Canadian group». *The Montrealer*, 1er fév. 1938, pp. 18-19.

LYMAN, John. «In the museum of the Art Association: The Morrice retrospective». *The Montrealer*, 15 fév. 1938, p. 18.

LYMAN, John. «Mr. Gagnon on Morrice». *The Montrealer*, 1er mars 1938, p. 21.

LYMAN, John. «Here and there». *The Montrealer*, 15 sept. 1938, p. 24.

LYMAN, John. «At the Art Association». *The Montrealer*, 15 fév. 1939, p. 21.

LYMAN, John. «Pictures from Britain». *The Montrealer*, 1er avril 1939, p. 29.

LYMAN, John. «Canada at the fairs». *The Montrealer*, 15 avril 1939, p. 17.

LYMAN, John. «Man in art». *The Montrealer*, 1er janv. 1940, pp. 18-19.

MACTAVISH, Newton. «Some Canadian painters of snow». *The Studio*, LXXV.309, déc. 1918, pp. 78-82.

MACTAVISH, Newton. «James Wilson Morrice, honorary member of the Royal Canadian Academy». *Canadian Magazine*, LXII.5, mars 1924, p. 357, ill.

MACTAVISH, Newton. «Art of Morrice». *Saturday Night*, 14 avril 1934, p. 2, ill.

MARCEL, Henry. «Les Salons de 1902». *Gazette des Beaux-Arts*, 27, juin 1902, pp. 455-473.

MC INNES, G. Campbell. «Art and Philistia. Some sidelights on aesthetic taste in Montreal and Toronto, 1880-1910», *The University of Toronto Quarterly*, 6, 1936-1937, pp. 516-524.

MCKENZIE, Karen et Larry PFAFF. «The Art Gallery of Ontario: Sixty years of exhibitions, 1906-1966». *Racar*, VII.1-2, 1980, pp. 77, 73, 80.

MORAND, Eugène. «Les Salons de 1905». *Gazette des Beaux-Arts*, 47.576, juin 1905, pp. 471-495.

«Morrice, Lemieux paintings added to London Collection». *London Free Press*, 28 mai 1960.

NEVE, Christopher. «Canadian nomad in search of a style». *Country Life*, 20 juin 1968, pp. 1680-1681, ill.

«New auction records set at Sotheby's spring sale». *Canadian Collector*, XIII.4, juil.-août 1978, p. 45, ill.

«Nudes in Canadian art». *Saturday Night*, 5 janv. 1957, ill.

O'BRIAN, John. «Morrice. O'Conor, Gauguin, Bonnard et Vuillard». *Revue de l'Université de Moncton*, 15.2-3, avril-déc. 1982, pp. 9-34, ill.

OSTIGUY, Jean-René. «The sketch-books of James Wilson Morrice». *Apollo*, 103, mai 1976, pp. 424-427, ill.

OSTIGUY, Jean-René. «The Paris influence on Quebec painters». *Canadian Collector*, XIII.1, janv.-fév. 1978, pp. 50-54, ill.

«The Parent Art Society of Ontario». *The Week*, 31 mai 1889, p. 408.

PARKER, Gilbert. «Canadian art students in Paris». *The Week*, 19.5, janv. 1892, pp. 70-71.

PILOT, Robert. «Within the walls». *Royal Architectural Institute Canadian Journal*, 35.158, mai 1958, ill.

«Public showing of a private collection». *Saturday Night*, 12 juin 1954, p. 5, ill.

«Recent accessions of American and Canadian museums. July-September 1970». *The Art Quarterly*, printemps 1971, 34.1, p. 125.

«Recent acquisitions by art galleries and museums in Canada». *Canadian Art*, XI.2, hiver 1954, p. 65, ill.

«Recent acquisitions by Canadian galleries and museums». *Canadian Art*, XII.2, hiver 1955, p. 55, ill.

REES, J. «James Wilson Morrice at the Holburne of Menstrie Museum Bath, and at Wildenstein's, London». *Studio*, 176.34, juil. 1968.

RINDER, Frank. «London exhibitions. The International». *Art Journal*, Londres, mars 1908, pp. 68-71, ill.

ROBERT, Guy. «Onze peintres canadiens 1860-1960». *Vie des Arts*, 20, automne 1960, pp. 54-55, ill.

ROBERTS, K. «Exhibition of paintings in London at Wildenstein's». *Burlington Magazine*, 110.475, août 1968.

ROTHENSTEIN, Sir John. «The Beaverbrook Gallery». *Connoisseur* (éd. américaine), 145, avril 1960, pp. 178, 180, ill.

ROZON, René. «Luxe, calme et volupté: le don de David et Eleanore Morrice». *Vie des Arts*, XXVIII.111, juin-juil.-août 1983, pp. 36-38, ill.

«Le salon de 1899». *La revue des deux Frances*, juin 1899, pp. 497-503, ill.

SCHMIDT, F.E. «Pariser Brief». *Kunstchronik*, XIII.13, 23 janv. 1902, p. 195.

SHARP YOUNG, Mahonri. «O Canada! O Expo!». *Apollo*, 86, sept. 1967, pp. 234-238, ill.

SICKERT, Oswald. «The International Society». *Studio*, 24, nov. 1901, p. 123.

SOULIER, Gustave. «Les peintres de Venise». *L'art décoratif*, 7, janv.-fév. 1905, pp. 1-64, ill.

STEVENS, Frank. «The art of J.W. Morrice, R.C.A. (1865-1924)». *Canadian Review of Music and Art*, 2.7-8, août-sept. 1943, pp.22-24, ill.

«Studio-Talk». *The Studio*, XXV, 1902, p. 135.

«Studio-Talk». *The Studio*, LVII, déc. 1912, pp. 237-239.

«Studio-Talk Toronto». *The Studio*, 47, juil. 1909, pp. 154-157.

THOMPSON, Eileen B. «James Wilson Morrice». *The Canadian Forum*, XII.141, juin 1932, pp. 336-339, ill.

TOUPIN, Juanita. «Musées du Canada». *L'oeil*, 148, avril 1967, pp. 2-9, ill.

TOWNSEND, William. «Painting in Canada». *The Studio*, 175, mars 1968, pp. 152-153.

TRUEMAN, Stuart. «An enduring gift to New Brunswick: The Lord Beaverbrook Art Gallery». *Canadian Art*, XV.4, nov. 1958, pp. 278-283, ill.

TURNER, Evan H. «From the collections». *Canadian Art*, XX.2, mars-avril 1963, p. 139, ill.

TURNER, Evan H. «The coming of age of Quebec painting». *Apollo*, CIII.171, mai 1976, pp. 428-433, ill.

VAN. «Art & artists». *Toronto Saturday Night*, 19 mai 1888, p. 7.

VAN. «Art & artists». *Toronto Saturday Night*, 1er juin 1889, p. 7.

VAUXCELLES, Louis. «The art of J.W. Morrice». *The Canadian Magazine*, 34, déc. 1909, pp. 169-176.

VIAU, Guy. «Peintres et sculpteurs de Montréal». *Royal Architectural Institute Canadian Journal*, 33, nov. 1956, pp. 439-442, ill.

W.G.C. «Book review: James Wilson Morrice. A biography». *Burlington Magazine*, 71.915, oct. 1937, p. 196.

WILSON, Ted. «Pioneer. Impressionist show attests Montrealer's foresight». *Kitchener-Waterloo Record*, 11 janv. 1964, p. 6.

ZILCZER, Judith K. «Anti-realism in the Ashcan School». *Art Forum*, 17, mars 1979, pp. 44-49, ill.

▽ **Journaux/Newspapers**

«11 art students received awards». *The Gazette*, 14 mai 1923.

«60,804 visitors to art exhibitions». *The Gazette*, 2 janv. 1926.

«$275,000 for Art Gallery site». *The Gazette*, 19 fév. 1910.

A.J.M. «Picture of month is Morrice scene». *The Winnipeg Tribune*, 19 janv. 1949.

«A fellow-painter on the work of J.W. Morrice». *The Montreal Daily Star*, 11 fév. 1938.

«A glimpse at the pictures for the Spring Exhibition». *The Montreal Daily Star*, 27 mars 1909.

«À l'exposition de peintures». *La Presse*, 11 mars 1911.

«The Academy Exhibition». *Witness*, 4 avril 1907, p. 3.

«Acquisitions show open mind. Veronese to old Group of Seven». *The Gazette*, 25 juin 1938.

ADLOW, Dorothy. «James Wilson Morrice (1865-1924)». *The Christian Science Monitor*, 12 sept. 1949, ill.

«All Canadian painters». *Witness*, 7 juin 1913.

«Art and artists in Canada». *The Montreal Daily Star*, 22 fév. 1933.

«Art and the Association». *Witness*, 22 avril 1910.

«Art Association awards». *The Gazette*, 19 avril 1909.

«Art Association buys picture by J.W. Morrice». *The Montreal Daily Star*, 4 mai 1932.

«Art Association Exhibition shows notable features». *The Montreal Daily Star*, 25 mars 1913.

«Art Association had good year». *The Montreal Daily Star*, 4 mars 1926.

«Art Association prizes are awarded». *The Montreal Daily Star*, 19 avril 1909.

«Art Association reports good year». *The Gazette*, 4 mars 1926.

«Art Association utilizes new space to exhibit permanent collections. Tastes and enthusiasms compared». *Standard*, 10 juin 1939.

«Art Association's show previewed». *The Gazette*, 5 fév. 1938.

«The Art Association's Spring Show». *The Herald*, 21 mars 1906, p. 6.

«Art attracts many». *The Gazette*, 24 mars 1906, p. 5.

«Art exhibition of much merit». *The Herald*, 5 avril 1910, p. 10.

«Art Exhibition: More about the paintings». *Witness*, 3 avril 1897, p. [1].

«The Art Gallery. The progress in art by Canada of late years». *The Montreal Daily Star*, 4 mars 1893, ill.

«Art opening a social event». *The Montreal Daily Star*, 15 mars 1912.

«Art show looks as if the hanging committee slept». *The Herald*, 15 mars 1912.

«At the Art Gallery». *The Gazette*, 4 avril 1909.

AYRE, Robert. «Art Association of Montreal announces five acquisitions. Lively exhibition in print room». *Standard*, 4 fév. 1939.

AYRE, Robert. «British, French and Dutch artists represented in Art Association's loan exhibition of 100 landscapes». *Standard*, 18 fév. 1939.

AYRE, Robert. «First of our old masters». *The Montreal Daily Star*, 25 sept. 1965, pp. 12-15, ill.

«Awards at Pan-Am». *The Gazette*, 7 août 1901.

BABIN, Gustave. «Les Salons de 1908: à la Société nationale des Beaux-Arts». *L'Écho de Paris*, 14 avril 1908, pp. 1-2.

BAELE, Nancy. «Nothing flamboyant in latest Morrice showing». *The Ottawa Citizen*, 5 fév. 1983, ill.

BALE, Doug. «New light shed on early artists». *The London Free Press*, 12 fév. 1983, ill.

BARBEAU, Marius. «Morrice and Thomson». *The New Outlook* (Toronto), 17 août 1932, ill.

BELL, H.P. «More exhibition galleries and storage space provided for by addition to Art Association». *Standard*, 17 sept. 1938.

«Big crowds at Art Gallery. Cubists' exhibition next?». *Witness*, 6 avril 1913.

BOYD WILSON, Patricia. «James Wilson Morrice». *The Christian Science Monitor*, 7 sept. 1971, ill.

«Busy spring season for Art Association». *The Gazette*, 21 mai 1938.

«Canadian Academy Exhibition soon». *The Montreal Daily Star*, 3 nov. 1910.

«Canadian and English styles in painting seen». *The Montreal Daily Star*, 7 déc. 1932.

«Canadian art». *Witness*, 15 fév. 1910.

«Canadian art and artists warmly praised». *The Montreal Daily Star*, 15 juin 1932.

«Canadian artist died in Tunis». *The Gazette*, 26 janv. 1924.

«Canadian artists at Art Gallery». *The Gazette*, 6 juil. 1903.

«Canadian artists to display work». *The Gazette*, 19 août 1930.

«Canadian artists' work at Watson's». *The Gazette*, 9 oct. 1933.

«Canadian artists work on display all next week». *Winnipeg Free Press*, 23 fév. 1952.

«Canadian works of art exhibited are of high order». *The Montreal Daily Star*, 15 fév. 1910.

CECCHI, Emilio. «Esposizioni Romane». *Il Marzocco* (Rome), 20 avril 1913.

«Choice paintings from Amsterdam». *The Gazette*, 24 nov. 1933.

COLLARD, Edgar Andrew. «Father of the artist». *The Gazette*, 5 mars 1983, p. B2.

«Color, warmth, in pictures by J.W. Morrice», *The Montreal Daily Star*, 6 avril 1932.

CRAWFORD, Lenore. «Jacob Epstein sculpture, sketch by Morrice. Latest acquisitions by London Art Museum». *The London Free Press*, 17 fév. 1962.

DAIGNEAULT, Gilles. «La collection Morrice: un bel éclectisme». *Le Devoir*, 19 fév. 1983, p. 27, ill.

«Death of Mr. David Morrice removes business leader and staunch patron of art». *The Herald*, 19 déc. 1914.

«Debrett's digs into the elite of Montreal». *The Gazette*, 5 nov. 1983.

«Development shown in art of Canadian contributors seen in R.C.A. Exhibition». *The Montreal Daily Star*, 6 mai 1907, p. 17.

DUVAL, Paul. «Drawings are window on life of an artist». *Toronto Telegram*, 20 janv. 1962.

«Empire delegates can view phases of Canadian art». *The Gazette*, 27 juil. 1932.

«Exhibition of art». *The Gazette*, 3 avril 1909, p. 9.

«Exposition des artistes canadiens». *La Presse*, 24 mars 1906, pp. 4-5.

«L'exposition du Canadien J.W. Morrice à Paris enthousiasme les critiques». *Le Devoir*, 4 déc. 1968.

«Favors revision of Canada's art». *The Gazette*, 18 août 1924.

«Final session today of Scott Auction Sale». *The Gazette*, 9 avril 1938.

«The fine arts». *The Montreal Daily Star*, 11 fév. 1911.

«The fine arts». *The Montreal Daily Star*, 8 mars 1911.

«The fine arts». *The Montreal Daily Star*, 9 mars 1912.

FULFORD, Robert. «World of art: Morrice». *The Toronto Star*, 27 janv. 1962, p. 30.

G. E. «At the Winnipeg School of Art». *Winnipeg Free Press*, 19 fév. 1944.

G. E. «At the Winnipeg School of Art». *Winnipeg Free Press*, 26 fév. 1944.

«Gallery of fine exhibit». *The Herald*, 15 fév. 1910.

«Gardner pictures brought more than $50,000 at auction». *The Gazette*, 17 janv. 1927.

«Gems of art». *The Ottawa Citizen*, 16 fév. 1900, p. 3

«Gets Jessie Dow Art Prize». *Witness*, 6 avril 1912.

H.P.B. «Color, warmth in pictures by J.W. Morrice». *The Montreal Daily Star*, 6 avril 1932.

HARROLD, Ernest W. «Canadian art». *Times*, 1er juil. 1927.

The Herald, 31 mars 1900.

The Herald, 7 avril 1910.

«His Excellency opens art exhibit». *The Gazette*, 25 nov. 1910.

«Honored memory of Canadian artist». *The Gazette*, 26 janv. 1926.

HORTELOUP, M. «Le Salon du printemps à l'Art Gallery». *Le Canada*, 1er avril 1909, p. 4.

«Hundred pictures are now on view». *The Gazette*, 22 avril 1932.

«J.W. Morrice and Clarence Gagnon at the Art Gallery». *The Montreal Daily Star*, 7 fév. 1938.

«J.W. Morrice gets Jessie Dow Prize». *The Herald*, 6 avril 1912.

«James W. Morrice exhibition held». *The Montreal Daily Star*, 26 nov. 1937.

«James Wilson Morrice». *Kingston Whig Standard*, 5 janv. 1948.

JASMIN, Claude. «J.W. Morrice ou la vie de bohème d'un Écossais de Montréal». *La Presse*, 2 oct. 1965, p. 3.

JENKINS, Mrs. Robert. «Montreal's Spring Art Exhibition». *Canadian Courrier*, 19 avril 1909.

«The Jessie Dow Prizes awarded». *The Herald*, 19 avril 1909.

La Presse, 13 fév. 1925.

«Land for painters». *The Gazette*, 11 mars 1931.

«Late J.W. Morrice leaves pictures to Art Association of Montreal». *The Gazette*, 23 sept. 1943.

«Lhermitte canvas sold on $2,000 bid». *The Gazette*, 2 avril 1938.

«Loan collection rich in variety». *The Gazette*, 14 fév. 1939.

«Lovely picture by local artist for Art Gallery». *The Montreal Daily Star*, 6 fév. 1913.

MACTAVISH, Newton. «Academy pictures shown at Montreal». *The Globe*, 3 déc. 1910.

«Many Montreal scenes shown at Art Association's exhibit». *The Herald*, 11 mars 1911.

MC INNES, Graham. «A century of Canadian art». *The Ottawa Citizen*, 17 oct. 1938.

«Memorial exhibit of Morrice works». *The Gazette*, 9 nov. 1924.

«Memorial exhibit of pictures open». *The Gazette*, 13 mai 1929.

MICHEL, André. «Promenades au Salon». *Journal des débats politiques et littéraires*, 9 mai 1902, p. 889.

«Modern pictures shown at Scott's». *The Gazette*, 29 mars 1938.

MONTIZAMBERT, Elizabeth. «Canadian art». *The Gazette*, 24 nov. 1938.

«Montreal Art Association soon to celebrate sixtieth anniversary». *The Herald*, 5 mars 1910.

«Montreal sends four paintings». *Standard*, 10 sept. 1938.

«Montreal views shown at local art exhibition». *The Herald*, 10 mars 1911.

«Montrealer stands high in world of art». *Montreal Daily Telegraph and Witness*, 30 août 1913.

«More about the Spring Exhibition at the Art Gallery». *The Montreal Daily Star*, 25 mars 1911.

«More post-impressionism at the Art Gallery». *Witness*, 21 mai 1913.

MORGAN-POWELL, S. «Spring pictures poorer than for some time past». *The Montreal Daily Star*, 24 mars 1916, p. 2.

MORGAN-POWELL, S. «Royal Canadian Academy Show is not sensational». *The Montreal Daily Star*, 22 nov. 1922.

«Morrice as painter analyzed by Gagnon». *The Gazette*, 12 fév. 1938.

«Morrice exhibit Friday». *The Gazette*, 31 janv. 1938.

«Morrice paintings for Art Association». *The Gazette*, 16 avril 1938.

«Morrice works shown». *The Gazette*, 11 janv. 1926.

«Morrice's art admired». *The Gazette*, 21 fév. 1938.

«New Art Gallery will open today». *The Gazette*, 7 déc. 1932.

«New prize for artists». *The Gazette*, 25 avril 1914.

«New Watson's Art Gallery opens doors». *The Montreal Daily Star*, 14 déc. 1932.

«Notable canvases in art exhibit». *The Gazette*, 13 avril 1910.

«Notable paintings at the Art Gallery Exhibit». *The Montreal Daily Star*, 16 fév. 1910.

«Notable pictures at Art Club's Exhibition». *The Globe*, 20 janv. 1910.

«Notes of art in Montreal». *The Montreal Daily Star*, 15 mars 1933.

«Old Montreal». *The Montreal Daily Star*, 6 janv. 1932, ill.

«*Open Stream* by Robinson is bought in Paris». *The Montreal Daily Star*, 17 fév. 1932.

«Over three hundred pictures displayed at the Art Gallery». *The Herald*, 17 nov. 1916.

«Painting progress of world related». *The Gazette*, 15 fév. 1935.

«Paintings by Morrice go on view Tuesday». *The Gazette*, 29 janv. 1938.

«Paintings sold at bargain prices». *The Montreal Daily Star*, 23 avril 1932.

PATTERSON, A. Dickson. «The Morrice Memorial Exhibition». *The Montreal Daily Star*, 30 janv. 1925.

PFEIFFER, Dorothy. «James Wilson Morrice, R.C.A. In Retrospect». *The Gazette*, 13 sept. 1958, p. 32, ill.

«Pictures at art show». *The Gazette*, 23 mars 1917.

«Pictures by Canadian artists now on view at the Art Gallery». *Standard*, 20 mars 1911, ill.

«Pictures of War at Art Gallery». *The Gazette*, 28 oct. 1919.

«Pictures on view show wide range». *The Gazette*, 16 oct. 1933.

«Pictures that are being talked about». *Witness*, 15 avril 1909.

«Pictures will revive strife». *The Gazette*, 21 mai 1913.

«Plans are being made for future exhibits». *The Gazette*, 5 avril 1939.

«Pleasing display by J.W. Morrice». *The Gazette*, 30 mai 1933.

POPHAM, John. «The R.C.A. Exhibition: A criticism of some of the pictures now on view». *The Gazette*, 11 mars 1893.

«Post Impressionists shock local art lovers at the Spring Exhibition». *Witness*, 26 mars 1912.

«Princess Patricia's work shown at Spring Exhibition of the Art Association». *Witness*, 15 mars 1912.

«Prizes for pictures». *Witness*, 19 avril 1909.

«R.C.A. honored four painters». *The Montreal Daily Star*, 24 nov. 1913.

R.H.A. «Peace, quiet pervade show at Art Gallery». *The Gazette*, 7 nov. 1936.

«Rain deterred picture-lovers». *The Gazette*, 26 mars 1912.

«*The Rock*». *The Montreal Daily Star*, 30 mars 1932, ill.

«Royal Canadian Academy Spring Exhibition opens». *The Herald*, 1er avril 1907, p. 3.

«Royal Canadian Academy: Twenty-Eighth Annual Exhibition opens this evening». *Witness*, 1er avril 1907, p. 8.

SABBATH, Lawrence. «Morrice bequest landmark in the history of giving». *The Gazette*, 12 fév. 1983, p. C6.

«Le Salon d'automne». *L'Éclair* (Paris), 30 sept. 1909, p. 2.

«Show of Canadian art at Tate next month». *The Gazette*, 24 sept. 1938.

«Show of Morrice paintings on view». *The Gazette*, 6 avril 1932.

«Show of Morrice paintings opened by noted biographer». *London Evening Free Press*, 4 fév. 1950.

«Showing works by late J.W. Morrice». *The Gazette*, 17 janv. 1925.

«The Sir William Van Horne Collection». *The Herald*, 17 oct. 1933.

«Span of century in Canadian art». *The Gazette*, 9 déc. 1935.

«Spring Art Exhibition». *Witness*, 24 mars 1906, p. 12.

«Spring Art Exhibition». *Witness*, 26 mars 1909.

«Spring Art Exhibition». *Witness*, 2 avril 1909.

«Spring exhibit of paintings». *The Herald*, 4 avril 1914.

«Spring Exhibition: A private view at the Art Gallery this evening». *The Montreal Daily Star*, 1er avril 1897, p. 7.

«The Spring Exhibition». *Witness*, 13 mars 1903.

«The Spring Exhibition». *Witness*, 10 mars 1911.

«Spring Exhibition at Art Gallery». *The Gazette*, 26 mars 1913, p. 13.

ST. GEORGE BURGOYNE. «Art of late J.W. Morrice, R.C.A. In wide range at Art Gallery». *The Gazette*, 5 fév. 1938, ill.

ST. GEORGE BURGOYNE. «Big company of Canadian artists surveyed by Newton MacTavish». *The Gazette*, 21 mai 1938.

ST. GEORGE BURGOYNE. «Painting by J.W. Morrice given to Art Association of Montreal». *The Gazette*, 4 fév. 1939, ill.

The Montreal Daily Star, 5 avril 1909, ill.
The Montreal Daily Star, 19 fév. 1910.
The Montreal Daily Star, 5 avril 1910.
The Montreal Daily Star, 15 fév. 1912.
The Montreal Daily Star, 1er fév. 1938.
«Story of work of James Morrice».
St. Thomas Times Journal, 28 janv. 1949.

«Striking display of Canadian art». *The Gazette*, 19 oct. 1931.

«Thirty-Second Annual Exhibition of Royal Canadian Academy opens». *The Herald*, 25 nov. 1910.

«Toronto watercolor by Morrice in 1889». *The Gazette*, 9 avril 1938.

TOUPIN, Gilles. «Le legs Morrice au Musée des beaux-arts: splendide cadeau aux Montréalais». *La Presse*, 5 fév. 1983, p. B20, ill.

«Valued paintings to be exhibited». *The Gazette*, 14 oct. 1933.

«Variety in Spring picture exhibit». *The Gazette*, 27 avril 1914.

VINDEX. «The R.C. Exhibition». *The Gazette*, 16 déc. 1910.

«W. Scott & Sons leaving business as art dealers in firm's 80th year». *The Gazette*, 4 mars 1939.

WARDELL, Michael. «The Beaverbrook Art Gallery». *The Daily Gleaner*, 30 juin 1959, p. 9, ill.

«The water color drawings in the Spring Exhibition». *The Gazette*, 16 avril 1889, p. 2.

«Water colors. The Annual Spring Exhibition». *The Montreal Daily Star*, 20 avril 1889.

WATSON, William, R. «Artists' work of high order». *The Gazette*, 10 mars 1911, p. 7.

WATSON, William, R. «J.W. Morrice, R.C.A.». *The Gazette*, 27 juil. 1932.

WERTHEMER, G. de. «L'exposition annuelle de peintures à l'Art Association: revue complète du salon». *Les Nouvelles*, 4 avril 1897.

Witness, 5 avril 1910.

«Work at local galleries larger than ever before». *The Gazette*, 5 avril 1910.

«Works by Morrice gain higher prices». *The Gazette*, 11 avril 1938.

«Works by Morrice now on exhibition». *The Gazette*, 24 avril 1933.

«Younger artists well represented». *The Gazette*, 24 mars 1916.

Crédits photographiques

Archives publiques du Canada, Ottawa: ill. nos 13, 14, 15, 22
Art Gallery of Hamilton: cat. nos 31, 39
The Art Gallery of Ontario, Toronto: cat. nos 70, 89; ill. nos 3, 31, 33
Beaverbrook Art Gallery, Fredericton: cat. nos 44, 67
Collection McMichael d'art canadien, Kleinburg: cat. nos 85, 94
Galerie Dominion, Montréal: cat. no 3
Harvard College Library, Cambridge: ill. no 20
Hôpital général de Montréal: cat. no 7
London Regional Art Gallery: cat. no 19
Monsieur Edward Hunt, Port Hope: cat. no 56
Monsieur et madame Jules Loeb, Toronto: cat. no 8
Monsieur Jeff Nolte, Toronto: cat. no 64
Monsieur Larry Ostrom, Toronto: ill. nos 26, 28
Musée de l'Ermitage, Leningrad: ill. nos 4, 9
Musée des beaux-arts de Lyon: ill. no 8
Musée des beaux-arts de Montréal: cat. nos 1, 2, 4, 5, 6, 9, 10, 11, 13, 20, 23, 24, 26, 27, 28, 30, 33, 35, 37, 38, 41, 43, 45, 46, 48, 49, 50, 53, 54, 55, 59, 60, 61, 62, 65, 66, 69, 71, 72, 74, 76, 77, 80, 84, 86, 87, 88, 90, 91, 92, 93, 95, 98, 99, 100, 101, 102, 105, 106, 107, 108, 109; ill. nos 1, 11, 21, 23, 27, 29, 30, 34
Musée des beaux-arts du Canada, Ottawa: cat. nos 14, 15, 42, 51, 57, 58, 73, 75, 78, 82, 83, 84, 97, 103, 104; ill. nos 7, 10, 24, 25, 32
Musée du Québec, Québec, Patrick Altman: cat. nos 25, 29; Claude Bureau: cat. no 79; Luc Chartier: cat. no 81
Musée McCord, Montréal: ill. nos 2, 6
Musées nationaux, Paris: cat. nos 32, 52
Museum of Fine Arts, Boston: ill. nos 16, 17, 18, 19
Office national du film du Canada, Montréal: ill. no 12
Sheldon Memorial Art Gallery, Lincoln: ill. no 5
Tate Gallery, Londres: cat. no 96
Union centrale des arts décoratifs, Paris: cat. no 12
Vancouver Art Gallery, Jim Gorman: cat. no 34

Photograph Credits

Art Gallery of Hamilton: cat. nos. 31, 39
The Art Gallery of Ontario, Toronto: cat. nos. 70, 89; ill. nos. 3, 31, 33
Beaverbrook Art Gallery, Fredericton: cat. nos. 44, 67
Dominion Gallery, Montreal: cat. no. 3
Harvard College Library, Cambridge: ill. no. 20
The Hermitage, Leningrad: ill. nos. 4, 9
London Regional Art Gallery: cat. no. 19
McCord Museum, Montreal: ill. nos. 2, 6
The McMichael Canadian Collection, Kleinburg: cat. nos. 85, 94
The Montreal General Hospital: cat. no. 7
The Montreal Museum of Fine Arts: cat. nos. 1, 2, 4, 5, 6, 9, 10, 11, 13, 20, 23, 24, 26, 27, 28, 30, 33, 35, 37, 38, 41, 43, 45, 46, 48, 49, 50, 53, 54, 55, 59, 60, 61, 62, 65, 66, 69, 71, 72, 74, 76, 77, 80, 84, 86, 87, 88, 90, 91, 92, 93, 95, 98, 99, 100, 101, 102, 105, 106, 107, 108, 109; ill. nos. 1, 11, 21, 23, 27, 29, 30
Mr. Edward Hunt, Port Hope: cat. no. 56
Mr. and Mrs. Jules Loeb, Toronto: cat. no. 8
Mr. Jeff Nolte, Toronto: cat. no. 64
Mr. Larry Ostrom, Toronto: ill. nos. 26, 28
Musée des beaux-arts de Lyon: ill. no. 8
Musée du Québec, Quebec, Patrick Altman: cat. nos. 25, 29; Claude Bureau: cat. no. 79; Luc Chartier: cat. no. 81
Musées nationaux, Paris: cat. nos. 32, 52
Museum of Fine Arts, Boston: ill. nos. 16, 17, 18, 19
National Film Board of Canada, Montreal: ill. no. 12
National Gallery of Canada, Ottawa: cat. nos. 14, 15, 42, 51, 57, 58, 73, 75, 78, 82, 83, 84, 97, 103, 104; ill. nos. 7, 10, 24, 25, 32
Public Archives of Canada, Ottawa: ill. nos. 13, 14, 15, 22
Sheldon Memorial Art Gallery, Lincoln: ill. no. 5
Tate Gallery, London: cat. no. 96
Union centrale des arts décoratifs, Paris: cat. no. 12
Vancouver Art Gallery, Jim Gorman: cat. no. 34

Index des titres*

Index des noms propres

Index of Titles*

* The numbers in bold type refer to catalogue entries. The titles mentioned in Exhibitions (1888-1923) (pp. 46-48) do not appear in the Index.

Index of Proper Names